타이포그래피 천일야화

2004년 3월 31일 초판 발행 • 2012년 10월 15일 2판 발행 • 2019년 8월 23일 3판 발행 • 2024년 12월 23일 3판 4쇄 발행
지은이 원유홍, 서승연, 송명민 • **펴낸이** 안미르, 안마노, 오진경 • **기획·진행·아트디렉션** 문지숙 • **편집** 신혜정, 강지은, 정은주, 박지선
디자인 박영미, 김승은, 신혜정, 황리링(연표), 노성일 • **마케팅** 김채린 • **매니저** 박미영 • **제작** 세걸음 • **글꼴** SM3 신신명조,
SM3 신중고딕, SM3 견출고딕, SM3 신신명조, SM3 태명조, SM3 태고딕, Adobe Garamond Pro, Univers

안그라픽스
주소 10881 경기도 파주시 회동길 125-15 • **전화** 031.955.7755 • **팩스** 031.955.7744
이메일 agbook@ag.co.kr • **웹사이트** www.agbook.co.kr • **등록번호** 제2-236 (1975.7.7.)

ISBN 978.89.7059.511.5 (93600)

한글 타이포그래피의 개념과 실제

타이포그래피
천일야화

원유홍 서승연 송명민 지음

안그라픽스

이 책은 우리의 상상력과 동심을 살찌운 소설
『천일야화Alf Laylah Wa Laylah』에서 천 일 밤
동안 하루도 빠짐없이 샤푸리야르Shahryār
왕에게 흥미진진한 이야기를 들려주던
셰에라자드Shahrazād처럼 타이포그래피의
다양한 지식, 즉 개념, 역사, 기술,
구조와 시스템, 현대 타이포그래피 경향,
커뮤니케이션 디자인 그리고 직접 체험할
수 있는 실습 과제 등을 소개한다.

『천일야화』는 '알라딘과 마술램프'
'신드바드의 모험' '알리바바와 40인의 도적'
등이 담긴 명작이다. 이 책『타이포그래피
천일야화』는 천 일 밤이 훨씬 넘도록
세 지은이가 땀 흘리며 준비한 타이포그래피
이야기 속으로 여러분을 흠뻑 빠져들게
할 것이다.

그럼, 이제부터『타이포그래피 천일야화』와
함께 흥미로운 여행을 떠나 보자. 이 여행은
여유롭지만 때로는 험난하고 긴박한 여정이
될 수도 있으니 지은이의 뒷모습을 놓치지
말아야 한다.

타이포그래피 어록

그래픽 디자인의 총 분류에서 타이포그래피보다 더 중요한 분야는 없다.
최근 타이포그래피는 인쇄를 수반하는 그래픽 디자인 영역에서 가장 확고부동한
위치를 점한다. 더욱이 현대 타이포그래피는 논법과 개념 때문에 순수 예술의
영역으로 확충되었다. 타이포그래픽 디자이너의 기량은 형태에 대한 직관력과
숙련을 통해 얻어지는 기술, 이 두 가지를 모두 요구한다. 타이포그래피에 대한
첫인상은 숙련된 기술이 더 중요한 것 같지만 점차 타이포그래피를 통해
발휘되는 표현과 직관력이 한층 더 중요하다는 사실을 깨우치게 된다.
대개 타이포그래피를 습득하는 과정은 드로잉을 배우는 것만큼이나 지루하고
느린 속도로 진행되지만 배움에 대해 충만한 만족감을 준다.

밀턴 글레이저 Milton Glaser

단순함이란 궁극의 정교함이다.

스티브 잡스 Steven Jobs

타이포그래피는 보이지 않는 말을 보이게 한다. 타이포그래피는 속삭이고
고함지르고 노래하고 비통해하고 즐거워하고 시시덕거리고 중얼거릴 수 있다.
이처럼 언어적 뉘앙스를 표현하는 여러 방법이 바로 타이포그래피 표현의
핵심이다. 그러므로 다양한 목소리만큼이나 다양한 글자체가 필요하다.

에릭 슈피커만 Erik Spiekermann

타이포그래피의 명백한 책무는 '글로 쓰인 정보'를 정확히 전달하는 것이다.
이것은 어떠한 논란의 여지도 있을 수 없으며 절대 무시될 수도 없다.
왜냐하면 읽기 불편한 인쇄물은 무의미한 생산에 지나지 않기 때문이다.

에밀 루더 Emil Ruder

타이포그래피는 머리로 생각한 바를 드러낸 육성이다.

릭 밸리센티 Rick Valicenti

말은 시간 속에서 진행되고 글은 공간 속에서 진행된다.

카를 게르스트너 Karl Gerstner

타이포그래피에 대한 나의 모든 지식은 책이나 학교에서 배운 것이 아니다.
오히려 나의 직관적 사고에서 큰 배움을 얻었다. 나는 1920년대 후반부터
1940년대 후반에 이르는 미국적 경향을 탐미하며 자신도 의식하지 못하는 가운데
저절로 지식을 얻었다. 이 기간에 내가 관심을 두게 된 타이포그래피는 대부분
정규 교육을 받지 않은 무명 디자이너들이 제작한 것이었다. 그들은 네온사인에서
성냥갑, 가스 펌프에서 여행용 스티커에 이르는 잡다한 것들을 디자인했다.
내 경우에 비추어 보듯 그 디자인들은 후세를 위해 준비된 미국의 풍요로운
타이포그래피 유산이다.

마이클 도레 Michael Doret

타입은 스스로 말한다.

데이비드 카슨 David Carson

컴퓨터 시대가 도래해 폭발적으로 불어나는 글자체의 대량 생산과 타입 관련
기술은 오늘날 우리 시각 문화를 위협하는 공해 수준까지 이르렀다.
수많은 글자체 가운데 정작 우리가 필요로 하는 것은 단지 몇 가지일 뿐,
그 나머지는 모두 쓰레기통에 처박아야 한다.

마시모 비넬리 Massimo Vignelli

타이포그래피의 임무는 필자가 생각하는 의도와 영감 그리고 상상력을 독자에게
아무 손상 없이 있는 그대로만 전달하는 것이다.

토머스 제임스 코브던샌더슨 Thomas James Cobden-Sanderson

타이포그래피는 무엇이고, 심상(心象)이란 무엇일까?

나는 내 작품 속에서 이 두 가지를 뚜렷이 구분하려 하지 않고 작품에만
주의를 기울인다. 언어는 이미지화될 수 있다. 즉 타이포그래피는 읽힐 뿐만 아니라
보이는 것이기 때문에 시각적이며 언어적인 양면이 동시에 표출되어야 한다.
타이포그래피는 디자이너가 마음껏 자유를 구가하는 가운데 의미 전달을 위해
새롭게 모색한 가능성이라는 무기로 독자를 자극한다. 그러나 타이포그래피는
메시지를 구조화하고 정보를 조직화하는 것이 가장 중요하다. 지난날 내가
스위스에서 공부했던 그리드 시스템은 글자체 선택뿐 아니라 내 작품 전반에 걸쳐
항상 토대가 되며 그 결과는 내 작품의 구조와 구성을 통해 여실히 드러난다.

캐서린 매코이 Katherine McCoy

타입은 나의 지속적인 관심거리이다. 그것은 언제나 중요하고 유용한 도구일 뿐
아니라 메시지를 비축하고 전달하며 특정 기사를 판매하고 또한 아이디어에 생기를
불어넣는다. 일상에서도 타입은 오락이나 여흥을 즐기게끔 하는 노리개이다.
낱자나 숫자는 서로 군집하거나 그래픽 기호와 더불어 신선한 디자인과 잠재적 사고를
생산하는 즐거움 그 자체이다. 타입은 철학적 향유의 매개체로서, 오로지 전통만을
신봉하는 논리 체계에 오히려 모순된 정황을 허용케 함으로써 타이포그래피 범례를
새롭게 확충하는 것은 참으로 기쁜 일이다. 또한 타입 안에는 과거에 있었던 오류의 원인,
영구성을 지탱하기 위한 실증적 논거 그리고 개선점 제안 등을 다시금 숙고해 보는
즐거움이 있다. 타입에 대한 관심은 역사에 대한 식견을 넓혀 줄 뿐만 아니라
회화나 건축 그리고 문학 등 예술 관련 분야에 대한 지식, 나아가 경제와 정치에 대한
이해의 폭을 더해준다. 더불어 타입은 낭만적 탐닉을 즐길 기회도 제공한다.
더욱이 과거에 제작된 디자인들을 살펴봄으로써 타입들을 변별하는 능력을
향상시키고 자신감을 충족시킬 수 있다. 요컨대 타입은 우리의 도구, 노리개 그리고
스승의 자격을 갖추었다. 왜냐하면 타입은 삶의 수단이며 휴식을 위한 여흥이고
지적 촉진과 정신적 충족을 제공하기 때문이다. 나는 우리가 일상생활을 통해 풍미하고
탐닉할 수 있는 요소들이 타입 안에 충분히 담겨 있다고 믿는다.

브래드버리 톰슨 Bradbury Thompson

내가 좋아하는 글자체들을 언급해 달라는 요청을 받았다. 그러나 나는 이 질문에 대해
"한 번도 생각해 본 적이 없다."라고 말할 수밖에 없었다. '좋아하는 글자체'란
단지 디자이너가 무차별적으로 자신이 맡게 되는 수많은 디자인을 수행하면서
사례마다 적정하다고 예측한 판단을 적용한 결과일 뿐이다. 오늘처럼 다원적인
디자인 환경에서는 자신이 좋아하는 글자체가 무엇인지 전혀 관심이 없는
신세대 그래픽 디자이너들이 등장할 것이며, 앞으로는 이들이 새로운 디자인을
선도할 것이다. 나는 내가 그들 가운데 한 사람으로 분류되기를 원한다.

루디 반데란스 Rudy Vanderlans

타이포그래피는 디자이너가 다루는 유용한 도구 가운데 가장 감성적이다.
또한 타이포그래피는 글의 맥락을 초월한 부가적 이미지를 전달한다.
좋은 타이포그래피는 내용이 침울하거나 가볍거나 서정적이거나 유쾌하거나에
상관없이 문맥의 진전과 분위기에 대한 전반적 감각을 전달한다. 친숙하며 정답게,
도발적이며 첨단적으로 또는 권위와 품격을 느끼게 하는 타이포그래피는 곧
이미지를 대변한 육성이다.

키트 하인릭스 Kit Hinrichs

스물여섯 개의 낱자로 얼마나 많은 상황을 연출할 수 있을까? 수없이 다양한
감정을 전부 표현할 수 있을까? 무수히 많은 사연을 모두 전달할 수 있을까?
그들은 프리마돈나가 될 수도 있지만 이름 모를 담쟁이넝쿨이 될 수도 있다.
용이 될 수도 있지만 뱀이 될 수도 있다. 그들은 합창을 할 수도 있지만 독창을
할 수도 있다. 그들은 항상 비좁은 상태로 압착되어 정돈된 가운데 다양한 크기나
무게가 적용되어 스타일을 수반한다. 그들은 위대한 사상을 말하기도 하지만
애달픈 사랑을 노래하기도 한다. 그들은 국가, 조직 그리고 개인을 표현할 수도
있다. 물론 그들은 홀로 무대에 나설 수 없으며, 의미를 완성하기 위해
항상 구두점이나 숫자가 있어야 한다. 말하자면 이 스물여섯 개의 낱자는 우리의
스타플레이어이다. 디자이너인 우리는 그들이 없다면 결코 존재할 수 없다.
그렇다면 우리는 그들을 위해 뜨거운 기립 박수라도 보내야 하지 않을까.

켄트 헌터 Kent Hunter

국제 타이포그래피 양식에 반란을 꾀하는 내 타이포그래피 스타일은
대학 재학 중에 처음으로 교육받았고, 그 결과 나는 다원주의자 내지는
절충주의자가 되었다. 나는 타이포그래피란 독창적 영감을 창작하는
핵심 도구이며 총체적 사고의 요지를 표출하는 최선책이라 믿는다.
나는 타이포그래피가 기술이나 유행을 좇음으로 전통 가치를 하락시킨다는
견해에 충분히 공감하지만, 그 문제를 해결하기 위해 어떤 법적 제재를
가하려는 논쟁에는 찬동하지 않는다. 타이포그래피에 관한 토론은 항상
'절대적 허용'과 '절대적 거부', 다시 말해 흑백 양론으로 의견이 갈린다.

폴라 셰어 Paula Scher

타이포그래피는 도구이다. 타이포그래피의 적정성이란 잘 읽힐 타입인지,
아니면 잘 읽히지 않을 타입인지를 분별하는 잣대이다. 새로운 해법은 항상
탐색하는 것이 마땅하며 디자인에 정답이란 있을 수 없다.

마이클 밴더빌 Michael Vanderbyl

타이포그래피에서 발생할 수 있는 가장 바람직하지 못한 상황은
별다른 노력 없이 읽음으로써 그 내용이 금방 잊히는 것이다.

토머스 소콜로브스키 Thomas Sokolowski

미국뿐 아니라 어느 나라든지, 바람직한 타이포그래피란 국적이 아닌
형태와 의도에 대한 감수성 문제이다. 1920년대에 얀 치홀트는
모던 타이포그래피를 소개하는 자신의 저서에서 타이포그래피에
독일, 스위스 또는 프랑스라 부언하지 않고 단지 '뉴 타이포그래피'라고
이름 붙였을 뿐이다.

폴 랜드 Paul Rand

나는 간결하고 정갈하며 장식이 없는 타입을 좋아한다. 무엇보다 해독이
가장 중요한 타이포그래피에서, 나는 글자나 단어는 글의 내용과 의도에
따라야 한다는 사실을 항상 자각한다. 현세에 글의 의미는 디자인 때문에 오히려
평가절하된다. 나는 글의 내용에 상반되거나 글의 의미를 방해하거나
모호하게 하는 일 없이 글이 가진 의미를 강화하는 타입을 선택하려 부단히 노력한다.
최고의 목표는 글이 말하고자 하는 바가 무엇인가를 명백히 전달하는 것뿐이다.
이것은 레이아웃이나 디자인 자체를 초월한다. 타이포그래피의 근원적 목표는
분명 커뮤니케이션이다.

수전 케이시 Susan Casey

나는 알파벳을 주제로 조각을 한다. 이 조각들은 읽기 위한 것이 아니라
대중이 자신의 환경에 더욱 호의적으로 참여하도록 독려하는 일종의 환경물이다.
사인으로서의 타입은 마치 나뭇가지나 계단처럼 여겨진다. 사람들은
이 조각물 위를 기어오르거나 직접 안으로 들어가 공간을 체험한다.
바로 이 점이 내 작품을 조각이라기보다는 건축이라고 일컫는 이유이다.

이가라시 다케노부 五十嵐威暢

나는 타입을 좋아한다. 그리고 늘 타입을 좋아해왔다.
지금까지 나는 수많은 타입을 사용했다. 나는 어떤 글자체이든
아무리 못생겼더라도 반드시 한 번은 완벽하게 쓰일 수 있다고 믿는다.
나는 힘이 빠지고 너무 늙어 메모조차 하기 어려울 때까지
최소한 한 번씩만이라도 모든 글자체를 사용해 봐야겠다고 마음먹었다.

프레드 우드워드 Fred Woodward

차례

7

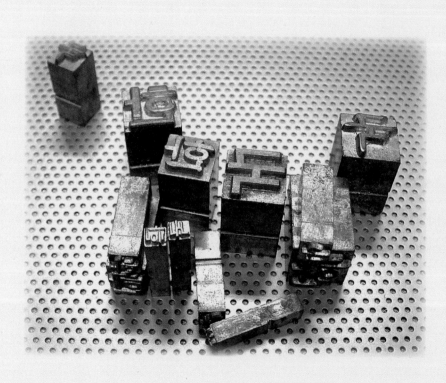

타이포그래피는 육성이다

많은 학자가 타이포그래피를 일컬어 'frozen sound' 또는 'written voice'라 한다.
그렇다면 이들은 어째서 타이포그래피를 'letter'라 하지 않고
'sound' 또는 'voice'라 할까? 바로 이 점에 타이포그래피의 정체가 숨어 있다.
타이포그래피는 박제된 것처럼 종이에 흡착된 잉크 자국이 아니라
숨 쉬고 노래하고 진노하고 잔잔한 미소를 띠고 호소하는 생명체이다.

그러나 육성으로 흘러나왔다 해서 한결같이 똑같은 음성은 아니다.
시인은 시인처럼 수필가는 수필가처럼 무용수는 무용수처럼,
시답게 수필답게 무용답게 자신만의 형식을 갖추고 존재한다.
그렇다면 타이포그래피는 타이포그래피다운 면모와 속성을
갖추어야 할 것이다. 다시 말해 귀에 들리는 전부가 음악은 아니며
눈에 보이는 모두가 걸작은 아니다.

계획적인 의도와 취지에 따라 타이포그래피 요소와 속성을
적절히 적용해야 타이포그래피 정체성에 걸맞은 것이다.
타이포그래피란 무엇인가를 명백히 이해하기 위해 앞에서 소개하고 있는
세계적인 타이포그래피 거장들의 어록을 살펴보기 바란다.
이들은 타이포그래피에 대한 긍정적인 면과 부정적인 면을 모두 말하고 있다.

타입과 타이포그래피

타이포그래피는 커뮤니케이션 디자인의 한 장르로서 시각적 메시지를
더욱 증폭시키는 방편으로 언어적 재료와 언어적 방식을 사용한다.
언어적 재료란 글자와 이에 연관되는 기호들이며, 언어적 방식이라 함은
글의 전후 관계를 기록하는 체계를 말한다.

그러나 음절 그 자체만으로는 의사소통을 위한 언어가 되지 못하듯
글자 그 자체만으로는 커뮤니케이션을 위한 타이포그래피가 되지 못한다.
음절은 소리에 불과하며 글자는 형태일 뿐이다. 이를 더 쉽게 이해할 수
있도록 다음과 같이 타이포그래피를 비유적으로 설명하고자 한다.

타이포그래피는 크게 셋으로 나눌 수 있다.
첫째는 1차 산업인 농업이나 수산업 또는 도로나 항만처럼 기간산업에 준하는
'글꼴 개발'이다. 둘째는 타이포그래피를 기술적으로 지원하는 2차 산업 격의
'타이포그래피 제반 환경'이며 셋째는 부가 가치가 높은 3차 서비스 산업처럼
실제로 커뮤니케이션을 원활하게 하는 '타이포그래피 디자인'이다.
다시 말해 글꼴 개발자는 음식의 원자재인 농산물을 생산하는 농부,
컴퓨터나 인쇄 관련 설비를 제공하는 직종에 종사하는 사람은 농산물 유통업자,
타이포그래픽 디자이너는 그 농산물로 신선하고 먹음직스러운 음식을 요리하는
요리사인 셈이다. 이 세 가지 중에 어느 하나 중요하지 않은 것이 없겠으나
대다수 디자이너가 종사하는 영역은 역시 창조적 표현이 절실히 요구되는
마지막 단계, 즉 부가 가치가 가장 높은 타이포그래피이다.

그런데 디자이너가 타이포그래피를 이해하는 데 가장 큰 걸림돌로
작용하는 것이 있는데, 바로 타입과 타이포그래피의 차이에 대한
혼동이다. 타입은 단지 타이포그래피를 수행하는 데 필요한
가공하지 않은 원자재일 뿐이지만, 타이포그래피는 아니다.
식탁에 놓인 오이나 당근 또는 고깃덩어리를 날것으로 먹고자 한다면
억지로 먹을 수는 있겠지만, 그것은 요리를 먹는 것이 아니다.
조리된 음식과 원자재가 명백하게 다른 것처럼 타입과 타이포그래피는
그렇게 다르다. 하나의 훌륭한 요리(타이포그래피)가 만들어지려면
주방장(디자이너)이 신선한 음식 재료(타입)를 잘 다듬고(타이포그래피 속성),
가공(레이아웃)하고, 양념(색이나 도형)하고, 열기구(입출력 컴퓨터 장비)로
요리(인쇄)하는 일련의 과정이 필요하다.

비록 같은 재료를 사용하더라도 능력에 따라 어떤 주방장은 보기 좋고
맛있는 요리를 만들고 어떤 주방장은 그렇지 못할 수도 있다.
재료가 요리를 만들어 주는 것이 아니라 요리를 하는 기술, 즉 조리법이
훌륭한 음식을 탄생시킨다. 이 책은 그 요리법을 타이포그래피라 비유한다.
그러므로 이 책은 주방장이 되어야 할 디자이너가 타이포그래피를
성공적으로 수행하는 데 필요한 기술들을 소개한다.

타이포그래피는 디자인의 격조를 결정짓는다

컴퓨터의 발전으로 현대 타이포그래피의 질적 수준이 오히려 하락했다는 비판이
종종 들린다. 특히 요즘 활동하는 디자이너들은 테크놀로지에 더욱 많은 관심을 갖는 듯
보인다. 허공을 떠도는 글자들, 부조화의 극치, 온통 헤집어 놓은 지면들이 바로 그렇다.

현대 타이포그래피 디자인의 경향에 대해《뉴욕 타임스》의 아트 디렉터였던
스티븐 헬러(Steven Heller)는 "새로움이라는 이름으로 우리 앞에 등장한 프랑켄슈타인
같은 이 괴물은 사실 애매함과 추함만을 확장할 뿐이며, 극소수 주동자들의 불순한
의도가 우리 모두를 죄악의 장으로 몰아간다."라고 혹평하기를 서슴지 않았다. 악화가
양화를 구축한다고 했던가. 여러 비평가의 근심에 찬 우려에도 오늘날 새로움만을 좇는
기현상은 급속한 감염성으로 타이포그래피를 연구하는 많은 이들을 끊임없이 현혹한다.

스타일 또는 양식이란 어차피 일렁이는 파도처럼 솟았다가 가라앉기를
반복하며 소진되지만, 오늘날 우리가 인내해야 하는 정체불명의 거대한 혼돈은
진정 돌연변이이며 왠지 맞지 않는 옷을 걸친 듯 어색한 결과만을 초래한다.
그렇다고 '새로움'이란 유혹을 마냥 모른 척할 수는 없다. 돌이켜보면,
현대 미학을 탄생시킨 20세기 초의 금자탑들(입체파, 미래파, 구성주의, 다다,
초현실주의 등)도 한때는 대중으로부터 철저히 외면당했다.

따라서 저자가 새로운 타이포그래피를 추구하는 전문가와 학생 들에게 당부하고
싶은 말은 타이포그래피의 전통적 규범이나 관례 또는 지침을 충분히 이해해야 한다는
점이다. 전통과 관습이 무엇인지를 명확히 알아야 이를 뛰어넘어 자신만의 창의력을
발휘할 수 있으며, 규범과 규칙을 제대로 알아야 새로운 변신을 구사할 수 있다.

이 책에서 소개하는 타이포그래피 지침들은 지난 수세기 동안 많은 선각자가 헌신적인
땀과 열정으로 일군 결과이다. 제멋대로의 불성실이 마치 새로움인 양 곡해되는 요즘,
이 책에서 타이포그래피의 본질을 다시 한번 음미해 보기를 기대한다.

『타이포그래피 천일야화』의 구성은 다음과 같다.

제1단원 「타이포그래피 역사」는 인류가 최초로 문자를 고안한 배경과 진화 과정,
과학의 발전에 따라 변화하는 타이포그래피 기술의 발전, 세계적으로 유례를
찾아보기 어려운 훈민정음 창제와 한글 타이포그래피 역사를 살펴본다.

제2단원 「타이포그래피 기초」는 타이포그래피 요소, 타입의 해부적 구조와 명명법,
타입의 시각 보정, 타이포그래피의 측정과 단위, 타입을 변화시키는 매개 변수,
폰트와 패밀리, 본문용과 제목용 타입, 효율성을 가늠하는 가독성과 판독성,
타이포그래피 관례 등을 설명한다.

제3단원 「타이포그래피 구조와 시스템」은 타이포그래피의 최소 단위인
낱자와 낱말, 글줄과 단락, 문단의 타이포그래피 정렬, 칼럼과 마진,
타이포그래피 요소들을 효과적으로 배치하는 그리드 구조, 최종적으로
각 지면을 한 권으로 묶은 책에 대한 지식을 설명한다.

제4단원 「타이포그래피 구문법」은 타이포그래피다움이란 무엇인가를 설명하는
타이포그래피 형질, 타이포그래피에서의 공간, 타이포그래피 레이아웃과 포맷,
타이포그래피 색, 타이포그래피 도형의 개념들을 설명한다.

제5단원 「타이포그래피 커뮤니케이션」은 타이포그래피의 각 요소를
절충하고 연합하는 원리와 속성, 지면에서 각 요소의 시각적 자극의 강도를
조절하는 타이포그래피 시각적 위계, 텍스트의 내용을 시각적으로 강화하는
타이포그래피 메시지, 오늘날 시간과 움직임 그리고 디지털 환경에서
존재하는 다양한 매체에 적용된 뉴미디어 타이포그래피 등을 설명한다.

제6단원 「현대 타이포그래피 경향」은 오늘날 주류를 이루고 있는 타이포그래피의
다양한 흐름 중에서 특히 우리가 잘 알아두어야 할 주류들을 소개한다. 여기에서
소개하는 여러 범주는 현대 타이포그래피의 표현 방법이나 형식 그리고 디자인
스타일 등 매우 폭넓은 주제를 다루고 있다.

제7단원 「타이포그래피 실습」은 초심자들이 타이포그래피를 더 쉽게 체험하도록
스스로 실습할 수 있는 프로젝트들을 소개한다. 실습 개요, 목적, 조건, 유의 사항,
평가 기준 등을 기술했으며, 학생들이 직접 진행한 결과물을 충분히 제시하고 있다.
소개된 실습들은 인쇄 매체는 물론 무빙 타이포그래피까지 포함한다.
또한 타이포그래피 기초 과정에서 고급 과정까지 단계별 수준을 두루 갖추었으며,
각 프로젝트는 타이포그래피를 공부하는 초심자들이 모든 프로젝트를 스스로
수행하도록 세심하게 설명되었다.

이 책은 1999년 7월부터 2000년 12월까지 정글 웹사이트(www.jungle.co.kr)에서
연재한 「원유홍의 타이포그래피 천일야화」를 단행본 체계에 맞게 수정 보완해
2004년에 『타이포그래피 천일야화』라는 제목으로 출간한 것이다. 2012년 개정판은
초판의 기존 체계를 대폭 바꾸고 내용을 추가했으며, 2019년 새로운 개정판은
빠르게 변화하고 있는 국내외 디자인 환경을 고려하여 내용과 도판들을 대거
보완하거나 추가했으며 디자인 틀을 새롭게 변경하였다.

이 책이 완성되기까지 지속적인 격려와 관심을 아끼지 않았던
많은 지인과 동료 그리고 선후배 교수님 들에게 진심으로 감사를 표한다.
특히 이 책에 담긴 많은 작품은 그간 저자들이 교육 현장에서 진행한
과제 결과물로, 이처럼 유용한 교육 자료로 다시 한번 탄생할 수 있도록
놀라운 창의력을 발휘해 준 제자들에게 깊은 감사를 표한다.

2019년 8월
연구실에서 원유홍 서승연 송명민

1

인류 역사에서 문자는 지식의 창고이자 지혜의 산실이다. 문자는 인류가 자연을 극복하며 생존하는 데 유용한 사실들을 기록하고 보관하고 전수하는 중요한 도구였다. 이 단원에서는 인류가 삶을 영위하기 위해 지식을 기록하고 지혜를 보관하는 수단으로 문자를 발명한 이래 오늘과 같이 눈부신 문명을 일구어 내기까지 밑거름이 된 문자, 활자 그리고 디지털 타입의 발자취를 돌아본다. 인류가 최초로 문자를 고안한 배경, 문자의 출현과 진화, 점차 과학 기술이 발전함에 따라 문자를 다루는 타이포그래피 기술의 발전, 세계적으로 유례를 찾기 어려운 훈민정음 창제와 한글 타이포그래피의 발전을 구체적으로 설명한다.

문자의 출현과 진화

문자는 스스로 진화한다.

본론에 들어가기에 앞서 먼저 문자가 어떻게 탄생했고 진화
했는지를 살펴보는 것은 타이포그래피 이해에 큰 도움이 된
다. 인류 초기의 문자들이 그림이었다는 사실은 매우 흥미
롭다. 오늘날 우리가 사용하는 문자의 대부분은 유사 이전
의 그림에서 진화한 결과이다. 이 장에서는 문자가 진화한
과정 즉 그림 문자, 상형 문자, 표음 문자(페니키아 알파벳,
그리스 알파벳, 로만 알파벳), 소문자와 구두점의 등장에 대
해 설명한다.

그림 문자

역사의 어느 시점부터인가 인간은 눈으로 보고 소통하는 시
각 커뮤니케이션을 시작했으며 사람, 동물 또는 무기와 같
이 삶에 필요한 사물들을 단순한 그림으로 그렸는데 이 그
림들이 그림 문자(pictograph)[1.1] 혹은 설형 문자[1.2]이다.

상형 문자

인류의 생활 환경이 점차 향상되어 물질적 형상뿐 아니라
추상적 관념이나 개념까지도 문자로 기록할 필요가 생겼다.
예를 들어 글자 'A'는 황소를 지칭하지만 동시에 음식을 뜻
하기도 했는데, 그 이유는 황소가 가축인 동시에 사람들의
양식이기 때문이었다.

그림 문자는 이전보다 한층 더 발전하게 되며, 서로 다
른 글자를 하나로 결합해 새로운 글자를 만들기도 했다. 즉
'여자 녀(女)'와 '아들 자(子)'가 하나로 결합해 행복을 의미
하는 '좋을 호(好)'가 만들어졌다. 이처럼 사물의 형상뿐 아
니라 추상적 개념까지도 일종의 그림 형태로 기록한 문자를
상형 문자(hieroglyph)[1.3-4] 또는 표의 문자(ideograph)[1.5]라 한다.

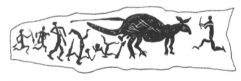

1.1

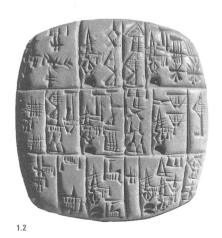

1.2

1.3

1.1
북부 오스트레일리아 원주민이 나무껍질에 쓴 그림 문자.

1.2
수메르의 설형 문자(쐐기 문자). 기원전 3500년경.

1.3
이집트의 상형 문자.

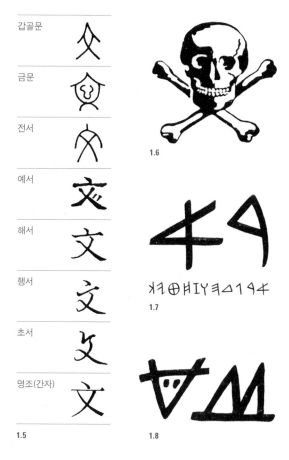

BC 1350년경	BC 800년경	BC 200년경	현재

1.4

갑골문

금문

전서

예서

해서

행서

초서

명조(간자)

1.5

1.6

1.7

1.8

우리가 주변에서 흔히 볼 수 있는 독극물 표시는 일종의 상형 문자이다. 사람의 두개골과 교차된 두 뼈는 물질로서의 '뼈'가 아니라 관념적으로 '죽음'을 뜻하는 기호이다.[1.6]

고대 문명에서는 이처럼 삶을 기록하고 보존하는 수단으로 회화적 대응 상태의 즉물적 심벌(그림 문자)과 관념적 심벌(상형 문자)을 함께 사용했다. 상형 문자의 대표 격인 한자는 오늘까지도 중국뿐 아니라 우리나라와 일본에서 사용된다. 한자는 회화성과 의미성이 우수하다는 장점과 글자 체계가 복잡하고 습득해야 하는 글자의 양이 너무 많다는 단점을 함께 가진다.[1.26]

표음 문자의 태동: 페니키아 알파벳

고대 중동 지역의 페니키아 사람들은 무역과 상업을 활발히 했기 때문에 빈번히 왕래하는 서신과 복잡한 대금 장부를 더 자세히 기록할 수 있는 문자 체계가 필요했다. 그 결과 기원전 1600년경에는 사물의 형상을 본떠 그리는 상형 문자에서 소리나 음성을 대신하는 추상적인 기호[1.7]로의 중대한 변혁이 일어나게 되었다. 이러한 변혁이 어떤 과정으로 진행되었는가를 알아보기 위해 오늘날 사용하는 알파벳의 처음 두 글자인 A와 B를 관찰한다.

페니키아인이 처음 만든 글자는 'A'로, 황소를 의미하는 낱말 'aleph'의 첫소리였다. 표음 문자이지만 새로운 글자를 고안하는 대신에 그들이 이미 쓰고 있던 심벌 중 하나를 선택한 것이며 'B' 역시 마찬가지였다. 'B'는 집을 의미하는 낱말 'beth'의 첫소리였다.[1.8] 그러므로 페니키아인은 각 음성에 당시 그들이 사용하던 그림 문자를 대입해 페니키아 알파벳(Phoenician alphabet)을 탄생시켰고 이로써 그들의 완벽한 사업 도구를 개발했다.[1.9]

표음 문자는 고대 그림 문자나 상형 문자의 체계보다 훨씬 간소해 배우기 쉽고 빠른 소통이 가능해졌다.

표음 문자: 그리스 알파벳

기원전 1000년경, 그리스인들은 페니키아의 알파벳을 전수받았고 이 체계의 잠재적 가능성을 더욱 발전시켜 그리스 알파벳(Greek alphabet)으로 재탄생시켰다.

당시 'aleph'는 'alpha'로 'beth'는 'beta'로 명칭이 바뀌었는데 오늘날 라틴 문자를 일컫는 알파벳이라는 명칭은 이 두 낱말이 결합한 것이다. 그리스인들이 페니키아로부터 처음 전수받은 알파벳은 모음이 없는 단 여덟 개의 자음

1.4
상형 문자. '여자 녀'와 '아들 자'의 생성 과정과 '좋을 호'의 형성 과정.

1.5
표의 문자의 발전 과정.

1.6
죽음 또는 독극물을 의미하는 심벌.

1.7
페니키아 알파벳(오른쪽에서 왼쪽으로 읽는다). 기원전 1000년경.

1.8
초기의 그림 문자(A와 B). 기원전 1600년경.

1.9

1.10

1.11

uerat aliquid · rudis ei creditis . Dūs
qui erat cū illo : z oīa opra e⁹ dirigebat.
Iis itaq̃ geste : accidit ut cp̃ xl·
peccarūt duo eunuchi · pincerna
regis egipti et pistor·dūo suo. Iraculz
q̃ contra eos pharao·nam alter pin-
cernis fierat·alter pistoribz : misit eos

1.12

1.13

(B, H, K, M, N, T, X, Z)으로 이루어져 있었다. 그런데 이처럼 오로지 자음뿐인 글자들은 상업이 성행했던 당시 페니키아의 사업 장부에는 유용할지 몰라도 폭넓은 일상생활에는 여러 제약이 있어 그리스인들은 기원전 403년에 다섯 개의 모음(A, E, I, O, Y)을 추가해 총 열세 개의 알파벳을 구축했다.

알파벳의 완성: 로만 알파벳

그리스인에 의해 수정된 알파벳은 로마인에게 전수되면서 역시 수정이 이루어졌다. 로마인은 열세 글자(A, B, E, H, I, K, M, N, O, T, X, Y, Z)를 전수받아 새로 여덟 글자(C, D, G, L, P, R, S, V)를 고안했으며, 이후 또 두 글자(F, Q)를 추가해 총 스물세 개의 알파벳을 갖게 되었다.

로마인은 그리스인이 사용했던 'alpha'나 'beta' 또는 'gamma' 등의 명칭을 오늘날과 같이 A, B, C, D 등으로 축약했다. 이후에 U와 W가, 그리고 지금으로부터 약 500여 년 전에 마지막으로 J가 추가됨으로써 최종적으로 현재의 스물여섯 자 로만 알파벳(Roman alphabet)이 모두 완성되기에 이르렀다.[1.10, 1.20, 1.25]

소문자

소문자는 대문자를 펜으로 쓰면서 자연스럽게 생겨난 부산물로서 역사가 한참 흐른 뒤인 796년에 탄생했다.

15세기 중엽의 서구 유럽에는 크게 대조를 이루는 두 무리의 필체가 있었는데, 이탈리아에는 둥글둥글한 '인문주의적 필체(humanistic hand)', 독일에는 일명 '고딕(Gothic)'체인 검고 어두운 '블랙 레터(black letter)'가 있었다. 여기에서 인문주의적 필체란 9세기 카롤링거 왕조의 캐롤라인 미너스큘(Caroline minuscule)을 복원한 것으로, 이 캐롤라인 미너스큘이 오늘날 소문자의 전신이다. 또한 이 필체는 오늘날 이탤릭체의 토대로 인정받고 있다.[1.11] 더불어 당시의 고딕체는 이후 구텐베르크가 디자인한 고딕 블랙체(Gothic Black)의 전신이다.[1.12, 1.19]

1.9
그리스 알파벳. 기원전 900년경.

1.10
로만 알파벳. 기원전 403년.

1.11
캐롤라인 미너스큘의 소문자 형태. 796년.

1.12
구텐베르크가 발행한 『42행 성서』에 사용된 고딕 블랙체. 1452년.

1.13
삐침과 점으로 이루어진 초기의 구두점들.

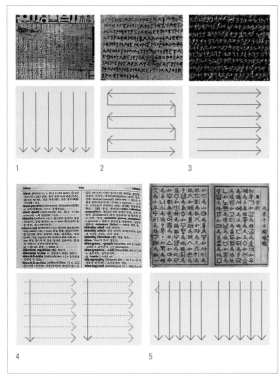

1.14

구두점

문장에서 구두점은 글의 구조를 완성하는 역할로 내용에 대한 독자의 이해를 돕는다. 그러나 신기하게도 고대 그리스나 로마에서는 구두점을 전혀 사용하지 않았을 뿐만 아니라 낱말들을 구분하는 띄어쓰기조차 하지 않았다. 다만 그들은 여러 낱말을 길게 써 내려가면서 간혹 문장의 중간 지점에 작은 점이나 흘려 쓴 대각선 모양의 긴 사선을 사용했다.[1.13] 알파벳에서 구두점은 활판 인쇄가 시작된 15세기 이후에야 비로소 구체적으로 출현하기 시작했다.

독서 방향의 변화

책을 읽을 때 시선이 움직이는 방향은 근본적으로 글자의 정렬 방식을 따르게 마련이다. 타이포그래피 역사를 살펴보면 역사나 문화권마다 글자 정렬 방식이 다르다.

이러한 차이는 당연히 독서 방향의 변화를 수반한다. 독서 방식의 변천 흐름을 보면, 위에서 아래로 읽는 방식(이집트의 상형 문자), 마치 오솔길을 따라 걷듯 오른쪽에서 왼쪽으로 그리고 연이어 왼쪽에서 오른쪽으로 반복하는 방식(초기 그리스 문자)이었다가, 결국 오늘날과 같이 왼쪽에서 오른쪽으로 읽는 방식으로 발전했다.[1.15-17]

또한 독서 방향에는 사전이나 전화번호부와 같이 어순을 찾기 위해 상하로 시선을 움직인 다음, 비로소 찾은 내용을 정독하기 위해 다시 좌우로 시선을 움직이는 복합 구조도 있다.[1.14]

1.14
문명이 발전하면서 바뀐 독서 방향.
1 이집트의 상형 문자(위에서 아래로).
2 초기 그리스 문자(오른쪽에서 왼쪽, 왼쪽에서 오른쪽으로 반복).
3 그리스 문자(왼쪽에서 오른쪽으로).
4 사전(왼쪽에서 오른쪽으로 줄을 따라 움직이는 방향과
 어순을 따라 위에서 아래로 움직이는 두 방향).
5 동양의 고서(위에서 아래로 움직이며, 오른쪽에서 왼쪽으로 진행).

1.15
두에노스 비문(Duenos inscription). 기원전 7세기-기원전 5세기에 이르는 다양한 시기의 고대 라틴어 문헌 중 하나. 코르노의 옆면에 새겨져 있다. 베를린주립박물관. 사진: 요하네스 로렌티우스.

1.16
글씨로 장식이 된 테이블 석판. 기원전 7세기. 피렌체국립고고학박물관.

1.17
고대 그리스의 좌우 교대 서법(왼편에서 오른편으로 그 다음 줄은 오른편에서 왼편으로).

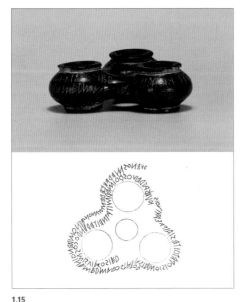

1.15

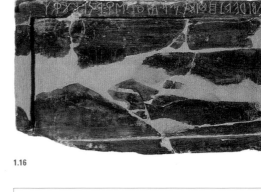

1.16

This example of boustrophedon text was written specifically for the Wikipedia article on this ox turning method of covering a wall with text in ancient Greece and elsewhere.

1.17

1.18

Trajan	ABCDEFGHI KLMNOPQRST V YZ
Rustic	ABCDEFGKI KLMNOPQRSI V XY
Greek Unicial	ABΓΔEZHΘIKΛMNΞΟΠΡCΤΥΦΧΨΩ
Unicial	abcdefghi klmnopqrstu xy
Half-Unicial	abcdefghi klmnopqrstu xy
Visigothic	abcdefghi klmnopqrstu xyz
Luxeuil	abcdefghi klmnopqrstu xy
Beneventan	abcdefghi klmnopqrstu xyz
Carolingian	abcdefghijklmnopqrstu xy
Insular	abcdefghi klmnopqrstuv pxyz
Protogothic	abcdefghijklmnopqrstuvwxyz
Textogothic	abcdefghijklmnopqrstuvwxyz
Fraktur	abcdefghijklmnopqrstuvwrxz
Humanist	abcdefghijklmnopqrstuvwxyz
Times	abcdefghijklmnopqrstuvwxyz

1.19

SENATVSPOPVLVSQVEROMANVS
IMPCAESARIDIVINERVAEFNERVAE
TRAIANOAVGGERMDACICOPONTIF
MAXIMOTRIBPOTXVIIIMPVICOSVIPP
ADDECLARANDVMQVANTAEALTITVDINIS
MONSETLOCVSTAN BVSSITEGESTVS

1.20

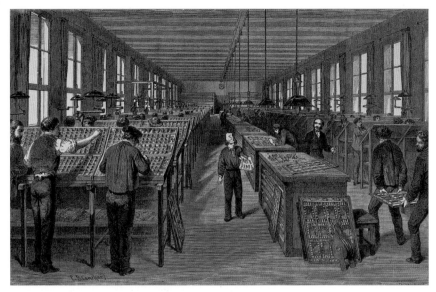

1.21

1.22

1.23

1.24

1.21
파리인쇄소의 분주한 광경.
트리콘 몬보아인(Trichon Monvoisin)의 목판화.

1.22
초창기의 납활자 인쇄틀.

1.23
수동 주조 활자와 가지런히 모아진 조판틀.

1.24
활자 인쇄공의 작업 테이블.

1.25
로만 알파벳의 변천 과정(30쪽).

1.26
동아시아 문자의 변천 과정(31쪽).

1.18
갈대펜. 기원전 30년~ 기원후 364년. 로마 시대.

1.19
소문자 진화의 흐름도.

1.20
트라얀의 기둥 밑부분에 있는 로마 비문 대문자. C.113.

| 알파벳의 출현과 진화과정 |

수메르 그림 문자(성각 문자)
기원전 4000년경

수메르 설형 문자(쐐기 문자)
기원전 4000년경

고대 시나이 문자
기원전 2000년경

남셈계 문자
기원전 1600년경

페니키아 알파벳
기원전 1600년경

초기 그리스 알파벳
기원전 8-7세기경

그리스 알파벳
기원전 6세기경

A B C D E F B I K L M N O Γ Φ P S T V +

그리스 알파벳
기원전 4세기경

A B Γ Δ E F Z H Θ I K Λ M N Ξ O Γ M S P Σ T Υ Φ X Ψ Ω

미너스큘(소문자의 전신)
9세기경

고딕 블랙(Gothic Black)
15세기 중엽

ABCDEFGHIJKLMNOPQRSTUVWXYZ abcdef

개러몬드(Garamond)
1540년

ABCDEFGHIJKLMNOPQRSTUVWXYZ abcdefghij

캐즐론(Caslon)
1725년

ABCDEFGHIJKLMNOPQRSTUVWXYZ abcde

배스커빌(Baskerville)
1757년

ABCDEFGHIJKLMNOPQRSTUVWXYZ abcdefg

보도니(Bodoni)
1788년

ABCDEFGHIJKLMNOPQRSTUVWXYZ abcdef

센추리(Century)
1894년

ABCDEFGHIJKLMNOPQRSTUVWXYZ abc

1.25

동양 문자의 출현과 진화과정

| 갑골문 기원전 1350년경(은) | 금문 기원전 1022년경(서주) | 고문 기원전 771년경(춘추시대) | 전서 기원전 403년경(전국시대) | 예서 기원전 221년경(진, 전한) | 해서 100년경(후한) | 행서 220년경(위, 촉, 오) | 초서 1126년경(금) | 명조 1368년경(명) | 간자(현, 중국) 1955년 | 티벳 문자 763년경 | 일본 문자 가타카나: 8세기경 히라가나: 11세기경 | 거란 문자 920년 | 여진 문자 1119년 | 파스파 문자 1269년 |

반드시 이렇게 질서 정연한 과정으로 진화한 것은 아니다. 다만 글꼴 변화의 큰 흐름을 살펴보기 위해 대표적인 글꼴만 예로 들었다.

타이포그래피는 인쇄술과 더불어 발전했다. 왜냐하면 타이포그래피 표현의 한계는 주로 인쇄 과정에서 나타나는 제한에서 비롯되기 때문이다. 그러므로 타이포그래피는 인쇄술의 한계를 극복하는 가운데 심미성과 커뮤니케이션의 잠재력을 향상시키는 꾸준한 도전 의식을 요구한다. 타이포그래픽 디자이너는 일일이 손으로 활자를 골라 조판하던 과거의 수동 주조 활자 시대로부터 오늘날 디지털 타입에 이르는 다양한 테크놀로지의 발전 과정을 충분히 숙지할 필요가 있다. 이것은 현대 타이포그래피를 더욱 의미 있게 이해하며 또한 자신의 생각과 최종 인쇄물의 간극을 좁히는 수단을 제공한다. 이 장에서는 수동 주조 활자, 자동 주조 활자, 사진 식자, 디지털 타입 등에 관한 타이포그래피 기술의 발전 과정을 설명한다.

수동 주조 활자

수동 주조 활자(hand composition)는 1450년경에 구텐베르크가 금속활자를 발명했을 때와 조판 방법이 비슷하다. 초기의 수동 활자는 글줄마다 일일이 낱개의 활자 조각들을 가지런히 모아 정렬했다.[1.21] 문선공은 한 손으로는 활자 서랍 속에 있는 활자들을 찾아 모으고 다른 한 손으로는 활자 막대에 활자들을 가지런히 모으는 작업을 계속해야 했다.[1.27]

각 활자들은 낱말이나 글줄 단위로 조판되었으며, 띄어쓰기는 낱말사이마다 아주 얇은 동이나 구리 조각을 집어넣어 형성했다. 글줄사이에 여백도 역시 길고 가는 납 조각을 끼워 넣었다.[1.22-24]

활자들이 막대 위에 가지런히 정렬되면 이 막대들을 돌판 위에서 다시 쇠로 만든 쇔틀(chase) 속에 집어넣어 잠근다. 이때 활자들은 커다란 나뭇조각이나 기타 도구들로 둘러싸이는데, 쐐기 모양의 귓돌(quoin)로 단단히 고정된다.[1.28] 쇔틀 속에서 단단히 고정된 활자들은 인쇄기로 옮겨지고, 인쇄가 모두 끝나면 일일이 분해되어 다시 본래의 활자 서랍에 재분배된다.[1.29]

수동 활자 조판은 지루하고 긴 시간을 요구하기 때문에 자동 주조 활자가 발명된 이후에는 간단한 인쇄나 표제용 활자로만 사용되었다. 오늘날 수동 활자는 자취를 완전히 감추었고, 오직 일부 예술가들이 전통적 느낌을 재현하기 위해 간혹 사용할 뿐이다.

1.27

1.28

1.27
수동 주조 활자 시대에 사용한 납활자.

1.28
쇠로 만든 쇔틀.

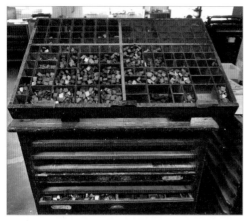

1.29

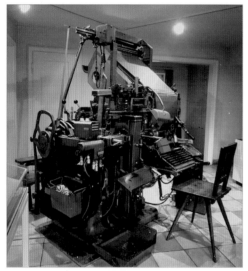

1.30

1.31

1.29
활자 보관함. 상단에는 대문자, 하단에는 소문자를 보관했다. 따라서
오늘까지도 대문자는 'uppercase', 소문자는 'lowercase'라 부른다.

1.30
머건탈러의 주조 활자기.

1.31
자동 주조 활자기에서 주조된 하나의 글줄.

자동 주조 활자

주조 활자기

인쇄술의 가장 혁신적인 발전은 1886년에 오트마르 머건탈러(Ottmar Mergenthaler)가 개발한 주조 활자기(linotype)였다.[1.30] 이것은 인쇄의 자동화를 향해 큰 걸음을 내딛는 놀라운 사건이었다. 이 기계는 키보드를 사용했고, 독특한 이름 '라이노(lino)'는 활자를 하나씩이 아니라 한 줄(line)씩 제작했기 때문에 붙여졌다.[1.31]

이 기계는 이전보다 매우 빠르고 정교했다. 한 번 주조된 글줄은 다시 녹여졌고, 자동으로 수정할 수도 있었으며, 수많은 납 조각으로 낱말이나 글줄사이에 여백을 만드는 지루한 과정도 생략되었다. 이 주조 활자기는 높이 30파이카(약 12.7cm) 정도 안에서 글줄을 주조할 수 있었다.

이보다 발전된 단계는 1928년에 소개된 텔레타이프 통신기(teletypesetter)였다. 타자기와 비슷하게 생긴 이 기계는 자체에서 만든 구멍 뚫린 테이프를 다른 장소로 옮길 수 있었고, 전선을 통해 다른 곳으로 전송할 수도 있어, 뉴스 전송 같은 분야에서 가치가 높게 평가되었다.

자동 주조 활자기

완전하게 자동화된 자동 주조 활자기(monotype)는 1887년에 톨버트 랜스턴(Tolbert Lanston)이 발명한 것이다. 이 기계는 키보드[1.32]와 활자 주조기의 두 부분으로 구성되었는데 한 번에 한 줄씩이 아니라 한 글자씩 주조했다. 식자공이 키보드를 치면 먼저 구멍이 뚫린 종이테이프가 만들어지고, 활자 주조기에서 이 테이프의 구멍을 통해 공기를 밀어 넣어 주조할 활자를 결정한다. 실제 활자의 주조는 뜨거운 쇳물을 주형 케이스에 밀어 넣어 완성된다. 주조된 활자는 차갑게 식힌 다음, 갤리(galley)라는 금속 받침에 자리 잡아 마침내 글줄로 정렬된다. 자동 주조 활자기는 약 60파이카(25.4cm)까지 주조할 수 있었다.

자동 주조 활자는 활자 하나를 수정하기 위해 글줄 전체를 수정해야 하는 번거로움이 없어져 과학적 데이터나 도표와 같은 복잡한 인쇄가 간편해졌다. 자동 주조 활자기의 주형(matrix) 케이스[1.33]는 주조 활자기의 매거진(실패와 같이 감는 일종의 틀)보다 더 많은 글자를 보유할 수 있었고, 1분에 약 150자 정도를 주조해 훨씬 빠른 작업이 가능했다.

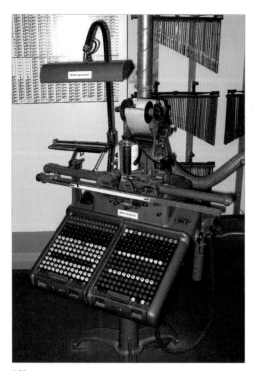

1.32

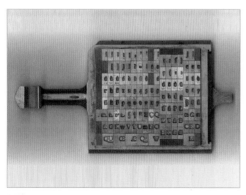

1.33

사진 식자

사진 식자(phototypesetting)에 관한 연구는 1880년대에 시작되었지만 사진 식자기의 본격적인 실용화는 제2차 세계대전이 끝날 무렵까지도 세상에 거의 알려지지 않았다.

사진 식자와 디지털 타입의 탄생은 타이포그래피를 획기적으로 발전시킨 기념비적 사건이었다. 1950년에 사진 식자기의 첫 세대였던 인터타입(Intertype) 사의 포토세터(Fotosetter)와 머건탈러사의 라이노필름(Linofilm)이 발표된 이래 수많은 시스템이 꾸준히 개발되었으며 인쇄 속도나 자형의 변별성 등이 계속 연구되었다.

사진 식자는 사진 광학 시스템(photo-optical system)과 사진 주사 시스템(photo-scanning system)으로 구분된다.[1.34]

주조 활자와 비교하면 사진 식자의 이점은 분명하다. 자동 주조 활자기가 1초에 세 글자밖에 생성하지 못하는 데 비해 사진 식자기는 1초에 500글자 정도를 생성할 수 있다. 주조 활자기는 기계적으로 작동되지만 사진 식자기는 전자식으로 작동된다. 사진 식자기에서 나오는 글자는 필름이나 인화지이기 때문에 물리적 공간을 매우 적게 차지하지만, 주조 활자의 수납·저장 공간은 어마어마하다. 사진 식자기의 또 다른 장점은 입력할 내용을 컴퓨터 화면에서 편집할 수 있다는 것인데, 이 과정이 키보드에서 전자식으로 이루어지므로 엄청난 시간을 절감할 수 있다.

사진 식자 기술에 의한 타이포그래피의 진보는 디자이너를 자유롭게 했다. 글자사이나 글줄사이를 조절하는 과정뿐만 아니라 사진이나 일러스트레이션의 외곽을 따라 글자를 흐르게 하는 특별한 융통성도 가능해졌다.

표제용 사진 식자

1960년대에 발명된 표제용 사진 식자기(display photographic typesetting)는 표제용 식자 표현의 새로운 가능성을 가져왔다. 이것은 사진 식자와 마찬가지로 렌즈를 통과한 빛이 마스터 폰트로부터 인화지나 필름에 상을 투사한다.

표제용 사진 식자기는 많은 장점이 있는데 글자의 크기를 확대하거나 축소하기 위해 높이 1인치가량의 마스터 폰트를 기계적으로 조절한다. 그러므로 빛을 투사하는 것만으로 수없이 많은 글자를 생성할 수 있다.[1.35]

1.32
자동 주조 활자기 키보드.

1.33
자동 주조 활자기의 주형 케이스.

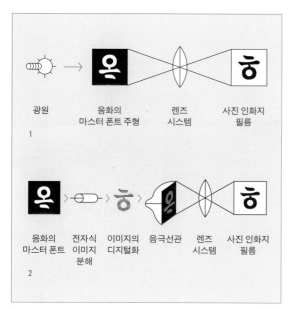

1.34

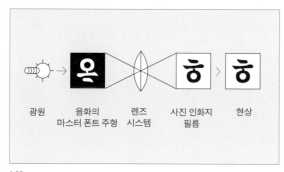

1.35

사진 식자의 장점

사진 식자의 장점 중에서 특히 간과할 수 없는 것은 글자들이 서로 닿거나 겹치는 효과로 의도하는 어떠한 공간에서라도 다양한 표현이 가능해졌다는 점이다. 빛이 마스터 폰트를 통과하는 과정에서 렌즈가 글자를 일그러뜨릴 수도 있고, 확대하거나 축소할 수도 있으며, 기울어지게 할 수도 있고, 심지어 음영을 뒤바꿀 수도 있다.[1.36]

과거 주조 활자에서 구멍을 내고, 주형을 뜨고, 여러 크기의 글자들을 각각 주조해야 했던 어마어마한 낭비는 이제 단 한 벌의 마스터 폰트로 대치되었다.

이처럼 당시 기술의 발전은 새로운 글자체를 손쉽게 개발할 수 있을 뿐만 아니라 지난날 이미 사라진 글자체들을 다시 발굴 · 복원할 수 있는 환경을 마련해주었다.

1.36

1.34

1 사진 광학 시스템: 필름과 디스크에 한 벌의 '마스터 폰트(master font)'를 저장한다. 음영이 뒤바뀐 상태로 필름 상에 존재하는 마스터 폰트의 활자 상(像)이 바로 사진 식자 시스템의 주형(matrix)이다. 이 상들이 빛을 통해 필름이나 인화지에 광학적으로 투사되어 글자 형태를 얻게 된다. 이때 시스템에 설치된 마스터 폰트는 다양한 크기로 변화된다.

2 사진 주사 시스템: 사진 광학 시스템처럼 '마스터 폰트'를 저장한다. 그러나 글자를 필름이나 인화지에 빛으로 투사하는 것이 아니라 전자식의 점이나 선으로 분해해 주사한다. 그러면 디지털로 분해된 글자 화상이 음극선관을 통해 전기적으로 다시 인화지나 필름에 주사된다. 글자들이 디지털화되는 이러한 과정은 글자의 무게나 너비 그리고 경사도 등을 매우 손쉽게 바꿀 수 있게 한다. 사진 주사 시스템은 사진 광학 시스템보다 더욱 빠른 성능을 지녔다.

1.35

표제용 사진 식자 시스템.

1.36

카피피팅. 사진 식자를 위해 1인치당 열 개의 글자가 타이핑되는 타자기로 타이핑한 다음, 일정한 공간에 본문이 들어갈 수 있도록 글자크기와 글자사이, 글줄사이 등을 계산하는 과정.

디지털 타입

1.37

음극선관(CRT, Cathod Ray Tube)이 가진 고도의 해상력과 레이저의 결합은 커뮤니케이션 분야에 또 다른 혁명을 가져왔다.[1.37] 왜냐하면 컴퓨터는 물리적이거나 기계적인 부분이 없이 완벽히 전자적 요소로만 이루어지기 때문이다. 이들은 전혀 가능하리라 생각하지 못했던 속도로 타입을 생산했다.

컴퓨터에 대한 지식은 디지털 타입세팅을 이해하는 중요한 열쇠이다. 컴퓨터는 전자적 방식으로 정보를 처리하는 장치이다. 이것은 반복적 논리나 수리적 작업을 수행하고 그 결과를 저장할 수 있다. 컴퓨터 시스템은 하드웨어와 소프트웨어 그리고 펌웨어(firmware)로 구성되는데, 하드웨어는 컴퓨터의 물리적 성분을 말하며 소프트웨어는 하드웨어의 작동을 지시하는 프로그램 데이터이고 펌웨어는 하드웨어 형식의 소프트웨어이다.

컴퓨터에서 정보를 저장하고 논리적 작동을 수행하는 핵심 부분을 CPU(Central Processing Unit)라 하는데, 디지털 타입 시스템은 CPU와 다양한 주변 장치(키보드, 저장 영역, 모니터, 프린터)로 구성된다.

하나의 CPU는 세 개의 상호 의존적 요소로 구성된다. 산술 논리 부분(ALU)과 주기억 장치 그리고 조절 장치인데, 이 세 요소는 컴퓨터를 작동하기 위해 함께 일을 한다. ALU는 산술적·논리적 기능, 즉 두 숫자를 합산하거나 두 수 중 어느 것이 더 큰가를 결정하는 등의 기능을 수행한다. 주기억 장치 속에는 데이터가 저장되며 조절 장치의 통제를 받

1.37
라이노타입에서 1967년에 세계 최초로 개발한
Linotype-505-CRT 타입세팅 시스템.

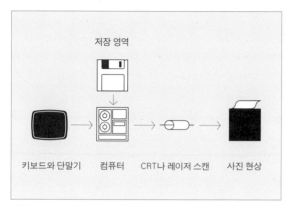

저장 영역

키보드와 단말기 컴퓨터 CRT나 레이저 스캔 사진 현상

1.38

1.39

는다. 이 세 분야의 결합이 곧 CPU로 컴퓨터의 두뇌 역할을 한다. 이는 디지털 타입 시스템에서 타입을 결정하고 만들어 내는 것을 포함한 여러 기능을 수행한다.

디지털 컴퓨터 시스템에서 가장 작은 단위는 비트(bit)이고 0과 1이라는 두 숫자만으로 제어되는 2진수 체계에 기반을 둔다. 모든 컴퓨터에서 2진법은 독점적이며 유일하다. 아스키코드(ASCII, American Standard Code for Information Interchange)는 키보드의 모든 글자와 숫자를 127개의 이진법 체계로 바꾸어 놓은 것이다. 정보를 이진수 체계로 바꾸는 것이 컴퓨터와 인간이 대화하는 유일한 방법이다. 디지털 타입기에서 명령을 입력하면 컴퓨터는 그것을 바로 이진수 코드로 받아들이고 그 정보를 저장·편집하여 출력 장치로 보낸다.

디지털 타입 시스템에서 모든 글자들은 그리드 위에 코드화된 전기 부호로서 글자의 세부 사항(수평획이나 수직획, 기울기, 곡선 등)은 그리드의 좌표로 저장된다. 이렇게 저장된 이진법 체계의 전기 부호 좌표값들은 음극선으로 보내져 스크린에 나타난다.

음극선이라는 것은 텔레비전과 거의 같다. 한쪽 끝은 음극선이며 다른 한쪽은 인(燐)과 알루미늄판으로 된 진공관이다. 타입을 지시받은 음극선은 진공관 속을 평행으로 오가며 흐르는 광선을 방출한다. 이때 발생한 음극 광선은 컴퓨터 안에서 기계어로 암호화된 타입들을 스크린에 주사하거나 사라지게 한다. 광선이 켜지며 방출된 광선은 인과 알루미늄판을 자극해 글자화되며 이 글자는 다시 사진 인화지에 디지털 방식으로 인화된다.[1.38]

디지털 타입은 기본적으로 점으로 이루어지는데 이 점들의 수가 많을수록 타입은 정밀해진다. 타입은 일정한 간격의 격자망 위에 만들어지기 때문에 계단처럼 단층을 이룬 윤곽이 모여 곡선을 만든다. 이때 많은 점이 늘어설수록 더 곡선에 가까워진다.[1.39]

디지털 타입과 사진 식자의 결정적 차이는 글자를 저장하는 방법이다. 디지털 타입은 마스터 폰트를 디스크나 드럼에 사진 상태인 음화로 저장하지 않고 마그네틱 디스크에 바이트(byte)로 저장한다. 그것은 수백 벌의 서체를 손쉽게 저장하거나 이동할 수 있으며 또 각기 독립적으로 사용할 수도 있다.

1.38
디지털 타입 시스템.

1.39
디지털 타입의 예. 왼쪽부터 오른쪽으로 작은 점의 개수가 증가함에 따라 글자 형태가 점차 세밀해지는 것을 알 수 있다.

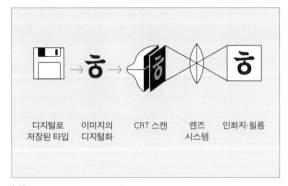

디지털로 이미지의 CRT 스캔 렌즈 인화지·필름
저장된 타입 디지털화 시스템

1.40

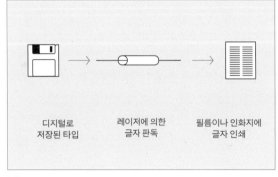

디지털로 레이저에 의한 필름이나 인화지에
저장된 타입 글자 판독 글자 인쇄

1.41

스캐닝 시스템과 레이저 시스템

디지털 타입은 두 종류로 스캐닝 시스템(scanning system)과 레이저 시스템(laser system)이 있다. 디지털 스캐닝 시스템은 타입들이 마그네틱 디스크나 테이프에 전자적 형식으로 스캔되어 저장된다. 모든 타입은 극도의 해상력을 갖는 격자 망 형식으로 저장되는데 아주 작은 화소로 낱낱이 나누어 진 타입들은 CRT의 지시에 따라 다시 모니터에 스캔되어 생성된다. 이 타입들은 CRT에 의해 최종적으로 인화지나 필름으로 투영된다. 이때 출력되는 타입에 자동으로 여러 가지 변형을 적용할 수 있다. 예를 들어 타입을 굵거나 가 늘게 또는 크거나 작게 변형할 수 있다.[1.40]

디지털 레이저 시스템도 역시 타입을 디지털화해 저장 하지만 타입을 생성하기 위해 CRT를 사용하지 않는 것이 다르다. 이 시스템은 저장된 디지털 정보를 레이저빔으로 읽어 일련의 수많은 점을 사진 인화지에 옮긴다.[1.41]

디지털 시스템은 사진 식자 시스템과 기술적 구조가 비 슷한데 그 까닭은 일련의 인쇄 과정이 여러 공정으로 이루 어지지 않고 하나의 기계적 구조나 시스템으로 집합되기 때 문이다. 그러나 디지털 타입은 사진 식자 시스템보다 대단 히 빠르며 다기능적이다. 디지털 타입은 타입이나 공간의 변형이 더 자유로워 사용 범위가 폭넓다.

디자이너는 인쇄물에 영향을 미치는 변화에 관심을 기 울여야 한다. 인쇄에 관한 전문 지식은 최종적으로 인쇄물 에 반영되기 때문이다.

1.40
디지털 스캐닝 시스템의 구성.

1.41
디지털 레이저 시스템의 구성.

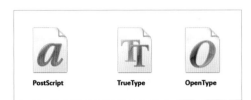

1.43

1.44

1.42
디지털 폰트의 아이콘들(왼쪽부터 포스트스크립트, 트루타입, 오픈타입).

1.43
비트맵 방식. 기본적으로 점들의 집합이다. 폰트가 아우트라인 방식이라도
화면용 폰트는 여전히 점들의 집합이다.

1.44
아우트라인 방식. 컴퓨터는 각 점을 잇는 값을 저장한다.

디지털 폰트

우리가 사용하는 폰트가[1.42] 모니터나 모바일에서 구현되는 과정에는 두 가지 중요한 기술이 작용한다. 하나는 폰트를 컴퓨터에서 인식 가능한 폰트 포맷 파일로 만드는 기술, 또 하나는 이 디지털 폰트가 각 매체의 화상이나 인쇄로 구현되는 구현 기술이다. 폰트 포맷 기술은 비트맵(bitmap) 폰트, 아우트라인(outline) 폰트 등 폰트를 제작하는 기술이며, 폰트 구현 기술은 래스터라이징(rasterizing), 부분 픽셀 렌더링(ClearType), 힌팅(hinting) 등 폰트를 표현하는 기술이다.

여기에서 비트맵 폰트[1.43]와 아우트라인 폰트[1.44]는 성격이 매우 다르다는 것을 유의해야 한다. 글자를 '점'들의 집합으로 표현하는 방식인 비트맵 폰트는 글자 크기마다 각기 다른 크기의 폰트를 제작해야 하며, 확대하면 울퉁불퉁한 계단 현상(에일리어싱, aliasing)이 나타나는 단점이 있다. 비트맵 폰트는 주로 임베디드(embedded) 하드웨어 및 모바일 단말기용 폰트로 사용된다.

반면 글자를 점과 점 사이에 '선'을 추가해 수식으로 표현하는 방식인 아우트라인 폰트는 하나의 폰트 파일로 여러 크기를 구현할 수 있어 저장 용량이 작고, 벡터(vector) 방식에 근거해 윤곽이 매끄럽게 표현된다. 즉 WYSIWYG(What You See Is What You Get: 보이는 대로 얻을 수 있다.)가 가능하다. 그러나 화면에서는 계단 현상인 흑백 음영의 안티에일리어(anti-aliasing)싱으로 윤곽선을 보완하기 때문에 폰트가 작을 때는 품질에 문제가 생긴다(특히 저해상도 모니터인 경우).

아우트라인 폰트는 개발 방식과 특징에 따라 다음과 같이 크게 세 가지로 분류된다. 어도비(Adobe) 사에서 개발한 포스트스크립트(PostScript)는 베지어 곡선에 근거한 폰트 개발 방식으로 매킨토시에서만 사용할 수 있다. 화면에서는 화면용 비트맵을 사용하며, 출력은 벡터 정보를 립(RIP, Raster Image Processor)을 통해 처리한다. 마이크로소프트(Microsoft) 사와 애플(Apple) 사에서 공동 개발한 트루타입(TrueType)은 스플라인 곡선에 근거한 폰트 개발 방식으로 윈도(Windows)에 기반을 둔다. 이는 화면과 출력상의 표현이 같지만, 600dpi 이상의 고해상도 출력에는 한계가 있다. 마지막으로 마이크로소프트 사와 어도비 사가 공동 개발한 오픈타입(OpenType)은 모든 OS에 적용할 수 있다. 이는 포스트스크립트와 트루타입의 장점을 모두 살려 모든 시스템에서 자유롭고 정밀한 폰트 처리가 가능하다.

한글은 1443년(세종 25년)에 창제되었고 1446년(세종 28년)에 '훈민정음'이라는 이름으로 반포되었다. 훈민정음의 창제 정신은 진실로 우리 문화의 최고봉이다. 훈민정음은 이전 어느 누구도 보지 못한 형태로써 음성 기관을 상형했다. 이것은 백성을 사랑하는 마음에서 만든 쉬운 글자로서 오늘을 사는 디자이너에게 다시 한번 디자인 본연의 가치를 상기시킨다. '쉽게 익혀(易習)' 그리고 '사용함이 편하게(便於日用耳)'. 이 장에서는 훈민정음이 어떤 환경에서 탄생했고, 어떻게 우리 땅에 정착하였으며 우리는 미래를 향해 무엇을 준비해야 하는가를 상세히 설명한다.

우리나라의 말이 중국과 달라 한자와는 서로 통하지 아니한다. 그러므로 한자를 모르는 어리석은 백성은 말하고자 하는 바가 있어도 끝내 제 뜻을 펴지 못하는 이가 많다.

나는 이것을 딱히 여겨 새로 스물여덟 자를 만드니, 이는 오직 사람들이 쉽게 익혀 날마다 사용함에 편안하게 할따름이니라.

國之語音 異乎中國 與文字 不相流通
故愚民 有所欲言而終不得伸其情者 多矣
予 爲此憫然 新制二十八字
欲使人人 易習 便於日用耳

국지어음 이호중국 여문자 불상유통
고우민 유소욕언이종부득신기정자 다의
여 위차민연 신제이십팔자
욕사인인 이습 편어일용이

– 세종대왕, 『훈민정음』 중 세종어제 서문
(원문에 있는 권점은 생략했음)

창제 이전의 문자 생활

차자표기법

우리는 지금으로부터 약 2,000 – 2,500년 전쯤부터 중국의 한자를 빌려 우리말을 표기하기 시작한 것으로 추정된다. 우리말을 한자로 표기하는 방법에는 기본적으로 두 가지가 있었다. 하나는 한자의 발음을 따라 우리말을 표기하는 것이고 다른 하나는 한자의 뜻을 따라 우리말을 표기하는 것이었다. 이처럼 한자로 한국어를 표기하는 방법을 차자표기법(借字表記法)이라 한다. 차자표기법에는 네 가지가 있는데, 이들을 살펴보면 다음과 같다.

구결(口訣) | 현재까지 전해지는 전통적인 방법으로, 한문을 우리 한자음으로 어순대로 읽거나 쓰는 방법이다. 구결에는 토[吐, 한문의 뜻을 이해하기 쉽게 어구 아래에 붙이는 구결자(한문의 형태소를 빌려 만든 고대 문자)로 된 조사나 용언의 활용형]에 해당하는 문자나 기호를 덧붙여 사용했고, 이렇게 토를 단 한문을 현토문(懸吐文)이라 한다.[1,45] 다시 말해 한자 구결은 단순히 한자를 음독하는 것이 아니라, 한자를 빌려 한국어 조사나 어미에 대응시켜 우리말의 고유음을 읽는 것이다.

이두(吏讀) | 신라의 설총이 만들었다는 설이 지배적인 이두는 한국어를 어순에 따라 한자로 쓰며, 어미나 조사가 없는 것이 특징이다. 이두는 조선 시대까지도 하급 관리들의 공문에 등장한다. 현존하는 가장 오래된 이두문은 고구려 446년(혹은 556년)으로 추정되는 고구려성벽각서(高句麗城壁刻書) 제1석이다.

향찰(鄕札) | 향찰은 1145년에 편찬된 『삼국사기』에 등장하며, 실사(實詞)의 어간은 '훈 읽기'를 하고 어미는 '음 읽기'를 하는 것이 특징이다.

사서 차자표기(史書 借字表記) | 사서 차자표기는 『삼국유사』에서 고유어로 된 고대 우리말을 한자로 표기한 고대어 지명과 인명을 말한다.

1.45

1.46

『훈민정음』의 구조

1 **세종어제 서문** | 세종이 쓴 서문.

2 **예의** | 자모의 정의와 문자의 구성 및 방점에 대한 해설을 서술한 세종의 글.

3 **훈민정음해례** | 한글의 제자 원리를 밝힌 제자해(制字解)와 초성해(初聲解), 중성해(中聲解), 종성해(終聲解), 합자해(合字解) 그리고 용례를 실제 단어로 제시한 용자례(用字例)로 구성. 제자해가 바탕을 이루고 나머지는 제자해를 보완하는 성격.

4 **정인지 서문** | 정인지가 쓴 서문으로 세종이 쓴 서문과 구별하기 위해 후서(後序)라고도 불린다. 해례본 집필자들의 명단도 기록되었다.

1.45
고려 시대의 구결자와 발음.

1.46
『훈민정음』. 1446년, 세종 28년. 국보 70호. 간송미술관 소장. 흔히 예의(例義)라고 부르는 세종어제의 본문이다. 집현전 학자들이 지은 해례(解例)와 정인지가 쓴 서문으로 구성된다. 목판본 1책이며 간기가 없다. 자획이 붓글씨의 영향을 받지 않고 있는 것이 특징이다.

훈민정음 창제

세상의 어느 누구도 보지 못한 글꼴. 음을 상형해 '만든' 글자.

"천지자연에 소리가 있으면, 반드시 천지자연의 글이 있다." 有天地自然之聲 則必有天地自然之文
– 『훈민정음해례본』 후서, 정인지 서문의 시작부

훈민정음

훈민정음(訓民正音)은 조선의 제4대 임금인 세종(世宗, 1397-1450년)의 명으로 1443년 음력 12월에 창제되어, 1446년 음력 9월에 『훈민정음』[1.46]이라는 책의 형태로 반포된 우리글의 초기 명칭이다. 훈민정음은 줄여서 '정음(正音)'이라고도 한다. 정음이 정식 명칭이라면 속칭으로 '언문(諺文, 『조선왕조실록』)'이라고도 불렀다.

훈민정음은 음성 기관을 상형하고 성리학의 삼재(三才), 즉 천지인(天地人) 사상을 기초로 창제한 문자이다. 훈민정음에서 새로 만든 창제자는 모두 스물여덟 자로, 자음 열일곱 자와 모음 열한 자이다. 이 자소들은 서로 연서하거나 병서하거나 합체함으로써 다양한 자모를 이룬다.

『훈민정음』에는 창제 목적을 담은 『훈민정음예의본(訓民正音例義本)』과 글자를 만든 뜻과 사용법 등을 풀이한 『훈민정음해례본(訓民正音解例本)』이 있다. 『예의본』은 세종이 직접 집필했고, 『해례본』은 정인지(鄭口趾, 47세)를 비롯해 당시 집현전(集賢殿) 학사인 최항(崔恒, 34세)·박팽년(朴彭年, 26세)·신숙주(申叔舟, 26세)·성삼문(成三問, 25세)·강희안(姜希顔, 24세)·이개(李塏, 26세)·이선로(李善老, 연령 미상) 등이 참여했다. 이때 세종의 나이는 마흔 여섯이었고, 훈민정음 창제에 극렬히 반대한 최만리(崔萬理)의 나이는 세종과 동년배였을 것으로 추정된다.

이후 세종은 창제 목적을 실천하기 위해 언문청(諺文廳)을 설치하고 보급책으로 『용비어천가(龍飛御天歌)』를 지었으며, 한자의 표준음을 정하기 위해 『동국정운(東國正韻)』[1.47]을 짓는 등 적극적인 보급 활동을 폈다.

훈민정음 창제는 당시 사대주의 사상에 맞서 우리 민족에 자긍심과 자주 정신을 확립시켰으며, 한자를 익혀야 하는 백성의 불편을 해소해 주려는 민본 정신이 깃든 우리 겨레의 빛나는 사건이다.

1.47

훈민정음해례본

『훈민정음해례본』은 당시 공용 문자인 한자로 쓰인 한문본이다. 본문 격인 세종어제 서문과 예의는 한 면이 일곱 줄 열한 자로 되어 있으며 글자가 크다. 해례와 정인지 후서는 여덟 줄 열세 자로 본문보다 글자가 조금 작다. 정인지의 서문은 임금에 대한 예를 갖추기 위해 한 글자를 내려 적었다. 또한 이 책은 이전의 문헌과 달리 처음으로 구두점에 해당하는 문장 부호를 사용했는데, 글자의 오른쪽 밑에 찍은 점은 현재의 마침표에 해당하고 글자의 아래쪽 가운데에 찍은 점은 현재의 쉼표에 해당한다.[1.48]

이 책은 두 장의 표지를 포함해 모두 서른세 장으로 총 예순여섯 쪽 분량이다. 그리고 조선의 전통적인 제본 방법을 사용해 책의 오른쪽에 다섯 개의 구멍을 뚫는 5침안정법(五針眼訂法, 현재는 아쉽게도 4침안정법으로 되어 있는데 이것은 최근 책을 보수하며 개장한 결과이다.)에 실로 꿰맨 대철선장본(袋綴線裝本)으로 장정된 목판본이다. 크기는 가로 20.1cm에 세로 29.3cm이고, 본문의 외곽을 설정하기 위해 두른 검은 선은 가로 16.1cm, 세로 22.6cm이다. 참고로『훈민정음해례본』의 한자는 세종의 셋째 아들인 안평대군이 쓴 것으로 전해진다.

『훈민정음해례본』은 1940년에 경상북도 안동의 고택 지붕 밑에 있는 다락에서 발견되어 1962년에 국보 70호로 지정되었고, 1997년에는 세계기록유산에 등재되었다.

『훈민정음』에는 몇 가지 버전이 있는데, 원간본(原刊本)으로 인정되는 해례본 이외에, 해례본(한글 이외의 부분은 모두 한자로 된)을 모두 우리말로 번역하고 풀이한 언해본(諺解本, 1447년경에 만들어진 것으로 추정)이 있다.

훈민정음은 모든 언어가 꿈꾸는 최고의 알파벳이다.
존 맨, 영국 역사학자

한글은 음소와 음절의 장점을 모두 지닌, 아마도 세계에서 실제로 쓰이고 있는 어느 나라 문자보다 과학적인 문자 체계일 것이다.
라이샤워와 페어뱅크, 미국 하버드대학교 교과서

한글은 단순성과 편의성에서 감탄할 만하며, 표음 문자이지만 새로운 차원의 자질 문자 체계로서 인류의 가장 위대한 지적 성취의 하나로 평가된다.
샘슨, 영국 언어학자

한글의 문자 체계는 문자 디자인의 관점에서 볼 때, 단위 기호의 부분들이 음성의 분석적 자질을 대표하는 문자 체계로 세계에서 유일하다.
차오, 중국 언어학자

한글은 수준 높은 음성학 분석의 기초 위에 창조된 알파벳이다.
매콜리, 미국 시카고대학

한국인은 세계에서 가장 좋은 알파벳을 발명했다.
포스, 네덜란드 레이던대학교

한글은 인간이 개발한 문자 체계 가운데 가장 뛰어난 과학적 표기 체계법이다.
다이아몬드, 미국 과학자

1.47
『동국정운』, 1447-1448년, 세종 29-30년. 나무활자본.
음각을 포함한 여러 활자가 사용되었다.『훈민정음』보다 획이 더 가늘어졌고 모서리가『훈민정음』과 달리 모나게 처리되었다.

1.48
『훈민정음』에 사용된 문장 부호.
중앙점과 우측점이 있고 이들은 각각 기능이 다르다.

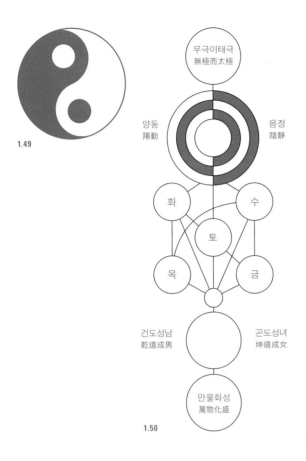

훈민정음의 철학

음양오행

훈민정음 창제의 바탕이 되는 기본 철학은 『훈민정음해례본』의 제자해 서두에서 성리학과 음양오행(陰陽五行)을 바탕으로 모든 소리, 자모, 자형에 대해 상세하고 치밀하게 기록하고 있는데, 그중 대표적인 부분은 다음과 같다.[1.49]

"천지의 이치는 오로지 음양과 오행뿐이다. 음이 극에 달한 곤과 양이 태어나려는 복, 그 사이야말로 태극이며 움직이고는 멈춘 뒤에 음양이 된다."
天地之道 一陰陽五行而已
坤復之間爲太極 而動靜之後爲陰陽

"무릇 살아 있는 어떤 생명이든, 천지 사이에 있는 것들이 음양을 버리고 어디로 갈 수 있겠는가."
凡有生類在天地之間者 捨陰陽而何之

"따라서 사람 말소리에도 모두 음양의 이치가 있는데 다만 사람이 이를 깨닫지 못하고 있을 뿐이다."
故人之聲音 皆有陰陽之理 顧人不察耳

음양오행설이란 우주의 모든 현상을 음과 양이라는 원리로 설명하는 음양설과, 이 영향을 받아 만물의 생성소멸을 목(木)·화(火)·토(土)·금(金)·수(水)의 변전(變轉)으로 설명하는 오행설을 함께 묶어 이르는 말이다.[1.50]
다시 말해 음양이란 사물의 현상을 표현하는 하나의 기호로서 모든 사물을 음과 양이라는 두 기호에 포괄적으로 귀속시키는 것이다. 이는 하나인 본질을 양면으로 관찰해 서로의 상대적 특징을 표현하는 이원론(二元論)이다. 한편 오행은 우주만물을 형성하는 원기(元氣), 즉 목·화·토·금·수를 이르는 말인데, 이는 오행의 상생(相生)·상극(相剋)의 관계로 사물 간의 상호 관계와 그 생성(生成)의 변화를 해석하기 위한 방법론적 수단이다.
이러한 음양오행 사상은 훈민정음 자음자의 아·설·순·치·후음(牙舌脣齒喉音)의 구분, 모음자의 양성과 음성의 대조, 초성과 중성, 종성의 반복적 구조에 잘 나타난다.[1.51]

자음자					모음자		
음성 기관					우주		
아	설	순	치	후	천	지	인
ㄱ	ㄴ	ㅁ	ㅅ	ㅇ	·	ㅡ	ㅣ
5자					3자		

1.51

1.49
음양이 함께하는 태극 도형.

1.50
성리학의 태극 이론.

1.51
훈민정음의 기본자.

1 상형(象形)	모양을 본뜨는 것
2 지사(指事)	추상적인 것을 가리킨다. 즉 추상화된 상형.
3 회의(會意)	뜻을 모으는 것으로, 상형이나 지사를 합치는 것.
4 형성(形聲)	무수히 많은 글자의 메커니즘을 극복하기 위한 수단으로, 음을 나타내는 음부(音符)와 의미를 나타내는 의부(義符)를 조합하는 방법.
5 전주(轉注)	한 글자를 다른 여러 가지 의미로 사용하는 방법. 동자이어(同字異語, homograph)
6 가차(假借)	본래 의미가 다르지만 같은 음이나 비슷한 음에 맞추어 사용하는 것. 동음이자(同音異字)

1.52

		초성	ㄱㄴㅁㅅㅇ	상형		
정음 28자	기본자				文	
		중성	· ㅡ ㅣ	지사		
	가획자 (초성)	ㅋㅌㅂㅍ 등과 이체자		형성		한자
	합자 (중성)	초출자	ㅏㅗㅓㅜ		字	
		재출자	ㅑㅛㅕㅠ	회의		

1.53

구분			도형
점			·
선	직선	가로	ㅡ
		세로	ㅣ
	사선		∧
	원		○

1.54

1.52
한자 조자법[중국 주나라로부터 알려진 육서(六書)의 원리].

1.53
훈민정음의 제자 원리와 한자(육서)의 원리적 대응.

1.54
훈민정음의 기본 도형.

훈민정음의 제자 원리

상형

"정음의 스물여덟 자는 각각 그 모양을 본떠 만들었다."

正音二十八字 各象基形而制之
(훈민정음에는 스물여덟 자라고 쓰여 있으나
최만리의 상소문에는 스물일곱 자로 명시되어 있음.)

위의 각상기형(各象基形)이란 '모양을 본뜸'이다. '상형(象形)'이란 한자의 조자법[1.52]에서 가장 바탕을 이루는 논리이다. 그러나 단지 상형이라 해서 훈민정음이 한자와 맥락을 같이한다고 보아서는 안 된다. 한자의 상형은 보이는 것을 보이는 그대로 상형하고 그 형태의 고유한 뜻도 그대로 취한다. 그러나 훈민정음에서 말하는 상형이란 한자처럼 무엇의 모양을 본뜨거나 그것을 추상화한 형태가 아니라, 음을 만드는 음성 기관을 상형한 것이다. 훈민정음은 보이지 않는 소리(音)의 근원을 찾아 그것을 보이는 형태로 상형했다. 그러니 한자가 사물을 상형했다면, 정음은 음을 상형한 것이다.[1.53] 정음의 상형은 자음자로 음성 기관을 본떠 다섯 개의 기본음, 아음(牙音, ㄱ), 설음(舌音, ㄴ), 순음(脣音, ㅁ), 치음(齒音, ㅅ), 후음(喉音, ㅇ)을 정하고, 모음자로 천지인(天地人), 즉 『주역(周易)』의 삼재(三才)를 의미하는 하늘의 둥근 점(·), 땅의 지평선(ㅡ), 서 있는 사람의 모습(ㅣ), 이렇게 세 개의 기본자를 정해[1.54] 이들로부터 스물여덟 자를 파생한다.[1.55-56]

자음자

"초성은 무릇 열일곱 자이다." 初聲凡十七字

자음자는 모두 열일곱 자이다(오늘날에는 열네 자만 사용됨). 자음 체계는 음성 기관에서 소리가 나는 자리에 따라 다섯 가지로 나뉜다. 아음(ㄱ, 혀뿌리소리)은 혀뿌리가 열린 입천장을 막는 모양, 설음(ㄴ, 혀끝소리)은 혀끝이 잇몸에 닿은 모양, 순음(ㅁ, 입술소리)은 입술 모양, 치음(ㅅ, 잇소리)은 이의 모양, 후음(ㅇ, 목구멍소리)은 목구멍의 모양을 본뜬 것이다.

자음자 다섯 가지의 소리군은 계열마다 서로 비슷한 모양으로 파생하는데, 그 원칙은 기본자보다 소리의 힘이 세지는 순서대로 글자 줄기를 하나씩 덧붙여 간다. 또한 가장 된소리는 글자를 반복한다. 아음(ㄱ, ㅋ, ㄲ), 설음(ㄴ, ㄷ, ㅌ, ㄹ, ㄸ), 순음(ㅁ, ㅂ, ㅍ, ㅃ), 치음(ㅅ, ㅈ, ㅊ, ㅆ, ㅉ), 후음(ㅇ, ㅎ).

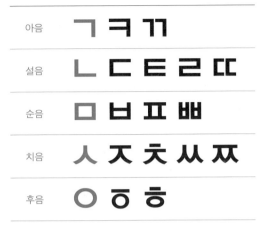

아음	ㄱ ㅋ ㄲ
설음	ㄴ ㄷ ㅌ ㄹ ㄸ
순음	ㅁ ㅂ ㅍ ㅃ
치음	ㅅ ㅈ ㅊ ㅆ ㅉ
후음	ㅇ ㆆ ㅎ

1.55

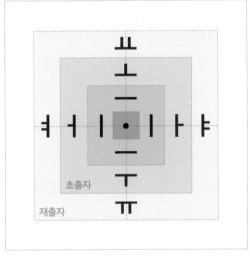

1.56

	기본자		초출자	재출자	
양성	天	·	ㅏ ㅗ	ㅑ ㅛ	
음성	地	ㅡ	ㅓ ㅜ	ㅕ ㅠ	
중성	人	ㅣ			
개수			3자	4자	4자
			11자		

1.57

모음자

"중성은 무릇 열한 자이다." 中聲凡十一字

모음자는 모두 열한 자이다(오늘날에는 열 자만 사용됨). 모음자는 기본자를 바탕으로 음양 법칙에 따라 밝은 소리는 가로획이나 세로획의 위쪽이나 오른쪽에 점을 찍고, 어두운 소리는 가로획이나 세로획의 아래쪽이나 왼쪽에 점을 찍으며, 중간 소리는 점을 찍지 않는다. 모음자는 일곱 개의 단모음 자모(·, ㅡ, ㅣ, ㅗ, ㅜ, ㅏ, ㅓ)와 반모음(j)을 조합한 네 개의 자모(ㅛ, ㅠ, ㅑ, ㅕ)를 합해 모두 열한 자로 구성되었다. 여기에서 ㅗ, ㅜ, ㅏ, ㅓ는 하늘과 땅에서 처음 나온 것, 즉 초출(初出)되었다고 하며, ㅛ, ㅠ, ㅑ, ㅕ는 두 번째로 나온 것, 즉 재출(再出)되었다고 했다.[1.57]

"·는 혀가 오므라들고 소리가 깊으니,
하늘이 자시(子時)에 열림이다.
그 모양이 둥근 것은 하늘을 본떴기 때문이다."

· 舌縮而聲深 天開於子也 形之圓象乎天也

"ㅡ는 혀가 조금 오므라들고 소리는 깊지도 얕지도 않으니,
땅이 축시(丑時)에 열림이다."

ㅡ 舌小縮而聲不深不淺 地闢於丑也 形之平 象乎地也

"ㅣ는 혀가 오므라들지 않고 소리는 얕으니,
사람이 인시(寅時)에 생김이라.
그 모양이 서 있음은 사람을 본뜬 것이다."

ㅣ 舌小縮而聲淺 人生於寅也 形之立 象乎人也

1.55, 1.56
훈민정음 자·모음자의 제자 원리.

1.57
훈민정음 기본 모음자 열한 자의 제자 원리.

명칭	기본자	가획자 (⋯ 1차 가획 ⋯ 2차 가획)		이체자
아음	ㄱ		⋯ ㅋ	ㆁ
설음	ㄴ	⋯ ㄷ	⋯ ㅌ	ㄹ (반설음)
순음	ㅁ	⋯ ㅂ	⋯ ㅍ	
치음	ㅅ	⋯ ㅈ	⋯ ㅊ	ㅿ (반치음)
후음	ㅇ	⋯ ㆆ	⋯ ㅎ	
개수	5자	9자		3자

1.58

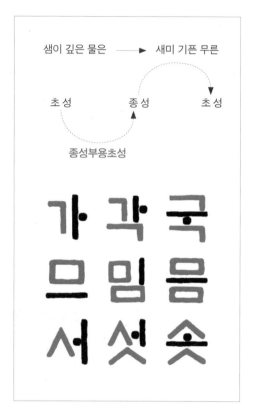

1.59

훈민정음의 확장 원리

자소: 가획, 병서, 이체, 연서

"삼극의 이, 이기의 묘, 포함되지 않는 것이 없다."

三極之義 二氣之妙 莫不該括

– 『훈민정음해례본』 정인지 후서

정음에서 자음자는 음성 기관을 상형한 기본 다섯 자로부터 가획(加劃)과 병서(竝書), 이체(異體), 연서(連書)를 통한 파생으로 열일곱 자를 만들고,[1.58] 모음자는 천지인 사상에 기초해 기본 세 자로부터 열한 자를 만들었다.

가획이란 기본획에 획을 하나씩 더해 나가는 것을 말하고, 이체란 'ㅿ, ㆁ' 등의 이체자를 말한다. 연서란 자음자를 상하로 나란히 붙여 쓰는 'ㅱ, ㅸ, ㆄ' 등을 말하는데 지금은 사용되지 않는다. 또한 병서란 자음자들을 나란히 써서 또 다른 자음자를 만드는 것을 말하는데, 같은 글자들을 나란히 쓰는 'ㄲ, ㄸ, ㅃ, ㅉ, ㅆ' 등을 각자병서(各自竝書)라 하고, 서로 다른 글자들을 나란히 쓰는 'ㄳ, ㅄ, ㄺ, ㄽ'과 'ㅘ, ㅝ, ㅙ, ㅞ' 등을 합용병서(合用竝書)라 한다. 각자병서는 초성자에 한정되며, 이들은 주로 한자음의 초성 표기에 사용되었다. 합용병서는 초성·중성·종성 모두가 있다.

종성: 종성부용초성

"종성은 다시 초성을 사용한다."

終聲復用初聲

훈민정음은 『해례본』에 기록한 바와 같이 별도의 종성을 만들지 않고 초성을 다시 사용한다는 '종성부용초성' 원칙을 정했다.[1.59] 이처럼 초성이 종성이 되고 또 종성이 초성으로 발음되는 현상에 대한 발견은 창제 당시 음성학적 관찰과 그것을 다시 음소로 나누는 음운론적 차원의 이해가 없었다면 결코 불가능한 것이다. 이러한 원리는 앞에서도 말한 바와 같이 생성과 소멸을 같이 하는 우주의 음양오행설에 기초한 까닭이다.

1.58
훈민정음 기본 자음자 열일곱 자의 확장 원리.

1.59
훈민정음에서 초성이 종성이 되고(종성부용초성),
종성이 다시 초성이 되는 원리(연음 법칙).

1.60

음절: 초성·중성·종성을 모아쓰는 합자 그리고 악센트

우리말은 기본적으로 음절이라는 마디소리로 구분되는 단음 언어이다. 훈민정음은 이러한 우리말의 특성을 놓치지 않고 소리를 본뜬 음소 문자이면서도 마디소리로 구분되는 단음 문자(單音文字, 낱소리글자)인 음절 문자를 창제했다. 음절 문자를 이루기 위해 자음자와 모음자를 상하좌우로 모아 합자(合字)를 이룬다.[1.60] 이처럼 음절로 된 합자의 원리는 『훈민정음해례본』의 합자해를 보면 다음과 같다.

> "초성, 중성, 종성 세 소리가 어울려
> 글자(여기서는 음절을 말함)를 이룬다."
>
> 初中終三聲 合而成字

또한 훈민정음의 음절은 초성, 중성, 종성뿐 아니라 악센트(accent)를 포함한 네 가지 요소를 지닌다.[1.61] 본래 음성의 고저 악센트는 중국어의 성조를 나타내기 위해 사용된 것으로 평성(平聲), 거성(去聲), 상성(上聲)으로 구별된다. 그런데 놀랍게도 『훈민정음언해본』을 보면 우리말의 고저 악센트를 평성, 거성, 상성으로 구분해 상세히 기술하고 있다. 훈민정음은 악센트의 구분을 위해 글자의 왼쪽에 방점을 찍어 표시했다. 『해례본』을 보면, "무릇 글자는 반드시 합쳐 소리를 낸다. 왼쪽에 점을 하나 찍으면 거성이고, 점을 두 개 찍으면 상성이고, 점이 없으면 평성이다."라고 했다.[1.62] 즉 훈민정음에서는 음절을 초성, 중성, 종성 그리고 악센트라는 네 가지 요소로 이해하고 이를 형상화했다. 이 방점은 16세기 말부터 혼란을 보이다가 오늘날에는 없어진 상태이다. 오늘날 모아쓰기로 음절을 생성할 수 있는 글자는 모두 11,172자인데 다음과 같다.

> 받침 없는 음절: 19(초성) × 21(중성) = 399자
> 받침 있는 글자: 399자 × 27(종성) = 10,773자
> 모두: 11,172자

참고로 '한글'이라는 명칭은 1910년 국어학자 주시경(周時經, 1876-1914)이 최초로 명명한 것이다. 그가 손으로 쓴 각종 증서에는 '한말' '배달 말글' '한글'이라는 용어가 자주 사용되었다. 또한 한국에서는 한글날을 10월 9일로, 북한에서는 훈민정음 기념일을 1월 15일로 정하고 있다.

1.61

초성·중성·종성 + 악센트		
	정음학의 사분법	
성조	악센트	점
평성	저	(없음)
거성	고	·
상성	저고	:

1.62

1.60
초성·중성·종성을 모아 쓴 훈민정음의 음절.

1.61
훈민정음에 나타난 고저 악센트 부호.

1.62
훈민정음의 고저 악센트 표기법.

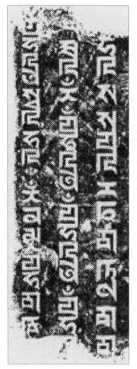

1.63

1.64　　　　**1.65**

창제 당시 주변국들의 문자 탄생과 논쟁

알파벳 로드를 따라온 '전면적* 음소 문자'의 완결판
지구상에는 현재 약 8,000여 가지의 언어가 있으며, 수백 가지의 문자 체계가 있다. 그리고 우리가 속한 한자문화권에는 중국, 일본, 베트남 등이 있다. 그러나 우리는 한자문화권에 있으면서도 알파벳처럼 음소 문자이다. 이것은 왜일까?

　　잠시 시야를 넓혀 훈민정음 창제 당시, 다른 민족의 문자 체계는 어떻게 진행되고 있었는가를 살펴볼 필요가 있다. 훈민정음 창제는 당시 중국의 한자 영향권 여파 속에서 생겨난 서하 문자, 거란 문자, 여진 문자, 일본 문자 그리고 베트남의 자남(字喃)에까지 이어지는 일련의 지속적 과정으로 이해해야 한다. 이들 중 특히 서하 문자, 거란 문자, 여진 문자는 계획적으로 탄생한 문자들이었다. 시기 순으로 보면 거란 문자(大字 920년, 小字 924-925년), 서하 문자(1036년), 여진 문자(大字 1119년, 小字 1138년), 몽골의 파스파 문자(1269년)의 순서인데 이들은 대략 100년의 간격을 두고 탄생했으며, 훈민정음은 이로부터 약 170여 년 뒤에 탄생을 했다. 그러므로 당시는 동아시아의 활발한 문자 탄생 시기인 셈이다.[1.26]

　　음소 문자라는 관점에서 다시 살펴보면, 기원전 20세기 전반 시리아와 팔레스타인 지방에 살던 북방 셈(Sem)족이 알파벳을 발명했다. 이 문자가 인도에 유입되어 여러 가지 문자를 탄생시켰고, 그 여파로 티베트 문자가 만들어졌다. 다시 몽골 제국 원나라 세조인 쿠빌라이 칸(忽必烈汗)의 명령으로 1269년에 티베트의 고승인 파스파가 파스파(八思巴, Phags-pa)문자를 만들었다.[1.63-64]

　　또한 고대 일본은 서기 285년에 백제의 왕인(王仁) 박사가 『논어(論語)』열 권과 『천자문(千字文)』한 권을 전하며 처음으로 한자를 가르쳤다는 기록이 있다. 그 뒤 일본은 8세기 말경 고대 노예제로부터 중세 봉건제로 이행되는 과도기에 중국의 선진 문화를 배우려는 과정에서 당시 당나라의 유학생 기비노 마키비(吉備眞備)와 학승 구카이(空海) 등이 한자의 초서와 해서의 편방(偏旁)을 변형해 일본의 고유 문자인 가나(かな)를 만들었다고 전해진다.[1.26]

1.63
파스파 문자(표준체)의 문자 체계.

1.64
파스파 문자(표준체) 비문의 일부. 1345년경.

1.65
진의 소전. 태산각석. '금석각인명백'이라 쓰여 있다. 기원전 219년.

*알파벳은 기본적으로 모음이 없이 오직 자음만 존재하는 문자였다. 14세기까지도 모음에 대한 개념이 불분명했다. 반모음인 j, y, w는 로마자가 발달하는 과정에서 나중에 추가된 것이다.

훈민정음의 탄생은 우리나라의 문자 창제만으로 그치는 것이 아니라 세계 문자의 역사라는 큰 흐름의 일부로 보는 것이 바람직하다. 그것은 한자문화권에서 발생한 일련의 문자 혁명이다. 또한 훈민정음은 일찍이 서구로부터 거란 문자나 여진 문자와 함께 동진한 표음 문자 체계의 완성으로 보아야 한다.

훈민정음 창제에 대한 여러 논쟁

훈민정음의 창제 과정에 대한 판단은 현재까지 남아 있는 역사적 사료에 의존할 수밖에 없는데, 그에 관해 밝혀진 구체적 사록이 충분치 못한 까닭에 오늘날 훈민정음의 기원설에 대한 논의는 열 가지가 넘는다.

훈민정음 창제의 주역은 누구인가, 세종이 극비리에 혼자 진행한 것인가 아니면 그의 세 아들이나 딸 또는 집현전 학자들의 도움으로 만든 것인가, 훈민정음은 정확히 언제 만든 것인가, 최초에 만든 글자는 모두 몇 자인가, 훈민정음은 어떤 문자를 바탕으로 만들었는가 등이 그러하다.

훈민정음의 독창성에 대한 논쟁

'독창성'이란 과연 어디까지를 허용하는 것일까? 인간의 지식만으로 이 세상에 전혀 존재하지 않는 완벽히 새로운 것을 탄생시키는 것이 가능할까? 만일 주변 국가에 존재하는 문자들을 참고해 새로운 문자를 만들었다면 그것의 순수성은 인정되는 것일까? 이러한 질문에 대한 판단은 인식에 따라 달라진다. 특히 아래와 같이 『훈민정음해례본』에서 정인지 후서에 기록된 "글자는 고전을 따랐다."라는 글은 여러 해석이 가능한 까닭에 아직 학자들의 의견이 분분한 상태이다.

> "형태를 본뜨되 글자는 고전을 본떴다."
>
> 象形而字倣古篆 (상형이자방고전)

대부분 학자가 여기에서 말하는 고전(古篆)이란 옛 중국의 한자체 중 하나인 전서(篆書)를 가리키는 것으로 주장한다. 그러므로 여기서는 전서를 전형으로 삼아 변형된 오랜 옛

날의 한자들을 모두 통칭한다고 보는 설이 유력하다. 여기에서 필자는 훈민정음이 '고전을 본떴다'라는 것을 곧 전서, 즉 대전과 소전의 글자에서와 같이 (또는 파스파 문자) 획의 모든 굵기를 일정한 두께로 글을 쓰는 방식[1.63-65]을 가져왔다는 것으로 풀이한다.

또한 훈민정음 자형의 (비록 음성 기관의 모양을 본뜬 결과라 하더라도) 형태적 구조의 유래가 어디인가에 대한 학설은 파스파 문자의 영향설이 가장 주목을 받는다.

훈민정음이 한자에서 '제자의 구성 원리'를 가져오기는 했으나 독창적인 초성자의 제정 과정 그리고 중성자의 정확한 음운 체계에 대한 통찰은 당시의 수준 높은 학문적 위상을 과시하기에 충분하다. 그렇다고 티베트 문자나 파스파 문자의 영향이 전혀 없다는 것은 아니다. 비록 자형이 고전과 유사할지라도 제자의 출발점이나 준거점이 소리의 관찰에 의한, 즉 소리의 관계가 형태에 제자 과정이나 제자 원리가 반영되었다면 명백히 독창성이 인정된다는 것이다. 더욱이 어느 문화권이라도 글자는 직선, 삼각형, 사각형, 원 등으로 이루어지는 것이 당연한 까닭에 이것을 문제 삼을 수는 없다고 본다.

정리하면, 훈민정음의 제자 원리는 한자, 음절 문자(음절 삼분법)는 파스파 문자, 음소 문자는 위구르 문자(Uyghur Script, 옛 몽골 문자로 우리나라는 고려 시대에 몽골의 지배를 받은 바 있다.) 등의 영향을 받았다는 것이 국어학자들의 일반적 주장이다.

1446년(세종 28년)에 반포된 한글은 문자의 역사에서 보면 비교적 신생 문자이다. 그러나 우리의 한글 타이포그래피가 눈부시게 발전할 수 있었던 기반과 터전은 매우 비옥했다. 그 예로 고려 시대의 금속 활판술(1234-1241년)은 서양(1444-1448년 독일 구텐베르크)의 그것보다 약 200여 년이나 앞선 것이었으며, 또한 세계에서 가장 오래된 목판 인쇄본『무구정광대다라니경(無垢淨光大多羅尼經)』(751년)은 물론, 2001년 9월 유네스코 세계기록유산으로 등재된『불조직지심체요절(佛祖直指心體要節)』(1377년)은 세계에서 가장 오래된 현존하는 금속활자본으로 이 역시 구텐베르크의 금속활자보다 78년이나 앞선 것이다. 이 장에서는 옛활자 시대(전기), 옛활자 시대(후기), 새활자 시대, 원도활자 시대, 디지털 타입 시대의 연대기별 순으로 한글 타이포그래피의 발전사를 소개한다.

옛활자 시대(전기)

목판, 목활자와 금속활자

옛활자 시대의 전기(-1422년)는 경자자(庚子字, 국보 149호)가 만들어지기 이전까지를 말한다. 우리나라는 이미 신라 시대부터 목판 인쇄술이 보급되었으며, 고려 시대에는 목판 인쇄와 금속활자 인쇄가 병행되었고, 조선 시대에는 그 절정을 이룬다. 그중에서도 금속활자와 목활자본 인쇄는 세계에서 유례를 찾아볼 수 없을 만큼 찬란하다.

이들 중 현존하는 인쇄물로 세계에서 가장 오래된『무구정광대다라니경(無垢淨光大多羅尼經)』(국보 126호)은 751년 이전에 제작된 목판 인쇄물이다. 이 소형 권자본(倦子本)은 1966년 10월 13일 경주 불국사의 석가탑 3층 탑신부에서 발견되었는데, 이 다라니경이 봉안된 석가탑이 신라 경덕왕 10년(751년)에 건립된 것으로 보아 다라니경은 그보다 앞서 간행되었다고 추정된다.[1.66]

목판 또는 목활자[1.67]와 달리 금속활자는 한번 만들어 놓으면 언제라도 책을 다시 찍을 수 있다. 금속활자를 만드는 과정은 다음과 같다. 먼저 너도밤나무에 글자를 조각한 다음 나무 그릇에 아주 고운 모래를 담아 글자를 눌러 음각을 얻는다. 그리고 그 음각 위에 구멍이 있는 덮개를 덮고 뜨겁게 녹인 청동을 부으면 금속활자가 만들어지는 것이다. 그러나 고려 시대의 금속활자가 언제 누구에 의해 처음 고안되었는지는 기록으로 남아 있지 않다.

고려 시대의 목판 인쇄물로 1011-1031년 사이에 제작된『초조대장경(初雕大藏經)』과『속장경(續藏經)』이 있는데 몽골의 침입으로 1232년에 소실되었고, 현존하는『팔만대장경(八萬大藏經)』은 1236년부터 1251년까지 16년에 걸쳐 완성된 것이다.[1.68] 판본을 양면으로 조각한 이 대장경은 총 8만 1,258판본에 약 2,500만 자가 수록된 방대한 목판 인쇄물이다.

1.66

1.66
『무구광정대다라니경』. 751년. 목판본. 국보 126호. 경주 불국사 소유. 국립중앙박물관 위탁 보존.

1.67

1.68

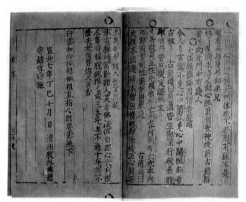

1.69

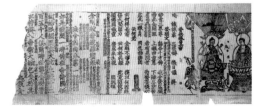

1.70

금속활자는 1234년에『고금상정예문(古今詳定禮文)』쉰 권 스물여덟 부가 최초의 동활자로 인쇄되었다는 기록이 있지만 애석하게도 이 인본(印本)은 남아 있지 않다. 2001년 9월 유네스코 세계기록유산에 등재되어 그 가치를 세계적으로 공인받은『불조직지심체요절(佛祖直指心體要節, 일명 '직지심경')』은 1377년에 청주의 흥덕사에서 간행한 책으로 세계에서 가장 오래된 현존하는 금속활자본이다. 이것 역시 구텐베르크의 금속활자보다 78년이나 앞선 것이다.[1.69]

고활자 시대에 출간된 목판 및 목활자 그리고 금속활자본은 기술적 우위뿐 아니라 조형성에서도 매우 수준 높은 경지를 보여 준다.[1.70]

1.67
목활자 자판(36x51cm, 삼성출판박물관 소장). 인판틀을 마련하고 곧은 판목을 적당한 크기와 두께로 켜서 인판대를 만든다. 그 위에 네 변을 고정하는 테두리를 둘렀다. 줄레와 계선은 대나무를 사용했으며 바닥에는 밀랍을 붙여 활자를 고정했다.

1.68
팔만대장경. 몽골의 침입으로 소실된 뒤, 1237년부터 16년에 걸쳐 대장도감(大藏都監)과 분사도감(分司都監)을 두어 만든 것이다. 경판의 크기는 세로 24cm 내외, 가로 69.6cm 내외, 두께 2.6-3.9cm로 양 끝에 나무를 끼워 판목의 균형을 유지했고, 네 모서리에는 구리판을 붙이고, 전면에는 얇게 칠을 했다. 판목의 무게는 3-4kg가량이며, 각 글줄은 계선 없이 1.8mm의 글자가 스물세 줄, 각 글줄에 열네 자씩 새겨 있다. 처음에는 강화 서문(江華西門) 밖 대장경판고에 두었고 1398년에 현재의 해인사로 옮겼다.

1.69
『백운화상초록불조직지심체요절』(1377년, 프랑스 파리 국립도서관 소장). 청주목의 흥덕사에서 1377년 금속활자로 찍은 스님들의 어록집이다. 1972년 처음 모습을 드러낸 직지가 프랑스 파리국립도서관에 소장된 까닭은 고종 때 프랑스의 대리 공사 콜랭 드 플랑시가 우리나라에서 프랑스로 가져갔기 때문이다. 당시 사서로 근무하던 고 박병선 박사의 노력으로 2011년 6월 프랑스로부터 외규장각 도서 297권을 돌려받았다.

1.70
『금강반야바라밀경』(1357년, 복각본, 보물 877호, 삼성출판박물관 소장). 목판 두루마리로 된 이 책은 전주 덕운사에서 지선·조환이 간행한 불경이다. 특히 책머리의 설법도가 이채롭다. 연화대 위에 정좌한 석가불 옆에 무량수불이 대좌하고 있고, 석가불 앞 연화대 아래에서는 10대 제자 중 하나인 수보리가 설법을 청한다. 그 주위에는 호법금강야차와 영오사자가 호위하는 모습이 정밀하게 그려져 있다.

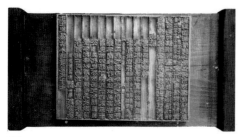

1.71

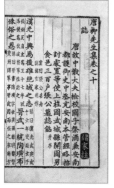

1.72

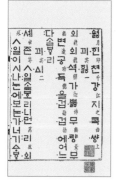

1.74

금속활자의 개량과 보급

조선 시대는 불교를 배척하고 유교를 숭상하는 새로운 철학을 기초로 국가를 통치했는데 그 실천을 위해 유생들에게 학문을 권장하는 일이 중요했다. 따라서 무엇보다 책을 출판하는 일이 절실했다.

태종은 1403년에 주자소(鑄字所)를 설치하고 수십만 개의 동활자로 된 계미자(癸未字, 국보 148호)를 만들었다.[1.71] 주조를 시작한 해의 연호가 계미년이었기 때문에 계미자라 이름 지었다. 계미자본은 주조술과 조판술이 미숙해 나중에 탄생한 갑인자(甲寅字)나 을해자(乙亥字)보다 활자가 고르지 못하다.

계미자는 세종 2년에 개량을 시작해 2년 뒤인 1422년에 경자자(庚子字)로 발전되었다. 경자자는 계미자보다 조금 작은 중소형 동활자이다. 경자자는 계미자의 단점을 대폭 개량했다. 이전의 계미자는 밀랍의 응고력이 약하고 판짜기가 엉성해 인쇄하는 과정에서 활자가 자주 기울어져 인쇄를 하루에 몇 장씩밖에 못했으나 경자자는 구리 인판과 활자 형태를 개량해 하루에 스무 장가량 인쇄할 수 있었다.

다음에 등장한 활자는 갑인자(甲寅字, 국보 150호)이다. 이것은 납으로 주조된 활자로 1434년(세종 16년)에 만들어졌는데, 글자가 작고 가늘어 읽기 불편했던 경자자를 크게 개량했다. 이 활자로 찍은 책이 갑인자본이다.[1.72] 갑인자는 활자가 정교하고 자체의 느낌이 역동적이고 또한 글자사이가 여유롭게 떨어져 있으며 글줄의 느낌이 정연해 그 기상이 아름답고 늠름해 보인다. 그렇기에 갑인자는 조선 말기까지 약 400여 년 동안 개량을 거듭하며 관판본 중에서 가장 오랫동안 사용되었다. 갑인자는 우리나라 주자본의 으뜸으로 인정받는다.

1.73
『석보상절』. 1447년. 훈민정음이 반포된 해인 1446년에 세종의 왕비인 소헌왕후가 승하했다. 왕비의 명복을 빌기 위해 1447년에 모두 스물네 권으로 간행한 책이다. 원문은 수양대군이 한문으로 쓰고 이를 다시 국문으로 번역했다고 한다. 현재 한문본은 남아 있지 않다.

1.74
『월인천강지곡』. 1449년. 세종 31년에 임금이 석가모니의 공덕을 찬양해 지은 노래집이다. 모두 500여 곡이 수록된 세 권의 활자본으로 한글을 크게 하고 한자를 협주로 함으로써 한글 보급을 강조한 최초의 문헌이다.

1.75
과거 우리나라 책의 판식과 각부 명칭.

1.71
『십칠사찬고금통요』 활자판. 1403년.
계미자로 조판한 활자판으로 오국진이 복원했다.

1.72
『당유선생집권지십』(1440년, 갑인자본, 대한출판문화협회 소장).
1434년에 주조한 갑인자로 1440년에 찍은 당나라 유원종의 문집이다.
활자의 크기가 고르고 판짜기도 대형 인판에 대나무와 파지 등으로
빈 곳을 가지런히 메웠다. 갑인자본 중 활자 주조술과 조판술이 가장
돋보이는 책이다.

옛활자 시대 (후기)

한글 창제와 보급

옛활자 시대 후기 (1443-1863년)는 전통적인 주조 활자와 나무 활자[1.75]로 책을 인쇄하던 시기이다. 이 시기는 훈민정음이 창제된 1443년 이후부터 1863년 철종 말년까지 421년 동안으로 구분한다.

1446년에 한글을 반포한 세종이 소헌왕후의 명복을 빌기 위해 만든 국역본 『석보상절(釋譜詳節)』[1.73]과 세종이 직접 짓고 읊었다는 『월인천강지곡(月印天江之曲)』[1.74] 등이 갑인자로 인쇄되었다. 고려 시대의 금속활자는 물론 조선 시대에 만들어진 갑인자 역시 세계의 금속활자 역사에서 유례를 찾아볼 수 없는 독보적 존재이다. 1455년 (세조 원년)에는 강희안의 글씨본[1.99]을 바탕으로 동활자인 을해자를 만들어 국문으로 번역한 불전을 인쇄하면서 한글 출판을 가속했다. 세조는 이어 을유자(乙酉字)도 만들었으나 을유자는 을해자와 갑인자에 가려져 오래 사용되지 못했다.[1.102-103]

임진왜란 이후, 숙종조에 들어서면서 이전과 같은 출판 열기가 다시 일어나기 시작했다. 1684년 (숙종 10년)에는 인서체(印書體) 활자가 만들어졌는데 그 재료가 철이었다. 인서체는 이전까지의 형태감을 크게 벗어나 근대적 조형성이 나타났으며 조선 시대 말기까지 사용되었다.

활발한 출판 활동

18세기에 들어서면서 인쇄 · 출판 활동은 더욱 활발해졌다. 교서관을 비롯한 지방 감영이나 사가에서도 여러 모양의 활자체와 출판이 이루어졌다.

정조 즉위 후 1766년에는 그간의 교서관 업무를 대신할 규장각(奎章閣)이 완성되었고, 1777년에는 갑인자 15만 자를 더 주조했는데, 이 활자는 갑인자의 여섯 번째 버전으로 정유자(丁酉字)[1.108]라 불린다.

1817년 (순조 17년)경에는 목천(木川)에서 필서체 목활자가 사용되었으며, 아름다운 필서체 목활자를 중심으로 서울이나 지방 가릴 것 없이 민가에서도 출판 사업이 활발하게 이루어졌다. 특히 지방 관서인 전주 완영(完營)에서는 목활자본 출판이 매우 활발히 진행되었다. 이 활자로 찍은 책은 100여 종에 달하며 1930년대까지 사용되었다.

1858년 (철종 9년)에는 임금이 주자를 명하고 책의 간행을 규장각에서 주관하도록 했으며, 그해 7월에는 정리자와 한구자를 주조했다. 이 활자는 구한말에 교과서를 찍을 때에도 사용되었다. 1869년 (고종 6년)에는 서울 근교의 보광사(寶光寺)에서 인서체 목활자를 만들어 도서의 인출 작업을 담당했다. 당시 의주, 개성, 강화, 홍주, 춘천, 나주 등지에서도 목활자로 문집, 족보 등의 다양한 출판물이 간행되었다.

권수제(卷首題) 계선(界線) 행관(行款)

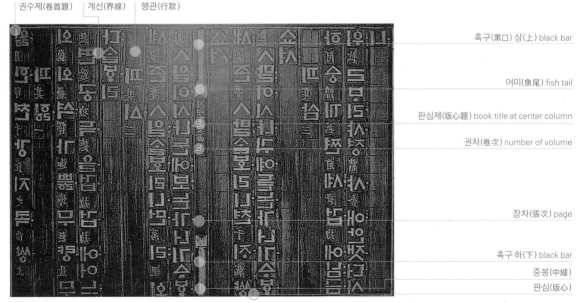

흑구(黑口) 상(上) black bar

어미(魚尾) fish tail

판심제(版心題) book title at center column

권차(卷次) number of volume

장차(張次) page

흑구 하(下) black bar

중봉(中縫)

판심(版心)

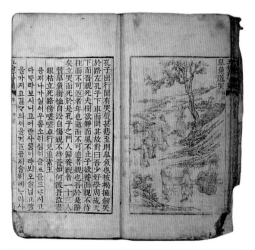

1.76

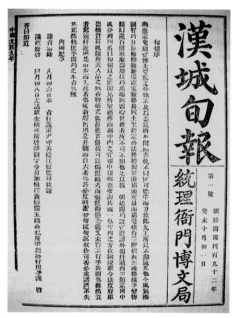

1.77

한글 바탕체의 형성

한글이 만들어진 이래 지금까지 남아 있는 자료들을 살펴보면, 목판으로 찍은 『훈민정음』과 『용비어천가』, 동활자로 찍은 『석보상절』 『월인천강지곡』 등이 있다. 이 책들은 찍은 방법은 조금씩 다르지만 글자꼴은 거의 비슷하다. 줄기가 기하학적으로 배열되고, 정원과 세모꼴이 유지된다. 그러나 이후 글자꼴에는 작은 변화가 일어났는데, 둥근 점이 짧은 줄기로 변한 것이다. 이것은 글자꼴이 창제 원리에서 벗어나 시각적 균형과 붓의 움직임에 따라 변천한 결과로 볼 수 있다.

훈민정음 이후 약 50여 년 동안 붓글씨체는 한글꼴 형성에 지속적인 영향을 미쳤다. 붓의 흔적은 창제 당시의 공간적 짜임새를 벗어나 균형감을 형성했다.

임진왜란(1592-1598년) 이후 약 60여 년 동안은 실용주의적 사회 분위기에 따라 글자꼴이 간결해지며 자소 옆에 찍힌 소리점의 표기가 사라졌다. 이 시기 글자꼴이 균형감이나 조형성에서 뒤떨어진 이유는 전란으로 기술자들이 줄었음에도 훈련도감이 성급하게 활자를 만들어 냈기 때문으로 짐작된다. 그러나 비록 글자꼴의 형태는 낙후되었으나 공간적 조성은 더욱 발전된 것으로 보인다.

숙종 시대(1674-1720년)는 '궁체'라는 한글 고유의 붓글씨체가 확립된 시기이다. 궁중인과 양반층 사이에서는 정자와 흘림자가 사용되는 반면, 백성들 사이에서는 자유로운 붓글씨가 사용되었는데, 특히 닿소리자에서 붓글씨의 영향이 두드러지게 나타났다. 이 시기의 활자꼴은 이전에 감소했던 균형감을 다시 회복한 시기이다.[1.106-107]

이후 약 80년 동안(1721-1800년)은 한글 역사에서 매우 중요한 시기였다. 특히 1797년에는 오늘날 한글 바탕체의 원형으로 평가되는 『오륜행실도』가 인쇄되었다.[1.76]

1.76
『오륜행실도』. 1797년. 정조의 명에 따라 이병모 등이
『삼강행실도』와 『이륜행실도』를 합해 만든 유교의 기본 윤리책이다.
정조 21년 정리자로 간행된 5권 4책의 활자본. 한글 활자가
동활자라는 설도 있고, 목활자라는 기록도 있다.

1.77
《한성순보》 창간호 제1면. 1883년.

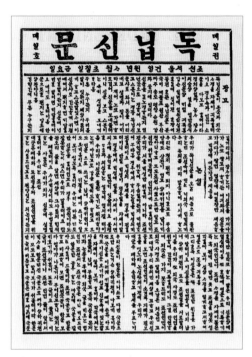

1.78

1.79

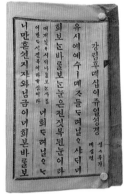

1.80

1.78
《독립신문》(1897.04.07. 금요일 자). 한국 최초의 한글 신문으로
초기에는 주 3회 간행했으나 나중에 일간 신문이 되었다.

1.79
풀어쓰기로 된 주시경의 졸업증명서(1910년경).

1.80
『성경직해』(1897년). 대한제국 초기 천주교에서 신연활자로 찍어 낸
성서 해설서이다. 신연활자는 큰 자와 작은 자의 두 종류가 있으며,
제목과 중요한 어휘는 큰 자, 본문은 작은 자로 찍었다.

새활자 시대

사진과 인쇄술 그리고 매체의 확산

새활자 시대(1864-1949년)는 근대 기술과 활자의 도입으로
출판 환경이 근대식으로 바뀌어 가던 시기를 말한다. 이 시
기의 한글 납활자는 오로지 일본의 기술력에 의존해야 했
고, 한글 활자체의 자주적 발전은 지지부진했다.

　　1883년(고종 20년)은 우리나라 최초의 신식 인쇄 시설
인 박문국(博文局)에서 순 한문으로 된《한성순보(漢城旬報)》
창간호[1.77]를 신식연활자(첫 한글 전태자모)로 발행한 해이
다. 또한 우리나라 최초의 상업 사진관인 '천연당'이 개업해
사진술을 보급하기 시작한 해이기도 하다.

　　1884년에는 최초의 민간 출판사인 광인사(廣印社)에서
연활자를 사용해 최초의 단행본인 『충효경집주합벽(忠孝經
集註合璧)』과 『농정신편(農政新編)』을 출간했다. 1886년에는
그간 한문으로만 발행되었던《한성순보》를《한성주보(漢城
週報)》로 개편해 발간했는데, 우리나라 최초의 국한문 혼용
신문이었다. 이때의 상황은 신식연활자가 도입된 이후에도
과거 방식의 재래식 활자가 빈번히 사용되었으며, 광복 이
후는 물론 1970년대까지도 그 명맥이 유지되었다.

　　1896년에는 배재학당 인쇄소에서 신식연활자로 인쇄된
《독립신문》이 창간되었고,[1.78] 같은 해《대조선독립협회 회
보》가 창간되었다.

　　당시에 간행된 출판물로는 신문 연재소설이 단행본으
로 출간된 『혈의 누』(1903년), 국내 최초의 석판 인쇄본으로
추정되는 『아학편(兒學編)』(1904년), 우리나라 최초의 어린
이 잡지인《소년》(1908년) 등이 있다.

한글 풀어쓰기 주장

풀어쓰기는 '한글'을 'ㅎㅏㄴㄱㅡㄹ'처럼 쓰는 것을 말한다.
한글에서 풀어쓰기는 의외로 역사가 깊다. 구한말부터 한
글학자들 사이에서 논의가 있었는데, 1908년(순종 2년) 12
월에 한글학자인 주시경이 최초로 주장했다.[1.79]

　　풀어쓰기를 주장하는 주된 이유는 시간의 경제성이다.
"현재의 모아쓰기는 음가가 없는 초성 'ㅇ'자를 입력해야 한
다. 그러므로 풀어쓰기를 하면 경제적이다." 그 밖에도 알
파벳처럼 필기체가 가능하다는 점과 한글, 영어, 일어 등과
의 조합이 수월하다는 점을 주장한다.

1.81 1.82

1.83

한글 새활자꼴과 고딕체의 등장

우리나라 최초의 한글 새활자는 1880년에 일본에서 간행된 『한불자뎐』을 찍은 최지혁의 5호 작은 활자이다. 그는 이어 3호, 2호 활자를 만들었고 이 활자들은 1883년에 국내로 수입되어 『신명초행』 『성경직해』[1.80] 등의 천주교 간행물과 『초등소학』 『대한지지』 등의 교과서에 사용되었다.

앞에서 말한 《한성주보》의 활자는 중앙 관서에서 만든 최초의 한글 새활자꼴이다. 이 활자는 민간에서 만든 활자와 달리 균형감과 통일감이 뛰어났으며 닿소리에 정자 사용을 원칙으로 했다.

당시 균형감이 훌륭해서 가장 많이 사용된 것은 최지혁 활자[1.112-113]와 박경서 활자[1.114]였다. 이 활자들은 중앙 관서에서 만든 것보다 훨씬 더 자유로워졌다. 특히 박경서 활자는 세로짜기에서 기둥선을 가지런히 맞추도록 고안되어 균형감이 탁월해 현대식 주조 활자나 사진 식자용 원도 설계의 바탕이 되었다. 이 시기에는 동아일보 공모전에서 채택된 이원모 활자체가 탄생했으며,[1.115] 일본의 이른바 고딕체 한자에서 영향을 받아 한글 고딕체가 등장하기도 했다.

한글 타이포그래피의 위기

새활자 시대 후기인 일제 강점기는 우리 문화의 정체성이 단절되었음은 물론 한글의 발전에도 큰 장애로 작용했다. 1910년에는 굴욕적으로 국권을 빼앗기며 우리나라의 인쇄 및 출판계도 송두리째 일본인의 주도로 넘어가 절체절명의 위기를 맞게 된다. 그들은 인쇄될 모든 출판물의 원고를 사전에 검열했을 뿐만 아니라 출판 뒤에도 납본 검열을 하는 횡포를 마다하지 않았다.

그러나 일제의 탄압에도 1910년에 한성광고사가 창업했고, 1921년에는 백영사, 1922년에는 개벽사 등의 광고 대행사가 활동을 시작했다. 또한 이 시기에는 일본으로부터 석판 인쇄와 활판 인쇄가 유입되었고, 1920년대부터는 오프셋 인쇄기와 그라비어 인쇄기가 도입되어 현대 인쇄의 새로운 장을 열었다.

당시 국내의 산업 기반은 매우 열악했으나, 1944년에는 경성기공(옛 기아산업의 전신)이 설립되어 자전거를 비롯한 경공업 제품을 생산하기 시작했고, 오늘날의 두산, SK, 조흥은행(2006년 신한은행과 통합), 유한양행, 동화약품 등의 민족 자본 기업이 최초로 뿌리를 내리기 시작했다.

1.81
벤턴 자모 조각기. 1954년. 활자면의 돌출된 부분. 즉 암골 자모를 조각하는 기계이다.

1.82
공병우 박사의 세벌식 타자기.

1.83
최정호와 그의 사진 식자 원도.

1.84

1.85

원도활자 시대

사진 식자의 도입

원도활자 시대(1950-1989년)는 1950년 6·25 전쟁 이후 자모 조각기와 사진 식자기의 도입으로 시작된다. 1930년대 말부터 시작된 일제의 우리나라 말과 글의 말살 정책으로 인쇄소에는 이미 한글 활자 시설이 폐기되어 피폐한 상태였다.

광복 이후, 오늘날까지 한글꼴의 변천 과정은 크게 3단계로 구분한다. 6·25전쟁 이후 약 10년 동안은 원도에 의한 주조 활자 시대, 이후 약 20년 동안은 원도에 의한 사진 식자 시대 그리고 오늘날은 디지털 폰트 시대이다.

1954년 국정 교과서 인쇄에 처음으로 벤턴(Benton) 자모 조각기[1.81]가 국내에 도입되며 당시의 주조 방식이 활자 원도에 의한 현대식 주조 활자로 교체되기 시작했다. 이 방식은 기계를 조작해 원도를 확대하며 활자 크기를 마음대로 조각해 주조할 수 있었다. 당시 한글의 활자꼴 원도를 개발한 사람들은 최정호,[1.83-84] 장봉선, 박정래 등이었다.

1960년대 이후 약 20년 동안은 글꼴이 비교적 가지런한 한글 사진 식자가 대세를 이루던 시기였다.[1.85]

가로쓰기의 도입

광복을 맞이하며 그간 한자와 일본의 영향권에 속해 있던 한글이 이제 로마자의 영향을 받기 시작했다. 가장 중요한 변화는 조판 방식이 세로쓰기에서 가로쓰기로 바뀐 점이다 (최초의 가로쓰기는 1947년 초등학교 교과서에서부터이다).[1.86]

가로쓰기가 출판 산업 전반에 정착하고 있었지만, 신문은 1985년이 되어서야 최정순이 서울신문 전산 식자용 활자를 개발하면서 최초로 전면적인 가로쓰기를 시작했다. 이후 신문사들이 컴퓨터 전산 시스템을 기반으로 하는 CTS 신문판 발행과 가로쓰기 편집 방식을 채택해 오늘과 같은 가로쓰기가 정착하게 되었다.

1.84
최정호의 사진 식자 원도.

1.85
사진 식자 글자체 견본. 1960년대 이후.

1.86
『초등국어 6-1』. 1948년. 삼성출판박물관 소장.
세로쓰기에서 가로쓰기로 조판 방식이 바뀐 초등학교 교과서.

1.86

1.87

1.88

디지털 타입 시대

디지털 타입과 탈네모꼴

디지털 타입 시대(1989년 - 현재)는 1980년대 후반부터 매킨토시 컴퓨터가 널리 보급되면서 기존의 활자들이 디지털 폰트로 대체되고, 더욱 정교하고 다양한 편집 디자인 툴이 개발되어 활발히 소개된 시기를 말한다. 이 시기에는 한글의 탈네모꼴 시도가 유행처럼 번지기도 했다.[1.87-88]

근간에 들어 과거에 사용하던 명조체와 고딕체라는 명칭은 바탕체와 돋움체라는 순우리말로 바뀌었을 뿐만 아니라, 글꼴의 각부 명칭 그리고 타이포그래피 전문 용어들 역시 우리말로 바꾸는 작업이 활발해지고 있다.

또한 폰트를 개발하는 각종 프로그램의 보급으로 한글 폰트를 개발하는 전문가나 전문업체들이 탄생해 컴퓨터에 탑재할 수 있는 다양한 한글 폰트가 개발되고 있다.

디지털 폰트와 한글의 미래

인터넷과 개인용 단말기의 급속한 확산으로 한글의 글꼴은 지면에서 스크린이나 모니터 등으로 빠르게 확산되었고, 이러한 추세에 따라 초기에는 비트맵 방식의 폰트가 등장하면서 본격적인 성장의 길로 들어섰다. 2000년대 중반 이후부터는 블로그나 커뮤니티 그룹에서 사용할 수 있는 한글 웹폰트들이 판매되었다. 유행이나 감성에 극도로 민감한 사용자의 요구에 부응하는 개성 있는 웹폰트의 등장은 글꼴의 대중화 그리고 다양화라는 긍정적 효과를 낳았다.

오늘날 또 하나의 중요한 추세는 21세기 디지털 문화 속에서 오히려 아날로그 감성을 담은 손글씨들이 디지털 폰트로 부활해 많은 사용자의 관심을 받고 있다는 점이다.[1.89]

또한 도시나 기업 그리고 기관에서 새로운 마케팅 전략으로 자체 전용 폰트를 개발하고 있다. 한옥의 전통적 아름다움과 선비 정신을 담아 현대적으로 표현한 서울시의 전용 폰트로서 서울체,[1.90] 남산체 등은 지자체만의 정체성을 담아 차별화된 브랜드 가치를 인정받는 중요한 수단이 되었다.[1.91]

우리의 자랑스러운 문화유산인 한글은 과학적 음운 구조, 통치 철학과 선민사상 그리고 독창적 우주관 등의 뛰어난 창제 원리를 가지고 있다. 그 예로 현재 우리가 사용하는 휴대 전화의 천지인 입력 방식은 한글의 가획 원리에 대한 우수성을 잘 보여준다.[1.92]

1.87
한글의 탈네모꼴을 지향한 《과학동아》의 로고타입.
잡지 《샘이 깊은 물》과 함께 우리나라 최초의 탈네모꼴로 인정받는다.

1.88
이상철의 탈네모틀 글자 설계.

1.89

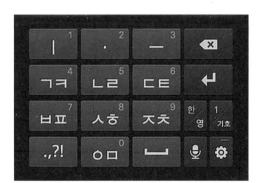

1.90

현재 한글은 남북한을 합쳐 대략 7,600만 명, 국외 거주 약 700만 명이 사용하는 문자가 되었다. 자신들의 문자가 없는 인도네시아의 소수 민족 찌아찌아(Cia-Cia)족은 2009년 8월에 그들의 언어인 찌아찌아어를 표기하기 위한 수단으로 한글을 공식적으로 채택하였다.[1.93]

1.93

1.91

1.92

1.89
디지털 손글씨 폰트들.

1.90
서울체. 2011년.

1.91
아홉 가지 굵기로 파생된 고딕 계열의 한글 패밀리(산돌고딕Neo 1).

1.92
모바일 천지인 한글 입력 방식. 훈민정음의 가획 원리를 이용해 'ㅡ'에서 가획 버튼을 누르면 'ㅜ' 'ㅠ'가 나타나며, 'ㅣ'에서 가획 버튼을 누르면 'ㅏ' 'ㅑ'가 나타난다.

1.93
찌아찌아족의 교과서(훈민정음학회 발행). 까르야 바루 국립초등학교.

1.94 『훈민정음』(1446년, 세종 28년). 목판본.

기하학적인 짜임새를 갖춘 고딕체로, 자형의 모서리가 모나지 않게 처리된 것이 특징이다.

1.95 『용비어천가』(1447년, 세종 29년).

획의 굵기가 한자보다 굵어 인상이 강하고, 획의 굵기에 차이가 없는 것이 특징이다.

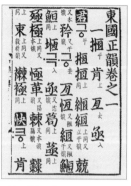

1.96 『동국정운』(1447-1448년, 세종 29-30년). 나무활자본.

음각을 포함한 여러 활자가 사용되었다. 훈민정음보다 획이 가늘어졌고 모서리가 훈민정음과 달리 모나게 처리되었다.

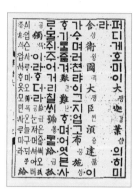

1.97 『석보상절』(1447-1449년, 세종 29-31년). 납활자본.

초기의 갑인자로 훈민정음보다 획이 굵어 직선미와 남성다운 인상을 풍긴다. 이전과 달리 'ㅓ'가 'ㅓ'로 바뀐 것이 특징이다.

1.98 『반야심경언해』(1464년, 세조 10년).

글자의 비례가 3:5로 이전과 달리 가늘고 긴 직사각형이 되었다. 활자꼴이 짜임새 있어 전체적인 통일성을 얻었다. 한글과 한자의 조화를 꾀했다. 즉 『용비어천가』와 비교해 한글과 한자의 크기가 비슷해졌으며, 글자의 비례나 획의 감각이 유사성을 갖기 시작했다. 더욱이 한글 획의 처음 부분에 30도 정도의 경사를 두어 한자의 획과 닮게 했다.

1.99 『강희안자』(1466년, 세조 12년). 을해자.

한글 필서체로는 처음 나타난 것으로 한자에 토를 달거나 언해에 쓰였다. 한글이 한문을 닮아 해서체로 쓰여 이전과는 다른 맛을 지닌다.

1.100 『두시언해』(1481년, 성종12년).

획의 첫 부분에 붓의 흔적이 조금 나타나기 시작한다. 이전보다 획이 가늘어지면서 날카롭고 섬세한 느낌이다.

1.101 『훈몽자회』(1527년, 중종 22년).

훈민정음 초기의 기하학적 형태는 사라지고 붓의 영향을 강하게 받았다. 그에 따라 성종까지의 글자보다 복잡한 인상이 보인다.

1.102 『맹자언해』(1590년, 선조 23년). 을해자. 동활자.

1.103 『중용언해』(1590년, 선조 23년). 을해자. 동활자.

1.104 『대학언해』(1590년, 선조 23년). 경서체. 놋쇠활자.

1.105 『시경언해』(1668년, 현종 9년). 4주 갑인자. 동활자.

힘찬 손글씨의 흐름이 강조되어 독특하고 우아한 궁체의 기반이 확립되었다. 닿소리 'ㆁ, ㅿ, ㆆ'이 쓰이지 않게 되었고, 홀소리 'ㆍ'의 소릿값이 흔들린다.

1.106 『송강가사』(1680년, 숙종 6년).

훈민정음의 구조는 거의 찾아볼 수 없고, 모든 면에서 질서가 흐트러지고 비례 또한 일정치 못하며 줄기가 불규칙해 읽기 어려워졌다. 이 시기에 궁체가 탄생했다.

1.107 숙종 어필(1686년, 숙종 12년). 필사본.

숙종의 편지이다.

1.108 『속명의록』(1778년, 정조 2년). 정유자와 갑인자. 동활자.

부녀자를 위해 순 한글로 된 관판(官版)으로 보인다. 여러 활판이 사용되어 세로로 글줄이 흐트러졌다.

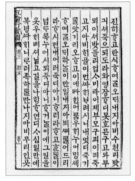

1.109 『오륜행실도』(1797년, 정조 21년). 정리자와 을묘자. 동활자.

조선 후기의 가장 대표적인 활자로 매우 정교하며 글자체는 조금 굵어 보이나 균형이 잘 잡혔다. 궁체의 완결판으로 인정받고 있다.

1.110 『조선지지』(1895년, 고종 32년). 학부인서체와 목활자 병용. 나무활자.

갑오경장(1894년) 직후, 개화기를 맞아 서당 교육 대신 근대식 교육을 위한 일종의 관판 교과서이다.

1.111 『경신록언해』(1902년, 고종 39년). 목판.

가지런하고 질서 정연한 분위기를 자아낸다.

1.112 도쿄활판제조소 활자 (1903년, 고종 40년). 최지혁체. 납활자.

1.113 국한문 혼용 국어 교과서 (1906년, 광무 10년). 최지혁체. 납활자본 1책.

1906년 12월 20일에 초판이 발행되었다.

1.114 『소년조선일보』(1939년). 박경서의 신문용 활자.

박경서체는 공간 구성이 균등하며 특히 글자의 기둥선이 가지런해 오른쪽 세로 글줄선이 나란하다. 박경서체는 해방 이후 원도활자 시대 초반까지 널리 사용되었으며 이후, 원도 설계의 기초가 되었다.

1.115 《조선일보》광고(1935년). 이원모의 새활자체.

이원모체는 동아일보사가 본문 활자체 개량을 위해 1928년 국내 최초의 활자체 공모를 통해 채택한 활자체로 1933년 4월 1일 신문에서부터 사용되었다. 종래의 활자와 달리 크게 보이도록 네모틀 윤곽 가득히 글자를 채워 이전과는 다른 글자 균형을 이룬다.

1.116 서울시스템 활자(1989년). 최정순체.

신문용 전산 활자.

| 한글 타이포그래피 연표 |

고활자 시대 (–1400)

414	고구려 광개토대왕비
416	고구려 성벽 석각문에 이두문(556년?)
751	『무구정광대다라니경』
1020	『고려대장경』 조판 개시
1145	김부식, 『삼국사기』
1234-1241	『고금상정예문』
1236-1251	『팔만대장경』 완성
1377	『직지심체요절』
1392	조선 건국

옛활자 및 한자 문화 시대 (1443–1863)

1403	주자소 설치
	계미자(癸未字, 국보 148호)
1418	세종 즉위
1420	세종, 집현전 설립
1422	경자자(庚子字, 국보 149호), 『자치통감강목』
1434	갑인자(甲寅字, 국보 150호)
1443	훈민정음 창제
1446	훈민정음 반포
1447-1449	『동국정운』『용비어천가』『석보상절』 『월인천강지곡』
1450	세종 붕어
1451	『훈민정음언해본』(1459년?)
1455	『홍무정운역훈』
	을해자
	강희안체
1459	『월인석보』
1461	간경도감
1464	가장 오래된 한글 필사본 『어첩 상원사중창권선문』
1465	정난종체
1469	『경국대전』 완성
1490	민중 교과서 『산정언해삼강행실도』
1496	인경체
1505	정철 붓글씨체
	경서체
1527	최세진, 『훈몽자회』
1588	교정청, 『소학언해』

1591	선조 어필
	인목대비 친필
	효종 어필
1593	훈련도감
1618	허균, 『홍길동전』
1660	현종 어필
1662	명성왕후 친필
1668	김좌명체
1684	인서체
1685	궁체 흘림자
	궁체 정자
	인형왕후 친필
	숙종 어필
1692	김만중의 한글 소설 『구운몽』『사씨남정기』
1723	교서관체
1729	도활자
1772	임인자 병용 한글자(15만 자)
1776	규장각 완성
1777	정유자 병용 한글자(갑인자 15만 자)
1792	생생자(22만 자)
1795	정리자(12만 8천 자)
1797	『오륜행실도』
1801	장혼체
	박종경체
1858	개주정리자 3만 자 『국어』 등 인쇄
1861	김정호, 대동여지도
1863	최지혁체 『한어문전』

새활자 시대 (1864–1949)

1882	박문국 설치(고종 20년)
1883	《한성순보》 발행
	최초의 서양식 근대 활판 인쇄술 도입
1884	갑신정변
1885	《한성주보》 창간
1886	학부체
1895	한성에 최초의 소학교 설립
1896	서재필, 윤치호, 《독립신문》 창간
1897	고종황제 즉위, 국호를 대한으로 정함
1908	주시경, 『국어문전음학』

1908	최남선, 최초의 근대시「해에게서 소년에게」
1909	기계식 타자체
1910	주시경,『국어문법』
	한일병합조약, 조선총독부 설치
1917	이광수, 본격적인 근대 소설『무정』
1919	김동인, 주요한
	최초의 순수 문학 동인지《창조》
	3 · 1 독립운동
1920	《조선일보》《동아일보》창간
	조선총독부,『조선어사전』
	이원익 타자기
	《개벽》창간
1921	조선어연구회 결성 (1931년, 조선어학회로 개명)
1926	한용운,『님의 침묵』
1930	고짓구체
	박경서체
1933	조선어학회, 한글맞춤법통일안
	이원모체
1936	《동아일보》, 일장기 말소 사건으로 정간
1937	최현배,『우리말본』
1940	창씨개명
	한국어 서적 출판 금지
1942	조선어학회 사건
	(조선어학회 관련 인사 33인 투옥)
1947	공병우식 타자기 개발
1948	대한민국 수립
1949	조선어학회, 한글학회로 개명

원도활자 시대 (1950-1989)

1950	6 · 25전쟁(-1953년) 발발
1954	초기 국교체
	벤턴 자모 조각기, 사진 식자기 도입
1956	초기 동아체, 손글자체, 최정순활자체
	궁서체, 고딕체, 명조체, 그라픽체, 신명조체
	최정호활자체
1959	국어학회 설립
1961	이희승,『국어대사전』
1962	《한국일보》(최정순체)
1965	컴퓨터 사진 식자기 개발
	《중앙일보》(최정순체)

1969	타자기 한글표준판 공포
	(4벌식과 통신용 2벌)
1970	최정호
	굴림체 · 그라픽체 · 둥근고딕체 · 신명조체
1976	조영제, 탈네모꼴
	《뿌리깊은 나무》창간
1977	김인철, 탈네모꼴
1979	김정호, 국산 한글 수동 사진 식자기 개발
1980	광주민주화운동
1984	이상철,《샘이 깊은물》
1985	안상수, 탈네모꼴 안체
1985	《서울신문》전산식자 시스템 활자(최정순체)
1987	한글 가로쓰기,《한겨레신문》창간
1988	서울올림픽 개최
1989	새한글맞춤법과 표준어 시행

디지털 타입 시대 (1990-)

1993	대전세계박람회 개최
1995	광주디자인비엔날레 제1회 개최
	문화체육부에서 바탕체, 돋움체 등
	아홉 종의 한글 글자본 개발 보급
1997	『훈민정음(訓民正音)』(해례본),
	세계기록유산으로 등재
1999	국립국어연구원,「표준국어대사전」펴냄
2002	한일월드컵 개최
2006	수출 3,000억 달러 돌파(세계 열한 번째)
2008	서울서체(서울한강체, 서울남산체)
	개발 보급
	(사)한국타이포그라피학회 발족
2009	한글 수출 1호(인도네시아 찌아찌아족)
2010	무역 1조 달러 돌파(세계 아홉 번째)
2012	(사)한국타이포그라피학회,
	『타이포그래피사전』발행
	여수세계박람회 개최
2013	한글날 공휴일 재지정
2014	국립한글박물관 개관
	동대문디자인플라자(DDP) 개관
2016	대한민국정부, 통합로고 및 정부상징체 제정
2018	평창동계올림픽 개최

2

타이포그래피 디자인은 문자나 언어와
관련된 표현이고 효율적인 커뮤니케이션을
전제로 하므로 언어적 규범과 체계를
기반으로 하는 방법론이 필요하다.
이 단원에서는 타이포그래피에 본격적으로
입문하기 전에 타이포그래피를 형성하고
조직화하는 타이포그래피 기초 지식을
구체적으로 살펴본다. 타이포그래피
디자인을 위해 세포처럼 모인 형태적 구성
요소들을 조직화하는 데 직간접적으로
관련 있는 타이포그래피 요소, 타입의
해부적 구조와 명명법, 타입의 시각 보정,
타이포그래피의 측정과 단위, 타입의
형태를 변화시키는 매개 변수, 한 벌의
타입 세트를 말하는 폰트와 각 폰트가 모인
패밀리, 타입을 용도에 따라 크게 두 가지로
분류한 본문용 타입과 제목용 타입, 타입의
효율성을 가늠하는 가독성과 판독성,
타이포그래피 관례 등을 상세히 설명한다.

컴퓨터에 기대지 마라.
컴퓨터는 차갑고 복잡하게 생긴 깡통일 뿐이다.

타이포그래피 요소는 타이포그래피의 원리와 속성을 통해 디자인을 구체화하는 인자들이다. 이 요소들은 낱자, 낱말, 글줄, 단락, 칼럼, 페이지라는 체계로 진행된다. 우리는 이미 시각 디자인의 요소, 원리, 속성에 대해 많은 것을 알고 있다. 타이포그래피의 요소나 원리 역시 이와 크게 다를 바 없으며 단지 문자를 다루는 입장에서 해석할 뿐이다. 일반적으로 시각 디자인 요소는 개념 요소, 시각 요소, 상관 요소로 분류된다.[2.1]

- 개념 요소: 실재하지 않는 개념상의 요소
 (점, 선, 면, 양 등)
- 시각 요소: 개념 요소를 가시화할 때 동반되는 요소
 (형태, 크기, 색, 질감 등)
- 상관 요소: 시각 요소에 관련되는 상관 요소
 (공간, 무게, 방향, 위치, 시간, 도형 등)

위 내용에 타이포그래피를 적용시키면 점은 낱자 또는 낱말, 선은 글줄, 면은 단락, 양은 칼럼, 색은 회색 효과, 질감은 단락 또는 칼럼의 시각적 촉각, 형은 포맷 또는 레이아웃, 크기는 페이지 또는 책, 공간은 글자사이, 낱말사이, 글줄사이, 단락사이, 마진, 무게는 타이포그래피 대비와 시각적 위계, 방향은 타이포그래피 정렬, 위치는 타이포그래피 레이아웃, 시간은 페이지의 연속성, 그래픽 도형은 선, 기호, 이미지 등으로 이해할 수 있다. 많은 경우 이들은 종종 절충되거나 연합된다.

타이포그래피 개념 요소

개념 요소란 실재하지 않고 다만 개념적으로 존재하는 것이다. 파울 클레(Paul Klee)와 바실리 칸딘스키(Wassily Kandinsky)는 디자인의 개념 요소에 대해 "선은 점으로부터 출발한다."라고 정의하며, "모든 형태는 움직이는 점에서 시작된다."라고 말했다. 즉 점이 움직여 선이 되고, 선이 움직여 면이 되며, 면이 움직여 입체가 되는 것이다.[2.2]

낱자 또는 낱말
낱자 또는 낱말은 점으로 지각된다
낱자나 낱말은 점으로 인식된다. 그러므로 이들은 점과 마찬가지로 다양한 무게, 크기, 형을 갖고 있으며 정교하고 예민하게 존재한다.

낱자 또는 음소는 낱말을 형성하는 요소로 서로 빈번하게 조합하며 수많은 낱말을 생성한다. 낱말은 생각, 사물, 사건 등을 의미하는 지적 요소이다. 그러나 실상 눈에 보이는 낱말은 그것이 의미하는 실체와는 별개인 기호로, 다만 도형으로 약속된 개념적 가치가 존재할 뿐이다.

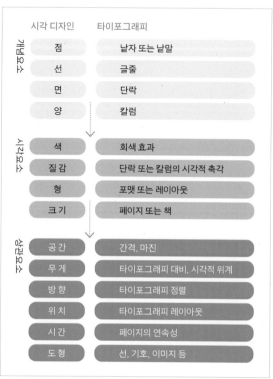

	시각 디자인	타이포그래피
개념요소	점	낱자 또는 낱말
	선	글줄
	면	단락
	양	칼럼
시각요소	색	회색 효과
	질감	단락 또는 칼럼의 시각적 촉각
	형	포맷 또는 레이아웃
	크기	페이지 또는 책
상관요소	공간	간격, 마진
	무게	타이포그래피 대비, 시각적 위계
	방향	타이포그래피 정렬
	위치	타이포그래피 레이아웃
	시간	페이지의 연속성
	도형	선, 기호, 이미지 등

2.1

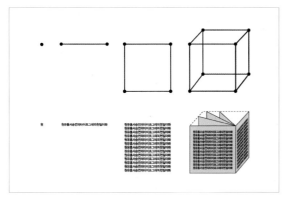

2.2

2.3

글줄

글줄은 선으로 지각된다

글줄은 선으로 지각되며(영문에서 글줄은 'line'임) 일정한 굵기를 나타낸다. 또한 글줄은 대칭적이거나 비대칭적으로 정렬되며, 이들은 '둘러싸인 공간으로 말미암아' 지각된다.[2.3]

　글줄의 시각적 느낌은 글자 크기, 무게, 글줄길이의 작은 변화에도 큰 차이를 보인다. 따라서 글자체, 정렬, 여백 등의 미묘한 관계는 항상 잘 살펴야 한다.

단락 또는 문단

단락은 면으로 지각된다

페이지에서 단락 또는 문단은 면으로 지각된다. 글줄들의 집단체인 이들은 글자의 무게, 크기, 공간 등에 의해 바탕과 섞이며 회색 면으로 보인다. 가지런히 정렬된 단락은 사각형으로, 무질서하게 정렬된 단락은 다각형으로 지각된다.

칼럼 또는 페이지

칼럼은 양으로 지각된다

페이지에서 칼럼은 양으로 지각된다. 또 여러 개의 칼럼이나 연속된 페이지는 공간적이며 시간적인 부피를 가진다.

2.1
타이포그래피 요소들. 이들은 종종 절충되거나 연합된다.

2.2
점, 선, 면의 개념도.

2.3
(위) 프랭크 암스트롱(Frank Armstrong) 작.
(아래) 위의 작품에 대한 시각적 해석. 글줄의 길이 변화에서 오는 리듬감은 생기 있고 조화로운 형태감과 다양한 공간을 형성한다.

UPPERCASE
lowercase

Serif　San Serif
명조　　고딕

2.5

Regular　*Italic*
Regular　*Italic*

2.6

Wide　　넓음
Narrow　좁음

2.7

2.4
문자(대문자와 소문자).

2.5
글자체(세리프와 산세리프, 명조와 고딕).

2.6
경사(정체와 이탤릭체).

2.7
너비(넓음과 좁음).

타이포그래피 시각 요소

시각 요소란 개념 요소가 눈에 보이는 형태로 실체화될 때 수반하는 것이다. 실재하지 않는 개념을 눈으로 지각시키려면 반드시 형, 크기, 색, 질감 등의 시각 요소를 수반해야 한다. 상황에 따라 이들은 부분적으로 또는 전체적으로 관여한다.

형
타이포그래피에서 말하는 형은 문자(대문자·소문자), 글자체(세리프·산세리프), 경사(정체·이탤릭체), 너비(넓음·좁음), 블렌딩(선형·원형), 왜곡(익숙함·생소함), 세공(추가·삭제), 윤곽선(솔리드·아웃트라인) 등에 관한 것이다.

문자(대문자 vs 소문자) | 대문자(uppercase)와 소문자(lower case)는 주조 활자 시대에 활자를 보관하던 상자의 위치에서 유래한 명칭이다. 대문자는 고유 명사의 첫 글자나 문장의 첫머리에 사용되며, 수직적이고 엄격하고 규범적으로 보인다. 소문자는 그 반대이다.[2.4]

글자체(세리프 vs 산세리프) | 타이포그래피에서 가장 중요한 과정 중의 하나가 글자체의 선택이다. 일반적으로 글자체는 크게 두 가지 부류(세리프와 산세리프 또는 명조와 고딕)로 구분된다.[2.5] 세리프는 획의 끝 부분이 돌출된 것을 말하고 세리프가 없는 것은 산세리프라 한다. 세리프는 글꼴의 분류 기준이다. 한글에서는 명조와 고딕으로 분류하는데, 흔히 명조가 세리프 계열, 고딕은 산세리프 계열로 통용된다. 역사적으로 세리프는 끌을 사용해 돌에 글자를 새겼던 과정에서 유래하며, 명조는 한자에 붙여졌던 이름으로 붓을 사용해 먹으로 글자를 썼던 필법에서 기인한다.

경사(정체 vs 이탤릭체) | 글자가 비스듬히 기울면 움직임이 느껴진다. 경사가 극단적으로 가파른 글자는 더욱 동적이고 공격적이다. 전통적으로 이탤릭체에는 대략 13도에서 16도까지의 경사를 적용한다. 그러나 디자이너들이 명심해야 할 것은 글자가 무리하게 기울어질수록 읽기 어려워진다는 점이다.[2.6]

너비(넓음 vs 좁음) | 글자를 수직으로 길게 늘이면 자연히 수평획이 굵어진다. 또한 글자를 수평으로 잡아 늘이면 수직획이 굵어진다. 이처럼 글자를 마음대로 변형하는 것은 원형을 훼손하므로 바람직하지 않다.[2.7]

선형 블렌딩
원형 블렌딩

2.8

익 숙 함
생 소 함

2.9

추까 식지

2.10

솔 리 드
아우트라인

2.11

크고 작음

2.12

블렌딩(선형 블렌딩 vs 원형 블렌딩) | 글자의 색이나 톤이 점진적으로 변하면 공간적 차원이 탄생한다. 수많은 블렌딩(blending) 효과가 있으나 크게 분류해 선형 블렌딩과 원형 블렌딩으로 나눌 수 있다. 선형 블렌딩은 하나의 글자나 글자군에서 어느 한 방향으로 진행되는 것으로 수평, 수직, 대각선이 가능하다. 원형 블렌딩은 색이나 톤의 변화가 동심원으로 진행되는 것이다.[2.8]

왜곡(익숙함 vs 생소함) | 변형되거나 왜곡된 단어나 글자는 예상 밖의 시각적 인상으로 분위기를 고조시킨다. 글자를 변형하면 이상하고 익숙지 않은 시각적 특질이 나타난다. 글자를 어떻게 그리고 왜 그처럼 변형시켜야 하는가는 디자이너의 혁신적인 사고에 달려 있다.[2.9]

세공(추가 vs 삭제) | 글자를 장식하거나 세부를 추가하거나 일부를 삭제하는 등의 세심한 배려는 타이포그래피를 한층 빛나게 한다. 임의의 형태를 사용해 단어나 글자를 가두거나 색을 이용해 글자를 독립시키거나 획 일부를 연장하는 방법을 세공이라 한다.[2.10]

윤곽선(솔리드 vs 아우트라인) | 글자 윤곽선 내부가 채워진 솔리드(solid)와 내부가 채워지지 않은 아우트라인(outline)이 있다. 아우트라인으로 된 글자의 질감은 마치 투명한 창문을 통해 바라보는 패턴과 같다. 아우트라인을 더 정교하게 다루어 점, 대시, 간헐적으로 끊어진 선을 사용할 수도 있지만, 판독성에서는 매우 치명적인 단점을 갖게 된다. 그러나 그러한 효과들은 글자를 모호하게 하고 마치 수수께끼를 푸는 듯한 착각에 빠지게 한다.[2.11]

크기

타이포그래피에서 크기는 어느 요소를 강조하거나 그 반대의 경우에 사용한다. 작은 요소는 수줍은 듯 속삭인다. 큰 요소는 완강하며 강직하다. 크기는 항상 상대적이다. 크다는 것은 그것보다 작은 것에 비해 크다는 것이다.[2.12] 타이포그래피에서 크기란 페이지나 책의 물리적 크기를 말하기도 한다. 페이지나 책은 항상 두 팔을 뻗은 상태에서 보이는 것이기 때문에 인식되는 타입의 크기는 그 변화의 정도가 현저하지 않더라도 큰 차이가 느껴진다.

2.8
블렌딩(선형 블렌딩과 원형 블렌딩).

2.9
왜곡(익숙함과 생소함).

2.11
윤곽선(솔리드와 아우트라인).

2.10
세공(추가와 삭제).

2.12
크기(크고 작음).

색

타이포그래피에서 색이란 무채색의 명도 단계를 말한다 일반적으로 디자인에서 말하는 색은 명도, 채도, 색상이라는 3속성을 모두 가진다. 색은 물리색과 지각색으로 구분되는데, 물리색은 색이 가지는 고유의 값이고, 지각색은 물리색을 눈으로 지각한 값이다. 이때 지각색은 물리색에 영향을 끼치는 환경과 주변색의 간섭에 따라 다소(또는 많이) 다르게 지각된다. 즉 물리색은 불변하는 값이지만 지각색은 가변적인 값이다.

그러나 타이포그래피에서 말하는 색이란 글자들이 바탕과 혼색이 되어 나타나는 회색의 정도, 즉 무채색의 톤을 지칭한다. 물론 필요에 따라 글자 내부에도 색을 부여할 수 있지만 기본적으로 타이포그래피에서 말하는 색이란 무채색의 명도 단계를 말하므로 이를 혼동하지 말아야 한다. 타이포그래피는 글자의 크기와 무게 그리고 다양한 간격과 여백 등을 통해 무한대의 회색 단계를 나타낼 수 있다.

검정색은 특히 밝은 빨간색과 잘 어울린다. 타이포그래피 역사에서 검정색과 함께 사용된 빨간색은 지난 수 세기 동안 가장 효과적인 배색으로 인정받았다.

타이포그래피에는 항상 비례라는 변수가 작용하는데, 그것은 색에서도 마찬가지다.[2.13] 왜냐하면 검정색과 빨간색 사이에서 발생하는 긴장감은 원천적으로 색 면적의 비례에서 비롯되기 때문이다. 빨간색은 가장 두드러진 색상이므로 적은 양이 사용될지라도 넓은 면적의 검정색과 대등하게 보인다.[2.14]

2.13
타이포그래피의 색(소량의 빨간색에서 다량의 빨간색에 이르는 변화).
1-3 　검정색과 빨간색의 긴장감이 조화를 잘 이룬다.
　　　비록 적은 양이지만 빨간색의 가치는 높아 보인다.
4-6 　검정색과 빨간색의 관계가 균형을 이룬다. 빨간색이
　　　검정색보다는 적게 사용되었지만 영향력이 훨씬 확대되었다.
7-9 　빨간색이 두드러지면서 두 색 사이의 균형이 깨졌다.
　　　이 상태에서는 눈의 피로감이 가중된다.
10-12 빨간색이 완전히 압도하는 상태이다.

2.13

타이포그래피에서 색이란
글자들이 바탕과 섞여서 나타나 보이는
회색의 정도이다.
물론 필요에 따라 글자 내부에도 색상을
부여할 수 있지만 기본적으로
타이포그래피에서 말하는 색이란
무채색의 명도 단계를 말하는 것임으로
이를 혼동하지 말아야 한다.
타이포그래피의 색은 회색 단계이다.

1

타이포그래피에서 색이란
글자들이 바탕과 섞여서 나타나 보이는
회색의 정도이다.
물론 필요에 따라 글자 내부에도 색상을
부여할 수 있지만 기본적으로
타이포그래피에서 말하는 색이란
무채색의 명도 단계를 말하는 것임으로
이를 혼동하지 말아야 한다.
타이포그래피의 색은 회색 단계이다.

2

타이포그래피에서 색이란
글자들이 바탕과 섞여서 나타나 보이는
회색의 정도이다.
물론 필요에 따라 글자 내부에도 색상을
부여할 수 있지만 기본적으로
타이포그래피에서 말하는 색이란
무채색의 명도 단계를 말하는 것임으로
이를 혼동하지 말아야 한다.
타이포그래피의 색은 회색 단계이다.

3

타이포그래피에서 색이란
글자들이 바탕과 섞여서 나타나 보이는
회색의 정도이다.
물론 필요에 따라 글자 내부에도 색상을
부여할 수 있지만 기본적으로
타이포그래피에서 말하는 색이란
무채색의 명도 단계를 말하는 것임으로
이를 혼동하지 말아야 한다.
타이포그래피의 색은 회색 단계이다.

4

타이포그래피에서 색이란
글자들이 바탕과 섞여서 나타나 보이는
회색의 정도이다.
물론 필요에 따라 글자 내부에도 색상을
부여할 수 있지만 기본적으로
타이포그래피에서 말하는 색이란
무채색의 명도 단계를 말하는 것임으로
이를 혼동하지 말아야 한다.
타이포그래피의 색은 회색 단계이다.

5

타이포그래피에서 색이란
글자들이 바탕과 섞여서 나타나 보이는
회색의 정도이다.
물론 필요에 따라 글자 내부에도 색상을
부여할 수 있지만 기본적으로
타이포그래피에서 말하는 색이란
무채색의 명도 단계를 말하는 것임으로
이를 혼동하지 말아야 한다.
타이포그래피의 색은 회색 단계이다.

6

타이포그래피에서 색이란
글자들이 바탕과 섞여서 나타나 보이는
회색의 정도이다.
물론 필요에 따라 글자 내부에도 색상을
부여할 수 있지만 기본적으로
타이포그래피에서 말하는 색이란
무채색의 명도 단계를 말하는 것임으로
이를 혼동하지 말아야 한다.
타이포그래피의 색은 회색 단계이다.

7

타이포그래피에서 색이란
글자들이 바탕과 섞여서 나타나 보이는
회색의 정도이다.
물론 필요에 따라 글자 내부에도 색상을
부여할 수 있지만 기본적으로
타이포그래피에서 말하는 색이란
무채색의 명도 단계를 말하는 것임으로
이를 혼동하지 말아야 한다.
타이포그래피의 색은 회색 단계이다.

8

타이포그래피에서 색이란
글자들이 바탕과 섞여서 나타나 보이는
회색의 정도이다.
물론 필요에 따라 글자 내부에도 색상을
부여할 수 있지만 기본적으로
타이포그래피에서 말하는 색이란
무채색의 명도 단계를 말하는 것임으로
이를 혼동하지 말아야 한다.
타이포그래피의 색은 회색 단계이다.

9

타이포그래피에서 색이란
글자들이 바탕과 섞여서 나타나 보이는
회색의 정도이다.
물론 필요에 따라 글자 내부에도 색상을
부여할 수 있지만 기본적으로
타이포그래피에서 말하는 색이란
무채색의 명도 단계를 말하는 것임으로
이를 혼동하지 말아야 한다.
타이포그래피의 색은 회색 단계이다.

10

타이포그래피에서 색이란
글자들이 바탕과 섞여서 나타나 보이는
회색의 정도이다.
물론 필요에 따라 글자 내부에도 색상을
부여할 수 있지만 기본적으로
타이포그래피에서 말하는 색이란
무채색의 명도 단계를 말하는 것임으로
이를 혼동하지 말아야 한다.
타이포그래피의 색은 회색 단계이다.

11

타이포그래피에서 색이란
글자들이 바탕과 섞여서 나타나 보이는
회색의 정도이다.
물론 필요에 따라 글자 내부에도 색상을
부여할 수 있지만 기본적으로
타이포그래피에서 말하는 색이란
무채색의 명도 단계를 말하는 것임으로
이를 혼동하지 말아야 한다.
타이포그래피의 색은 회색 단계이다.

12

2.14

질감

타이포그래피에서 질감에 대한 이해는 최고의 경지다

질감이란 물체 표면을 만질 때 느껴지는 촉각이다. 타이포그래피에는 시각을 통해 느껴지는 '잠재적 촉각'이 존재한다. 군집된 글자들은 시각적인 촉각을 유발시킨다. 이때 질감으로 느껴지는 정도는 질감을 탄생시키는 요소들의 거칢과 섬세함, 정렬상의 규칙성과 불규칙성 등에 기인한다.

타이포그래피에는 질감을 이해하는 두 가지 유형이 있다. 첫째는 글줄들이 반복되어 저절로 나타나는 본문의 촉각적 질감이다. 이때 본문체들의 고유한 속성에 따라 질감의 정도가 서로 다르다. 둘째는 글자의 획 속에 실제 질감을 채워 넣는 것이다. 그러나 이러한 경우는 그만큼 가독성이 떨어진다.[2.15]

2.15

2.14
타이포그래피의 색(회색, 검정색, 빨간색).

모노크롬에서 구분하기
1 한 개의 회색 톤. 글자에서 회색 효과가 생긴다.
2 검정색의 도입. 회색과 비교하기에 검정색이 너무 적다.
3 검정색과 회색의 명확한 대립이 시작되는 초기 단계.
4 검정색이 더욱 증가한다.
5 검정색과 회색의 관계가 서로 대등하게 되는 초기 단계.
6 검정색과 회색의 평형 상태.

회색 톤에 빨간색 도입하기
7 가는 글자의 빨간색. 빨간색의 효과가 너무 약하다.
8 굵은 글자의 빨간색. 빨간색 효과를 높여 주지만 아직 미약하다.
9 빨간색, 회색, 검정색의 효과. 빨간색과 검정색의 양이 너무 적다.
10 회색과 검정색에 대비된 빨간색. 빨간색의 양이 다소 적다.
11 빨간색, 검정색, 회색의 양이 서로 다르지만 훌륭한 균형을 이룬다.
12 검정색과 회색이 균형을 이룬다. 양적 관계는 명료성과도 관련 있다.

2.15
타이포그래피 질감. 글자의 조건에 따라 발생하는 촉각적 질감.
글자 내부에 패턴이나 질감을 채워 넣은 예.

2.16

2.17

2.18

2.19

2.16
속공간 및 글자사이 공간.

2.17
차원이 느껴지는 공간. 글자 크기와 톤으로 차원이 느껴진다.

2.18
획이 굵은 글자는 무거운 느낌이고, 획이 가는 글자는 가벼운 느낌이다.

2.19
타이포그래피 요소의 각도 변화로 에너지가 생긴다.

타이포그래피 상관 요소

상관 요소란 시각 요소에 의해 형태가 실체화되는 과정에서 부가적 영향을 끼치는 외적 환경을 말한다.

공간

공간은 디자인 요소들의 물리적 간격을 말하기도 하고 지면상에 의도적으로 비워 놓는 여백, 즉 마진을 말하기도 한다. 다시 말해 글자 내부의 공간, 글자사이, 낱말사이, 글줄사이, 마진 등이다.[2.16]

또한 타이포그래피에서 말하는 공간은 차원으로도 해석된다. 차원이란 보는 이로부터의 거리감이다. 평면에서 가상의 차원을 성취하는 방법은 어느 하나의 크기를 달리하는 것이다. 그러면 작은 것은 후퇴해 보이며 큰 것은 진출해 보인다. 이러한 효과는 색이나 톤이 추가되면 더욱 극대화된다(밝고 차가운 색은 뒤로, 어둡고 따듯한 색은 앞으로 보인다).[2.17]

무게

무게는 물리적 무게뿐 아니라 시각적으로 느껴지는 심리적 중량감 혹은 무게감도 있다. 글자에서도 마찬가지다. 획이 가는 글자는 약하고 부서질 듯이 보이며 반대로 획이 굵은 글자는 튼튼하고 확신에 차 보인다.[2.18]

획이 가는 글자는 글자에 포함된 내부 공간이나 글자를 둘러싼 공간이 많아서 밝은 느낌이며, 획이 굵은 글자는 그 반대이다. 무게가 극단적으로 대비된 타이포그래피가 더 효과적이라는 점을 명심하라.

방향

방향은 형이 나타내는 동세이다. 타이포그래피 요소는 스스로 점유하는 위치나 고유한 형태감에 따라 방향성을 느끼게 하는 특성이 있다.

기본적으로 타이포그래피의 방향성은 글자가 정렬되는 방향 즉 수평과 수직이 교차하는 직각 방향이다. 또한 독서를 진행하며 움직이는 시선의 방향 역시 타이포그래피의 방향이다. 만일 글자는 각도가 달라지거나 회전을 하면 여러 종류의 에너지가 탄생한다.[2.19]

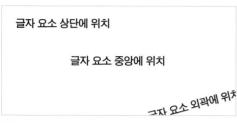

2.20

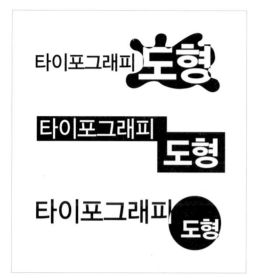

2.21

2.22

2.20
글자가 놓이는 위치는 각기 다른 정서적 느낌을 낳는다.

2.21
도형은 글자의 바탕으로 사용되거나 글자의 주변에 놓이는 요소로
사용된다. 도형과 겹쳐진 글자는 매력적 느낌을 탄생시킨다.

2.22
타이포그래피 괘선은 임의의 어느 것을 다른 것으로부터 분리하거나
서로 연결하는 데 사용된다. 괘선은 형태, 크기, 무게 등이 다양하다.

위치

디자인 요소는 항상 주어진 '절대 면적' 속에 존재한다. 이것
은 인쇄 매체이든 영상 매체이든 마찬가지다. 이때 위치란
그 속에 존재하는 각 요소의 공간적 자릿값이다.

일반적으로 디자인 요소가 지면의 중앙에 있으면 엄숙
하고 확신에 차 보이며, 지면의 가장자리 또는 외곽을 벗어
나면 어설프고 신뢰감이 떨어져 보인다. 이렇듯 위치는 독
자가 디자인을 해석하는 데 필요한 정서를 지배하는 중요
한 단서를 제공한다.[2.20]

시간

시간은 표준화된 객관적 시간과 개인마다 다르게 느끼는 주
관적 시간으로 나눌 수 있다. 타이포그래피에서 시간의 개
념은 책장을 넘기며 진행되는 페이지의 시각적 연속성 또
는 시각적 잔상이다. 이러한 개념은 독자에게 책이 한 권의
단위로 시간적 흐름을 느끼게 한다. 또한 시간은 무빙 타이
포그래피의 기반이 되는 핵심 요소이다.

타이포그래피 도형

타이포그래피 도형이란 글자와 더불어 메시지나 타이포그
래피의 효과를 강화하는 요소이다.[2.21] 이들은 형, 심벌, 이
미지, 괘선 등이다.

특히 괘선은 타이포그래피를 보완하는 요소로서 시각
적 구두점의 역할을 한다. 심사숙고한 가운데 적절히 사용
된 괘선은 시각적 위계를 명백히 하고 정보를 간결하게 구
분하며 글의 내용을 강조한다.

변화무쌍한 괘선은 건축적 인상을 드러낸다. 괘선의 종
류는 단순직선형의 보통 괘선과 복잡한 장식 괘선으로 크
게 나누며, 일반적으로 파선, 점, 대시(dash), 복선 등을 주
로 사용한다.[2.22]

타이포그래피 도형에 속하는 딩뱃(dingbat, 장식 문자),
플러런(fleuron, 꽃 모양의 장식 문자), 아이소타입(isotype, 그림
문자) 등은 종종 즐겁고 예상치 못한 신선함을 주기도 한다.

타입의 오늘날 형태는 역사적으로 긴 진화 과정을 통해 서서히 완성되었다. 타입에는 과거 사람들이 여러 가지 도구를 이용해 손으로 글자를 썼던 '필기로서의' 유전자가 담겨 있어 타입의 해부학적 구조는 주로 필기구가 남긴 특성들에 기초한다. 초창기 필기구였던 붓, 갈대펜, 조각용 끌칼 등은 문자의 필기 형태에 큰 영향을 주었다. 고대 로마와 중세 수도원에서 사용했던 갈대펜은 끝이 납작하게 생긴 까닭에 가로획과 세로획의 굵기가 서로 다른 글자를 탄생시켰다. 대문자는 고대 로마 이후에 와서야 사각형, 삼각형, 원과 같은 기하학적 형태로 정돈된다.[2.23] 낟자의 해부학적 구조를 일컫는 어휘로서 팔, 다리, 눈, 어깨, 꼬리, 줄기 등은 인간의 신체 기관에 비유되어 있다. 타입의 해부적 구조를 지칭하는 이러한 용어들은 타이포그래피의 시스템을 체계적으로 이해하는 데 큰 도움을 준다. 타입의 구조는 모든 글자체가 동일하다. 그러나 세부 구조를 지칭하는 각부 명칭은 학자에 따라 조금씩 다르게 정의한다.

로만 알파벳의 각부 명칭

타이포그래피 명명법(命名法)은 수세기에 걸쳐 발전했는데, 타이포그래픽 디자이너는 타입의 각 요소를 지칭하는 세부 명칭을 익힘으로써 글자들의 시각적 조화나 감각적 이해를 더욱 높일 수 있다.

어센더라인(ascenderline) | 모든 대문자와 소문자의 가장 높은 윗선. 보통 캡라인(capline)이라고도 하는데, 일부 특이한 글자체는 대문자와 소문자의 높이가 서로 달라 대문자는 캡라인, 소문자는 어센더라인으로 달리 부르기도 한다.
엑스–라인(x-line) | 소문자 x의 가장 높은 윗선. 일명 민라인(meanline)이라고도 한다.
베이스라인(baseline) | 모든 대문자와 a, b, c, d 등의 소문자가 정렬되는 밑선.[2.24]
디센더라인(descenderline) | 소문자 g, p, q, y 등이 정렬되는 가장 밑선.
어센더(ascender) | 어센더라인부터 x–라인에 해당하는 공간.
디센더(descender) | 베이스라인부터 디센더라인까지의 공간.
엑스–하이트(x-height) | 소문자에만 적용되는 용어로 소문자 x의 높이.
스템(또는 줄기, stem) | 글자의 세로획.
배(또는 가지, bar) | 글자의 가로획.

2.23

세리프(serif) | 세리프의 기원은 로마 시대 석공들이 석판을 끌로 조각하면서, 글자들을 가지런히 맞추기 위해 획의 끝 부분에 가는 실선을 조각한 것에서 유래한다. 세리프는 크게 분류해 묵직한 브래킷 세리프(bracket serif, 까치발 세리프)와 가볍고 가는 언브래킷 세리프(unbracket serif)로 나눈다.[2.25]

카운터(또는 속공간, counter) | 글자에서 획으로 둘러싸인 빈 공간을 의미한다. 완벽히 폐쇄된 공간은 물론 일부가 개방되었어도 획으로 둘러싸인 잠재적 공간 역시 카운터이다.

볼(bowl) | 소문자 g 윗부분으로, 공간을 감싼 획.[2.26]

루프(loop) | 소문자 g 밑부분으로, 공간을 둥글게 감싼 획.

링크(또는 고리, link) | 소문자 g '볼'과 '루프'를 연결하는 부분.

이어(또는 귀, ear) | 소문자 g 오른쪽 상단에 돌출된 획.

테일(또는 꼬리, tail) | j처럼 밑으로 흘려진 대각선 획.

에이펙스(또는 꼭지, apex) | 대문자 A 등에 있는 뾰족한 정점.

아이(또는 눈, eye) | 소문자 e의 폐쇄된 공간.

필레(또는 구석살, fillet) | 스템과 세리프가 연결된 부분을 자연스럽게 보충하기 위한 살로, 세리프의 종류에 따라 조금 두둑하기도 하고 전혀 없기도 하다.

스파인(또는 등뼈, spine) | S에서 위와 아래를 연결하는 획.

레그(또는 다리, leg) | K 또는 k에서 밑으로 뻗은 대각선 획.

숄더(또는 어깨, shoulder) | 소문자 n에서와 같이 굵은 수직획과 가는 수평획을 연결하는 둥근 획.

크로스바(crossbar) | A나 H와 같이 양쪽을 이어주거나 f나 t와 같이 수직획을 위와 아래로 나누는 선.

터미널(terminal) | 획이 끝나는 말단 부분.

암(또는 팔, arm) | T나 E처럼 한쪽이나 양쪽으로 뻗은 수평획.

토네일(또는 발톱, toenail) | G에서 둥글게 감싼 아래획과 수직획이 연결되며 생기는 작은 돌출 부분.

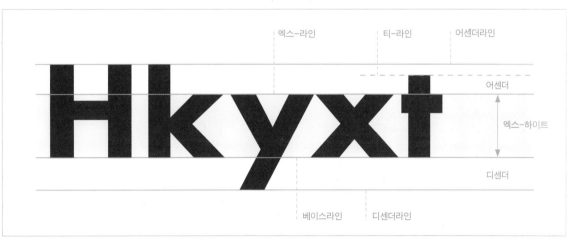

2.24

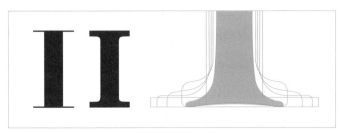

2.25

2.24
낱자가 정렬되는 가상의 선들.

2.25
(왼쪽) 언브래킷 세리프와 브래킷 세리프.
(오른쪽) 여러 가지 유형의 세리프.

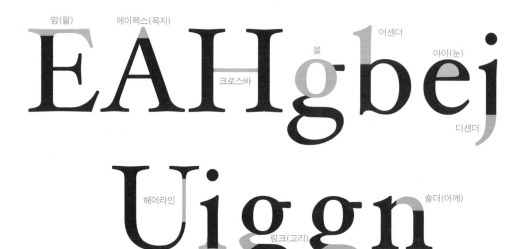

암(팔) 에이펙스(꼭지) 볼 어센더 아이(눈) 크로스바 디센더 헤어라인 숄더(어깨) 링크(고리) 세리프 루프 스파인(등뼈) 스템(줄기) 카운터(속공간) 토네일(발톱) 레그(다리) 필레(구석살) 이어(귀) 테일(꼬리)

2.26

2.26

로만 알파벳 타입의 해부적 구조.
타입은 신체 기관과 유사한 이름으로 불린다.

한글 낱자의 각부 명칭

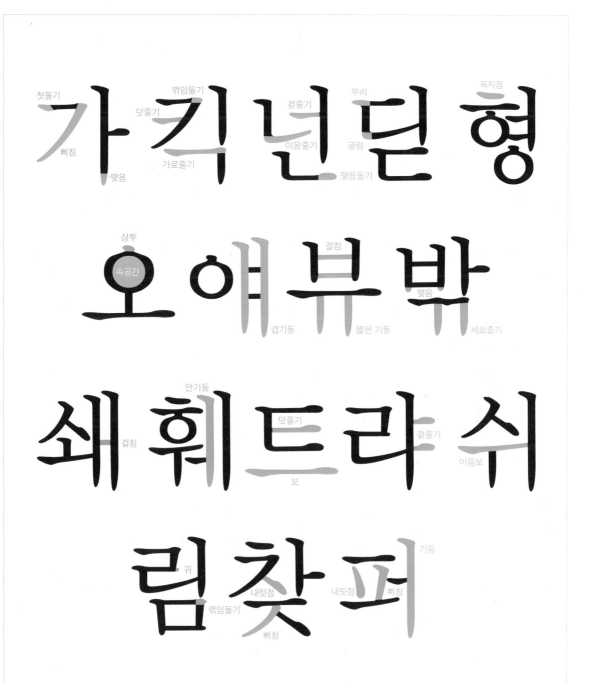

2.27

한글 낱자의 해부적 구조.
로만 알파벳과 달리 붓의 움직임에 기인한 명칭이다.

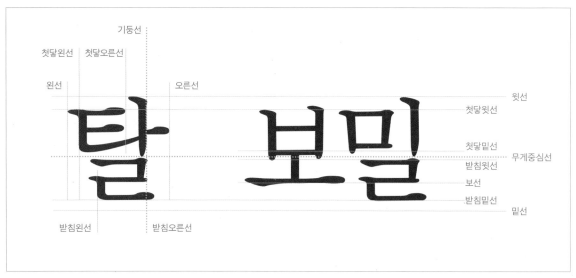

첫닿왼선 첫닿오른선
기둥선
왼선 오른선
윗선
첫닿윗선
첫닿밑선
무게중심선
받침윗선
보선
받침밑선
밑선
받침왼선 받침오른선

2.28

민글자 | 받침닿자가 없는 낱글자. 여기서 '민'은 덧붙여 딸린 것이 없음을 나타내는 우리말.

받침글자 | 받침닿자가 있는 낱글자.

가로모임 글자 | '가'처럼 첫닿자와 홀자가 가로로 모인 글자.

세로모임 글자 | '를'처럼 첫닿자와 홀자가 세로로 모인 글자.

섞임모임 글자 | '와'나 '워'처럼 첫닿자와 홀자가 가로와 세로로 모인 글자.

가로줄기 | 닿자를 이루는 가로로 된 모든 줄기. ^{2.27-28}

세로줄기 | 닿자를 이루는 세로로 된 모든 줄기.

이음줄기 | 닿자의 가로줄기가 다음의 닿자나 기둥으로 이어지기 위해 휘어진 줄기.

곁줄기 | 세로 홀자에서 밝은 소리나 어두운 소리를 구별하도록 하는 기둥 곁에 붙은 짧은 줄기.

쌍곁줄기 | 기둥에 붙은 두 곁줄기.

덧줄기 | ㅋ, ㅌ에서 본래의 ㄱ, ㄷ 모양에 덧붙은 줄기.

기둥 | 홀자를 이루는 세로로 된 모든 줄기. 특히 글자의 전체 힘을 지탱하는 역할에서 비롯된 이름.

짧은 기둥 | 홀자를 이루는 가로줄기에 짧게 붙은 기둥.

겹기둥 | 홀자에서 두 개가 모인 기둥.

바깥기둥 | 겹기둥에서 바깥쪽에 있는 기둥.

안기둥 | 겹기둥에서 안쪽에 있는 기둥.

보 | 홀자를 이루는 가로로 된 모든 줄기. 건축에서 비롯된 이름으로, 기둥과 구조가 어울리도록 한다.

이음보 | 섞임모임 글자에서 다음의 기둥으로 이어지기 위해 휘어진 보.

걸침 | 두 세로줄기 사이에 걸친 가로줄기. 혹은 두 기둥 사이에 걸친 곁줄기.

쌍걸침 | 두 기둥 사이에 걸친 두 개의 걸침.

동글이응 | 동그라미에 가까운 이응의 둥근 줄기.

타원이응 | 타원으로 된 이응 줄기.

2.28
초성·중성·종성에 해당하는 한글 음소들이
하나의 낱자로 모이는 구조에 필요한 가상의 선들.

타입의 시각 보정

인간의 눈은 이미 오류를 통해 사물을 인지하도록
길들여져 있기 때문에 디자이너는 종종 의도적으로
오류를 발생시킨다.

타이포그래피의 시각적 질을 높이기 위한 타입의 시각 보정
은 타입들의 크기나 간격 그리고 정렬 등을 시각적으로 균
질감있게 보이도록 조정하는 것이다. 착시는 우리가 형을
지각하는 과정에서 발생하는 시각적 오해이다. 사물을 지
각하는 과정에서 인간의 눈은 사실을 있는 그대로 지각하지
않고 오히려 사실과 어긋난 거짓 정보를 지각한다. 착시에
는 여러 종류가 있지만 여기서는 타이포그래피와 관련된 기
하학적 착시에 중점을 두고 설명한다. 기하학적 착시란 물
리적 차원에서 종종 잘못 해석이 되는 크기, 형태, 방향 등
에 관한 것이다.[2.29] 이 장에서는 모든 타입들이 같은 크기나
무게로 보이도록 하는 타입의 시각 보정과 폰트를 구성하는
타입들의 공통분모로서 시각적 일관성 등을 설명한다.

착시와 시각 보정

우리 눈은 종종 참을 거짓으로 본다
폰트를 구성하는 한 벌의 글자들은 서로 같은 조건을 유지
해야 하는데, 서로의 균질성을 획득하려면 다음과 같은 시
각적 보정 과정을 요구한다.

- 뾰족한 정점은 다른 것보다 짧아 보이지 않도록
 조금 더 길게 연장한다('ᄉ'이나 'A' 등). 곡선 부분도
 마찬가지다('ᄋ'이나 'C' 등).[2.30]
- 상하를 정확히 이등분하면 우리 눈에는 아래쪽이
 더 작아 보이기 때문에, 상하로 양분된 형태는
 위보다 아래를 조금 더 크게 해 같은 크기로 보이게
 한다('ᄅ'이나 'ᄐ', '8'이나 '3', 'E'이나 'H' 등).
 또한 수평획과 수직획의 굵기가 같아 보이도록
 수평획을 약간 가늘게 한다.[2.31]
- 획들이 서로 마주치는 교점 부분은 마치 잉크가
 뭉친 것처럼 두툼해 보이는 무게감을 덜기 위해 결합
 부분을 다소 가늘게 한다('ᄉ'이나 'ᄌ'과 같이 비스듬히
 마주칠 경우는 '너비가 좁은 예각'을 가늘게 한다).[2.32]
- 수직획과 연결되는 곡선획의 교점 부분도
 마찬가지다(영문의 'n'이나 'r' 등). 또한 획수가
 많아 빽빽하게 가득 찬 글자의 획들은 다른 글자의
 획보다 가늘게 한다('ᄈ' 또는 '릁' 등).[2.33]

이러한 시각 보정은 매우 미묘해 독자에게는 감지되지 않
지만 이 과정을 통해 얻어지는 정교하고 세련된 결과는 타
이포그래피 전반에 아름다운 질서와 수준 높은 미학을 탄
생시킨다.

2.29

2.29
1 폰조 착시(Ponzo illusion). 예각 안에 놓인 두 개의 수평선은 아래쪽
 수평선보다 위에 있는 수평선이 더 길어 보이는데 이것은 공간 대비로
 위에 있는 수평선이 예각의 안쪽에 놓이기 때문이다.
2 포겐도르프 착시(Poggendorf illusion). 한 쌍의 평행한 수평선의
 바깥쪽을 직선으로 비스듬히 가로지르게 하면 일직선이 아니라
 서로 어긋난 두 개의 선으로 보인다. 이것은 비정렬 착시라고도 한다.
3 뮐러-리어의 착시(Müller-Lyer illusion). 양 끝에 화살표가 달린
 같은 길이의 두 선은 화살표의 모양에 따라 길이가 서로 다르게 보인다.

2.30

2.30
기하학 도형의 시각 보정. 서로 다른 크기와 간격으로 보이는 것(위)을
같은 크기와 간격으로 보이도록(아래) 시각 보정했다. 선을 넘어
밖으로 나간 부분들을 살펴보라. 이제 크기가 같아 보인다.

2.31
상하로 양분된 형태들의 시각 보정. 아래는 위에 있는 '3, 8, B, H, X'를 뒤집어
놓은 것이다. 윗부분과 아랫부분이 똑같은 대칭으로 보였으나
뒤집어 놓고 보니 타입의 아랫부분이 월등히 크다는 사실을 알게 된다.
위보다 아래를 크게 해야 편안하다.

2.32
교점의 시각 조정. 교점에서 마치 잉크가 뭉친 것처럼 두툼해 보이는 무게감을
덜기 위해 결합 부분을 다소 가늘게 한다('ㅅ'이나 'ㅈ'과 같이 비스듬히
마주칠 경우는 너비가 좁은 예각 쪽을 가늘게 한다).

2.33
여러 가지 타입들의 시각 보정.
1 뾰족한 정점이나 둥근 원호는 짧아 보이지 않도록 밖으로 확장한다.
2 상하로 나뉘는 글자는 상부를 하부보다 약간 작게 하거나
 너비를 좁게 한다.
3 획이 서로 만나는 부분은 무게감을 방지하기 위해 결합 부위를
 약간 가늘게 한다. 또한 수직선으로부터 연결되는 곡선 부분은
 외양이 수직선과 균등하도록 조금 가늘게 한다.

38BHX
38BHX

2.31

V ㅈ

2.32

YAGOCWSJ

EXBSKHR38

KYMmrhp

2.33

타입의 시각적 일관성

앞에서 살펴본 바와 같이 하나의 폰트 안에는 다양한 구성
요소가 있으며 각각의 낱자는 동일한 체계 속에서 시각적
일관성을 유지한다.

그림과 같이 옵티마 볼드 오블리크(Optima bold oblique)
는 타이포그래피의 일관된 질서와 통일성을 탄생시키는 디
자인 원칙을 증명한다. 이처럼 타입들은 형태적으로 서로
뚜렷한 차별성과 또한 최대한의 동질성을 유지한다.[2.34]

타입의 시각적 일관성에 관한 이러한 원리는 한글에서
도 마찬가지로 적용된다.

2.34
타입의 시각적 일관성을 보여주는 옵티마 볼드 오블리크.
낱자들이 공유하는 부분이 무엇인지 살펴보라. 이들은 서로
매우 달라 보이지만 놀라울 정도로 닮았다는 것을 알게 된다.

위 부터
• O, Q, C, G가 공유하는 곡선들.
• B, R, K, P의 동일한 구조와 대각선들. F와 E의 완벽히 동일한 구조.
• A, V, W, M의 동일한 대각선 방향과 구조들. Z와 E의 형태적으로
 유사한 가로획.
• b, d, p, q의 완벽히 일치하는 형태들. c, e, o, d가 공유하는 곡선들.
• m, n, h, u, r의 형태적 공유들. a, t의 동일한 스템들. j와 i의 공통점.

2.34

타이포그래피 측정과 단위

타이포그래피에서는 항상 인쇄면의 너비와 길이, 칼럼의 너비와 길이, 마진의 너비, 글줄이나 글줄사이의 크기, 글자크기, 낱자를 구성하는 획의 굵기, 괘선 등 모든 요소에 정확한 수치가 부여된다. 이 장에서는 타이포그래피의 측정 단위인 포인트, 파이카, 인치, 엠과 엔, 유닛의 개념을 설명한다.

타이포그래피에는 반드시 알아야 할 몇 가지 측정 단위가 있는데 그것은 포인트, 파이카, 엠과 엔 그리고 유닛이다.

포인트와 파이카

포인트(point)는 글자 크기나 글줄사이를, 파이카(pica)는 글줄의 길이를 측정하는 데 사용된다. 6파이카는 72포인트인 1인치(약 2.54cm)에 해당된다. 즉 1파이카는 12포인트이며, 72포인트는 1인치이다.[2.35]

비록 같은 포인트의 폰트들이라 하더라도 엑스-하이트가 서로 달라 그 크기가 다르게 보인다는 점을 유의하라. 따라서 같은 포인트에서도 엑스-하이트가 높은 폰트는 엑스-하이트가 낮은 폰트보다 더 크게 보인다.

엠과 엔

엠(em)은 포인트만큼에 해당하는 가로와 세로의 정방형 면적이다. 즉 10포인트에서의 엠은 10×10포인트의 면적이며, 24포인트에서의 엠은 24×24포인트의 면적이다.

엔(en)은 엠의 너비 절반 크기이다. 즉 10포인트에서의 엔은 10×5포인트만큼의 면적이다. 이 용어들은 대문자 M과 N에서 비롯되었다.[2.36]

유닛

유닛(unit)은 엠을 수직 방향에서 잘게 나눈 단위이다. 유닛은 엠에 기초하기 때문에 모든 로만 알파벳은 당연히 유닛이 다를 수밖에 없다.[2.37]

낱자, 구두점, 기타 부호들은 각기 다른 '유닛값'을 가진다. 또한 같은 글자라 하더라도 폰트가 달라지면 유닛값은 변한다.(푸투라 레귤러 E와 푸투라 컨덴스트 E는 엠 안에서 점유하는 면적이 다르다.)

1인치 = 72포인트 = 6파이카 = 2.54센티미터
1파이카 = 12포인트

센티미터 0 1 2 3 4 5

파이카 0 1 2 3 4 5 6 7 8 9 10 11 12

인치 0 1 2

포인트 0 12 72 144

2.35

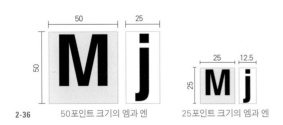

2-36 50포인트 크기의 엠과 엔 25포인트 크기의 엠과 엔

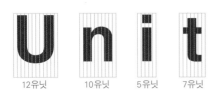

2-37 12유닛 10유닛 5유닛 7유닛

2.35
타이포그래피 측정 단위. 센티미터, 파이카, 인치, 포인트.

2.36
엠과 엔의 크기와 그 관계.

2.37
유닛. 각각의 낱자는 제각기 다른 유닛값을 가진다.

매개 변수는 모(母)폰트(parent font, 패밀리에 포함되는 모든 폰트를 파생시키는 기본 폰트)로부터 다양한 폰트들을 파생시켜 패밀리(family)를 형성하는 근원이다.

다음은 모폰트에 작용하여 변화를 일으키는 매개 변수들의 세부 사항이다.

획 굵기 | 획 굵기는 타입의 주목성과 무게를 변화시킨다.[2.38]
스템과 바 | 스템과 바의 대비는 타입의 시대적, 시각적 양식을 변화시킬 뿐만 아니라, 수직적 인상을 변화시킨다.[2.39]
경사 | 경사(stress)는 르네상스 시대, 끝이 가늘고 넓은 펜촉으로 말미암아 획의 경사가 수직보다 조금 비스듬하게 기울어진 것에서 기인한다. 즉 경사는 낱글자(스템과 바의 굵기가 다른 타입에서만)에서 위와 아래의 가장 가는 부분을 상하로 잇는 가상선이다. 그림에서 타입 'O'의 경사가 어떻게 다른가를 주목하라.[2.40] 경사는 현대에 이르러 점차 필체의 흔적이 사라지면서 엄격한 수직으로 변화되었다. 특히 스템과 바의 굵기가 같은(같아 보이는) 산세리프체가 등장하면서 경사는 완전히 사라지게 되었다.
글자너비 | 글자의 높이가 같더라도 글자너비가 달라지면 글자의 무게와 주목성은 크게 변한다. 그림에서 글자너비의 변화가 일으키는 극적 변화를 살펴보라. 이들은 비록 높이가 같더라도 전혀 다른 인상을 나타낸다.[2.41]

2.38

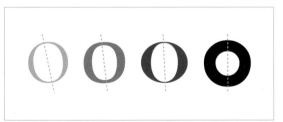

2.39

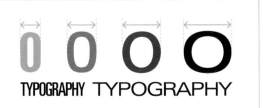

2.40

2.41

2.38
획 굵기 변화에 따른 무게의 변화.

2.39
스템과 바의 대비.

2.40
시대에 따른 'O'자의 경사도 변화. 이러한 경사는 필기구로부터 비롯된다.

2.41
글자너비의 변화.

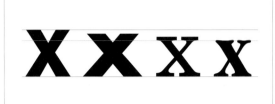

2.42

엑스-하이트 | 엑스-하이트, 어센더, 디센더는 시각적 속성에 영향을 끼치는 중요한 요인이다. 그림에서 보는 바와 같이 같은 크기의 글자라도 글꼴마다 각기 높이가 다르다.[2.42] 이에 따라 각 서체들은 서로 비례 구조가 다르다.[2.43]

세리프와 산세리프 | 타입의 형태적 특징을 결정하는 또 다른 변수는 세리프와 산세리프(san serif, 이 말은 영문으로 without serif, 즉 세리프가 없다는 의미)이다.[2.44]

이탤릭 | 이탤릭은 패밀리에 속하는 폰트 중 하나로, 본래 필기체에서 유래했다. 역사적으로 이탤릭은 그림이나 사진을 설명하기 위한 캡션이나 본문 속에 나타나는 인용문이나 특정 부분을 강조하기 위해 사용되었다.[2.45]

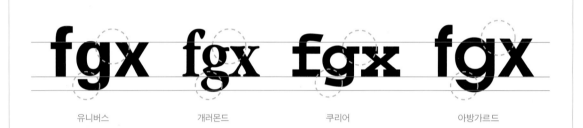

유니버스　　　개러몬드　　　쿠리어　　　아방가르드

2.43

Serif　San Serif

명조체　고딕체

2.44

Italic　*Italic*

이탤릭　이탤릭

2.45

2.42
엑스-하이트가 낮은 글자는 엑스-하이트가 높은 글자보다 작아 보인다.

2.43
엑스-하이트가 각기 다른 여러 서체.

2.44
세리프와 산세리프.

2.45
이탤릭. 한글에 이탤릭은 존재하지 않지만 프로그램에 준비된 툴을 통해 변형할 수 있다. 그러나 타입의 조형성이 파괴되는 것이 결점이다.

**패밀리를 구성하는 여러 폰트는
서로가 형제이자 자매로서 한 가족이다.**

우리가 사용하는 글꼴들은 매우 세심하고 유기적으로 체계화된 결과이다. 많은 서체들도 실제로는 단지 몇 가지의 변화에서 기인된 결과라는 사실을 알고 나면 감탄을 금할 수 없다. 이러한 변화가 한 벌의 낱자군에 적용된 결과가 폰트이며, 이 폰트에 다시 무게와 너비의 변화가 적용된 결과가 패밀리다. 타이포그래피에서 패밀리라는 개념은 우리의 가정과 비교하면 이해가 쉽다. 가족은 비슷하게 생겼다. 여기서 형제 또는 자매는 폰트이며 그들이 모인 가족은 패밀리인 셈이다. 이 장에서는 폰트의 다양한 요소들, 패밀리의 개념과 구성, 유니버스 패밀리, 타입페이스의 분류와 특성 등을 설명한다. 특히 타입페이스의 분류에서는 타입페이스의 시대적 양상과 그 시대들을 대표하는 올드 스타일, 트랜지셔널, 모던, 이집션, 컨템퍼러리 등의 구체적 특징들을 설명한다.

2.46

2.46
한글 폰트의 구성 요소들(일부). 대부분의 한글 디지털 활자들은 완성형 활자로 구성된다. 한글 맞춤법 이론상으로는 첫 닿자 열아홉 개, 홀자 스물한 개, 받침닿자 스물일곱 개(총 예순일곱 자)를 사용해 완성형을 모두 만들려면 11,172자가 있어야 하지만 실제 흔히 쓰이는 글자는 2,350자이다.

폰트

속성이 완벽히 같은 한 벌의 군(群)
폰트(font)란 완벽히 서로 속성이 같은 낱자, 기호, 숫자 등을 모두 포함하는 한 벌의 집합체이다. 폰트의 구성 요소들은 모두 같은 구조적 동질성을 가진다. 이들은 획의 굵기는 물론 형태의 시각적 속성이 동일할 뿐만 아니라 획과 공간의 분포 역시 균일하다.[2.46-47] 종종 폰트는 타입페이스(typeface)와 비슷한 의미로 사용되지만 '타입페이스', 즉 글자체란 철저하게 활자의 시각적 속성만을 언급하는 용어이며, '폰트'는 완벽히 같은 디자인에서 글자의 "크기가 같은" 한 벌의 군을 의미한다. 폰트의 요소는 대문자, 소문자, 숫자, 작은 대문자, 분수, 합자, 구두점, 수학 기호, 발음 강세 기호, 화폐 기호, 장식 기호 등을 포함한다.

폰트의 요소
대문자(capital letter) | 금속활자 시대에 이를 보관하던 활자함 상단에 있었던 것에서 유래해 'uppercase'로도 불린다.
소문자(small letter) | 위 경우처럼 활자 보관함 아래쪽에 있었기 때문에 'lowercase'로도 불린다.
작은 대문자(small cap) | 높이가 소문자의 엑스–하이트에 해당하는 대문자들(생략, 강조, 참조 등에 사용됨).
합자(ligature) | 특별한 낱자들의 간격을 조정하기 위해, 두세 글자가 하나의 단위로 연결된 것. ff, fi, ffi, ffl 등.
모던 스타일 숫자(modern style figure) | 높이가 대문자와 같은 숫자들.
올드 스타일 숫자(old style figure) | 소문자와의 조화를 고려해 제작된 숫자들. 0, 1, 2는 엑스–하이트와 일직선 상에 놓이며, 6과 8은 어센더까지 그리고 3, 4, 5, 7, 9는 디센더까지 이른다.
어깨숫자와 허리숫자(superior and inferior figure) | 높이가 엑스–하이트보다 작은 숫자들로, 각주와 분수 등에 사용된다. 어깨숫자는 상단이 어센더라인에서 시작하며, 허리숫자는 하단이 베이스라인에 놓인다.
분수(fraction) | 수학적 표현을 위해 필요한 어깨숫자, 허리숫자, 슬래시 마크(/, slash mark)들을 말한다.
앰퍼샌드(ampersand) | 중세 시대 프랑스어의 문자인 et(영어로 and)를 하나의 합자로 만든 것, &.

대문자	ABCDEFGHIJKLMNOPQRSTUVWXYZ
소문자	abcdefghijklmnopqrstuvwxyz
이탤릭 대문자	*ABCDEFGHIJKLMNOPQRSTUVWXYZ*
이탤릭 소문자	*abcdefghijklmnopqrstuvwxyz*
작은 대문자	ABCDEFGHIJKLMNOPQRSTUVWXYZ
합자	ÆŒæœ Æ Œ fi fl ff ffi ffl
모던 스타일 숫자	1234567890
올드 스타일 숫자	0123456789
분수	⅛ ¼ ⅜ ½ ⅝ ¾ ⅞
앰퍼샌드	& &
딩뱃	* † ‡ §¶ @ ℔ ® ™ •
구두점	[] \| ‖ – — , . - ; ' : ' ! ? ()
화폐 기호	$ £ ¢ ¥
수학 기호	∞ ∑ Ω √ ∫ ≤ ≥ ÷
외국어	∂ ß ç µ
발음 기호	å

2.47

딩뱃(dingbat) | 부호, 심벌, 참조 표시 등의 특수 기호들.

구두점(punctuation) | 문장의 뜻을 분명히 밝히기 위해 사용되는 표준적 기호 체계.

화폐 기호(monetary symbol) | 화폐 단위를 표시하기 위해 사용되는 약호[미국 달러($), 센트(¢), 영국 파운드(£) 등].

수학 기호(mathematical sign) | 수학적 표현에 필요한 기호들(−, +, =, ±, Σ, √ 등).

발음 강세 기호(accented character) | 외국어 문자나 발음의 강세를 기록하기 위한 요소들.

이중자(digraph) | 2자 1음의 이중자로, 두 낱자를 하나로 만든 발음 기호로서 일종의 합자이다. 예를 들어 ch나 ea를 발음하는 발음 기호.

2.47
영문 폰트의 구성 요소들. 한글에서는 일명 약물 또는 특수 문자로 처리된다.

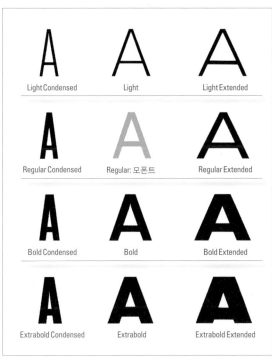

2.48

ABCDEFGHIJKLMNOPQRSTUVWXYZ&
abcdefghijklmnopqrstuvwxyz
1234567890$ ().,:;"!?-_
¼ ½ % @ # + = /

ĐðŁłŠšÝyÞþŽž¹⁴₁¹³₂³²₁ —×!"#$%&'()*+,-./
0123456789:;<=>?@ABCDEFGHIJKLMNO
PQRSTUVWXYZ[\]^_`abcdefghijklmnopqr
stuvwxyz{|}~ÄÅÇÉÑÖÜáàâäãåçéèêëíìîï
óòôöõúùûü†°¢£§•¶ß®©™´¨≠ÆØ∞±≤≥
¥µ∂∑∏π∫ªºΩæø¿¡¬√ƒ≈∆«»…ÀÃÕŒœ–
—""''÷◊ÿŸ⁄¤‹›fifl‡·‚„‰ÂÊÁËÈÍÎÏÌÓÔÒÚÛÙ
ı ˆ˜¯˘˙˚¸˝˛ˇ FrĞğİşŚćČčđ

2.49

2.48
모폰트가 글자너비와 무게를 달리하며 파생된 예. 이들은 서로 현저한 차이를
보이지만 시각적 속성이 같기 때문에 유사성을 잃지 않는다.

2.49
(위) 최소한의 요소만 갖춘 타자기의 폰트.
(아래) 약 200여 개가 넘는 요소로 이루어진 개러몬드 폰트.

2.50
폰트 '산돌고딕Neo1'의 모폰트가 무게를 달리하며 파생된 예.

패밀리

모폰트가 체계적 과정을 거쳐 전개된 한 벌의 집합체

패밀리(family, 자족)란 모폰트가 체계적 변형을 거쳐 여러 개의 폰트들로 전개된 한 벌의 집합체를 말한다. 패밀리를 구성하는 각 폰트들은 서로 유사한 시각적 특성을 유지한다. 어떤 패밀리는 단지 몇 개의 폰트만으로 구성되는가 하면 어떤 패밀리는 매우 많은 폰트들로 구성된다.[2.48-49] 패밀리 내의 여러 가지 무게를 일컫는 용어는 엑스트라 라이트(extra light), 라이트(light), 세미 라이트(semi light), 미디엄(medium), 세미 볼드(semi bold), 볼드(bold), 엑스트라 볼드(extra bold), 울트라 볼드(ultra bold) 등이 있다. 대개의 패밀리는 이처럼 항상 여덟 개의 무게만으로 분류되지 않으며 더 많거나 적기 때문에 무게를 일컫는 어휘는 이보다 훨씬 다양하다. 일반적으로는 패밀리의 무게는 크게 라이트(light), 레귤러(regular) 또는 플레인(plain), 미디엄(medium), 볼드(bold) 등과 같이 분류한다.[2.50]

타입 Type / Thin
타입 Type / Ultra Light
타입 Type / Light
타입 Type / Regular
타입 Type / Medium
타입 Type /Semibold
타입 Type / Bold
타입 Type / Extra Bold
타입 Type / Heavy

2.50

무게

Ultra Light Extra Condendsed
Extra Light Condendsed
Ultra Light Expanded

Ultra Light

Thin

Light Extra Condendsed
Light Condendsed
Light Expanded

Light

Ultra Compressed
Extra Compressed
Compressed
Extra Condensed
Condensed
Expanded
Extra Expanded
Elongated

Regular

글자너비

Book Condendsed
Medium Condendsed
Medium Light Expanded

Book

Medium

Demi Bold Extra Condendsed
Demi Bold Condendsed

Demi Bold

Bold Extra Condendsed
Bold Condendsed

Bold Expanded

Bold

Extra Bold Condendsed

Heavy

Condendsed Black

Extra·Extra Bold

Ultra Bold Condendsed

Black·Extra Black

Ultra Bold Expanded

Ultra·Ultra Bold

Super

Compact

2.51

2.51
패밀리 구조도. 패밀리를 구성하는 다양한 폰트들의 얼개를 보여준다.
상하로는 무게의 변화이며 좌우로는 글자너비의 변화를 나타낸다.

2.52

2.53

패밀리의 다양한 글자너비를 일컫는 어휘들은 울트라 익스
팬디드(ultra expanded), 엑스트라 익스팬디드(extra expanded),
익스팬디드(expanded), 레귤러(regular), 컨덴스트(condensed),
엑스트라 컨덴스트(extra condensed), 울트라 컨덴스트(ultra
condensed) 등이 있다.[2.51]

　　타이포그래피에서 이탤릭은 약 400여 년 전, 타입페이
스의 신경향으로 독자적 입장에서 등장했다. 그러나 오늘
날에 와서는 패밀리를 구성하는 하나의 폰트로 자리 잡았
으며 대조나 강조를 위해 주로 사용된다.[2.52]

　　디지털 폰트 시대 이후에는 서로가 뚜렷이 구분되던 패
밀리들의 경계가 모호해지며 혼합적 형태의 폰트들이 패밀
리로 구성되는 경향이 커진다.[2.53]

2.52
푸투라 패밀리에서 정체와 이탤릭체.

2.53
최근에 제작된 많은 패밀리는 하나의 패밀리 안에서 다양한
필요의 충족을 위해 매우 폭넓은 변화를 모두 수용한다.

윤고딕 110 윤명조 110
윤고딕 120 윤명조 120
윤고딕 130 윤명조 130
윤고딕 140 윤명조 140
윤고딕 150 윤명조 150
윤고딕 160 윤명조 160

2.54

2.54
스물두 개의 폰트로 구성된 유니버스 패밀리.
각 폰트의 무게나 너비 그리고 이탤릭 등에 대해 일반 명사를
사용하지 않고 숫자 개념을 도입한 것이 특징이다.

2.55
한글 디지털 폰트에서는 윤고딕과 윤명조가
이러한 숫자 체계를 최초로 시도했다.

유니버스 패밀리

1957년에 아드리안 프루티거(Adrian Frutiger)가 디자인한 유니버스 패밀리(Univers family)는 모두 스무 개가 넘는 폰트로 구성된다. 유니버스 패밀리는 무게나 글자너비에 관한 기존의 체계를 달리하여 수학적 시스템에 근거한 '숫자'로 대체했다. 유니버스의 모폰트는 유니버스 55로, 본문으로 매우 이상적인 무게와 글자너비를 가지고 있다.[2.55]

유니버스에서 각 폰트를 지칭하는 명칭들을 살펴보면, 앞숫자가 3이면 가장 가볍고, 8이면 가장 무거운 무게를 뜻한다. 또한 뒷숫자가 3이면 글자너비가 가장 넓은 것이고, 9는 가장 좁은 것을 뜻한다. 그리고 뒷숫자가 홀수이면 정체이고, 짝수이면 이탤릭을 의미한다. 예를 들어 53, 55, 57, 59는 정체이고, 56과 58은 이탤릭이다. 이러한 방법은 우리나라의 윤체에서도 볼 수 있다.[2.54]

유니버스 패밀리의 특징은 다른 패밀리에 비해 엑스-하이트가 매우 높다는 것이다. 그러므로 타입이 작더라도 소문자가 크게 보여 가독성이 뛰어나다. 더욱 뛰어난 장점은 스물두 개 폰트의 엑스-하이트, 어센더, 디센더가 모두 똑같아서 함께 사용하더라도 시각적 흐름이 한결같이 유지되는 점이다.

				39 Univers	
45 Univers	46 Univers	47 Univers	48 Univers	49 Univers	
53 Univers	55 Univers	56 Univers	57 Univers	58 Univers	59 Univers
63 Univers	65 Univers	66 Univers	67 Univers	68 Univers	
73 Univers	75 Univers	76 Univers			
83 Univers					

2.55

Caslon　Minion　Garamond
Bembo　Times　Palatino

1

Onyx　**Jimbo**　Bodoni
Bodoni Poster

2

Memphis　New Century Schoolbook
Clarendon　Candida　**Candida Bold**

3

Futura　Trade Gothic
Flyer Condensed　**Formata**

4

GLADYS　Amoebia Rain　fragile
Marie Luise　**Bad Copy**　Dirty One

5

Isadora　Carpenter　Dorchester Script
ExPonto Light　Nuptial　Emmascript

6

Bedrock　**Improv**　Childa Dos
BILL'S FAT FREDDY　Mister Frisky

7

2.56

2.56
여러 가지 타입페이스 스타일
1 올드 스타일
2 모던 스타일
3 슬랩 스크립트
4 컨템퍼러리
5 프린지 스타일
6 스크립트 스타일
7 데코레이티브 스타일

타입페이스의 분류

오늘날 우리가 사용하는 타입페이스, 즉 글자체들은 매우 다양하며 변화의 폭이 넓을 뿐만 아니라 서로가 시각적 특징을 공유하기 때문에 이들을 체계적으로 분류하려는 많은 시도가 실패로 돌아갔다. 따라서 글자체의 완벽한 분류 체계는 존재하지 않으며 다만 역사적 변모에 근거한 일반적 분류 체계가 통용된다.

우선 사용 용도와 형태적 특성으로 분류를 시도하면, 텍스트 폰트(text font), 디스플레이 폰트(display font), 프린지 폰트(fringe font), 스크립트 폰트(script font) 또는 스워시 폰트(swash font), 데코레이티브 폰트(decorative font), 딩뱃 폰트(dingbat font) 또는 아이콘 폰트(icon font) 등으로 분류할 수 있다.[2.56]

텍스트 폰트는 본문에 사용할 목적으로 제작한 폰트이며 디스플레이 폰트는 제목에 사용할 목적으로 제작한 폰트이다. 조금 낯설게 들리는 프린지 폰트는 타입의 내부나 언저리에 마치 털이 난 것처럼 복잡하고 시끌시끌한 형태로 개성을 중시하는 경향에서 등장한 새로운 유형이다. 스크립트 또는 스워시 폰트는 손으로 흘려 쓴 모양으로 블랙레터(black letter, 활판 인쇄가 탄생한 뒤 최초로 인쇄된 『42행 성서』에 사용된 활자. 과거 수도원에서는 필경사가 모든 성경을 직접 손으로 기록하거나 장식해 책을 만들었다.), 캘리그래피(calligraphy), 드래프팅(drafting, 도면에 손으로 직접 쓴 글자체), 또는 만화 등을 포함하는 범주이다. 스워시는 담쟁이넝쿨이나 소용돌이치는 파도처럼 휘감긴 모양을 말한다. 데코레이티브 폰트는 장식을 목적으로 제작한 타입이며 딩뱃 또는 아이콘 폰트는 픽토그램, 회사 심벌, 아이콘, 장식 부호 등을 폰트 환경으로 저장한 타입이다.

타입페이스의 시대적 특성

타이포그래피의 역사적 변화를 이해하려면 먼저 타입페이스의 시대적 양상을 이해해야 한다. 이를 위해서는 여러 세기, 특히 타입페이스의 변화가 잘 드러나는 15세기와 18세기 사이에 등장한 글자체들의 미묘한 변화를 연구하는 것보다 더 좋은 방법은 없다.[2.74]

여기서 소개하는 다섯 가지의 기본 글자체들은 타입페이스의 혁명적 분기점으로 오늘날까지도 널리 사용되며 한 시대를 대표하는 타입들이다.[2.57]

역사적 관점에서 타입페이스는 크게 올드 스타일(Old style), 트랜지셔널(Transitional), 모던(Modern), 이집션(Egyptian), 컨템퍼러리(Contemporary)의 다섯 가지로 분류된다. 여기서 타입페이스의 제작 시기나 타입을 디자인한 디자이너의 이름을 익히는 것보다 각 타입의 시각적 특성과 미묘한 변수들이 어떻게 타입의 형태에 영향을 끼치는가를 이해하는 것이 더 중요하다.

타입페이스를 분류하는 각 명칭은 지난 과거의 어느 시점을 지칭하는 것일 뿐, 명칭의 사전적 의미와는 전혀 상관이 없다. 올드 스타일은 16세기 중엽에 제작된 모든 타입을 일컫는 것이 아니라 올드 스타일과 같은 속성을 지니는 타입을 말한다. 즉 오늘날 제작된 타입이라도 올드 스타일의 속성이 있다면 올드 스타일로 분류된다. 이것은 다른 스타일에서도 마찬가지다. 특히 '모던'이라는 말을 '현대'라는 의미로 혼동해서는 안 된다. 때로는 초기의 세 가지 스타일인 올드 스타일, 트랜지셔널, 모던을 한 묶음으로 간주하기도 한다. 시대순으로 자세히 살펴보면, 다음과 같이 대개 30–50년 정도의 간격으로 새롭게 탄생했음을 알 수 있다.

올드 스타일 | 개러몬드(Garamond), 1540년, 클로드 가라몽(Claude Garamond).

트랜지셔널 | 배스커빌(Baskerville), 1757년, 존 배스커빌(John Baskerville).

모던 | 보도니(Bodoni), 1788년, 잠바티스타 보도니(Giam-Battista Bodoni)

이집션 | 센추리 익스팬디드(Century Expanded), 1894년, 벤턴(L. B. Benton)과 드빈느(T. L. DeVinne).

컨템퍼러리 | 헬베티카(Helvetica), 1955년, 막스 미딩어(Max Miedinger)와 에두아르 호프만(Edouard Hoffman).

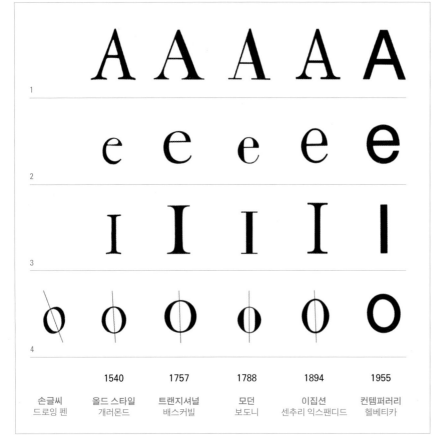

1540	1757	1788	1894	1955	
손글씨 드로잉 펜	올드 스타일 개러몬드	트랜지셔널 배스커빌	모던 보도니	이집션 센추리 익스팬디드	컨템퍼러리 헬베티카

2.57

2.57
타입페이스의 시대적 변천과 특성들
1 영문 대문자 A의 시각적 특성
2 획의 대비
3 세리프의 변천
4 획의 경사

2.58
올드 스타일: 개러몬드.

2.59
트랜지셔널: 배스커빌.

2.60
모던: 보도니.

2.61
이집션: 센추리 익스팬디드.

2.62
컨템퍼러리: 헬베티카.

ABCDEFGHIJKLMNOPQR
STUVWXYZ&
abcdefghijklmnopqrstuvwxyz
0123456789(.,`'-:;)!?

2.58

ABCDEFGHIJKLMNOPQR
STUVWXYZ&
abcdefghijklmnopqrstuvwxyz
0123456789(.,`'-:;)!?

2.59

ABCDEFGHIJKLMNOPQR
STUVWXYZ&
abcdefghijklmnopqrstuvwxyz
0123456789(.,`'-:;)!?

2.60

ABCDEFGHIJKLMNOPQR
STUVWXYZ&
abcdefghijklmnopqrstuvwxyz
0123456789(.,`'-:;)!?

2.61

ABCDEFGHIJKLMNOPQR
STUVWXYZ&
abcdefghijklmnopqrstuvwxyz
0123456789(.,`'-:;)!?

2.62

올드 스타일, 트랜지셔널 그리고 모던

가라몽이 스스로 올드 스타일로 분류될 디자이너라고는 생각하지 못한 것처럼[2.58] 존 배스커빌 역시 자신이 오늘날 트랜지셔널의 디자이너로 간주되리라고는 상상하지도 못했을 것이다. 그들은 당시의 구습으로부터 탈피하려 노력했을 뿐 그들에 대한 평가는 후세에 내려진 것이다.

이른바 트랜지셔널이라 불리는 이유는 올드 스타일과 모던의 가교 역할을 하기 때문이다. 그러므로 트랜지셔널은 올드 스타일과 모던의 두 가지 특징 모두를 갖춘 절충적 특성을 지닌다.[2.59]

타입은 여러 세기를 거치면서 더욱 세련되어지는 가운데 굵은 획과 가는 획 사이의 대비는 더욱 극명해지고 세리프 역시 날렵해졌다. 이러한 변화는 타입을 재생하는 환경, 즉 잉크와 인쇄기의 발전, 양질의 종이 그리고 정보량의 증가가 기폭제였음은 두말할 나위가 없다.

일반적 견해에 따르면, 타입페이스의 실질적 진보는 모던 스타일을 싹 틔운 잠바티스타 보도니가 타입의 수평획과 세리프를 극도로 가늘게 바꾼 1700년대 말경이다.[2.60]

이집션

이집션은 독특하게 생긴 세리프 때문에 일명 '슬랩 세리프(slab serif)'라고도 한다. 모던 이후 타입의 형태는 시대적 특성을 넘나들며 서로 절충되는 경향을 보인다. 당시는 영국에서 시작된 산업 혁명의 결과 인쇄량이 폭증했고, 수많은 공업 제품이 판로를 찾기 위해 지면 광고에서 각축을 벌이던 상황이었다. 그 때문에 독자의 눈길을 더욱 사로잡는 강력한 타입이 절실하게 필요해졌고 디자이너들은 이러한 요구에 힘껏 부응하며 타입은 더욱 두툼하고, 글자너비는 더 넓거나 혹은 매우 좁게, 또는 서로 절충된 혼합체가 양산되었다.[2.61]

바로 이러한 특징의 타입들을 이집션이라 하며 이들은 넓적한 세리프뿐 아니라 가로획과 세로획의 굵기가 서로 비슷한 특성을 지닌다. 이집션을 통칭해 센추리 익스팬디드라고도 한다.

컨템퍼러리

컨템퍼러리가 오늘날 디자인된 모든 글자체를 의미하지는 않는다. 여기에서 컨템퍼러리라는 뜻은 이전 과거의 글자 속성에서 탈피해 더 기능에 충실하고 새로운 접근으로 이행

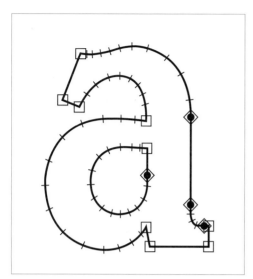

2.63

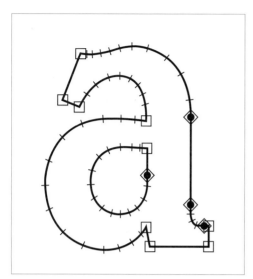

ABCDEFGHIJKLMN
OPQRSTUVWXYZ&
abcdefghijklmnopqrst
uvwxyz 0123456789

위 타입들은 전통적 가치에서 크게 벗어
나 다분히 세기말적이거나 포스트모더니
즘의 경향을 나타내었기 때문에 위 타입
들을 별도의 범주인, 일명 어그리 타입
또는 그런지 타입이라 지칭하기도 한다.

2.64

2.63
최초의 데스크톱용 디지털 폰트 '루시다'.
찰스 비글로 & 크리스 홈스 작.

2.64
세기말적이며 포스트모더니즘의 경향을 띠는 어그리 타입.
(위) 바스켓케이스 로만(Basketcase Roman). (아래) 곰팡이체.

된 타입들을 일컫는다. 그 대표적인 예로는 헬베티카를 위시한 산세리프 계열을 들 수 있지만 비단 산세리프만을 말하는 것 또한 아니다.[2.62] 일부 학자들은 컨템퍼러리를 다시 세분해 산세리프와 디스플레이의 두 범주로 나누기도 한다.

컴퓨터가 확산하면서 나타난 최근의 경향에서, 1985년에 찰스 비글로(Charles Bigelow)와 크리스 홈스(Kris Holmes)가 제작한 최초의 데스크톱용 디지털 폰트가 루시다(Lucida)였다. 루시다는 타입을 저장하는 형식이 벡터 방식으로 타입의 외곽선을 구성하는 각 점들의 좌표값을 이진법으로 저장한다. 이러한 기술은 타입페이스를 진일보시킨 혁신적 사건으로 타입을 재현하는 과정을 송두리째 바꿔 놓았다.[2.63]

그 뒤 에미그레(Emigre), T-26, 퓨즈(Fuse) 등을 비롯한 타입 개발 회사에서는 더 진보적이며 신선한 그리고 새로운 개념의 폰트들을 생산했다. 이들이 생산한 대부분의 타입은 전통적 가치에서 크게 벗어나 다분히 세기말적이거나 포스트모더니즘의 경향을 나타냈기 때문에 이 타입들을 별도의 범주인, 일명 어그리 타입(ugly type) 또는 그런지 타입(grunge type, 설계가 잘못되거나 사용하기 부적합함을 의미)이라 지칭하기도 했다.[2.64]

20세기 말부터 개발되기 시작한 디지털 폰트들은 컨템퍼러리 범주에 해당하기보다 역사적으로 지나간 과거 세기의 여러 스타일을 디지털화하거나 개선, 절충, 변조하는 등 다양한 태도를 보여 그 성격을 명백히 규명하기가 쉽지는 않다.

타입페이스의 구체적 특성

개러몬드 | 개러몬드는 올드 스타일을 대표하는 타입이다. 그동안 이 우아한 프랑스식 타입페이스의 원형을 디자인한 사람은 클로드 가라몽으로 알려졌으나, 개러몬드 타입은 1615년에 장 자농(Jean Jannon)이 디자인한 것으로 최근 밝혀졌다. 따라서 비록 오늘날까지도 이 타입이 개러몬드체라 불리지만 실제 이 타입의 원형은 자농의 디자인에 기초한다. (그러나 이 책에서는 이미 세상에 널리 알려진 바대로 일반적 사실을 따르기로 한다. 독자의 혼동이 없길 바란다.) 개러몬드의 시각적 특성은 굵고 가는 획의 대비가 뚜렷하지 않고 두툼하게 돌출된 세리프가 있으며, 둥근 획에는 비스듬한 경사가 있다. 타입의 형태는 개방적이고 둥글며 가독성이 높다. 또한 대문자의 높이가 소문자의 어센더보다 낮은 것이 특징이다.[2.65]

배스커빌 | 배스커빌은 1757년, 영국의 존 배스커빌에 의해 디자인되었는데 이것은 트랜지셔널의 가장 훌륭한 표본으로 인정받는다. 올드 스타일과 비교할 때 배스커빌은 두 획 간의 대비가 뚜렷하며, 비교적 세리프가 가늘고, 거의 수직에 가까운 강세를 보인다. 이 타입은 개러몬드에 비해 엑스-하이트가 높아 가독성이 더욱 좋다.[2.66]

보도니 | 보도니는 모던을 대표하는 타입으로 1788년에 이탈리아의 잠바티스타 보도니가 제작했다. 18세기 말에는 두 획 사이의 대비가 현저하며 극히 가는 세리프와 완벽한 수직 강세를 가진 타입들이 유행했는데, 이러한 관점이 모던이다. 보도니는 비록 엑스-하이트가 낮음에도 시각적으로는 크게 보이는데 그것은 완벽한 수직 강세 그리고 매우 굵은 수직획과 머리카락처럼 가는 획의 대비 때문이다. 그러나 이처럼 완벽한 수직 강세는 글줄의 수평적 흐름을 저해하기 때문에 글줄사이가 더 넓어야 한다.[2.67] 보도니는 특히 신문에 흔히 사용되며, 본문에 적용된 보도니는 현저한 대비감 때문에 마치 빛나는 보석처럼 보인다. 현재 사용되는 많은 보도니 중 바우어(Bauer)가 다시 디자인한 바우어 보도니(Bauer Bodoni)는 1788년에 제작된 보도니의 원형에 가장 근접한 타입이다. 보도니는 오늘날 가장 아름답고 기능적인 글자체 중 하나로 인정받는다.

센추리 익스팬디드 | 센추리 익스팬디드는 이집션을 대표하는 타입으로 1894년에 잡지《더 센추리(The Century)》를 위해 벤턴과 드빈느가 디자인한 것이다. 역사적으로 인쇄물의 주목성을 높이려는 방편으로 새로운 가능성을 모색하기 시작한 시기는 보도니 이후의 1815년경이다. 이때부터 타입들은 넓적한 비례로 획들 간의 굵기가 크게 대비되지 않는 특징을 갖게 되었는데, 바로 이러한 특징을 이집션이라 한다. 센추리 익스팬디드는 엑스-하이트가 높으며, 다른 이집션 타입보다 글자너비가 좁고 조형미의 수준과 가독성이 높다.[2.68] 이집션은 특히 아동용 도서에 흔히 사용된다. 이집션 부류에 속하는 타입들이 대부분 그러하듯 센추리 익스팬디드는 제목용 타입에 널리 사용된다.

헬베티카 | 단순하고 깔끔하며 명확한 헬베티카는 스위스에서 만들어진 현대적 개념의 산세리프 타입이다. 산세리프는 19세기에 간혹 사용되기는 했으나 정작 폭넓게 사용되기 시작한 것은 20세기부터이다. 헬베티카는 1955년에 하스타입 파운더리(Haas Typefoundry)에서 제작했으며 1960년대 초반경 미국에 소개되었다. 헬베티카는 엑스-하이트가 높고 글자너비가 좁으며 가독성이 뛰어나다. 일반적으로, 산세리프 타입은 경사가 없고 획의 굵기가 시각적으로 같아 보이는 것이 특징이다. 헬베티카 패밀리는 매우 폭넓은 폰트 시리즈를 갖추어 수준 높은 시각적 동질성을 보여 준다.[2.69]

기타 주요 타입페이스의 시각적 특성

아메리칸 타이프라이터 American Typewriter | 세계적으로 공인된 폰트로서 오랜 기간 타자기나 키보드에 탑재되어 사람들이 타자할 때마다 접하던 익숙한 타입이다.[2.70]

타임스 로만 Times Roman | 올드 스타일로서 1932년에 스탠리 모리슨(Stanley Morison)이 디자인했다. 현대적 감각이 강하며 가독성이 매우 뛰어난 타입이다.[2.71]

벰보 Bembo | 올드 스타일로서 밝은 톤, 중간 정도의 무게감, 낮은 엑스-하이트 그리고 좁은 글자너비로 한 글줄에 더 많은 타입을 조판할 수 있는 것이 특징이다. 만약 글줄 길이가 짧다면 벰보의 사용을 고려해 보라. 벰보는 색, 질감, 글자너비에서 일관성을 유지하지만, 한 가지 유별난 것은 대문자 K 그리고 소문자 m과 n에서 굵기가 다른 곡선이 있다는 점이다.[2.72]

캐즐론 Caslon | 1725년에 윌리엄 캐즐론(William Caslon)이 디자인했으며 그 뒤 일부 낱자들의 세부 형태나 비례가 변형되었다. 본문에 사용된 캐즐론은 활력적 질감과 가독성이 매우 우수하다. 캐즐론은 현대적 감각의 책 디자인에 가장 널리 쓰이는 글자체 중 하나이다.[2.73]

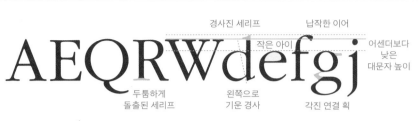

경사진 세리프　　　납작한 이어

작은 아이　　　어센더보다
낮은
대문자 높이

두툼하게　　　왼쪽으로
돌출된 세리프　　기운 경사　　　각진 연결 획

Garamond

2.65

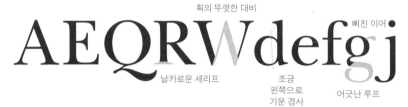

획의 뚜렷한 대비

삐친 이어

날카로운 세리프　　　조금
왼쪽으로
기운 경사　　　어긋난 루프

Baskerville

2.66

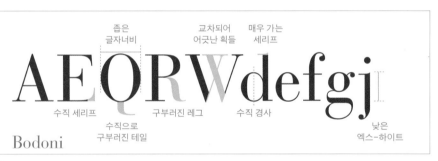

좁은　　　교차되어　　매우 가는
글자너비　　어긋난 획들　세리프

수직 세리프　　　구부러진 레그　　수직 경사

수직으로
구부러진 테일　　　　　　　　　　　낮은
엑스-하이트

Bodoni

2.67

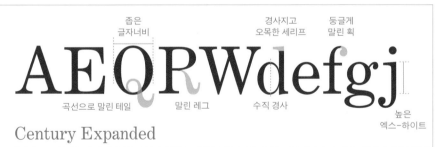

좁은　　　경사지고　　둥글게
글자너비　　오목한 세리프　말린 획

곡선으로 말린 테일　　말린 레그　　수직 경사

높은
엑스-하이트

Century Expanded

2.68

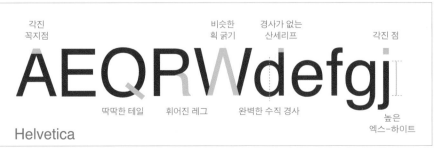

각진　　　　　비슷한　　경사가 없는　　　각진 점
꼭지점　　　획 굵기　　산세리프

딱딱한 테일　　휘어진 레그　　완벽한 수직 경사

높은
엑스-하이트

Helvetica

2.69

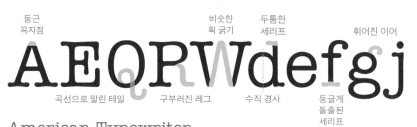

둥근 꼭지점 비슷한 획 굵기 두툼한 세리프 휘어진 이어

곡선으로 말린 테일 구부러진 레그 수직 경사 둥글게 돌출된 세리프

American Typewriter

2.70

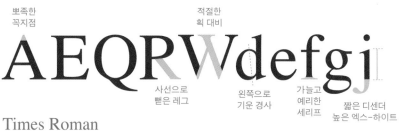

뾰족한 꼭지점 적절한 획 대비

사선으로 뻗은 레그 왼쪽으로 기운 경사 가늘고 예리한 세리프 짧은 디센더 높은 엑스-하이트

Times Roman

2.71

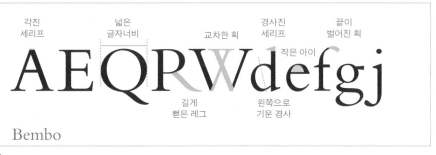

각진 세리프 넓은 글자너비 교차한 획 경사진 세리프 끝이 벌어진 획

작은 아이

길게 뻗은 레그 왼쪽으로 기운 경사

Bembo

2.72

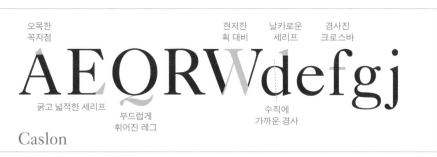

오목한 꼭지점 현저한 획 대비 날카로운 세리프 경사진 크로스바

굵고 넓적한 세리프 부드럽게 휘어진 레그 수직에 가까운 경사

Caslon

2.73

2.65-69

다양한 타입페이스의 구체적 특성

올드 스타일 | 개러몬드. 획 굵기의 대비가 작음. 비스듬한 경사. 경사진 까치발 세리프. 표준적 무게감.

트랜지셔널 | 배스커빌. 획 굵기의 대비가 큼. 수직에 가까운 경사. 날카롭고 조금 경사진 까치발 세리프.

모던 | 보도니. 획 굵기의 대비가 현저함. 완벽한 수직 경사. 매우 가는 세리프.

이집션 | 센추리 익스팬디드. 획 굵기의 대비가 극히 작음. 수직이거나 수직에 가까운 경사. 두껍고 각진 세리프. 높은 엑스-하이트.

컨템퍼러리 | 헬베티카. 획 굵기의 대비가 극히 작음. 수직에 가까운 경사. 직선으로 끝이 잘린 곡선획. 소문자 g의 테일이 열림.

2.70-73

기타 주요 타입페이스 | 아메리칸 타이프라이터, 타임스 로만, 벰보, 캐즐론.

| 타입페이스의 시대적 변천 |

Garamond Old Style 1540

AFGJQT afghjrsty

Caslon Old Face 1725

AFGJQT afghjrsty

Baskerville Normal 1757

AFGJQT afghjrsty

Bodoni Regular 1788

AFGJQT afghjrsty

Century Old Style Regular 1894

AFGJQT afghjrsty

Akzidenz Grotesk Roman 1896

AFGJQT afghjrsty

Cloister Black 1897

AFGJQT afghjrsty

Goudy Old Style 1915

AFGJQT afghjrsty

Century Schoolboof Roman 1915

AFGJQT afghjrsty

Futura Regular 1927

AFGJQT afghjrsty

Times New Roman Regular 1931

AFGJQT afghjrsty

2.74

Rockwell Regular 1934

AFGJQT afghjrsty

Palatino Roman 1949–1950

AFGJQT afghjrsty

Univers 55 Roman 1954–1957

AFGJQT afghjrsty

Helvetica Regular 1956

AFGJQT afghjrsty

Optima Regular 1958

AFGJQT afghjrsty

Avant Garde Gothic Medium 1971

AFGJQT afghjrsty

Frutiger 55 Roman 1973–1976

AFGJQT afghjrsty

American Typewriter Medium 1974

AFGJQT afghjrsty

Bell Centennial 1976

AFGJQT afghjrsty

Lucida Sans Regular 1985

AFGJQT afghjrsty

MatrixBold Regular 1986

AFGJQT afghjrsty

본문용 타입과 제목용 타입

타입은 태생적으로 본문용과 제목용이 구분된다.

일반적으로 본문용 타입은 14포인트보다 작은 크기를 말하며, 제목용 타입은 14포인트보다 큰 크기를 말한다. 그러나 독자의 성향이나 페이지의 크기 등을 고려하지 않고 일률적인 기준을 적용하는 것은 바람직하지 않다. 타입은 디자이너가 처음 글꼴을 디자인할 때 그것을 본문용으로 사용할 것인가 아니면 제목용으로 사용할 것인가를 미리 결정한다. 그러므로 타입은 본문용과 제목용이 이미 엄격히 구분되어 생산된다. 본문과 제목은 타입의 크기로 구분하는 것이 아니다. 제목은 시각적 권위와 주목성이 있는 타입 그리고 본문은 친숙함과 가독성 높은 타입이어야 한다.[2.75] 이 장에서는 본문용 타입의 특성, 크기, 낱말사이 등을 설명하며, 제목용 타입의 특성, 기능, 고려 사항, 글자사이와 낱말사이, 제목용 타입에서 글줄을 끊는 감각, 글줄사이 조정 등을 소개한다.

본문용 타입

우리가 사용하는 모든 타입은 애초부터 본문용 타입인가 아니면 제목용 타입인가를 결정한 뒤 그 용도에 적합하도록 타입의 굵기, 글자너비, 공간 등을 이미 고려해 디자인한 결과이다. 그러므로 본문용 타입은 본문으로만 사용해야 하고 제목용 타입은 제목으로만 사용해야 하는 것이 바람직하다. 그렇지 않다면 가독성과 판독성이 손상받게 된다.[2.76] 그러므로 타입을 선택하기 전에 먼저 그것이 본문인가 아니면 제목인가를 살펴보아야 한다. 이것은 초보자들이 흔히 놓치기 쉬운 것이므로 각별히 유의해야 한다.[2.77]

본문용 타입의 특성

심미성 | 역사적으로 꾸준히 사랑을 받아온 본문용 타입들은 모두 심미성이 뛰어난 서체들이다. 그러나 서체에 관한 심미적 기준은 독자의 성별, 직업, 연령, 관습, 문화 등에 따라 양상이 전혀 다르다. 서체에 관한 판단과 선호도는 매우 개인적 취향일 수 있으므로 디자이너는 독자의 입장이 되어 심미성을 판단해야 한다.

적정성 | 모든 사람의 목소리가 조금씩 다른 것처럼, 모든 서체들은 저마다 다른 개성과 분위기가 있다. 본문용 타입은 저자의 의도가 명백히 드러날 수 있도록 서체의 크기, 무게, 간격, 공간 등을 충분히 숙고해야 한다. 특히 글자 크기는 독자의 연령과 밀접한 관련이 있으므로 더욱 유의해야 한다.

가독성 | 본문은 불필요한 자극이나 긴장감이 없이 읽기 편해야 한다. 대개 '읽기 쉽다'는 것은 단지 글자의 크기와 관련된다고 생각하지만 오히려 어떤 서체인가와 더 큰 관련이 있다. 적절한 서체가 선택되었다면 얼마만큼의 글자사이와 낱말사이 그리고 글줄길이를 부여해야 하는가를 고려하는 것 역시 중요하다.

2.75

2.75
본문용 타입에 대한 다양한 실험. ⓒ 송명민.

우리가 사용하는 모든 타입은 애초부터 본문용 타입이 아니면 제목용 타입인가를 결정한 뒤 그 용도에 적합하도록 타입의 굵기, 글자너비, 공간 등을 이미 고려해 디자인한 결과이다. 그러므로 본문용 타입은 본문으로만 사용해야 하고 제목용 타입은 제목으로만 사용해야 하는 것이 바람직하다.

SM3신신명조 3

우리가 사용하는 모든 타입은 애초부터 본문용 타입인가 아니면 제목용 타입인가를 결정한 뒤 그 용도에 적합하도록 타입의 굵기, 글자너비, 공간 등을 이미 고려해 디자인한 결과이다. 그러므로 본문용 타입은 본문으로만 사용해야 하고 제목용 타입은 제목으로만 사용해야 하는 것이 바람직하다.

나눔명조

우리가 사용하는 모든 타입은 애초부터 본문용 타입이 아니면 제목용 타입인가를 결정한 뒤 그 용도에 적합하도록 타입의 굵기, 글자너비, 공간 등을 이미 고려해 디자인한 결과이다. 그러므로 본문용 타입은 본문으로만 사용해야 하고 제목용 타입은 제목으로만 사용해야 하는 것이 바

SM3신중고딕 2

우리가 사용하는 모든 타입은 애초부터 본문용 타입인가 아니면 제목용 타입가를 결정한 뒤 그 용도에 적합하도록 타입의 굵기, 글자너비, 공간 등을 이미 고려해 디자인한 결과이다. 그러므로 본문용 타입은 본문으로만 사용해야 하고 제목용 타입은 제목으로만 사용해야 하는 것이 바람직하

나눔바른고딕

2.76

바탕체　　　돋움체　　　신명조

SM3신신명조　SM3신중고딕　맑은고딕

신문명조　　중고딕　　　중명조

Baskerville　Bembo

Bodoni　Caslon

Frutiger　Futura

Garamond　Gill Sans

Goudy　Helvetica

Palatino　Sabon

Univers　Times

2.77

본문의 크기

일반적으로 본문이 12포인트보다 크면 읽기가 불편해 독서를 자주 멈추게 된다. 또한 9포인트보다 작으면 역시 바탕과의 구별이 분명치 않아 가독성이 떨어진다. 그러나 글자 크기는 글을 읽는 독자의 성향에 더 큰 상관이 있다. 예를 들어 아동이나 시력이 나쁜 노인을 위해서는 단순한 포맷에 비교적 크기가 큰 타입이 바람직하다.

본문의 낱말사이

낱말과 낱말의 사이는 과연 어떻게 결정해야 할까? 일반적으로 낱말사이가 너무 넓거나 좁으면 독서를 진행하는 시선의 흐름을 방해한다. 두 경우 모두 독자가 글의 내용보다 낱말의 위치에 더 많은 주의를 기울여야 하기 때문이다. 본문에서는 특히 불규칙한 낱말사이로 생기는 흰 강 현상을 최대한 막아야 할 뿐만 아니라 동시에 심미적 아름다움도 드러나야 한다.

　본문에 적절한 낱말사이를 결정한다는 것은 결코 쉬운 일이 아니다. 평균적 크기의 본문(10-12포인트)은 낱말사이를 좁힐 수 있으나, 이보다 작은 크기의 텍스트는 오히려 낱말사이를 넓히는 것이 바람직하다.

2.76
본문으로 조판된 본문용 서체들(부분).

2.77
전통적으로 애용되는 본문용 서체. 이들은 특히 가독성이 높으며 지나치게 밝거나 어둡지 않다.

태고딕	**견출고딕**	**산돌독수리**
SM3태명조	**SM3견출고딕**	HY헤드라인
태명조	**견출명조**	HY울릉도

AvantGard **Blur**

Caslon **Fat Face**

Futura Garamond

Helvetica LITHOS

Matrix Memphis

TRAJAN **ROCKWELL**

Rockwell Times

TRAJAN **Univers**

2.78

2.79

2.80

2.78
오랫동안 사용되고 있는 제목용 서체. 거만하거나 친근하거나
전통적으로 보이거나 어린이 같거나 현세적이거나 미래적으로 보인다.

2.79
본문과 같은 성격의 제목용 타입.

2.80
본문과 다른 성격의 제목용 타입.

제목용 타입

제목용 타입은 독자의 주의를 끌거나 지면의 분위기를 환기하는 기능을 한다.[2.78] 제목용 타입의 크기는 대개 14포인트 이상이다. 그러나 제목용 타입이 반드시 14포인트 이상이어야 한다는 것은 아니다. 비록 타입의 크기가 작을지라도 크기나 위치 또는 공간에 따라 제목으로서 그 기능을 충분히 해낼 수 있다. 그러므로 타입이 클수록 독자의 주의력을 유인할 수 있다는 생각은 잘못이다. 제목용 타입의 선택은 반드시 본문을 고려해 결정하는 것이 바람직하다.

제목용 타입의 특성
제목용 타입은 독자에게 다양한 감각과 분위기를 시사할 수 있다. 어떤 서체는 역사적 인상으로 품위와 준엄함이 담겨 있고, 또 어떤 글자체는 우아함과 친근함이 담겨 있다. 올드 로만은 고대 로마의 비문을 생각나게 하며 품격과 엄숙함이 드러나고, 이집션은 고집스럽고 현세적이다. 산세리프는 현대적 느낌과 실용적 감각이 엿보이고, 스크립트는 직접 손으로 쓴 것처럼 친근하며 다정하다.

제목용 타입의 기능
제목용 타입은 많은 양의 텍스트가 인쇄된 상태에서 독자에게 그가 지금 어디쯤을 읽고 있는가를 상기시킨다. 독자의 눈을 사로잡아 본문으로 유인하는 기능을 한다. 결국 제목용 타입은 독자의 주의력을 환기하는 역할을 한다.

따라서 제목은 과연 누가 읽을 것인가를 고려해야 한다. 가게에 과자를 사러 온 아이인지, 거리의 안내판을 찾는 사람인지, 전문 서적을 찾는 과학자인지 또는 화장품 정보를 찾는 여성인지를 미리 검토해야 한다.

제목용 타입의 고려점
제목용 타입을 결정할 때의 중요한 기준은 반드시 제목용 타입을 본문과 유사하게 할 것인가 아니면 대조시킬 것인가를 먼저 결정하는 것이다. 유사한 인상을 견지하려면, 본문 타입과 비슷하거나 같은 패밀리 안에서 제목용 글꼴을 선택해야 하는데, 이러한 방법은 본문의 시각적 인상을 한층 강화한다.[2.79] 그러나 대조적 인상이 필요하다면, 본문용 타입과 시각적 성격이 전혀 다른 글꼴을 선택해야 한다.[2.80]

2.81

2.82

제목의 글자사이

제목에 조금이라도 오류가 있으면 정도 이상의 큰 잘못으로 보이기 때문에 세세한 부분이라도 매우 신중한 주의를 기울여야 한다. 대개 본문에서는 어느 정도 낱말사이가 일정하지 않더라도 잘 드러나지 않는다. 반면 제목에서는 매우 어색하게 보인다. 그러므로 균일한 글자사이를 유지하기 위해서는 낱자들의 간격을 다시 한번 살펴보아야 한다.

제목으로 타이핑한 글자는(특히 한글에서) 거의 모두 글자사이가 매우 불규칙하며, 글자가 커질수록 고르지 못한 글자사이는 시선을 더욱 어지럽힌다. 그러므로 고른 자간으로 제목의 시각적 강도를 높이려면 모든 글자사이를 일일이 조절하는 수고를 아끼지 말아야 한다.

또한 글자사이를 넓히면 낱말사이도 함께 넓혀야 한다. 글자너비가 좁은 글자체는 지나치게 글자사이를 넓히지 말아야 한다. 이들은 서로 좌우가 밀착되도록 디자인된 타입이므로 글자사이가 너무 넓으면 어색해 보인다.

제목의 낱말사이

제목의 낱말사이는 글줄사이보다 절대 넓어서는 안 된다. 만약 낱말사이가 더 넓으면 시선이 글줄을 따라가는 좌우로 이동하기보다는 상하로 움직여 독서를 혼란에 빠뜨린다.[2.81]

제목에서 글줄을 끊는 감각

제목이 한 줄 이상이라면 글줄을 어디에서 끊을 것인가를 주의 깊게 생각해야 한다. 이때 디자이너는 글의 논리적 분리와 심미적 관점을 함께 고려해 '끊는 감각'을 결정해야 한다. 글줄을 끊게 되면 지면에 흥미로운 윤곽, 즉 실루엣이 등장하는데, 아름다운 실루엣은 독자의 관심을 배가시킬 뿐만 아니라 디자인을 더욱 활력 있게 보이도록 한다.[2.82]

제목에서 글줄사이의 시각 조정

한글에서 글줄사이의 시각 조정은 무시되어도 좋다. 그러나 영문에서는 특히 조심스럽게 다루어야 한다. 제목이 모두 대문자로만 조판되었다면 어센더와 디센더가 없으므로 별문제가 없지만, 만일 소문자가 섞였다면 어센더와 디센더 때문에 글줄사이가 실제보다 더 넓어 보인다.

2.81
제목에서 낱말사이와 글줄사이의 관계를 보여 주는 예.

2.82
제목의 글줄을 끊는 여러 가지 방법.
잘 끊어진 제목은 지면에서 공간감을 연출하므로 중요하다.
제시된 그림에서, 어느 것이 가장 논리적으로 잘 분절되었으며
조형성을 느끼게 하는지 판단해보자.

**가독성과 판독성은 서로 다른 개념이지만
커뮤니케이션이라는 같은 목적을 갖는다.**

인쇄물을 제작하는 디자이너는 최적의 독서 효과를 얻기 위해 가독성과 판독성이라는 개념을 사용한다. 가독성(readability)은 신문 기사, 서적, 연례보고서와 같이 많은 양의 텍스트를 독자가 얼마나 쉽게 그리고 빨리 읽을 수 있는가 하는 효율을 말한다. 한편 판독성(legibility)은 헤드라인, 차례, 로고타입, 폴리오(folio)와 같이 독립적인 텍스트들을 독자가 얼마나 쉽게 인식하고 알아차리는가 하는 효율을 말한다. 이 두 가지는 서로가 다른 기능을 발휘하지만 독서의 능률이라는 지향점에서는 목표가 같다. 이 장에서는 가독성에 영향을 끼치는 변수와 본문의 가독성 그리고 판독성을 좌우하는 고려 사항, 제목의 판독성, 제목의 시각 조정 등을 설명한다.

2.83

2.83
(왼쪽) 아랫부분보다 윗부분에 타입을 구별할 수 있는 단서가
많이 포함된다.

(오른쪽) 타입의 왼쪽보다는 오른쪽에 타입을 지각시키는 단서가
더 많이 담겨 있음을 알 수 있다. 그러나 한글은 모아쓰기 구조이기
때문에 조금은 다를 수 있다.

가독성

가독성은 독자의 익숙함에 비례한다
텍스트는 시각적으로 미학적일 뿐 아니라 독자에게 쉽게 읽히며 편안함을 느끼게 해야 한다. "좋은 인쇄물은 무릇 글자가 눈에 보이지 않아야 한다."라는 말이 있다. 이 말의 진정한 의미는 저자가 전달하려는 의도와 이를 읽는 독자의 관계를 방해하지 말아야 한다는 것이다. 가독성은 특히 책이나 잡지 그리고 신문과 같이 많은 양의 독서를 필요로 할 때 더욱 절실하다.

독자는 아무리 환경이 바뀌어도 여전히 보수적이며 이미 익숙한 글자에 길들어 있다. 그러므로 비록 보기 좋고 유행에 앞선 서체라도 오히려 가독성에 장애 요인으로 작용할 수 있음을 잊지 말아야 한다.

가독성의 변수
대문자와 소문자 | 한글은 대문자와 소문자의 구별이 없다. 그러나 라틴 문화권에서는 대문자와 소문자의 사용 여부에 관해 많은 논의가 진행되었다. 제시된 그림과 같이 글자를 상하로 자르면 윗부분은 쉽게 읽히지만, 아랫부분은 읽어 내기가 쉽지 않다. 또한 글자를 수직으로 자르면, 오른쪽 부분이 왼쪽 부분보다 쉽게 읽힌다. 이러한 결과는 특히 소문자에서 글자들이 아랫부분보다 윗부분 그리고 왼쪽보다 오른쪽에 형태를 식별케 하는 단서를 더 많이 포함한다는 사실을 증명한다.[2.83]

또한 타입은 형을 둘러싼 윤곽, 즉 실루엣이 독특할수록 더욱 쉽게 식별되는데, 소문자에는 대문자보다 독특한 실루엣을 탄생시키는 단서가 훨씬 많이 포함되어 있다. 알파벳 중에서 가독성이 특히 뛰어난 글자는 엑스-하이트의 위나 아래로 획이 뻗친 것들이다. 실험을 통해 알려진 소문자의 가독성은 d, k, m, g, h, b, p, w, u, l, j, t, v, z, r, o, f, n, a, x, y, e, i, q, c, s 순서이다. 그러나 이것은 실험을 하는 사람이 어느 글자체로 실험을 하느냐에 따라 다소 차이가 있을 수 있다.[2.84]

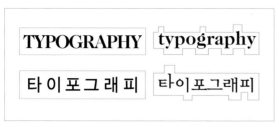

2.84

fail fail fail

tail tail tail

jail jail jail

2.85

타이포그래피　타이포그래피

타입에서 세리프가 시선의 수평적 흐름을 용이하게 하는 것은 자명하
다. 반면 세리프가 없는 고딕 계열의 글자는 읽기 불편하고 투박하다.
그러나 가독성을 좌우하는 중요한 요인은 세리프가 있고 없음이 아니
라 글을 읽는 독자가 얼마나 그 글자체에 익숙한가에 좌우된다.

타입에서 세리프가 시선의 수평적 흐름을 용이하게 하는 것은 자명하
다. 반면 세리프가 없는 고딕 계열의 글자는 읽기 불편하고 투박하다.
그러나 가독성을 좌우하는 중요한 요인은 세리프가 있고 없음이 아니
라 글을 읽는 독자가 얼마나 그 글자체에 익숙한가에 좌우된다.

2.86

가장 빈번하게 사용되는 a, e, i, o, u는 자주 혼란을 일으
키는 글자이다. 또한 c, g, s, x는 자주 빠뜨리고 읽게 되는 글
자이다. 그러나 가장 많은 혼란과 오해를 일으키는 것은 바
로 f, i, j, l, t이다. 예를 들어 fail, tail, jail은 모두 비슷한 모양
으로 시작하기 때문에 틀리게 읽히는 경우가 흔히 있다.[2.85]

세리프와 산세리프 | 타입에서 세리프가 시선의 수평적 흐름
을 용이하게 하는 것은 자명하다. 특히 본문에서는 더욱 그
효력을 발휘한다. 반면 세리프가 없는 고딕 계열의 글자는
읽기 불편하고 투박하다. 그러나 가독성을 좌우하는 중요
한 요인은 세리프가 있고 없음이 아니라 글을 읽는 독자가
얼마나 그 글꼴에 익숙한가이다. 세리프의 효용성에 관해서
는 세리프가 있는 명조 계열이나 세리프가 없는 고딕 계열
의 윗부분을 비교함으로써 그 차이를 알 수 있다.[2.86]

검은색과 흰색 | 가독성에 관한 또 다른 쟁점은 검은 바탕 위
의 흰 글자와 흰 바탕 위의 검은 글자 가운데 어느 쪽이 더
쉽게 읽히는가 하는 것인데, 많은 학자가 흰 바탕 위의 검
은 글자가 우리에게 더 익숙한 까닭에 가독성이 높다고 주
장한다. 검은 바탕 위의 흰 글자는 번득이며 빛나는 경향
이 있는데, 이것은 독자의 시야를 현란하게 괴롭히며 독서
를 방해한다.[2.87]

무게 | 무게가 지나치게 무겁거나 가벼운 글자체 또한 가독
성을 감소시킨다. 너무 가벼운 글자체는 바탕과 쉽게 구분
이 안 되며, 너무 무거운 글자체도 글자 내부에 존재하는 변
별 요소가 적어 가독성을 방해한다. 또한 지면에서 지나치
게 굵고 가는 글자들이 극도로 대비되면, 현란하고 번득이
는 현상이 생겨 가독성이 크게 방해 받는다. 무게가 무거운
타입은 본문으로 사용하는 것보다, 본문 속에서 특별한 부
분을 강조할 때 사용하는 것이 더욱 효과적이다. 만일 글
자 크기가 충분히 크게 배려되었음에도 무게마저 무겁게
하려면 그 상태가 과연 가독성에 무슨 도움을 주는지 자문
해야 한다.[2.88]

2.84
소문자는 대문자보다 글자의 실루엣에 서로를 구별할 수 있는 단서를
많이 가지고 있다. 한글도 이러한 단서를 다수 포함한 글자체들이 있다.

2.85
유사한 형태로 구성된 단어들은 잘못 읽히거나 혼돈을 주는 경향이 있다.

2.86
본문에서 세리프체는 산세리프체에 비해 시선의 수평적 흐름이 용이하다.

가독성에 관한 또 다른 쟁점은 검은 바탕 위의 흰 글자와 흰 바탕 위의 검은 글자 중 어느 쪽이 더 쉽게 읽히는가 하는 것인데, 많은 학자가 흰 바탕 위의 검은 글자가 우리에게 더 익숙한 까닭에 가독성이 더 높다고 주장한다. 이때 검은 바탕 위의 흰 글자는 번득이며 빛나는 경향이 있는데, 이것은 독자의 시야를 현란하게 괴롭히며 독서를 방해한다.

가독성에 관한 또 다른 쟁점은 검은 바탕 위의 흰 글자와 흰 바탕 위의 검은 글자 중 어느 쪽이 더 쉽게 읽히는가 하는 것인데, 많은 학자가 흰 바탕 위의 검은 글자가 우리에게 더 익숙한 까닭에 가독성이 더 높다고 주장한다. 이때 검은 바탕 위의 흰 글자는 번득이며 빛나는 경향이 있는데, 이것은 독자의 시야를 현란하게 괴롭히며 독서를 방해한다.

2.87

무게가 지나치게 무겁거나 가벼운 글자체 또한 가독성을 감소시킨다. 너무 가벼운 글자체는 바탕과 쉽게 구분이 안 되며, 너무 무거운 글자체도 글자 내부에 존재하는 변별 요소가 적어 가독성을 방해한다. 또한 같은 지면에서 지나치게 굵고 가는 글자들이 극도로 대비되면, 현란하고 번득이는 현상이 생겨 가독성이 크게 방해를 받는다.

무게가 지나치게 무겁거나 가벼운 글자체 또한 가독성을 감소시킨다. 너무 가벼운 글자체는 바탕과 쉽게 구분이 안 되며, 너무 무거운 글자체도 글자 내부에 존재하는 변별 요소가 적어 가독성을 방해한다. 또한 같은 지면에서 지나치게 굵고 가는 글자들이 극도로 대비되면, 현란하고 번득이는 현상이 생겨 가독성이 크게 방해를 받는다.

2.88

2.89

본문의 가독성

가독성에 관한 입증은 언제나 결정적이라고 단정할 수 없으며 메시지의 내용이나 독자의 성향에 따르는 것이 우선이다. 때로는 앞에서 설명한 것과는 반대로 검은색 위에 놓인 희고 세리프 없는 글자가 오히려 더 좋게 보일 수도 있다. 본문의 가독성에 영향력을 끼치는 요인들은 다음과 같다.[2.89]

글자 크기 | 너무 크거나 작은 타입은 가독성을 해친다.

글자사이와 낱말사이 | 보통 크기의 본문은 글자사이와 낱말사이를 조금 좁힐 필요가 있고, 대략 9포인트 이하의 텍스트는 오히려 글자사이와 낱말사이를 더 벌려 주어야 한다.

글줄길이 | 영문에서는 일반적으로 한 글줄에 약 예순다섯 개 정도의 낱자가 놓이는 것이 이상적이다. 적당한 글줄길이는 독자가 글을 집중한 가운데 편안히 읽을 수 있는 리듬을 느끼게 한다. 지나치게 짧거나 긴 글줄은 독서를 힘들게 한다.

글줄사이 | 글줄사이는 엑스-하이트, 수직 강세, 세리프의 유무, 글자 크기, 글줄길이에 따라 가독성의 효율이 달라진다.

이탤릭 | 많은 양의 텍스트를 다룰 때 이탤릭의 사용은 독서를 방해한다. 이탤릭은 강조를 위한 경우에만 사용하는 것이 효과적이다.

인덴트 | 너무 많은 인덴트(indent, 들여짜기)는 독서를 혼란스럽게 한다.

정렬 | 양끝맞추기, 왼끝맞추기, 오른끝맞추기, 가운데맞추기, 비대칭. 이들의 구체적인 특성은 제3단원의 「문단과 정렬」에서 자세히 설명한다.

2.87
이미 익숙한 습관 때문에 흰 바탕에 놓인 검은 글자가
그 반대의 경우보다 더욱 쉽게 읽힌다.

2.88
무게가 지나치게 가볍거나 무거워서 가독성이 감소되는 예.

2.89
본문의 가독성에 영향을 끼치는 요인.

2.90

2.91

2.90

여러 가지 서체의 '그리움'이라는 단어. 어느 것이 그리움에 대한 정서를 가장 잘 드러내는지 찾아보라. 지나치게 장식적인 글자체는 오히려 판독성을 떨어뜨린다는 사실을 잊어서는 안 된다.

2.91

서체와 판독성. 왼쪽은 평이한 서체이며 오른쪽은 단어의 의미를 보완하는 서체이다. 어느 것은 단어의 의미가 보완되었지만, 어느 것은 정중하지 못하며 오히려 잘 읽히지 않는다. 가장 적정한 기준은 무엇일까?

판독성

가독성이 다른 것에 묻혀야 한다면
판독성은 다른 것과 구별되는 것이다
사람들이 글을 읽는 과정을 보면, 모든 글자를 낱낱이 분해해 한 개씩 읽는 것이 아니라(예를 들어 'ㅌ+ㅏ+ㅇ+ㅣ+ㅂ'과 같이) 단어 또는 글줄 전체에 담긴 시각적 변별성, 즉 심상에 각인된 도형적 형태를 지각한다. 그러므로 뛰어난 판독성의 필수 조건은 이미지로 기억될 만큼의 형태적 우월성이다. 판독성이 뛰어난 글자는 빠른 순간에 판독되지만, 그렇지 못할 경우는 정확한 판독을 위해 시간이 더 필요하다.

판독성은 가독성과 상반되는 것이다. 예를 들어 새로 산 책의 내용을 한꺼번에 훑어보거나, 주요 뉴스가 무엇인지 신문을 훑어보거나, 단어를 찾기 위해 사전을 뒤적일 때, 독자는 당연히 시선을 괴롭히며 눈길을 사로잡는(즉 판독성이 높은) 글자들을 먼저 읽을 수밖에 없다. [2.90]

따라서 본문과 같이 많은 양의 텍스트를 다룰 때는 시선의 흐름을 방해하지 않도록 자연스럽게 흘려보내야 하지만, 제목과 같이 두드러진 개체들은 오히려 시선의 흐름이 다른 곳으로 이동하지 못하도록 사로잡아야 한다. 판독성이 가장 극명하게 드러나는 사례는 거리에서 볼 수 있는 '위험'이나 '주의'와 같은 경고판들이다.

판독성을 좌우하는 고려점
판독성의 조건에서 무엇보다 중요한 것은 서체의 선택이다. '혼례'는 혼인의 떠들썩함을, '장례'는 죽음의 엄숙함을, '학원'은 학습의 진지함을, '사원'은 종교적 엄숙함에 대한 인상이 담긴 서체를 선택해야 한다. [2.91]

좋은 판독성을 얻으려면, 비교적 엑스-하이트가 높은 서체를 사용하는 것이 바람직하다. 한글에서는 탈네모꼴, 일명 빨랫줄 글자를 사용해야 할 경우라면 탈네모꼴 글자들이 조금 작아 보이기 때문에 크기를 다소 크게 하는 것이 바람직하다. 판독성에는 적절한 무게감 역시 큰 영향을 미친다. 지나치게 무겁거나 가벼운 글자체 그리고 지나치게 글자너비가 넓거나 좁은 글자체 역시 피하는 것이 좋다. 또한 대문자와 소문자의 혼용이 바람직한가, 대문자로만 하는 것이 좋은가, 아니면 소문자로만 조판하는 것이 더욱 좋은가 하는 점도 검토해야 한다.

2.92

제목용 타입 글자사이 조정

제목용 타입 글자사이 조정

2.93

제목의 판독성

판독성은 제목용 타입과 연관된다. 일명 디스플레이 타입이라고도 하는 제목용 타입은 책이나 광고에서 표제어에 해당한다. 표제어는 글을 읽는 독자가 지금 무엇에 관한 것을 읽고 있는가를 쉽게 알아챌 수 있도록 독자의 눈길을 사로잡고 주의력을 끌어당기는 요소이다.

제목용 타입의 올바른 선택은 반드시 목적에 맞아야 한다. 글을 읽는 독자의 연령, 성별, 교육, 환경 그리고 글의 내용 또한 잘 반영해야 한다.

제목용 타입의 최우선인 선택 기준은 본문과의 통일 혹은 대조이다. 만일 본문과 대조시킬 것이라면 상관없지만, 본문과 통일할 것이라면 본문과 같은 패밀리 안에서 서체를 선택하는 것이 바람직하다. 이 경우는 특히 본문의 분위기를 한층 더 강화한다.

판독성의 변수와 시각 조정

제목용 타입을 조판할 때는 기계적으로 아무리 정확하다 할지라도 폰트가 제작될 당시의 오차, 순열(順□) 상의 조합, 착시 효과 등으로 시각적 정렬 상태가 완벽하지 못하게 마련이다. 그러므로 수고스럽지만 이처럼 불규칙한 상태를 시각적으로 일일이 고르게 조정해야 하는데 이러한 과정을 '시각 조정' 또는 '시각 보정'이라 한다.

제목의 정렬 | 이것은 별로 중요하지 않은 것처럼 여겨지지만, 제목의 실루엣은 본문과 대조되어 큰 효과를 낳는다. 제목의 정렬은 옆의 그림과 같이 모두가 같은 높이, 각 단어의 두음자만 크게, 중요 단어만 크게, 문장의 두음자만 크게 하는 네 가지 방법이 있다.[2.92]

제목의 글자사이 | 제목에 혹시라도 오류가 있으면 실제보다 더 부각되기 때문에 특히 주의를 기울여야 한다. 본문처럼 작을 때에는 전혀 불편하지 않지만, 제목처럼 크기가 커지면 낱말사이나 글자사이가 일정하지 않고 매우 불규칙하다는 것을 알 수 있다. 그러므로 제목의 고른 간격을 유지하기 위해 세밀한 글자사이와 글줄사이 조절이 뒤따라야 한다. 이때 특히 유의할 사항은 낱말사이가 글줄사이보다 넓어서는 절대 안 된다는 점이다.[2.93]

2.92
제목용 타입의 시각 정렬(모두 같은 크기로, 각 단어의 두음자만 크게, 중요 단어의 두음자만 크게, 문장의 두음자만 크게 하는 네 가지 방법).

2.93
제목용 타입. 글자사이가 너무 넓은 것과 너무 좁은 것.

바람직한 논리적 분절과
아름다운 실루엣을 얻으려면
적절하게 글줄을 '끊는 감각'이 필요하다.

바람직한 논리적 분절과 아름다운 실루엣을
얻으려면 적절하게 글줄을 '끊는 감각'이
필요하다.

바람직한 논리적 분절과 아름다운
실루엣을 얻으려면
적절하게 글줄을 '끊는 감각'이 필요하다.

2.94

"제목용 타입의 구두점"
본문에 등장하는 구두점은 크게 염려하지 않아도 되지만, 제목
용 타입에서는 매우 중요한 사항으로 작용한다. 본문에서는 그
냥 지나칠 수 있는 사소한 것이라도 제목에서는 두드러져 보
이기 때문이다.

"제목용 타입의 구두점"
본문에 등장하는 구두점은 크게 염려하지 않아도 되지만, 제목
용 타입에서는 매우 중요한 사항으로 작용한다. 본문에서는 그
냥 지나칠 수 있는 사소한 것이라도 제목에서는 두드러져 보
이기 때문이다.

2.95

글줄을 끊는 감각 | "아버지 가방에 들어가신다."라는 우스갯소리가 있다. 글줄이 한 줄 이상으로 정렬될 때는 어디에서 글줄을 끊을 것인가를 잘 판단해야 한다. 바람직한 논리적 분절과 아름다운 실루엣을 얻으려면 적절하게 글줄을 '끊는 감각'이 필요하다. 잘 끊어진 글줄은 논리적 이해와 아름답고 흥미로운 형태감을 동시에 전달한다.[2.94] 일반적으로 글줄 흘림에서 배가 볼록해 보이거나 또는 오목해 보이거나 연속적으로 길고 짧음이 반복되는 흘림은 바람직하지 않다.

구두점 | 본문에 등장하는 구두점은 크게 염려하지 않아도 되지만 제목에서는 매우 중요한 사항이다. 본문에서는 그냥 지나칠 수 있는 사소한 것이라도 제목에서는 두드러져 보이기 때문이다. 따옴표가 있는 제목에서는 필수적으로 따옴표를 행의 바깥쪽에 놓아야 정렬감이 바람직하다.[2.95]

2.94
제목용 타입의 글줄을 끊는 감각. 세 번째 글줄에서
글줄의 논리적 이해와 아름다운 실루엣이 느껴진다.

2.95
제목용 타입에서 구두점의 시각 조정.

타이포그래피 관례

타이포그래피 관례는 오랫동안 입증된 규범이다.

타이포그래피 관례는 독자에게 저자의 사고를 왜곡 없이 전달한다는 고유의 임무를 충실히 수행하기 위해 끊임없이 타이포그래피 형태의 적정성을 개발한 결과이다. 여기서 설명하는 관례는 결코 절대적이거나 원칙인 것은 아니지만, 오랫동안 확증된 규범(規範)으로 인정받는다. 이 관례들은 바람직한 타이포그래피에 필요한 중요한 근거를 제공한다. 디자이너는 지난 세월 확고히 자리 잡은 관습적 규범들을 이유없이 무시하기보다 먼저 그 내용을 잘 알고 있어야 한다. 왜냐하면 일반적 관례가 무엇인지를 알아야만 자유로운 타이포그래피가 가능하기 때문이다. 또 이 규범들은 개인 취향적 타이포그래피에 비판적 근거를 제공하기도 하며 혼란스러운 타이포그래피에는 새로운 각성을 일깨운다.

타이포그래피 관례 익히기

관례 1 최적의 가독성을 얻으려면 역사적으로 오랫동안 확증된 고전 서체를 사용하라.

유명한 디자이너들은 저마다 즐겨 사용하는 서체가 있다. 그들이 사용하는 글꼴은 비례가 수려하고 완벽하게 디자인되어 항상 가독성이 높다.

관례 2 동시에 여러 가지 서체를 사용하지 마라.

기본적으로 본문에서 한 가지 이상의 서체를 사용하는 의도는 어떤 것을 다른 것과 구별하기 위함이다. 그러나 여러 가지 서체를 동시에 사용하는 것은 위험천만한 서커스 놀이와 같다. 어느 것이 중요한지 또는 중요하지 않은지의 판단을 흐리게 한다. 최적의 결과를 얻으려면 두세 가지 서체만 사용하라. 이때 각각의 서체는 서로 완전히 다르게 보이는 것이 바람직하다.

관례 3 외양이 흡사한 서체들의 혼용을 피하라.

만일 부득이 서체들을 혼용해야 한다면, 외양이 유사한 상황은 절대 피해야 한다. 이 경우는 마치 실수한 것처럼 오해를 받게 되기 때문이다. 그러므로 충분히 구별되는 대비가 필요하다. 헬베티카와 유니버스를 혼합한다든가, 캐즐론과 가우디 올드 스타일을 혼용하는 것은 참으로 어리석은 짓이다.

관례 4 영문에서 대문자로만 된 본문은 읽기가 대단히 불편하다. 최적의 가독성을 위해 본문은 대문자와 소문자를 함께 사용하라.

소문자는 글을 읽기 쉽게 하는 시각적 단서들을 담고 있다. 어센더, 디센더 그리고 낱자에 포함된 다양한 내부 공간이 그것이다. 본문은 대문자와 소문자를 함께 사용하는 것이 역시 익숙함 때문에 대부분의 독자에게 편안함을 느끼게 한다. 그러나 제목은 대문자만 사용하는 것도 안성맞춤이다.

소문자는 어센더와 디센더가 있기 때문에 대문자보다 형태를 파악하기 쉽다. 단어가 모두 대문자로만 이루어지면 단순한 사각형처럼 보인다. 대문자로만 조판된 본문은 리듬감이 결여되어 독서가 어렵지만, 소문자로 조판된 본문은 독특한 시각적 패턴을 탄생시켜 한결 독서가 쉬워진다.

우리에게 가장 익숙한 형식은 대문자와 소문자가 함께 사용된 것이다. 대문자는 문장의 시작을 찾는 데 도움을 준다.

관례 5 본문의 크기는 증명된 사례를 따르라.

글줄의 길이가 12-14인치(30.48-35.56센티미터) 이내라면 일반적으로 본문의 크기는 8-12포인트가 바람직하다. 그러나 비록 크기가 같더라도 서체마다 엑스-하이트가 서로 다르기 때문에, 모든 서체의 시각적 크기는 서로 다르다는 것을 잊지 않아야 한다.

관례 6 동시에 너무 여러 종류의 크기나 무게를 적용하는 것은 금물이다.

디자이너는 적정한 크기나 무게가 적용된 서체로 복잡한 정보를 시각적으로 명료하게 보이도록 한다. 요제프 뮐러브로크만(Josef Müller-Brockmann)은 자신의 디자인에 절대 둘 이상의 크기를 사용하지 않는 것을 철칙으로 삼는다. 이와 같이 글자 크기를 제한하는 것이 오히려 더 기능적이며 지면을 매력적으로 보이게 한다는 사실을 주목해야 한다.

본문과 제목의 크기나 무게가 같다면, 두 요소 사이에는 충분한 공간을 두라. 본문과 제목의 크기나 무게가 다르다면 명쾌한 시각적 차이가 드러난다. 만일 변화가 불충분하다면 이들은 모호해진다. 너무 다양한 크기나 무게는 페이지를 어지럽힌다.

관례 7 본문은 중간 정도의 무게를 사용하라. 너무 무겁거나 가벼운 서체는 금물이다.

글자의 무게는 획의 굵기에 비례한다. 본문 글자의 획이 너무 가늘면 바탕과의 구별이 쉽지 않다. 반대로 획이 너무 굵으면 글자의 내부 공간이 삭감되어 이 또한 읽기 어렵다. 본문은 중간 정도 굵기가 이상적이다.

극단적으로 무거운 서체는 내부 공간의 균형이 조화롭지 않아 읽기 어렵다. 이러한 서체는 제목이나 일부분에만 사용하는 것이 바람직하다. 또한 너무 가벼운 서체는 글자들이 바탕에 묻혀 버린다.

관례 8 극단적으로 너비가 넓거나 좁은 서체는 피하라.

컴퓨터를 사용해 글자너비를 넓히거나 좁히는 것은 바람직하지 않다. 그렇게 변형된 글자의 모양은 익숙하지 않기 때문이다. 패밀리에는 컨덴스트와 익스팬디드가 있으므로

이 폰트들을 사용하도록 한다. 그러나 이들도 많은 양의 본문에 사용하는 것은 적합하지 않다.

관례 9 본문은 일관된 질감을 유지하라.

글줄 속의 단어나 글자들은 마치 우아하게 흐르는 듯 놓여 있어야 한다. 이때 글자들은 서로 너무 가까이 붙어 있는 것도 싫어하지만 너무 떨어져 있는 것도 싫어한다. 일반적으로 무게가 가벼운 서체는 조금 넓은 글자사이가 바람직하고, 무거운 서체는 조금 좁은 글자사이가 적합하다.

관례 10 글줄의 길이는 적정해야 한다. 너무 짧거나 긴 것은 지속적인 독서를 방해한다.

글줄이 너무 길거나 짧으면 독서가 지루하거나 싫증난다. 긴 글줄을 따라 이동하는 시선은 다음 줄을 찾을 때 혼란을 겪게 된다. 반면 짧은 글줄은 마치 파도를 타듯 시선의 흐름을 자주 끊어 독서를 귀찮고 성가시게 한다. 영문에서 한 글줄의 이상적인 글자 수는 약 일흔 개(열에서 열두 개의 단어)가 바람직하다.

관례 11 글줄사이는 시선이 다음 글줄을 쉽게 찾을 수 있도록 조정하라.

글줄사이가 너무 좁으면 독서 능률이 떨어진다. 여러 글줄이 동시에 보이기 때문이다. 일반적으로 글줄사이는 1-4포인트까지(서체에 따라 일괄적이지는 않지만) 추가하는 것이 바람직하다. 참고로, 글줄사이가 넓어질수록 텍스트 영역은 침착한 냉철함을 드러낸다.

관례 12 왼끝맞추기는 최적의 가독성을 낳는다.

글의 정렬 방법은 왼끝맞추기, 오른끝맞추기, 가운데맞추기, 양끝맞추기, 비대칭 등이 있지만, 왼끝맞추기가 가독성이 가장 높다. 글줄은 항상 가독성을 감소시키지 않아야 한다.

관례 13 율동감 있는 흘림을 유지하라.

글줄의 끝부분은 점진적으로 흐려지는 듯한 인상이다. 독서에서 글줄의 흘림은 자연스러우면서도 편안한 느낌을 주어야 한다. 이때 흘림이 어색하거나 별나 보이는 것은 피해야 한다. 또한 흘림이 반복적이거나 지루한 패턴처럼 보이는 것도 피해야 한다.

글줄의 흘림은 단지 심미적 관점만은 아니다. 흘림은 독

자가 다음 글줄을 찾는 데 어려움이 없도록 잘 분절되어야 하고 리듬감이 있으며 조화로워야 한다. 또한 의미가 혼동 없이 전달될 수 있는 논리적 분리도 필요하다.

관례 14 단락의 구분을 명확히 하라. 그러나
본문의 시각적 흐름은 흐트리지 말아야 한다.

단락을 구분하는 데 가장 일반적인 두 가지 방법은 첫 줄에 들여쓰기를 하거나 단락사이를 더욱 넓히는 것이다. 후자의 경우에는 단락의 첫 줄에 굳이 들여쓰기를 적용할 필요가 없다. 단락을 구분하는 방법은 이 외에도 단락의 첫 글자를 볼드체로 하거나, 작은 사각형을 앞에 넣거나, 내어쓰기를 하거나, 첫 단어를 작은 소문자로 하거나, 첫 글자를 크게 해 마진의 외곽에 두는 방법 등이다.

관례 15 극히 짧은 글줄은 피하라.

과부란 단락의 시작이나 끝부분에 있는 매우 짧은 단어나 글줄을 말한다. 고아는 단락의 끝에 나타나는 단 하나의 음절을 말한다. 이와 같은 두 경우는 모두 금해야 한다. 왜냐하면 마치 얼룩처럼 보이며, 독서에 불필요한 관심을 집중시켜 독서의 연속성을 파괴하기 때문이다. 그러므로 혹시라도 과부나 고아가 나타나면 글자사이를 조금 조정하거나, 흘림을 조정하거나, 글의 내용을 조정한다.

관례 16 본문에 있는 강조글은 독서의 흐름을
방해하면 안 된다.

결코 지나치게 하지 마라! 가장 적은 투자로 효과를 거두라. 본문에서의 강조는 특별한 내용을 명료하게 구별하는 것일 뿐 그 이상도 이하도 아니다. 본문에서 특별한 부분을 강조하는 방법은 몇 가지가 있다. 이탤릭체, 밑줄체, 색, 다른 서체, 작은 대문자, 대문자, 볼드체(또는 라이트체), 크기 확대, 아웃라인체의 사용 등이다.

관례 17 타입은 항상 기본형을 유지하라.
글자너비를 변형하는 것은 금물이다.

기존 서체들은 최적의 독서를 위해 매우 다양한 입장에서 시각적인 면들을 고려한 결과이다. 그러니 모든 글자들은 정성스런 고심 끝에 디자인된 것이라는 점을 잊지 마라. 컴퓨터를 사용하면 글자를 수평이나 수직으로 변형할 수 있지만 그 결과는 가로획과 세로획 비례가 어설프고 낯설어 본래의 완벽하고 조화로운 비례감이 완전히 손상된다. 마음대로 글자를 좌우나 상하로 변형하는 것은 금물이다.

관례 18 모든 글자들은 항상 나란히 정렬되어야 한다.

글자들은 본래 베이스라인(한글은 가상의 기준선)을 따라 옆으로 나란히 놓이게 디자인된 것이다. 글자들이 한 줄로 질서정연하게 놓이지 않으면 혼란스럽게 느껴질 뿐만 아니라 가독성도 크게 손상을 입는다. 그러므로 글자를 결코 짚단 쌓듯이 다루지 마라.

관례 19 색을 적용할 때는 글자와 바탕이
충분히 대비되어야 한다.

글자와 바탕의 관계에서, 명도나 채도 그리고 색상의 대비가 너무 미약해 서로의 구분이 불명확하다면 글자를 읽는 데 큰 무리가 따른다. 모호한 상태라면 차라리 같게 하거나 아니면 현격한 차이를 만들어라.

| 타이포그래피 인자 |

타입 인자
문자	대문자	소문자	혼합				
글자체	세리프	산세리프	스크립트	변종	혼합		
크기	작은	중간	큰	혼합			
경사	조금	중간	많이	혼합			
무게	가벼운	중간	무거운	혼합			
너비	좁은	중간	넓은	혼합			

형태 인자
블렌딩	선형	원형	혼합					
왜곡	조각난	경사진	휘어진	잡아당겨진	흐릿한	반전된	잘린	혼합
세공	추가	제거	연장	혼합				
윤곽선	가는	중간	굵은	끊긴	혼합			
질감	고운	거친	규칙	불규칙	혼합			
차원	입체적	그림자	혼합					
톤	밝은	중간	어두운	혼합				

공간 인자
균형	대칭	비대칭	혼합		
방향	수평	수직	사선	동심원	혼합
바탕	진출	후퇴	혼합		
그루핑	조화	부조화	혼합		
근접	중첩	인접	분리	혼합	
반복	소수	다수	임의적	패턴적	혼합
리듬	규칙적	불규칙적	교차적	점진적	혼합
회전	약간	중간	많이	혼합	

보조 인자
괘선	수평선	수직선	대각선	곡선	계단선	가는	중간	굵은	혼합
형	기하학적	유기적	바탕으로	인접해	혼합				
심벌	원형대로	변형해	혼합						
이미지	배경으로	인접해	내부에	컴퓨터 변조	혼합				

무빙 인자
미디어	필름	비디오	디지털				
시퀀스	선형 구조	비선형 구조	혼합				
프레임 종횡비	수평	수직	마스크	혼합			
그라운드	프래너 그라운드	리니어 그라운드	혼합				
차원	투시	1점 투시	2점 투시	3점 투시	데카르트 좌표계	혼합	
	레이어링	투명	불투명	반투명	혼합		
테크닉	카메라리스	라인 앤드 셀	스톱 모션	로토스코핑			
장면 전환	컷	페이드	디졸브	와이프	블러	줌	혼합
타입	생성	순차 근접	비순차 근접	혼합			
	움직임	진출과 후퇴(Z축)	좌우 이동(X축)	상승과 하강(Y축)	혼합		
	억양	문어적	구어적	육성적	기계적	혼합	
	리듬	반복적	불규칙적	혼합			
	페이스	빠르게	느리게	혼합			
	존속과 휴지	존속	휴지				
	전조와 상기	전조	상기				
	애니메이션	이징 인	이징 아웃				
이미지	실사 이미지	연속적 색조(톤)					
	변조 이미지	불연속적 이미지(듀오톤, 라인 아트, 콘티뉴어스 톤, 포스터라이제이션)					
	추상 이미지	도형	기호				
위계	타입 이미지 오디오	합일적 위계	병렬적 합일	융합적 합일			

3

우리가 주변에서 발견할 수 있는 인쇄물은 한 장짜리 리플렛이 있는가 하면 초청장, 브로슈어, 팸플릿, 연례보고서, 신문, 잡지, 단행본 서적, 사전 등 매우 다양하다. 이러한 인쇄물은 페이지의 수가 많고 적음에 상관없이 모두 체계적이고 계획적인 타이포그래피 과정을 통해 기획되고 디자인된다. 이 단원에서는 하나의 인쇄물이 기획되고 디자인되기까지 필수적으로 관여되는 타이포그래피의 구조와 시스템을 소개한다. 인체에서 세포가 모여 조직이 만들어지고, 조직이 모여 장기가 되고, 장기가 모여 비로소 인체가 완성되는 것과 같이 타이포그래피는 계통적 시스템으로 작동한다. 따라서 이 단원은 타이포그래피의 구조와 시스템을 순차적, 단계적으로 기술한다. 먼저 타이포그래피의 최소 단위인 낱자와 낱말, 이들이 가지런히 정렬된 상태인 글줄과 단락, 문장이나 단락의 다섯 가지 정렬, 타입 영역과 공간인 칼럼과 마진, 타이포그래피 요소의 효과적 배치를 위해 사용하는 격자망 구조의 그리드, 그리고 최종적으로 여러 지면이 한 권으로 묶이는 페이지와 책에 대한 내용을 구체적으로 설명한다.

낱자는 음소를 대신하는 글자 또는 자모(字母)라고 정의한다. 그리고 낱말은 사물이나 사고에 관한 개념들을 대신하는 것으로 문법상의 뜻과 기능을 가진 언어의 최소 단위이다. 낱말은 다른 말로 단어라고도 한다.

낱자

로마자에서는 각각의 음소가 하나의 낱자로서 구실을 하지만 한글이나 한문과 같이 모아쓰기 형식의 음절 문자에서는 여러 개의 음소가 모인 하나의 음절들이 낱자이다.[3.1] 그리고 타이포그래피에서 말하는 낱자(또는 타입)란 단지 음값을 대신하는 음소뿐 아니라 숫자, 구두점, 수학 기호, 화폐 단위 등과 같은 개념적 기호도 포함한다. 타이포그래피 디자인에서 이들은 글자사이라는 공간으로 구별된다.

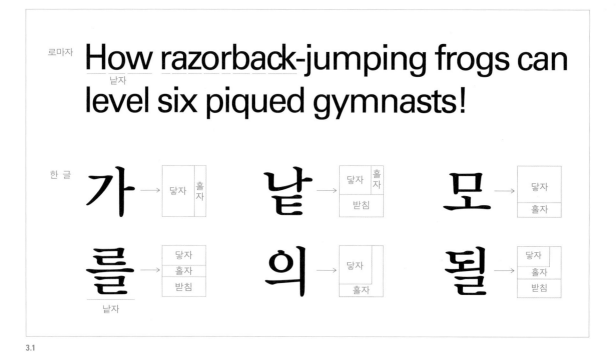

3.1

3.1
풀어쓰기 구조인 알파벳과 모아쓰기 구조인 한글. 로마자는 음소
자체가 낱자이지만, 한글은 음소들이 모여 하나의 낱자를 이룬다.

글자너비가 넓은 타입을 사용하는 것은 여유 공간이 충분할 때 바람직하다. 그러나 어떤 경우라도 글자너비가 너무 넓거나 좁은 것은 바람직하지 않다. 글자너비가 좁은 타입은 칼럼이 좁을 경우에 효과적이다.

글자너비가 넓은 타입을 사용하는 것은 여유 공간이 충분할 때 바람직하다. 그러나 어떤 경우라도 글자너비가 너무 넓거나 좁은 것은 바람직하지 않다. 글자너비가 좁은 타입은 칼럼이 좁을 경우에 효과적이다.

글자너비가 넓은 타입을 사용하는 것은 여유 공간이 충분할 때바람직하다. 그러나 어떤 경우라도 글자너비가 너무 넓거나 좁은 것은 바람직하지 않다. 글자너비가 좁은 타입은 칼럼이 좁을 경우에 효과적이다.

3.2

낱말의 시각적 변화는 글자사이에 의해서도 좌우된다. 글자사이는 타이포그래피의 회색 효과와 텍스트의 촉각적 질감을 탄생시키며, 밝고 어두운 톤을 제공한다. 낱말의 적정 글자사이는 가독성을 강화한다.

낱말의 시각적 변화는 글자사이에 의해서도 좌우된다. 글자사이는 타이포그래피의 회색 효과와 텍스트의 촉각적 질감을 탄생시키며, 밝고 어두운 톤을 제공한다. 낱말의 적정 글자사이는 가독성을 강화한다.

낱말의 시각적 변화는 글자사이에 의해서도 좌우된다. 글자사이는 타이포그래피의 회색 효과와 텍스트의 촉각적 질감을 탄생시키며, 밝고 어두운 톤을 제공한다.

3.3

AV TA WA LV
AV TA WA LV

3.4

낱말

타이포그래피에서 낱말에 속성을 부여하고 시각적 태도를 결정짓는 몇 가지 인자들이 있다. 글자너비, 글자사이, 낱말사이, 무게, 이탤릭, 대문자와 소문자, 세리프와 산세리프. 이들을 하나씩 살펴보기로 한다.[2.95]

글자너비 | 글자너비 (letter width)는 낱자의 좌우 너비이다. 글자너비가 넓은 타입을 사용하는 것은 여유 공간이 충분할 때 바람직하다. 그러나 어떤 경우라도 글자너비가 너무 넓거나 좁은 것은 좋지 않다. 일반적으로 글자너비가 좁은 타입은 칼럼 너비가 좁은 경우에 사용하는 것이 효과적이다.[3.2]

글자사이 | 낱말의 시각적 변화는 글자사이 (letter spacing)에 의해서도 좌우된다. 글자사이는 타이포그래피의 회색 효과와 텍스트의 질감을 탄생시키며, 밝고 어두운 톤을 제공한다. 좁은 글자사이는 텍스트를 어둡게 하며, 넓은 글자사이는 텍스트를 밝게 한다. 지나치게 좁거나 넓은 글자사이는 독서의 효율을 떨어뜨리지만, 적정한 글자사이는 텍스트에 시각적 활력을 부여하고 커뮤니케이션 효과를 증대한다.[3.3]

낱말을 구성하는 낱자들은 스스로 가지고 있는 속공간이 조금씩 다르기 때문에 규칙적 간격으로 정렬하면 오히려 불규칙하게 보인다. 이러한 현상은 타입이 크게 확대될 때 더욱 두드러진다. 그러므로 시각적으로 균등한 글자사이를 얻기 위해서는 특정한 낱자들의 간격을 섬세하게 조정해야 하는데, 이것을 '커닝 (kerning)'이라 한다. AV, TA, AW, LV에서 보는 것처럼, 특히 A, F, L, T, V, W 등에서의 커닝 조절은 필수적이다.[3.4]

3.2
글자너비의 변화(위 부터, 글자너비 85%, 100%, 115%).
글자너비에 지나친 변화를 주면 조형성이 훼손된다.

3.3
글자사이의 변화(위 부터, 글자사이 –250, –110, 40).
글자사이가 지나치게 넓은 것은 바람직하지 않다.
글자사이의 변화는 글줄사이의 변화를 필요로 한다.

3.4
AV, TA, WA, LV 등 낱자의 커닝 조절. 커닝 조절은
두 글자사이의 공간(면적)이 비슷하도록 조정하는 것이다.

지나치게 넓은 낱말사이는 글줄의 시각적 질감을 파괴하고 시선의 연속적 흐름을 방해한다. 마찬가지로, 너무 좁은 낱말사이는 낱말들을 달라붙게 해낱말을 구분할 수 없게 한다.

지나치게 넓은 낱말사이는 글줄의 시각적 질감을 파괴하고 시선의 연속적 흐름을 방해한다. 마찬가지로, 너무 좁은 낱말사이는 낱말들을 달라붙게 해낱말을 구분할 수 없게 한다.

지나치게 넓은 낱말사이는 글줄의 시각적 질감을 파괴하고 시선의 연속적 흐름을 방해한다. 마찬가지로, 너무 좁은 낱말사이는 낱말들을 달라붙게 해 낱말을 구분할 수 없게 한다.

3.5

낱말사이를 잘못 다루면 일명 흰 강이라 불리는 치명적 문제가 발생하는데, 이 현상은 글줄에 있는 낱말사이들이 서로 수직으로 이어져 마치 흰색의 강줄기가 흐르는 듯이 보이는 것이다. 이는 대체로 낱말사이가 너무 넓거나 글줄사이가 너무 좁을 경우에 나타나며, 수평으로 움직이는 시선의 자연스러운 흐름을 방해한다. 흰 강 현상은 특히 신문처럼 폭이 좁은 칼럼에서 타입을 양끝맞추기로 정렬할 때 자주 등장한다.

낱말사이를 잘못 다루면 일명 흰 강이라 불리는 치명적 문제가 발생하는데, 이 현상은 글줄에 있는 낱말사이들이 서로 수직으로 이어져 마치 흰색의 강줄기가 흐르는 듯이 보이는 것이다. 이는 대체로 낱말사이가 너무 넓거나 글줄사이가 너무 좁을 경우에 나타나며, 수평으로 움직이는 시선의 자연스러운 흐름을 방해한다. 흰 강 현상은 특히 신문처럼 폭이 좁은 칼럼에서 타입을 양끝맞추기로 정렬할 때 자주 등장한다.

3.6

획의 굵기가 가늘거나 굵어짐에 따라 타입의 무게와 독서의 조건은 영향을 받는다. 만일 무게가 너무 무거우면 타입 내부의 흰 공간들이 거의 사라져 그만큼 판독이 어렵다.

획의 굵기가 가늘거나 굵어짐에 따라 타입의 무게와 독서의 조건은 영향을 받는다. 만일 무게가 너무 무거우면 타입 내부의 흰 공간들이 거의 사라져 그만큼 판독이 어렵다.

획의 굵기가 가늘거나 굵어짐에 따라 타입의 무게와 독서의 조건은 영향을 받는다. 만일 무게가 너무 무거우면 타입 내부의 흰 공간들이 거의 사라져 그만큼 판독이 어렵다.

3.7

낱말사이 | 낱말사이(word spacing)는 낱말과 낱말의 사이에 존재하는 공간으로, 낱말들을 구분하며 글줄을 리듬감 있게 조화시키는 역할을 한다. 지나치게 넓은 낱말사이는 글줄의 시각적 질감을 파괴하고 시선의 연속적 흐름을 방해한다. 마찬가지로 너무 좁은 낱말사이는 낱말들을 너무 달라붙게 해서 낱말을 구분할 수 없도록 한다.[3.5]

낱말사이를 잘못 다루면 일명 '흰 강(white river)'이라 불리는 치명적 문제가 발생한다. 이 현상은 글줄에서 낱말사이들이 수직으로 이어져 마치 흰색의 강줄기가 흐르는 듯이 보이는 것이다. 이는 대체로 낱말사이가 너무 넓거나 글줄사이가 너무 좁을 경우에 나타나며, 수평으로 움직이는 시선의 자연스러운 흐름을 방해한다. 흰 강 현상은 특히 신문처럼 폭이 좁은 칼럼에서 타입을 양끝맞추기로 정렬할 때 자주 등장한다.[3.6]

무게 | 낱말은 낱자를 구성하는 획의 굵기에 따라 무겁거나 가벼워 보이는데 이것을 무게(weight)라 한다. 획이 굵고 가는 타입의 무게는 독서의 조건에 영향을 끼친다. 만일 무게가 너무 무거우면 타입 내부의 흰 공간이 거의 사라져 그만큼 가독이 어렵고, 그와 반대로 무게가 너무 가벼우면 바탕과의 식별이 어려워 결과는 마찬가지다.[3.7]

3.5
낱말사이의 변화(위 부터 좁은 낱말사이, 적정한 낱말사이, 넓은 낱말사이).

3.6
낱말사이가 너무 넓거나 글줄사이가 너무 좁아서 나타나는 흰 강 현상. 이러한 현상은 특히 너무 좁은 칼럼이나 양끝맞추기 정렬에서 자주 나타난다.

3.7
무게의 변화. 본문에서 지나치게 무겁거나 가벼운 무게는 금물이다.

비스듬히 기울어진 이탤릭(italic)은 항상 가독성을 방해하기 때문에 더욱 신중히 사용해야 한다. 일반적으로 이탤릭은 텍스트 전체에 적용하는 것보다는 텍스트 안에서 특정 내용을 강조하기 위해 사용하는 것이 바람직하다.

비스듬히 기울어진 이탤릭(italic)은 항상 가독성을 방해하기 때문에 더욱 신중히 사용해야 한다. 일반적으로 이탤릭은 텍스트 전체에 적용하는 것보다는 텍스트 안에서 특정 내용을 강조하기 위해 사용하는 것이 바람직하다.

3.8

TYPOGRAPHY MAKES LANGUAGE VISIBLE. TYPOGRAPHY HAS TO BE ABLE TO WHISPER, SHOUT, SING, MOAN, LAUGH, GIGGLE AND TALK. ANY MEANS WHICH HELP EXPRESS THESE AND OTHER NUANCES OF LANGUAGE.

Typography makes language visible. Typography has to be able to whisper, shout, sing, moan, laugh, giggle and talk. Any means which help express these and other nuances of language.

3.9

세리프는 수평으로 진행되는 동세를 강조하기 때문에 산세리프보다 가독성이 높다고 알려졌다. 그러나 세리프 자체의 있고 없음보다 가독성은 독자의 경험에 좌우된다는 견해가 더욱 지배적이다.

세리프는 수평으로 진행되는 동세를 강조하기 때문에 산세리프보다 가독성이 높다고 알려졌다. 그러나 세리프 자체의 있고 없음보다 가독성은 독자의 경험에 좌우된다는 견해가 더욱 지배적이다.

Typography makes language visible. Typography has to be able to whisper, shout, sing, moan, laugh, giggle and talk. Any means which help express these and other nuances of language.

Typography makes language visible. Typography has to be able to whisper, shout, sing, moan, laugh, giggle and talk. Any means which help express these and other nuances of language.

3.10

이탤릭 | 타입이 비스듬히 기울어진 이탤릭(italic)은 항상 가독성을 방해하기 때문에 더욱 신중히 사용해야 한다. 일반적으로 이탤릭은 텍스트 전체에 적용하기보다 텍스트 안에서 특정 내용을 강조할 때 사용하는 것이 바람직하다.[3.8]

대문자와 소문자 | 대문자로만 조판된 문장은 소문자로 조판된 문장을 읽는 것보다 더욱 많은 노력을 요구한다. 소문자에는 어센더, 디센더 그리고 낱자의 식별을 도와주는 시각적 특징들이 대문자보다 더 많이 포함되었기 때문이다. 일반적으로 많은 양의 정보를 다루거나 독자를 글의 내용으로 더욱 몰입시키려면 소문자가 유리하다. 그러나 시각적 개성이나 강조를 원한다면 대문자의 사용도 고려할 수 있다.[3.9]

세리프와 산세리프 | 일반적으로 세리프는 수평으로 진행되는 동세를 강조하기 때문에 산세리프보다 가독성이 높다고 알려져 왔다. 그러나 가독성은 세리프 자체의 있고 없음보다 독자의 경험에 좌우된다는 견해가 더욱 지배적이다. 세리프체는 글자사이나 낱말사이의 공간 배려에 더욱 유의해야 한다. 한글에서 세리프는 명조 계열이며 산세리프는 고딕 계열로 통용된다.[3.10]

3.8
이탤릭. 많은 양의 본문에 이탤릭을 사용하는 것보다는(위)
텍스트 안에서 강조나 인용을 위해 사용한다(아래).

3.9
대문자와 소문자. 대문자는 판독성이 높으나 친숙하지 못하고
가독성이 떨어지며, 소문자는 식별을 도와주는 시각적 특징이 많아
가독성이 더 높다.

3.10
세리프와 산세리프. 같은 크기의 타입이라도 산세리프가
세리프보다 더 커 보인다.

글줄과 단락

글줄 또는 행은 낱자나 낱말들이 가지런히 정렬된 세로 또는 가로줄을 말한다. 글줄의 인상을 좌우하는 요인은 타입의 크기, 타입의 무게, 글줄길이, 글줄사이 등이다. 단락은 긴 문장 중에 크게 끊긴 곳으로서 문단과 같은 뜻으로 사용된다. 단락을 구분하는 시각적 방법은 지면에 창의적인 표현을 가능케 한다. 단락은 원활한 독서의 흐름을 유지하기 위해 시각 정렬을 필요로 한다.

글줄

아무리 훌륭하게 디자인된 서체라 할지라도 타입의 크기, 글줄 그리고 글줄사이가 어느 하나라도 조화롭지 못하면 가독성이 그만큼 떨어진다. 일반적으로 이 요소들 중 어느 하나의 속성이 변하면 다른 요소들의 속성도 따라 변하는 것이 마땅하다. 글줄의 타이포그래피 속성과 시각적 태도를 결정짓는 요소는 글자 크기, 글줄길이, 글줄사이, 문단 정렬 등이다.

글자 크기

글자 크기는 글의 내용뿐 아니라 지면의 크기, 텍스트의 시각적 질감, 독자의 조건(성별, 연령, 직업, 문화 등) 등과 관련이 있다. 또한 타이포그래피에서 저자의 음성이 독자에게 얼마나 가까이 들리는가 하는 것과도 관계가 있다. 타입이 작을수록 멀게 들리며 타입이 클수록 가깝게 들리는 느낌이다.

많은 양의 텍스트에서 타입의 크기가 지나치게 크거나 작으면 독서는 금방 피로와 싫증을 느낀다. 일반적으로 바람직한 본문 타입의 크기는 8포인트에서 11포인트이다.[3.11]

글줄길이

글줄길이가 지나치게 길거나 짧으면 독서의 리듬을 방해하고 글을 읽는 기쁨을 빼앗는다. 글줄길이가 너무 길면 독서가 부담스럽고 지루하며, 너무 짧으면 시선의 빈번한 좌우 운동을 야기하기 때문에 역시 바람직하지 못하다. 긴 글줄을 읽을 때는 무리한 에너지가 소비되며 다음 글줄의 서두를 찾기 어렵다. 그러므로 글줄길이가 적당해야 독서에서 리듬감과 편안함을 느낄 수 있다.[3.12]

글자 크기는 글의 내용뿐 아니라 페이지의 크기, 텍스트의 시각적 질감, 독자의 조건과 관련이 있다. 또한 타이포그래피에서 저자의 음성이 독자에게 얼마나 가까이 들리는가 하는 것과 연관된다. 타입이 작을수록 그 음성은 멀게 들리며 타입이 클수록 가까이 들리는 느낌이다. 많은 양의 텍스트에서 타입의 크기가 지나치게 크거나 작으면 독자는 금방 피로해지며 싫증을 느낀다.

글자 크기는 글의 내용뿐 아니라 페이지의 크기, 텍스트의 시각적 질감, 독자의 조건과 관련이 있다. 또한 타이포그래피에서 저자의 음성이 독자에게 얼마나 가까이 들리는가 하는 것과 연관된다. 타입이 작을수록 그 음성은 멀게 들리며 타입이 클수록 가까이 들리는 느낌이다. 많은 양의 텍스트에서 타입의 크기가 지나치게 크거나 작으면 독자는 금방 피로해지며 싫증을 느낀다.

3.11

3.11
타입의 크기는 독서의 효율성에 영향을 끼친다.
따라서 지나치게 크거나 작은 타입은 피해야 한다.

글줄길이가 지나치게 길거나 짧으면 독서의 리듬감을 방해하고 독서의 기쁨을 빼앗는다. 글줄길이가 너무 길면 독서가 부담스럽고 지루하며, 너무 짧으면 빈번한 시선의 좌우 운동을 야기해 역시 바람직하지 않다. 긴 글줄을 읽을 때는 무리한 에너지가 소비되며 다음 글줄

글줄길이가 지나치게 길거나 짧으면 독서의 리듬감을 방해하고 독서의 기쁨을 빼앗는다. 글줄길이가 너무 길면 독서가 부담스럽고 지루하며, 너무 짧으면 빈번한 시선의 좌우 운동을 야기해 역시 바람직하지 않다. 긴 글줄을 읽을 때는 무리한 에너지가 소비되며 다음 글줄

글줄길이가 지나치게 길거나 짧으면 독서의 리듬감을 방해하고 독서의 기쁨을 빼앗는다. 글줄길이가 너무 길면 독서가 부담스럽고 지루하며, 너무 짧으면 빈번한 시선의 좌우 운동을 야기시켜 역시 바람직하지 않다. 긴 글줄을 읽을 때는 무리한 에너지가 소비되며 다음 글줄의 서두를 찾기 어렵다. 그러므로 글줄길이가 적당해야 독서가 리듬감 있고 편안함을 즐길 수 있다. 글줄길이가 지나치게 길거나 짧으면 독서

글줄길이가 지나치게 길거나 짧으면 독서의 리듬을 방해하고 독서의 기쁨을 빼앗는다. 글줄길이가 너무 길면 독서가 부담스럽고 지루하며, 너무 짧으면 시선의 빈번한 좌우 운동을 야기하기 때문에 역시 바람직하지 못하다. 긴 글줄을 읽을 때는 무리한 에너지가 소비되며 다음 글줄의 서두를 찾기 어렵다. 그러므로 글줄길이가 적당해야 독서에서 리듬감과 편안함을 느낄 수 있다.

3.12

x-높이가 높은 영문 서체나 전형적인 네모꼴 한글 서체는 x-높이가 낮은 개러몬드나 탈네모꼴 한글 서체보다 글줄사이가 넓어야 한다. 만약 두 경우 모두가 같은 글줄사이로 조판된다면, x-높이가 낮은 영문이나 탈네모꼴 한글의 글줄사이가 더욱 넓어 보이게 된다.

1

x-높이가 높은 영문 서체나 전형적인 네모꼴 한글 서체는 x-높이가 낮은 개러몬드나 탈네모꼴 한글 서체보다 글줄사이가 넓어야 한다. 만약 두 경우 모두가 같은 글줄사이로 조판된다면, x-높이가 낮은 영문이나 탈네모꼴 한글의 글줄사이가 더욱 넓어 보이게 된다.

2

Typography makes language visible. Typography has to be able to whisper, shout, sing, moan, laugh, giggle and talk. Any means which help express these and other nuances of language. Typography makes language visible.

3

Typography makes language visible. Typography has to be able to whisper, shout, sing, moan, laugh, giggle and talk. Any means which help express these and other nuances of language. Typography makes language visible.

4

3.13

Typography makes language visible. Typography has to be able to whisper, shout, sing, moan, laugh, giggle and talk. Any means which help express these and other nuances of language.

3.14

3.12
글줄길이가 극히 짧거나 긴 예.

3.13
한글에서 탈네모꼴 서체는 네모꼴 서체보다 글줄사이가 넓어 보인다. 영문에서 같은 크기이지만, 엑스-하이트가 낮은 서체(개러몬드, 4번)는 엑스-하이트가 높은 서체(유니버스, 3번)보다 글줄사이가 넓어 보인다.

3.14
보도니와 같이 수직 강세가 강한 타입은 글줄사이가 더 넓어야 한다.

글줄사이

글줄사이(line spacing 또는 leading)는 글줄과 글줄에 존재하는 공간으로 끊임없이 진행되는 시선의 운동을 원활하게 도와주는 요소이다. 만일 글줄과 글줄사이에 충분한 공간이 존재하지 않으면 다음 글줄의 서두를 찾는 독자가 어려움을 겪는다. 그렇다고 글줄사이가 지나치게 넓으면 이 역시 독서가 어렵기는 마찬가지다. 글줄사이는 조건에 따라 다양한 시각적 변화를 보인다. 그러면 이러한 요인들을 하나씩 살펴보기로 한다.

엑스-하이트 | 엑스-하이트가 높은 영문 서체나 전형적인 네모꼴 한글 서체는 엑스-하이트가 낮은 개러몬드나 탈네모꼴 한글 서체보다(타입 내부에 이미 많은 공간을 포함하는 글자체들보다) 글줄사이가 넓어야 한다. 만약 두 경우 모두가 같은 글줄사이로 조판된다면, 엑스-하이트가 낮은 영문이나 탈네모꼴 한글의 글줄사이가 더욱 넓어 보이게 된다.[3.13]

수직 강세 | 수직 강세가 강한 타입은 글줄사이가 더 넓어야 한다. 보도니처럼 수직 강세가 강한 타입은 시선의 수평 이동을 방해한다. 그러므로 이러한 현상을 완화하려면 글줄사이를 더 넓게 해야 한다.[3.14]

세리프 | 세리프는 시선의 수평적 흐름을 촉진한다. 그러나 세리프가 없는 산세리프는 수직 강세가 두드러져 글줄사이를 더 보충해야 한다.[3.15]

글자 크기 | 타입의 크기는 적정한 글줄사이를 결정하는 또 다른 요소이다. 타입의 크기에 비례하는 적정한 글줄사이는 알려진 바 없으나, 상식적으로 생각할 때 타입의 크기와 정비례한다. 예를 들어 10포인트 타입에 3포인트의 글줄사이가 적정하다면, 12포인트 타입에는 대략 4포인트 정도의 글줄사이가 적절할 것이다. 그러나 이와 반대로 아주 작은 타입은 글줄들이 서로 밀착되는 것을 방지하기 위해 오히려 글줄사이가 넓어야 한다.

세리프는 시선의 수평적 흐름을 촉진한다. 그러나 세리프가 없는 산세리프는 수직 강세가 두드러져 글줄사이를 더 보충해야 한다. 타입의 크기는 적정한 글줄사이를 결정하는 또 다른 요소이다. 그러나 이와 반대로 아주 작은 타입은 글줄들이 서로 밀착되는 것을 방지하기 위해 오히려 글줄사이가 넓어야 한다. 글줄길이가 길어질수록 글줄사이는 더욱 넓어야 한다.

세리프는 시선의 수평적 흐름을 촉진한다. 그러나 세리프가 없는 산세리프는 수직 강세가 두드러져 글줄사이를 더 보충해야 한다. 타입의 크기는 적정한 글줄사이를 결정하는 또 다른 요소이다. 그러나 이와 반대로 아주 작은 타입은 글줄들이 서로 밀착되는 것을 방지하기 위해 오히려 글줄사이가 넓어야 한다. 글줄길이가 길어질수록 글줄사이는 더욱 넓어야 한다.

3.15

글줄길이 | 만일 독서 중에 같은 글줄을 다시 읽는 실수가 발생한다면, 이것은 대개 글줄길이가 너무 길거나 그에 따른 글줄사이 처리가 부적절하기 때문이다. 일반적으로 글줄길이와 글줄사이는 비례한다.[3.16]

심미성 | 적정한 글줄사이는 독서 효과뿐 아니라 심미적 예술성을 탄생시킨다. 대부분의 서체는 좁은 글줄사이에서도 잘 읽히도록 디자인되었기 때문에 필요 이상으로 글줄사이를 넓게 하는 것은 좋지 않다.

글줄사이가 넓으면 글줄의 수평적 흐름은 좋지만, 글줄사이가 글줄보다 더 강조되어 지면에서 글줄을 분산시키고 산만해 보인다. 텍스트의 양이 적다면 넓은 글줄사이가 효과적이다. 그러나 텍스트의 양이 많아 지속적인 독서가 필요하다면 지나치게 넓은 글줄사이는 오히려 방해가 된다.

글줄길이가 길어질수록 글줄사이는 더욱 많이 필요하다. 만일 독서 중에 같은 글줄을 다시 읽는 실수가 발생한다면, 이것은 대개 글줄길이가 너무 길거나 그에 따른 글줄사이 처리가 부적절하기 때문이다. 일반적으로 글줄길이와 글줄사이는 비례한다. 적정한 글줄사이는 독서 효과를 높일 뿐 아니라, 심미적 예술성을 탄생시킨다. 대부분의 글자체는 좁은 글줄사이에서도 잘 읽히도록 디자인되기 때문에 필요 이상으로 글줄사이를 넓게 하는 것은 잘못이다. 글줄사이가 넓으면 글줄

글줄길이가 길어질수록 글줄사이는 더욱 많이 필요하다. 만일 독서 중에 같은 글줄을 다시 읽는 실수가 발생한다면, 이것은 대개 글줄길이가 너무 길거나 그에 따른 글줄사이 처리가 부적절하기 때문이다. 일반적으로 글줄길이와 글줄사이는 비례한다. 적정한 글줄사이는 독서 효과를 높일 뿐 아니라, 심미적 예술성을 탄생시킨다. 대부분의 글자체는 좁은 글줄사이에서도 잘 읽히도록 디자인되기 때문에 필요 이상으로 글줄사이를 넓게 하는 것

글줄길이가 길어질수록 글줄사이는 더욱 많이 필요하다. 만일 독서 중에 같은 글줄을 다시 읽는 실수가 발생한다면, 이것은 대개 글줄길이가 너무 길거나 그에 따른 글줄사이 처리가 부적절하기 때문이다. 일반적으로 글줄길이와 글줄사이는 비례한다. 적정한 글줄사이는 독서 효과를 높일 뿐 아니부분의 글자체는 좁은 글줄사이에

3.16

3.15
고딕체는 명조체에 비해 글줄사이가 더 넓어야 한다.

3.16
글줄에 놓인 단어의 총수는 가독성에 매우 중요한 역할을 한다.
글줄길이가 너무 길면 독서의 지속력이 떨어진다. 반면 글줄길이가
너무 짧은 글줄은 시선이 자주 교차되는 단점이 있다. 글줄길이가
길어질수록 글줄사이를 더 넓게 주면 가독성은 좀 더 향상될 수 있다.

강조는 어떤 면에서 대조와 유사하지만, 다른 요소와 대등한 관계를 유지하는 것이 대조이며, **다른 요소로부터 차별화되어** 시각적 관계성을 찾기 어려워진 상태를 강조라 한다.

1

강조는 어떤 면에서 대조와 유사하지만, 다른 요소와 대등한 관계를 유지하는 것이 대조이며, 다른 요소로부터 차별화되어 시각적 관계성을 찾기 어려워진 상태를 강조라 한다.

2

강조는 어떤 면에서 대조와 유사하지만, 다른 요소와 대등한 관계를 유지하는 것이 대조이며, <u>다른 요소로부터 차별화되어</u> 시각적 관계성을 찾기 어려워진 상태를 강조라 한다.

3

강조는 어떤 면에서 대조와 유사하지만, 다른 요소와 대등한 관계를 유지하는 것이 대조이며, *다른 요소로부터 차별화되어* 시각적 관계성을 찾기 어려워진 상태를 강조라 한다.

4

강조는 어떤 면에서 대조와 유사하지만, 다른 요소와 대등한 관계를 유지하는 것이 대조이며, 다른 요소로부터 차별화되어 시각적 관계성을 찾기 어려워진 상태를 강조라 한다.

5

강조는 어떤 면에서 대조와 유사하지만, 다른 요소와 대등한 관계를 유지하는 것이 대조이며, 다른 요소로부터 차별화되어 시각적 관계성을 찾기 어려워진 상태를 강조라 한다.

6

강조는 어떤 면에서 대조와 유사하지만, 다른 요소와 대등한 관계를 유지하는 것이 대조이며, 다 른 요 소 로 부 터 차 별 화 되 어 시각적 관계성을 찾기 어려워진 상태를 강조라 한다.

7

강조는 어떤 면에서 대조와 유사하지만, 다른 요소와 대등한 관계를 유지하는 것이 대조이며, 다른 요소로부터 차별화되어 시각적 관계성을 찾기 어려워진 상태를 강조라 한다.

8

강조는 어떤 면에서 대조와 유사하지만, 다른 요소와 대등한 관계를 유지하는 것이 대조이며, 다른 요소로부터 차별화되어 시각적 관계성을 찾기 어려워진 상태를 강조라 한다.

9

강조는 어떤 면에서 대조와 유사하지만, 다른 요소와 대등한 관계를 유지하는 것이 대조이며, 다른 요소로부터 차별화되어 시각적 관계성을 찾기 어려워진 상태를 강조라 한다.

10

3.17

3.17
본문에서 단어나 구를 강조하는 다양한 방법들.
① 강조 부분을 무겁게 하거나 ② 색을 사용하거나 ③ 밑줄을 이용하거나
④ 이탤릭체를 사용하거나 ⑤ 서체를 달리하거나 ⑥ 크기를 만들거나
⑦ 자간을 달리하거나 ⑧ 바탕색을 넣거나 ⑨ 권점을 사용하거나
⑩ 기준선을 달리하는 방법 등이 있다.

단락

타이포그래피의 궁극적인 속성은 대조이다

단락이란 문장에서 크게 나뉘어진 단위이다. 타이포그래피는 문장의 구조가 시각적으로 잘 식별될 수 있는 여러 방법을 모색해 놓고 있다. 그러므로 디자이너는 이러한 방법들을 충분히 숙지해야만 개성 있고 독창적인 디자인을 할 수 있다.

단락을 설명하기 전에 먼저 대조와 강조에 대한 이해가 필요하다. 타이포그래피의 가장 기본적인 속성은 대조이다. 획의 대조, 크기의 대조, 세리프와 산세리프의 대조, 형과 바탕의 대조, 제목과 본문의 대조 등. 모든 것은 대조로부터 비롯된다. 또 하나의 중요한 속성은 강조이다. 이것은 대조와 유사하지만, 다른 요소와 대등한 관계를 유지하는 것이 대조라면, 다른 요소로부터 차별화되어 관계성을 찾기 어려워진 상태를 강조라 한다.[3.17]

단락 구분

단락 구분은 독서에 생동감을 준다

단락을 구분하는 방법들은 매우 다양하다. 단락의 첫머리에 인덴트 혹은 이니셜을 사용하거나, 글줄사이를 더 벌리거나 단락 부호를 사용하거나, 단락마다 색, 글자체, 글자의 무게, 단락 첫 문장의 시각적 속성을 다르게 하는 방법 등이 있다.

일명 '인테르(inter)'라 하는 레딩(leading, 글줄사이)은 과거 납활자 시대에 글줄과 글줄사이의 간격을 유지하기 위해 긴 납(lead) 조각을 끼워 넣은 것에서 유래한 용어이다. 일반적으로 단락 구분은 단락사이에 별도의 공간을 추가함으로써 서로를 분리한다. 이 공간의 크기는 보통 단락의 한 글줄만큼에 해당한다. 그러나 이 방법은 텍스트의 양이 적거나, 이미 다양한 단락 처리가 사용되었다면 단연코 피해야 한다. 레딩은 대개 많은 공간을 허비하기 때문에 혼란스러워질 수 있음을 주의해야 한다.[3.18]

인덴트(indent)는 단락의 첫 행을 다른 행들보다 오른쪽으로 더 들어가게 하는 것으로 '들여쓰기'라 한다. 아웃덴트(outdent)는 단락의 첫 행을 다른 행들보다 왼쪽으로 더 나오게 하는 것으로 '내어쓰기'라 한다. 본문에서 단락을 구분하는 이유는 내용을 명확히 하고 독자의 이해를 증진시키기 위함이다.[3.19]

레딩은 일명 '인테르'라 하는 것으로 과거 납활자 시대에 글줄사이의 간격을 유지하기 위해 길다란 납 조각을 끼워 넣은 것에서 유래한 용어이다.

일반적으로 단락 구분은 단락사이에 별도의 공간을 추가함으로써 서로를 분리한다. 이 공간의 크기는 보통 단락의 한 글줄만큼에 해당한다. 그러나 이 방법은 텍스트의 양이 적거나, 이미 다양한 단락 처리가 사용되었다면 단연코 피해야 한다.

3.18

인덴트는 단락의 첫줄을 오른쪽으로 들여쓰기하는 것을 말하는 것으로 '들여쓰기'라고 한다. 이와 반대로 아웃덴트는 단락의 첫줄을 왼쪽으로 내어쓰기하는 것을 말하는 것으로 '내어쓰기'라고 한다. 본문에서 인덴트와 아웃덴트의 기능은 독서의 가독성을 촉진하기 위한 것이다.

인덴트는 단락의 첫줄을 오른쪽으로 들여쓰기하는 것을 말하는 것으로 '들여쓰기'라고 한다. 이와 반대로 아웃덴트는 단락의 첫줄을 왼쪽으로 내어쓰기하는 것을 말하는 것으로 '내어쓰기'라고 한다. 본문에서 인덴트와 아웃덴트의 기능은 독서의 가독성을 촉진하기 위한 것이다.

3.19

이니셜은 두음자를 말하며, 일명 내린 대문자라 한다. 내린 대문자는 중세 시대에 여러 권의 책을 직접 손으로 쓰던 필사본에서 유래했다. 내린 대문자는 텍스트에 활력을 더하며 이국적 느낌을 자아낸다.

이니셜은 두음자를 말하며, 일명 내린 대문자라 한다. 내린 대문자는 중세 시대에 여러 권의 책을 직접 손으로 쓰던 필사본에서 유래했다. 내린 대문자는 텍스트에 활력을 더하며 이국적 느낌을 자아낸다.

3.20

3.18
레딩. 단락 구분을 위해 단락사이에 더해지는 추가적 공간.

3.19
인덴트(위)와 아웃덴트(아래). 들여쓰기와 내어쓰기.

3.20
이니셜. (위) 내린 대문자, (아래) 올린 대문자.

3.21
단락을 시작하는 첫 문장의 시각적 속성을 달리하는 방법.

이니셜(initial)은 단락의 첫 글자를 말한다. 이니셜은 중세 시대에 책을 직접 손으로 쓰던 필사본에서 유래했다. 일명 '내린 대문자'는 텍스트에 활력을 더하며 이국적 느낌을 자아낸다. 또한 이들은 선언적인 분위기를 내며 독자를 텍스트로 안내하는 역할을 한다. 이니셜은 텍스트와 같은 폰트일 수도 있으며 다른 폰트일 수도 있다. 이니셜은 글줄에서 올려 쓰는 방법(올린 대문자)과 내려 쓰는 방법(내린 대문자)이 있다.[3.20]

이와 유사한 개념으로, 글자나 단어가 아니라 문단에서 첫 문장의 시각적 속성을 달리하는 방법도 있다. 이러한 장치는 본문에 시각적 환기를 조성할 뿐만 아니라 이정표로서의 구실도 한다.[3.21]

단락 분리를 위해 사용하는 단락 부호는 매우 오랜 역사가 있으며, 단락마침 부호, 꽃무늬 부호, 방점, 그래픽 부호 등 종류 또한 다양하다.[3.22] 독자의 눈길을 사로잡는 이들은 단락과 단락사이에 놓는다.[3.23] 현재 수없이 많은 딩뱃들이 서체화되어 있어 누구나 손쉽게 사용할 수 있다.

색 또한 단락 구분을 위해 사용할 수 있는 또 다른 선택 사항이다. 단락에 색이 부여되면 예술적 분위기가 고조되며 실험적 인상이 강해진다. 그러나 예술적 가치가 높아질지라도 독서에 어려움을 가중시켜서는 안 된다. 단락 구분에서 색의 사용은 특히 여러 사람의 대화를 다루는 인터뷰 기사에 더욱 효과적이다.[3.24-25]

이와 유사한 개념으로 첫 글자나 단어가 아니라 첫 문장의 속성을 달리하는 것도 있다. 이러한 장치는 텍스트에서 시각적 환기를 조성시킬 뿐 아니라 타입으로 만들어진 이정표로서의 구실을 한다. 단락 구분을 위해 사용되는 단락 부호는 매우 오랜 역사를 갖고 있으며

<u>이와 유사한 개념으로 첫 글자나 단어가 아니라 첫 문장의 속성을 달리하는 것도 있다.</u> 이러한 장치는 텍스트에서 시각적 환기를 조성시킬 뿐 아니라 타입으로 만들어진 이정표로서의 구실을 한다. 단락 구분을 위해 사용되는 단락 부호는 매우 오랜 역사를 갖고 있으며

이와 유사한 개념으로 첫 글자나 단어가 아니라 첫 문장의 속성을 달리하는 것도 있다. 이러한 장치는 텍스트에서 시각적 환기를 조성시킬 뿐 아니라 타입으로 만들어진 이정표로서의 구실을 한다. 단락 구분을 위해 사용되는 단락 부호는 매우 오랜 역사를 갖고 있으며

이와 유사한 개념으로 첫 글자나 단어가 아니라 첫 문장의 속성을 달리하는 것도 있다. 이러한 장치는 텍스트에서 시각적 환기를 조성시킬 뿐 아니라 타입으로 만들어진 이정표로서의 구실을 한다. 단락 구분을 위해 사용되는 단락 부호는 매우 오랜 역사를 갖고 있으며

3.21

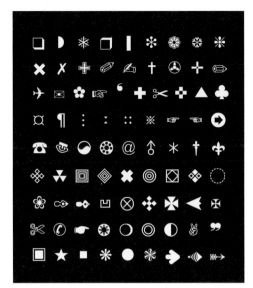

3.22

이니셜은 두음자를 말하며, 일명 내린 대문자라 한다. 내린 대문자는 중세 시대에 여러 권의 책을 직접 손으로 쓰던 필사본에서 유래했다. 내린 대문자는 텍스트에 활력을 더하며 이국적 느낌을 자아낸다. 또한 이들은 선언적 분위기를 창조하며 독자를 텍스트로 안내하는 역할을 한다. 이니셜은 텍스트와 같은 폰트일 수도 있으며 다른 폰트일 수도 있다. 이니셜은 글줄에서 올려 쓰는 방법과 내려 쓰는 방법이 있다. **이와 유사한 개념으로 단락의 두음자나 첫 단어가 아니라, 첫 문장의 시각적 속성을 달리하는 것도 있다.** 이러한 장치는 텍스트에서 시각적 환기를 조성할 뿐 아니라 타입으로 만들어진 이정표로서의 구실을 한다. 단락 구분을 위해 사용되는 단락 부호는 매우 오랜 역사가 있으며 종류 또한 다양하다: 단락 마침 부호, 꽃무늬 부호, 방점, 그래픽 부호 등. 독자의 눈길을 사로잡는 이들은 단락과 단락사이에 놓여 단락의 구분을 명확히 한다. 현재 수없이 많은 딩뱃들이 글자체화되어 있으므로 누구나 원하는대로 손쉽게 사용할 수 있다. **색은 단락 구분을 위해 사용할 수 있는 또 다른 선택 사항이다.** 단락에 색이 부여되면 예술적 분위기가 고조되며 실험적 인상이 강해진다. 그러나 예술적 가치가 높아진다 하더라도 독서에는

3.24

이와 유사한 개념으로 단락의 두음자나 첫 단어가 아니라, 첫 문장의 시각적 속성을 달리하는 것도 있다. 이러한 장치는 텍스트에서 시각적 환기를 조성시킬 뿐 아니라 타입으로 만들어진 이정표로서의 구실을 한다.

¶

단락 구분을 위해 사용되는 단락 부호는 매우 오랜 역사를 갖고 있으며, 그 종류 또한 다양하다. 독자의 눈길을 사로잡는 이들은 단락과 단락 사이에 놓여짐으로 단락의 구분을 명확히 한다. 현재 수없이 많은 딩뱃들이 서체화되어 있으므로 누구나 원하는대로 손쉽게 사용할 수 있다.

¶

색은 단락 구분을 위해 사용할 수 있는 또 다른 선택 사항이다. 단락에 색이 부여되면 예술적 분위기가 고조되며 실험적 인상이 강해진다. 그러나 예술적 가치가 높아진다 하더라도 독서에는 큰 어려움이 없어야 한다. 단락 구분에서 색의 사용은 여러 사람의 대화를 다루는 인터뷰 기사일 경우 특히 효과적이다.

3.23

Q 내린 대문자는 중세 시대에 여러 권의 책을 직접 손으로 쓰던 필사본에서 유래했나? A 내린 대문자는 텍스트에 활력을 더하며 이국적 느낌을 자아낸다. 또한 이들은 선언적 분위기를 창조하며 독자를 텍스트로 안내하는 역할을 한다. 이니셜은 텍스트와 같은 폰트일 수도 있으며 다른 폰트일 수도 있다. 이니셜은 글줄에서 올려 쓰는 방법과 내려 쓰는 방법이 있다. Q 과연 이러한 장치는 텍스트에서 시각적 환기를 조성할 뿐 아니라 타입으로 만들어진 이정표로서의 구실을 하는가? A 단락 구분을 위해 사용되는 단락 부호는 매우 오랜 역사가 있으며 종류 또한 다양하다(단락 마침 부호, 꽃무늬 부호, 방점, 그래픽 부호 등). 독자의 눈길을 사로잡는 이들은 단락과 단락사이에 놓여 단락의 구분을 명확히 한다. 현재 수없이 많은 딩뱃들이 글자체화되어 있으므로 누구나 원하는 대로 손쉽게 사용할 수 있다. Q 색은 단락 구분을 위해 사용할 수 있는 또 다른 선택 사항이다. 단락에 색이 부여되면 예술적 분위기가 고조되며 실험적 인상이 강해진다. 그러나 예술적 가치가 높아져도 독서에는 큰 어려움이 없어야 하는가? A 독자의 눈길을 사로잡는 이들은 단락과 단락사이에 놓여 단락의 구분을 명확히 한다. 현재 수없이 많은 딩뱃들이 글자체화되어 있으므로 누구나 원하는 대로 손쉽게 사용할 수 있다.

3.25

3.22
단락 구분에 사용할 수 있는 여러 가지 딩뱃.

3.23
딩뱃을 사용해 단락을 구분한 예.

3.24
단락을 구분하는 방법으로 단락사이를 더 넓히거나 인덴트를 적용하는 것 이외에도 단락마다 타이포그래피 속성을 달리하는 다양한 방법이 있다.

3.25
인터뷰 기사에서 단락마다 색을 달리해 질문과 응답을 구분할 수 있도록 하는 장치. 이것은 단락을 구분하는 방법이 될 수도 있다.

고아는 단락의 가장 끝에 남겨진 1개의 낱자이며, 과부는 칼럼의 첫 부분이나 단락의 끝에 남겨진 1개의 단어나 매우 짧은 글줄이다. 타이포그래피 디자인에서는 이러한 두 경우 모두를 금해야 한다. 이들은 잘못된 실수처럼 보이며 불필요한 관심을 집중시켜 독서의 연속성을 파괴한다. 이런 경우는 글자사이를 조정하거나 정렬을 조정하거나 글의 내용을 조정해 반드시 피해야 한다.

이다.

과부는 칼럼의 첫 부분이나 단락의 끝에 남겨진 1개의 단어나 매우 짧은 글줄이다. 타이포그래피 디자인에서는 이러한 두 경우 모두를 금해야 한다. 이들은 잘못된 실수처럼 보이며 또한 불필요한 관심을 집중시켜 독서의 연속성을 파괴한다. 이러한 경우는 글자사이를 조정하거나 정렬을 조정하거나 글의 내용을 조정해서 반드시 피해야 한다.

3.26

앞에서 이미 설명했듯이 이니셜은 단어나 단락의 첫 글자를 말한다.이니셜은 단락에서 단독으로 등장하기도 하지만, 독자의 주의를 환기하기 위해 그래픽 요소와 함께 등장하기도 한다. 그러나 이들은 우리가 현재 사용하는 dtp 프로그램의 디폴트 설정값만을 따른다면 결코 바람직한 결과를 얻을 수 없다. 오늘날과 같이 디자이너의 역할이 인쇄의 모든 과정을 관리해야 하는 환경에서는 이 또한 디자이너의 몫이기 때문이다.

앞에서 이미 설명했듯이 이니셜은 단어나 단락의 첫 글자를 말한다.이니셜은 단락에서 단독으로 등장하기도 하지만, 독자의 주의를 환기하기 위해 그래픽 요소와 함께 등장하기도 한다. 그러나 이들은 우리가 현재 사용하는 dtp 프로그램의 디폴트 설정값만을 따른다면 결코 바람직한 결과를 얻을 수 없다. 오늘날과 같이 디자이너의 역할이 인쇄의 모든 과정을 관리해야 하는 환경에서는 이 또한 디자이너의 몫이기 때문이다.

3.27

단락의 시각 정렬

단락의 시각 정렬은 독서 효율을 높인다

단락의 시각 정렬은 지면에 심미성을 창조하는 수단으로 매우 섬세한 감각이 필요하다. 단락의 시각 정렬과 관련된 내용은 다음과 같다.

고아와 과부 | 고아(orphan)는 단락의 가장 끝에 남겨진 낱자 한 자이며, 과부(widow)는 칼럼의 첫 부분 혹은 단락의 끝에 남겨진 한 단어나 매우 짧은 글줄이다. 타이포그래피 디자인에서는 두 경우를 모두 피해야 한다. 이들은 편집의 실수처럼 보일 뿐만 아니라 불필요한 관심을 집중시켜 독서의 연속성을 파괴한다. 이 경우는 글자사이나 정렬, 글의 내용을 조정해서라도 반드시 피해야 한다.[3.26]

이니셜과 그래픽 요소 | 이미 앞에서 설명했듯이 이니셜은 단어나 단락의 첫 글자를 말한다. 이니셜은 단락에서 단독으로 등장하기도 하지만, 독자의 주의를 환기하기 위해 그래픽 요소와 함께 등장하기도 한다. 그러나 이들은 우리가 현재 사용하는 컴퓨터 프로그램의 디폴트(default) 설정값만을 따른다면 결코 바람직한 결과를 얻을 수 없다. 오늘날 디자이너가 인쇄의 전 과정을 관리해야 하는 디지털 환경에서는 이 또한 디자이너의 몫이기 때문이다.[3.27]

3.26
단락이나 칼럼의 시작 또는 끝에 등장한 고아(위)와 과부(아래).

3.27
이니셜과 그래픽 요소의 시각 정렬.

구두점 | 타이포그래피에서 구두점은 별로 중요하지 않지만, 제목은 물론 본문에서도 섬세한 시각 정렬이 필요하다. 더욱이 본문에서는 그냥 지나쳐 버릴 수 있을지 몰라도 표제용 타입에서는 두드러지게 나타난다.

특히 인용 부호 구두점은 첫 글줄을 짧아 보이게 하기 때문에 항상 본문의 바깥쪽에 '걸려' 있도록 하는 시각 정렬이 바람직하다.[3.28] 이 같은 작은 배려가 타이포그래피의 질적 수준을 한 단계 끌어올린다. 일반적으로 물음표, 느낌표, 콜론 등의 구두점들은 일반 타입과 같이 하나의 공간(전각)을 차지하도록 처리한다.

하이픈 | 타입과 관련된 작업에 임할 때에는 항상 세밀한 부분까지 세심히 살펴보아야 한다. 양끝맞추기에서 글줄의 회색 톤을 일정하게 하려면 한글은 단어가 하나의 단위로 묶이지 않고 글줄을 달리하며 자유롭게 분리되도록 하거나 영문은 하이픈(-)을 사용해 하나의 단어를 글줄의 끝과 다음 글줄의 첫머리로 분리한다. 이렇게 하면 글줄에서는 더 정교하고 일관된 낱말사이나 글자사이를 얻을 수 있기 때문에 시각적 인상이 고르게 된다.

그러나 하이픈의 사용이 항상 바람직한 결과를 가져오지는 않으며, 오히려 독서를 번거롭게 하는 요소가 될 수도 있다는 점을 잊지 말아야 한다. 일반적으로 하이픈은 글줄 길이가 짧을 때 효과적이다.[3.29]

엠 대시와 엔 대시 | 구와 구 사이에 삽입되는 접속 기호인 대시(—)는 두 가지가 있다. 엠 대시(em dash, 전각 대시)와 엔 대시(en dash, 반각 대시)이다. 이때 엠 대시의 앞뒤에는 띄어쓰기가 필요없지만, 엔 대시의 앞뒤에는 띄어쓰기가 꼭 필요하다.[3.30]

"타이포그래피에서 구두점은
별로 중요하지 않은 것 같지만,
제목용 타입은 물론
본문용 타입에서도 섬세한
시각 정렬은 필요하다."

"타이포그래피에서 구두점은
별로 중요하지 않은 것 같지만,
제목용 타입은 물론
본문용 타입에서도 섬세한
시각 정렬은 필요하다."

3.28

Typography makes language visible. Typography has to be able to whisper, shout, sing, moan, laugh, giggle and talk. Any means which help express these and other nuances of language. Typography makes language visible. Typography has to be able to whisper, shout, sing, moan, laugh, giggle and talk. Any means which help express these and other nuances of language. Typography makes language visible. Typography has to be able to whisper, shout, sing, moan, laugh, giggle and talk. Any means which help express these and other nuances of language. Typography makes language visible. Typography has to be able to whisper, shout, sing, moan, laugh, giggle and talk. Any means which help express these and other nuances of language.

3.29

엠 대시—앞뒤에는 띄어쓰기가 필요없지만,

엔 대시 – 앞뒤에는 띄어쓰기가 꼭 필요하다.

3.30

3.28
구두점의 시각 정렬. 일반적으로 따옴표는
칼럼의 바깥쪽에 '걸려' 있는 것이 바람직하다.

3.29
영문에서의 하이픈 적용.

3.30
엠 대시와 엔 대시의 공간 처리. 앞뒤에 존재하는
띄어쓰기에 유의해야 한다.

문단에서 글자를 정렬하는 방법은 다섯 가지로 왼끝맞추기, 오른끝맞추기, 양끝맞추기, 가운데맞추기, 비대칭이다. 각각의 방법은 장점과 단점이 함께 있기 때문에 글의 내용에 따라 적합한 방법을 선택해야 한다. 이 방법들은 가독성에 큰 영향을 끼칠 뿐만 아니라 타이포그래피의 심미적 수준을 좌우하는 중요한 요인이다.

앞에서 글줄과 관련되어 글자크기, 글줄길이, 글줄사이를 살펴보았다. 이제 지면에서 글줄이 정렬되는 다섯 가지의 방법을 알아보자.

왼끝맞추기

왼끝맞추기는 왼쪽이 수직선 상에 나란히 정돈되고 오른쪽은 흘려진 상태이다. 이 방법은 각 글줄의 길이가 다르지만 낱말사이가 모두 일정하게 고른 장점이 있다. 이 정렬 방식은 많은 양의 텍스트를 다룰 때 가장 이상적이다.[3.31]

장점 | 낱말사이가 일정하므로 가독성이 높다. 또한 문단 안에 흰 강 현상이 생기는 것을 막을 수 있다. 특히 글줄길이가 좁을 때 더욱 효과적이다. 또한 각 글줄의 길이가 길고 짧음을 허용함으로 당연히 하이픈이 필요 없다. 독자가 새로운 글줄을 찾는 데 큰 어려움이 없으며, 고르지 못한 오른쪽 흘림은 오히려 시각적 흥미를 더한다.

단점 | 글줄길이가 모두 달라 레이아웃을 방해하고, 디자인하는 데 귀찮은 점이 될 수 있다. 각 글줄의 오른쪽 끝이 비슷하거나, 같은 길이가 자주 반복되거나, 전체 실루엣이 안쪽으로 오목하거나, 반대로 볼록한 것은 금물이다. 반드시 오른쪽 흘림은 조형적으로 아름답고 리듬감 있어야만 한다.

오른끝맞추기

오른끝맞추기는 오른쪽이 정돈되고 왼쪽이 흘려진 상태이다. 이 정렬 방식은 적은 양의 텍스트에는 적합하지만, 많은 양의 텍스트에는 금물이다.[3.32]

장점 | 이 정렬은 자주 사용되지 않으나 극히 짧은 문장에서 흥미로운 레이아웃을 탄생시킬 수 있다. 또한 왼끝맞추기처럼 일정한 낱말사이를 유지할 수 있다.

단점 | 시각적 흥미는 있지만 이 정렬은 읽는 데 많은 노력을 요구한다. 왼쪽에서 오른쪽으로 읽는 것에 익숙한 독자들은 왼쪽이 가지런하지 않으면 큰 혼란을 겪는다. 따라서 오른끝맞추기는 글이 매우 짧거나 흥미를 유발해야 할 경우에만 바람직하다. 그렇지 않으면 독자가 글을 다 읽기도 전에 지쳐 버린다.

양끝맞추기

양끝맞추기는 단락의 양끝 모두가 직선상에 나란히 정렬된 상태를 말한다. 글줄의 정렬에서 독자에게 가장 친숙한 방법은 역시 양끝맞추기이다.[3.33]

> 왼끝맞추기는 왼쪽이 직선상에 정돈되고 오른쪽은 흘려진 상태이다. 일정한 어간을 유지하며 조판되고 각 행의 길이가 모두 다르다. 이 정렬 방식은 많은 양의 텍스트를 다룰 때 가장 이상적이다.
> 어간이 일정하므로 가독성이 높다. 또한 회색 바탕 위에 흰 강 현상이 생기는 것을 막을 수 있다.
> 특히 행폭이 좁을 경우에 더욱 효과적이다. 또한 각 행의 길이가

3.31

> 오른끝맞추기는 오른쪽이 정돈되고 왼쪽이 흘려진 상태이다.
> 이 정렬 방식은 적은 양의 텍스트에는 적합하지만, 많은 양의 텍스트에는 금물이다.
> 이 정렬은 자주 사용되지 않으나 극히 짧은 문장에 흥미로운 레이아웃을 탄생시킬 수 있다. 또한 왼끝맞추기처럼 일정한 어간을 유지할 수 있다. 시각적 흥미는 있지만 이 정렬은 읽는 데 많은 노력이 필요하다. 왼쪽에서 오른쪽으로

3.32

양끝맞추기는 단락의 양끝 모두가 일직선상에 나란히 정렬된 상태를 말한다. 글줄의 정렬에서 독자에게 가장 친숙한 방법은 역시 양끝맞추기이다.

대부분의 글은 거의 양끝맞추기로 조판된다. 왜냐하면 이 정렬 방법이 글을 읽는 데 가장 적합하기 때문이다. 이 정렬은 독자를 디자인보다 내용에 집중하도록 한다. 소설처럼 내용이 많거나 글의 존재가 두드러지지 않아야 한다면 가장 이상적이다.

3.33

가운데맞추기는 중앙을 기준으로
모든 글줄을 대칭시키는 정렬이다. 적은 양의 텍스트를 처리할 때
특히 바람직하다.
이 정렬은 품위 있고 고급스러운 느낌을 자아낸다.
그러나 많은 양의 텍스트를 다룰 때는 절대로 바람직하지 않다.
일정한 낱말사이를 유지할 수 있고,
실루엣의 형태감이 독자의 흥미를 유발한다.

3.34

비대칭 정렬은 앞에서 설명한 내용들과 판이하게
다르다. 각 글줄길이가 모두 다를 뿐 아니라
비대칭으로 정렬된다.
이것은 식상한 안목이나 획일적
디자인으로부터 탈피하기 위해 사용한다.
또한 지면을 능동적이고 활력 있게 창조해
실험적 인상을 부여하려고 사용한다.

3.35

3.31
왼끝맞추기. 오른쪽이 흘려 있다.

3.32
오른끝맞추기. 왼쪽이 흘려 있다.

3.33
양끝맞추기. 앞뒤가 직선상에 가지런히 정렬된다.

3.34
가운데맞추기. 앞과 뒤의 양쪽이 모두 흘려 있다.

3.35
비대칭. 좌우가 일정하지 않다.

장점 | 대부분의 글은 거의 양끝맞추기로 조판된다. 왜냐하면 이 방법이 글을 읽는 데 가장 익숙하기 때문이다. 이 정렬은 독자들이 디자인보다 내용에 집중하도록 한다. 소설처럼 내용이 많다면 가장 이상적이다.

단점 | 글줄길이가 너무 좁으면 심미성이 떨어지고, 불규칙한 낱말사이로 독서 효과가 저하된다. 이 정렬은 글줄의 좌우를 강제로 직선상에 일치시켜 낱말사이를 실제보다 넓히거나 좁히기 때문에 낱말사이가 불규칙하게 된다. 특히 이 불규칙한 낱말사이는 상하로 이어져 흰 강 현상이 나타난다.

가운데맞추기

가운데맞추기는 중앙을 기준으로 모든 글줄을 대칭시키는 정렬이다. 적은 양의 텍스트를 처리할 경우 바람직한 이 정렬은 품위 있고 고급스러운 느낌을 자아낸다. 그러나 많은 양의 텍스트를 다룰 때는 절대로 피해야 한다.[3.34]

장점 | 일정한 낱말사이를 유지할 수 있고, 실루엣의 형태감이 독자의 흥미를 유발한다. 대칭 형태는 항상 고전적이며 품격 있는 디자인을 탄생시킨다. 가운데맞추기는 흥미로운 실루엣이 탄생하도록 주의를 기울여야 한다. 비슷한 길이로 글줄을 쌓는 것은 금물이다.

단점 | 오른끝맞추기와 마찬가지로 이 정렬은 다음 글줄의 서두를 찾는 데 어려움이 있다. 그러므로 적은 양의 글이나 시각적 흥미가 꼭 필요할 경우에만 적용하는 것이 바람직하다.

비대칭

비대칭 정렬은 판이하게 다르다. 각 글줄길이가 모두 다를 뿐만 아니라 비대칭으로 정렬된다. 이것은 식상한 안목이나 획일적 디자인으로부터 탈피하기 위해 사용한다. 또한 지면을 능동적이고 활력 있게 창조해 실험적 인상을 부여한다. 그러나 독서의 양이 많은 경우에는 치명적인 단점으로 작용한다.[3.35]

장점 | 포스터, 책 표지, 광고 등에서 독자의 주의를 환기하려는 의도에 매우 적합하다. 이 정렬에는 특별한 제한이 없지만 각 글줄의 서두가 쉽게 눈에 띄도록 글줄사이를 충분히 넓히는 것이 바람직하다.

단점 | 가장 융통성 있는 레이아웃으로 극적 효과를 얻을 수 있지만 부주의하게 다루면 내용 파악이 불가능해질 수 있다.

오늘날의 인쇄물을 살펴보면 타이포그래피의 전통적 양식이 급격히 무너지는 현상이 종종 발견된다. 그것은 디자인의 몰개성 내지는 무분별한 흉내 등이 유행처럼 번진 결과이다. 이러한 현상을 미연에 방지하려면 우선 디자인이 글의 내용을 반영하도록 목표를 두어야 하는데, 이때 칼럼과 마진의 연관성은 그러한 목표를 성취하게 하는 중요한 변수가 된다. 그러므로 디자이너는 지면 위에 자리잡는 칼럼의 위치, 칼럼과 마진의 비례, 칼럼의 시각적 효과 등을 주의 깊게 관찰해야 한다.

칼럼(column)은 시각적 대조, 비례감, 구성 원리 등에 기초한다. 균형감 있는 정렬을 필요로 할 뿐만 아니라 형태와 반형태의 관계에도 큰 영향을 끼친다. 그러므로 지면에서 칼럼의 너비와 길이를 항상 주의 깊게 관찰해야 한다. 작은 글자들이 집합적으로 모이는 칼럼은 타이포그래피의 질감과 톤을 드러낸다.

아마 타이포그래피 초심자들은 타입에 의한 질감과 톤이라는 측면을 미처 생각해 본 적이 없을 것이다. 그러나 타이포그래피에서 질감과 톤은 매우 중요한 시각 요소로, 강조와 대조 그리고 여러 요소들의 시각적 위계를 드러내는 역할을 할 수 있다. 여기에서 타이포그래피 질감은 타입의 촉각적 외양이며, 톤은 글자들이 군집해 나타나는 밝음(tint)과 어두움(shade)이다.

칼럼은 사방을 둘러싼 흰 공간, 즉 마진(margin)으로 결정된다. 지면에서 문자 정보의 명료함과 균형감을 창조하는 마진은 지면에 담긴 정보의 '시각적 질'을 좌우한다. 그러므로 제한된 지면에서 칼럼과 마진의 비율을 늘 주의 깊게 관찰해야 한다.[3.36]

칼럼의 형태

여러 개의 단락이 군집화되는 칼럼의 형태는 일반적으로 직사각형이다. 칼럼의 직사각형 모양은 글줄이 직선이라는 점을 감안하면 당연한 결과이다. 특히 정보량이 많을 때 사각형이라는 형태는 매우 이상적이다.

그러나 칼럼의 형태는 언제든 달라질 수 있다. 독자의 주의를 각별히 환기해야 한다거나 예술적 내용을 다루는 글이라면 칼럼과 마진의 형태는 얼마든지 변형을 시도할 수 있다. 따라서 칼럼은 다각형이 되거나 낱자 모양이 되거나 곡선화되거나 중첩되거나 회전된 전혀 엉뚱한 형태가 될 수도 있다. 칼럼 형태의 시각적 속성이 두드러지면 그만큼 시각적 인상은 극대화된다.[3.37] 그러나 이러한 접근은 위험한 결과를 가져올 수도 있으므로 항상 심사숙고해야 한다.

3.36
페이지 안에서 칼럼과 마진의 각부 명칭 그리고 시각 기준선.

3.37
여러 가지 칼럼 형태.
1 일반적인 칼럼 형태.
2 다각형 칼럼.
3 다양한 형태의 칼럼.
4 한 변이 곡선으로 된 칼럼.
5 서로 중첩된 칼럼.
6 방향이 회전된 칼럼.
7 어긋난 듯 겹친 칼럼.
8 마진이 무시된 칼럼.
9 제목이 칼럼 마진을 가로지르는 칼럼.

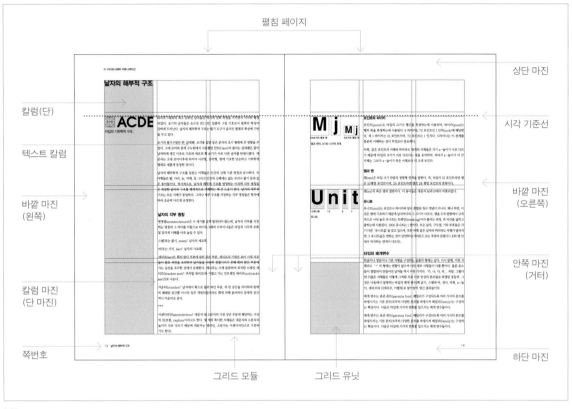

1

2

3

4

5

6

7

8

9

3.38

1

2

3

4

5

6

3.39

칼럼의 시각적 효과

칼럼의 시각적 효과는 인쇄물에 신선하고 탈규범적인 인상을 심어준다. 특히 본문 텍스트가 지루할 만큼 많거나 아니면 각별히 독자를 유인해야 할 효과가 필요한 경우에 단원이나 장의 시작을 알리는 첫 컬럼에서의 시각적 효과는 타이포그래피에 독창적 개성을 보여주는 장치이다.

장 구분 효과 | 각 장이 시작되는 첫 페이지의 첫 번째 칼럼(또는 단락)은 시각적 속성을 달리해 장이 시작됨을 알리는 역할을 한다.[3.38] 독자에게 새로운 장의 시작을 알리는 방법으로는 각 장마다 첫 단락의 글줄사이를 조절해 시각적 질감을 달리하거나, 첫 단락의 첫 단어 또는 첫 문장에 색을 부여하는 방법 등이 있다. 이러한 방법은 독자가 글을 읽는 데 다소 부담을 주는 것도 사실이지만 장이 시작되는 첫 번째 칼럼의 앞 단락에만 사용한다면 큰 무리는 없다.[3.39]

투명 효과 | 투명 효과 또는 차원 효과는 질감이나 무게, 톤 등이 서로 다른 글자가 겹칠 때 나타나는 시각적 효과이다. 이 효과는 각 요소의 시각적 속성이 서로 극명하게 다를수록 더욱 커진다. 투명 효과는 지면에 깊이감, 투명성, 생명력과 활력을 불어넣는 매우 유용한 방법이다. 이 효과는 그 정도가 클수록 회화적 느낌을 강조하고 독자를 사로잡기 때문에 주로 크기가 큰 글자나 단락 또는 칼럼 단위에 적용한다. 그러나 이러한 효과를 맹목적으로 사용하면 오히려 시각적 공해로 여겨질 우려가 있으므로 항상 적재적소에만 사용해야 한다. 투명 또는 차원 효과는 항상 충분한 대비가 있어야 효과적이다.[3.40]

회색 효과 | 회색 효과란 시각적 밀집도 또는 회색도(灰色度)라고도 하며, 글자들이 점유하는 공간의 총량에 비례한다. 즉 글 상자가 나타내는 회색의 음영 단계이다. 흰색 종이에 정렬된 작고 조밀한 글자들은 바탕색과 어울러져 각기 다른 회색 효과를 나타낸다. 이러한 회색의 농담은 독자의 시선이 지면에서 이동하게 하는 역할을 한다. 임의의 인쇄물을 앞에 놓고 마음의 평정을 유지한 가운데 눈을 가늘게 뜨고 조금 멀리서 바라보라. 아마 회색의 정도가 진한 것(바탕과 대비가 높은 것)으로부터 흐린 것으로 시선이 옮겨짐을 느낄 것이다.[3.41]

3.40

3.41

칼럼 속에 등장하는 본문, 캡션, 인용문, 인터뷰, 각주 등의 다양한 회색 효과는 원활한 커뮤니케이션에 기여하고 타이포그래피 디자인의 심미성을 높인다. 그러나 최상의 회색 효과를 얻었다 하더라도 만일 커뮤니케이션 기능에 심각한 결함을 발생시킨다면 아무 가치가 없다. 그러므로 디자이너가 회색 효과를 무작정 좇기보다는 기능적으로 필요하다는 확신이 있어야 한다. 왜냐하면 디자인은 예술과 기술의 사이에 놓여 있기 때문이다.

텍스트가 많은 단행본, 잡지, 신문 등은 '최소한의' 회색 톤만 사용하는 것이 바람직하다. 그러나 광고물과 같이 짧은 순간 독자의 시선에 강력히 호소해야 할 경우는 다양하고 풍부한 회색 효과를 사용해야 한다. 특히 대형 인쇄물의 다양한 회색 톤은 존재 가치를 분명하게 드러낼뿐더러 환기적이고 역동적인 역할을 한다.

3.38
장 도입부의 한 예로, 왼쪽은 전면에 걸쳐 그림이 가득하며 오른쪽은 새로운 장의 본문이 시작하는 독특한 형식을 보여 준다. 이러한 시각적 풍부함은 잘 계획된 타이포그래피의 결과이다.

3.39
새로운 장의 시작을 알리는 칼럼 효과.
1 첫 문장의 글줄사이를 넓힌 칼럼 효과.
2 첫 문장의 글자 무게를 무겁게 적용한 칼럼 효과.
3 첫 문장의 색을 다르게 적용한 칼럼 효과.
4 첫 문장을 단락의 밖으로 내어 쓴 칼럼 효과.
5 첫 문장의 글자 크기를 줄이고 인덴트를 적용한 칼럼 효과.
6 첫 단어를 크게 해 단락 밖으로 끌어낸 칼럼 효과.

3.40
칼럼의 여러 가지 투명 효과로 텍스트에 시각적 역동성을 부여한다.
1 크기가 확대된 첫 문장과 칼럼이 겹쳐 투명 효과를 낳았다.
2 글자의 크기와 색이 다른 두 칼럼이 겹치면서 지면에 깊이감을 더한다.
3 서로 다른 두 가지 텍스트가 교차하고, 이들에 각기 다른 색상을 부여해 가독성을 해치지 않으면서 텍스트에 시각적 흥미를 더한다.
4 서로 다른 글자체와 무게 그리고 이들의 겹침 효과는 페이지에 활력을 더한다.

3.41
글자의 무게, 크기, 글자사이, 낱말사이, 글줄사이 등의 변화에 따라 다양하게 보이는 회색 효과들. 어느 것은 매우 밝아 보이며 또 어느 것은 매우 어두워 보인다. 화면 안에서 각 요소를 보며 자신의 시선이 어떤 경로로 움직였는가를 생각해 보라.

**그리드는 시각 정보를 구조화하고 숨 쉬게 하는
타이포그래피의 강력한 무기이다.**

그리드는 단일 체계로 효율적 결과를 얻기 위해 고안된 장치
이다. 일명 '격자형 그물망'이라고도 한다. 역사적으로 기능주
의가 팽배한 이후, 미국을 중심으로 유선형 스타일(Stream-
line), 유럽의 뉴 타이포그래피 운동(New Typography) 그
리고 국제적 모더니즘에 힘입어 디자인을 더 능률적이고 체
계적으로 진행할 수는 없는가를 고민한 끝에 얻어진 결과
가 그리드이다. 이후 그리드는 스위스 스타일, 즉 국제 타이
포그래피 양식(International Typographic Style)이라는 이
름으로 전 세계를 하나의 시스템으로 평정하고 오늘날 유일
무이한 최선책으로 자리를 잡았다. 몰개성적이라는 비판적
목소리도 높지만 그리드는 많은 양의 정보를 일목요연하고
체계적으로 처리하고 시간과 경비를 절감할 수 있는 뛰어난
장점을 두루 갖추고 있기 때문에 앞으로도 한동안은 다른
대안은 없을 것이다.

그리드의 구조

그리드의 참 의미는 그리드로부터 벗어나는 것이다
디자이너 중에 "그리드(grid)는 복잡해야 할까?"라는 의문
을 가진 사람들이 많다. 그러나 그리드의 복잡한 정도는 편
집할 내용의 유형에 따라 얼마든지 간소해질 수 있다. 그러
므로 극히 간단한 디자인이라면 단지 하나의 칼럼만으로
도 충분하며, 복잡한 내용을 소화하려면 더 다양하고 복잡
한 그리드가 필요하다.

　정작 그리드의 사용에서 중요한 것은 무엇일까? 역설
적으로 들리지만, 그리드의 참 의미는 '그리드로부터 벗어
나는 것'이다. 타이포그래피의 모든 디자인 요소가 한결같
이 구획된 공간 안에 기계적으로 정렬된다면 따분하기 이를
데 없는 결과밖에 얻을 수 없다. 그러므로 대세에 지장이 없
다면, 그리고 전체적 일관성에 큰 영향을 끼치지 않는다면
그리드로부터 과감히 이탈하라. 이러한 변칙은 오히려 디
자인 전반에 활력을 탄생시키며 생기를 불어넣는 청자연적
(靑磁硯滴)의 효과를 낳는다.

　그러므로 타이포그래피의 모든 요소가 기본 그리드에
속박될 필요는 없다. 오히려 그리드의 변칙적 활용이야말
로 시각적 다양성과 흥미를 제공한다. 그러나 그리드의 변
칙적 활용이 상호 관계를 전혀 무시한 채 그리드를 완벽히
벗어난 타이포그래피 요소를 말하는 것은 결코 아니다. 디
자인의 모든 요소는 지면 안에서 다른 요소들과 항상 지속
적인 시각적 관계를 유지해야 한다. 만일 확신이 없다면 오
히려 그리드를 철저히 지켜라.

3.43

3.44

3.42
시각 기준선과 그리드. 일반적으로 시각 기준선은
본문이 놓이는 가장 높은 지점이다.

3.43
텍스트 블록은 위치와 면적에 따라 지면의 인상을 좌우한다.

3.44
지면에서 마진은 텍스트 블록을 공고히 확립하는 요소이다.

그리드의 요소

지면에는 요소들의 정렬을 지배하는 가상의
시각 기준선이 존재해야 한다

그리드를 탄생시킨 그물망의 역사는 과거 예술가들이 투시도법에 대한 이해가 싹트고 원근에 대한 개념이 형성되면서 그려야 할 대상물의 앞쪽에 그물망을 놓고, 그 망을 통해 대상물을 옮겨 그린 것에서 시작한다. 이것은 이후 황금 분할, 루트 사각형, 모듈러 등과 같은 비례 체계의 근원이기도 했다.

타이포그래피에서 말하는 그리드는 지면에 글자나 이미지를 구성할 때 디자인 전반에 단일성을 확립하는 역할을 한다. 일반적으로 그리드 요소에는 시각 기준선(flow line), 그리드 모듈(grid module), 텍스트 블록(text block), 칼럼 마진(column margin), 외곽 마진(outer margin) 등이 있다.

시각 기준선 | 시각 기준선이란 지면에서 대개 본문의 가장 높은 위치에 존재하는 가상의 수평선이다. 이 가상의 직선은 디자인의 큰 틀(포맷)을 이끌면서 정렬감을 지탱하며, 연속되는 여러 페이지를 하나의 시각적 체계로 통일하는 단일성을 구축한다. 형식상 이들은 인체의 척추와 같다.[3.42]

텍스트 블록 | 텍스트 블록이란 지면에서 외곽 마진을 제외한 영역(텍스트 칼럼과 칼럼 마진), 즉 여러 칼럼들이 차지하는 큰 사각형을 말한다. 지면에서 텍스트 블록을 결정할 때는 먼저 텍스트 블록의 면적과 위치를 검토해야 한다. 텍스트 블록이 페이지 중앙에 놓이면 정적이며 형식적으로 보이고 가장자리에 놓이면 긴장감과 에너지가 느껴진다. 텍스트 블록의 크기 또한 중요하다. 텍스트 블록의 크기가 작으면 수줍어 보이고 크면 활기차 보인다. 그러므로 디자이너는 그리드의 세부 구조를 결정하기 전에 먼저 텍스트 블록의 면적과 위치를 심사숙고하는 것이 최우선이다.[3.43]

외곽 마진 | 그리드에서 외곽 마진 역시 매우 중요하다. 외곽 마진은 텍스트 블록이나 이미지의 배경이 될 뿐만 아니라 글과 공간의 대비를 확립하는 요소이다. 대칭적 마진은 수동적이며, 비대칭적 마진은 능동적이다. 그리고 마진의 상하 또는 좌우의 간격이 서로 다르면 시각적 긴장과 쾌활함이 발생한다.[3.44]

그리드의 변화

ABA형(제5단원 「타이포그래피 커뮤니케이션」에서, 타이포그래피 속성 중 'ABA형' 참조)은 '세부 요소들 간의 시각적 관계'를 확립하는 장치이다. 그리고 그리드는 공간 분할에 기반을 둔 반복으로 '전체적 질서'를 확립하는 것이다. 즉 그리드라는 전체적 질서 속에서 ABA형으로 시각적 관계를 설정하며 지면의 구조를 확립한다.

그리드의 기본 속성은 반복이다. 그리고 지배와 종속의 원리를 따른다. 지속적인 반복 가운데, 칼럼은 지배적이며 칼럼 마진은 종속적이다. 이들은 하나의 체계 안에 수많은 타이포그래피 요소를 수용하며 지면에 바람직한 긴장감을 창조한다. 타이포그래피 그리드는 규칙적 비례 속에서 일정한 간격으로 세분된다. 이러한 비례 체계나 세분된 간격은 지면의 시각적 속성과 인상을 탄생시키는 역할을 한다.

그리드의 잘게 나누어진 그물망 안에 헤드라인, 서브라인, 본문 텍스트, 캡션, 사진 이미지 등이 놓인다. 이들은 하나의 그리드 속에서 매우 다양한 레이아웃을 탄생시키는데, 지나치게 정적이거나 무질서하지 않도록 주의 깊게 조절되어야 한다. 비록 같은 그리드를 이용하더라도 매우 미묘하고 폭넓은 가능성이 있기 때문에 그 결과는 다양하다.[3.45-49]

3.45

1　　2　　3

4　　5　　6

3.46

3.45-46
그리드에서 칼럼과 단의 활용.

3.47

3.48

3.47–48
같은 그리드라도 다양한 단(3.47)과
다양한 칼럼(3.48)을 적용할 수 있다.

1

2

3

4

5

6

7

8

3.49

3.49

칼럼과 단의 활용. 같은 그리드라도 칼럼과 단의 복합적 변형에 따라
수없이 많은 가능성이 존재한다.

페이지는 여러 가지의 디자인 요소들이 모두 담긴 지면이
며, 책은 그 지면들이 하나의 덩어리로 묶인 것이다. 책은
글의 내용이나 유형에 따라 형태와 크기, 제본 방법 등이 다
양하다. 역사적으로 책은 수 세기 동안 되풀이하며 제작되
는 과정에서 나름대로의 독특한 체제와 전개 방법을 갖게
되었다. 그리고 이 방법들은 책에 담긴 정보를 독자가 손쉽
게 이해할 수 있도록 부단히 노력한 결과이다. 이 장에서는
책의 시각적 일관성, 페이지의 구성 요소, 책의 구조와 체제
등을 상세히 소개한다.

페이지의 시각적 일관성

*책에서 각 페이지는 긴 종이가 연속된 여러 조각으로
나뉜 것이라 간주해야 한다*

대개의 인쇄물은 연속된 여러 장의 페이지로 구성된다. 적
게는 한두 쪽에서 많게는 수백 쪽에 달한다. 접지 형식의 리
플렛이나 브로슈어도 구조적으로 한 장의 페이지나 다름이
없다. 독자는 여러 페이지의 인쇄물을 읽지만 그의 지각 세
계는 모든 페이지를 시간과 공간이 연속되는 하나의 긴 화
상(하나의 시각적 포맷)으로 기억을 한다.[3.50]

그러므로 한 권의 책, 한 부의 리플렛, 또는 두툼한 백과
사전이 왜 일관된 시스템의 포맷으로 디자인되어야 하는가
를 이해할 수 있다. 물론 모든 페이지의 디자인 형식이 완벽
히 똑같아야 한다는 말은 아니다. 인쇄물은 전반적 흐름이
유지되는 가운데 독자가 수용할 수 있을 만큼의 변화나 이
탈이 허용되면 오히려 생동감을 가진다.

따라서 출판물은 페이지의 처음부터 끝까지 시각적 일
관성이 유지되어야 하지만, 모든 페이지가 천편일률적으로
똑같다면 그 결과는 지루하고 따분하다. 한편 모든 페이지
가 각양각색으로 디자인된다면 이 또한 혼돈을 가져오고
일관성을 잃게 된다.

3.50
책의 구조를 시각적으로 설명하는 이미지. 여러 쪽으로 구성되는
모든 인쇄물은 공간과 시간 속에 존재하는 하나의 긴 화면이다.
그러므로 책에는 시각적 연속성이 유지되어야 한다.

페이지의 구성 요소

페이지는 크게 타이포그래피 영역(typographic field)과 바깥마진으로 나눈다. 그리고 타이포그래피 영역은 칼럼(column)과 칼럼 마진(column margin)으로 나뉘며, 바깥 마진은 다시 상하좌우의 마진들(head margin, foot margin, outer margin, gutter or inside margin)로 나뉜다.[3.51]

책에서 쪽번호는 항상 오른쪽부터 시작하는 것이 철칙이다. 그러므로 오른쪽의 쪽번호는 항상 홀수이다. 관습적으로 오른쪽 페이지는 렉토(recto) 왼쪽 페이지는 버소(verso)라 한다. 페이지의 구성 요소는 왼쪽과 같다.

페이지의 구성 요소

단원 제목 title of part
장 제목 title of chapter
절 제목 title of section
러닝 헤드 running head
스탠드퍼스트 standfirst
본문 text
인용문 quotation
인터뷰 interview
캡션 caption
각주 footnote
이미지 image
폴리오 folio
마진 margin

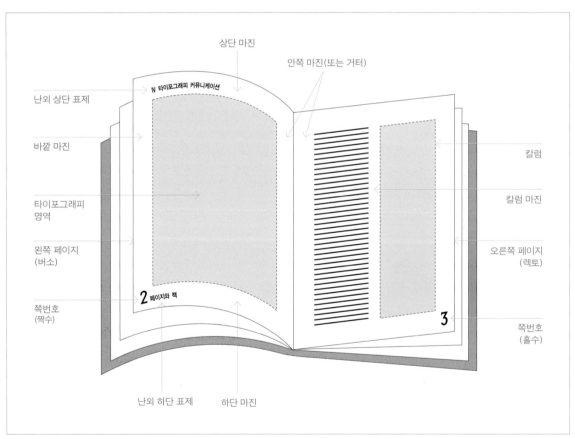

3.51

3.51
페이지의 해부적 구조. 책을 구성하는 각 페이지에는 보이지 않는 여러 가지의 구조가 있다.

3.52

3.53

스탠드퍼스트 | 본문이 본격적으로 시작되기 전에 본문의 주요 내용을 소개하는 몇 줄의 안내문으로, 독립적 단락이다. 이것은 제목과 본문을 이어 주는 가교 역할을 한다. 대개 잡지에서 사용하는 요소이다.[3.52]

본문 | 페이지에서 가장 지배적인 요소로 저자의 생각과 의도가 서술된 글이다. 본문의 시각적 태도는 본문의 양에 따라 좌우되지만 글의 성격과 논조에 따라 다양한 인상으로 디자인될 수 있다.

인용문 | 종종 본문 속에 등장하는 인용문은 독자가 인용된 사실을 분명히 식별할 수 있도록 본문과 시각적 속성이 뚜렷하게 달라야 한다. 인용문은 글자 크기, 글자체, 단락 들여쓰기, 색, 정렬 방식 또는 주 번호 삽입 등으로 본문과 차별화 할 수 있다. 이러한 인용문의 차별적 속성은 페이지에 시각적 활력과 변화를 주는 기회이기도 하다.

인터뷰 | 주로 잡지와 같은 정기 간행물에서 현장성을 더 강조하려고 취급하는 것으로 질문과 응답의 구조이다. 그러므로 독자가 질문자와 응답자를 쉽게 구분할 수 있어야 한다. 이러한 문제를 해결하는 방안은 여러 가지가 있다. 화자들의 이름을 명시하거나, 특별한 약호를 사용하거나, 타입의 속성을 달리하거나, 색을 사용하는 등이다. 여러 가지 형태의 딩뱃이 질문자와 응답자를 암시하는 기호로 사용될 수도 있는데, 이러한 아이콘은 본문과 뚜렷이 구별되는 요소로 독자가 인터뷰 과정을 쉽게 감지할 수 있는 직감적 반응을 유도한다.

캡션 | 그림을 설명하는 캡션은 섬세한 정렬을 통해 본문과 구별되어 지면에 다양성을 부여한다. 캡션에서는 종종 부가적인 점이나 선이 자주 사용된다. 이들은 비교적 크기가 작기 때문에 종종 대수롭지 않게 여겨지지만 지면에 독특한 시각적 효과를 연출하는 중요한 요소이기도 하다.[3.53]

3.52
왼쪽 페이지 상단에 있는 여러 줄의 글이 스탠드퍼스트이다.
이는 독자를 본문으로 유인한다.

3.53
캡션의 실제 예(부분).
1 〈시간의 만물상〉. 학생작.
2 〈충남의 혼 그리고 비망록〉. 학생작.
3 『www.type』. 원유홍 옮김. 디자인하우스.
4 『프린트 디자인 애뉴얼(Print Regional Design Annual)』.

1

2

3

4

5

3.54

각주 | 본문에서 주로 페이지 하단에 등장하는 각주는 독자의 이해가 부족한 내용에 관해 근거와 함께 자세한 설명을 보완한다. 이들은 본문과 시각적 대조를 이루지만 비교적 눈에 드러나지 않도록 배려하는 것이 일반적이다. 그러므로 독서의 리듬과 활력을 감안해 신중한 시각적 배려가 뒤따라야 함은 두말할 여지가 없다.

이미지 | 이미지는 본문의 전반적 내용을 상징적으로 설명하거나 일부 내용을 시각적으로 옮겨 놓아 독자의 이해를 돕는 사진, 일러스트레이션, 도표, 도해, 다이어그램 등이다. 관례적으로 오늘날까지 삽화라는 용어가 널리 사용되지만 이보다는 일러스트레이션 또는 이미지라는 용어가 더 나은 개념이다. 이들은 독자를 본문으로 유인하거나 축약된 의미를 함축적으로 전달하는 역할뿐 아니라 시각적으로 본문과 맞대응하는 요소로서 지면의 레이아웃을 좌우한다.

폴리오 | 폴리오, 즉 각 페이지의 숫자 번호는 독자가 어디쯤을 읽고 있는가를 알게 해주거나 원하는 페이지를 쉽게 찾도록 도움을 주는 역할을 한다. 그 기능을 배가하는 보완 장치로서 책의 제호나 장제목 또는 그래픽 선이나 부호 등과 함께 조합되기도 한다. 이들은 당연히 그리드 상에 자리 잡으며, 중앙의 접지선을 중심으로 가깝게 놓이거나 멀리 놓여 페이지의 인상을 변화시킨다. 또한 이들의 위치 역시 페이지의 연속성에 밀접한 관련을 낳는다.[3.54] 레이아웃의 측면에서 디자이너는 각 페이지의 하단에 작고 수줍게 등장하는 이 요소를 최종적으로 페이지의 포맷을 완결 짓는 중요한 요소로 인식해야 한다. 따라서 글자크기나 글자사이, 낱말사이, 무게 등이 면밀히 조절된 폴리오는 독특한 타이포그래피 특성을 드러내어 독자의 시각적 반향을 불러일으킬 수 있다. 타이포그래피 디자인을 새롭게 인식하는 관점에서 폴리오에 대한 선입견을 버리고 적극적인 변화를 시도하면 지면에 신선한 충격을 줄 수 있다.

3.54
폴리오의 실제 예(부분)
1 『www.type』. 원유홍 옮김. 디자인하우스.
2 아트센터칼리지오브디자인(Art Center College of Design) 카탈로그.
3 『홍익 디자인 그래픽 가이드』. 학생작.
4 상명대학교 소식지. 학생작.
5 『Surprise Me : Editorial Design』. 호르스트 모서(Horst Moser) 작.

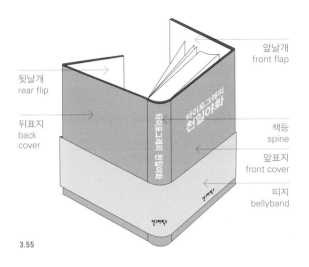

뒷날개
rear flip

앞날개
front flap

뒤표지
back
cover

책등
spine

앞표지
front cover

띠지
bellyband

3.55

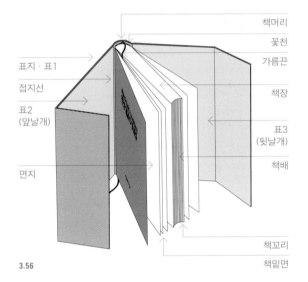

표지·표1

접지선

표2
(앞날개)

면지

책머리

꽃천

가름끈

책장

표3
(뒷날개)

책배

책꼬리

책밑면

3.56

3.55
표지의 구성 요소.

3.56
책의 해부적 구조. 책의 구성 요소는 마치 인체와 비슷한 이름이다.

책의 구조와 체제

책은 크게 표지와 내지로 구분한다. 표지는 앞날개(표2), 앞표지(표1), 책등, 뒤표지(표4), 뒷날개(표3)로 구성된다. 표지는 내지보다 조금 두꺼운 종이로 제작하는 것이 상례이다.[3.55] 두꺼운 판지로 제작하면 하드커버(hard cover)라 하고, 두꺼운 일반 용지로 제작하면 소프트 커버(soft cover)라 한다.

표지의 구성 요소

표지는 책의 물리적 구조[3.56]를 지탱하는 요소로서 대개 내지보다 조금 두꺼운 종이로 제작되며 습기를 방지하기 위해 코팅한다. 표지는 책을 손으로 잡았을 때 느끼는 촉감을 고려해 크기나 비례는 물론 질감 또한 따져보아야 한다.

앞표지 | 독자와 직접 대면하는 책의 얼굴로서 책에 담긴 내용을 함축적이며 상징적으로 드러내는 요소이다. 또한 가판대에서 독자를 유혹하는 '들리지 않는 함성'이기 때문에 표현의 개성과 독창성에 주의 깊은 배려가 요구된다. 흔히 줄여서 '표지'라 부르며 책의 내용을 시사하는 사진이나 일러스트레이션 또는 그래픽 요소, 제호, 판, 커버 라인(cover line), 저자, 출판사 로고, 시리즈 번호 등이 포함된다.

앞표지 안쪽 면 | 특별한 명칭이 없으며, 앞표지의 안쪽 면으로 대개 빈 단면이다.

앞날개 | 표지의 구성 요소로서 선택 사항이다. 주로 저자 사진, 저자의 간략한 경력 또는 책의 특이점 등을 포함한다.

책등 | 인체의 척추처럼 책이 가지런히 제책되는 측면을 말한다. 제호, 저자명, 출판사 로고를 포함한다. 책등은 가판대에 가지런히 꽂혀 있게 되지만 사실은 독자와 눈길을 맞추려 무던히 노력하는 요소이다. 그러므로 디자인적으로 사려 깊은 배려가 필요하다.

뒤표지 | 책에 관련된 판촉 정보와 주요 내용, ISBN 번호, 출판사, 가격, 바코드 등이 들어간다.

뒤표지 안쪽 면 | 앞표지 안쪽 면과 같은 개념으로 대개 빈 단면이다.

뒷날개 | 앞날개처럼 선택 사항이다. 주로 출판사에서 간행된 관련 도서나 시리즈물의 목록과 설명, 저자나 역자의 약력 소개, 구입 문의 등을 싣는다.

띠지 | 책의 허리 부분을 둘러싸는 띠. 가판대에서 책을 적극적으로 홍보하기 위해 마련된 별도의 장치이다.

뒷날개　뒷표지　책등　앞표지　앞날개　　　　면지　　　　반표지

머릿그림　　　속표지　　　판권　　　헌사　　　서문　　　저자서문

감사의 말　　　목차　　　　도입부 삽화　　　　1장의 도입면

본문-1장　　　본문　　　본문　　　본문　　　2장의 도입면

본문-2장　　　본문　　　본문　　　본문　　　3장의 도입면

본문-3장　　　본문　　　본문　　　본문　　　부록

장 도입면　　　주석　　　　참고문헌　　　　자료출처

용어해설　　찾아보기　　간기　　　반표지　　면지　　　면지

3.57

3.57
책의 체제(한 권의 책을 구성하는 일련의 구성적 체제).

내지의 구조와 체제

도입부

본문부

종결부

내지의 구조와 체제

책에서 내지의 구조는 옆에 있는 표에서와 같이 도입부, 본문부 그리고 종결부로 구분되며 그 각각은 다시 구체적이며 세세한 하부 체제를 가지고 있다.[3.57]

도입부

도입부는 대개 로마 소문자(i, ii, iii, iv……)로 쪽수를 명기하는데(어떤 경우에는 아주 없기도 하다. blind folio), 서문을 기점으로 그 앞쪽은 쪽수를 명기하지 않고 서문에서부터 쪽수를 명기하는 것이 관례이다. 그러나 본문에서는 아라비아 숫자(1, 2, 3, 4……)를 사용한다. 또한 그림으로 가득 찬 페이지에서는 쪽번호를 생략하는 것이 범례이다. 그러면 도입부의 각 요소를 살펴보기로 한다.

면지 | 표지와 내지 사이에 삽입되는 지면으로 아무 내용 없이 단색의 색지가 사용된다. 일반적으로 볼륨이 작은 출판물에서는 무시된다.

반표지 | 도입부의 첫 페이지로 대개 책의 제호만 등장한다. 그러나 시리즈 서적이라면 시리즈의 제호와 각 권의 일련번호가 등장한다.

머릿그림 | 도입부의 두 번째 페이지로 필요에 따라 선택적이다. 사진이나 일러스트레이션을 사용하거나 저자가 쓴 다른 책을 소개하기도 한다. 또한 시리즈 서적이라면 다른 시리즈물의 제호와 간략한 내용을 설명하기도 한다.

속표지 | 도입부의 세 번째 페이지로 일명 '타이틀 페이지'라 한다. 속표지는 메아리처럼 표지를 공명하는 요소일 뿐 아니라 독자를 본문으로 이끄는 관문이다. 그러므로 본문의 타이포그래피 속성을 유지하는 가운데 표지의 인상을 다시한번 소화하는 부분이다. 이 페이지에는 제호, 부제호, 판과 쇄, 출판일, 판권 관련 사항, 저자명(또는 역자명이나 편저자명), 스폰서, 출판사, 출판 도시명 등이 포함된다.

판권 | 도입부의 네 번째 페이지로 법률적 권한 사항과 제한 사항이 명기된다. 일반적으로 본문보다 작은 크기의 글자가 사용된다.[3.58]

헌사 또는 제사 | 도입부의 다섯 번째 페이지로 항상 오른쪽 페이지에 자리를 잡는다. 책을 출간하는 저자가 특별히 의미를 부여하고 싶은 인물에게 책을 헌정하는 내용이다.

서문 | 도입부의 여섯 번째 페이지로 사회 저명인사나 전공 분야에서 활약하는 유명인사가 출간되는 책의 의미나 장점을 추천하는 글이다. 이 페이지는 내용의 특성상 추천인의

1

2

3

4

3.58

1

2

3.59

이름과 직함 그리고 간략한 경력 사항이 돋보이도록 디자인하는 것이 바람직하다.

저자 서문 | 도입부의 일곱 번째 페이지로 저자가 출간 목적과 의미, 어떻게 책을 읽어야 하는가를 소개하는 내용이다.

감사의 글 | 도입부의 여덟 번째 페이지로 규모가 작은 책에서는 저자 서문 속에 함께 처리된다. 미국에서는 acknowledgments이고 영국에서는 acknowledgements로 서로 스펠링이 다른 것에 유의하라.

차례 | 도입부의 아홉 번째 페이지로 서문 앞에 놓이기도 한다. 차례는 독자를 본문으로 안내하는 입구이다. 차례의 두 가지 의미는 독자가 책의 내용을 일목할 수 있도록 돕고 독자가 필요로 하는 부분을 쉽게 찾아갈 수 있도록 돕는 이정표로서의 역할이다. 그러므로 장 제목이나 절 제목이 쪽번호와 함께 눈에 쉽게 보이도록 타이포그래피 속성을 충분히 고려하는 것이 중요하다.

만일 시리즈 서적이라면 다른 시리즈물의 차례가 함께 소개되기도 한다. 본문 차례뿐 아니라 삽화(일러스트레이션, 사진 등), 도해, 도표, 지도 등의 목록이 별도로 추가되기도 하는데 이들은 책에서 본문 차례와 동등한 역할을 하기 때문에 레이아웃이나 글자 조건이 본문 차례와 같아야 한다.[3.59]

기타 | 머릿그림과 같이 필요에 따른 선택 사항으로 당연히 무시될 수 있다. 책에 사용된 약어, 용어 해설, 연대기, 공저나 여러 명의 도움으로 책이 제작된 경우 그들의 기여도에 관한 내용을 설명하는 페이지로서 결코 한 페이지를 넘어서는 안 된다. 부득이 한 페이지 안에서 해결할 수 없다면 책의 제일 뒷부분으로 옮겨야 한다. 또한 잡지라면 도입부 안에 편집자 칼럼 또는 사설(editorial)이 추가된다.

3.58
판권이 게재된 실제 예(부분).
1 《정글》, 창간호, 윤디자인연구소.
2 『타이포그래피 천일야화』, 안그라픽스.
3 《지콜론》, 2011년 9월, 지콜론.
4 〈괴물〉, 학생작.

3.59
차례의 실제 예(부분).
1 〈충남의 혼 그리고 비망록〉, 학생작.
2 아트센터 칼리지 오브 디자인 카탈로그.

1

2

3

4

3.60

본문부

본문에서는 본격적으로 저자가 책에서 말하고자 하는 내용을 언급한다. 이들은 내용의 정도에 따라 논리적 체계를 갖추고 독자에게 소개된다.

본문부는 실제 내용뿐 아니라, 각 단위의 제목과 부제목 그리고 제목의 일련 번호, 삽화, 사진, 도해, 도판, 인용문, 캡션, 각주, 쪽번호 등의 복잡한 요소들이 하나로 일체화된 시공간적 연속 페이지이다. 그러면 본문의 각 요소들을 하나씩 살펴보기로 한다.

일러스트레이션 또는 장 도입면 | 도입부와 본문의 구분을 알리는 선택 사항이다. 보통은 생략한다.

내용 요약 | 필요에 따른 선택 사항으로 종종 무시된다. 내용 요약의 타이포그래피 속성은 본문과 별개로 처리하는 것이 바람직하다. 이것은 본문의 부가적 요소가 아니라 본문의 핵심을 강조하는 선두적 역할이기 때문에 오히려 극명한 강조가 필요하다.

입문 | 이 또한 선택 사항이다. 이것은 저자 서문의 구체적 내용으로 각 단원(또는 장)의 개괄적 윤곽, 단원(또는 장) 목표, 내용 요약, 용어 해설 등을 소개하는 글이다. 본문과 같은 조건의 글자로 조판되어야 한다.

단원 | 본문은 크게 몇 개의 단원으로 구성된다(규모가 작은 책에서는 단원 없이 장으로 구성된다). 단원에 포함되는 내용의 복잡성에 따라 단원의 하부 차례가 포함될 수도 있다. 일반적으로 단원의 일련 번호는 로만체 대문자인 I, II, III, IV…를 사용한다.[3.60]

3.60
단원 페이지의 실제 예.
1 『The Design Concept』. 앨런 헐버트(Allen Hurlburt).
2 〈이미지 메이킹 디자인〉. 학생작.
3 『Type in Motion』. 제프 벨라토니, 맷 울먼.
4 잡지에서의 단원 도입면.

과 유주의 여지를 준다.

symbolic: 3차원적(상징적)인 표현, B=A
하다. 초기의 전달 속도는 매우
index 단계를 거쳐 *icon*으로 발

11) 김명석 유시천, 「인간-컴퓨터 상호작용 디자인(HCI)에서
1994, Vd. 9, p2
12) 김지현, 「의미의 타이포그래픽 전환」, 한성대 논문집, 199
13) 홍승완, '웹 디자인의 새로운 물결' 어도비 세미나, 「Web

1

너지는 한편에서는 새로운 디자인이 일어나는 대변혁의 시기에
서 있다.

산업시대에 '산업디자인'이 존재했다면 다가올 사회
으로 바뀔 것이다. "새로운 시대에서 디자이너의 역
가 하지 않는다면 다른 이들이 하게 될 것이고 결국
지어로 기억되고 말겟"이란 맥코이 (K. MaCoy)의 말에

(주)지드코스마디자인연구소 - COSMA (서울 코스마 3, 1991), p.

2

3.61

참고문헌

참고자료 이책의 내용에 인용된 논문과 관련서적 그리고 웹사이트를
출판사는 / 표시로 구분합니다.

ㄱ

광고표현에 나타난 한국적 크리에이티브에 관한 연구 김형
광고노출 후 지연된 상표태도형성 평가목표, 지연된 기간
경기 북부 지역 대학생들의 학교식당 이용실태 이지호, 황문경
광고사진에 표현된 섹스어필에 관한 연구 최군성 / 상명대학교 디
국내광고의 변모와 광고사진의 표현에 관한 연구 최군성 / 상
국제화 디자인과 세계 디자인의 차별화 전략연구 박규원
광고사진에 나타난 디지털 이미지 표현의 기호학적 분석

1

2

3.62

장 | 단원은 몇 개의 장으로 구분되며 각 장은 다시 여러 개의 절로 세분된다. 장의 일련번호는 아라비아 숫자인 1, 2, 3, 4⋯⋯로 표기한다. 일반적으로 장은 왼쪽이든 오른쪽이든 어느 쪽에서 시작해도 상관없지만, 한 권의 책 안에서는 시작하는 쪽이 항상 같아야 하는 것이 관례이다. 또한 장의 시작은 주로 빈 페이지의 처음부터 시작된다. 그러나 이러한 관례는 항상 어떤 기준에 맞추는 것이 아니라 책에서 자신만의 고유한 일관성을 유지한다면 아무 문제가 되지 않는다.

절 | 장이 절로 세분되듯 절 또한 여러 개의 더 작은 단위로 세분된다. 이러한 논리 체계는 독자가 혼란스러워 하지 않도록 반드시 적절한 타이포그래피의 배려가 있어야 한다. 관공서나 군 문서의 예를 보면, 글자의 크기나 무게는 물론 제목에 부여되는 번호 체계 역시 1, 1.1, 1.1.1 등과 같이 논리적이다.

요약 또는 결론 | 입문과 같이 선택 사항으로 교과서나 학습서 또는 구체적 학습 내용을 다루는 책에서 흔히 볼 수 있다. 본문의 흐름을 저해하지 않는 범위 안에서 다루어져야 한다

종결부

종결부는 본문은 아니지만 본문의 내용을 보완하기 위해 준비되는 내용이다. 여기에는 일정하게 정해진 규칙이 존재하지 않지만 일반적으로 부록, 주석, 참고 문헌, 자료 출처, 용어 해설, 찾아보기, 간기 등의 순서로 이어지는데 이 또한 상황에 따라 유동적이다.

부록 | 부록은 본문의 내용과 직접 관련은 없지만 책을 읽는 데 큰 도움이 될 내용이 소개된다. 부록은 몇 가지 단위로 세분할 수 있으며 이들은 각각 A, B, C, D 등의 일련번호를 갖는다. 부록의 내용에 첨언할 부가적 내용이 필요하면 조금 더 크기가 작은 글자로 조판하는 것이 논리적 체계를 유지하는 방법이다. 그러나 무엇보다 본문과 같은 조판 형식을 최대한 유지하는 것이 중요하다.

3.61
주석이 논문 안에 디자인된 실제 예(부분).

3.62
참고 문헌이 디자인된 실제 예(부분)
1 〈이것은 사전이 아니다〉. 학생작.
2 〈디자인+공공성+상상 "Common"〉. 학생작.

1

용어 설명

2

3.63

1

2

3.64

3.63
용어 해설의 실제 예(부분).

3.64
찾아보기의 실제 예(부분).

주석 | 주석은 본문에서 다루기에 너무 양이 많은 주들을 하나로 모아 놓은 것으로, 본문 또는 부록보다 한 포인트 내지는 두 포인트 크기가 작은 글자로 조판된다. 이들은 대개 여러 페이지에 걸쳐 자리 잡게 되는데, 혹시라도 한두 페이지 안에서 소화할 수 있다면 종결부보다는 본문 안에서 처리하는 것이 더욱 바람직하다. 만약 이들이 본문에서 각주로 처리된다면 글자 크기는 7포인트 내외가 적당하다. 그러나 글자 크기는 사용하는 글자체에 따라 일률적일 수가 없다. 본문과 직접적으로 관련되는 인용문 또는 참조 문헌이 있다면 다음 페이지의 참고 문헌에 포함하지 않고 주석에서 처리하는 것이 관례이다.[3.61]

참고 문헌 | 인용문은 본문과 직접적으로 연관이 있는 참조 문헌이지만, 참고 문헌은 본문의 내용을 이해하는 데 필요한 관련 지식을 담은 서적들의 목록이다. 참고 문헌의 글자 속성은 주석과 같은 조건을 유지한다. 일반적으로 참고 문헌은 단행본이라면 저자명, 제호(제목, 출판사, 출판년도), ○○쪽. 정기 간행물이라면 저자명, 기사 제목, 정기 간행물명, 볼륨과 통권 번호(발행일), ○○쪽으로 기록하는 것이 원칙이다. 이때 참고 사항이 여러 페이지에 걸쳐 있다면 ○○-○○쪽으로 기록한다.[3.62]

자료 출처 | 보통 삽화 출처라고도 하며 본문에서 사용된 사진, 일러스트레이션 또는 도해 등의 출처를 밝히는 내용이다. 주와 같은 조건의 글자로 조판된다.

용어 해설 | 사전적 방법으로 ABC순 또는 가나다순으로 나열한다. 일반적으로 숫자, 로마자 그리고 한글 순서이다.[3.63]

찾아보기 | 차례가 도입부에서 본문으로 들어가는 입구라면 찾아보기는 종결부에서 본문으로 들어가는 또 다른 입구이다. 보통 용어 해설과 마찬가지로 이름순 그리고 주제순으로 나열된다. 본문보다는 크기가 조금 작은 글자로 처리된다.[3.64]

간기 | 책의 가장 마지막 페이지로 왼쪽 페이지에 자리를 잡는다. 간기는 책이 출판되면서 거친 공정 과정 그리고 재료 및 물리적 수단 등을 기록하는 페이지이다. 일반적으로 북 디자이너, 타입 세팅, 사용 폰트, 종이 제조사, 인쇄소, 제본소 등이 포함된다.

면지 | 도입부의 첫 페이지에 등장하는 면지와 같은 개념이다. 대부분 아무 내용이 없는 빈 단면으로 볼륨이 적은 출판물에서는 종종 무시된다.

4

"구슬이 서말이라도 꿰어야 보배"라는 말이
있다. 타이포그래피 요소들은 효과적인
방법으로 조직되어야 커뮤니케이션 기능이
배가된다. 타이포그래피의 효과적인 조직
방법이 집대성된 결과를 타이포그래피
구문법이라 한다. 이 단원에서는 언어적
체계에 기반을 두고 있는 타이포그래피가
과연 시각적으로 어떻게 조직화되고 어떤
체계를 갖추어야 하는가에 대해 기술한다.
이 단원의 내용은 '타이포그래피다움'이
무엇인가를 설명하는 타이포그래피 형질,
타이포그래피에서 공간과 지면 구성의 기본
원리인 레이아웃과 포맷, 색, 타이포그래피
도형의 개념들이다.

타이포그래피는 시각디자인의 요체이다.

타이포그래피란 타입과 연관된 기술을 일컫는 말이지만 현대적 개념의 타이포그래피는 이보다 훨씬 폭넓은 의미로 사용된다.[4.1] 타이포그래피는 디자인의 모든 요소(이미지, 타입, 그래픽 요소, 색, 레이아웃, 디자인 포맷 등)는 물론 인쇄와 마케팅에 이르기까지 디자인에 관련되는 모든 장치를 총체적으로 관리하는 명실공히 '시각 디자인의 요체'이다. 타이포그래피는 포스터 디자인, 광고 디자인, 아이덴티티 디자인, 패키지 디자인, 북 디자인, 편집 디자인, 신문 디자인, 잡지 디자인, 웹 디자인 등 모든 인쇄 매체와 전파 매체를 관장한다. 말하자면 타이포그래피는 이들보다 우위적 개념으로 모든 매체를 통합하고 지배한다. 타이포그래피는 매체를 일컫는 용어가 아니라 시각디자인의 한 장르이다. 타이포그래피 형질이란 타이포그래피에 내제된 속성을 말하고 이것이야말로 타이포그래피다움, 즉 타이피시로부터 탄생한다.

타이피시

타이피시(typish)는 타입의 고유한 성질을 말한다
많은 학자들이 타이포그래피를 일컬어 일명 'frozen sound' 또는 'written voice'라 한다. 타이포그래피 거장들이 무슨 이유에서 타이포그래피를 'letter'라 하지 않고 'sound' 또는 'voice'라 할까? 타이포그래피는 이름 그대로 문자를 다루는 분야임이 분명한데 왜 '소리'라고 주장할까?

바로 이 점이 타이포그래피의 비밀을 여는 열쇠이다. 타이포그래피란 박물관의 박제처럼 잉크가 종이 위에 흡착된 자국이 아니라, 살아 숨 쉬거나 격렬하게 노래하고 한없이 진노하고 혹은 엷은 미소를 띠는 생물이기 때문이다. 타이포그래피에는 이처럼 타입을 살아 숨 쉬게 하는 형질들이 있다.

그러나 육성이나 악기로부터 흘러나오는 소리라 해서 모든 소리가 아름답고 의미 있는 것은 아니다. 소리가 귀에 들린다고 모두 음악이 아니며, 이미지가 눈에 보인다고 모두 걸작은 아니다.

시인은 시를 시답게 쓰고, 평론가는 평론을 평론답게 쓰고, 무용수는 무용을 무용답게 한다. 이처럼 저마다 '-다운' 고유의 형식과 방법으로 글을 쓰고 말을 하고 춤을 춘다.

따라서 타이포그래피는 '타이포그래피다운' '타이포그래피스러운(typish: 필자가 만든 조어)' 면모로 디자인을 해야 한다. 지면에 단지 글자들이 등장하는 것만으로는 타이포그래피답다고 할 수 없다. 그것은 글자를 오브제로서 처리한 결과일 뿐이다. 타이피시란 타입만이 가지고 있는 고유한 특질을 이해하고 그에 따른 활용을 말한다. 결론적으로, 바람직한 타이포그래피는 항상 타입들을 타이포그래피답게 처리하는 타이포그래피 구문법을 필요로 한다.

4.1

4.1
미국 CBS 빌딩의 인테리어 디자인.
허브 루발린(Herb Lubalin) & 루이스 도프스먼(Louis Dorfsman) 작.

4.2

4.3

4.4

4.2
〈사냥꾼의 합창〉 악보 중 일부. 베버(C. M. Weber) 작.

4.3
악보를 타이포그래피 이미지로 변환한 디자인.
프랭크 암스트롱 작.

4.4
대리석을 조각해 만든 석조(로댕박물관 소장).
오귀스트 로댕(Auguste Rodin) 작. 1893년.

타이포그래피 형질

돌덩이와 석조의 차이를 충분히 이해하라

아무리 훌륭한 작곡가일지라도, 도, 레, 미, 파, 솔, 라, 시라는 단지 일곱 음계와 1/4, 1/2, 1, 2 등 단지 몇 개의 박자만으로 작곡한다.[4.2] 음악의 형질을 이용하는 것이다.

프랭크 암스트롱(Franks Armstrong)이라는 타이포그래픽 디자이너는 음악과 디자인의 관계에 대해 "나는 타이포그래피와 음악은 시각적 영역과 청각적 영역이 동시에 공존하는 매우 유사한 관계라고 믿는다. 페이지에서 형태와 공간이 요동치며 드러내는 리듬, 칼럼에서 글줄과 글줄사이가 어울어지는 조화, 다양한 무게의 글자들이 나타내는 역동성"이라고 말한다.[4.3] 그가 정리한 공식을 보면 다음과 같다.

- 음　　　→ 낱자(점)
- 쉼표　　→ 글자사이 · 낱말사이(넓거나 좁은)
- 음의 장단　→ 낱말(길거나 짧은)
- 음조　　→ 폰트(굵거나 가는)
- 리듬　　→ 글줄(길고 짧음)
- 하모니　→ 문단 정렬(크거나 작은)
- 볼륨　　→ 칼럼(텍스트가 많거나 적은)

어떠한 음악이라도 그것을 만드는 요소나 원리는 모두 같은 것처럼 모든 유형의 타이포그래피도 그것이 만들어지는 형질은 서로 같다. 다만 디자이너가 그 형질을 어떻게 연합하고 연계시키느냐에 디자인의 승패가 가늠될 뿐이다.

우리는 '돌덩이'와 '석조'의 차이를 알고 있다. 물질로서야 전혀 차이가 없겠지만, 예술적 가치를 논하자면 그것의 가치는 판이하게 다르다. '예술적 형질'의 유무 때문이다.[4.4]

타이포그래피를 이해하는 데 가장 큰 걸림돌은 타입이다. 많은 이들은 타입이 사용된 것만으로 타이포그래피가 성취되었다고 생각한다. 그러나 그것은 타입을 사용했을 뿐 타이포그래피는 아니다. 디자이너가 특히 명심해야 할 것은 조각품을 만드는 과정에서와 마찬가지로 타입의 실체는 '돌덩이'에 불과하며, 타입들에 타이포그래피의 형질이 부여되어야만 타이포그래피라는 '예술품'이 등장한다는 것이다. 다시 말해 타입이라는 물성에 타이포그래피 형질이 용해되어야 비로소 타이포그래피이다. 타이포그래피 형질은 타이포그래피 원리와 요소, 구문법 등이다.

**좋은 형태는 좋은 공간을 만들고
좋은 공간은 좋은 형태를 만든다.**

형과 바탕은 서로를 공유하고 간섭한다. 그러므로 좋은 형태는 좋은 공간을 만들고 좋은 공간은 좋은 형태를 만든다. 따라서 타이포그래피에서 형과 바탕의 미학적 가치는 동등하다. 타이포그래피의 거장 카를 게르스트너는 "말은 시간 속에서 진행되고 글은 공간 속에서 진행된다."라고 말했다. 말이 시간을 담는 기술이라면 글은 공간을 담는 기술이다. 타이포그래피에서 공간은 형태를 리듬감 있게 만들며, 논리적으로 구분하거나 그루핑한다. 이 장에서는 타이포그래피 공간, 여백의 의미, 시각적 결핍과 보상을 설명한다.

타이포그래피 공간

말이 시간을 담는 기술이라면 글은 공간을 담는 기술이다 디자인에서 공간은 형태를 응집하고 독립화한다. 공간이 넓고 황량할수록 형태는 고립되지만 오히려 그 정도의 '시각적 에너지'를 강화한다. 지면에서 크고 작은 공간이 함께 존재하는 시각적 느낌은 아름다운 음악을 듣는 것과 같다.[4.6]

공간을 디자인의 입장에서 설명하자면, 저자가 잠시 말을 중단하는 '침묵'이다. 독자는 침묵하는 이 시간(공간)에서 오히려 숨 막히는 긴장감을 느낀다. 만일 강연이 잠시의 '쉼'도 없이 계속된다면 청중은 질식해 그 자리를 떠나거나 화자의 의도가 무엇인지 분간하기 어려울 것이다.

타이포그래피 공간은 일종의 시각 구두점이다. 특히 정보량이 많거나 복잡한 내용일 경우에 공간의 역할은 더욱 중요하다. 타이포그래피 공간은 문장 속의 구두점과 마찬가지로 다양한 정보를 분류하고 그루핑함으로 정보를 효율화하는 역할을 담당한다. 그러므로 타이포그래피 공간으로 성취된 그루핑 효과는 메시지를 한층 더 강화한다.

4.5

4.6

4.5
17세기의 루이 14세 기마상. 조각상에 공간이 포함되기 시작한다.
잔 로렌초 베르니니(Gian Lorenzo Bernini) 작.

4.6
본문의 칼럼 사이를 오가는 조각난 이미지들이 수수께끼처럼 보인다.
데틀레프 피들러(Detlef Fiedler) & 다니엘라 하우페(Daniela Haufe) 작.

4.7

4.8

4.9

4.10

여백의 의미

여백은 형태에 대응하는 또 하나의 형태이다
만일 글자만으로 가득 찬 수십 또는 수백 쪽의 책을 쉬지 않고 읽어야 한다면 이것은 상상조차 하기 싫은 끔찍한 일이다. 우리의 눈은 몹시 피로할 것이며, 글의 내용인들 머리에 들어올 리가 없다. 그러므로 독서에 부여되는 휴식, 즉 여백은 독서를 여유롭게 하며 능률을 향상시킨다.

16세기경 이탈리아 르네상스 시대까지만 해도 여백이란 단지 화면 뒤에 놓여 물체를 둘러싸는 배경으로 인식되었다. 그러나 17세기 바로크 시대 이후의 건축물 그리고 동양 철학에 기초한 예술품들은 형태와 더불어 공간(여백)을 수반하며, 이러한 여백은 미학적으로 형태와 대등한 가치로 인정받는다.[4.5, 4.7]

그러므로 타이포그래피에서 다루는 여백이란 할 일이 없어 빈둥대는 자리가 아니라 적극적인 입장에서 눈으로 보이지 않는 또 다른 형태로 인식되어야 한다. 이들은 시각적으로 형태에 반응하는 카운터포인트(counterpoint)로서 '또 하나의 형'이다.[4.8-10]

스위스의 역사학자인 야코프 부르크하르트(Jacob Burckhardt)는 여백에 대해 "지면 속의 여백은 중요한 비즈니스 중에 나누는 간헐적 담소나 농담 또는 배회나 산책과 같다."라고 강조했다.

4.7
〈고사관수도〉. 강희안 작. 국립중앙박물관 소장. 15세기.

4.8
크고 작은 타입과 가지런히 늘어선 가는 선 그리고 이미지가 드넓은 여백을 가르며 배치되어 있다. 여기서 여백은 형태와 마찬가지의 존재감을 드러낸다.

4.9
『디자인의 디자인』. "아무 것도 없지만 모든 것이 있다."라며 채워지지 않은 또 하나의 형태인 여백을 소개하는 책. 하라 켄야 작.

4.10
타이포그래피에서 여백은 로고타입 안에도 존재한다. 글자의 내부에 나타나 있는 흰색 다이아몬드 여백은 단어 '골드플러스'의 카운터포인트로서 또 하나의 형이다.

4.11

4.12

4.13

시각적 결핍과 보상

**인간의 정신세계도 자연의 섭리와 마찬가지로
결핍과 보상의 원리 속에서 안식과 평정을 찾으려 노력한다**
공간을 설명할 때에 시각적 결핍과 보상을 빼놓을 수 없다. 디자인의 궁극적 목표인 통일(또는 평정)은 시각적 보상(visual compensation) 원리를 통해 성취된다. 시각적 결핍과 보상에 대해 에이머스 장(Amos Chang)은 "결핍에서 보상으로 이어지는 과정은 물리적 힘을 동반하는 고유한 운동을 야기한다. 특히 사람을 포함한 동물적 존재는 해부학적 측면에서 늘 균형을 유지하려는 자율 신경이 있어, 몸이 한쪽으로 기울면 자신도 깨닫지 못하는 가운데 다시 평형을 되찾으려 그 반대쪽으로 움직인다."라고 주장했다.

결핍과 보상은 밀물과 썰물, 보름달과 그믐달, 낮과 밤 등 우리가 살아가는 자연계에서도 끊임없이 일어난다.[4.11] 한편 정신을 담고 있는 신체 또한 자연의 일부분이기 때문에 신체 속 지각 세계도 자연계의 섭리와 마찬가지로 결핍과 보상의 시스템에서 안식과 평정을 찾으려 함은 당연하다.[4.12]

결핍과 보상의 원리는 서로 대응하는 요소들의 상관적 관계인데 디자인에서는 이처럼 상호 대응 관계가 조화를 탄생시킨다. 여기에서 간과하지 말아야 할 점은 보상 요소는 결핍 요소와 '정반대'의 것이어야 한다는 점이다. 빨강이면 파랑, 남성이면 여성, 크면 작은 것, 길면 짧은 것, 올라가면 내려가는 것. 완전히 다름이 아닌 유사함은 보충일 뿐 보상이 아니기 때문이다.

타이포그래피에는 결핍이 요구하는 것에 따라 세리프·산세리프, 제목·본문, 그림·글자, 칼럼·마진, 무거운·가벼운, 긴·짧은, 수직·수평 등 여러 가지 형태의 보상이 있는데, 특히 여백은 형태를 보상하는 최선의 대응물이다.[4.13-16]

4.11
자연계에서의 결핍과 보상.
호소시마 다카시(細島たかし) 촬영.

4.12
알파벳(O)을 제거함으로 오존(ozone)의 중요성을 역설적으로 증명하는 포스터[실제로 오존(O₃)은 산소들이 모여 만들어진다].
더글러스 하프(Douglas G. Harp) 작. 1993년.

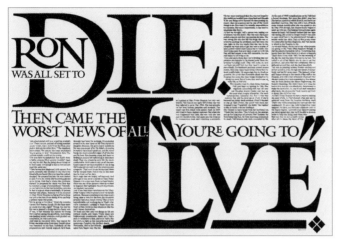

4.14

4.15

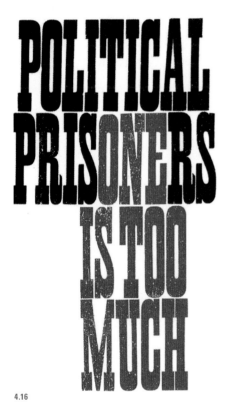

4.16

4.13

〈가나가와의 거대한 파도〉. 1823-1829년. 자연계의 현상을 그린 목판화. 가쓰시카 호쿠사이(葛飾北斎) 작.

4.14

서로 어긋나도록 배치된 큰 글자들을 작고 섬세한 글자들이 보상한다. 렌 치즈맨(Len Cheeseman) & 존 피셔(John Fisher) 작.

4.15

수평으로 넓게 펼쳐진 책의 방향성을 수직 방향으로 상승하는 검은색 패턴이 보상한다. 실제 이 패턴은 매우 작은 글자들을 정교하게 조절한 결과이다. 서기흔 작.

4.16

결핍과 보상. 검은색의 수평 구조를 빨간색의 수직 구조가 보상한다. 또한 검은색과 빨간색은 결핍과 보상의 관계이다.

나무를 보기 전에 먼저 숲을 보라.

일명 '판짜기'라고도 하는 레이아웃(layout)은 디자이너가 판단한 종합적 사고의 실체를 지면 안에 구체적이며 효과적으로 배치하는 과정을 말한다. 레이아웃은 글이 담고 있는 내용이나 독자층 그리고 매체에 따라 다양하게 변한다. 포맷(format)은 레이아웃을 진행한 결과 드러난 지면 전체의 구조감 또는 개괄적 형식을 말한다. 일반적으로 레이아웃은 먼저 그리드를 결정하고, 그 그리드로부터 지면 전체의 포맷을 계획한 다음, 포맷을 시각적으로 구현하는 레이아웃을 진행하는 것이 순서이다. 이 과정에서 각 페이지마다의 레이아웃은 통일된 포맷이 견지되는 가운데 여러 가지의 변화를 꾀할 수 있다. 텍스트나 이미지들은 정보의 경중에 따라 '시각적 우선순위'가 통제되며 서로 간에 바람직한 시각적 긴장감이 조성된다. 그 결과 지면에 심미성이 형성되고 초기에 의도한 커다란 틀, 즉 포맷이 성취된다. 이처럼 레이아웃과 포맷의 관계는 나무와 숲의 관계이다.[4.17]

디자인의 여러 요소들을 통합하고 조절하는 디자이너의 역할은 수많은 악기들을 통제하는 오케스트라의 지휘자와 다를 바 없다. 다양한 악기 소리가 하모니를 이루듯, 지면에 있는 다양한 시각 요소들이 긴장되거나 이완되는 가운데 하나로 종합된 형식, 즉 포맷이 우리 앞에 놓인다. 이 장에서는 시각 정렬선, 시각 구두점, 지배와 종속, 밀집도, 강조, 대비의 개념을 설명한다.

시각 정렬선

지면의 모든 요소는 가상의 시각 정렬선을 기준으로 놓인다 지면의 전체적 구조, 즉 포맷은 눈에는 나타나지 않지만 '페이지를 수직 또는 수평으로 관통하는' 시각 정렬선을 중심으로 골격이 형성된다. 지면의 구조를 지배하는 이러한 정렬선은 가상의 직선으로 대개 본문이 놓이는 가장 높은 위치이다. 시각 정렬선은 레이아웃의 복잡한 정도에 따라 그들 간에 차등적 위계 속에서 두세 개로 늘어날 수도 있다.[4.18]

시각 정렬선은 페이지를 구성하는 여러 요소를 시각적으로 관장하는 중추적 흐름을 낳는다. 가로나 세로로 페이지를 가로지르는 이 정렬선은 칼럼이나 이미지의 정렬로 형성된다. 지면에 놓이는 여러 요소들이 시각 정렬선을 형성하는 것이지만 다른 입장에서 보자면, 여러 요소는 시각 정렬선의 지배를 받는 이중 구조이다.

4.17

4.17
미국 허드슨강의 생태에 관한 신문 특집면. 하늘에서 촬영한 강줄기가 구불구불 이어지며 헤드라인으로 향한다. 이후 시점은 하늘에서 내려와 강가에 멈추는데 이 사진에서도 구불구불한 산등성이의 곡선이 헤드라인을 향해 뻗는다. 또 하단의 아이소메트릭은 그 시점이 강 속으로 들어간 것인데, 이 도해의 소실점 역시 헤드라인으로 모인다. 헤드라인을 강조하는 이 세 가지 장치가 과연 우연일까? 우연이라기에는 너무 치밀한 의도가 숨어 있다. 하나의 큰 포맷을 얻기 위해 디자인 요소들을 치밀하게 계획하고 배치하는 레이아웃의 능력이다.

4.18

4.19

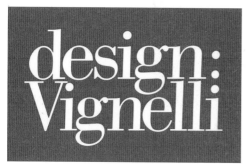

4.20

4.21

시각 구두점

글을 쓰는 작가가 구두점을 사용하는 것처럼 편집 디자이너는 시각 구두점을 사용한다

편집 디자이너는 레이아웃을 할 때 정보를 다루는 장치로 종종 '시각 구두점(visual punctuation)'을 사용한다. 타이포그래피에서 말하는 시각 구두점은 공간, 선, 기호 등이다.

문필가 글의 의미를 더 분명히 하고자 문장을 여러 가지 구두점으로 분리하는 것은 웅변가가 자신이 말하는 내용을 더 정확히 전달하고자 말의 속도를 조절하거나 침묵하는 것과 같다. 말도 마찬가지이지만 글이란 논리적이고 형식적인 구조를 갖춘다. 글에는 시작하는 부분이 있고 전개하는 부분도 있고 종결 부분도 있다. 큰 제목과 부제목도 있으며 또 본문도 있고 인용구도 있다. 편집 디자이너는 이러한 구조를 시각적으로 설명하기 위해 지면에서 연결, 단절, 분절 또는 강조 등을 위해 시각 구두점을 사용한다.4.19-21

4.18
수평과 수직의 가상선(시각 정렬선)이 파란색으로 표시되었다.
점선은 제2의 시각 정렬선이다.

4.19
시각 구두점으로서 방향 지시 기호가 사용되며, 독자로 하여금
다음 페이지의 내용으로 유인하거나 특정 내용을 읽도록 안내한다.

4.20
그리스리그 축구 관련 잡지. 시각 구두점을 적절히 활용해 정보를 논리적으로
그루핑한다. 찾아보기 페이지로서 굵은 선들이 각각의
정보들을 구분하는 역할을 한다.

4.21
비넬리 부부의 디자인 회사 로고타입. 시각 구두점인 콜론(:)에 있는
점 세 개가 탄성을 느끼게 한다. 마시모 비넬리 작.

4.22

4.23

지배와 종속

지면은 디자인 요소들이 서로를 지배하거나 또 종속됨으로 그 전체가 하나의 틀로 통합된다

타이포그래피에서 지배와 종속의 원리는 제한된 공간 안에 디자인 요소들의 위계적 관계를 설정하는 것이다. 만일 지면 안에 있는 모든 요소들이 한결같이 우세하거나 혹은 열세하다면 독자는 정보 습득 과정에서 큰 어려움을 겪게 된다. 인간의 지각 과정은 순차적으로 이루어지기 때문에 너무 많은 정보가 한꺼번에 주어지면 판단력이 정지되어 오히려 그 상황을 피하려 한다.

국가나 사회처럼 다양한 구성원이 공동체로서의 운명을 갖고 제한적 영토 안에서 어우러져 사는 거대 통합 시스템이 원활하게 작동하려면 통제하고 또 그 통제를 따르는 보이지 않는 힘의 논리가 작동해야만 가능하다. 그래야만 구성원들 사이의 갈등이 해소되고 질서가 유지된다.

디자인에서도 마찬가지 원리가 작동한다. 시각적으로 차등화된 정보들이 서로 지배하고 종속되는 가운데 시각적 위계 관계를 형성한다. 이러한 상황은 독자가 갈등 없이 지면을 살펴 나가게 하는 불가결한 절대적 조건이다.

따라서 지면 디자인은 피라미드 구조처럼 관리되고 조절된 하나의 계급 구조 속에서 각각의 요소가 다른 요소를 지배하거나 종속되면서 서로의 위계적 관계에 갈등이 생기지 않도록 차등적으로 설정되어야 한다.[4.22]

타이포그래피 레이아웃에서 지면을 구성하는 타이포그래피 요소(또는 그룹)들의 시각적 지배력을 '상대적 지배'라 하는데 이러한 지배력은 요소들이 서로를 지배하고 또 종속시킴으로 지면 전체를 하나의 틀로 통합시킨다.[4.23]

4.22
같은 내용이지만 위쪽보다 아래쪽 페이지가 더 기능적이다.
위쪽은 시선이 머뭇거리게 되고, 아래쪽은 시선이 자연스럽게 이동한다.

4.23
색을 사용한 상대적 강조로 적색이 시각적 지배력을 발휘하고 있다.

4.24

4.25

밀집도

<u>산만함을 원치 않는다면 어중간한 흩어짐을 피하라</u>
지면에서 타이포그래피 요소들은 밀집되기도 하고 분산되기도 하고, 밝아 보이기도 하고, 어두워 보이기도 한다.[4.24]

다양한 밀집도(密集度)는 지면에 뚜렷한 강조와 이완을 탄생시킨다. 빈틈이 많고 적음으로 가볍거나 무거움으로 밝거나 어두운 느낌 등을 만든다. 지면에 배치되는 타이포그래피 요소의 시각적 톤, 즉 밀집도는 간격, 무게, 크기 등의 정도에 따라 레이아웃의 중요한 변수로 작용한다.[4.25]

여기에서 밀집도는 회색 효과와 비슷한 개념으로 보이지만 엄격히 구분하면 다르다. 회색 효과는 분포된 요소들의 회색 평균 값이지만 밀집도는 모여 있는 요소들의 형태적 양상(간격, 무게, 크기 등)을 말한다. 그렇게 보면 밀집도란 요소들이 분포된 정도로 이해해도 된다.

한편 밀집도는 리듬감을 탄생시키는 요인이기도 하다. 누구도 바둑판이나 체스판을 보고 심미적 리듬감이 있다고 평가하지는 않는다. 왜냐하면 간격과 무게 그리고 크기가 모두 똑같기 때문에 긴장과 이완이 없고, 동적 움직임이 존재하지 않기 때문이다. 그러므로 심미적 리듬감은 항상 밀집도를 필요로 한다는 것을 알 수 있다.

지면 배치가 핵심인 레이아웃에서는 특히 밀집과 분산의 원리가 중요하다. 지면에서 산만함을 원치 않는다면, 어중간한 공간과 크기, 흩어짐을 피해야 한다. 특히 부서진 것처럼 보이거나 남겨진 조각처럼 보이는 또는 분산된 공간은 독서를 방해하고 독자의 시선을 괴롭힌다.

일반적으로 밀집된 것은 더 밀집되게, 분산된 것은 더 분산되게 하는 것이 효과적인 결과를 얻게 한다.

4.24
절충적 레이아웃. 밀집된 텍스트가 존재하는 반면, 대담한 여백이 이에 대응한다. 모노톤 계열의 이미지가 본문 내용인 '미국 학교 강의실'의 따분한 분위기를 암시한다. 제목이 아니면서 제목 역할을 하는 필체는 칠판에 갈겨 쓴 수학 공식이다. 여러 가지 밀집도를 발견할 수 있다.

4.25
밀집과 분산은 시선에 리듬감을 창조한다.

4.26

4.27

4.26
지면에 있는 다양하고 많은 텍스트와 이미지들을 차등적으로 분류하고
강조하고 체계화하기 위해 사용된 공간, 선, 색, 크기 등의 예시.
부각된 큰 글자들은 경쾌한 느낌을 주며 독자의 시선을 집중시킨다.
리드미컬한 구성은 변화와 흥미를 자극하며 강조점들은 긴장감을
유발시킨다. 《Cranbrock design》의 인트로 디자인.

4.27
타이포그래피에서 본문 중 어느 특별한 단어나 문장의 강조는
메시지의 핵심을 고조시키고 지면에 쾌활한 리듬을 제공한다.

강조

**불과 한 장의 지면 안에 우주의 섭리를
모두 담으려 노력하지 마라**

오늘날 우리는 엄청난 인쇄물의 홍수 속에 살고 있지만 대
개의 인쇄물은 큰 쓰임새가 없다. 몹시 지치고 번잡스러운
현대인의 삶은 수많은 인쇄물을 모두 읽을 수 있을 만큼 여
유롭지 않다. 아무리 구독률이 높은 매체일지라도 모든 정
보가 처음부터 끝까지 읽히지는 않는다. 그러므로 독자가
필요한 정보들을 손쉽게 찾아 볼 수 있는 환경을 조성하는
것이 디자이너의 몫이 되었다.

편집 디자이너는 지면에서 엄청나게 많은 텍스트와 이
미지들을 차등적으로 분류하고 강조하고 체계화하기 위해
타이포그래피 공간, 선, 색, 크기 등을 사용한다.[4.26] 타이포
그래피에서 강조는 두 가지의 역할을 한다: 독자가 메시지의
핵심을 인식하는 데 큰 도움을 주며, 또한 지면에 동적 리듬
을 제공한다.[4.27] 그러나 그러한 목적이 있더라도 본문의 흐
름을 방해할 정도의 지나친 강조라면 오히려 지면을 훼손
해 결국 얻는 것보다 잃는 것이 더 많게 된다.

독자들은 아마 아이들과 장난감 상점을 방문한 경험이
있을 것이다. 상점에 들어선 아이들은 '단 하나만 사야 한
다.'는 부모님과의 약속을 지키기 위해 너무 많은 선택지 앞
에서 정신적으로 극히 혼란스러움을 겪는다. 레이아웃도 마
찬가지다. 만일 디자이너가 다양한 표현에 유혹을 뿌리치
지 못한다면 장난감 상점 안에 있는 아이와 다를 바가 없
다. 한 편의 수필이 우주 만물의 모든 이치를 설명할 수 없
듯, 한 장의 지면 안에 타이포그래피의 모든 가능성을 구사
하려는 것은 무리이다. '한 장의 지면'에는 '하나의 시각적
형식'만 존재하는 것이 바람직하다.

그러므로 강조하더라도 가급적 같은 범주 안에서 시도
하는 것이 바람직하다. 같은 종류의 글자체, 크기, 무게로도
강조가 가능하기 때문에 굳이 또 다른 유형의 속성을 적용
할 필요가 없다. 지나친 강조는 메시지의 본질을 호도할 뿐
만 아니라 지면을 어수선하게 한다.

타이포그래피 대비

타이포그래피에서 강조란 '일부 텍스트'가 다른 텍스트들보다 두드러져 보이는 것이지만, 대비란 텍스트의 문제를 넘어 '지면에 등장한 요소들' 간의 적정한 충돌을 유도하는 것이다. 즉 대비는 상이함을 더욱 극대화함으로 시각적 에너지를 강화하고 궁극적으로 지면 전체에 활력을 더욱 충만케 한다.

타이포그래피 대비

타이포그래피에서 강조란 '일부 텍스트'가 다른 텍스트들보다 두드러져 보이는 것이지만, 대비란 텍스트의 문제를 넘어 '지면에 등장한 요소들' 간의 적정한 충돌을 유도하는 것이다. 즉 대비는 상이함을 더욱 극대화함으로 시각적 에너지를 강화하고 궁극적으로 지면 전체에 활력을 더욱 충만케 한다.

타이포그래피 대비

타이포그래피에서 강조란 '일부 텍스트'가 다른 텍스트들보다 두드러져 보이는 것이지만, 대비란 텍스트의 문제를 넘어 '지면에 등장한 요소들' 간의 적정한 충돌을 유도하는 것이다. 즉 대비는 상이함을 더욱 극대화함으로 시각적 에너지를 강화하고 궁극적으로 지면 전체에 활력을 더욱 충만케 한다.

타 이 포 그 래 피　　대 비

타이포그래피에서 강조란 '일부 텍스트'가 다른 텍스트들보다 두드러져 보이는 것이지만, 대비란 텍스트의 문제를 넘어 '지면에 등장한 요소들' 간의 적정한 충돌을 유도하는 것이다. 즉 대비는 상이함을 더욱 극대화함으로 시각적 에너지를 강화하고 궁극적으로 지면 전체에 활력을 더욱 충만케 한다.

타이포그래피 대비

타이포그래피에서 강조란 '일부 텍스트'가 다른 텍스트들보다 두드러져 보이는 것이지만, 대비란 텍스트의 문제를 넘어 '지면에 등장한 요소들' 간의 적정한 충돌을 유도하는 것이다. 즉 대비는 상이함을 더욱 극대화함으로 시각적 에너지를 강화하고 궁극적으로 지면 전체에 활력을 더욱 충만케 한다.

4.28

대비

강조는 문장 속의 일부 텍스트에 관한 것이며
대비는 본문과 제목 또는 글과 이미지에 관한 것이다

타이포그래피에서 강조란 특정 텍스트가 다른 텍스트보다 두드러져 보이도록 하는 것이지만, 대비란 텍스트를 넘어 '지면에 등장한 요소들' 사이의 적정한 충돌을 유도하는 것이다. 즉 대비는 상이함을 극대화함으로 시각적 에너지를 강화하며 궁극적으로 지면에 활력을 불어넣는다.[4.28] 정리하자면 강조는 문장 속 본문의 특정 텍스트 처리이며, 대비는 본문과 제목에 관한 것이다.

대개 타이포그래피는 대비를 통해 성취되는 분야이기 때문에 타이포그래피에서 대비는 무엇보다도 중요하다. 타이포그래피 표현은 온통 대비라 해도 과언이 아니다. 무거운 제목이 가벼운 본문과 대조되듯, 대비는 각 요소들이 대치될 때마다 발생한다.[4.29]

타이포그래피 대비를 탄생시키는 특성은 밝음·어두움, 가늚·굵음, 세리프·산세리프, 큼·작음, 둥근·각진 등인데, 이들은 지면 속에서 서로 절충되며 대비를 성취한다.

4.29

4.28
제목과 본문의 대비.
(위 부터) 대비 없음, 무게의 대비, 크기의 대비, 간격의 대비, 색의 대비.

4.29
글자의 무게를 대비시킨 이탈리아의 사무기기 제조 회사
올리베티(Olivetti S.p.A.) 사의 광고.

타이포그래피 색

**타이포그래피에서 말하는 색이란
무채색의 회색 톤을 뜻한다.**

색은 커뮤니케이션 메시지를 설득력 있게 강조할 뿐만 아니라 기능적으로도 매우 중요한 역할을 담당한다. 어떠한 경우에는 색이 가장 핵심적으로 디자인을 이끌기도 한다. 그러나 타이포그래피에서 색의 역할은 이보다 제한적이다. 타이포그래피에서 말하는 색이란 검정과 흰색 사이에 존재하는 무채색의 회색 단계를 말한다. 이 장에서는 타이포그래피에서 발생하는 색 대비, 색 반전, 타이포그래피 패턴에 관해 설명한다.

색 대비

시각 예술의 영역에서, 광삼(光滲) 또는 발광이라는 개념은 빛의 양이나 조도가 대상을 보는 관찰자의 지각 정도에 변화를 일으키는 요인 중 하나이다. 광삼이란 배경을 어둡게 하고 사물을 강하게 비추면 사물이 실제보다 더 커 보이는 현상이다. 이러한 현상은 형의 크기, 명도, 색, 깊이, 거리, 바탕에 영향을 받는다. 예를 들어 같은 크기라도 형태나 영역이 흰색이면 더 크고 앞으로 진출해 보이고, 검은색이면 실제보다 더 작고 뒤로 후퇴해 보인다.[4.30] 특히 검은 바탕 위에 놓인 글자는 읽기가 몹시 불편한데, 그것은 흰 글자가 독자를 향해 튀어오르는 듯 번득이며 빛나기 때문이다.

색 반전

색 반전은 양화가 음화로 바뀌거나 음화가 양화로 바뀔 때 그리고 바탕의 크기가 증가하며 형의 크기가 감소할 때 나타난다. 이것은 그 반대의 경우도 마찬가지다.[4.31]

검은색 바탕의 흰 글자 또는 흰 바탕의 검은색 글자의 반전은 번득이는 자극을 발생시킨다. 일반적으로 검은색 바탕의 흰 글자는 지나치게 요동치는 느낌이 있어 많은 양의 독서에는 피해야 한다.

같은 크기라 하더라도 흰색은 실제보다 더 커 보이며 앞으로 진출되어 보이고, 검은색은 실제보다 더 작게 보여 뒤로 후퇴해 보인다.
특히 검은 바탕 위에 높인 타입은 읽기가 몹시 불편한데, 그것은 흰 글자가 독자를 향해 튀어오르는 듯 번득이며 빛나기 때문이다.

4.30

같은 크기라 하더라도 흰색은 실제보다 더 커 보이며 앞으로 진출되어 보이고, 검은색은 실제보다 더 작게 보여 뒤로 후퇴해 보인다.
특히 검은 바탕 위에 높인 타입은 읽기가 몹시 불편한데, 그것은 흰 글자가 독자를 향해 튀어오르는 듯 번득이며 빛나기 때문이다.

4.31

4.30
검은색 형태와 흰색 바탕 또는 흰색 형태와 검은색 바탕의 대비.
검은 바탕의 글자는 돌출되어 보이고, 흰 바탕의 글자는 물러 난 듯 보인다.

4.31
숫자 40이 반전되며 양화와 음화의 지각 관계를 이해할 수 있는 디자인이다. 알베 스테이네르(Albe Steiner) 작.

1 2
3 4
4.32

타이포그래피 패턴

타이포그래피에는 패턴(pattern)이 존재한다. 타이포그래피에는 음소가 반복된 패턴, 단어가 반복된 패턴, 글줄이 반복된 패턴, 단락이 반복된 패턴, 칼럼이 반복된 패턴이 있다. 다양한 처리로 등장하는 텍스트나 제목들도 일종의 패턴[4.32]이다.

패턴이 커지면 각 단위는 더욱 시각적 주의를 환기시켜 형태의 세부 사항들을 관찰하게 한다. 그러나 반대로 패턴이 축소되면 형태가 마치 바탕처럼 보여 주의력이 약화되고 전체적 구조를 더 집중하게 된다.

만일 패턴이 매우 크다면 구체적 형태나 공간들은 극도로 관심이 증가하고, 패턴이 매우 작다면 밝거나 어두운 영역들은 선이나 점으로 여겨져 세부 사항은 감소되고 질감으로만 남게 된다.[4.33] 그러므로 패턴의 크고 작음은 타이포그래피 질감을 다르게 변화시킨다.

패턴에 나타나는 깊이나 차원은 유닛(패턴을 구성하는 최소 단위)의 밝고 어두운 정도에서 비롯된다. 참고로 패턴에서 흰색은 바탕으로 보이며, 세부적 속성을 갖춘 것은 형태로 지각된다.

4.33

4.34

4.32
타이포그래피에서 존재하는 여러 가지 패턴.
1 낱자의 반복 사용으로 리듬감을 부여한 패턴.
2 단어의 분절과 글줄의 변화로 불규칙한 반복을 이루는 패턴.
3 단어의 강조로 이루어진 패턴.
4 제목과 단락의 반복으로 이루어진 패턴. 정예린 작.

4.33
패턴을 이루는 글자들은 마치 선이나 점 또는 면처럼 지각된다.

4.34
뉴욕대학교의 로고타입. 아주 예리하게 삐친 세리프들이 패턴을 연상시킨다.

타이포그래피 도형

**타이포그래피에서 도형이나
그래픽 모티브는 독자의 해석을 돕는다.**

타이포그래피 도형은 공간을 분할하거나 일부를 강조할 때 사용되는데, 반드시 최소한으로 적용되어야 한다. 너무 다양하게 사용된 타이포그래피 도형들은 마치 곡예를 보는 것처럼 불안하다. 시각적 차이가 애매한 정도라면 차라리 똑같은 조건으로 통일하는 것이 바람직하다. 타이포그래피 도형은 지면의 시각적 인상을 최종적으로 확립하는 재료이기도 하다. 이것은 편집 디자인에서도 물론 큰 역할을 하지만 아이덴티티 디자인에서는 더욱 그러하다. 로고마크나 로고타입에서 도형과 부호의 사용은 형태의 시각적 외관을 더욱 생동감 있게 한다. 사실 매혹적인 심벌마크나 로고타입 들은 디자이너가 여러 가지 타이포그래피 도형을 조절하고 관리한 최종 결과이다. 그러므로 서로 다른 도형을 결합하고 통합하는 절차는 독자에게 저자의 의도를 더 쉽고 정확하게 전달하려는 여러 가능성을 탐색하는 과정이다. 이 장에서는 타이포그래피의 기하학적 도형, 그래픽 모티브, 타이포그래피 실루엣에 관한 내용을 설명한다.

기하학적 도형

타이포그래피 도형은 시각적 의미를 함축하고
지면에 동적 활력을 더하며 특정 요소를 강조한다

도형

디자이너는 종종 타이포그래피 디자인에 다양한 형태의 기하학적 도형을 사용한다. 타이포그래피에 사용되는 도형은 부정형(不定形)일 수도 있으나 대개는 기하학적 형태이다. 타이포그래피 도형은 주로 원, 삼각형, 사각형, 마름모형, 선 등을 중심으로 변형되거나 절충된다.

점·선·면

점, 선, 면은 디자인을 구축하는 기본 요소이다. 이들은 커지기도 하고 작아지기도 하며 앞으로 다가오기도 하고 뒤로 물러나기도 한다. 때로는 특별한 강조를 낳기도 하고 정보를 구분하기도 한다. 타입이나 타이포그래피도 엄격히 보면 점, 선, 면의 다른 모습이다.

선에는 각기 다른 고유의 특질이 있다. 무겁고 굵은 선은 섬세한 선보다 고집스럽고 현세적이다. 어떤 선은 간결하고 기능적이지만 어떤 것은 복잡하고 장식적이다. 직선은 곡선보다 강직하며 빠른 속도감을 느끼게 한다. 또한 큰 점이나 면은 고집스럽게 보이고 작은 점 또는 면은 수줍어 보인다. 그러므로 타이포그래피 도형의 선택은 디자이너의 개인적 취향이 아니라 메시지를 따르는 냉철한 판단력과 주의력이 필요하다.

일반적으로 타이포그래피에 사용되는 점, 선, 면들은 단어의 의미를 함축하거나, 공간을 분할하거나, 지면에 활력을 더하거나, 특정 부분을 강조해서 관심을 환기한다.[4.35]

4.35
타이포그래피 점·선·면.
1 대소문자의 반복 구조는 리듬감을 주며 반복된 두 개의 원은 네트워크 회사의 발전을 형상화한다. 김영기 작.
2 상하에 놓인 굵은 선은 회사의 의지를 표방할 뿐만 아니라 활기를 더한다. 김현 작.
3 빨간색 사각형 면이 조립식 가구를 연상시킨다. 김현 작.
4 영문 이니셜 'H'와 'i'에서 유추한 직사각형이 성장하는 회사임을 표방한다. ⓒ 원유홍.

4.35

4.36

4.37

그래픽 모티브

그래픽 모티브(graphic motive)는 문맥으로부터 개발된 형상들(추상 도형, 구두점, 기호나 심벌, 아이콘 등)이지만, 대상의 본질이 아니라 대상의 본질적 형태를 시각적으로 보완하거나 시각적 분위기를 고취하려고 고안하는 장치이다.[4.36-37]

구두점·수학기호·딩뱃
구두점, 수학 기호, 딩뱃(별, 하트, 십자가, 방점 등의 특수 문자)은 이미 의미가 약속된 부호들이다. 그래서 디자이너는 타이포그래피 메시지를 보완하는 방편으로 이러한 아이콘을 종종 사용한다. 아이콘화된 각종 부호들은 저자의 의도를 손쉽게 전달하도록 도움을 주는 유용한 재료이다.[4.38-40]

기하학적 도형과 그래픽 모티브의 차이
타이포그래피에서 사용하는 기하학적 도형들은 대개 특별한 의미를 담기보다는 시각 요소들을 정리하거나 구획하기 위해 사용된다. 그러나 그래픽 모티브는 텍스트의 의미를 시각적으로 더욱 보완하고 공조시키려는 취지에서 사용된다. 그래픽 모티브는 독자층에 따라 경험, 지식, 문화 등을 고려해 결정하는 것이 바람직하다.[4.41-44]

4.38

4.39

4.36
다양한 그래픽 모티브와 타이포그래피.

4.37
사진제판 회사 슈비터(Schwitter)의 포스터.
그래픽 모티브를 반복, 회전, 교차, 오버랩 해
시각적 분위기를 연출했다. 카를 게르스트너 작. 1964년.

4.38
구두점을 부각시켜 본문에 주목하도록 디자인한
CBS 광고. 루이스 도프스먼 작. 1964년.

4.39
그래픽 모티브로서의 구두점. 느낌표가 헤드라인의
의미를 다시 강조한다. 허브 루발린 작.

4.40

4.41

4.42

4.43

4.40
텍스트 블록을 다각형으로 이용한 그래픽 모티브. 최지안 작.

4.41
그래픽 모티브를 사용한 포스터. 김주성 작.

4.42
책등과 서론에 색이 있는 사각형을 그래픽 모티브로 사용했다.
존 말리노스키(John Malinoski) & 매트 울먼(Matt Woolman) 작.

4.43
그래픽 모티브를 사용한 포스터. 수직으로 내려오는 선들이
한국의 지난 역사를 반추하는 듯하다. ⓒ 원유홍.

4.44

타이포그래피 실루엣

인간은 항상 전체를 지각하려는 경향이 있다

서로 모인 몇 줄의 텍스트나 몇 줄의 제목 그리고 몇 개의 도형들은 전체적으로 윤곽을 가진다. 이 윤곽의 외곽선은 비교적 단순한 형상일 수도 있고 복잡한 다각형일 수도 있다. 단순하고 복잡한 형상의 차이는 두 가지 특성을 나타낸다. 심미적 차이와 기억으로 재생해 낼 수 있는 차이이다. 디자인의 본질은 '단순함'과 '기억의 재생'이다. 따라서 타이포그래피에서 실루엣의 형태적 우수성은 역시 중요한 개념이다.

게슈탈트 심리학자들의 연구 결과에 따르면, 인간의 지각 과정은 항상 전체로 지각하려는 경향이 있다고 한다. 인간의 지각은 세부 사항의 구체적 상태를 파악하기에 앞서 전체적 구조를 파악하는 것을 우선시한다. 다시 말해, 전체적 구조나 형세가 극히 두드러진다면 전체를 이루는 세부 사항들은 지각 과정에서 큰 의미로 작용하지 않는다는 뜻이다. 그러므로 디자이너는 디자인 과정에서 전체적 형세를 놓치지 말아야 한다.

타이포그래피 형태의 외곽, 즉 실루엣은 형을 구성하는 모든 디자인 요소가 탄생시키는 현저히 두드러진 결과이다. 윤곽선이 드러내는 형세는 그 속에 포함된 어떤 요소들의 형세보다 우세하다.[4.45] 실루엣은 기억 속에 형태를 각인시키는 중요한 역할을 하며 타이포그래피의 시각적 태도와 메시지를 향상시킨다.

1

highlight

2

3

1

2 3

4.45

4.44
그래픽 모티브로서의 부호들. 디즈니랜드를 홍보하는 광고로 교통 신호판에 구두점과 기호로 환상적 즐거움을 은유적으로 표현했다.

4.45
(위) 시그니처.
1 상제리제센터. 김남호 작.
2 지학사 하이라이트 로고마크. 박금준 작.
3 삼성문화재단 효행상 심벌마크. 권명광 작.
(아래) 시그니처의 실루엣을 이해하기 위해 만든 이미지.

5

시각 디자인에 해당하는 여러 영역은 모두
원활한 커뮤니케이션을 꾀하는 활동들인데,
그중 타이포그래피는 특히 문자 정보를 통한
지식의 소통을 위한 영역이다.
이 단원에서는 타이포그래피 또는 타입이
주를 이루는 가운데 커뮤니케이션 효과가
강화될 수 있는 몇 가지 중요한 개념을
소개한다. 여기에서 기술하는 내용은
타이포그래피의 여러 요소가 절충되고
연합되는 과정에 나타나는 타이포그래피의
원리와 속성, 지면에 배열된 각 요소가
발산하는 시각적 강도를 능률적으로
조절하는 타이포그래피의 시각적 위계,
글의 내용을 시각적 장치로 더욱 강화하는
타이포그래피 메시지 그리고 인터넷과
스마트폰이나 태블릿 PC 등의 발전에 따른
뉴미디어 타이포그래피 등이다.

글이 말하려는 바를 드러내라.

타이포그래피의 원리와 속성에 포함된 각 항목들은 각기 독립된 개념으로 설명되지만 사실 이들을 명확히 구분해 증명하려는 자세는 바람직하지 못하다. 이 책에서는 비록 여러 가지 개념을 구분해 설명할지라도 이것은 단지 학습자의 이해를 돕기 위한 편의상 구분임을 밝힌다. 타이포그래피 원리는 지면에 등장하는 여러 시각 요소를 연관성 있게 조직화한다. 타이포그래피 원리에서는 균형, 비례, 리듬, 대비, 통일, 조화, 지배와 종속 그리고 운동 등을 설명한다. 타이포그래피 속성들은 디자인 콘셉트를 시각적으로 더욱 강화할 수 있도록 타입이나 형태를 효과적으로 제어하는 것이다.

타이포그래피 원리

비례

<u>자신이 느끼는 비례감을 구속하면서까지
이론적 비례 체계를 따를 필요는 없다</u>
디자이너가 스스로 비례에 대한 이해를 충분히 갖추었다면 자신이 느끼는 비례 감각을 구속하면서까지 이론적인 비례 체계를 따를 필요는 없다. 디자이너는 긴장 관계가 적절치 못해 조화가 깨지는 순간을 직감적으로 감지해야 하며, 이를 보완하기 위해 긴장 관계가 풀린 상태를 어떻게 해결해야 할 것인가도 알아야 한다. 그런데 긴장 관계가 강하고 약한 정도는 본인의 직관적 판단에 의존할 수밖에 없는 지극히 개인적 문제이다. 왜냐하면 아무리 우수한 비례 체계라 하더라도 실제 여러 요소를 세밀히 연관시키는 데는 크게 도움이 되지 않기 때문이다.

비례에 관한 기준은[5.1-2] 각 요소가 또 다른 요소와 어떻게 시각적 관계를 갖는가, 인쇄된 영역과 인쇄되지 않은 영역 간에는 어떤 관계가 형성되는가, 타입에 적용된 색 면적은 적정한가 등이다.

5.1

5.2

5.1
(위) 아크로폴리스의 파르테논 신전. 바닥과 석주, 지붕의 크고 넓은 세 요소는 서로 완벽한 조화를 이룬다.
(아래) 황금 분할로 이루어진 앵무조개의 방사선 사진.

5.2
(왼쪽) 양면 페이지 레이아웃을 위해, 대각선 AB를 기초로 만든 마진과 활자 영역의 고전적 비례.
(오른쪽) 인쇄를 위한 활자 영역과 마진만들기: 대각선 YZ를 먼저 긋는다. 밑변의 끝에서 여백의 중심으로 호를 그려서 X를 찾아낸다. X를 지나는 수평선이 YZ와 교차한다. 그 교차하는 점에서 수직선을 내려서 윗부분과 바깥쪽의 여백을 만든다. 안쪽 여백과 바닥 여백은 인쇄기와 제본기에 따라 결정된다.

5.3

5.4

대비

대비는 타이포그래피에서 가장 중요한 으뜸이다

대비란 한 개 또는 그 이상의 요소가 서로 이질적 관계를 이루는 것인데, 타이포그래피에서 대비는 가장 중요한 원리이다.[5.3] 타이포그래피에서 대비는 각 요소가 서로 대응되어 나타나는데 충분한 대비가 이루어질수록 정보가 더 쉽게 파악된다.[5.4]

넓은 평지에 세워진 탑이 더 높아 보이듯이 대비는 항상 상대적 비교를 통해 탄생한다. 그러나 완벽히 대등한 상태의 대비는 오히려 지루하고 단조롭다.

타이포그래피에서 대비는 두 가지의 역할을 한다. 첫째, 각 요소들의 위계나 관련성을 인식하는 데 도움을 주고 둘째, 지면에 시각적 활력과 리듬을 제공한다.

다만 여러 요소들 사이의 대비가 전체적인 통일성을 훼손시켜서는 안 된다. 극단적인 밝음과 어두움, 너무 큰 것과 너무 작은 것 등의 대비는 그 자체만으로도 너무 현저해 전체적 균형감을 해친다. 너무 극심한 대비는 내용을 왜곡시켜 디자인을 어수선하게 한다. 그렇더라도 애매한 상태의 대비는 차라리 지나친 대비보다 못하다.

비례에 관련된 용어

비례proportion | 양과 크기의 비교치를 말하는 것으로, 종종 1:2와 같은 비례의 표기로 표현하거나, '-보다 두 배 큰' 또는 '-보다 더 어두운'과 같은 일상어로 표현된다.

상대적 크기 relative scale | 이미 아는 대상과 비교된 값. 예를 들어 사진 속에서 빌딩 옆에 서 있는 사람이 있다고 할 때, 관찰자는 빌딩 옆에 사람이 있으므로 빌딩의 크기를 대충 짐작할 수 있다.

스케일scale, 비율 | 특별한 측정 단위와 관련 있는 형이나 형태의 크기와 용적. 실제 크기과 비교해 이미지의 상대적 비율을 표기할 수 있다.

크기size | 형태를 비교할 때 사용하는 상대적 용어. 어느 형태는 또 다른 어느 것보다 '더 크다'거나 '더 작다'고 할 수 있다. 크기는 관찰자로 하여금 크기, 깊이, 거리를 결정할 수 있게끔 도와준다.

5.3
글자의 대비 효과.
1 어두움과 밝음, 두꺼움과 얇음의 대비.
2 수직과 수평, 능동성과 수동성의 대비.
3 넓음과 좁음의 대비.
4 큰 것과 작은 것, 선과 점의 대비.
5 어두움과 밝음, 두꺼움과 얇음의 대비.
6 선과 점, 깊고 짧음의 대비.
7 비대칭과 대칭, 사선과 직선의 대비.
8 둥금과 각짐, 부드러움과 거침, 기하학과 우연성의 대비.
9 부드러움과 단단함, 어둠과 밝음의 대비.
10 안정과 불안정, 상승과 하강의 대비.
11 면과 점, 큼과 작음의 대비.
12 동요와 정지, 도형과 필체의 대비.
13 넓음과 좁음, 많고 적음의 대비.
14 확산과 응집, 닫힘과 열림의 대비.
15 굵음과 가늚의 대비.
16 세리프와 산세리프, 곡선과 직선의 대비.

5.4
로고타입에서의 대조. 전혀 다른 모양의 글자체가 결합해 단어의 의미를 은유적으로 표현한다. 곡선 형태의 W는 마치 바람(wind)에 날리는 듯 보인다.

5.5

5.6

리듬·반복

리듬감은 인쇄물에 시각적 흥미를 더한다

타이포그래피에는 리듬을 구현할 기회가 많다. 예를 들어 띄어쓰기로 분절된 단어는 다양한 글줄길이와 질감으로 율동감 있는 리듬을 발생시킨다. 또한 짧은 글줄의 끝에 나타나는 긴 여백은 글줄과 대비되어 리듬감을 더한다. 타입의 다양한 크기 역시 리듬감을 탄생시키는 또 하나의 변수이다.[5.5] 레이아웃이 잘된 글은 그 자체만으로도 리듬감 있는 심미감을 느끼게 한다. 그러므로 디자이너는 디자인을 진행하는 과정에서 흥미를 유발시키고 더욱 활력을 얻기 위해 지루한 반복을 삼가야 한다.

　　디자이너는 지면에서 상하좌우에 외곽 마진을 설정하는 것만으로도 리듬감을 창조할 수 있기 때문에, 이 마진과 용지로 리듬감을 창조할 다양한 비례를 궁리해야 한다. 리듬감은 독서에 영향을 끼치는 중요한 요소이다.[5.6]

리듬을 탄생시키는 반복 | 디자인에서 리듬과 반복은 서로 분리해서 생각할 수 없을 만큼 공유하는 면이 많다. 타이포그래피에서 리듬은 디자인 요소가 지속적으로 반복되어 탄생하고, 그 반복된 결과가 다른 곳에서 또 그렇게 반복된 결과들과 또 다른 리듬을 탄생시킨다.[5.7-8]

　　일반적으로 타이포그래피에서 반복은 같은 크기, 서체, 무게, 너비, 색, 간격 등으로 표현된다.[5.9] 반복된 글자나 단어는 저자의 의도를 더 확장할 뿐만 아니라 시각적으로도 독특한 반응을 이끌어낸다. 반복은 규칙성 정도와 관련이 있는데, 그에 따른 리듬의 종류에는 규칙적 리듬, 불규칙적 리듬, 교차 반복적 리듬, 점진적 리듬, 혼합적 리듬 등이 있다.

5.5
몇 가지의 색들이 입혀져 옆으로 길게 늘어진 선들이 색면 효과를 이루며 리드리컬한 느낌을 준다. 더불어 길고 짧은 그리고 분절된 상태로 이리 저리 자리잡은 타입들이 다양한 글줄길이와 질감으로 경쾌한 리듬감을 주며 인쇄물에 시각적 흥미를 더한다. 뮐러+헤스(Müller+Hess)작.

5.6
가지런히 늘어선 글줄들로 이루어진 엄격한 기하학적 평면에서 매우 미묘하고 세세한 오른쪽 리듬들이 더욱 크게 부각되어 보인다.

5.7

5.8

균형·평형

균형은 디자인 요소들의 안정적 분포이다

균형 또는 평형은 제한된 공간 안에 정렬된 디자인 요소들의 안정된 분포를 말한다. 정적이든 동적이든 그것은 결국 디자인 요소들의 시각적 분포를 추구한 결과이다. 심리학 연구에 따르면, 균형감에 대한 인간의 맹목적 추구는 인체의 평형 감각과 관련이 있다고 한다. 균형은 형, 질감, 색, 명암, 패턴 등의 다양한 시각적 처리를 통해 가능하다.

　균형에는 네 가지가 있는데 다음과 같은 유형으로 구분할 수 있다. 대칭적 균형은 규칙, 일치, 비례, 평온, 정지, 안정 등의 특징이 있으며, 비대칭적 균형은 동적, 활동적, 긴장, 다양성 등의 특징을 가진다. 모호한 균형은 애매하거나 막연하거나 어렴풋한 성격을 갖는다. 중립적 균형은 임의적이며 모호한 평형 상태로 비활동적인 특징이 있다.[5.10]

5.9

5.10

5.7
독일의 잡지《Die Neue Gesellschaft》표지. 레이아웃은 모두 동일한 상태로 반복하고, 색상만 점진적 변화를 적용하고 있어 리듬감과 통일감을 함께 구현하고 있다. 헬무트 슈미트(Helmut Schmid) 작.

5.8
서적 『area』에 담긴 인명 소개글. 지면에서 지속적으로 반복되는 인물의 이름과 인물 설명에 필요한 공통의 항목들(education, practice, selected projects, selected bibliography, selected exhibition, awards, membershios)이 크거나 밝은 명도로 계속 반복되면서 지면에 반복적인 동적 리듬감을 탄생시킨다.

5.9
대칭 균형의 포스터. ⓒ 원유홍.

5.10
균형의 네 가지 유형.
(위 부터) 대칭적 균형, 비대칭적 균형, 모호한 균형, 중립적 균형.

5.11

5.12

AHMOT
BCDFL
운 동 감 과
5.13

5.14

조화·부조화

조화는 타이포그래피 구조에서 디자인 요소들이 시각적으로 심미성 있게 보이는 상태이며, 부조화는 그렇지 못한 상태이다. 조화와 부조화의 개념은 공유와 배타, 닮음과 다름, 일치와 불일치 등으로 이해할 수 있다.[5.11]

통일

디자인이 추구하는 최종 목표는 시각적 통일이다
시각적 통일이란 시각 요소들이 서로 조화로우며 전체적으로 단일한 상태를 말한다. 타이포그래피는 특히 형태의 구조적이고 질서 있는 '유기적 관계'에 대한 이해가 필요한데 이는 곧 시각적 통일을 의미한다.

통일은 보는 사람이 디자인의 의도나 메시지를 더 쉽게 이해할 수 있도록 디자인 요소들을 질서라는 장치로 배치하는 조형 원리이다.[5.12] 통일이야말로 모든 커뮤니케이션 디자인의 최종 목표이다.

운동감·거리감

크고 빠른 것은 가깝게 느껴지며
작고 느린 것은 멀게 느껴진다
운동은 다음과 같은 유형들로 생각해 볼 수 있다. 커짐·작아짐, 산재로부터 밀집·밀집으로부터 분산, 위에서 아래로·아래에서 위로, 오른쪽에서 왼쪽·왼쪽에서 오른쪽으로, 안에서 밖으로·밖에서 안으로 등이 있다. 이러한 양상들은 통합적으로 인식되며 대개 시간 속에서 점진적으로 드러난다.[5.13-15] 움직임, 즉 운동은 뉴미디어 시대가 도래한 현 시점에 동적 이미지를 구현하기 위한 수단으로 그 필요성이 더욱 부각되고 있다.

5.11
조화와 부조화의 관계를 설명하는 이미지.

5.12
지면에 담긴 텍스트들이 구조적으로 조직적 질서를 유지함으로 단일한 상태로 통일을 성취하고 있다. 헬무트 슈미트 작.

5.13
모든 글자들은 방위가 있다.

5.14
빨리 움직이는 것은 가깝게, 느리게 움직이는 것은 멀게 느껴진다.

운동과 관련된 용어

시간 time | 시간은 수많은 화면의 연결에서 얻는다.

속도 speed | 모든 움직임에는 속도가 있다. 빠르게 움직이는 것은 가까이 있는 것처럼 보이고, 느리게 움직이는 것은 멀리 있는 것처럼 보인다. 그러므로 물체가 움직이는 속도는 거리감과 밀접한 관계가 있다.

5.15

지배·종속

레이아웃은 지면에서 지배와 종속을 조절하는 과정이다

지배는 그룹에서 어느 한 요소가 다른 것보다 그리고 그 다른 것은 또 다른 것보다 시각적으로 더욱 현저해 보이는 상태이다. 이처럼 지배와 종속은 지면에 놓인 각 요소들의 시각적 위계를 말한다. 지면에는 시각적으로 가장 우월한 요소와 그에 종속된 요소 그리고 다시 그에 종속된 요소들의 위계를 갖게 마련이다. 이것은 지면의 레이아웃과 리듬, 통일, 대비, 변화 등 모든 원리가 발휘하는 총체적 결과로 전체 속에서 어느 요소나 그룹 사이에 발생하는 시각적 우열을 말한다.[5.16-17]

5.16

5.17

5.15
(왼쪽) 글줄사이와 글자크기의 변화를 이용해 운동감이 느껴진다.
(오른쪽) 글자사이의 변화를 이용해 밀집되며 운동감이 느껴진다.

5.16-17
각 요소가 중요한 정도에 따라 시각적 위계를 갖추며
디자인되었다. 송민우 작.

5.18 5.19

5.20

만일어떤글이속공간글자사이낱말사이글줄사이마진등이전
혀없이조판되었다면그글은결코읽을수없을것이다.독서를
가능하게하는것은글속에공간이담겨있기때문이다.또한타
이포그래피에서반형태의가치는긴독서를위해호흡을가다듬
는휴식으로이해해야한다.적절한공간은타이포그래피에서
항상중요한열쇠이다.일반적으로좋은타이포그래피는대개
인쇄영역과외곽마진이확연한대비를이루면서도평면처럼보
이는인쇄영역속에서글줄사이의흰띠효과가작용한다.타이
포그래피에서반형태는이제더이상남겨진배경이아니다.어
떤면에서타이포그래피반형태는정보형태들을차등적으로그
루핑하는울타리이기도하다.

5.21

타이포그래피 속성

타이포그래피 속성은 타이포그래피의 시각적 표현, 구조
적 개성, 창의적 조형성을 확립하는 근거이다. 이들은 타이
포그래피뿐 아니라 커뮤니케이션 디자인 전반에 걸쳐 매
우 중요한 사항이다.

반형태

디자이너의 임무는 검은색 글자로
조화로운 흰색 공간을 창조하는 것이다

유니버스체를 디자인한 아드리안 프루티거는 형태와 반형
태에 대해 말하기를 "인쇄된 타이포그래피는 검은색이다.
디자이너의 임무는 이 검은색 글자로 …… (중략) …… 조
화로운 흰색 공간을 창조하는 것이다."라는 역설적 주장을
했다. 그만큼 공간이 중요하다는 말이다.[5.18-19]

예를 들어 속을 비우지 않은 항아리는 단지 진흙덩이에
불과하다. 하지만 항아리 속의 빈 공간은 이 진흙덩이를 쓰
임새 있는 항아리로 바꾸어 주는 역할을 한다. 이처럼 빈 공
간은 형태에 효용 가치를 부여한다.[5.20]

5.18
타이포그래피 반형태를 이용한 작품.
독일 레니 리펜슈탈(Leni Riefenstahl) 전시회 포스터.

5.19
형태와 반형태를 이용한 타이포그래피 포스터. 트록슬러(Troxler) 작.

5.20
〈A Moment of Movement〉. 철재로 만든 유선형 작품이
자연을 배경으로 새로운 반형태를 창조한다.

5.21
글자사이, 글줄사이, 낱말사이가 없는 글은 독서가 불가능하다.

5.22

5.23

디자인에서 형태는 그 형태가 야기하는 공간, 즉 '반형태'와 동등한 가치를 지니는 것으로 간주된다. 타이포그래피에서도 공간은 형태와 대등한 요소이다. 어떤 글이 속공간, 글자사이, 낱말사이, 글줄사이, 마진 등이 없이 조판되었다면 그 글은 읽을 수 없을 것이다. 독서를 가능하게 하는 것은 글 속에 공간이 담겨 있기 때문이다. 또한 타이포그래피에서 반형태의 가치는 긴 독서를 위해 잠시 호흡을 가다듬는 휴식이라고 이해해야 한다.[5.21]

적절한 공간은 타이포그래피에서 항상 중요한 열쇠이다. 일반적으로 좋은 타이포그래피는 대개 인쇄 영역과 외곽 마진이 확연한 대비를 이루면서도 평면처럼 보이는 인쇄 영역 속에서 글줄사이의 '흰 띠 효과'가 유효하게 작용한다.

타이포그래피에서 반형태는 이제 더 이상 남겨진 배경이 아니다. 어떤 면에서 타이포그래피 반형태는 형태들을 차등적으로 구분하는 근거이기도 하다.[5.22-25]

5.24

5.25

5.22
글자는 형태로, 그 사이에 존재하는 공간들은 반형태로 작용한다.

5.23
형태 사이에 생긴 피에로의 반형태로 포스터의 흥미를 유발한다.

5.24
네 개의 글자(SMVD)가 형태와 반형태로 조화를 이룬다.

5.25
미국 걸스카우트 로고. 솔 바스(Saul Bass) 작. 1978년.

5.26

5.28

비록같은크기의타입일지라도간격을달리하면회색효과가다르게나타난다.독자는글을읽기전에먼저회색효과에매료되어무의식적인반사작용으로이리저리시전을옮긴다.바람직한회색효과는메시지전달을보완할뿐만아니라아름다운조형미를표출한다.

비록 같은 크기의 타입일지라도 간격을 달리하면 회색 효과가 다르게 나타난다. 독자는 글을 읽기 전에 먼저 회색 효과에 매료되어 무의식적인 반사 작용으로 이리저리 시전을 옮긴다. 바람직한 회색 효과는 메시지

비록 같은 크기의 타입일지라도 간격을 달리하면 회색 효과가 다르게 나타난다. 독자는 글을 읽기 전에 먼저 회색 효과에 매료되어 무의식적인 반사 작용으로 이리저리

비록 같은 크기 의 타입일지라도 간격을 달리 하면 회색 효과가 다르게 나타난다. 독자는 글을 읽기 전에 먼저 회색 효과에 매료되어 무의식

5.27

5.26
다양한 회색 농도의 변화.

5.27
글자사이가 서로 다르면 회색 효과도 다르다.

5.28
타입의 회색 효과를 이용한 청량음료 광고. 투명한 유리잔 속에 청량음료의 액체와 기포가 보이는 듯하다.

회색 효과

다양한 회색 효과는 심미적이고 역동적이다

글자는 흰색 종이 위에 검은색으로 인쇄된다. 글자는 흰색과 뒤섞여 밝거나 어두운 회색의 음영 효과를 만들어 낸다. 칼럼은 검은색으로 인쇄되었지만 바탕과 혼합되어 회색으로 보인다.[5.26] 비록 같은 크기의 글자일지라도 글자사이를 달리하면 회색 효과가 다르게 나타난다.[5.27]

독자는 글을 읽기 전에 먼저 회색 효과(effect of gray)에 매료되어 무의식적으로 회색의 정도를 좇아 이리저리 시선을 옮긴다. 바람직한 회색 효과는 메시지 전달을 보완할 뿐만 아니라 아름다운 심미성을 표출한다.[5.28]

그러나 타이포그래피에서 오로지 최상의 회색 효과만 얻으려는 태도는 결코 바람직하지 못하다. 아무리 훌륭한 회색 효과를 얻는다 할지라도 기능적으로 심각한 결함이 있으면 바람직하지 않다. 그러므로 회색 효과를 판단하기 이전에 먼저 그 회색 효과가 기능적으로 바람직한가를 가늠해야 한다.

일반적으로 본문처럼 많은 양의 글자를 다루는 경우에는 제한된 한두 가지의 회색 톤만 사용하는 것이 바람직하지만, 광고나 이벤트처럼 강한 시각적 효과가 필요한 경우에는 여러 가지의 풍부한 회색 톤을 사용해도 무방하다.

5.29

5.30

5.31

5.32

단순성·동질성

**단순함이란 수량의 많고 적음이 아니라
형태에 내재된 동질성에 대한 정도이다**

지각에 관한 연구 결과들은 각도와 변의 길이가 서로 다른 다각형보다 정다각형이 더 쉽게 지각된다고 주장한다.[5.29]

인간의 감각 기관은 규칙적 형태보다 복잡하고 불규칙한 형태를 식별하거나 이 형태를 다른 것과 연관시키는 것에 더 큰 어려움을 겪는다. 그러나 반대로 단순한 형태는 규칙적, 대칭적, 균형적이기 때문에 기억하기 쉬운 '좋은' 형태로 인정을 받는다.

단순함의 정의를 알아보기 위해 정다각형을 생각해 보자. 정다각형은 변의 수량에 따라 무수히 많은 종류가 있으나, 하나 같이 모두 단순하고 대칭이다. 아무리 변의 수가 많은 정다각형이라도 쉽게 기억되어 다시 연상하는 데는 큰 어려움이 없다. 그러므로 단순함이란 수량의 많고 적음이 아니라 얼마나 많은 동질성을 갖고 있는가에 대한 정도를 말한다.[5.30-32]

일반적으로 '좋은 형태의 시각적 질', 즉 심미성이란 형태의 전체적 조화로 정의되며 '통일'과 동일시된다. 통일은 다음과 같은 특징을 나타낸다. 평형 또는 균형, 대조, 조화, 강조, 비례, 단순, 반복, 지배, 대칭, 스케일, 리듬 그리고 변화.

또한 타이포그래피에서 형태적 변화를 일으키며 '형태의 시각적 질'을 좌우하는 요소들은 크기, 중량, 수량, 형, 규칙, 색, 명암·톤, 질감, 방향, 방위, 연속성 또는 리듬, 반복 등이다.

5.29
두 다각형이 있다. 이들은 각각 몇 각형일까? 사실 모두 팔각형이지만 왼쪽 도형은 주의 깊게 살펴보아야 팔각형임을 알 수 있다. 이에 비해 오른쪽 팔각형은 쉽게 알 수 있다. 규칙성은 형을 쉽게 지각시킨다.

5.30-31
어느 것이 더 쉽게 기억될까? 그 답은 물론 5.31이다.
네 개보다 많은 다섯 개가 더 쉽게 기억되는 것은 왜일까?

5.32
단순하며 간결한 구조의 디자인으로 동질성을 갖는 포스터.
오엠디(omd.) 작.

대칭과 비대칭

대칭 | 각 요소의 관계를 일컫는 말로 어느 한 형태가 임의의 축이나 점을 중심으로 변환된 형태와의 관계를 말하며 자기 만족적이고 정적이고 규범적이다.

비대칭 | 양쪽이 서로 같지 않은 상태나 정렬을 말하며 동적이고 시각적 긴장을 유발한다.

대칭은 축을 중심으로 좌우 동형을 이루어 마치 거울에 비친 것 처럼 좌우가 대등하나 비대칭은 형과 바탕이 상호 작용해 시각적 에너지를 느끼게 한다.

5.33

5.34

5.35

5.36

ABA형

생동감 넘치는 구조는 체계적 반복과 대조로부터 탄생한다

타이포그래피는 반복과 대조의 구조를 통해 시각적 체계를 창조하고 독자는 그 결과에 반응한다.[5.33] 반복과 대조를 통한 구조적 통일은 타이포그래피의 심미성을 향상하며 텍스트의 내용을 더욱 명백히 한다.

　ABA형은 타이포그래피 구조에서 반복과 대조의 관계를 이해하고 해석하는 패턴이다. 앞뒤 두 개의 A는 반복이며, 중간에 있는 B는 대조인데, 이것이 바로 ABA형의 기본 구조이다.[5.34] 여기에서 중요한 것은 A와 B가 단지 텍스트만을 일컫는 것이 아니라, 서로 반복과 대조가 가능하다면 본문, 제목, 이미지, 여백 등 모두가 가능하다.[5.35]

　ABA형은 지면에 거시 구조(macro structure)를 제공할 뿐만 아니라, 이차적 변형을 통해 각 그룹을 다시 섬세하게 조직화할 수 있는 미시 구조(micro structure)를 제공한다. 예를 들어 이 구조는 필요에 따라 aBa, AbA, AbbA, aaBaa, AABBAA, (aba)B(aba), A(aba)A 등 여러 가지의 변형이 가능하다.[5.36-42]

　음악의 구조에 대해 조지프 매칠리스(Joseph Machlis)는 "음악은 작곡가가 자신의 생각을 악보에 쏟아낸 결과가 아니다. 음악이 생동감을 발휘할 수 있는 것은 음악에 형식적 구조가 적용되었기 때문이다."라고 말한 바 있다. 그는 음악 형식의 구조가 음악을 만드는 것이지, 작곡가의 서정적 정서가 음악을 만드는 것이 아님을 분명히 했다. 마찬가지로 지면은 형식적 구조, 즉 ABA형과 같은 구조가 내재해야만 우수한 디자인으로 탄생한다.

5.33
ABA형의 기본 구조.

5.34
ABA형: A는 반복되고, 중간에 놓인 B는 대조되는 구조.

5.35
ABA 변형: AB, AB 구조가 반복되지만 또한 분리되며 다양성을 강조한다.

5.36
AB 변형: A와 B가 대조되는 구조로 B는 abb이다.

5.37

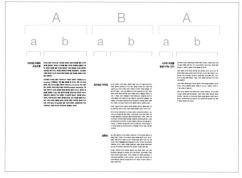

5.38

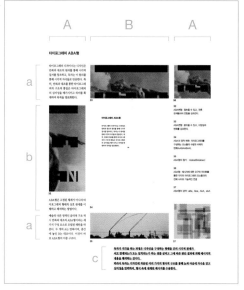

5.39

5.40

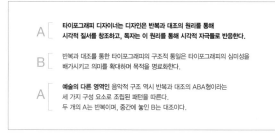

5.41

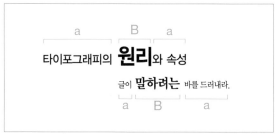

5.42

5.37
AB형: AB가 반복되는 구조로 A와 B는 각각 aba구조이다[A(aba)B(aba)].

5.38
ABA의 양적 변화: 지면을 구성하는 요소들의 양적 변화[A(ab)B(ab)A(ab)].

5.39
ABA형의 첨가: 3단 그리드 ABA에서 A는 aba형,
BA는 c가 첨가된 abac형이다[A(aba)BA(abac)].

5.40
ABA형: 기본형이 필요에 따라 기능적으로 변형된 결과.

5.41
보상적 ABA형: 하나의 요소(마지막 A)를 다른 것(처음 A)과
연관시키는 과정(시각적 보상 원칙에 따라).

5.42
ABA형의 강약: 유사한 요소들의 반복, 강약의 비교(aBa, Aba, AbA, abA).

타이포그래피
천일야화
The Thousand and One Nights

타이포그래피
천일야화 The
Thousand
and
One
Nights

The Thousand and One Nights

타이포그래피 천일야화

The Thousand and One Nights

The
Thousand
타이포그래피 and
천일야화 One Nights

The
Thousand
and
One Nights 타이포그래피
천일야화

타이포그래피
천일야화

The
Thousand
and
One Nights

타이포그래피 천일야화

The
Thousand
and
One
Nights

The
타이포그래피 천일야화

Thousand
and
One Nights

The
타이포그래피 천일야화
Thousand
and
One Nights

타이포그래피 천일야화
The Thousand and One Nights

타이포그래피
천일야화
The
Thousand
and
One
Nights

The 타이포그래피
Thousand 천일야화
and
One Nights

타이포그래피
천일야화

The Thousand and One Nights

타이포그래피
천일야화
The
Thousand
and
One Nights

타이포그래피

천일야화

The
Thousand
and
One Nights

타이포그래피

천일야화 The
Thousand and
One Nights

타이포그래피
천일야화
The
Thousand
and
One Nights

타이포그래피 천일야화
The
Thousand
and
One Nights

타이포그래피
천일야화
The
Thousand
and
One
Nights

타이포그래피
천일야화
The
Thousand
and
One Nights

타이포그래피
천일야화
The
Thousand
and
One
Nights

타이포그래피
천일야화

The
Thousand
and
One Nights

5.43

다양성·일관성

다양성은 일관성의 범주 안에 있어야 한다

타이포그래피는 종종 음악과 비교된다. 음은 낱자, 음조와 가락은 낱자의 무게, 리듬은 글줄길이, 하모니는 문단, 쉼표는 글자사이나 낱말사이, 볼륨은 텍스트의 양 등으로 비유된다. 또한 선율은 다양성이다. 하나하나의 음계가 다양한 조합으로 통합됨으로 음악이라는 아름다운 결과를 낳듯 타이포그래피도 여러 변수의 다양한 조합이 기능적인 타이포그래피를 탄생시킨다.

책이나 편집물을 살펴보면 하나의 포맷이나 구조로부터 다양한 변수들이 파생되고 있음을 알 수 있다. 설령 그 변화의 다양성이 이채롭고 폭이 넓을지라도 그 변화를 이끄는 기조는 '하나의 기본형'인 포맷이나 구조로부터 출발함으로 인쇄물 전반에 시각적 일관성이 유지된다. 일관성과 다양성은 편집물에 입체적이며 공간적인 효과를 지속적으로 환기한다.

다만 타이포그래피에서 다양성은 인쇄물에 긍정적인 성과를 구할 수 있는 유용한 장치이지만, 다양성의 범주는 시각적 일관성이 허용하는 범주 안에서만 허용되어야 한다. 그러므로 타이포그래피에서 일관성과 다양성은 서로 대척점에 놓여 있는 것이 아니라, 서로 같은 목표를 지향하는 상호 보완적 입장이다.

왼쪽 그림은 비록 짧은 문장이지만, 동일한 공간에서 매우 여러 가지의 다양성을 보여주고 있다.[5.43]

5.43
한글과 영문으로 구성된 제목이 여러 가지의 다양성을 보여 준다.

5.44

5.45

5.46

실험성

창의적 실험성은 선입견과 편견을 버리는 고통을 요구한다. 데스크톱 PC의 출현으로 타이포그래피는 외관상 두 가지의 상반된 정황으로 대립하게 되었다. 첫째는 타이포그래피의 전통적 관례를 충실히 따르는 것이며 둘째는 전통으로부터 과감히 이탈하는 것이다. 역사를 한 걸음 물러서서 바라보면 어느 경우에나 항상 실험적 태도가 구태(舊態)를 제압했었음을 알 수 있다. 역사의 발전에서는 항상 새로움을 잉태하려는 각고의 노력이 미래를 차지했다. 하물며 창조를 최대 가치로 삼고 있는 디자인에서야 실험 정신의 중요함은 두말할 나위가 없다.

스위스 바젤에서 활동하는 장베누아 레비(Jean-Benoit Levy)는 실험성에 대해 "나는 현대시나 록 음악만큼 충격적인 포스터를 디자인하고 싶다."라고 말한다. 실험성은 창의성 자체를 담보한다. 실험성이란 우연성을 만들거나 그것을 인지하고 프로젝트에 적용하는 용기이다. 타이포그래피 실험은 대개 많은 시간과 노력을 요구할 뿐만 아니라 복잡한 과정을 거친다. 실험성 또는 창의성은 책에서 발견한 무엇인가를 모방하는 자세와는 근본적으로 다르다.

자유롭고 창의적인 타이포그래피 실험성은 자신의 선입견과 편견을 개선해야 하는 큰 고통이 요구된다. 그러므로 오늘날의 타이포그래픽 디자이너는 자신에게 깊숙이 배어 있는 관습을 버리고 더 새로운 가능성에 도전하는 자세를 견지해야 한다.5.44-46

5.44
실험 타이포그래피. 왜곡, 스케일, 무질서 레이어에 의해 투명해 보이는 원근감을 느끼게 한다. 크랜브룩 배리드럭스스트리트(Barry Drugs Street) 스튜디오 과제. 루실 테나자스(Lucille Tenazas) 작.

5.45-46
글자사이와 글줄사이 그리고 정렬을 실험한 타이포그래피. 송민우, 김선구 작.

레이아웃은 시각적 위계를 조절하는 과정이다.

시각적 위계(視覺的 位階, visual hierarchy)란 지면이나 공간에서, 개개의 시각 요소들이 다른 요소 또는 전체와 상관되며 '지배와 종속' 현상이 현저히 드러나는 상태를 말한다. 디자이너는 지면의 여러 시각 요소들을 경중에 따라 차등화할 수 있으며, 독자는 디자이너가 설정한 시각적 위계(자극의 강도)에 따라 큰 자극으로부터 작은 자극에 이르는 경로대로 시선을 옮기게 된다.[5.47] 그러므로 시각적 위계는 자극의 편차를 조절하는 레이아웃의 ABC이다. 이 장에서는 시각적 위계 인자, 시각 구두점, 시각 악센트, 시각적 촉각, 질문과 응답의 개념을 설명한다.

5.47

5.47
시각적 위계. 그림 속에는 여섯 개의 디자인 요소가 있다.
독자는 그림 속에 있는 시각 정보들을 하나씩 파악해 나간다.
이때 독자는 어떤 순서로 시선을 옮기게 될까? 스스로 독자라 생각하고
시선이 옮겨지는 순서를 되새겨 보라. 아마 대부분의 사람들이
비슷한 경로로 시선이 이동했음을 알 수 있을 것이다. 그렇다면
왜 그런 결과가 나타나는 것일까? 누가 그러한 결과를 유도하는 것일까?

시각적 위계

시각적 위계 인자

타이포그래피 요소들은 서로를 당기거나 밀치는 인력과 척력, 흡인력이나 반발력 등의 에너지를 지니고 있다

형태와 여백 | 형태는 활자이며 여백은 활자가 남긴 바탕이다. 모순되어 보이지만 형태는 인쇄되지 않은 여백 덕분에 '완전한 형태'가 된다. 그러니 여백은 빈 공간이 아니라 형태를 담는 용기이다. 형태를 담는 이 공간의 양적 크기(멀고 가까움 또는 크고 작음)는 시각적 위계에 영향을 끼친다. 물론 형의 모양이나 질감의 정도가 시각적 위계에 영향력을 발휘한다는 것은 말할 나위가 없다.

비례 | 비례란 각 요소 또는 그룹 간의 '상대적 크기'이다. 다른 요소보다 크거나 작은 관계. 어느 디자인을 막론하고 요소들의 시각적 차이점을 드러내는 가장 우세한 변별력은 바로 크기이다. 그러므로 크기의 상관적 비례가 시각적 위계를 좌우할 수 있음은 당연하다.

대비 | 디자인에 드러나는 대비는 어떤 면에서 시각적 위계 그 자체이다. 시각적 위계란 결국 다른 것과의 상대적 차이를 찾는 것이기 때문에 그러하다. 만일 타이포그래피에서 대비가 사라진다면 생각도 하기 싫을 만큼 난처하다. 대비에서 무엇보다 주의해야 할 것은 지나친 대비로 전체를 훼손시키지 않아야 한다는 점이다. 대비의 과용으로 상호 보완적이어야 할 관계가 배타적 관계로 변질되어서는 안 된다.

정렬 | 낱말, 글줄, 단락의 정렬 방법은 메시지의 내용을 반영하면서 매우 다양하게 나타날 수 있다. 일반적으로 타이포그래피 정렬 방식은 글자의 무게와 크기, 글자사이와 낱말사이 그리고 글줄사이, 들여쓰기와 머리글자, 정렬 방식, 선이나 색 등으로 구체화된다. 이러한 변수들이 적용된 각 문단은 실루엣이라는 윤곽뿐 아니라 질감이 나타나는데, 최종 결과는 타이포그래피의 시각적 위계에 큰 영향을 끼친다.

기타 | 시각적 위계를 변화시키는 인자는 이외에도 색이나 명암 또는 질감, 방향, 위치 등이 있다.

5.48

5.49

5.50

5.51

시각 구두점

시각 구두점은 정보를 논리적으로 분절하거나 그루핑 한다

작가가 글의 의미를 더 명백히 하기 위해 쉼표나 마침표 등의 구두점을 사용하는 것처럼, 타이포그래피 시각 구두점을 사용해 메시지를 명료화한다.

시각 구두점이란 선, 기호, 공간 등을 지칭하는 것으로 시각적 강조나 그루핑 또는 차별 등을 가능케 한다. 글을 쓰는 작가가 명확한 의미 전달을 위해 구두점의 사용 여부와 위치 선정에 각별한 주의를 기울이는 것은 타이포그래픽 디자이너가 선, 기호, 공간 등의 시각 구두점 사용 여부와 크기를 고려하는 것과 같다.[5.48-49]

시각 악센트

시각 구두점이 문맥의 내용을 명료화한다면, 시각 악센트(visual accentuation)는 메시지의 특정 부분을 강조한다. 말이나 음악에 뚜렷한 어조와 강세가 있듯이 글을 다루는 타이포그래피에도 강조가 있다. 따라서 시각 악센트란 강조해야 할 부분의 중요한 정도를 판단해 적정한 양만큼 부각시키는 것이 중요하다. 물론 강조의 정도는 전체적인 시각적 위계를 손상시키지 않아야 한다. 시각 악센트는 서체, 무게, 크기, 정렬, 색 등으로 성취된다.[5.50-51]

5.48-49
편지지에 적용된 시각 구두점. 이 그림에서 시각 구두점을 하나하나 제거한 상태를 상상해 보면 시각 구두점이 어떤 역할을 하는가를 쉽게 이해할 수 있다. 바우하우스 출판물.
(왼쪽) 빅터 칼탈라(Viktor Kaltala) 작.
(오른쪽) 헤르베르트 바이어(Herbert Bayer) 작.

5.50-51
시각적 악센트. 선이나 기호들이 화면에서 강조를 이끈다. 시각적 악센트들로 유발된 지배와 종속의 관계 표명이 메시지의 의미와 구조를 더욱 흥미롭게 한다.
(왼쪽) 피트 즈바르트(Piet Zwart), (오른쪽) 서기흔 작.

시각적 질서

질서는 '지각 대상에 내재하는 구조'이다. 질서란 형태의 물리적 구조가 스스로 보유하는 것이 아니라, 지각자인 우리가 가지는 정신 작용이다. 다시 말해, 질서란 대상에서 지각자의 정신 작용이 추구하는 바가 발견되는 상황이다. 결국 질서란 우리의 정신이 끊임없이 추구하는 무의식의 소산인 셈이다. 그러므로 타이포그래픽 디자이너는 지면에서 질서를 찾으려는 독자의 의식 작용에 부응하기 위해 시각적 위계를 생산해야 한다. 넓은 의미에서 시각적 위계는 지면에 질서를 부여하는 작업이다.

5.52

5.53

5.54

시각적 촉각

<u>타이포그래피에서 질감에 대한 이해는 최고의 경지이다</u>
시각적 촉각은 인간이 눈을 통해 느끼는 여섯 번째 감각이
다. 이것은 서체, 무게, 공간, 밀집도 등에 의해 그 효과가 좌
우된다. 타이포그래피는 시각을 통해 '잠재적 촉각'을 유도
한다. 일반적으로 글자들이 모이면 촉각적 감각이 증대하
며 글자들이 흩어지면 촉각적 감각이 감소한다. 우리는 인
쇄된 지면을 보며 매끄럽거나 거칠거칠하거나 바삭거리는
등의 촉각을 느낄 수 있다. 타이포그래피 질감은 시각적 위
계에 영향을 끼친다.[5.52-53]

질문과 응답

시각적 배열이나 구성에서 질문 요소(questioning form)는 항
상 응답 요소(answering form)를 요구한다. 지면에서 두드러
져 보이는 형태는 질문이며 수세적으로 보이는 형태는 응
답이다. 바람직한 질문 요소는 바람직한 응답 요소를 이끈
다. 질문 형태는 지면에 긴장감을 유발하며 응답 형태는 그
긴장감을 해소하게 된다.[5.54]

 지각적 관점에서 긴장의 해소란 궁극적으로 지각 과정
의 종결을 뜻하며 이는 '쾌(快)'의 상태로 인간이 누구나 본
능적으로 추구하는 평정(平靜)이다. 그러므로 디자이너는 긴
장감을 촉발하는 질문 요소를 등장시켜 시각적 집중을 얻
고 그에 상응하는 응답 요소를 제시함으로 그 긴장을 완화
하는 과정을 수행해야 한다.

5.52
〈콜라주 538번(Collage No. 538)〉. 종이, 모래, 천 등의
소재로 제작한 회화 작품으로 다양한 질감을 보여 준다.
그림에서 보는 바와 같이 질감은 다양한 시각적 촉각을 탄생시킨다.
앤 라이언(Anne Ryan) 작. 스미스소니언박물관 소장.

5.53
타이포그래피의 시각적 촉각. 겹친 글자들이
매우 거친 질감을 탄생시킨다. 이세영 작.

5.54
질문과 응답: 훌륭한 질문 요소는 훌륭한 응답 요소를
이끌어 낸다. 지면을 압도하는 긴장(질문)이 곧바로
해소(응답)되었다. 파울 스하위테마(Paul Schuitema) 작.

**타이포그래피 메시지는
언어적, 시각적 그리고 청각적이다.**

20세기 초반, 타이포그래피는 커뮤니케이션의 혁신적 수단으로 자리 잡았다. 당시 유럽에서는 과거를 답습하는 타이포그래피에서 벗어나 새로운 접근을 시도하는 의미 있는 실험들이 활발히 진행되었다. 이러한 실험들은 심미적이며 문화에 대한 잠재력과 사회적 가치의 변화, 산업 기술의 발달, 새롭게 탄생한 스타일로부터 많은 영향을 받았다. 당대의 타이포그래피는 실로 시인과 예술가들이 추구하던 생각을 타이포그래피로 현실화한 혁명이었다. 이는 타이포그래피가 단지 기록이라는 1차적 역할을 넘어 메시지의 내용을 시각적으로 표현하는 새로운 차원으로 발전하는 전기가 되었다. 타이포그래피의 본질은 메시지를 전달하는 것인데, 메시지는 커뮤니케이션 형태에 시각적 변화를 제공하는 원천이다. 따라서 타이포그래피 메시지는 읽혀야 하고, 보여야 하고, 들려야 하고, 느껴져야 한다. 왜냐하면 타이포그래피는 저자의 의중을 '있는 그대로' 독자에게 전할 본연의 임무가 있기 때문이다. 효과적인 타이포그래피 메시지는 객관적이어야 한다. 지나치게 엄격한 구조나 획일적 형식은 오히려 정서적 표현을 훼손하며, 반대로 과다한 시각적 표현은 정작 메시지를 약화시키거나 실종시킴으로 이 역시 삼가야 한다. 이 장에서는 타이포그래피 메시지에 관련된 형태와 기능, 언어적·시각적 평형, 메시지와 스타일, 문자와 이미지를 설명한다.

5.55

형태와 기능

형태와 기능은 동전의 양면과 같다

예술을 기반으로 하는 모든 영역에서 형태와 기능은 물과 기름과 같은 존재이지만 결코 서로를 무시할 수 없는 동전의 양면 같은 존재이다. 특히 디자인처럼 미학과 쓰임새가 함께 겸비되어야 하는 분야에서는 더욱 그러하다.

디자이너는 늘 미학과 기능이라는 갈등으로 가슴앓이를 한다. 그러나 언제나 확고부동한 진실은 '기능을 고양시키는 형태'가 디자인의 궁극적 목표라는 점이다. 혹여라도 디자인을 위한 디자인은 마땅히 배제되어야 한다.

사실 디자인에서 형태라는 주관성과 기능이라는 객관성 이 두 가지 화두는 오래 전부터 디자이너들을 괴롭혀 왔던 쟁점이었다. 루어리 맥린(Ruari McLean)은 1988년에 출간된 『타이포그래피(Typography)』에서 "타이포그래퍼로서 당신은 저자의 하인이다. …… (중략) …… 당신의 책무는 다만 저자의 의도가 독자에게 무사히 안착하도록 돕는 것이다. 당신은 자신의 예술 작품을 만드는 것이 아니다. 당신은 수많은 기술 그리고 단어들로 저자의 의도를 보급할 뿐이다."라고 주장했다.

뉴 타이포그래피(Die Neue Typographie)를 집대성한 얀 치홀트(Jan Tschichold)[5.55] 역시 1975년 『책의 형태(The Form of the Book)』에서 "개인적 성향의 타이포그래피는 결함 있는 타이포그래피이다."라고 주장하며, "타이포그래피의 목적은 표현에 있지 않기 때문에, 디자이너의 자기 과시는 최소화되어야 한다. …… (중략) …… 타이포그래피의 걸작을 말할 때 디자이너의 이름은 거론할 필요조차 없다. 개인적 스타일이 뛰어나 칭송받는 작품들은 사실 속 빈 강정과 다름없는 습관의 부산물이자 쓸데없는 반복의 결과이며, 혁신을 가장한 허구다."라며 독설을 서슴지 않았다. 형태와 기능에 대한 이들의 주장에서 타이포그래피의 항구적 목표, 즉 기능에 모든 가치를 두었음을 알 수 있다.

5.55
얀 치홀트. 1963년.
에얼링 만델만(Erling Mandelmann) 촬영.

5.56 5.57

1 2 3

4 5 6

5.58

그러나 역사를 살펴보면 모순적으로 바우하우스 시기의 구성주의나 바로크 시대의 책 표지 등은 오히려 예술적 입장을 더욱 중시해 현저히 형태를 강조하고 기능은 무시했던 사례들을 쉽게 찾아볼 수 있다.[5.56-57]

또한 타이포그래피의 형태와 기능에 대한 격렬한 논쟁의 중심에는 이데올로기가 있기도 했다. 예를 들어 15세기에 사용된 대문자와 소문자의 차이는 글로 쓴 '음성(voice)'이라는 것 이외에도 사회적 신분을 구별하는 식별이기도 했다. 1930년대에 산세리프체는 초기 나치주의에 항거하는 반독일주의로 비난받았다. 나치의 선전 장관이었던 요제프 괴벨스(Joseph Goebbels)는 산체리프체를 '유태인들의 고안물'이라고 단정해 버렸고 그 결과 산세리프체는 일시적이었지만 지극히 독일 취향으로 끝이 뾰족한 프락투어(Fraktur)체로 대체되었다. 역사를 보면 타입은 기록과 보관 그리고 언어를 구현해 주는 그 이상이기도 했다.

역사적으로 여러 곡절이 있었으나, 타이포그래피에서 형태와 기능은 서로에게 없어서는 안 될 불가분의 존재이다. 더욱이 정보량이 폭증한 오늘날의 형태와 기능은 더욱 밀접한 일체(一體)로 융합된다. 이상적인 현대 타이포그래피는 기능과 형태가 충분히 조화로워야 한다.[5.58-59]

5.59

5.56
『인류의 구세주(Hominum Salvator)』. 예술적 입장만을 강조해 기능보다 형태가 강조되었던 미술공예운동 시기의 책표지. 1885년.

5.57
《아츠 앤드 크래프츠(Arts and Crafts)》잡지 표지. 월터 크레인(Walter Crane) 작. 1896년.

5.58
단어 '타이포그래피'의 형태적 실험.
1 자연스럽게 읽힌다. 처음에는 글자로 읽히지만 서서히 형태적 구조를 느끼게 한다.
2 거울에 반사된 듯한 형태는 인쇄용 필름의 뒷면과 같아 인쇄업 종사자들에게는 매우 친숙하다. 그들에게는 이러한 상태가 부담 없지만, 비전문가들은 단지 형태적 구조만을 느껴 읽기 어렵다.
3 위를 향해 정렬된 상태가 다소 읽기 불편하지만, 형태적 특징이 강조된다.
4 아래를 향해 정렬된 이 상태는 더욱 읽기 어렵지만 시선을 사로잡는 형태적 특성이 매우 강하다.
5 상하와 좌우가 모두 뒤바뀐 상태는 가장 읽기 어렵다.
6 순서가 바뀌면 낱말을 읽지 못하고 형태만 강조된다.

5.59
기능보다 형태가 강조된 우산 디자인이다. 창의적이지만 기능을 상실했다.

5.60

5.61

5.62

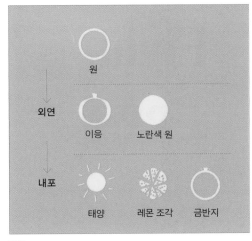

5.63

언어적·시각적 평형

행간을 읽어라

커뮤니케이션 디자인에서 비록 기호는 단순한 형상이지만 표현이나 해석에 따라 전혀 다른 의미를 가진다. 그 예로 별을 한번 생각해 보자. 단순한 별 모양은 아무 의미가 없는 평범한 형태이지만 표현에 따라서는 민주주의(푸른 별), 공산주의(붉은 별), 성탄절(노란 별), 유대인(선이 끊어진 육각형 별), 이스라엘(선이 겹친 육각형 별) 등의 다른 의미를 상징할 수 있다.[5.60]

형태는 구문론(構文論, syntactic)과 의미론(意味論, semantic) 두 부류로 존재한다. 디자인이 형태의 '외관'을 다루면 구문론이고, 형태의 '의미'를 다루면 의미론이다.

타이포그래피에서 구문론적 접근은 타이포그래피 심벌(낱자, 기호 또는 약호 등)들과 연관이 있다. 예를 들어 반복된 글자는 움직임과 속도를 느끼게 하고, 큰 공간에 있는 작은 글자는 고립을 의미한다.

타이포그래피의 언어적·시각적 평형은 연상 작용을 통해 의미가 전달되도록 하는 것이다. 타이포그래피는 언어적이며 시각적인 두 가지 속성이 함께 존재하기 때문에 이들이 절충되는 과정에서 언어의 의미가 시각적으로 등장할 수 있다.[5.61] 예를 들어 시각시 〈크리스마스트리〉가 완벽하게 동그란 글자 'O'를 사용해 크리스마스 트리에 장식된 꼬마전구를 연상시키며 얇고 가는 글자체들은 크리스마스 트리를 만드는 전나무 잎사귀의 거친 질감을 시각적 촉각으로 표현한 것이다.[5.62]

타이포그래피 심벌을 이해하는 데는 두 가지 중요한 관점이 있는데, 아무런 왜곡 없이 단지 지시 대상만을 뜻하는 '외연(外延, denotation)'과 지시 대상의 내면에 담긴 또 다른 무엇을 뜻하는 '내포(內包, connotation)'가 그것이다. 노란색 동그라미에 대한 외연적 해석은 '노란색 원' 또는 '노란색 글자 이응(ㅇ)'으로 해석된다. 그러나 반면 내포적 해석은 '태양, 레몬 조각, 금반지' 등으로 해석된다.[5.63] 일반적으로 내포는 독자의 개인적 경험이나 체험을 근거로 한다.

타이포그래피 메시지는 언어적·시각적 두 가지의 관점이 함께 해결될 때 더 효과적이다.[5.64-68]

5.60
여러 가지 별. 각각의 별은 형태나 색으로 의미를 달리 한다.

5.61
IBM 포스터. 기업 로고를 내포적 해석을 담아
상징적으로 표현했다. 폴 랜드(Paul Ran) 작. 1981년.

5.62
시각시. 완벽하게 동그란 글자 'O'를 사용해
크리스마스트리의 전구를 연상시키는 표현.

5.63
외연과 내포. 노란색 동그라미에 대한 외연적 해석과 내포적 해석.

5.64

5.65

5.66

5.67

5.64
글자 'O'에 빈 밥공기를 대입해 소말리아 어린이들의 굶주림을 표현했다.

5.65
자동차와 물이라는 독일어.

5.66
감기약 광고. '콜록'하는 기침(cough) 소리가 들리는 듯하다.
작은 글자들은 의약품 포장에 있는 글자들을 닮았다.
헤네시 & 루발린(Hennessy & Lubalin) 사.

5.67
1 낱자 'I'과 'i'의 변형을 통해 '가족'이 시각화되었다. 허브 루발린 작.
2 20세기 초 미국의 그룹전 〈The Eight〉 로고타입.
3 바르샤바비엔날레 수상 포스터. 기젤라 코어스(Gisela Cohrs) 작.
 1984년. 단어 'terrorism'을 시각적으로 표현한 로고타입.
4 동그랗게 빈 여백이 단어 '일식'의 의미를 암시한다.

5.68
세계여성음악제 로고마크. 길고 짧은 글줄은 오선지를
의미할 뿐만 아니라 음악으로 해방되는 여성의 날개를 뜻한다.
둥근 곡선은 지구의 모습이다. ⓒ 원유홍.

5.68

5.69

5.70

MOTHER

MARRIAGE

NAPOLI

5.71

5.72

메시지와 스타일

디자인은 손끝이 아닌 시장에서 나온다

일반적으로 인쇄물에는 산세리프체가, 문학 서적에는 세리프가 달린 올드 스타일 타입페이스가, 역사적 가치가 높은 서적에서는 무겁고 굵은 서체가 주를 이룬다.

그러나 과거에는 신성한 교회나 세속적인 인쇄물들이 서로 가릴 것 없이 같은 서체를 사용했던 경우가 빈번했다. 예를 들어 르네상스 시대에 간행된 대부분의 인쇄물들은 당대에 유행했던 관습을 좇아 모두 소문자만으로 구성된 미너스큘을 사용했다.[5.69]

역사적으로 한 시대를 대변하던 양식들은 글에 담긴 메시지와는 전혀 상관없이 그 막강한 힘을 발휘하며 다양성을 가로막았다. 이러한 현상을 비판이라도 하듯 볼프강 바인가르트(Wolfgang Weingart)는 기능주의의 부산물인 국제 타이포그래피 양식의 거대한 횡포에 대해 '지긋지긋하다'고 토로했다.[5.70]

우리는 역사 속에서 스타일의 획일성이 어떤 폐해를 가져오는가를 살펴볼 수 있다. 예를 들어 얀 치홀트를 중심으로 발전한 '뉴 그래픽(Neue Grafik 또는 New Graphics)'은 본질적으로 조악할 수밖에 없고 미의식마저 무분별한 상업 디자인을 일깨우려는 이상적 판단으로 합리주의적 규범을 낳았지만, 본의 아니게 또 다른 과오를 범하게 된다. 즉 모든 디자인의 외양이 주제나 문맥과 상관없이 오로지 국제 타이포그래피 양식으로 획일화되었다는 점이다. 이 결과에 대해 프랭크 하이네(Frank Heine)는 《에미그레》 23호에서 말하기를 "오! 치홀트, 객관성과 가독성이라는 속임수로 당신의 아류들이 세계를 정복했구려. 당신이 인류에게 무슨 짓을 했는지 알기나 하오? 당신은 인간의 식별력이 완전히 소진될 때까지 지루함만으로 우리를 침묵시켰소! 당신의 아류가 온 세상을 획일화로 뒤덮어 버렸고 평범함으로 세상을 질식시켰소."라고 탄식한 바 있다.

그러므로 디자이너는 스스로 비판적 견해가 없이 유행(스타일)만을 좇는 자세보단 문맥 안에 담긴 메시지를 적합하게 시각화하려는 노력이 절실하다.[5.71-72]

5.69
『두스 묵시록(Douce Apocalypse)』. 1265년경. 모든 문자가 당시의 관습에 따라 미너스큘(소문자)로만 이루어졌다.

5.70
규격화되어 가는 국제 타이포그래피 양식에 항거하며 자유분방한 타이포그래피를 강력히 주장한 잡지. 볼프강 바인가르트 작.

5.71
타이포그래피의 본질을 잘 설명할 뿐만 아니라 메시지 전달이 매우 성공적이다. 두 작품 모두 잡지의 제호로 여성의 몸에 잉태된 태아(위, 1966년), 결혼에 앞서 마주 서 있는 신랑(R)과 신부(좌우가 바뀐 R)의 형상(아래, 1965년). 허브 루발린 작.

5.72
이탈리아의 고도(古都)이자 여성스러운 아름다움으로 유명한 나폴리의 로고타입. 1985년. 도시가 점차 훼손되고 있음을 알리기 위해 획을 파괴했다. 수직 강세들은 나폴리의 우아한 건축물을 비유한다. 나폴리 '99재단 (The Napoli '99 Foundation). 존 매코널(John McConnell) 작.

5.73

5.74

5.75

5.76

5.77

문자와 이미지

역사적으로 문자와 이미지는 합일과 분리를 거듭했다

역사적으로 커뮤니케이션의 매개물인 문자와 이미지는 끊임없이 유영(游泳)하며 시간과 환경이 경과함에 따라 서로 보완적이기도 했고 배타적이기도 했다.

라스코 동굴(Lascaux caves)의 벽화를 보면 고대인들이 자신들의 생각과 체험을 그림으로 기록했음을 알 수 있다. 이 이미지는 일종의 글이다. 우리는 동굴에 살면서 자신의 생각을 세세히 글로 설명할 수 없었던 고대인들의 좌절감을 짐작할 수 있다.[5.73]

이후 사물의 모습을 옮겨 그린 최초의 그림 문자들을 결합해 눈에 보이지 않는 관념들, 즉 죽음이나 행복과 같은 의미를 표현하기까지는 실로 수천 년이 흘렀다. 1차 기호를 결합해 새로운 2차 기호를 만든 이 진보는 인간의 커뮤니케이션 환경에 큰 진전이었음에 틀림없다. 거의 이미지나 다름없었던 초기의 글은 점차 배타적 입장에서 이미지로부터 독자적 길을 걸어 오늘날과 같은 문자로 발전을 했다. 그러나 문자가 이미지와 항상 배타적 관계를 유지했던 것은 아니다.

그 옛날, 필사본(manuscript)을 만들던 채식사(彩飾師)들은 독자를 본문으로 유인하는 장치의 하나로 이미지를 차용했다. 이로서 문자와 이미지의 보완적 관계를 찾은 것이다. 광채 필사본에 아름답게 채색된 이니셜들은 문자와 이미지가 하나로 병합되며 진일보를 거듭했다.[5.74-75]

5.73
라스코 동굴 벽화.

5.74
캐롤라인 언셜(Carolingian Uncials).
문자와 이미지가 일체를 이루는 장식적인 필사본. 9세기.

5.75
중세 시대 수도원을 중심으로 성행한 사본. 글자와 이미지가
하나의 그룹을 이룬다. 로툰다(Rotunda) 작. 1338년.

5.76
미술공예운동 시대에 제작된 인쇄물.
카미유 피사로(Camille Pissarro) 작. 1900년경.

5.77
글자로 도시의 풍경을 그린 뉴욕 엽서 디자인.
포르투나토 데페로(Fortunato Depero) 작. 1929년.

5.78

5.79

5.80

16세기에 있었던 금속활자의 발명은 매스 커뮤니케이션을 예고했지만 그러나 동시에 광채 필사본의 종말을 앞당기고 말았다. 금속이라는 물질로는 글자와 그림을 하나로 통합하는 것이 불가능했기 때문이었다. 이로서 16세기의 타이포그래피는 결국 문자와 이미지의 결별을 낳고 말았다.

이후 미술공예운동이 다시 한 번 문자와 이미지의 통합을 도모하며 중세 양식이 부흥했지만,[5.76] 또 얼마되지 않아 아르누보(Art Nouveau)와 벨 에포크(Belle Epoch)의 포스터 혁명이 있었던 19세기에 이르러서는 문자로부터 일러스트레이션이 분리되는 곡절을 겪게 된다.[5.77-78]

글자와 이미지의 합일 과정은 이렇게 긴 유영처럼 우여곡절을 겪었지만 사진술과 인쇄술의 발달로 근대에 이르러서야 진정한 합일을 맞이했다. 이후 디지털과 영상으로 대변되는 진보된 과학 기술에 힘입어 오늘날에는 큰 문제없이 디자인의 두 축으로 함께 존재하게 되었다.[5.79-81]

5.78
1926년의 표현주의 포스터. 문자에 장식적이고 이미지적인 경향이 많이 포함되었다. 기하학적 느낌이 강조된 문자는 수직적 건물 이미지를 반영한다. 하인츠 슐츠노이담(Heinz Schulz-Neudamm) 작.

5.79
기능주의 포스터. 글자가 독립적으로 사용되었으나 이미지로 보인다. 프랭크 암스트롱 작. 1983년.

5.80
우리나라 민화도의 한 유형인 혁필화(革筆畵). 닭(왼쪽), 물고기(오른쪽).

5.81
"나는 만화다."라는 글을 이미지로 형상화했다. ⓒ 원유홍.

5.81

뉴미디어 타이포그래피

물 만난 고기, 움직이는 타입

오늘날 정보량이 급증함에 따라 커뮤니케이션 방식이 새롭게 바뀌고 있다. 전통적 매체는 주춤하거나 일부 사라지는 가운데 새로운 매체가 탄생하기도 한다. 21세기에 환영받는 뉴미디어의 공통점은 사용자의 참여, 선택과 반응, 공간과 움직임, 엔터테인먼트 등이다. 시간과 움직임에 기반을 두는 커뮤니케이션 수단, 즉 애니메이션, 웹 사이트, 모션 그래픽, 멀티미디어, 무비 타이틀, 전자책 브라우저, 인터페이스 디자인 등이 부침을 거듭하는 가운데 타이포그래피는 이들 뉴미디어와 접목되어 발전하고 있다. 과거 종이라는 제한적 환경은 이제 스크린이나 여러 형태의 뉴미디어 디바이스에서 동적 공간으로 확장되었다. 관념적·정적 표현만이 가능했던 전통적 타이포그래피에 시간+움직임+소리라는 새로운 요소가 추가됨으로 시각적 표현은 물론 청각적이고 촉각적인 표현마저 가능하게 되었다. 이제 타이포그래피는 공간, 시간, 속도, 소리, 테크놀로지 등에 의해 더 넓은 영역으로 확장되었고 미래의 커뮤니케이션은 인쇄라는 정적 기반을 넘어 그 역할이 더욱 증대할 것임은 의심의 여지가 없다. 이 장에서는 타이포그래피의 새로운 환경, 무빙 타이포그래피의 출현, 무빙 타이포그래피의 속성 등을 소개한다.

타이포그래피의 새로운 환경

뉴미디어의 등장

미학은 통찰이며 과학은 도구이다
2010년 6월. 애플이 아이패드(iPad)를 출시한 이후 전 세계의 단말기 시장은 격랑에 휩싸였다.[5.82]

기존의 전자책 리더기로는 세계 최대의 인터넷 서점인 아마존(Amazon)에서 개발한 '킨들(Kindle)'이 이미 미국 전자책 시장에 발판을 만들고 있었으며, 북아메리카의 최대 서점업체 반스앤노블(Barnes & Noble) 역시 '누크(Nook)'를 개발·판매하고 있었다. 이즈음 우리나라에서도 큰 이슈를 이끌었던 인터파크의 '비스킷(Biscuit)'이 종이를 대체하기 위해 활발히 개발·판매되었다.

스마트폰, 아이패드와 같은 태블릿 PC 등 뉴미디어를 기반으로 하는 앱북 시장은 세로 모드와 가로 모드를 모두 지원하며 버튼을 클릭해 동영상과 음원을 지원받을 수 있어 극대화된 커뮤니케이션 효과가 가능하게 되었다.

이를 위한 인터페이스는 지극히 직관적이고 단순해 오로지 버튼이나 이미지를 직접 두드리는 동작으로 모든 기능이 작동될 수 있다. 디바이스에서 재현되는 해상도나 색상은 무제한이다. 더욱이 인터넷만 연결되면 시간과 공간의 제약이 전혀 없다.

현대 사회의 정보 유형과 정보 흐름은 실로 방대하다. 특히 뉴미디어의 커뮤니케이션 정보 전달력은 전통적인 타이포그래피 방식을 바꾸어 놓기에 충분하다. 더 이상 글자는 지면에 흡착되어 있지 않고, 독자와 정면으로 서 있지도 않다. 언제든 필요하면 이리저리 위치를 이동하고, 크기 또한 무한정 크거나 작게 변한다. 필요에 따라서는 글자가 나란히 정렬되지도 않고 나타났다가 사라지기도 한다. 이제 뉴미디어에서 전통적인 타이포그래피의 개념은 새롭게 정립될 수밖에 없게 되었다.

5.82

5.82
마우스 없이 손가락만으로 사용이 가능한 아이패드.

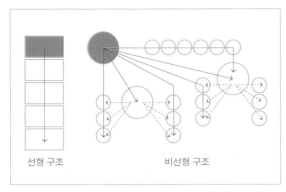

선형 구조　　　　　　비선형 구조

5.83

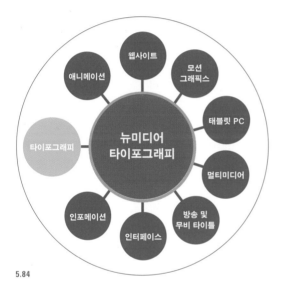

5.84

동적 매체

수시로 움직이는 타이포그래피

뉴미디어의 독서 환경은 본질적으로 새로운 상황을 맞이하게 되었는데 그 내용을 살펴보면 다음과 같다.

첫째, 과거의 독서 방법은 글자는 고정되고 시선이 따라다녔지만 이제는 글자가 움직이고 시선은 다만 이를 지켜볼 뿐이다. 둘째, 전통적 방식은 물질적이지만 디지털 방식은 비물질적이다. 그래서 정보량에 제한이 없을 뿐만 아니라 항상 수정되거나 삭제될 수 있다. 셋째, 타깃 오디언스(target audience)의 개념이 달라졌다. 과거의 영사막·관객, TV·시청자가 모니터 또는 아이패드·유저(또는 사용자)로 바뀌었다. 이것은 매우 중요한 변화로 자발적이며 몰입된 자세로 영화나 TV를 지켜보던 기존 관객이 이제는 큰 의지 없이 그것도 여러 방해 요인이 도사리는 밝고 시끄러운 거리나 커피숍에서 디바이스를 사용하는 유저가 되었다. 관객은 약속된 시간만큼은 절대 자리를 떠날 수 없지만 유저는 언제라도 마음 내키면 자리를 뜰 수 있다. 넷째, 화면의 종횡비가 바뀌었다. 과거 4:3, 1.66:1, 16:9의 비례가 이제는 어떠한 비례라도 상관없게 변했다. 다섯째, 대상을 바라보는 시점이 변했다. 과거의 활자들은 수평적·수직적·정면적이었으나 뉴미디어에서는 공간적·입체적·다층적으로 변했다. 여섯째, 스토리텔링 기법이다. 과거는 선형 구조였다면 뉴미디어는 비선형 구조로서 쌍방향을 지향한다.[5.83]

그러나 앞서 설명한 환경들은 비단 커뮤니케이션 디자인 영역에만 해당하는 것이 아니라 오락성 연예물이나 게임을 포함한 시각 영상 전반에 도래한 현상이다. 그러다 보니 엔터테인먼트와 커뮤니케이션은 서로 표현의 우위 다툼을 벌이게 되었고, 그 결과 커뮤니케이션 분야에서도 무리할 정도의 현란한 움직임이 자주 나타나 메시지의 전달력을 심각히 방해할 지경이다.

이제 글자가 살아 움직이는 뉴미디어 환경에서 무엇보다 양질의 디자인과 콘텐츠를 중시해야 하는 디자이너의 역할은 더욱 중요하게 되었다.[5.84]

5.83
전형적인 영화, 비디오, 퀵타임 시퀀스는 시작, 중간 그리고 끝이라는 선형 구조이다. 선형(linear)이란 미리 예정된 메시지가 한 방향으로 진행되는 것을 의미한다. 반면 웹사이트와 같은 인터랙티브 하이퍼미디어는 비선형(non-linear) 구조와 복수의 선형 구조로 내용을 구조화한다. 비선형 구조는 사용자가 임의적으로 접근할 수 있으며, 선택적으로 항해할 수도 있고, 메시지가 포함된 가능한 해석 또는 내레이션 구조를 변경할 수도 있다. 이 구조는 사용자가 텍스트를 더욱 자세히 읽고 주시하게 한다.

5.84
뉴미디어와 타이포그래피의 관련 분야.

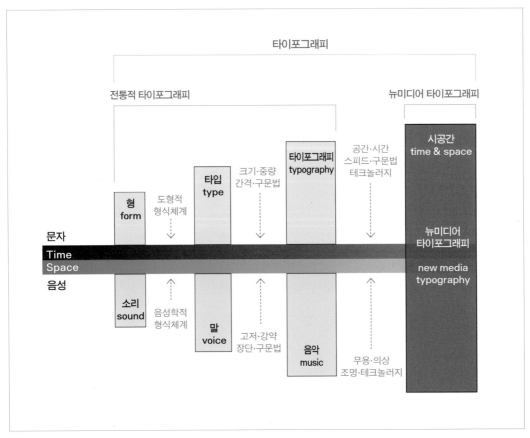

5.85

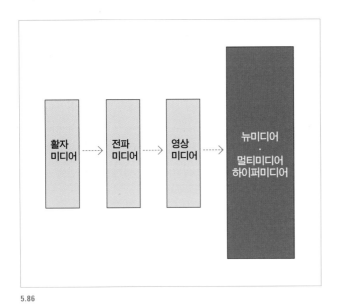

5.86

5.85
뉴미디어 타이포그래피 개념도. 과학 기술이 발전하면서
글과 소리가 하나로 합일되는 과정을 보여 준다.
커뮤니케이션 초기에는 글과 소리가 구별되어 존재했으나
디지털 테크놀로지가 대두하면서 이들이 공존하게 되었고
오늘날과 같은 뉴미디어 타이포그래피가 탄생했다.

5.86
미디어의 발달 과정.

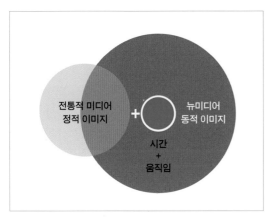

5.87

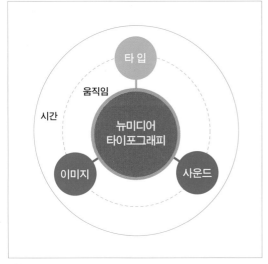

5.88

뉴미디어 타이포그래피의 특징

이제 뉴미디어 타이포그래피는 더 이상 정적 요소가 아니라 영상 및 음향까지 아우르는 동적 타이포그래피로 전환된 것으로 보아야 한다.[5.85-86] 뉴미디어 타이포그래피의 중요한 구체적 특징들을 살펴 보면 다음과 같다.

연속성 | 뉴미디어 타이포그래피에서 낱자나 단어는 시차를 달리해 같은 자리에서 한 개씩만 등장할 수도 있으며 화면에서 좌우나 상하로 흐르는 것처럼 연속적으로 등장할 수도 있다. 화면에 글자가 등장하는 연속성은 글의 내용에 따라 다양한 방법으로 구사할 수 있다. 통상 왼쪽에서 오른쪽으로 기록하는 정적 타이포그래피의 연속성과는 본질이 판이하게 다르다.

시간성 | 서체, 크기, 글자사이, 글줄사이, 정렬 등을 조절하는 가운데 단어나 음절 사이에 시간 개념을 획득할 수 있다. 이러한 결과는 보는 이의 심상에 잔상이 오래 지속될 수도 있고 그 반대일 수도 있다. 또 글자가 희미해지거나 선명해지는 등의 변화를 통해 관객에게 시간의 경과를 이해시킬 수도 있다. 정적 타이포그래피에서는 글의 전후 관계를 통해서만 시간이 존재하지만 뉴미디어 타이포그래피에서는 짧은 음절 안에서도 시간을 표현할 수 있다.

역동성 | 뉴미디어 타이포그래피는 글자의 움직임을 통해 멀어질 수도 있으며 가까워질 수도 있다. 즉 글자가 놓인 위치가 프레임의 가장자리인가 아닌가 또는 글자의 움직임이 빠른가 느린가 등을 통해 역동성을 표현할 수 있다. 이것은 거리감뿐 아니라 여러 가지 정서나 감정 상태를 드러내기도 한다.

운율성 | 뉴미디어 타이포그래피에서 운율이란 글자가 사용자의 마음속에서 어떻게 들리는가를 말한다. 운율적 요소는 억양, 음성의 크기, 음성의 톤 또는 음색(굵거나 가늚), 음성의 강약, 리듬 또는 페이스(pace)로 규정할 수 있으며, 이러한 요소들은 글에서 쉼표, 콜론, 세미콜론, 마침표 등과 같은 장치이다.

5.87
화학 기호로 가득 찬 원소 주기율표에서 보듯이 '시간+움직임'이라는 새로운 원소는 커뮤니케이션 디자인이 발견한 새로운 성분으로 전통적인 디자인 성분들과 활발한 화학적 반응을 일으키며 모든 영역과 차원에서 디자인의 정체성을 새롭게 변화시킨다.

5.88
뉴미디어 타이포그래피 개념도.
'시간+움직임'이라는 21세기의 새로운 패러다임은 이미 뉴미디어 타이포그래피의 환경을 바꿔 놓았다.

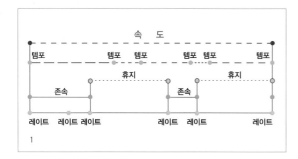

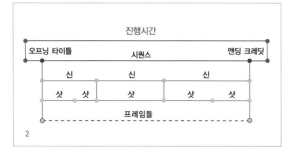

5.89

5.89
시간에 대한 두 가지 개념.
1 주관적 시간
• **페이스**(pace) 또는 **템포**(tempo): 시퀀스 전체나
 일부에 대해 감각적으로 느끼는 시간.
• **레이트**(rate): 한 개 단위의 속도.
• **존속**(duration): 프레임 안에 단어나 구가 존재했던 시간적 길이.
• **휴지**(pause): 단어나 구가 존속했던 사이의 간극.

2 객관적 시간
• **러닝타임**(running time): 동영상 전체 시퀀스에
 오프닝 타이틀과 엔딩 크레디트 등을 포함한 총 길이.
• **시퀀스 타임**(sequence time): 스토리의 모든 상황을
 하나의 연속된 동영상으로 편집한 시간.
• **신 타임**(scene time): 시퀀스의 여러 상황 중 어느 하나의
 상황을 위해 몇 개의 장면을 연속된 동영상으로 편집한 시간.
• **숏 타임**(shot time): 신을 구성하는 여러 장면 중
 한 장면이 재생되는 데 필요한 시간.
• **프레임 타임**(frame time): 동영상의 최소 단위로 초당
 재생되는 프레임 수를 측정한 값을 프레임률이라 한다.
 예를 들어 24fps는 초당 스물네 개의 프레임이 지나간다는
 의미이다. 퀵타임 시퀀스는 어떤 프레임률이라도 적용할 수 있다.

시간+움직임

글자는 생물이 되었다

지각 세계에서 움직이는 것은 그렇지 못한 것보다 항상 우월하다. 군중 속에서도 움직이는 사람은 먼저 보이며, 하늘에 떠 있는 구름도 빠르게 흐르는 것을 먼저 주목하게 된다. 실내 공간의 모빌도 그러하다. 움직이는 것, 다시 말해 시차 속에서 변하고 있는 대상은 보는 이의 관심을 불러일으키기에 매우 용이하다. 왜 그럴까? 이러한 사실의 중심에는 바로 '시간+움직임'이라는 요인과 또 '소리'라는 세 가지의 새로운 조건이 등장했기 때문이다.[5.87-88]

예술 영역에서 시간과 움직임에 대한 시도는 사실 오래 전부터 있었지만 정작 오늘날과 같이 글자가 모니터나 스크린에서 이리저리 공간 속을 유영하는 것은 실로 감탄스럽다.

그러면 왜 글자는 오랜 기간 견고히 고수하던 스스로의 정체성을 떠나 가지런한 평면을 이탈하는 것일까? 과연 움직이는 글자는 커뮤니케이션의 미래에 대해 진지함을 잃지는 않았을까? 뉴미디어 시대를 맞이한 우리는 사실 이러한 진지한 의문에 아직은 확실한 답변을 내놓기 조심스럽다. 그러나 타이포그래피의 기본 특질이 언어적이며 육성적이라는 사실을 다시 한번 상기해 볼 때, 시간의 흐름 속에서 글자들이 왜 물 만난 고기처럼 이리저리 허공을 떠돌게 되었는가는 십분 이해할 수 있다.

본래 글이란 숨 쉬고 뛰노는 정서적 뉘앙스의 대상이다. 이들은 흐느끼고 격노하고 속삭이고 탄식하고 울부짓고 노래하고 때로는 숙연해지기도 하는 생물이다. 뉴미디어 타이포그래피에서 텍스트의 언어적 뉘앙스를 충실히 전달하려면 포승줄이나 다름없는 글줄, 창살처럼 보이는 단락, 감방처럼 보이는 사각형의 흰 평면은 이제 글자를 구속하는 거추장스런 존재일 뿐이다. 뉴미디어 타이포그래피에서 글자는 시간과 움직임에서 자유로워졌으며, 움직이고 태어나고 죽기도 한다.

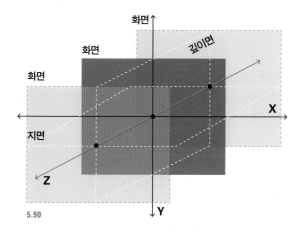

5.90

1

2

3

5.91

시간의 개념과 구조

뉴미디어 타이포그래피에서 시간에 대한 이해는 무엇보다 중요하다. 이때 시간은 객관적 시간(objective time)과 주관적 시간(subjective time)으로 분류된다.[5.89]

시간의 개념 | 객관적 시간은 뉴미디어 타이포그래피에 상관되는 현실 세계의 물리적 시간들, 즉 어느 한 프레임 또는 어느 한 장면이 녹화되거나 상영되는 기계적 시간이다.

주관적 시간에는 두 가지 개념이 있는데 첫째는 시퀀스에 포함된 스토리의 시간적 흐름(스토리에 전개된 객관적 시간으로 볼 수도 있음)이며, 둘째는 시퀀스로부터 관객이 느끼는 정서적 시간이다. 주관적 시간은 어느 한 장면을 보고도 사람마다 느끼는 감각이 느리거나 빠르기 때문에 기계적으로 측정할 수 없는 감각치이다.

시간의 시공간적 구조 | 뉴미디어 타이포그래피에서 시간의 구조란 문맥이 가진 내용을 표현하는 데에 이를 시각적으로 정렬하거나 배치하는 조직 체계를 말한다. 즉 부분들이 서로 조직된 전체적인 틀 또는 판세를 말한다.[5.90-91]

5.90

뉴미디어 타이포그래피의 공간적 구조.
뉴미디어 타이포그패피의 삼차원 공간은 화면의 폭과 나란한 X축, 화면의 높이와 나란한 Y축, 화면의 깊이와 나란한 Z축으로 구성된다. 화면, 지면, 깊이 면은 이 세 가지 축으로부터 생성된다. 이 때 X축은 지면의 높이와 관련되어 관객이 시점의 위치를 판단하는 중요한 기준이다. 화면 안에서 너비와 높이는 제한적 공간이지만 깊이는 한계가 없다. Z축의 거리감을 잘 이해하면 뉴미디어 타이포그래피의 시각적 감각을 크게 증대할 뿐만 아니라 미학적 측면을 상승시킬 수 있다. 지면과 직각으로 놓인 화면은 깊이 면 Z축을 따라 멀거나 가깝게 놓일 수 있다.

5.91

뉴미디어 타이포그래피에서 시간의 해부적 구조.
1 디자인 요소인 점, 선, 면, 부피.
2 타이포그래피 요소인 낱자, 글줄, 단락, 칼럼.
3 뉴미디어 타이포그래피 요소인 프레임, 샷, 신, 시퀀스의 상관관계.
 뉴미디어 타이포그래피에서 시간의 해부적 구조에는 점 또는 단어에 해당하는 프레임(frame), 선 또는 글줄에 해당하는 샷(shot), 면 또는 단락에 해당하는 신(scene), 부피 또는 칼럼에 해당하는 시퀀스(squence)가 있다. 프레임은 필름으로 표현할 수 있는 가장 짧은 순간, 샷은 하나의 동작을 구성하는 프레임의 연속체, 신은 여러 개의 샷이 함께 편집된 구성물, 시퀀스는 여러 개의 신으로 완성된 영상물이다.

5.92

1

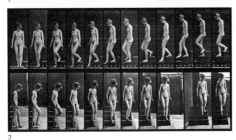

2

5.93

무빙 타이포그래피의 출현

'Movable type'에서 'Moving type'으로

금속활자는 영문으로 'movable type'이며 디지털을 표방하는 무빙 타입은 'moving type'이다. 활자는 세상에 출현하면서부터 움직임, 즉 'move'의 개념을 안고 있었나 보다.

움직임을 시도한 과거의 역사를 잠시 돌아보자. 20세기 초의 모든 시대적 양상은 유동적인 격변 속에서 시각 예술 또한 존재 가치나 형식 체계 그리고 사회적 역할에 스스로 자문을 던지는 시련기를 겪었다. 이것은 커뮤니케이션 영역에서도 마찬가지였는데, 빅토리아 시대를 거쳐 19세기까지 명맥을 이어 온 전통적 타이포그래피는 오로지 장식적 수준에 머물러 있었으며 구태의연한 관습을 벗어나지 못했다. 그러나 20세기가 시작되며 이러한 표현들에 실망한 전위적 자유 시인들이 자신의 생각을 적극적으로 표현하기 위해 시에 다양한 활자를 도입하고 실험함으로써 오늘날 타이포그래픽 디자인의 새로운 지평을 열었다.

당시에는 움직임을 표현하려는 다양한 시도가 여러 작가들에 의해 행해졌다.[5.92-93] 특히 '동시성(同時性, simultaneity)'이라는 기치 아래 프랑스의 다다이스트 화가 마르셀 뒤샹(Marcel Duchamp)의 〈계단을 내려오는 나부(Nude Descending a Staircase)〉는 평면에서 동적 움직임을 표현하려는 극적인 시도로 평가된다.[5.94]

특히 20세기 초, 미래파(Futurism)는 수평·수직적 구조로 일관된 과거의 속박을 과감히 타파하며 동적이고 비직선적인 구성을 추구함으로 지면에 움직임에 대한 새로운 개념을 불어넣었다.[5.95] 또한 언어에 음악적 속성을 도입하려고 구문 파괴, 문장 해체, 낱말 분리, 구두점 억제, 거친 의성어 도입 등 언어의 일상적 의미와 문법적 규칙을 파괴하며 극도의 암시성만 남겨 놓는 혁신적 시도를 감행했다.[5.96-97]

5.92
〈달리는 말(The Horse in Motion)〉.
에드워드 마이브리지(Eadweard Muybridge) 촬영. 1878년.

5.93
1 〈흰말(blanc mont)〉 네 장의 스틸 컷을 겹친 사진.
 마레, 에티엔 쥘(Étienne-Jules Marey) 촬영. 1886년.
2 〈계단을 내려오는 여인(Woman walking downstairs)〉의 스틸 컷.
 에드워드 마이브리지 촬영. 1887년.

5.94
1 〈계단을 내려오는 나부〉. 마르셀 뒤샹 작. 1912년.
2 〈줄에 묶인 개의 동작(Dynamism of a Dog on a Leash)〉.
 자코모 발라(Giacomo Balla) 작. 1912년.

5.95
〈In the Evening, Lying on Her Bed, She Reread the Letter from Her Artilleryman at the Front〉.
필리포 마리네티(Filippo Marinetti) 작. 1917년.

1

2

5.94

5.95

5.96

5.97

5.96
영화 〈황금 팔을 가진 사나이〉의 오프닝 타이틀.
솔 바스(Saul Bass) 작. 1955년.

5.97
구문 파괴, 문장 해체, 낱말 분리 등을 통해 동적 구성을 시도한
『대머리 여가수』. 로베르 마생(Robert Massin) 작. 1960년.

5.98

5.99

무빙 타이포그래피의 속성

무빙(moving)은 우리말로 '움직이는'이다. 그러나 이 단어의 원형인 'move'는 사전에서 'live, change, transit, transform' 등 여러 가지로 설명한다.

'살다' 또는 '활동적'인 live는 글자가 모니터에 나타나고 사라지는 등장과 소멸이며, '변하다'인 change는 모니터에서 글자의 크기, 색, 글자체, 속도, 위치 등이 바뀌는 변화이며, '옮아가다'인 transit은 다른 곳으로의 이동 또는 전환이며, '변형하다'인 transform은 모양이나 구조가 다른 것으로 변질되는 변태 또는 형질의 전환이다. 즉 무빙 타이포그래피에서 무빙의 의미는 '살아 있다, 변하다, 옮아가다, 변형하다'로 이해해야 한다.

따라서 화면에 등장하는 글자들이 단지 자리를 이동하는 것만으로 이해하는 것은 결코 옳지 않다. 무빙 타입은 '살아 있어' 점차 다른 조건으로 변하고, 다른 곳으로 옮아가며, 다른 것으로 변형될 수 있다. 이 과정은 지속적일 수도 있으며 간헐적일 수도 있다. 물론 이들은 전혀 움직이지 않고 제자리에 머물 수도 있다. 자리를 움직여야 한다는 강박관념으로부터 빨리 벗어나는 것이 성공적인 무빙 타이포그래피의 지름길이다. 그러면 이제부터 무빙 타이포그래피의 중요한 속성을 몇 가지 살펴보기로 한다.

리듬과 페이스

리듬과 페이스는 본래 음악으로부터 빌려온 개념이다. 리듬은 규칙적으로 반복되는 동작을 말하며, 페이스(종종 템포라고도 함)는 반복되는 리듬의 속도를 말한다.

음절이나 단어 또는 구의 반복은 보는 이의 관심을 환기한다. 왜냐하면 인간의 지각 계통은 본능에 따라 규칙과 질서 속에서 전체를 파악하려고 하기 때문이다. 이와 반대로 글자들의 리듬이나 페이스를 오히려 불규칙적으로 대비시킨 결과를 얻을 수도 있다. 예를 들어 하나의 같은 화면에 글자들이 서로 다른 페이스로 움직이거나, 질감이 서로 다른 글자들이 흐릿한 상태에서 앞뒤로 빠르거나 느리게 움직일 수 있다. 이러한 대비는 서로의 움직임을 더욱 강조할 뿐만 아니라 화면에 미학적 아름다움을 탄생시킨다.[5.98]

5.98
(위) '페이스'는 빠르게 움직이고, '리듬'은 천천히 움직인다.
(아래)흐릿한 글자는 뒤에 있어 보이고 선명한 글자는 앞에 있는 것 같다. 서로 다른 대비 효과로 리듬과 페이스가 느껴진다.

5.99
(위) 글자가 소실점으로 투시됨으로써 화면에 깊이가 지각된다.
(아래) 글자의 위치와 크기, 방향이 변화됨으로써 깊이가 지각된다.

5.100

5.101

5.100
&가 and로 변하는 동안 단어 '존속'과 '휴지'는 화면에 계속 존재한다.
1 &는 존속이지만 and는 휴지.
2 &와 and가 모두 휴지.
3 (위)and는 존속이지만 &는 휴지. (아래)문장 안에서
 '무빙 타이포그래피에서의'는 계속 존속이며, 다른 텍스트들이
 존속과 휴지를 거듭한다.

5.101
(위) 줄거리의 진행에 큰 비중 없이 등장한 단어 '전조'는 이후에 있을
어떤 중대한 (시각적) 상황의 징후가 된다.
(아래) 줄거리의 진행상 큰 비중 없이 등장했던 단어 '상기'는 중대한
일을 맞아 그것이 어떤 (시각적) 의미였는가를 다시 상기하게 된다.

깊이 지각

깊이 지각은 공간적 관련성, 즉 차원과 관련이 있다. 일찍부터 크기와 음영에 관한 개념은 깊이를 지각시키는 인자로 알려져 있다. 일반적으로, 글자가 화면의 가장자리에 놓이면 더 크고 어두우며, 가장자리로부터 멀리 떨어지면 더 작고 밝게 지각된다.

위치 또한 깊이를 지각시키는 인자이다. 일반적으로 화면의 중앙부에는 소실점이 있어 보는 이와 가장 먼 곳인 셈이며, 화면을 상하 대칭으로 나눈 수평선 부근 역시 우리가 자연계에서 항상 바라보고 있는 지평선인 셈이기 때문에 먼 곳으로 지각한다. 따라서 타입이 중앙으로부터 가장자리로 또는 가장자리로부터 중앙으로 이동하면 깊이감을 연출할 수 있다. 또한 상하로 움직이는 글자 역시 중앙에 가까워지면 멀어져 보이고 그 반대면 가까워 보인다.

페이스도 깊이를 지각시키는 인자로 화면 안에서 빨리 움직이는 것은 가깝게 느껴지고 서서히 움직이는 것은 멀게 느껴진다.

무빙 타이포그래피에서 깊이를 지각시키는 요소는 이외에도 톤, 차원, 흐려짐 효과 등이 있는데, 이들은 각기 개별적으로 효과를 발휘하는 것이 아니라, 서로 절충되거나 이곳에서 저곳으로 이동하기도 한다.[5.99]

존속과 휴지

영화나 드라마를 보면, 줄거리에 등장하는 모든 인물들이 항상 화면 안에 등장하지는 않는다. 카메라는 선택적으로 대상을 촬영하기 때문에 인물을 촬영하기도 하지만 비켜 가기도 한다. 이때 화면 안에 어느 인물이 등장하지 않고 있다 하더라도 그 인물이 드라마를 영원히 떠난 것은 아닐 것이다. 오히려 극적 효과를 위해 잠시 노출을 피할 수도 있다. 여기에는 중요한 두 가지의 개념이 작용하는데, 인물이 화면 안에 노출된 상태를 존속(存續, duration)이라 하며, 잠시 화면을 떠난 상태를 휴지(休止, pause)라 한다.

존속은 화면 안에 글자가 등장하는 시간적 길이이며, 휴지는 타입이 화면에 등장하지 않은 시간적 길이, 즉 존속과 존속 사이의 간극이다. 그러므로 존속과 휴지는 시퀀스에서 상호 의존적 관계 속에 놓여 있다.

무빙 타이포그래피에서 존속은 보는 이가 글자를 읽을 기회를 충분히 제공할 뿐만 아니라 의미를 강조하는 수단이다. 휴지는 현재까지의 상황을 숙고할 시각적 휴식을

5.102

5.103

5.104

5.102
무빙 타이포그래피에서의 등장(위)과 퇴장(아래).

5.103
제1회 예쁜 손글씨 공모전 인트로, 〈아름다운 한글〉.
무빙 타이포그래피에서 낱자들 '즐' '거' '운'이 화면에 등장하는 변화 과정.

5.104
제1회 예쁜 손글씨 공모전 인트로, 〈아름다운 한글〉.
하나의 문장이 단락 상태로 등장하고 퇴장하는 과정.

제공할 뿐만 아니라 앞으로 전개될 상황에 대한 기대감을 갖게 하는 장치이다. 그러나 지나치게 거듭되는 존속과 휴지는 전개되는 진행을 방해하며 방향 감각을 잃게 할 우려가 있다.[5.100]

전조와 상기
드라마에 나오는 모종의 사건들은 대개 아무 예고 없이 일어나지 않는다. 일반적으로 극이나 소설의 줄거리는 나름대로의 기승전결 가운데 크고 작은 복선이 깔려 있게 마련이며, 이 줄거리 속에는 슬며시 앞으로 발생할 사건을 예고하거나 이미 지나간 사건들을 회상 내지는 반추할 수 있는 장치가 숨어 있다. 이러한 장치들은 줄거리를 더욱 흥미롭게 할 뿐만 아니라 정서적 감흥을 배가하는 효과가 있다.

이 두 가지 개념은 무빙 타이포그래피에서도 존재하는데, 미래에 닥칠 뜻밖의 사건이나 경험에 대한 징후나 예고를 전조(前兆)라 하고, 전조를 다시 기억해 내는 것을 상기(想起)라 한다.[5.101]

등장과 퇴장
모니터나 스크린은 마치 연극배우가 연기하는 무대나 마찬가지다. 무대는 연극의 줄거리에 따라 여러 상황으로 세트가 바뀐다. 그러면서 배우들은 무대로 등장하기도 하고 퇴장하기도 한다.[5.102]

이때 관객의 입장에서 보자면, 무대 위에 배우가 있고 없는 사실을 지켜보는 것이 아니라 그 배우들이 어떻게 그리고 어떤 움직임으로 무대에 등장하고 또 어떤 상태로 퇴장하는가 하는가의 의미를 더 크게 받아들인다. 예를 들어 어느 역할의 배우가 슬며시 들어오는가 떠들썩하게 들어오는가, 아니면 뒤에서 앞으로 입장하는가 앞에서 뒤로 입장하는가에 따라 관객의 관심도는 달라진다. 그리고 한 명씩 입장하는가 또는 무리지어 입장하는가에 따라서도 보는 이의 반응은 다를 수 있다.

이러한 비유는 무빙 타이포그래피에서도 마찬가지다. 모니터에 글자가 등장할 때 낱자가 한 자씩 등장할 수도 있고, 음절로 구성된 단어들로 등장할 수도 있고, 한 줄 단위로 등장할 수도 있다. 물론 그 이상의 문장이나 단락으로 등장하거나 퇴장할 수도 있다. 그리고 이러한 상황들은 배타적이 아니어서 서로 절충할 수도 있다.[5.103-104]

5.105

5.106

시각적 전후 관계

모니터나 스크린에 글자가 등장하고 사라지는 과정에서 새로운 글자가 등장할 때 이전에 등장한 글자들이 남아 있을 수도 있고 그렇지 않을 수도 있다. 이것은 단지 어느 요소가 화면에서 있고 없음 또는 보이고 보이지 않음의 문제가 아니라 문맥의 시각적 전후 관계 그리고 디자인의 조형적 문제와 더 상관 있다.

다이얼로그는 둘 또는 그 이상의 사람들이 나누는 대화인데, 이 대화를 구성하는 대사들은 화자의 감정 상태, 대화 내용, 서로의 입장 차이에 따라 매우 다른 뉘앙스를 담는다. 무빙 타이포그래피는 이처럼 다양한 대사의 뉘앙스를 전통적인 타이포그래피 속성뿐 아니라 시간+움직임이라는 무빙 타이포그래피 속성으로 변환시킨다. 이때 지속적인 대화 속에서 보이는 일련의 시각적 변화는 대화 내용의 전후 관계를 시각적으로 더욱 극명하게 강조한다. 즉 무빙 타이포그래피는 문맥의 시각적 전후 관계를 창조하는 것이다.

사라지는 요소이든 등장하는 요소이든 모니터나 스크린에 등장한 글자들은 보는 이에게 시각적 감흥과 심미감을 불러일으킨다. 일반적으로 뿌연·명확한, 작은·큰, 올라가는·내려가는, 밝은·어두운, 진출하는·후퇴하는, 빠른·느린 등의 대비는 조형성을 배가한다.[5.105]

정렬과 잔상

지면에서 특정한 포맷에 따라 그리드, 칼럼과 마진, 정렬 방법 등을 염두에 두고 디자인하듯이, 무빙 타이포그래피 역시 보이지 않는 조직과 구조가 내재한다. 시차에 따라 지속적으로 등장하는 글자들의 방향과 위치 그리고 정렬은 보는 이에게 화면 속의 조직적 구조감을 일깨운다. 그러므로 디자이너는 글자들을 근접 정렬해야 할 필요가 있다면, 과연 어떤 상태로 정렬하는 것이 메시지나 심미적 관점에서 더 바람직한가를 숙고해야 한다.

연속적 시퀀스에서 정렬은 눈에 보이는 요소들만의 관계가 아니라 잔상(殘像), 즉 시간이 경과에 따라 사라져 가는 요소들과도 관련이 있다. 잔상은 외부의 시각적 자극이 사라진 뒤에도 감각 경험 속에 지속되는 시각적 심상을 말한다. 무빙 타이포그래피에서 모든 실상(實像)은 잔상이 된다. 특히 템포가 느리거나 반복적일 때 잔상 효과는 더욱 강하다.[5.106]

5.107

눈에 보이는 실상과 뇌리에 남겨진 잔상의 관계를 지속적으로 음미하는 것은 매우 흥미롭고 보는 이의 참여를 이끌어낸다. 잔상은 규칙적일 수도 있고 불규칙적일 수도 있다.

환기와 여운
사람들은 무엇인가 중요한 일을 하기 전엔 종종 호흡을 가다듬고 평정을 찾는다. 평정을 찾기 전의 급작스러운 출현이나 출발은 우리의 지각 세계를 어리둥절하게 만들고 혼동스럽게 한다. 무빙 타이포그래피에서도 마찬가지로 그것이 중요할수록 시퀀스가 갑자기 시작되는 것은 바람직하지 못하다. 시퀀스가 시작하는 도입부에서는 보는 이가 마음의 평정을 찾고 집중할 수 있을 정도의 주의를 환기시키는 것이 중요하다. 시퀀스 도입부의 몇 초간의 침묵, 몇 초간의 공백은 오히려 보는 이의 주의를 환기시킨다.

마찬가지로 급작스런 중지나 중단 또한 보는 이를 어리둥절하게 만들고 결말을 음미할 기회를 앗아간다. 시퀀스 종결부의 몇 초간의 침묵과 공백은 보는 이로 하여금 결말을 되새기고 심상 깊이 그 내용을 반추하며 시퀀스에 여운을 갖게 하는 장치이다.

여기서 침묵과 공백이라 설명하는 빈 화면(아무것도 존재하지 않으며 밝거나 또는 어두운)으로부터 시퀀스가 시작되기까지의 장면 전환 그리고 시퀀스를 마치며 다시 빈 화면으로 이어지는 장면 전환 기법은 시퀀스에 따라 자유롭게 구사할 수 있다.

장면 전환
무빙 타이포그래피에서는 종종 문맥에 따라 시간이 경과되고 있음을 설명해야 한다. 이것을 무빙 타이포그래피에서는 장면 전환 또는 변이(變移)라 한다.[5.107]

화면이 한쪽에서 검은색으로 밀려들어 오거나 자동차의 와이퍼처럼 둥글게 감아 도는 장면 전환 기법은 그 자체만으로도 매우 동적이기 때문에 무빙 타이포그래피를 한층 빛나게 할 수 있다. 장면 전환에는 컷(cut), 페이드(fade), 디졸브(dissolve), 와이프(wipe) 등이 있다. 이것은 관객이 글을 읽는 속도와도 상관 있지만, 그보다는 메시지의 내용 내지는 화면의 조형 구조에 더 큰 영향을 끼친다.

5.108

따라서 모니터나 스크린에 움직이는 글자가 등장할 경우 어느 정도의 집단별 그리고 어느 정도의 시차로 진행할 것인가를 결정해야 한다. 만일 긴 흐름 속에서 시각적 강조가 필요한 부분이 있다면, 일부는 글자의 최소 단위인 음소나 음절별로 화면에 등장하는 것도 바람직한 방법이다. 연속적 시퀀스에서 단어 또는 글줄을 한 개씩 읽다가 갑자기 음절을 한 개씩 읽어야 하는 상황은 그 음절들이 매우 의미심장하게 느껴지도록 만든다. 일반적으로 구두점은 하나의 음절로 처리된다.5.108

그 밖의 고려점

무빙 타이포그래피 기법에는 다음과 같은 고려 사항이 더 있다. 한글은 조사를 사용하기 때문에 명사나 낱말사이가 쉽게 눈에 들어오지 않는다. 그러므로 조사나 어미를 조금 작게 하는 것도 바람직하다. 또한 글의 의미를 한층 강조하려면 마침표나 쉼표와 같은 구두점들은 다른 요소들이 등장하는 시차보다 약간 템포가 느리거나 빠르게(일반적으로는 느리게) 등장시키기도 한다. 이때 구두점을 기존의 요소들과 다른 방향에서 등장시키는 것도 바람직하다.

무빙 타이포그래피는 항상 가독성과 투쟁해야 한다. 너무 작거나 빨리 움직이는 글자를 지켜보는 사람들은 글을 읽는 것을 쉽게 포기할 수밖에 없다. 지나치게 비스듬한 경사의 글자 역시 가독성이 떨어지기는 마찬가지다. 더불어 특성상 중력이 없는 허공을 유영하는 낱자들, 즉 'ㄱ'과 'ㄴ', 'ㅏ'와 'ㅓ' 또는 '름'과 '믈', '아'와 '우' 같은 단어들의 가독성에 특별한 관심을 기울여야 한다. 무빙 타이포그래피의 특징 중 하나는 문장을 길거나 짧은 마디로 분절해야 하는 것이다. 그러나 심미적 측면만을 고려해 문장을 잘라 놓으면 뜻이 파악되지 않을 수도 있다. 그러므로 문장을 마디로 자를 때에는 논리적 분절을 충분히 고려해야 한다.

무빙 타이포그래피는 아무리 정적이라 할지라도 인쇄물보다는 낯설고 소란스럽기 마련이다. 또한 글자들은 크기나 위치 그리고 방향이 제각기 변화할 개연성이 있기 때문에 가능한 최소한의 글자체만 사용하는 것이 바람직하다. 전통적 타이포그래피에서의 선이나 기호 또는 여백 등의 시각 구두점을 무빙 타이포그래피에서도 사용할 수 있다.

5.108
입체적 구조의 다면체가 위치, 방향, 거리를 자유자재로 움직이며
다이나믹하게 장면이 전환되는 사례를 보여 준다. 최우철 작.

6

레트로 타이포그래피 랩 타이포그래피 패러디

펀·코믹 타이포그래피 캘리그래피 스위스 스타일

수사적 타이포그래피 콜라주·몽타주 내러티브 타이포그래피

급진적 타이포그래피 레이어·투명 건축적 타이포그래피

하류 문화 타이포그래피 모듈·비트맵 시간·움직임

현대 타이포그래피 디자인의 경향은
현재 우리가 접하는 매체만큼이나
다양하다. 신문·잡지·단행본 등의 인쇄
매체, 비디오·영화·동영상 등의 영상 매체,
인터넷·스마트폰·태블릿PC·데스크톱·
랩톱 등의 디지털 매체.
이 단원에서는 현대 타이포그래피 디자인의
여러 유형 중에서 우리가 특히 알아야 할
경향을 소개한다. 그러나 이들이 현대
타이포그래피 디자인 경향의 전부는
아니다. 다만 여기서 소개하는 것은 현대
타이포그래피 표현의 중요한 주류이기 때문에
학습자가 반드시 알아야 할 가치가 있다.
여기에서는 현대 타이포그래피 디자인에
나타난 표현 방법이나 형식 그리고 디자인
스타일 등을 설명한다. 그것은 레트로
타이포그래피, 펀·코믹 타이포그래피,
수사적 타이포그래피, 급진적 타이포그래피,
하류 문화 타이포그래피, 랩 타이포그래피,
캘리그래피, 콜라주·몽타주, 레이어·투명,
모듈·비트맵, 패러디, 스위스 스타일,
내러티브 타이포그래피, 건축적
타이포그래피, 시간·움직임 등이다.

오늘날의 다양한 타이포그래피 커뮤니케이션의 경향에 대해 단적으로 그것을 명확하게 정의하는 것은 무리이다. 과거 시대의 전통적 타이포그래피는 이제 데스크톱, 인터넷, 멀티미디어, 스마트 미디어(smart media) 등의 출현으로 새로운 전기를 맞았다. 현대 사회의 복잡함과 모호함은 모더니즘의 표징인 단순함에 대조되며 오늘날의 무질서한 윤리와 미학을 반영한다. 현대 타이포그래피가 무질서하고 소란한 것은 바로 이전 세대의 차가운 합리주의에 대한 거부 때문이기도 하다. 현대 타이포그래피의 경향을 설명하기 위해 여기에서 소개하는 내용들은 결코 자유분방한 현대 타이포그래피를 모두 대변하는 것은 아니다. 단지 금세기에 급부상한 여러 단편들을 소개하는 입장에서 설명할 뿐이다. 언급한 내용 이외에도 도도히 흐르는 강물처럼 현대 타이포그래피의 실질적 경향이 존재함을 기억해야 한다.

레트로 타이포그래피

최근 '레트로(retro)' 또는 '복고'라 불리는 복고풍 타이포그래피가 급속히 확산되고 있다. 이러한 움직임은 19세기 후반의 아르누보, 1920년대의 아르데코, 1930년대 무소불위한 힘을 발휘했던 유럽의 입체파 아르데코 및 미국의 유선형, 1940년대의 엄격하고 질서 정연한 국제 타이포그래피 양식, 1960년대의 사이키델릭 양식 등으로부터 다양한 형식과 외관을 차용하고 있다. 보는 이는 마치 데자뷔 현상에 빠진 것처럼 과거의 망각된 기억이나 경험을 불러 일으키며 묘한 느낌이나 환상에 빠지게 된다.

여기서는 현대 타이포그래피 디자인에서 종종 사용하는 재현된 과거의 역사적 양식이나 기법 등을 복고의 입장에서 설명한다.

신고전주의

신고전주의(New Classicism)는 특정한 양식을 주장하는 운동이 아니며 유행도 아니다. 또한 결코 새로운 물결도 아니다. 신고전주의는 다만 기괴하고 제멋대로인 포스트모더니즘(Post-Modernism)에 대해 비판적 시각을 가졌던 사람들이 제안한 것이다. 오늘날의 신고전주의는 심오하고 엄격함을 따르는 이데올로기라기보다는 새로운 형태를 찾는 과정에서 등장한 부산물이다. 그러므로 신고전주의는 미개척된 것을 발견하거나 입증하려는 태도가 아니라 산만한 포스트모더니즘에 대한 항거의 결과이다.

신고전주의는 현대적 흐름에서 오늘날의 양식적 한계를 인식하고 새로운 관점에서 진지한 유희를 이끌어 내려는 움직임이다. 신고전주의는 복잡함을 줄이고 핵심에 관심을 기울이며 구성에 더욱 근접하는 회귀를 꿈꾼다. 이것은 전통적 핵심과 현대성, 두 가지 모두를 되찾으려는 시도이다. 신고전주의는 종종 즐겁고 정갈함을 보여 준다.[6.1]

6.1

6.1
고전주의를 표방하는 바우어 보도니 서체견본집 인쇄물. 2013년.
출처: dailytypespecimen.com.

6.2

6.3

절충주의

절충주의(Eclecticism)는 독자적인 창조력을 발휘하지 않고 과거의 예술 양식이나 다른 사람들의 양식적 특징을 차용하거나 절충하는 것을 말한다. 이러한 절충주의는 새로운 양식이 시작될 무렵이나 과거 양식이 끝날 무렵에 흔히 나타나는 현상이다. 절충주의는 16세기 말경에 이탈리아의 볼로냐에서 활동했던 화가들이나 19세기 중반 이후 건축 양식에서 찾아볼 수 있다. 절충주의는 과거의 역사적 양식으로 되돌아간다는 이유에서 '역사주의'라고도 한다.[6.2]

과거에 존재했던 역사적 모델과 종교적 모델이 융합된 빅토리아 양식, 아르누보, 아르데코, 구성주의 등을 추종하는 오늘날의 많은 디자인들은 어느 것이 과거의 창작품이고 어느 것이 오늘날의 모방품인지 분간이 어려울 지경이다.

1960년대의 푸시핀스튜디오(Push Pin Studios)는 1920-1930년대의 장식적 요소와 1960년대의 색을 결합해 일명 절충적 스타일로 후기 아르데코를 재현했다.[6.3] 1980년대의 폴라 셰어는 1920년대의 러시아 구조주의를 생명력 있는 디자인으로 다시 부활시켰다. 또 다른 디자이너들은 현대 디자인을 위해 영감을 얻거나 당시의 일부를 차용 및 도용하기 위해 과거로 돌아가기도 했다.

과거에 초점을 맞춘 타이포그래피는 어쩐지 부자연스럽고 시대에 뒤떨어진 듯하지만, 상업 문화에서는 당시의 시대상을 잘 드러낸다. 과거에 유행했던 서체로 오늘날 디자인한 것은 오히려 디자인 의도를 더욱 호소력 있게 어필한다.

6.2
절충주의 양식의 폴란드 크라쿠프 시에 있는 슬로우키극장(Slowacki Theatre)의 외벽.
Jan Zawiejski 작. Szczebrzeszynski 촬영. 1893년.

6.3
푸시핀스튜디오의 절충주의 포스터.
밀턴 글레이저 작.

6.4

6.5

노스탤지어

노스탤지어(nostalgia)는 고향이나 지난 시절을 그리는 마음, 과거에 대한 향수나 동경이다. 향수병은 일종의 신경계 질환으로, 아침마다 심한 두통을 가져온다. 사실 향수병은 17세기에 30여 년이나 지속된 긴 전쟁에서 젊은 군인들이 고향에 대한 그리움으로 앓던 극심한 열병이었다. 그런데 노스탤지어는 19세기에 들어 꿈 속에서라도 돌아가고 싶은 과거의 순수하고 아름답던 기억을 대신하는 다른 의미로 자리를 잡았다. 지금도 전통적인 팝 레스토랑에 가보면 고객의 정서적 감동을 보듬기 위해 벽면에 설치된 훌라후프, 크로켓 모자, 주크박스, 다트 등을 볼 수 있다.[6.4]

　오늘날 노스탤지어는 회한에 젖어 과거를 회상하는 부정적 입장이 아니라, 커뮤니케이션과 비즈니스 마케팅의 전략을 구축하는 한 개념이 되었으며, 이러한 경향은 과거의 특정 스타일을 재조명하며 현대적으로 재해석하는 결과를 가져왔다.[6.5-7]

6.6

6.4
20세기 중반의 향수를 불러일으키는 인쇄물.
블랜드디자인(Bland Design) 작. 1997년.

6.5
레트라세트(Letraset). 라이스티코(Leistikow) 작.

6.6
향수를 불러 일으키는 지난 시대의 사진. 작가 미상.

6.7
경기도 민정 7기 도정 슬로건. 1980년대까지만 해도 극장에서 본 영화가 상영되기 직전, 화면 중앙의 소실점으로부터 관객을 향해 앞으로 돌출되어 나오던 〈대한늬우스〉의 오프닝 타이틀을 연상시킨다. 민선 7기를 맞은 경기도정이 과거 우리나라의 산업화 도약 시기에 누렸던 역동성을 다시 상기시키려는 의도로 보인다. 2019년.

6.7

6.8

6.9

6.10

버내큘러

원래 버내큘러(vernacular)라는 용어는 국경 지대와 같이 이국적 풍토가 강한 장소나 국토에서도 극히 외떨어진 극지를 뜻하는 말이다. 지역적 특유성, 토속적 민속이라는 이 의미는 디자인 전반에 걸쳐 널리 사용되고 있다. 이 의미가 디자인에 적용되면 지방적인, 토속적인 또는 생경한 디자인 스타일을 말하게 되어 오히려 세련되지 못한 순수함에 대한 동경으로 작용한다.[6.8-9]

미국의 팝 아티스트들이 미술품에 빌보드나 스프 캔, 주유소 표지판 등을 사용해 순수 예술의 지위까지 오르게 한 것처럼 우리나라에서도 지난 시대에 사용했던 냄비, 새마을운동 로고, 중·고등학교 교복, 자동차 번호판, 돌하르방, 솟대 등이 과거의 특정 지역이나 시대를 표상하는 버내큘러로 자리 잡았다. 버내큘러가 노스탤지어와 다른 점은 노스탤지어적인 것이 버내큘러가 될 수는 있으나, 버내큘러 그 자체가 노스탤지어의 전체는 아니다.

우리 나라의 타이포그래피에서는 1960-1970년대 초등학교 교과서 표지나 공책, 1950-1960년대 전단이나 이발소나 맥주집에 붙어 있던 포스터, 당대의 일력이나 달력, 납활자 등이 버내큘러에 해당한다. 이들은 우리 타이포그래피의 토속적 재산이다.[6.10-12]

6.11

6.12

6.8
조악한 느낌의 버내큘러 포스터. 찰스 스펜서 앤더슨
(Charles Spencer Anderson) 작. 1996년.

6.9
미국 유타주에 위치한 교육 기관의 로고타입.
사막에 있는 바위 모습이다. 래리 클락슨(Larry Clarkson) 작.

6.10
새마을운동 로고. 1970년.

6.11
원호처 포스터. 대한민국역사박물관 소장. 1971년.
출처: e뮤지엄.

6.12
초등학교 3학년 국어교과서. 국립민속박물관 소장. 1968년.
출처: e뮤지엄.

6.13

6.14

6.15

6.16

6.17

펀·코믹 타이포그래피

펀(pun)은 단어의 사용을 유머스럽게 하거나 비슷한 발음의 다른 단어로 대치하는 등 둘 또는 그 이상의 단어로 유희를 적용하는 것이다. 또한 코믹(comic)이란 코미디가 지니는 특질, 만화책이나 네 컷짜리 연재만화의 특질, 즐거운 재미로 정의한다. 타이포그래피 펀 혹은 코믹 타이포그래피는 많은 디자이너가 즐겨 사용하는 방법 중 하나로 메시지 전달 과정에서 독자의 주의를 환기하며 놀라움과 기쁨을 안기는 효과적 수단이다.[6.13-14]

타이포그래피 펀

타이포그래피 펀(typography pun)은 특정 단어의 의미를 더욱 의미있게 하려는 취지에서 시도하는 '말 놀이' 또는 '단어 유희'이다. 펀의 속성은 반사적 웃음을 자아내는 일종의 자극인데, 이에는 두 가지 방법이 있다. 첫째는 이중어(二重語)처럼 한 단어를 다른 의미로 나타내는 다의성(多意性), 둘째는 동음이의어(同音異義語)처럼 의미는 완전히 다르지만 발음이 같은 점을 이용하는 동음성(同音性)이 있다.[6.15-21]

펀의 유형은 크게 세 가지로 문자적 펀(literal pun), 암시적 펀(suggestive pun), 병렬적 펀(juxtaposed pun)이 있다. 문자적 펀은 겉치레나 과장이 없는 상태에서 주로 문자만으로 성립된다. 암시적 펀은 상징이나 비유로 어떤 개념이나 내용을 함축하는 시각적 대응물을 동원하는 기법으로 보는 이의 연상 작용에 호소하는 방법이다. 병렬적 펀은 두 개 이상의 요소를 나란히 배치해 비교·대조함으로써 상호 보완이나 상호 대치를 이용해 부가적 의미를 발생시키는 방법이다.

뉴욕 시에 있는 남서부 스타일의 레스토랑인 메사(Mesa)의 로고는 간결하고 육중한 고딕 대문자로 디자인되었다. 이 로고가 의미 있는 점은 모든 글자의 머리 부분을 똑같은

6.13
만화 타이포그래피. ⓒ 송명민.

6.14
'g'가 개미를 닮았다. 'gi'에 다른 색이 적용되어 개미라는 단어 'ant'가 주제를 다시 한번 설명한다. 거대한 개미는 단어 'giant'의 의미를 강조한다.

6.15
타이포그래피 펀으로 교통신호판의 권위를 한순간 허물고 있다.

6.16
컴퓨터에서 흔히 사용하는 단어의 의미가 재미있게 표현되었다.

6.17
어스아트인스티튜트(Earth Art Institute) 로고.
(위) 마이클 스탠더드 사(Michael Standard Inc.).
(아래) 기요시 가나이 사(Kiyoshi Kanai Inc.) 작.

6.18

6.19

6.20

6.21

위치에서 반듯이 잘라 단어의 언어적 의미('mesa'는 주변이 모두 절벽으로 이루어진 암석 대지를 말함)를 시각적으로 일치시킨 것이다.[6.22]

　　타이포그래피 편은 사람들의 흥미와 관심을 고조시켜 독자를 동참시키고 몰입시키는 장점이 있다.[6.23-27]

6.22

6.18
CBS 텔레비전 방송국 광고. 루이스 도프스먼 작.

6.19
메사 그릴(Mesa Grill). 사막에 있는 거대한 바윗덩어리을 연상시키려고 글자 윗부분을 잘랐다. 알렉산더 아일리(Alexander Isley) 작.

6.20
숫자 100이 자동차 바퀴를 연상시키는 벤츠 사의 100주년 포스터. 앨런 플래처(Alan Fletcher) 작.

6.21
두 개의 앰퍼샌드(&)가 서로 다리를 꼰 채 포옹하는 연인같다. 중앙에 보이는 하트 마크는 이들이 연인임을 비유한다. 앨런 페콜릭(Alan Peckolick) 작.

6.22
이스라엘과 이란의 치열한 전시 상황을 극적으로 설명하고 있다.

6.23

6.24

6.25

6.26

6.27

6.23
광고. 도널드 에겐스타이너(Donald Egensteiner) 작. 1960년.

6.24
뉴욕시 슬로건 로고. 밀턴 글레이저 작. 1975년.

6.25
두루마리로 된 책 『사해의 서』 제명. 로버트 와이저(Robert Wiser) 작.

6.26
WH스미스(WHSmith) 200주년 기념 로고. CDT 디자인.

6.27
시카고에 있는 AIGA 지부 회보. 칼 볼트(Carl Wohlt) 작.

6.28

6.29

패러독스

역설 즉 패러독스(paradox)는 "겉으로는 모순되고 불합리해 진리에 반대하는 듯하나 실제는 진리"라는 의미이다. 모순을 가장해 진리를 더욱 강조하는 역설은 종종 아이로니(irony)와 혼용되기도 한다. 아이로니는 "풍자, 말의 복선, 반어, 역설" "예상 밖의 결과가 빚은 모순이나 부조화" 그리고 "참다운 인식에 도달하기 위해 소크라테스가 쓴 문답법"이다.

타이포그래피에서 이들은 종종 현실과 외관의 불일치를 통해 희극적 효과를 발휘한다. 이것은 현실과 외관의 상대부정(相對否定), 다시 말해 문맥과 시각적 결과의 불일치이다. 패러독스는 글과 마찬가지로 디자인에서도 역시 위선이나 결핍을 지적하는 조롱, 냉소, 부조리, 불합리 등을 토대로 성립한다고 할 수 있다.[6.28]

그러나 커뮤니케이션에서 사용하는 역설의 진정한 입장은 야유나 조롱을 일삼으려는 것이 아니라 오히려 현실에 대한 부정적 입장을 통해 한 차원 높은 수준을 강조하려는 풍자적 차원으로 이해해야 한다.

수수께끼 그림

수수께끼 그림(rebus)은 기호나 그림 또는 낱자를 서로 맞추어 어구를 만드는 것이다. 이러한 방법은 종종 현대 타이포그래피 형식에서도 등장하는데 즐거움과 재미 그리고 디자인에 보는 이를 참여시키는 장점이 있다.[6.29-30]

6.28
역설적으로 'slow'라는 단어를 'solw'로 씀으로써
이 지역이 아이들이 글자를 배우는 스쿨존임을 강조한다.

6.29
수수께끼처럼 모호한 인상의 간판. 체코 프라하.

6.30
지문 속에 단어 '시카고'가 숨어 있다.
시카고(Chicago)의 음반 표지. 우에르타(Huerta) 작.

6.30

6.31

6.32

6.33

6.34

수사적 타이포그래피

수사학(rhetoric)은 원래 기원전 5세기부터 이탈리아 시칠리아에서 청중의 마음을 움직여 어떤 관념을 받아들이도록 설득하던 고대 연설에서 출발한다. 오늘날에는 종종 정치인, 광고업자, 커뮤니케이터 들이 대중의 환심을 사기 위해 이를 동원하여 자신의 주장을 청중에게 생생하게 전달한다.

수사학은 크게 강조법(強調法), 변화법(變化法), 비유법(比喩法), 세 가지로 나눈다. 강조법은 표현하려는 내용을 뚜렷하게 나타내는 것으로 과장법(誇張法), 반복법(反復法), 점층법(漸層法) 등이 있다. 변화법은 문장에 생기 있는 변화를 주는 것으로 설의법(設疑法), 돈호법(頓呼法), 대구법(對句法) 등이 있다. 비유법은 표현하려는 대상을 다른 대상에 빗대어 나타내는 것으로 직유법(直喩法), 은유법(隱喩法), 환유법(換喩法), 제유법(提喩法), 대유법(代喩法) 등이 있다.

본래 언어적 화술(話術)을 연구하기 위해 출발한 수사학이 오늘날은 시각적 이미지로 대중을 설득하는 커뮤니케이션의 효과적 수단이 되었다.[6.31]

6.31
마치 방금 페인트가 칠해진 것처럼 안료가 흘러 내려 조심해야 할 것 같다.
디자인 책 『칠 주의(Beware Wet Paint)』 표지. 앨런 플레처 작.

6.32
TV에서 작곡가 스트라빈스키(Stravinsky)의 다큐멘터리를
방영한다는 것을 중의적으로 표현하며, 작곡가의 근엄한 음악 세계를
육중한 글자로 비유했다. 톰 스미다(Tom Sumida) 작.

6.33
단어 '이민'의 의미처럼 글자들이 '캐나다'로 이동하고 있다.
캐나다 이민 홍보 브로슈어 표지. 에른스트 로치(Ernst Roch) 작.

6.34
국제 디자인계의 발전을 위한 비영리 단체 로고마크.
마쓰모토 다카아키(松本高明) 작.

6.35
버지니아의 하이킹 클럽 회보 표지. 울퉁불퉁한 지형을
비유하고 있는 거친 형태가 하이킹의 즐거움을 암시한다.
데비 시머러(Debbie Shmerler) 작.

6.35

6.36

6.36
뮤지엄 포스터. 조밀하게 모여 있는 육중한 타입들이
거대한 박물관의 외관을 비유하고 있다. 앨런 페콜릭 작.

6.37
토론토에 있는 이탈리아 레스토랑 로고마크.
둥근 접시에 붉은색 파스타가 먹음직스럽게 담긴 듯하다.
짐 도너휴(Jim Donoahue) 작.

비유

비유(metaphor)는 커뮤니케이션 디자인에서 가장 널리 사용하는 표현법 중 하나이다. 비유는 사물을 직접 지시하지 않고 그 사물의 외관이나 관념의 유사성에 토대를 두고 일부분이나 전체를 다른 사물로 제시한다. 이러한 접근은 보는 이의 상상력을 일깨워 직접적인 표현보다 더 의미심장한 결과를 낳는다.[6.32-33]

금속활자 시대의 러시아 구성주의자들은 인간의 자세가 글자로 읽히도록 하는 어려운 시도를 했는데, 이 결과는 오늘까지도 문자나 픽토그램으로 종종 사용된다. 한편 프랑스의 초현실주의 시인 기욤 아폴리네르(Guillaume Apollinaire)는 자신의 책『칼리그람므(Calligrames)』에서 글자들을 수직으로 흘러내리게 함으로써 비가 오는 상황을 비유하기도 했으며,[6.143] 영국 작가 루이스 캐럴(Lewis Carroll)은『이상한 나라의 앨리스(Alice's Adventures in Wonderland)』라는 동화책에서 글자를 쥐의 꼬리처럼 늘어놓아 독자의 시각적 경험을 유도하는 시도를 했다.[6.144]

타이포그래피 메시지를 강화하려고 시도하는 이러한 비유법들은 사실 그리 쉽지가 않다. 만일 그 결과가 성공적이지 않으면 괜스레 번잡을 떠는 것처럼 비쳐 오히려 실망감만 더할 수 있다. 그러나 그렇더라도 비유에 담긴 정신 작용, 즉 창의력과 상상력이 뛰어난 어느 디자이너와의 시각적 게임을 통해 보는 이가 이해하고 깨닫는 기쁨은 또 하나의 즐거움이자 행복한 놀이다.[6.34-37]

6.37

6.38

6.39

과장

과장이란 있는 그대로 받아들이기 어려울 만큼 과잉되게 강조하는 것인데, '산더미같다'와 같이 대개 크기나 비례를 통해 나타난다. 일부 글자가 매우 확대되거나 축소되어 마치 소인국을 거니는 걸리버처럼 보이는 식이다. 과장은 글자나 단어 또는 글줄에 적용할 수 있지만 획의 굵기나 획들의 속공간에도 적용할 수 있다.[6.38-39]

첨삭 & 점증 또는 반복

말을 할 때도 의미를 더 분명하게 하려고 단어를 고의로 중복하거나 점점 더 크게(혹은 작게) 한다. 타이포그래피에서도 이와 유사한 방법이 있는데 시각 효과를 강조하기 위해 특정 글자나 단어를 첨가, 생략, 점증, 반복한다.[6.40-45]

　　일반적으로 첨삭과 반복은 있고 없는 양적 상태이고, 점증은 어떤 속성이 점점 더 증가하거나 감소하는 상태를 말한다. 타이포그래피에서 이러한 표현은 글자 크기나 간격혹은 무게나 음영을 통해 가능하다. 종종 이미지나 형상 안에 변형된 글자를 삽입해 일부 이미지를 치환하기도 하며그 반대 경우도 가능하다.

6.38
영문 'why'에 해당하는 독일어 'warum'이 지면에 거대한 크기로 과장되어 있다. 바룸(Warum) 포스터. 카를 게르스트너 작.

6.39
거대한 크기로 과장된 글자들. 국제 사무용품 전시회 포스터.
테오 발머(Theo Ballmer) 작. 1928년.

6.40
지평선을 향해 글자가 점점 작아지며 언덕이 많은 샌프란시스코의 지형을 잘 비유하고 있다. 『샌프란시스코의 건축』이라는 책 표지.
거리감을 표현한다. 척 번(Chuck Byrne) 작.

6.41
글자가 점점 커지며 독자 자신을 가르키는 'me'를 강조한다.
피닉스광고클럽(Phoenix Advertising Club) 지원 캠페인.
PS스튜디오(PS Studios) 작.

6.42
낱자가 아래로 이동하여 삭제 및 첨가된 CBS 방송국 광고.
루이스 도프스먼 작. 1916년.

6.43
작았다가 커지는 글자들이 시간의 흐름과 역사성을 의미한다.
사멘베르켄더 온트베르퍼르스(Samenwerkende Ontwerpers) 작.

6.40

6.41

6.42

6.43

6.44

6.44
컴퓨터 조판과 이미지를 처리하는 회사 로고 'digital'에서
모음이 모두 삭제되고 생략부호인 반따옴표가 첨가되었다.
바트 크로스비 어소시에이츠 사(Bart Crosby Associates Inc.).

6.45
에지(Edge) 로고타입. 미카 G 몬세라트(Micah G Monserrat) 작.

6.45

6.46

도치 & 병렬

도치는 정상적인 글의 순서를 바꿔 강조 효과를 노리는 문장 기법으로 '보고 싶어, 고양이가.' 따위이다. 병렬이란 두 개 이상의 실질 형태소가 각각 뜻을 지니고 서로 어울리며 나란히 늘어서 하나의 단위를 이루는 것으로 '앞뒤' '드나들다' '마소' 따위이다.

이러한 방법은 텍스트를 토대로 디자인을 진행하는 현대 타이포그래피에서도 가능하다. 의미를 강조하기 위해 단어나 낱자의 순서를 뒤바꾸어 나열하거나 물리적으로 개성이 대비되는 글자체를 병렬 배치(금속활자와 디지털 타입, 세리프와 산세리프 등)하는 등이다.[6.46-53]

6.47

6.49

6.48

6.50

6.46
〈Love Revolution〉. 사랑과 혁명을 동격으로 보는 중의적 의미이다.

6.47
쿠퍼유니언의 신문 로고. 똑같은 모양의 대문자 C와 U가 병렬로 정렬되어 있다. 허브 루발린 작. 1972년.

6.48
나란히 병렬로 반복 나열된 낱자가 지퍼의 모습과 일치한다. 음성적 효과까지를 노렸다. ⓒ집필진.

6.49
카피라이터인 게리 그레이(Gary Gray)의 로고타입. 본래 'gary'는 교정한다는 의미이다. 우디 퍼틀(Wood Pirtle) 작. 1985년

6.51

6.52

6.53

6.50
『네덜란드 풍경화』 책 표지(일부). 작은 글자들이
부서지는 햇살을 암시한다. 롭 카터(Rob Carter) 작.

6.51
병렬적 배치의 광고. 진 페데리코(Gene Federico) 작. 1956년.

6.52
병렬적 배치의 브로슈어 표지. 허브 루발린 작. 1957년.

6.53
《새터데이 이브닝 포스트(The Saturday Evening Post)》의 펼침쪽.
허브 루발린 작.

6.54

6.55

6.56

급진적 타이포그래피

급진적 운동

오늘날 기술적 측면은 물론 사회적 환경마저 급속히 변화했기 때문에 커뮤니케이션 디자인 전반에 걸친 모든 분야에 재평가가 요구된다. 크랜브룩예술학교(Cranbrook Academy of Art) 대학원에서 디자인 과정을 담당하며 포스트모던 타이포그래피의 발의자이기도 한 캐서린 매코이는 《에미그레》19호에서 "근래에 우리는 상당한 문화적 분화(分化)와 소수 민족의 전통문화를 소중히 생각하는 시대에 접어들었다. 그러므로 디자이너는 타이포그래피 메시지가 독자에게 무사히 도달할 수 있을 만큼 카멜레온이 되어야 한다."라고 서술했다.[6.54]

매코이는 스위스의 몇몇 학교를 중심으로 확산된 그리드 파괴 운동에 동참했고 그 개념을 더욱 진화시킨 분파로서 현 시대의 가장 급진적 실험을 강행한 선두 주자이다. 이러한 경향이 스위스를 중심으로 처음 전개될 즈음에는 비교적 온건했으나, 유럽(특히 네덜란드)이나 미국의 크랜브룩예술학교, 로드아일랜드디자인학교(Rhode Island School of Design), 캘리포니아예술대학(California Institute of the Arts) 등에 파급되면서 더할나위 없을 지경의 극한에 이르렀다. 'decon(해체구축)' 또는 'PM(포스트모던)' 타이포그래피는 언어학 이론과 융합을 도모하며 매스미디어의 영향에 힘입어, 모던을 타파하는 데 관여할 뿐만 아니라 대중을 더욱 복잡하고 다층적 수준의 시각 언어로 끌어들임으로써 다양한 대중이 함께 호흡할 수 있는 규약을 발전시켰다.[6.55-56]

6.57

6.58

6.59

6.60

6.61

비트맵

비트맵(bitmap)은 본래 컴퓨터가 발명되면서 모니터용 폰트를 개발할 필요 때문에 시작된 것인데, 오늘날은 급진적 표현의 한 수단으로 사용되기도 한다.

비교적 근자에 '에미그레'의 공동 사업자이자 부부인 주자나 리코(Zuzana Licko)와 루디 밴더란스(Rudy VanderLans) 역시 급진적 타이포그래피에 기여한 바가 크다. 리코는 디지털 타이포그래피의 선구자로서 1980년대 중반 비트맵의 특징에서 창조적 가능성을 인식하고, 그 특이함을 한층 진보적이고 창조적인 타입페이스들로 탄생시켰다. 이러한 접근들은 급진적 타이포그래피에서 컴퓨터의 쓰임새에 대한 새로운 인식을 탄생시켰다.[6.57]

커팅 에지

일반적으로 형태의 변화는 대개 형태의 가장자리인 윤곽에서 시작되어 (잘리거나 들쭉날쭉하는 등) 점차 시간이 지나면서 형태의 내부로 침투하는 과정을 겪는다. 다른 시각 예술과 마찬가지로 타이포그래피의 커팅 에지(cutting edge) 역시 초기에는 조심스럽고 소극적이었으나 점차 많은 사람의 참여와 지지를 얻으며 현대 타이포그래피를 대변하는 한 경향으로 자리를 잡았다.

타이포그래피의 본질에 관한 숙의가 더욱 고조되고 있는 최근에, 컴퓨터는 타이포그래피 표현의 모든 가능성을 현실화하고 있으며 특히 커팅 에지는 표현의 적극적 수단으로 환영을 받고 있다. 기존의 표현들은 이미 너무 많이 남용되었기 때문에 커팅 에지와 같은 새로운 시도가 실험적 탐색을 모색하는 이들에게 신선한 대안이 되었다.[6.58-61]

한동안 커팅 에지는 기존 가치에 도전하는 맹목적 시도로 범죄시된 경향이 있었으나, 빠른 속도로 확산되어 현대 타이포그래피의 발전에 일익을 담당하고 있다. 그러나 새로움이란 비록 한때는 신선했을지라도 점차 퇴색하기 마련으로 오늘날의 커팅 에지는 너무 많은 추종자 때문에 점차 신선도가 감소되고 있다.

6.57
비트맵 폰트(uni 05-53).

6.58
커팅 에지 포스터. 윈들린(Windlin) 작.

6.59
커팅 에지. 토마토(Tomato) 작.

6.60
초창기 급진적 디자인의 사례. 라이오넬 파이닝어
(Lyonel Feininger) 작. 1918-1920년.

6.61
런던의 세인트마틴스대학 타이포그래피 전시 출품작.
그레이엄 우드(Graham Wood), 필 베인스(Phil Baines) 작.

6.62

6.63

6.64

6.65

반유미적 유미주의

모던 디자인의 토대는 반듯함과 정갈함의 추구이다. 문학이나 예술에서 유미주의(唯美主義) 또는 탐미주의(耽美主義)는 아름다움을 추구하는 것인데, 반유미주의란 모던을 거부하고 시각적 효과만을 좇으며 문맥과 아무 상관없는 낙서 등을 시도한다.

반유미적 유미주의(anti-aesthetic aesthetic)란 모던을 거부하며 즉흥적 반란을 가장하기는 하나, 사실 이면에서는 예술성과 커뮤니케이션의 본질을 잃지 않는 고도의 경지다. 다만 형식이 경솔하고 비체계적이며 다소 외설스럽다는 점이 다를 뿐이다. 6.62-65

1992년 마시모 비녤리는 반유미주의의 폐해에 대해 염려하며 "지금 우리는 활자에 대한 지식이 전무한 가운데 개인용 컴퓨터를 사용해 활자를 마음 내키는 대로 변형하고 조작한다. 우리는 활자를 죽이거나 살릴 수 있는 도구를 얻은 것이다. 바로 이것이 외설스러운 시각 오염의 새로운 단편이다."라고 했다.

6.62
FBI 서류 원본 사진. 1980년. FBI는 10년이 지난 서류를 공개한다.

6.63
모든 것은 아름답다. 그러나 아름다움이 모두는 아니다.

6.64
루 리드(Lou Reed)의 CD 홍보 포스터.
스테판 사그마이스터(Stefan Sagmeister) 작.

6.65
반유미적 유미주의 책 표지. 도널드 월(Donald Wall) 작. 1971년.

6.66

6.67

6.68

6.69 6.70

하류 문화 타이포그래피

더티 디자인

1980년대 이후에는 상업적 모더니즘을 따르던 디자이너들이 세련된 프로페셔널리즘(professionalism)을 집어던지고 세속적이고 저속함으로 대표되는 더티 디자인(dirty design)을 옹호하고 추앙하면서 오히려 이를 일상적 언어로 선택하게 되었다. 지난 시대 부동의 입장에서 절대선으로 여겨졌던 미학과 세련됨 대신에 저속한 이미지가 주류를 이루며 과거 권위와 단호함으로 대변되던 활자들은 이제 구어체처럼 일상적 어투의 형상으로 바뀌었을 뿐만 아니라, 그 모습이 들쭉날쭉하여 마구잡이의 결과물처럼 나타났다.^{6.66}

자본이 지배하는 사회에서, 초기에는 저속하고 허접할지라도 얼마간 일정 시간이 지나게 되면 그것은 상품을 식별하고 유통하는 역할을 떠맡는 디자인으로 자리잡는다. 모더니즘의 관점에서 상투적이거나 저속한 표현(cliché)은 디자인이 될 수 없다는 판단이었지만, 포스트모더니즘이 출현하며 비예술적이고 잡다하기까지 한 속된 디자인들이 새로운 가치를 발휘하게 되었다. 어떤 면에서 하류 문화 타이포그래피는 오히려 때 묻지 않은 소박함을 대변하는 표현으로 확고부동한 자리를 잡았다.^{6.67-70}

6.66
패션. 옷감에 구어적 일상어가 마구 인쇄되었다.

6.67
영화 포스터. 비예술적 경향이 참으로 서민적이다.

6.68
학술대회 포스터. 학술대회임에도 거리에서 보는
낙서를 연상시킨다. 정병규 작.

6.69
대중 잡지 《lunch box》의 표지. 잡지의 주요 기사 타이틀이
마치 노트에 메모를 해놓은 듯 친근하다.

6.70
문화 포스터. 비정형적이고 잡다함이 하류 문화의 정서를 잘 대변하고 있다.
크리스 리(Chris Lee) 작. 출처: "Crazy 4 Cult" Poster, Gallery1988.

6.71

6.72

6.73

그래피티

그래피티(graffiti)는 공공건물이나 공공장소의 외벽 등에 불법적으로 자행된 낙서이다. 가장 흔한 그래피티는 관광지나 유적지에 "누구누구가 여기를 다녀간다."라고 긁어 쓴 낙서, 외진 아파트의 건물 벽면에 "누구누구는 서로 사랑한대요."라며 남모를 사실을 세상에 폭로하는 낙서들이다. 낙서는 결국 익명성으로 자신을 밝히는 방법이다. 오늘날 그래피티는 비록 불법적으로 자행될지라도 개인적 의사를 표현할 수 있는 공식 통로를 박탈당한 서민이 스스로 뇌까림을 늘어놓으며 울분을 해소하는 사회적 기능을 감당한다.[6.71]

거리 예술(street art) 또는 민중 예술이라 불리기도 하는 그래피티는 극단적으로 말해 저속하다. 그래피티는 궁색하고 어줍어 하류 문화의 틀을 벗어나기 어렵다. 그러나 표현력이 듬뿍 배어 있는 그래피티는 오히려 영감을 얻을 수 있는 창고이자 서민의 상처를 치유하는 대안이기도 한다.

오늘날 그래피티처럼 하류 문화를 대변하는 서민적 통속성은 상업적 이윤만을 추구하는 자본주의로부터 벗어나 현대인의 다층적 문화 실상을 반영하는 진정한 성찰로 바라보는 것이 바람직하다.[6.72-74]

6.71
거리의 벽면에 그려진 그래피티. 양평가도. ⓒ 원유홍.

6.72
로스앤젤레스의 주차장에 그려진 그래피티. 뱅크시(Banksy) 작.

6.73
지면 디자인. 데이비드 카슨 작.

6.74
록 뮤지컬 〈모스키토〉 포스터. 익명성이 보장되는
그래피티는 서민의 삶과 울분을 대변한다. ⓒ 원유홍.

6.74

6.75

6.76

6.78

랩 타이포그래피

20세기 말 전승적 타이포그래피 기술이 몰락한 상황에서 타이포그래피의 진취적 양상으로 등장한 뒤범벅되고 왜곡된(jumbled & distortion) 타이포그래피는 사실 단지 오락적 인상을 얻기 위한 취지로 시도된 접근이었다. 그러나 이 현상은 많은 지지자의 열광으로 오랫동안 대중의 사랑을 받으며 오늘까지도 그 빛을 잃지 않고 있다. 뒤범벅되고 왜곡된 랩 타이포그래피(rap typography)는 현대 사회의 다문화주의적 양상으로 말미암아 태동했다.

뒤범벅된 글자

제목이나 본문의 교차, 돌출, 겹침을 즐기는 뒤범벅된 글자들에 대한 초기의 평가는 타이포그래피를 교육하는 대학에서조차 퇴치할 수 없는 전염병인 양 기피했었지만, 오히려 젊은이들은 구습을 타파하는 수단이라 여기며 갈채를 보냈다. 이에 평론가들은 뒤범벅된 글자들을 일명 랩 타이포그래피라 지칭했고 이 어휘는 현대인에게 공감을 불러 일으켰다.

1960년대를 살아 가던 대중의 고달픈 삶을 대변이나 하듯, 깨지고 겹친 랩 타이포그래피(당시의 사진식자술은 금속활자 시대에는 전혀 불가능했던 극히 좁은 활자 세팅을 가능케 했다)는 다양한 대중의 이야기를 용광로 속으로 마구 쏟아붓는 인상이다.

랩 타이포그래피는 단순함과 명료함을 지향하는 커뮤니케이션의 본질에는 부적합하다. 그러나 사실 많은 경우의 랩 타이포그래피는 본문이나 다른 이미지와 형태적으로 충분히 일체감을 이룰 수 있다. 때로는 과도하기도 하고 때로는 부족하기도 한 가운데 발전한 랩 타이포그래피는 오늘날 또 하나의 표현 수단으로 자리를 잡았다. 랩 타이포그래피는 질감 표현에 더할 나위 없는 결과를 얻게 한다.[6.75-78]

6.75
랩 타이포그래피 포스터.
토마스 만스 & 컴퍼니(Thomas Manss & Company) 작.

6.76
투명 기법을 이용한 다다 포스터. 테오 판 두스부르흐
(Theo van Doesburg) 작. 1922년.

6.77
뉴욕의 IDC 회합 포스터. 비루트(Bierut) 작. 1988년.

6.78
시의 내용을 타이포그래피로 표현한 이미지. 글자들이 마구 쏟아져 나오듯 뒤범벅된 단어들이 서민의 고단한 삶을 대변한다. 김재홍 작.

6.79

6.80

6.81

6.82

왜곡된 글자

사진 식자가 출현하기 전까지는 글자의 형태를 의도적으로 왜곡시키는 시도는 생각조차 할 수 없었다. 글자를 임의로 잡아 늘이거나 너비를 좁히거나 구부린다는 것은 전혀 불가능했다. 그러나 1960년대에 소개된 사진 식자기는 문자를 분절하거나 서로 겹치거나 마음 내키는 대로 조작할 수가 있었다. 렌즈의 속성을 변화시키는 사진 식자의 유용성은 커뮤니케이션 디자인에 유희적 본능을 촉진했고 더불어 많은 가능성을 허용해 주었다.

게다가 오늘날 디지털 환경에서 글자를 왜곡시키는 것은 그 자체의 건전성 여부를 떠나 접근이 더욱 손쉬워졌다. 특히 신세대 디자이너들이 왜곡된 글자를 통해 자신의 재치를 유감없이 발휘하는 현상은 세태에 대한 저항이라기보다 시대를 대변하는 흐름으로 판단된다.[6.79-82]

왜곡된 글자는 이제 텔레비전이나 비디오 화면 속에서도 쉽게 발견할 수 있다. 사실 왜곡과 판독성은 늘 견원지간(犬猫之間)이지만, 현대인은 잘 훈련받은 관측병처럼 아무리 빨리 움직이는 글자라도 움직인 흔적만 보고도 쉽게 알아챌 수 있다. 여러 디바이스에서 마구 쏟아져 나오는 왜곡된 글자에 이미 익숙해진 상태라 설사 글자가 왜곡되었더라도 판독에 어려움이 없다. 왜곡된 글자는 이제 우리의 지각 영역을 넓히는 수단이 되었고, 최선의 커뮤니케이션은 아닐지라도 인쇄물에 활력을 더한다.

6.79
공모전 포스터. 글자가 길게 늘어져 있다. 박주석 작.

6.80
글자가 부서지고 잘려지고 왜곡되었다. 박금준 작.

6.81
뒤범벅되고 왜곡된 디자인. 줄리언 모리(Julian Morey) 작. 1994년.

6.82
글자를 구성하는 음소들의 크기가 왜곡되었다. 송성재 작.

6.83

캘리그래피

서예·캘리그래피

서예 또는 캘리그래피는 붓으로 글을 쓰는 예술이다. 그러나 이들은 엄밀히 다른 길을 걷고 있다. 『한글꼴 용어 사전』에 따르면, 캘리그래피는 로마 글자의 초서(草書)적 서사 예술로 동양의 서예에 견주어진다. 캘리그래피는 15-16세기 이탈리아에서 중세 고딕 양식이 퇴조하고 과거의 복고적 사고와 자율을 존중하는 시대정신을 배경으로 번성했다.[6.83] 처음에는 손글씨의 복각으로 시작했으나 점차 개성 표현과 우연을 중시하며 오늘날 독자적 표현을 확립했다.[6.84-85]

우리나라에서 서예(書藝)라고 하는 것을 일본에서는 서도(書道)라고 부른다. 붓에 먹물을 묻혀 종이 위에서 글자를 한 번의 움직임으로 표현하는 것으로 우리나라에서는 예술의 경지로, 일본에서는 도의 경지로 본다. 현대 타이포그래피에서 캘리그래피를 실현한 사람은 독일의 헤르만 자프(Herman Zapf)와 미국의 허브 루발린 등이 대표적이다. 아랍 글자도 캘리그래피의 전통을 이어가고 있으나 동양의 서예와는 별개의 세계이다.

캘리그래피는 손으로 '쓴' 형태이기 때문에 필기구의 연속적 흐름과 필기구가 종이에 닿는 각도가 만드는 획의 경사(stress)가 존재한다. 이러한 특성은 오늘날까지 폰트에도 여러 모습으로 존재하는데 특히 이탤릭체는 캘리그래피의 특성을 기반으로 고안된 폰트이다. 상업적으로는 캘리그래피의 특성을 더욱 강조함으로 아름다운 품격과 전통을 고수하며 브랜드 로고타입, 영화나 드라마의 제목, 수많은 연예 홍보물 등 예술성을 강조하고 대중과 직접 대면하는 매체에 흔히 사용된다.

6.84

6.85

6.83
필경사가 손으로 직접 쓴 필사본(1493). 코베르거(Koberger) 작.

6.84
전시회 포스터. 얀 솔페라(Jan Solpera) 작. 1980, 1981년.

6.85
(왼쪽) 빌리자우(Willisau) 재즈 페스티벌 포스터.
니클라우스 트록슬러(Niklaus Troxler) 작. 2000년.
(오른쪽) '더 꽃' 캘린더 디자인. 필묵 작. 2010년.

PAVLI IOVII NOVOCOMEN-
sis in Vitas duodecim Vicecomitum Mediolani
Principum Præfatio.

VETVSTATEM nobi-
lissimæ Vicecomitum fami-
liæ qui ambitiosius à præalta
Romanorú Cæsarum origi-
ne, Longobardisq́ regibus
deducto stemmate, repete-
re contédunt, fabulosis pe-
né initiis inuoluere viden-
tur. Nos autem recentiora
illustriorâque, vti ab omnibus recepta, sequemur: cô-
tentique erimus insigni memoria Heriprandi & Gal-
uanii nepotis, qui eximia cum laude rei militaris, in-
signi calamitate memorabilis. Captus enim, & ad trium-
phum in Germaniam ductus fuisse traditur: sed non
multo pòst carceris catenas fregit, ingentíque animi
virtute non semel cæsis Barbaris, vltus iniurias, patriâ
restituit. Fuit hic (vt Annales ferunt) Othonis nepos,
eius qui ab insigni pietate magnitudinéque animi, ca
nente illo pernobili classico excitus, ad sacrú bellum
in Syriam contendit, communicatis scilicet consiliis
atque opibus cú Gulielmo Montisferrati regulo, qui
à proceritate corporis, Longa spatha vocabatur. Vo-
luntariorum enim equitum ac peditum delectæ no-
A.iii.

6.86

6.87

핸드 레터링

핸드 레터링(hand lettering)은 위에서 설명한 서예와는 차이가 있지만, 캘리그래피와는 매우 유사한 개념이다. 사진 식자가 도래하기 이전 중세 필경사는 핸드 레터링을 실질적으로 고안한 창안자였다.6.86 핸드 레터링은 사진 제판이 널리 사용되기 전인 1920년대부터 1930년대까지 매우 괄목할 만한 발전을 이루었다. 당시는 비록 주조 활자에 의존했으나 불규칙한 제목용 주조 활자들을 보다 정교한 핸드 레터링으로 보정하고 정렬했다는 의미가 크다.

최근에는 완벽한 디지털 환경으로 핸드 레터링의 가치가 크게 감소한 것이 사실이나 특정한 필요가 요구될 때 핸드 레터링은 아직 유효하다. 이들은 여전히 컴퓨터가 수행하기 어려운 감각적 형태를 창조한다. 디지털 시대라 할지라도 고답적 경향은 필요하기 때문에 손으로 쓴 핸드 레터링은 여전히 그 효력을 잃지 않는다.6.87-89

6.88

6.86
손으로 그린 이미지와 글자가 함께 공존한다.
클로드 가라몽 작. 1549년.

6.87
캘리그래피. 포플(Poppl) 작. 1968년.

6.88
캘리그래피를 사용한 캘린더 디자인의 일부. 김주성 작. 2011년.

6.89
캘리그래피를 이용한 브랜드 로고타입. 강병인 작. 2010년.

6.89

6.90

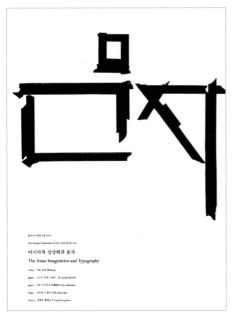

6.91

핸드 라이팅

핸드 레터링은 형식적 구조나 기준에 근거하여 진행한다. 그러나 핸드 라이팅(hand writing, 필체), 즉 손으로 쓴 글씨는 이와 전혀 다르다. 이 책에서는 핸드 라이팅과 캘리그래피(또는 서예)를 서로 다른 것으로 설명한다. 캘리그래피는 독립적 존재감을 나타내며 예술성을 추구한 상태를 말하며, 핸드 라이팅은 본문이나 짧은 글을 쓰는 정도에서 필체에 같은 속성이 연속적으로 나타난 상태를 말한다.6.90-92

누구나 어린 시절 글쓰기를 연습하며 자신만의 고유한 필체를 확립한다. 사람마다 성격이 다른 것처럼 손글씨 역시 쓰는 저마다 다르다. 손글씨는 너무 흔하기 때문에 디자인에서는 사용을 기피한다. 아마도 손글씨의 자유분방함이 디자인의 권위를 퇴색시킨다고 여기기 때문일 것이다.

저가의 프린터가 널리 보급된 오늘날 이제 손글씨가 설 자리는 크게 줄어들었지만 오히려 수공에 대한 향수나 인간성 회복을 위한 반대급부로서 그 희소성은 오히려 더욱 커지고 있다.

6.90
핸드 라이팅. 회퍼(Hoefer) 작. 1983년.

6.91
마치 김정희의 추사체가 생각나는 핸드 라이팅. 이 글자는 사실 손이 아니라 검정색 테이프를 여러 번 붙여가며 만든 글자이다. 정병규 작.

6.92
〈짐 크노프와 기관사 루카스(Jim Knopf und Lukas der Lokomotivführer)〉 포스터. 요제프 뮐러브로크만 작.

6.92

6.94

6.95

6.96

6.93
콜라주 기법을 이용한 포스터. ⓒ 서승연.

6.94
스탠실과 콜라주 기법을 사용한 카탈로그 표지. 아그파타입(AgfaType) 작.

6.95
콜라주를 이용한 〈영웅 교향곡(Eroica)〉 음반 표지.
체르마예프 & 가이스마(Chermayeff & Geismar Inc.) 작. 1957년.

6.96
이미지와 타입이 겹쳐 몽타주를 이루는 고베박물관의 실내 이미지.

콜라주·몽타주

콜라주

콜라주(collage)는 '풀로 붙이다'라는 의미의 프랑스어 콜레(coller)에서 유래한 말로 화면에 비예술적 재료인 종이나 헝겊 등의 오브제를 잘라 붙이는 기법이다. 콜라주의 출현은 전통적인 미의 개념을 타파하고 재료의 한계를 극복함으로 예술에 현실성을 회복하려는 것이었다. 출발은 피카소와 브라크 등 입체파가 작품에 신문지, 벽지, 악보 등을 잘라 붙이던 20세기 초 이후였다. 이후 이 기법은 제1차 세계대전 뒤 다다이즘에 이르러 깡통, 머리카락, 실밥, 삽화나 기사 등을 이용하기도 했다.

콜라주는 이전 시대의 보수적 시각 체계를 부정하고 새로운 예술을 회복하려는 의도에서 등장해, 오늘날 대중적으로 자리잡으며 예술은 물론 포스터, 책 표지, 광고 등의 상업 매체로 확산되었다.[6.93-95]

콜라주의 중요한 특성은 텍스트의 익명성을 보장하거나 상충적 메시지를 시각적 관점에서 이질적으로 충돌시키는 공간적 표현의 한 수단으로 활용된다.

몽타주

몽타주(montage)는 프랑스어 'montor(모으다, 조합하다)'라는 어휘에서 유래한 것으로 합성 사진이라는 뜻으로 포토콜라주(photo collage) 또는 포토몽타주(photo montage)라고도 한다. 몽타주는 한 화면 안에 여러 개의 이질적 이미지들로 충돌을 기대하는 기법이다.[6.96] 이 효과는 사진에서 다중 노출 촬영을 하거나 필름을 포개어 인화하는 것으로도 가능하다.

오늘날 컴퓨터 프로그램에서 사용하는 오려내기(cut), 복사하기(copy), 붙이기(paste)는 콜라주의 물리적 과정을 대신하는 셈이다. 디자이너는 사진이나 문단을 삭제하거나 다른 곳으로 이동하거나 이들을 전경이나 후경으로 배치하는 등의 몽타주 작업을 반복한다.

6.97

6.98

6.99

레이어·투명

레이어

레이어(layer)는 이미지나 동영상에서 서로 겹친 층을 말한다. 레이어는 우리가 인식하지 못하는 가운데 이미 디지털 미디어의 중요한 기술로 자동화되어 있어 현대 타이포그래피에서 핵심적 개념 중 하나가 되었다. 디지털 프로그램에서 레이어는 이미지를 처리하는 포토숍이나 일러스트레이터, 음향 트랙을 펼친 상태로 작업하는 오디오 및 비디오 프로그램에서 활발히 사용한다.

　　레이어는 본래 인쇄 과정에서 이미지가 여러 개의 분판 필름으로 나뉘는 개념으로 존재했다. 석판 인쇄나 실크 스크린에 이르기까지 색 재현 과정에 필요한 분판, 필름, 망점 스크린 등이 레이어로서 역할을 한다. 또 트레이싱지, 아세테이트지, 페이스트업(pasteup) 대지 등도 마찬가지다.

　　레이어는 독립적으로 존재하거나 변형되거나 감추어지거나 겹치기도 한다. 레이어는 보이거나 보이지 않으면서 다양한 변화를 창조한다. 레이어는 종종 가공하지 않은 기법마냥 겹치거나 잘못된 효과처럼 삼차원적 공간감으로 실험적 잠재력을 드러낸다.[6.97-99]

6.97
시인 이상의 시 「오감도」 중 '시 제2호'의 나이가 들어갈수록
변해 가는 아버지의 모습을 레이어를 이용해 표현한 포스터. ⓒ 서승연.

6.98
제2회 타이포그래피잔치 포스터. 김두섭 작. 2011년.

6.99
투명 효과를 이용한 포스터. 김주성 작.

dorazio
vom
19.jan.-28.febr. 62

galerie müller stuttgart
hohenheimer str. 7

6.100

투명

투명(transparency)은 레이어와 관련된 현상이다. 얇고 희미한 상태의 투명 이미지는 다른 대상 위에 놓여 자신을 통해 다른 것이 보이도록 허용한다. 보는 이는 어느 것이 앞에 있는지 어느 것이 뒤에 있는지 그리고 어느 것이 진출하는지 어느 것이 후퇴하는지를 파악한다.

디자인에서 투명이란 색이나 음영의 맑은 정도를 말하는 것이 아니라 이미지나 글자가 서로 겹쳐 나타나는 불투명한(또는 투명한) 정도를 말한다. 자연에서 모든 사물은 투명하거나 덜 투명하다. 예를 들어 허공에 가득찬 공기는 완벽한 투명에 가깝고 하늘에 떠 있는 구름은 덜 투명하다. 컴퓨터 프로그램에서는 모든 이미지나 글자의 투명도를 조절함으로 보이지 않는 사물을 보이게 할 수도 있다.

투명은 주제와 연관해 배열된 이미지나 글자들이 더 잘 보이도록 음영과 투명도를 조절할 수 있으며 명도 변화를 통해 느낌을 대비하거나 결합한다.[6.100-104]

6.101

6.102

6.103

6.100
투명한 효과를 이용한 포스터.
부르크하르트(Buckhardt) 작. 1962년.

6.101
녹말로 제품을 만드는 회사의 이니셜 'a'를 제작한 심벌마크.
루스 베이커(Ruth Baker) 작.

6.102
유물을 보존 관리하는 필러스(Pillars) 사의 심벌마크.
데비 슈메리어(Debbie Shmerier) 작.

6.103
투명한 효과를 이용한 바비칸 아트 센터(Barbican Arts Centre) 포스터.
와이낫어소시에이츠(Why not Associates) 작. 1998년.

Simbolo delle rotative
dell'inchiostrazione fluida
delle carte calandrate
dei quartini ottavi
sedicesimi
dei controlli elettronici
della velocità
della perfezione

questa è la *vostra* Alfieri & Lacroix

6.104

6.104
투명 효과. Alfieri & Lacroix를 위한 이미지.
프랑코 그리냐니(Franco Grignani) 작. 1963년.

6.105

6.106

모듈·비트맵

모듈(또는 격자, module)은 현대 예술 및 디자인에서 형태를 생성하는 근원으로 오랜 역사가 있다. 구획선을 따라 다양한 방식으로 내용을 채우기도 하고 공간을 분할하기도 하며 타이포그래피 레이아웃을 구축한다.

모듈이나 비트맵은 콘텐츠의 형태를 만드는 매트릭스이다. 모듈이 전통적인 형태 생성 장치라면 비트맵은 과학기술이 탄생시킨 형태 생성 장치이다.

모듈

모듈은 같은 규격의 비례가 사방으로 펼쳐진 비례 구조를 말한다. 모듈의 개념은 1940년대 프랑스와 스위스에서 활동한 건축가 르 코르뷔지에(Le Corbusier)가 형의 반복을 조정하는 장치로 개발한 모듈러(modular)에서 출발한다.[6.105] 모듈러는 프랑스어로 'le modulor'이며 '기준' 또는 '단위'를 의미한다. 이후 이것은 디자인 철학이나 대량 생산품을 표준화하기 위한 치수 체계로 발전했다. 모듈러의 이론적 근거는 인체와 수학적 비례를 일치시킨 결합이다. 모듈 또는 모듈러는 건축은 물론 디스플레이, 전시, 가구, 미술, 회화, 조각 등에 큰 영향을 끼쳤다.

모니터의 픽셀(사실 너무 작아서 우리가 거의 인식할 수 없더라도) 역시 디지털 이미지를 구성하는 일종의 모듈이다. 픽셀 기반의 글자는 픽셀의 격자망 구조에서 탄생한다.

디자이너는 크기, 위치와 비율, 재료 등에 대해 많은 의사 결정을 내려야 하는데 표준화된 모듈이나 격자는 이러한 어려움을 덜고 비용도 절감하는 유용한 장치이다.[6.106-109]

6.105
르 코르뷔지에의 모듈러.

6.106
세종대왕의 옥쇄를 모듈에 대응한 화문석 디자인. 김남호 작.

6.107
제록스(Xerox) 사의 로고. 모듈을 사용해
반복적으로 퍼져 나가는 형상을 표현.

6.108
모듈을 근거로 제작한 한글과 한문. 마치 외계인의 문자처럼
알 수 없는 낯선 기호처럼 보인다. 민병걸 작.

6.109
모듈을 적용한 탈네모꼴 서체. '원체' '바우하우스체'. ⓒ 원유홍

6.107

6.108

6.109

6.110

6.111

비트맵

구텐베르크의 활판 인쇄술 이후, 애플 매킨토시 컴퓨터는 타이포그래피뿐 아니라 디자인의 전 영역에 지대한 영향력을 끼쳤다. 매킨토시 컴퓨터가 발명된 초기에는 해상도가 극히 낮아 사실감을 재현하기에는 제약이 많았다. 그러나 애플은 그러한 결점을 어느새 완전히 극복했으며 오늘날 애플 매킨토시 컴퓨터는 초고해상도의 이미지나 글자를 이용하는 작업에 사용할 수 있게 되었다.

흥미롭게도 일부 선각자는 오히려 거친 이미지나 글자를 즐겨 사용했는데, 이들의 용감한 시도 덕분에 오늘날 컴퓨터에 비트맵에 기초한 폰트들이 공식적으로 자리 잡게 되었다. 이들은 매끈한 질감만이 최선은 아니라고 생각하고 오히려 거친 질감을 찾으려 노력했다.[6.110-112]

6.110
비트맵 폰트(Oakland). 주자나 리코(Zuzana Licko) 작. 1985년.

6.111
재즈 음반 자켓. 프롬(From) 작. 2002년.

6.112
2008년 독일 울름에서 열린 제23회 타이포그래피 포럼 포스터. 니센 & 드브리스(Niessen & de Vries) 작.

6.112

6.113

6.114

6.115

6.116

패러디

패러디

패러디(parody)의 어원은 '대응 노래(counter-song)'를 뜻하는 그리스어 'paradia'다. 접두사인 'para'는 '둘'이라는 의미로, '대응하는(counter)' 혹은 '반(反, against)하는'의 뜻으로 텍스트 간의 대비나 대조라는 뜻이다. 오늘날 패러디는 동서양을 막론하고 중요한 표현 방법으로 영화, 연극, 문학, 음악, 미술, TV 등 문화 전반에 걸쳐 광범위하게 사용된다.

패러디에 대한 현대적 정의는 원작에 대한 흉내와 과장을 통해 메시지를 왜곡한 뒤 그 결과를 알림으로써 원작이나 사회적 상황에 대해 비평과 웃음을 이끌어내는 것이다.6.113-127 여기서 말하는 원작이란 기성품으로서의 모든 대상을 말하는데 이미 만들어진 모든 장르의 예술이나 이론, 당대의 사회 구조나 관습, 역사적 사건, 현실 등 모든 범주를 포함한다.

상상력과 창의성을 최고의 덕목이라 믿는 디자인에서 사실 패러디는 그 자체의 반복성과 미학적 열등감 때문에 천덕꾸러기로 치부되어 왔지만, 오늘날 패러디는 단지 모방으로 평가하기보단 보다 넓은 관점에서 '반복 그러나 다른'이라는 긍정적 입장으로 바라본다.

패러디는 타이포그래피 커뮤니케이션의 중요한 수단으로 텍스트에 담긴 메시지를 의미 있게 전달한다. 또한 정신적 해방을 꿈꾸는 현대인에게 유머를 통해 정서적 안락감을 가져다준다. 궁극적으로 지적 해방감은 메시지를 더욱 강조하고 보는 이의 수용 자세를 긍정적으로 이끈다.

6.113
레오나르도 다빈치(Leonardo da Vinci)의 인체 비례도.

6.114
이탈리아 가구 전시 포스터. 미네일 태터스필드
(Minale Tattersfield) 작. 1973년.

6.115
《선데이 타임스(The Sunday Times)》잡지 표지.
피터 브룩스(Peter Brookes) 작. 1981년.

6.116
드로잉. R. O. 블레크먼(R. O. Blechman) 작. 1995년.

6.117
6.118

6.119
6.120
6.121
6.122

6.117
스위스 겨울 휴가 포스터. 헤르베르트 마터(Herbert Matter) 작. 1934년.

6.118
스와치(Swatch)를 광고하는 포스터. 폴라 셰어 작. 1985년.

6.119
미국 모병 포스터.
제임스 몽고메리 플래그(James Montgomery Flagg)작. 1917년.

6.120
잡지《MAD》의 표지. 노먼 밍고(Norman Mingo) 작. 1969년.

6.121
〈Uncle George wants you〉. 포스터.
스티븐 크로닝어(Steven Kroninger) 작. 1991년.

6.122
취리히에서 열린 사라예보 전시회 포스터.
트리오 사라예보(Trio Sarajevo) 작. 1994년.

6.123

6.124

6.125

6.126

6.127

6.123
에이즈(AIDS) 희생자에 대한 부시 정부의 무관심에
항거하는 포스터. 갱(Gang) 작. 1990년.

6.124
밥 딜런(Bob Dylan) 포스터. 밀턴 글레이저 작. 1966년.

6.125
밀턴 글레이저 강연 포스터. 펜타그램 작. 1985년.

6.126
나이키(Nike)를 패러디한 마이키(Mike)
디자인 회사 로고. 마이클 스탠더드 작. 1989년.

6.127
버거킹을 패러디한 심벌마크.
로리 로젠월드(Laurie Rosenwald) 작.

6.128

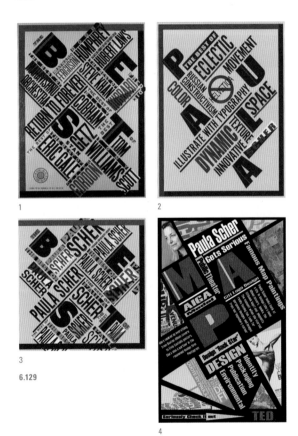

1

2

3

6.129

4

6.128
모카 믈레치나(Mokka Mleczna) 광고.
헨리크 베를레비(Henryk Berlewi) 작. 1924년.

6.129
1-2 CBS Records 사를 위한 포스터(Best of Jazz).
　　 폴라 셰어(Paula Scher) 작. 1979년.
3 "The Best Of Paula Scher"를 위한 포스터.
　　 존 메넬라(John Mennella) 작.
4 폴라 셰어 이미지 포스터. 폴라 셰어 작.

모방 · 표절

모방 또는 표절은 패러디의 한 유형이라고 할 수는 없지만, 패러디와 더불어 지속적인 문제와 논란을 일으킨다.

　디지털 시대에는 무제한의 복제와 변형이 가능해 수많은 이미지가 끊임없이 잡종 교배된다. 또한 복제된 그 정보는 다시 새로운 창작의 자료로 탄생한다. 이처럼 디지털 시대에는 원본과 사본의 개념이 사라지고 오히려 사본이 또 하나의 원본이 되는 인공적 상황이 현실화되는 시뮬라크르(simulacre)가 된다. 각종 첨단 소프트웨어를 통해 재생, 합성, 재창조된 다양한 이미지는 또 다시 풍부한 텍스트로 태어난다.

　철학적 개념이 그렇더라도 사실 커뮤니케이션 일상에 다반사로 나타나는 이 현상들은 종종 모방 자체를 목적으로 하고 있거나 그 범주를 벗어나지 못하는 경우가 흔하기 때문에 우려되는 바가 크다. 패러디와 표절. 패러디는 원본에 대한 자의적이고 비평적 창작 행위로서 과거와 접속하려는 통로이다. 패러디는 과거를 기반으로 한다는 점에서 보수적이지만 오히려 그 전통을 역행한다. 패러디는 객관적으로 공인된 위반이며, 분명히 '또 다른 재생'이다. 패러디는 형식에서 비록 모방을 취하지만 그 기능은 비평과 풍자를 요구한다. 바로 이 점이 무의미한 모방을 넘어서는 것이다.[6.128-129]

6.130 **6.131**

6.132

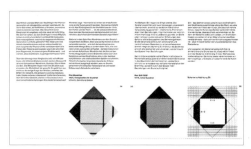

6.133

6.130
현대 미국 화가 및 조각가 12인전 포스터.
고트프리트 오네게르(Gottfried Homegger) 작. 1953년.

6.131
콘서트 포스터. 요제프 뮐러브로크만 작. 1960년.

6.132
소설 『유럽행 보트』의 디자인. 카를 게르스트너 작. 1957년.

6.133
현대 미술을 다룬 『차가운 미술?(Kalte Kunst?)』 내지.
카를 게르스트너 작. 1957년.

스위스 스타일

국제 타이포그래피 양식

디자인 역사에서 오늘날까지 가장 크게 영향을 미친 것은 스위스 스타일, 일명 국제 타이포그래피 양식일 것이다. 국제 타이포그래피 양식은 1920년대 이후 긴 생명력을 발휘하며 오늘까지 건축이나 예술은 물론 인쇄 매체를 비롯해 웹 디자인, 영상 매체에 이르기까지 무소부재(無所不在)의 힘을 발휘한다. 아마 국제 타이포그래피 양식은 앞으로도 특별한 대안이 없는 한 디자인을 해결하는 최선의 수단으로 일방적 위세를 떨칠 것이 분명하다.

스위스의 바젤과 취리히를 중심으로 싹이 트고 발전한 스위스 스타일은 1920년대부터 형성되어 1960년대 이후에는 전 세계적 위상으로 자리를 잡았다. 가장 큰 특징은 섬세하기 이를 데 없이 정제된 타이포그래피, 그리드 안에 배치된 산세리프 글자들; 스위스에서 디자인된 헬베티카와 유니버스, 악치덴츠 그로테스크(Akzidenz-Grotesk) 등.[6.130-131]

스위스 스타일의 기본 정신은 얀 치홀트가 1925년 독일에서 발행된 잡지《타이포그래피 보고(Typographische Mitteilungen)》에 게재한 글 「요소적 타이포그래피(Elementare Typographie)」에서 "이제 장식적 취향의 시대는 갔다. 모든 모더니스트는 하나의 체계와 규칙을 수립해야 한다."라고 주장하며 원, 사각형, 삼각형과 같은 기본 기하학적 형태를 주장한 데서 찾아볼 수 있다.

그리드

그리드와 스위스 스타일은 떼어 놓을 수 없는 불가분의 관계이다. 그리드의 탄생은 활판 인쇄의 특성 때문이었다. 모든 것이 가능한 디지털과 달리 당시의 활자는 주형 틀에서 주조되어 수직 칼럼에 수평으로 배열되었고 다시 직사각형 틀 안에 고정되었다. 즉 스위스 스타일이 태동하던 시대에는 모듈 시스템이라는 기반이 있었다.

그리드의 태동은 르 코르뷔지에를 위시한 당대의 건축가와 수학적 기반을 따르던 당대의 미술가와 디자이너 들에 의해서였다. 그러나 더욱 흥미로운 것은 스위스에서 사용하는 세 가지의 공용어인 독일어, 프랑스어, 이탈리아어(이외에 로망슈어가 있긴 하지만 사용자가 1퍼센트에 불과함.)를 모두 싣기 위해 페이지에서 칼럼을 사용해야 했다는 것이다.

6.134

6.135

6.136

6.137

6.134
뉴 타이포그래피 홍보문. 얀 치홀트 작.

6.135
비대칭 타이포그래피 원리를 적용해 디자인한 잡지 표지.
얀 치홀트 작.

6.136
대칭과 비대칭 타이포그래피 원리에 대한 도해.

6.137
잡지 《베르크(Werk)》 표지 및 내지 디자인.
카를 게르스트너 작. 1955년.

그리드를 구축하는 선들은 사방으로 뻗친 규칙적 수직선이나 수평선이지만, 간혹 기울거나 불규칙하거나 혹은 원형일 수도 있다. 그리드 선들은 시각 요소 간의 관계가 더 잘 배열되도록 돕는다. 그리드의 일관된 마진이나 칼럼은 레이아웃 과정을 더 효율화하며 문서의 각 페이지를 시각적으로 통합하는 기본적 틀로 작용한다.[6.132-133]

비대칭 타이포그래피

얀 치홀트는 1928년 자신의 가장 유명한 저서 『뉴 타이포그래피(Die Neue Typographie)』를 발표했다.[6.134] A5 크기에 240쪽에 달하는 이 책의 목적은 텍스트의 성격과 기능으로부터 시각적 형태를 끌어내는 것이었다. 이 책은 여러 가지 예시를 보여 주며, 단순히 기하학적 형태를 장식적으로 배치하는 것이 아니라 진실로 뉴 타이포그래피의 특징을 규정할 수 있는 다음과 같은 원리들을 도출했다.

1 기능적 타이포그래피
2 장식이 배제된 타이포그래피
3 비대칭 타이포그래피
4 대비가 강한 타이포그래피
5 여백을 살리는 타이포그래피
6 색을 의미 있게 사용하는 타이포그래피
7 산세리프체만 사용하는 타이포그래피

비대칭 타이포그래피는 모던 디자인을 특징짓는 당대의 시대상, 즉 자유와 융통성이라는 요구에 가장 잘 부응하는 주제이다. 당시의 판단은 좌우 대칭 구조는 문맥과 상관없이 저절로 얻어지는 기계적 틀로서 장식이나 다를 바 없다는 생각이었다. 비대칭 타이포그래피의 또 다른 특징은 텍스트와 다른 요소들을 배치하는 기준선 사용(기준선을 중심으로 하지만 비대칭 구조를 지향함), 가는 본문용 글자와 뚜렷이 대조를 이루는 굵은 제목용 글자의 사용, 지면 구성에 질서와 변화를 함께 추구할 수 있는 그리드 사용 등이었다.[6.135-137]

6.138

6.139

6.140

6.141

내러티브 타이포그래피

음성학적 표현

다양한 디바이스가 사용되는 지금 우리는 지난 500년 동안의 조판 방식, 즉 글자들이 일정한 간격을 두고 수평선에 가지런히 늘어서 있는 것을 읽는 데 익숙해져 있다. 하지만 이제는 여러 변화에 적응해야 한다. 내러티브 타이포그래피 (narrative typography)는 영상 매체와 디지털 매체는 물론 출판 매체까지 영향을 미치고 있다.

1959년 허브 루발린은 타이포그래픽 디자이너들의 어느 모임에서 "글자가 읽히는 방법에 텔레비전이라는 매체가 지대한 영향을 끼치기 시작했다."라고 주장하며, 이러한 동적 타이포그래피를 '버스 측면에 부착된 광고 문안처럼 쏜살같이 지나간다.'라고 비유했다.

텍스트의 음성학적 표현은 '소리를 보는 것'으로 이해해야 한다. 내러티브 타이포그래피에서 글자는 음성이나 소리의 파동, 박자, 진동 등을 시각적으로 공조시킨다. 현대 디자인은 다양한 문맥이나 텍스트의 음성학적 메시지를 시각적으로 처리하는 내러티브 타이포그래피를 꾸준히 연구하고 있다.6.138-142

6.138
이 타워에 오르면 볼거리가 많다는 것을 낱자의 반복으로 비유한다.

6.139
달걀을 끓이는 모양과 소리를 표현한 내러티브 타이포그래피.
크랜브룩예술학교 작.

6.140
음성학적 타이포그래피.
루이스 실버스타인(Louis Silverstein) 작. 1958년.

6.141
음성학적 표현의 포스터.
알렉산더 로드첸코(Alexander Rodchenko) 작. 1925년.

6.142
음성학적 표현의 포스터. 펜타그램 작. 1994년.

6.142

6.143

6.144

6.145

6.146

6.147

구상시

음성학적 연구는 오늘에 와서 시작된 것이 아니다. 이에 대한 최초의 연구인 구상시(具象詩, concrete poetry)는 19세기 루이스 캐럴과 스테판 말라르메(Stephane Mallarme)가 자신들이 쓴 글의 시각적 효과를 실험하면서 탄생했고, 그 뒤 20세기 초반 기욤 아폴리네르, 에즈라 파운드(Ezra Pound), E. E. 커밍스(E. E. Cummings) 같은 시인들에 의해 국제 규모의 운동으로 추진되었다.[6.143-144]

구상시는 시각시(visual poetry), 패턴시(pattern poetry), 조형시(plastic poetry), 음향시(sound poetry) 등으로 분류되며 그 영역이 매우 넓다. 구상시는 글자나 단어에 색상이 부여되기도 하며 어떤 경우에는 사물의 형상을 연상시키기도 하고 마치 글자를 사용한 콜라주처럼 보이기도 한다. 그러나 어떠한 경우라도 언어 구조나 체제를 이용한다.[6.145-148]

6.148

6.143
시각시 〈비가 오도다〉. 기욤 아폴리네르 작. 1917년.

6.144
시각시 〈이상한 나라의 앨리스〉. 루이스 캐럴 작. 1866년.

6.145
시각시 〈딜런 토마스를 위한 경의(Elegia per Dylan Thomas)〉.
리디아 치아 렐리(Lidia Chiarelli) 작. 2013년.

6.146
시각시 〈정신 반응(Mental Reactions)〉.
마리우스 데 사야스(Marius de Zayas)와
아그네스 에른스트 메이어(Agnes Ernst Meyer) 작. 1915년.

6.147
시각시 〈어디에도 없는 편지(어둠의 편지) Notes from Nowhere(And Letters from the Darkness)〉. 어니스트(CM Earnest) 작. 2012년.

6.148
시각시 〈크로마토그래피(Chromatophonography)〉.
호세인 호세니(Hoseyn Hoseyni) 작. 2008년.

6.149

6.150

건축적 타이포그래피

스케일

현대 타이포그래피에서 디자이너가 구사할 수 있는 가장 손쉬운 방법은 스케일(scale)이다. 스케일은 서로 다른 크기를 지각하게 하는 것으로 나란히 늘어선 크고 작은 글자들이 건축물처럼 보이며 공간적 착시를 유발한다.[6.149]

글자로 도심지의 빌딩 같은 인상을 유도하려는 시도는 마치 놀이를 하는 과정 같다. 비록 스케일이 쉽게 성공을 가져올 수 있는 비법이기는 하지만, 크거나 작게 조정한 결과가 항상 성공을 보장한다고 장담할 수는 없다. 사물이나 이미지 그리고 글자의 조화로운 균형감은 초심자와 거장을 구별할 수 있는 잣대이다.[6.150-152]

화면을 구성하는 타이포그래피 요소의 크기가 서로 조화롭지 못하면 포스터나 표지가 혼돈스럽고 복잡해 보인다. 디자이너는 항상 요소들의 크고 작음에 대해 예민한 감각을 동원해 작업을 해야 한다.

6.149
뉴욕에 있는 거리 조형물. 체르마예프&가이스마 작. 1981년.

6.150
야마모토 요지(山本耀司) 잡지 펼침쪽. 펜타그램 작. 1991년.

6.151
타입이나 기하학적 도형들은 기본적으로 건축적 인상이 강하다. 육면체들의 조합으로 로만 대문자 'T'를 은유하지만, 공간에 떠 있는 거대한 건축물처럼 보인다.

6.152
구겐하임뮤지엄 포스터. 이반 체르마예프(Ivan Chermayeff) 작. 1977년.

6.151

6.152

6.153

공간

현대 타이포그래피에서 건축적 인상을 드러내는 대표적인 방법은 공간적이고 입체적인 표현이다. 최근 디자인에 z축과 레이어에 대한 개념이 탄생하며 영상은 물론 지면에서도 입체적 공간감 표현이 한층 활발해졌다.

지면에 공간감을 구축하는 건축적 타이포그래피의 중요한 조건은 지면 안이나 밖의 어느 지점에 가상의 소실점이나 지평선이 있다고 가정하는 것이다.[6.153-157]

6.154

6.155

6.156

6.157

6.153
공간감이 뚜렷한 유럽연합 집행위원회(EU Commission)의 로고.

6.154
공간감이 뚜렷한 포스터.
데이비드 젠틀맨(David Gentleman) 작. 1976년.

6.155
움직임을 강조한 가이기(Geigy) 브로슈어.
스테프 가이스불러(Steff Geissbuhler) 작. 1965년.

6.156
단어 'DIMENSION'으로 된 입체 공간. 허브 루발린 작.

6.158

6.159

시간·움직임

1990년 매튜 카터(Matthew Carter)는 『파인 프린트 온 타입 (Fine Print on Type)』에서 "우리는 지난 500여 년 동안 금속활자(movable type)를 사용해 왔지만 현재는 가변성이 뛰어난 움직이는 타입(moving type)을 갖게 되었다."라고 주장했다.

시간 · 움직임

시간과 움직임은 서로 상관적이어서 밀접한 관계가 있다. 움직이지 않는 어떠한 형태라도 잠재적으로는 언젠간 움직일 수도 있을지 모른다는 가능성이 있다. 움직임은 일종의 변화이고 그 변화는 시간 속에서 탄생한다. 수많은 디자이너들이 오래전부터 이차원적인 정적 공간 안에서 어떻게 시간과 움직임을 표현할 방법이 없을까를 궁리해 왔다.

시간성은 텍스트 내용이 진전되어 나감에 따라 페이지가 연속적으로 이어지는 책으로부터 영화나 애니메이션 등에 이르기까지 디자인에서 항상 고려해야 할 사항이다.

타이포그래피에서 지면 또는 화면은 글자나 이미지가 나타났다 사라지기를 지속하는 일종의 무대이다. 지면(또는 화면) 안에서 비록 움직이지 않는 점이라 할지라도 연속적으로 색과 투명도가 변화하거나 하는 등에 따라 시간의 경과를 지각시킬 수 있다. 또는 자신이 변지 않더라도 주변 환경이 변하는 것도 움직임을 지각시킨다. 시간과 움직임은 스케일, 투명도, 색, 레이어 등의 시각적 변화로 가능하다. 6.158-160

6.157
포스터. 거대한 지구의 형상을 비유했다. 2001년. ⓒ 원유홍.

6.158
'kinetics'의 의미를 표현한 연례행사 로고타입.
리사 M. 헴스테터(Lisa M. Helmstetter) 작.

6.159
1968년 멕시코시티 하계올림픽 포스터.
에두아르도 테라사스(Eduardo Terrazas) &
랜스 와이먼(Lance Wyman) 작.

6.160
움직임이 담긴 바이엘(Bayer AG) 포스터.
쿠르트 폰 만슈타인(Coordt von Mannstein) 작.

6.160

6.161

움직이는 타입

무빙 타이포그래피 또는 키네틱 타이포그래피(kinetic typography)에는 움직이는 글자가 존재한다. 그러나 움직이는 글자는 시간 기반 매체뿐 아니라 인쇄를 기반으로 하는 정적 매체에도 존재한다.

영화나 텔레비전 그리고 모니터에 등장하는 글자들은 크기나 위치를 바꾸며 움직이기도 하고 글줄길이나 글자 사이 또는 문단의 모양까지 바꾸며 변하기도 한다. 글자를 움직이는 가장 기초적인 방법은 글자의 위치를 이동시키는 것이다. 그러나 위치를 바꾸지 않더라도 스스로 희미해질 수도 있고, 깜빡일 수도 있고, 크기나 색 그리고 레이어가 변할 수도 있다. 이러한 원리는 지면에서도 마찬가지다.[6.161]

옵티컬

옵티컬(optical)이란 기하학적 패턴을 중심으로 정서적·개념적 요소를 일체 배제하고 오로지 형식주의에 입각한 시각 예술의 한 형식이다. 이것은 선명한 색채 대비, 선의 운동감 등의 착시가 만들어 내는 효과이다. 그러므로 옵티컬은 시각적 환영, 지각이나 시각의 착시를 불러일으키는 '눈속임(trompe i'oeil)' 현상으로 움직임을 발생시킨다.

옵티컬 기법은 타이포그래피에서도 자주 사용되는데, 같은 모양의 작은 글자를 가지런히 반복 배열하거나, 글자의 크기를 규칙적으로 키우거나, 글자를 패턴처럼 정렬해 놓거나 하는 등의 예를 찾아볼 수 있다.[6.162-164]

6.162

6.163

6.161
텐포인츠리프로(Ten Points Repro Ltd.) 사의 포스터.
에리키 루히넨(Errki Ruuhinen) 작.

6.162
옵티컬 기법을 이용한 책 표지. 자세히 살펴보면
희미하게 'SEE'가 보인다. 라스 뮐러(Lars Müller) 작.

6.163
옵티컬 기법을 이용한 책 표지. 빌베르크(Willberg) 작.

6.164
옵티컬 표현으로 작은 글자(SEMIOTIC)들이 담긴 포스터.
슈로퍼(Schrofer) 작.

6.164

6.165

시리즈

시간과 움직임의 개념은 시각적으로 연속적인 시리즈물에서도 존재할 수 있다. 연속된 페이지마다 지속적으로 등장하는 시각 요소들, 시리즈물로 구성된 전집의 책등 또는 정기 간행물로서 주기적으로 발행되는 인쇄물의 시각적 구조나 시각적 연속성 또는 점진적 변화가 그러하다.[6.165-166]

6.166

6.165
미국 어바나−샘페인에 있는 일리노이주립대학교의 강의를 소개하는 시리즈 포스터들. 데이비드 콜리(David Colley) 작.

6.166
길게 하나로 연결된 책등. 멘델+오베러(Mendell+Oberer) 작.

타이포그래피 실습

7

이 장에서 소개하는 프로젝트의 모든 작품들은 상명대학교, 홍익대학교, 단국대학교, 경기대학교, 충북대학교, 연세대학교, SADI, 동양미래대학교, 동원대학교, 유한대학교, 숭의여자대학교, 경민대학교, 상명대학교 디자인대학원, 한양대학교 대학원, 대교출판 디자인팀 등에서 저자들이 학생들과 함께 수년 동안 진행한 결과이다. 가능하면 실명을 밝혔지만 부분적으로 그렇지 못한 점을 양해 바라며, 이처럼 더없이 훌륭한 교육 자료로 다시 탄생할 수 있도록 자신들의 영감과 창의력, 헌신적 노력을 아끼지 않은 제자들에게 다시 한번 깊이 감사를 표한다.

시각 보정

타입 패턴

형태와 반형태

언어적·시각적 평형

점·선·면 그리고 질감

끝말잇기

사자성어

포스터 따라잡기

TypeFace

타이포트레이트

타이포그래피 레이아웃

매크로·마이크로 구조

타입+이미지

타이포그래피 여행

타이포그래피 공명

타이포그래피 에세이

글꼴 디자인

타입페이스 샘플북

성경책 리뉴얼

그리드·편집 디자인

텍스트·편집 디자인

정보·포스터

타입·달력

북 디자인

Seeing Sound

초등학교 입학식

그 남자·그 여자

오늘의 날씨를
말씀드리겠습니다

타이포그래피는 어느 정도의 훈련과 학습을 통해 체득이 가능하다. 교육자 막스 베크만Max Beckman은 "우리는 예술 그 자체를 가르칠 수는 없지만, 예술을 하는 방법은 가르칠 수 있다.You cannot teach art, but you can teach the way of art."라고 했다. 그의 말처럼 창의력을 촉진시킬 수 있는 다양한 교육 자료는 학생들의 의욕과 관심을 일깨운다. 여기에서는 초심자들이 타이포그래피를 더 쉽게 이해하고 학습할 수 있는 바람직한 프로젝트들을 소개한다. 구체적인 실습 개요, 실습 목적, 실습 조건, 실습 과정, 유의 사항, 평가 기준 등을 담았으며 학생들이 직접 수행한 결과물을 함께 제시한다. 이 단원의 프로젝트 구성은 인쇄 매체 및 디지털 매체를 모두 포함한다. 더불어 타이포그래피의 기초에서 고급 과정까지 단계별 수준을 두루 갖추었다. 각 프로젝트는 타이포그래피를 공부하는 초심자들이 큰 어려움 없이 실습 목표에 접근할 수 있도록 세심하게 배려하고 있다. 현장에서 타이포그래피를 가르치는 교육자들은 여기에 제시된 실습 과제를 상황과 수준에 따라 다소 조절해 활용해도 좋을 것이다.

참이 거짓으로 그 거짓이 다시 참으로

글자를 다루기 위해서는 착시를 고려한 시각 보정의 이해가 필수적이다. 글자에는 획이 많은 것과 적은 것이 있으며, 또 어떤 것은 각지고 딱딱한 반면 어떤 것은 둥글거나 뾰족하다. 이렇듯 글자는 각기 다른 형태 차이와 표정을 보이며 서로 어울려 짝이 된다. '가독성이 좋다'라고 평가받는 서체는 대부분 획의 굵기가 균등하고 속공간이 잘 다듬어진 것들이다. 어떤 글자를 만나더라도 균질감이 잘 이루어지도록 시각적으로 보정 되었기 때문이다. 이 실습은 도형들을 균등하게 보정하는 과정을 익히는 가운데 글자의 시각 보정을 깨우치도록 한다.

| 실습 목표 |

글자를 다루는 과정에서 시각적 착시를 이해하고 시각 보정을 학습한다. 제시된 도형들이 모두 균질한 농도로 보이고, 각 도형의 크기, 도형 사이의 간격, 시각 정렬선 등이 안정감을 갖도록 보정해야 한다. 실습자의 감각에 의지해 미세한 차이를 감지하는 것이 중요하다.

| 실습 과정 |

1 제시된 도형들을 주어진 크기에 맞게 레터링한 다음 시각 보정이 필요한 부분을 관찰하고 발견한다.
2 도형 크기, 획의 굵기와 길이, 속공간, 시각 정렬선, 농도 등을 관찰해 보정하고 드로잉한다.

| 실습 조건 |

○ 색채 | 흑백
○ 크기 | A3
○ 제한 사항 | 1 수작업으로만 진행
　　　　　　 2 기본 도형 크기: 50×50mm 모듈
　　　　　　 3 기본 획 굵기: 5mm

7.1 기하 도형을 이용한 공간과 크기 조정. 위(보정 전), 아래(보정 후).

7.2 기하 도형을 이용한 공간과 크기 보정 전후(비교).

7.3 실습과제. 위(보정 전), 아래(보정 후).

Read Me

- ㅌ, ㅓ, ㅏ, ㅐ 등: 도형의 시각적 중심은 조금 위쪽이다. 위와 아래가 같은 도형은 위 보다 아래를 조금 더 크게 하며(3, 8 등), 상하로 나뉜 것은 아래를 조금 더 크게 해야 한다.

- ㅜ, ㄷ, ㅁ, ㅌ, ㅔ 등: 가로획은 세로획보다 굵고 길어 보인다. 가로획은 조금 더 가늘고 짧게 한다.

- △, ◇, ○, + 등: 공간을 모두 점유하지 못하는 도형은 작아 보인다. 이들은 다른 것보다 조금 크게 해야 한다.

- 8, ㅅ, ㅈ, V, X 등: 획들이 만나는 부분은 굵어 보인다. 연접 부분의 예각을 가늘게 해야 한다.

- △, ◇ 등: 동일 선상에서도 높낮이가 현저히 달라 보이는 것은 위치를 조정하거나 형태를 수정해야 한다.

- □, ㅔ 등: 같은 크기라면 폐쇄 공간과 개방 공간은 크기가 달라 보인다.

- ㅌ, ㅔ, 8 등: 'ㅌ'과 같이 나란한 3개의 수평선은 중앙이 가장 굵고 길어 보이며, 가장 위에 있는 선은 그 정도가 그보다 조금 낮다.

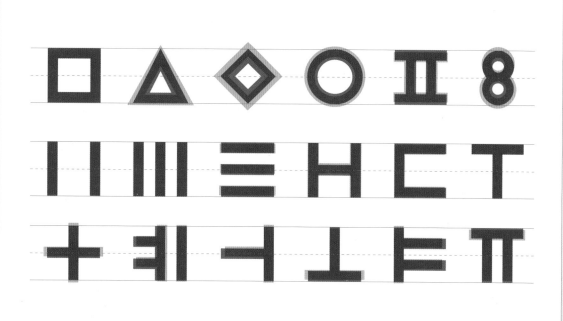

7.4 실습 과제(보정 전후 비교).

타입 패턴

타입의 열람과 반복

패턴, 즉 문양은 장식을 목적으로 나타낸 형상이다. 광범위하게는 사물이나 환경에서 인식되는 얼룩 모양이나 동물의 무늬, 나무의 나이테 그리고 곤충의 몸에 어른거리는 형상도 패턴이라 할 수 있다. 패턴의 기원은 그림 문자의 사용과 더불어 시작된 것으로 볼 수 있는데, 그림 문자는 상형 문자보다도 초기 형태로 일종의 표식에서 출발했을 것이다. 그림 문자의 형태에서 발전한 문양은 언어나 문자, 부호, 기호와 마찬가지로 감정이나 의사 표현을 위한 커뮤니케이션 형식이 될 수 있으며, 동시에 어떤 대상을 아름답게 치장하거나 유희적인 역할을 수행한다. 패턴화 방법은 이방연속, 사방연속 등이다. 회전 배치는 45도, 90도, 180도 등 다양한 회전이 가능하며 대칭이나 거울 비침을 통한 투영 등 여러 방법이 있다.

| 실습 목표 |

무엇보다 여러 가지 글자체를 열람하고 선별하는 능력을 기르며, 글자의 형태적 특징과 차이를 이해하는 것이다. 또한 일종의 형태로서 패턴의 장식성과 유희성을 익힌다.

| 실습 과정 |

1 패턴을 만들 영문 알파벳 하나를 선택한다.
2 비교적 중량이 무거운 임의의 글자체를 타이핑한다.
3 낱자의 특징이 가장 잘 드러나는 부분을 정사각형 크기로 트리밍한다. 이때 글자를 회전하거나 음영을 바꿀 수 있다. 여기서는 검은색과 흰색의 대비, 직선과 곡선의 대비, 형과 바탕의 긴장감에 관심을 기울여야 한다. 이렇게 만들어진 정사각형은 실습을 위한 패턴의 유닛이다.
4 유닛을 네거티브와 포지티브 2가지 유형으로 만들고 여러 개로 복사한 다음 사방으로 이어 붙인다.
5 사방으로 4개씩 늘어선 패턴을 완성한다.

| 실습 조건 |

○ 색채 | 흑백
○ 크기 | 280×280mm
○ 모듈 | 70×70mm

7.5 ⓒ 배유진.

7.6 ⓒ 안은영.

7.7 ⓒ 조은혜.

7.8 ⓒ 김리원.

7.9 ⓒ 김시평.

7.10 ⓒ 이원호.

7.11 ⓒ 손수연.

7.12 ⓒ 윤아랑.

7.13 ⓒ 이성은.

263

형태와 반형태

형태는 바탕을 낳는다.

글자에서 획은 형태를 만드는 능동적 요소이지만, 속공간은 형태를 인식하게 하는 수동적 요소이다. 형태는 이 두 요소 모두가 동시에 지각된 결과이다. 그렇다면 속공간도 또 다른 입장에서 형태임에 틀림없다. 경우에 따라서는 수동적인 흰색의 바탕이 능동적 형태로 바뀌기도 한다. 먼저 형태가 보이지만 이어서 바탕이 또 다른 형태로 보인다. 그러므로 검정색 형태와 흰색 형태가 함께 공존하는 묘한 공간이 된다.

| **실습 목표** |

글자를 이루는 획과 속공간을 이용해 2개 이상의 글자가 하나의 형상에 같이 담기도록 한다.

| **실습 과정** |

실습의 과정은 다음과 같이 3단계로 진행된다.

Step 1

1 서체 선택: 시각적으로 상반되는 2가지의 서체를 골라라. 산만한 것보다는 반듯하고 고전적인 서체가 바람직하다.

2 형태와 반형태: 자신의 이름 머리글자나 생일의 숫자를 상반된 글자체로 타이핑한다. 그리고 이 두 글자 중 하나는 포지티브로 또 하나는 네거티브로 만들어 서로 겹쳐 보면서 바람직한 형태와 반형태의 관계가 형성되도록 만든다. 이때 형태와 반형태는 동등한 정도의 활력이 느껴져야 하며 두 글자가 잘 읽혀야 한다.

Step 2

1 파생: 위에서 완성된 형태를 나란히 늘어세우거나, 크고 작게 크기를 바꾸거나, 방향을 바꾸어 결합하거나, 크로핑하는 등의 시도를 한다.

2 네거티브: 위 단계의 결과를 음영이 바뀐 네거티브로 만든다.

Step 3

색 적용: 〈Step 2〉의 결과 중에서 대표적인 것을 골라 2가지 색을 적용한다. 색의 적용은 형태와 반형태의 긴장감이 더욱 높아지도록 고려한다.

| **실습 조건** |

○ 색채 | 흑백과 컬러
○ 크기 | 20×20cm, 10장

7.14 불규칙한 사각형 속에 알파벳이 음화로 놓여 있다. 형태가 바탕이고 바탕이 형태로 보인다.

7.17 ⓒ 최우철.

7.18 ⓒ 이윤형.

7.19 ⓒ 박선영.

7.20 ⓒ 장미혜.

언어적·시각적 평형

타이포그래피를 통해 글의 의미를 시각적으로 강화하는 방법을 실험하는 것이다. 비교적 초보 단계인 이 실습은 초심자들이 타이포그래피의 언어적·시각적 평형에 대해 이해할 수 있는 실습이다. 언어적 의미를 대신할 서체를 선별하기 위해 실습자가 여러 가지 서체를 열람하고 결정하기까지의 보이지 않는 과정을 체험하게 된다. 각 서체는 저마다 특별한 의미를 반영할 수 있다는 점을 상기하라.

| 실습 목표 |

글자체를 고르거나 음소를 움직이고 크기를 키우는 등의 간단한 방법으로 낱말에 담긴 의미를 시각적으로 표현한다.

| 실습 과정 |

1 낱말 선택 : 비교적 간단한 의미가 담긴 낱말 하나를 선정한다.
2 글자체 선택 : 낱말의 의미를 반영할 수 있는 글자체를 하나 고른다. 산만한 것보다는 안정적인 인상의 글자체가 좋다.
3 낱말의 의미가 더욱 잘 드러나게 낱자 또는 음소의 크기를 키우거나 이동하고 부분적으로 다른 글자체를 사용하거나 무게를 바꾸고 간격을 조절하는 등의 간단한 시도로 실습을 진행한다.
4 '즐거운'이라는 단어라면, 누가 즐거운가 혹은 무엇이 즐거운가 등의 세부 조건을 만들어 진행한다. 같은 단어를 각자가 몇 개씩 동시에 진행하는 것이 더욱 바람직하다.

7.21 ⓒ 김혜란.

7.22 ⓒ 김유경.

7.23 ⓒ 김혜란.

7.24 ⓒ 김혜란.

즐 거 운

7.25 ⓒ 박민수.

즐거운

7.26 ⓒ 박민수.

즐거운

7.27 ⓒ 김혜란.

즐거운

7.28 ⓒ 김혜란.

릚거운

7.29 ⓒ 김혜란.

즐 ㅓ운

7.30 ⓒ 김혜란.

7.31 ⓒ 박민수.

즐
거
운

7.32 ⓒ 김유경.

Letterform + Word + Text + Graphic Form + Texture + Image

낱자와 낱말 그리고 문장이 과연 점, 선, 면의 개념과 같은가 그리고 글자에도 과연 질감이 존재하는가를 실험한다. 실습은 여러 단계의 과정으로나누어 수준을 높이며 단계마다 새로운 이해를 쌓아 간다. 총 6단계이며, 서체는 헬베티카체, 유니버스체, 푸투라체, 개러몬드체, 타임스 로만체, 센추리체, 보도니체만 사용하며 색은 흑백이다.

Read Me

- 절대 컴퓨터에서 시작하지 마라! 먼저 손으로 스케치하고 출력해서 잘라 붙인 다음 컴퓨터를 사용하라.

- 작업은 트레이싱지를 사용하는 것이 좋다. 여러 가지 크기의 낱자를 프린트하고 이들을 정사각형 대지 위에 잘라 붙여 트레이싱지에 옮겨 본다.

- 선이나 다른 형태를 사용할 수 없다.

- 각 결과물은 서로 현저히 달라야 한다.

STEP 1. Letterform

1 임의의 알파벳 3개를 선택해 주어진 서체로 타이핑한다. 대소문자 선택은 자유롭게 하며 이탤릭체 사용은 금지한다.

2 20cm 정사각형 안에 각기 다른 낱자 3개로 5가지 공간을 구성한다. 직선과 곡선, 형태와 바탕, 대담함과 섬세함 등이 공존하게 구성하며 시각적으로 긴장과 활력이 드러나야 한다. 글자 크기, 위치, 잘림, 겹침, 회전, 방향 등을 조정하면서 추상적 형태로 보이게 트리밍한다.

- 중요점: 회색은 금지한다.

Step 1.1

Step 1.2

STEP 2. +Word

1 추가로 단어 3개를 더 선택해 주어진 서체로 타이핑한다. 이 세 단어는 의미가 없다. 대소문자 중 선택은 자유이다.

2 앞 단계에서 완성된 것에 새로 선택한 단어 3개를 추가한다. 단어들은 공간에서 점이나 선으로 느껴지도록 한다. 화면에는 꼭 낱자 3개, 단어 3개가 모두 있어야 하며 결과물은 서로 달라야 한다.

- 중요점: 변화+대비, 지배적인 형태 유지, 관계성, 움직임, 리듬감, 균형

Step 2.1

Step 2.2

Step 5의 대표 이미지

7.33 ⓒ 박민수.

Step 5의 대표 이미지

Step 1.3

Step 1.4

Step 1.5

Step 2.3

Step 2.4

Step 2.5

STEP 3. +Text

1 하나의 문장(약 4.6줄 분량)을 주어진 타입페이스로 타이핑한다.

2 앞 단계에서 완성된 결과물에 문장을 추가한다. 문장은 시각적 질감이 느껴지도록 하며, 텍스트는 최소한 읽혀야 한다. 글자 크기, 글줄사이, 글자사이, 칼럼 너비 등을 조정한다. 어느 한 요소를 시각적으로 두드러지게 강조하는 것이 중요하다.

● 중요점: 질감, 형과 바탕, 여백, 레이어 효과

Step 3.1

Step 3.2

STEP 4. +Graphic Form

1 앞에서 완성한 결과물에 그래픽 요소를 더 한다.

2 그래픽 요소는 다양한 크기나 굵기의 점, 선, 곡선, 삼각형이나 사각형을 사용한다. 이들은 속이 채워질 수도 있고 비워질 수도 있다. 이 단계 또한 결과물의 시각적 인상을 모두 다르게 한다.

● 중요점: 디테일, 시각적 위계(핵심 요소 강조), 절제된 단순미, 여백과 리듬감 있는 바탕

Step 4.1

Step 4.2

STEP 5. +Texture

1 앞에서 완성한 결과물에 음영을 반전하거나 질감을 더한다.

2 포지티브·네거티브는 형태와 바탕의 관계이다. 형태는 흰색일 수도 있고 검정색일 수도 있다.

3 질감은 다양한 방법으로 얻을 수 있다. 손글씨, 복사기, 막대, 칫솔, 이쑤시개, 헝겊, 거즈 등.

● 중요점: 실험하는 자세로 새로운 시각적 관점을 발견하라. 어지럽고 너저분해 보이지 않게 하라.

Step 5.1

Step 5.2

STEP 6. +Image

1 앞에서 완성한 결과물에 1장의 드로잉이나 사진을 더해 다시 새로운 구성을 한다.

2 이미지는 주방용구, 문구류와 같은 단순한 생활용품이 좋다. 배경은 없게 하며, 초점, 톤, 질감, 크기 등의 다양한 조작이 가능하다.

● 중요점: 통일감을 위해 전체를 바라보라. 어느 하나가 크다면, 어느 하나는 작게 하라.

7.34 ⓒ 김혜란(Step 1-5), ⓒ 문고은(Step 6).

Step 6.1

Step 6.2

Step 3.3

Step 3.4

Step 3.5

Step 4.3

Step 4.4

Step 4.5

Step 5.3

Step 5.4

Step 5.5

Step 6.3

Step 6.4

Step 6.5

Step 3

Step 3

7.35 ⓒ 박민수

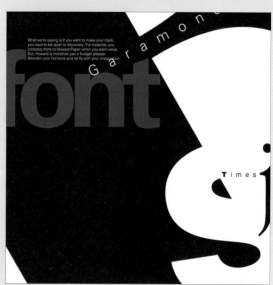

Step 2

Step 3

7.36 ⓒ 박민수 & 문고은

Step 2&3

7.37 ⓒ 박민수

Step 4

7.38 © 문고은

Step 5

Step 5

Step 5

7.39 © 문고은

끝말잇기

장단고저 그리고 질감이 담긴 오브제

누구나 한 번쯤은 '끝말잇기' 놀이를 해 본 기억이 있을 것이다. 이 놀이는 앞 사람이 말한 단어의 마지막 글자가 다음 단어의 첫 글자로 시작하기를 반복한다. 이 놀이를 하다 보면 굳이 끝말잇기가 어려운 낱말을 찾아내어 다음 사람이 쩔쩔매는 꼴을 고소해 한다. 당사자는 몹시 당황해 하지만 놀이의 분위기는 이때 한껏 고조된다. 이 게임의 묘미는 여기에 있다. 그렇다고 쉬운 단어로만 지속되면 게임은 금방 지루해진다. 이것이 "난이도"이다. 즉 변화나 리듬이다. 디자인에도 그렇게 흥미를 부여한다. 이 실습에서는 앞서 설명한 놀이의 요령을 똑같이 적용한다. 다른 점이 있다면 음성이 아니라 글자로 진행하는 것이다. 이 놀이는 모두 10장이며, 첫 장은 모두 같은 화면에서 시작한다. 사방 어느 쪽으로든 이어 갈 수 있다. 평면으로도 가능하며 공간으로 솟아오르는 것도 가능하다. 평면이든 입체든 열 장이 발휘하는 조형미를 구해야 하고, 이어짐이 지루하지 않도록 변화와 리듬감을 살려야 한다. 텍스트만 사용할 필요는 없다. 선이나 폰트 요소(음소, 숫자, 분수, 부호, 화폐 표시, 딩뱃 등), 사진이나 패턴을 사용해도 무방하다. 그러나 글자가 지배적이어야 함은 두말할 나위가 없다. 글이나 문장은 의미가 연결되지 않아도 된다. 자! 즐거운 놀이를 시작해 보자.

7.40 공동의 첫 페이지

7.41 ⓒ 임진원.

7.42 ⓒ 박선영.

7.43 ⓒ 최진영.

7.44 ⓒ 윤혜경.

7.45 ⓒ 강선아.

7.46 ⓒ 김정은.

7.47 ⓒ 최문희.

7.48 ⓒ 유상현.

7.49 ⓒ 김한솔.

7.50 ⓒ 신계영.

7.51 ⓒ 박민주.

7.52 ⓒ 황지혜.

하나에 묶인 네 가지 개념

엄밀히 말해 이 실습은 사자성어四字成語라 부르기 어렵다.
단지 실습을 쉽게 설명하기 위한 작명이다. 이 실습은 대립
되는 4개의 개념으로 타이포그래피 펀을 시도하는 것인데,
언어적 기호를 비언어적시각적 이미지로 만들어 유희적 상황
을 연출한다. 한 단어에 묶인 4개의 개념. 아이로니컬하게
도 이들은 서로 다른 개념이지만 같은 차원 안에 존재한다.
그러므로 시작적 동질성을 유지해야 하지만 개별적 상이함
도 함께 나타내야 한다.

| 실습 목표 |

타이포그래피 펀을 통해 언어적 유희를 시도한다.
또 타이포그래피 메시지의 기능적 표현, 언어적·시각적
평형, 외연과 내연을 이해한다.

| 실습 조건 |

○ 매체 | 타이포그래피 포스터
○ 색도 | 컬러
○ 내용 | 한자어의 의미를 시각화한다.

Read Me

• "Read between the lines"라는
말이 있다. 또 우리나라 속담에
'언중유골(言中有骨)'이라는
말도 있다. 말이나 글의 의중을
가리키는 말이다.

• 보이는 그대로가 아니라
다시 음미할 무언가가 담기도록
노력하라.

男女老少	남녀노소	心身手足	심신수족
生老病死	생로병사	喜怒哀樂	희노애락
長短高低	장단고저	山川草木	산천초목
春夏秋冬	춘하추동	梅蘭菊竹	매란국죽
上下佐右	상하좌우	父母兄弟	부모형제
一十百千	일십백천	大小多少	대소다소
東西南北	동서남북	年月日時	년월일시
兄弟姉妹	형제자매	美日中蘇	미일중소
風雨雲雪	풍우운설	水火氣土	수화기토
紙筆硯墨	지필연묵	音美實體	음미실체
耳目口鼻	이목구비		

7.53 지필연묵 ⓒ 한윤경.

7.54 유구무언 ⓒ공나영.

7.55 형형색색 ⓒ황지인.

7.56 일일천리 ⓒ이윤영.

7.57 기승전결 ⓒ구소민.

7.58 구구절절 ⓒ김영은.

7.59 가가대소 ⓒ김동진.

7.60 언비천리 ⓒ 문성열.

7.61 감탄고토 ⓒ 김수진.

7.62 오리무중 ⓒ 정세희.

7.63 시시비비 ⓒ 황지인.

7.64 구사일생 ⓒ 최소영.

7.65 단두장군 ⓒ 심재하.

7.66 화룡점정 ⓒ 안성민.

7.67 암중모색 ⓒ 한은아.

7.68 정사원서 ⓒ 이우진.

포스터 따라잡기

**창의적인 사람들은 이전 사람들이
이룩해 놓은 것을 다시 이용한다.**

애플의 창업주인 스티브 잡스는 자신의 전기『스티브 잡스』
에서 "대부분의 창의적인 사람들은 이전 사람들이 이룩해
놓은 것을 다시 이용할 수 있다는 점에 고마움을 표한다. 우
리는 이전 시대에 이루어진 모든 기여에 대해 고마움을 표
현하며, 그 흐름에 뭔가를 추가하려 노력한다. 그것이 나를
이끌어준 원동력이다."라고 말했다. 미술이나 디자인에서
의 능력은 대개 체험을 통해서만 습득이 가능하다. 이러한
능력은 아무리 많은 글을 읽더라도 얻기가 쉽지 않다. 이 실
습은 과거 거장들의 작품을 흉내 내며 그 과정에서 거장들
의 탁월한 조형감이나 독창성을 체험으로 학습하려는 것이
다. 때로는 우수한 무엇인가를 단지 모방하는 것만으로도
좋은 교훈을 얻을 수 있다.

| **실습 목표** |

거장들의 작품을 흉내 내는 가운데 포스터에 담긴 타이포그래피의
조형성, 콘셉트에 대한 문제 해결, 레이아웃 등을 체험적으로
습득한다.

| **실습 과정** |

1 세상에 잘 알려진 어느 타이포그래피 거장을 선정해
 그의 대표작들을 찾아본다.
2 그의 성장 과정이나 예술혼 또는 철학에 관해 알아보고,
 대표작 중 하나를 선택해 디자인 콘셉트, 조형적 특성,
 문제 해결 방법 등을 분석한다.
3 그 대표작을 자신의 분석 결과에 따라 '따라잡기'해본다.
 서체나 글자 요소 그리고 색 등은 자신의 의사에 따라
 변화가 가능하다.
4 완성한 뒤, 두 작품을 비교하며 차이점을 생각해본다.

| **실습 조건** |

○ 색채 | 컬러
○ 크기 | A1

7.69 ⓒ 최지안.

7.70 ⓒ 강윤정.

7.71 ⓒ 정을관.

7.72 ⓒ 최명희.

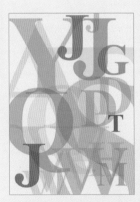

7.73 ⓒ 윤민주.

7.74 ⓒ 장하연.

Type + Face

TypeFace는 'typeface'와 철자와 발음이 같다. 다만 중앙의 'F'가 대문자이다. 실습명인 TypeFace는 이 프로젝트의 내용을 암시하기 위해 만들어진 신조어로 Type과 Face라는 두 단어를 하나로 결합한 것이다. 실습명을 곰곰 생각해 보면 이 프로젝트의 방향을 쉽게 짐작할 수 있다. 인종이 다르고 민족이 다르고 역사와 생업이 서로 다른 사람들의 얼굴을 특징 있게 표현하는 과정은 디자이너의 창의력을 향상시킬 수 있다. 음소뿐만 아니라 폰트의 구성 요소인 숫자, 구두점, 화폐 기호, 수학 기호, 특수 문자, 장식 기호 등도 모두 사용한다.

┃ 평가 기준 ┃

사람의 얼굴을 모양 그대로 흉내 내는 것은 그리 어렵지 않다. 이 실습에서는 사람의 얼굴을 글자로 그저 닮게 만드는 것만이 아니라 어떤 상태가 더욱 효과적인가, 어떤 부분을 강조하거나 또는 생략할 것인가, 사용된 타입들은 서로 조화로운가, 전체적으로 조형성을 잘 드러내고 있는가 하는 부분들을 고려해야 한다. 특히 낱글자의 형태적 특성도 잘 드러나면서 얼굴이 표현되어야 한다. 또한 괄호나 문장 부호 등을 지나치게 많이 사용하는 것은 금물이다.

┃ 실습 조건 ┃

ㅇ 테마 ┃ 유명 인물 또는 캐릭터
ㅇ 크기 ┃ A3

7.75a

7.75b

Read Me

- 서로 다른 서체로 대비를 꾀할 것인가, 아니면 하나의 패밀리 안에서 동질성을 꾀할 것인가를 판단하라.

- 섬세한 부분들을 성의 있게 다루라. 디테일은 디자인의 밀도를 좌우한다.

- 얼굴 모양을 그대로 흉내 내는 것보다 더 중요한 목표는 글자의 적합한 운용이다.

- 글자를 모두 비슷한 크기로 하는 것은 바람직하지 않다. 크기가 월등히 차이나게 하라.

- 글자의 일부나 전체를 임의로 잡아 늘이거나 변형·훼손하는 것은 금물이다.

7.75a 아프리카의 목조각을 연상시키는 타이포그래피. 〈영감 210번(Inspirations, No. 210)〉. 브래드버리 톰슨 (Bradbury Thompson) 작. 1958년.

7.75b 어린이를 대상으로 여름방학 기간에 작곡수강생을 모집하는 포스터. 하남문화재단. 2019년.

7.76 예수. ⓒ 이동식

7.77 부처. ⓒ 김아란.

7.78 스머프. ⓒ 김영경.

7.79 교황. ⓒ 이호정.

7.80 가가멜. ⓒ 조성은.

7.81 짱구. ⓒ 김은영.

7.82 이외수. ⓒ 이지윤.

7.83 마틸다. ⓒ 이동우.

7.84 마릴린 먼로. ⓒ 강연미.

7.85 달마 대사. ⓒ 서창준.

7.86 클레오파트라. ⓒ 여선정.

7.87 조지 부시. ⓒ 하수진.

7.88 심슨. ⓒ 조희정.

7.89 피터팬. ⓒ 김민성.

7.90 후크 선장. ⓒ 김민성.

7.91 뽀빠이. ⓒ 황찬주.

7.92 올리브. ⓒ 황찬주.

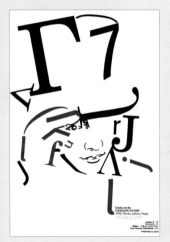

7.93 윌리 웡카. ⓒ 현지은.

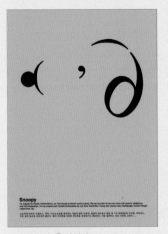

7.94 스누피. ⓒ 안영빈.

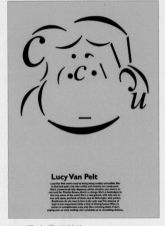

7.95 루시. ⓒ 안영빈.

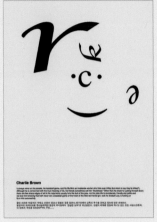

7.96 찰리 브라운. ⓒ 안영빈.

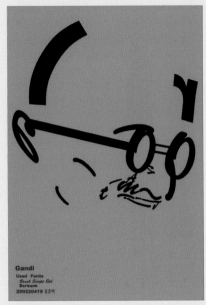

7.97 간디. ⓒ 홍훈택.

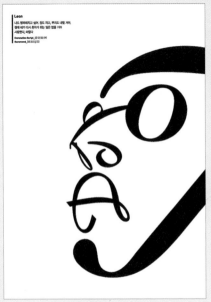

7.98 레옹. ⓒ 이동우.

Typography + Portrait

타이포트레이트(typortrait)는 타이포그래피(typography)와 포트레이트(portrait)의 합성어이다. 일반적으로 포트레이트는 기록을 남기기 위한 기념 사진이나 보도 사진과 달리 특정 인물의 고유한 개성이나 품성이 잘 부각되도록 독특한 뉘앙스를 중점으로 촬영한 것이다. 이처럼 이 실습은 특정인의 특징이나 업적을 타입으로 된 이미지로 표현하는 것이다. 역사 속 실존 인물이거나 우화나 극중의 가공 인물일 수도 있다. 경우에 따라서는 사람뿐 아니라 역사적 사건, 글로벌 대기업, 발명품, 기념일 등을 의인화할 수도 있다.

| 실습 목표 |

이 과제의 목적은 우선 여러 가지 문자들을 열람하고 식별하는 능력을 기르며, 콘셉트의 자유로운 발상과 전개를 훈련하는 것이다. 또한 문제점에 대한 타이포그래피의 합리적 전개와 표현을 훈련한다. 그리고 의미를 형태화하기 위해 제거, 삽입, 과장, 중복, 중첩, 방향, 위치, 톤, 색 등의 자유로운 적용과 낯선 생기있는 경험을 한다.

| 실습 조건 |

○ 색채 | 기본적으로는 흑백이지만 필요한 경우 색을 제한적으로 사용한다.
○ 크기 | A3

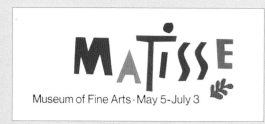

7.99

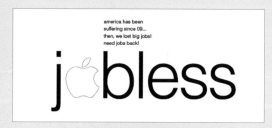

7.100

7.99
화가 앙리 마티스(Henri Matisse)의 전시를 알리는 지하철 광고. 칼 잰(Carl Zahn) 작. 1966년. 마티스가 말년에 주로 종이를 오려 작품을 제작한 사실을 암시한다.

7.100
애플사의 심벌을 스티브 잡스의 낱자의 일부로 대치해 잡스와 애플을 상징적으로 표현했다.

7.101
세계적인 조각가인 알베르토 자코메티(Alberto Giacometti)의 조각 형태가 매우 길다란 것을 비유한 글자들.

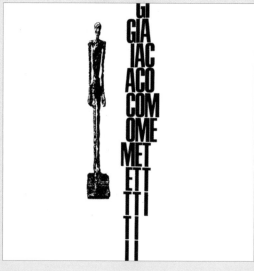

7.101

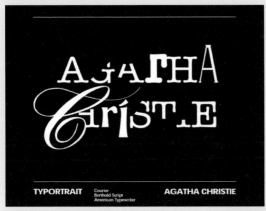

7.102 소설가 애거사 크리스티.

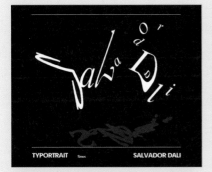

7.103 화가 살바도르 달리.

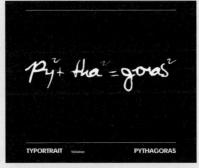

7.104 수학자 피타고라스.

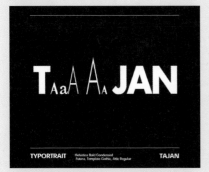

7.105 영화 속 주인공 타잔.

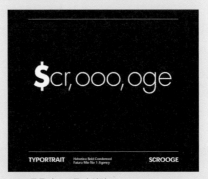

7.106 구두쇠 스크루지 영감.

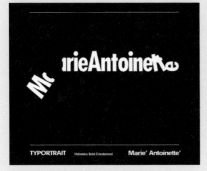

7.107 단두대에서 처형당한 마리 앙투아네트.

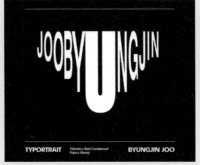

7.108 남성 내의 회사 대표 주병진.

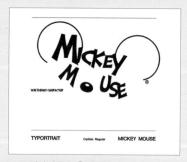

7.109 미키 마우스. ⓒ 김진영.

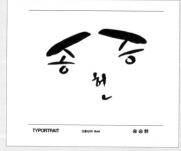

7.110 눈썹 짙은 연예인 송승헌. ⓒ 김진영.

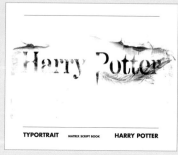

7.111 마법사 해리 포터. ⓒ 곽초롱.

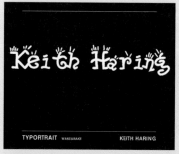

7.112 화가 키스 해링. ⓒ 이은정.

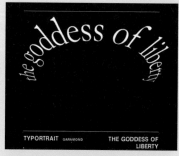

7.113 자유의 여신상. ⓒ 신현영.

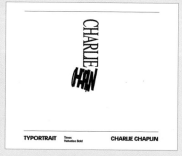

7.114 영화 속 주인공 찰리 채플린.

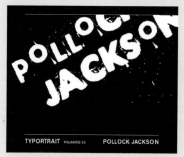

7.115 화가 잭슨 폴록. ⓒ 이은정.

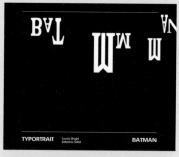

7.116 영화 속 주인공 배트맨.

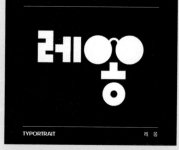

7.117 영화 속 주인공 레옹. ⓒ 백동훈.

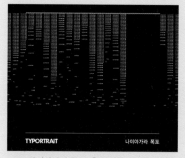

7.118 나이아가라 폭포. ⓒ 박정현.

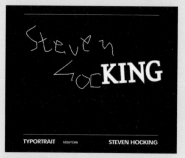

7.119 스티븐 호킹 박사. ⓒ 강경아.

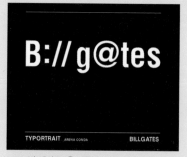

7.120 빌 게이츠. ⓒ 신동오.

7.121 세미콜론. ⓒ 신동오.

7.122 101마리의 달마시안. ⓒ 이은정.

7.123 코르넬리스 에스허르. ⓒ 김영은.

7.124 월리를 찾아라.

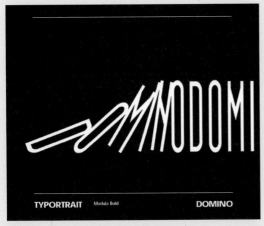

7.125 도미노.

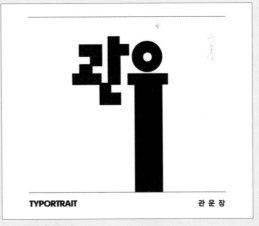

7.126 관우. ⓒ 백동훈.

다른 요소들과 상호 관계를 살펴라.

지면을 구성하는 디자인 요소들은 독립적인 것이 아니라, 다른 요소들과의 상대적 가치로서 존재한다. 만약 어느 요소가 조건이 전혀 바뀌지 않더라도 주변에 있는 다른 요소의 조건이 바뀐다면 그 요소의 본래 가치는 상대적으로 달라진다. 지면에 동시다발적으로 존재하는 디자인 요소는 서로 지배와 종속이라는 틀 안에 있다. 디자인에 나홀로라는 개념은 없다. 레이아웃은 메시지를 쉽게 이해시키며 복잡한 시각 요소들을 상호적 관계로 배치하는 과정이다. 그러므로 레이아웃이란 지면에서 시각적 역학 관계를 조절하고 절충하는 것이다. 이 실습은 기존 인쇄물의 타이포그래피 요소들을 변화시켜 보는 것이다. 각 요소의 속성을 달리함으로써 다른 요소에는 어떤 영향을 끼치는지 그리고 전체적인 인상은 또 어떻게 변하게 되는지를 살펴보기로 한다.

| 실습 목표 |

타이포그래피에서 편집 디자인 능력의 중요한 부분인 구성력을 향상하기 위해 요소들 간의 시각적 관련성을 실습한다. 실습 과제를 통해 지배와 종속의 원리, 형과 바탕의 원리, 밀집과 분산의 원리, 여백 등에 관해 창의적 감각을 체험할 뿐만 아니라 타이포그래피의 다양성을 실습한다.

| 실습 조건 |

○ 완벽히 다른 2개의 레이아웃을 시도한다.
○ 모든 요소는 크기, 위치, 정렬, 색과 톤, 간격, 전경·후경, 음화·양화, 면과 윤곽, 수직·수평, 대각선 등 모든 속성을 변화시킬 수 있다.

Read Me

• 서로 완벽히 다른 레이아웃을 위해서 부분적 상황보다 전체적 인상에 더욱 주의를 기울인다.

• 디자인에서 말하는 질서와 통일 그리고 단순함에 대해 생각해 본다.

• 자신에게 익숙하지 않은 방향으로 진행해 보는 것도 바람직하다.

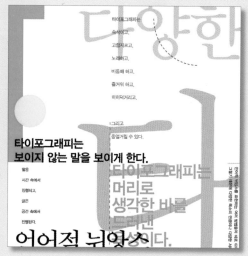

7.127 기본형

7.128 ⓒ 강미나.

7.129 ⓒ 강은정.

7.130 ⓒ 맹지원.

7.131 ⓒ 신애라.

7.132 ⓒ 김동희.

7.133 ⓒ 박세진.

7.134 ⓒ 하지은.

7.135 ⓒ 박준하.

매크로·마이크로 구조

타이포그래피 구조는 시각정보를 체계화할 뿐만
아니라 디자인을 질서와 통일로 이끈다.

디자인 구조에 대한 이해는 디자인을 체계적으로 해결하고
그 결과를 성취하기 위해 매우 중요한 개념이다. 디자인은
크게 나누어 주제, 요지, 형태라는 3 영역으로 구성된다. 주
제(subject matter)는 논제나 내용, 요지(content)는 의
미를 드러내는 특별한 메시지, 형태(form)는 가시적으로
표현된 결과이다. 타이포그래피 구조는 이 3가지를 정교하
게 조정하고 능숙하게 처리함으로 메시지를 구조화할 뿐만
아니라, 강조점이 잘 드러나게 한다. 타이포그래피 구조는
지면에 담기는 모든 디자인 요소들의 종합적 구조인 매크로
구조(macro structure)와 그 구조 안에서 각 부분으로 작
동하는 마이크로 구조(micro structure)로 나뉜다. 이 구
조들은 지면을 체계화시키는 유용한 장치이다.

| 실습 과정 |

실습 과정 Phase 1: 그리드 제작(일관성)

1 문서 자료 발췌 | 임의의 책에서 6가지 내용을 발췌한다.
내용들은 시각적 외양과 텍스트 유형을 서로 다르게 선별한다.
2 그리드 결정 | 주어진 포맷에 따라 그리드를 결정한다.

실습 과정 Phase 2: 기하 도형의 차별적 전개(변화)

1 레이아웃 | 같은 조건으로 그리드상에 헤드, 텍스트,
러닝헤드, 폴리오를 앉힌다. 이때 선을 사용한다.
2 기하 도형 전개 | 1개 또는 한 그룹의 기하 도형을 결정한다.
각 페이지에서 크기, 위치, 수량, 분포 등이 서로 다르게 배려된
기하 도형들은 바탕의 텍스트와 더불어 페이지의 전체적
인상이 6장 모두 다르게 노력한다. 즉 어떤 요소가 다른 요소에
어떻게 관여해 어떤 결과가 발생하는가를 살핀다.

실습 과정 Phase 3: 시공간적 진행(움직임)

1 앞서 진행한 결과 중 어느 하나를 골라 시간적·공간적으로
이동하는 변화를 꾀한다.
2 이 단계에서는 기하 도형뿐 아니라 텍스트를 포함한
모든 요소가 변화한다. 각 장의 점증적 변화(움직임)는
동일한 과정이나 형식, 같은 정도의 차이가 바람직하다.

| 실습 조건 |

○ **기본 텍스트**

1 헤드: A History of Communication Design
2 러닝헤드: 타이포그래피의 거시적 구조
　　　　　　　　Macro Structure in Typography
3 페이지 쪽수 및 텍스트: 각자 임의의 책에서 발췌
4 기하 도형: 임의의 도형

○ **페이지 속성**

지면 크기: 20×20cm
여백(상하좌우): 1.5cm
텍스트 블록: 10×17cm

○ **글자 속성**

본문 및 러닝헤드: 9.25포인트, 중고딕
헤드: 10포인트, 견고딕
글줄사이: 12.25포인트
낱말사이: 100%
글자사이: −5%
글자너비: 가로 90%
단락사이: 앞 2mm
들여쓰기: 없음
글줄길이: 10cm
정렬: 양끝맞추기 또는 흘리기

7.136 개설 교과목의 상세 정보를 소개하기 위해 디자인된 2개의 마이크로 구조.

7.137 마이크로 구조가 적용된 책등.

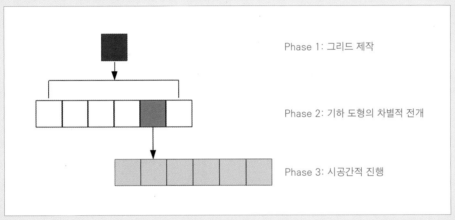

Phase 1: 그리드 제작

Phase 2: 기하 도형의 차별적 전개

Phase 3: 시공간적 진행

7.138 3단계 실습 과정.

7.139 Phase 1. 실습을 위해 스케치한 그리드.

7.140 Phase 2를 진행하기 위한 준비. 앞에서 결정한 그리드에 실습 조건에서 제시된 조건들에 맞춰 텍스트(헤드라인, 러닝헤드, 쪽수, 본문)를 배치한 결과 1.

7.141 Phase 2를 진행하기 위한 준비. 앞에서 결정한 그리드에 실습 조건에서 제시된 조건들에 맞춰 텍스트(헤드라인, 러닝헤드, 쪽수, 본문)를 배치한 결과 2.

7.142 ⓒ 신동오.

7.143 ⓒ 이은정.

7.144 ⓒ 김진영.

타입+이미지

타입과 이미지의 상극적 성질은 화이부동이다.

글자는 추상적이며 기하학적이고 질서 정연하다. 이미지는
사물적이고 복잡하며 혼란스럽다. 글자와 이미지의 상극적
성질은 난제가 아니라, 오히려 지면을 극화시키고 전환시
키는 바람직한 재료이다. 다시 말해 서로 다르기 때문에 상
대를 더욱 강화한다. 디자이너는 글자와 이미지를 서로 닮
게 하려 할 것이 아니라, 오히려 긴장시키는 대비 요소로 사
용하는 것이 현명하다. 왜냐하면 이들은 근본적으로 다르
기 때문에 차라리 정서적이고 소프트한 '이미지'와 단단하
고 엄격하고 기계적인 '글자'의 배타적 속성이 지면 전체에
가득하도록 하는 것이 현명하다. 이 실습은 이미지와 글자
의 역학적 관계, 즉 척력(斥力)과 인력(引力)의 다양한 접근
을 시도한다. 제한적인 3가지 재료, 즉 사진 이미지, 헤드라
인, 서브라인만으로 15개의 다양한 레이아웃을 시도한다.
이미지와 글자는 상대에게 '부속품이나 소품'처럼 취급될
것이 아니라, 오히려 대응적·대립적 관계로 존재해야 한다
는 점을 잊지 말아야 한다. 타이포그래피에서 이미지와 글
자의 관계는 인력보다 척력의 작동이 훨씬 더 바람직하다.

Read Me

- 하나의 이미지, 헤드라인,
 서브라인만을 사용한다.

- 이미지와 글자 간에 척력이
 작동하도록 노력한다.

- 이미지에 스크린을 사용할
 수 있다. 15에서 3개 이상은
 네거티브로 한다.

┃ 실습 과정 ┃

자신이 좋아하는 어느 사물을 다양한 시점에서 촬영하고, 그 중
하나를 골라 주어진 비례 속에서 극적으로 보이도록 트리밍한다.
트리밍된 사진 이미지는 이후 진행될 과정을 위해 색을 변조하거나
위치를 바꾸거나 더욱 극적으로 트리밍하거나 계조를 바꾸거나
하프톤으로 변조하거나 바탕을 바꾸거나 방향을 바꾸는 등의
다양한 방법을 동원할 수 있다. 사진 속 대상에 걸맞는 헤드라인과
서브라인을 결정하고 사진 이미지(이상에서 설명한 방법들이
동원된)들과 시각적 관련성이 느껴지는 타이포그래피 속성을
부여한 다음, 이들 간에 척력이 작동하도록 배치한다.
모두 15개를 진행하는데, 가능하면 시각적으로 서로 다른 결과가
되도록 노력한다.

┃ 실습 조건 ┃

○ 색채┃ 흑백(12개), 컬러(3개)
○ 크기┃ 190×235mm

7

10

7.145 ⓒ 송명민.

1 2 3

7.146 ⓒ 박인수.

1 2 3 4

7.147 ⓒ 박주미.

1 2 3 4

7.148 ⓒ 남지혜.

4

5

6

5

6

7

8

5

6

7

8

지도 없이 떠나는 여행처럼 아무 설정 없이 시작한다.

이 실습은 지도 없이 떠나는 여행처럼 아무 설정이 없이 시작한다. 다만 여행에는 즐거움과 흥미가 따라야 하듯 실습을 진행하며 시각적 감수성을 추적하며 20장을 완성한다. 아마 처음 몇 개의 디자인은 습관적 취향을 크게 벗어날 수 없을 것이다. 그러나 자신의 선입견이 모두 고갈되면 비로소 이전에 경험해보지 못한 새로운 결과들을 만나게 될 것이다. 그러면 비로소 본격적인 타이포그래피 여행을 출발하게 된다. 그러나 준비 없이 떠나는 여행은 때로 위험할 수 있다. 그러므로 새로운 경험들을 이해하고 자기 것으로 체화시키기까지는 도전과 인내가 필요하다. 이 실습에서 중요한 점은 각각의 디자인마다 몇 가지씩의 타이포그래피 변수(2장의 마지막 쪽, 표 '타이포그래피 인자')에 초점을 맞추어야 한다는 점이다.

Read Me

• 시작하기 전에 우선 전통적인 타이포그래피 규범에 대해 잘 이해해야 한다. 달리기 전에 걸음마부터 배우는 것은 당연하다.

• 20장으로 진행하며 각기 다른 접근이 탄생하도록 한다.

• 각 디자인마다 2장 마지막 쪽에 있는 표 '타이포그래피 인자'를 참고하여 타이포그래피 변수에 초점을 맞춘다.

• 평소 자신에게 익숙하지 않았던 스케치를 다음 단계로 발전시킨다.

• 점(낱자)으로 선(낱말)으로 면(문장)으로의 대비 효과를 살핀다.

｜ 실습 조건 ｜

○ 모든 작품에는 다음과 같이 3가지 요소를 포함한다.

1 글자(점)｜ 임의로 선택

2 낱말(선)｜ '타이포그래피'

3 문장(면)｜ "자유롭고 효과적인 타이포그래피 탐구는 기존의 편견과 선입견 그리고 처음부터 결과를 예상하는 짐작을 모두 제거하는 것이 가장 중요하다. 궁극적으로 실험 타이포그래피는 주어진 프로젝트를 통해 디자이너의 몸에 밴 습관적이며 답습적인 편견을 넘어 더 새로운 방향으로 도전할 수 있는 신선한 시야를 제공한다."

○ 크기｜ 20×20cm

○ 수량｜ 20장

○ 색채｜ 컬러

7.149 ⓒ 김도연.

7.150 ⓒ 진현숙.

7.151 ⓒ 한윤경.

7.152 ⓒ 권은선.

7.153 ⓒ 진현숙.

7.154 ⓒ 한윤경.

7.155 ⓒ 권은선.

7.156 ⓒ 진현숙.

7.157 ⓒ 한윤경.

7.158 ⓒ 권은선.

7.159 ⓒ 이주연.

7.160 ⓒ 박진영.

7.161 ⓒ 김도연.

7.162 ⓒ 김도연.

7.163 ⓒ 박인수.

7.164 ⓒ 이주연.

7.165 ⓒ 이주연.

7.166 ⓒ 박인수.

7.167 ⓒ 박인수.

7.168 ⓒ 권은선.

7.169 ⓒ 권은선.

7.170 ⓒ 박장호.

7.171 ⓒ 한보람.

7.172 ⓒ 박지숙.

7.173 ⓒ 이상은.

7.174 ⓒ 전승희.

7.175 ⓒ 전승희.

7.178 ⓒ 박인수.

7.176 ⓒ 박인수.

7.177 ⓒ 박인수.

타입페이스마다의 외관은 자신의 성별, 연령, 성품, 감정, 취향, 성장 배경 등을 표출한다.

이 실습은 유명 인사의 인터뷰 기사를 가정한 편집 디자인을 하는 것이다. 특정 유명 인사의 사진을 다시 타이포그래피로 투영하듯 공명共鳴시킨다. 우선 성격이 서로 다른 두 사람의 인물 사진(또는 드로잉)을 준비해 주어진 공간에 맞도록 트리밍한다. 다음은 스프레드 지면 한 쪽에 사진을 배치하고 그 사진의 뉘앙스가 타이포그래피로 공명되듯 디자인한다. 사용하는 텍스트의 양이나 크기는 자유이다. 타입페이스마다의 다른 생김새는 각기 다른 성별, 연령, 성품, 감정, 배경, 품위 등을 시사한다. 타입들은 시끄럽거나 조용한, 울먹이거나 호소하는, 강변하거나 수줍어하는, 우쭐대거나 쾌활한, 바삭거리거나 끈적거리는, 병약하거나 노쇠한 등의 콘셉트를 표현할 수 있다. 타입페이스는 메시지에 담긴 정서를 거울처럼 투영시킬 수 있다.

| 실습 조건 |
○ 수량 | 2장
○ 크기 | 스프레드 50×25cm
○ 색채 | 컬러
○ 텍스트 | 한글 또는 영문

Read Me

- 서체의 선택도 중요하지만 타입에 부여되는 속성(글자너비, 글자사이, 낱말사이, 정렬 등)이 더 중요하다.

- 회색 효과와 타이포그래피 질감을 느낀다.

- 색상 또는 톤을 검토한다.

- 디자이너가 손대지 않은 글자들은 본래 가지런하다. 가지런한 상태에서 건드릴 필요가 있는 것들만 건드려라.

7.179 마릴린 먼로. ⓒ 조성은.

7.180 체 게바라. ⓒ 조성은.

7.181 루치아노 파바로티. ⓒ 백봉선.

7.182 살바도르 달리. ⓒ 신아름.

7.183 하인리히 힘러. ⓒ 김영경.

7.184 나폴레옹. ⓒ 신민채.

7.185 버트런드 러셀. ⓒ 이정언.

7.186 얀 치홀트. ⓒ 이지혜.

7.187 로버트 다우니 주니어. ⓒ 조한나.

7.188 윈스턴 처칠. ⓒ 조해리.

7.189 레이디 가가. ⓒ 석민정.

7.190 미스터 브룩스. ⓒ 황창대.

7.191 카림 라시드. ⓒ 강민영.

7.192 베니치오 델 토로. ⓒ 고수현.

7.193 박명수. ⓒ 권설아.

7.194 짐 캐리. ⓒ 김성문.

7.195 류승범. ⓒ 원종인.

7.196 패티 스미스. ⓒ 이희내.

7.197 릴리 콜. ⓒ 최민영.

7.198 에드워드 노튼. ⓒ 고수현.

7.199 한민관. ⓒ 신승협.

7.200 데이비드 러바인. ⓒ 정보영.

7.201 아놀드 슈워제네거. ⓒ 김성문.

7.202 에디 머피. ⓒ 김영경.

타이포그래피 에세이

타입을 짚단 쌓듯 하지 말라.
공 굴리듯 함부로 대하지도 말라.

에세이란 저자가 특별한 형식 없이 자신의 생각이 흐르는
대로 써 내려가는 수필이다. 글의 분량이나 운율 등에 제한
없이 자유롭게 기술한다. 우리도 에세이를 쓰듯 이 실습을
진행한다.

| 실습 조건 |

○ 이 실습을 통해 즐겁거나 때로는 힘든 타이포그래피
　경험을 즐긴다. 유의할 점은 컴퓨터로 작업하기에
　앞서 자신의 아이디어를 연필로 스케치하라.
　이것은 컴퓨터에 의한 최종 결과와 초기 생각을 비교해
　보기 위하며, 더욱 창의적인 결과를 얻게 한다.
○ 누구나 주어진 첫 화면을 가지고 시작하며,
　연속적으로 변화하는 20장을 진행한다.
○ 어느 누구의 도움도 받지 말고 스스로 진행한다.
　관습에 얽매이지 않는 도전 의식을 가져라.

모든 것이 살아 있다. 아주 작은 것조차도…….

처음 그들은 모두 한결같으나, 점차 시간이 흐르며 서로
친숙해지기도 하고 때로는 서로를 해칠 듯 반목하기도 한다.
그들은 훈련을 잘 받은 병정처럼 빠른 속도로 정렬하기도
하지만 때로는 오합지졸처럼 전혀 질서 의식이 없다.
　어떤 요소는 대단히 거만한 지식인처럼 등장하지만
또 어떤 것은 무식하기 이를 데 없는 부랑아로 행동한다.
어떤 것은 다른 요소들과 화합하려 노력하지만
어떤 것은 전체로부터 이탈하려 애쓴다.
　큰 것도 있지만 작은 것도 있다. 성격이 급한 것도 있지만
무기력한 것도 있다. 속삭이는 것도 있고 고함지르는 것도 있다.
　서로 모이기를 좋아하는 것도 있지만 오히려 고립되기를
좋아하는 것도 있다. 어떤 것은 양처럼 온순하지만
어떤 것은 울부짖는 짐승처럼 거칠기만 하다. 생명이 다해
금방 죽고 마는 것도 있지만 오래 살아남는 것도 있다.
모두가 살아 있다. 모두가…….

1 한 장의 A5 용지가 있는데, 그 안에는 긴 문장이 직
　사각형 모양으로 빼곡히 써 있었어요. 그런데 자세
　히 보니 그 문장은 살아 있는 듯했고, 마치 숨을 쉬
　고 있다고 여겨졌어요.

2 잠시 후, 이 문장은 꿈틀하며 움직이는가 싶더니,
　얼마 후, ＿＿＿＿＿＿＿＿＿ 게 변하고,

3 잠시 후 ＿＿＿＿＿＿＿＿＿＿ 게 변하고,

4 잠시 후 ＿＿＿＿＿＿＿＿＿＿ 게 변하고,

5 잠시 후 ＿＿＿＿＿＿＿＿＿＿ 게 변하고,

6 잠시 후 ＿＿＿＿＿＿＿＿＿＿ 게 변하고,

7 잠시 후 ＿＿＿＿＿＿＿＿＿＿ 게 변하고,

8 잠시 후 ＿＿＿＿＿＿＿＿＿＿ 게 변하고,

……　중략　……

18 잠시 후 ＿＿＿＿＿＿＿＿＿ 게 변하고,

19 잠시 후 ＿＿＿＿＿＿＿＿＿ 게 변하고,

20 결국에는 ＿＿＿＿＿＿＿＿＿ 게 변하고,

Read Me

• 첫 장에 들어갈 본문 텍스트는
　각자 준비한다.

• 변화에 타이포그래피 속성을
　이용한다.

• 지나치게 시끄럽고 번잡한
　느낌은 어설퍼 보인다.
　무예의 고수는 절제되어
　움직임이 잘 드러나지 않는다.
　그러니 의표만을 찌른다.

• 연속적 진행은 큰 맥락이
　유지되어야 한다. 갑자기
　나타났다 사라짐은 전체적
　흐름을 산만하게 한다.

• 타입을 짚단 쌓듯 하지 말라.
　공 굴리듯 하지도 말라.

1

2

3

4

5

6

7

8

9

10

11

12

13

14

15

16

17

18

19

ⓒ 박인수.

7.204 ⓒ 김유아.

7.205 ⓒ 김영경.

6

7

8

9

15

16

17

6

7

8

9

10

15

16

17

글꼴 디자인

글꼴의 시각적 일관성과 균질성

영문 폰트는 대문자 26자, 소문자 26자, 숫자와 딩뱃을 포함해도 개발에 필요한 낱자가 100자를 넘지 않는다. 한편 한글 폰트는 첫닿자 19자, 홀자 21자, 받침닿자 27자를 모두 조합해 완성형 글자체로 개발하려면 총 11,172개 낱자를 개발해야 한다. 한편 현재 우리가 사용하는 KS5601 코드는 한글과 영문 모두 합쳐 2,444자를 갖추면 하나의 서체로 사용이 가능하다. 여하튼 영문에 비해 한글을 개발하는 것은 많은 시간과 노력을 투자해야 가능한 일이다. 서체를 개발할 때 가장 먼저 고려해야 할 점은 그 서체가 어떤 용도로 사용될 것인가를 결정하는 것이다. 본문용인지 제목용인지. 또한 미디어가 확장됨에 따라 사용될 매체의 결정도 중요한 변수이다. 글꼴은 낱자의 가로획과 세로획의 균형감, 획의 굵기, 속공간의 적정한 배분, 시각적 일관성, 균질한 중량감, 글자사이, 낱말사이, 글줄사이의 체계적 원칙에 따라 디자인되어야 한다.

┃ 실습 과정 ┃

1 먼저 본문용인지 제목용인지 또는 특정 이미지를 반영한 것인지 그리고 사용 용도와 매체를 결정한다.
2 글꼴의 콘셉트와 방향을 결정한다.
3 기존의 글자체 및 기업의 로고타입, 유사한 글자체가 있는지 자료를 수집하고 분류한다.
4 콘셉트에 따라 5-10자 정도의 아이디어 스케치를 한다.
5 20자 정도로 러프 스케치를 한다.
6 검증된 결과에 따라 나머지 글꼴을 파생시킨다.
7 문장 테스트 및 시각 보정을 한다.
8 조판 테스트 및 수정 보완을 반복한다.

┃ 실습 조건 ┃

○ 색채 ┃ 흑백
○ 조건 ┃ 4×4cm 모듈을 기본으로 한 글자씩 디자인하고, 완성된 문장을 A1 (59.4×84.1cm) 크기에 배치해 프린트한다.

7.206 최정호의 바탕체 모듈

내가 이것을
가엾게 생각하여
새로 스물여덟 글자를
만드니

7.207 각진달팽이더듬이체. ⓒ 이예진.

세종어제 훈민정음
우리나라 말이 중국과 달라
한자와는 서로 잘
통하지 아니한다

7.208 지하철체. ⓒ 김미진.

모든 사람들로 하여금
쉬이 익혀서
날마다 쓰는 데 편하게
하고자 할 따름이니라

7.209 웃음짓는젤리체. ⓒ 이다혜.

가을 하늘 공활한데
높고 구름 없이
밝은 달은 우리 가슴
일편단심일세

7.210 꽃잎체. ⓒ 김보미

남산 위에 저 소나무
철갑을 두른 듯
바람 서리 불변함은
우리기상 일세

7.211 꺾은복고체. ⓒ 길승진.

이런 까닭으로 어리석은 백성들이
말하고자 하는 바 있어도 마침내
제뜻을 펴지 못하는 사람이 많다
내가 이것을 가엾게 생각하여

7.212 모음통통체. ⓒ 권민아.

동해물과 백두산이
마르고 닳도록
하느님이 보우하사
우리나라 만세

7.213 동글동글체. ⓒ 강승미.

이런 까닭으로 어리석은 백성들이
말하고자 하는 바 있어도 마침내
제 뜻을 펴지 못하는 사람이 많다
내가 이것을 가엾게 생각하여

7.214 현대궁서체. ⓒ 염한나

남산 위에 저 소나무
철갑을 두른듯
바람서리 불변함은
우리 기상일세

7.215 산나무체. ⓒ 오유진.

새로 스물여덟 글자를 만드니
만든 사람들로 하여금
날마다 쓰는데 편하게 익히지
할 따름이니라

7.216 다각흘림체. ⓒ 이혜진.

내가 이것을 가엾게 생각하여
새로 스물여덟 글자를 만드니
모든 사람들로 하여금
날마다 쓰는 데 편하게

7.217 이해인손맛체. ⓒ 이해인

세종어제 훈민정음
우리나라 말이 중국과 달라
한자와는 서로
잘 통하지 아니한다

7.218 비내림체. ⓒ 이예지.

타입페이스, 폰트 그리고 패밀리

도대체 얼마나 많은 수의 글꼴이 개발되어 있을까? 우리가
상상하는 그 이상일 것이다. 불과 몇 년 사이에 가히 놀랄
만큼 증가했다. 그러나 과연 그중 정작 가독성이 높으며 또
아름다운 글꼴은 몇이나 될까? 이 실습은 디자인을 전공하
는 학생들이 서체의 종류를 이해하고 각 서체의 특성과 선
별 능력을 키우기 위한 과정이다. 특히 영문 서체와 한글 서
체의 구조적 차이를 이해하고 모폰트로부터 중량과 너비의
변화에 따른 패밀리의 구조를 경험한다.

| 실습 과정 |

1 타입페이스 샘플북의 재료로 쓸 글자체를 선택한다.
 이때 가급적 역사적으로 증명된 권위 있는 서체로
 50종 이상을 선정한다.
2 내용 구성은 영문 폰트는 대문자, 소문자, 구두점, 숫자 등
 모든 폰트 요소를 담도록 하고, 한글 폰트는 활자 모두를
 담을 수 없으므로 문장, 구두점, 숫자로 구성한다.
3 패밀리의 모든 글자체를 포함한다. 이때 글자체와
 패밀리의 명칭과 크기를 기록한다.
4 간단한 그리드를 사용해 레이아웃한다.
 이때 복잡한 것보다는 글자체들이 잘 관찰되도록
 간결하고 기능적인 디자인이 바람직하다.
5 글자체마다 특정한 낱자를 강조해 레이아웃할 수 있다.
 이것은 동일한 낱자의 형태 차이점을 비교해 볼 수 있는
 좋은 방법이다.
6 동일한 방법으로 선정한 모든 글자체를 레이아웃해
 출력한 다음 제책한다.

| 실습 조건 |

○ 색채 | 흑백
○ 크기 | A4
○ 수량 | 한글 글자체 + 영문 글자체 총 50종 이상

&(.,";-:;)!?
ABCDEFGHIJKLMNOPQRSTUVW
XYZabcdefghijklmnopqrstuvwxyz
0123456789&(.,";-:;)!?

Helvetica

Light
ABCDEFGHIJKLMNOPQRSTUVW
XYZabcdefghijklmnopqrstuvwxyz
0123456789&(.,";-:;)!?

Regular
ABCDEFGHIJKLMNOPQRSTUVW
XYZabcdefghijklmnopqrstuvwxyz
0123456789&(.,";-:;)!?

Bold
**ABCDEFGHIJKLMNOPQRSTUVW
XYZabcdefghijklmnopqrstuvwxyz
0123456789&(.,";-:;)!?**

7.219 영문 타입페이스 샘플북 예제

&(.,";-:;)!?
나랏말이 중국과 달라 문자가 서로 통하지 아니하여
이런 까닭에 어린 백성이 발하고자 하는 바가
있어도 제 뜻을 펴지 못하는 사람이 많다.

윤고딕 300

윤고딕 310
나랏말이 중국과 달라 문자가 서로 통하지 아니하여
이런 까닭에 어린 백성이 발하고자 하는 바가
있어도 제 뜻을 펴지 못하는 사람이 많다.

윤고딕 320
나랏말이 중국과 달라 문자가 서로 통하지 아니하여
이런 까닭에 어린 백성이 발하고자 하는 바가
있어도 제 뜻을 펴지 못하는 사람이 많다.

윤고딕 300
**나랏말이 중국과 달라 문자가 서로 통하지 아니하여
이런 까닭에 어린 백성이 발하고자 하는 바가
있어도 제 뜻을 펴지 못하는 사람이 많다.**

7.220 한글 타입페이스 샘플북 예제

7.221 배스커빌체 페이지. ⓒ 하수진.

7.222 보도니체 페이지. ⓒ 서창준.

7.223 길산스체 페이지. ⓒ 이호정.

7.224 배스커빌체 페이지. ⓒ 미상.

7.225 더티폰트체 페이지. ⓒ 여선정.

7.226 타임스체 페이지. ⓒ 임채욱.

성경책 리뉴얼

**성서는 중세로부터 타이포그래피 탐구의
주 대상이었다.**

성서는 인류 최고의 베스트셀러이다. 인간이 만든 책 중에서 가장 많이 인쇄, 출판되었다. 물론 지구상에서 가장 많은 언어로 번역되기도 했다. 우리나라가 서구보다 약 90여 년 앞서 금속활자를 발명하며 인쇄한 것이 불교 교리를 전파하기 위한 『직지심체요절』이었다면, 서양에서는 구텐베르크가 금속활자를 발명하며 처음 인쇄한 것이 바로 기독교 교리 전파를 위한 『42행 성서』였다. 물론 성서는 이미 그 이전(구텐베르크보다 약 1000년 전) 중세 필사본부터 타이포그래피의 오랜 탐구 대상이었다. 그렇게 보면 타이포그래피의 기원은 성서에서 출발했다 해도 과언은 아니다.

| 실습 목표 |

성서를 자세히 살펴보면 시각적 구조가 매우 체계적이고 조직적이라는 사실을 알 수 있다. 각각의 구성 요소는 어느 하나 전체 조직 속에서 세포들처럼 조직화되지 않은 것이 없다. 또한 이 요소들은 일사분란한 시스템 속에서 내용의 전후 관계를 알 수 있도록 하는 시각적 코드의 속성을 가진다. 성서는 어느 부분이나 그 내용이 작은 마디로 절개되지만 그렇지 않을 수도 있는 시각적 장치가 마련되어 있다. 성서의 조직적 체계는 기능을 우선시하는 현대 타이포그래피 속성과 완벽히 일치한다. 타이포그래피의 발원지나 다름없는 성서를 개선하도록 한다.

| 실습 과정 |

1. 성서 디자인의 역사를 학문적으로 학습한다.
2. 성서의 체계와 페이지의 시각적 구조를 철저히 분석한다.
3. 성서에 등장하는 각종 디자인 요소를 시각적 인터페이스로 이해해 디자인한다. 이때 성서의 체계나 텍스트 구조는 머리글자, 문단 정렬 방식, 딩뱃, 글줄사이, 색 등을 사용해 리뉴얼한다.
4. 성서에서 하나의 단위를 디자인하고 출력해 제책한다.

| 실습 조건 |

○ 간행된 성서들을 서점에서 조사하고 디자인을 개선할 필요가 있다고 판단되는 성서를 구입한다.
○ 많은 양의 텍스트가 담긴 인쇄물임을 고려해 특히 가독성을 높일 수 있도록 배려한다.
○ 성서의 권위를 해치지 않도록 주의한다.

1

2

3

7.227 ⓒ 국미나.

7.228 ⓒ 한윤경.

자연으로부터 발견되는 비례 체계

세상의 모든 만물들은 저마다 다른 비례 체계를 가지고 있다. 비례란 형들의 조직적 관계를 말하며, 조직은 반복으로부터 출발한다. 기계적 반복은 리듬을 만들고 그 리듬은 아름다움을 잉태한다. 인간은 도구를 만들거나 디자인을 하면서 자연으로부터 발견된 비례 체계를 발전시키고 있다. 이 실습은 하나의 사물을 선정하고, 이로부터 추출한 비례 구조를 근거로 그리드를 생성한다. 그리고 생성된 그리드에 그 비례가 추출되었던 사물에 대한 여러 정보를 텍스트와 이미지로 담아 한 권의 책을 디자인한다.

| 실습 목표 |

이 실습은 더 창의적이며 실험적인 그리드를 생성할 뿐만 아니라, 같은 구조 안에서 문자와 이미지들이 시각적으로 어떻게 일관성과 변화를 꾀하는지를 학습한다.

| 실습 과정 |

1 자연물이나 인공물 중에서 비례감이 좋은 것을 하나 선정한다.
2 대상물에 대한 문자 및 이미지 자료를 수집 분석한다.
3 대상물의 비례 구조를 연구한다.
4 연구된 비례 구조 속에서 그리드를 추출한다.
5 추출된 그리드를 바탕으로 책의 판형을 결정한다.
6 추출된 그리드를 책에 적용한다.
7 책에 담을 내용을 결정하고, 작은 크기의 가제본에 페이지마다 안배할 내용을 배열한다.
8 그리드에 따라 레이아웃을 시도한다.
9 출력 및 제책을 한다.

| 실습 조건 |

○ 내용 | 그리드가 적용된 북 디자인
○ 크기 | A4 변형
○ 색도 | 대상에서 유추(4도 기준)
○ 쪽수 | 20쪽 이내

1

2

3

7.229 나비를 근거로 추출한 그리드 시스템 디자인. ⓒ 김성준.

7.230 민들레를 근거로 추출한 그리드 시스템 디자인. ⓒ 국미나.

타이포그래피는 언어적 뉘앙스를 보여준다.

이 실습은 세계적으로 유명한 디자이너의 진술이나 명언들로 한 권의 어록집을 만드는 것이다. 예술가가 아니더라도 디자인의 사고나 이해에 도움이 될 수 있다면 무엇이든 가능하다. 각 페이지에는 어록의 원문, 한글 번역, 인명(원어, 한글 병기), 자료 출처, 인물 사진, 캡션, 쪽번호 등이 포함된다. 페이지에는 어록의 핵심 내용이 시각적으로 잘 드러나도록 타이포그래피 측면을 고려해야 한다. 인물을 중심으로 각 페이지는 글자체, 디자인 양식, 강조점, 색채 등이 모두 다를 수 있다.

| 실습 과정 |

1 타이포그래피 거장들의 어록 발췌, 번역.
2 내용 파악과 디자인 속성 개발.
3 책의 판형과 그리드 결정.
4 디자인 포맷 개발.
5 폰트 및 타이포그래피 속성 개발(본문, 인용문, 강조 글귀, 크레딧, 쪽번호, 사진, 캡션).
6 타이포그패피 레이아웃 순으로 진행된다.

| 실습 조건 |

○ 판형 | 265×190mm
○ 체제 | 일반 단행본
○ 내용 | 7개의 어록
○ 색도 | 컬러

Read Me

• 과거에 존재했거나 현재 생존하는 유명한 타이포그래피 거장들은 디자인과 자신이 몸소 체험하고 생각한 것에 대해 의미 있는 말을 남겼다.

• 어록에 담긴 내용의 의미를 시각적으로 표출하는 것이 중요하다.

1 올라프 로의 어록.

2 에릭 슈피커만의 어록.

7.231
각 페이지에 있는 어록들은 이 책 앞머리에 소개된
'타이포그래피 어록'에 전문이 기록되어 있다. ⓒ 서승연.

3 켄트 헌터의 어록.

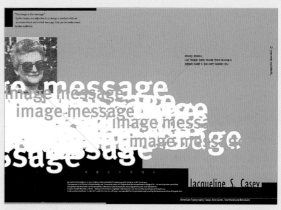

4 재클린 S. 케이시의 어록.

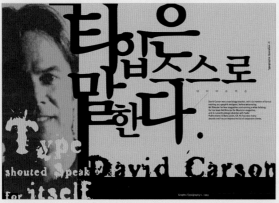

5 데이비드 카슨의 어록.

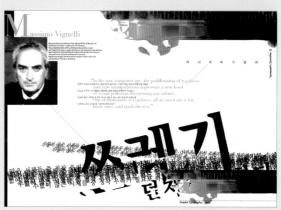

6 마시모 비넬리의 어록.

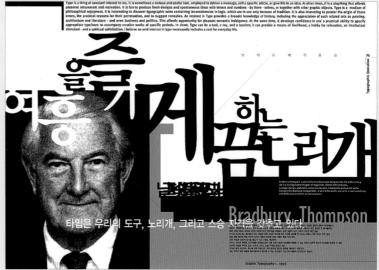

7 브래드버리 톰슨의 어록.

글자는 그 자체만으로도 이미 훌륭한 그래픽이다.

이 과제는 역사적으로 유명한 인물이나 기념비적 사건을 기리기 위해 경의를 표할 대상에 대해 오마주(hommage) 포스터를 디자인하는 것이다. 오마주란 불어에서 온 말로 '경의의 표시' 또는 '경의를 바치는 것'이라는 단어로 예술 장르에서 어떤 작품이 다른 작품에 대한 존경의 표시로 그것을 모방한다든가 인용하는 것을 가리킬 때 쓰는 말이다. 영어로는 'homage'인데 이것은 철자와 발음이 다르지만 같은 뜻이다. 이 실습은 자신이 택한 대상의 텍스트와 이미지를 사용하고, 그 대상이 지니는 고유의 시각적 양식이나 형태 및 형식이 드러나는 포스터를 제작한다. 포스터에 필요한 디자인 소스와 속성은 그 대상에 대한 충분한 분석이 선행되어야 가능하다.

| 실습 목표 |

이 과제는 예술이나 디자인 또는 무용과 같은 표현 예술의 거장 혹은 이에 버금가는 기념비적 사건으로부터 시각적 표현 형식과 표현 양식을 타이포그래피 포스터로 옮겨 보는 것이다. 이를 위해 주제의 충분한 자료 수집과 분석적 사고 그리고 자기 나름대로의 새로운 재해석이 필요하다. 이 과제는 텍스트나 사진 이미지 그리고 다이어그램 등의 시각 정보를 종합적으로 다루어야 하기 때문에 더 높은 수준의 디자인을 요구한다.

| 실습 과정 |

1 거장이나 기념비적 사건 중에서 어느 하나를 골라 이에 대해 충분한 자료를 수집한다.
2 수집된 자료들이 정보의 수준까지 향상되기 위해 선별적으로 분류하고 텍스트 및 사진 이미지를 논리적으로 체계화한다. 이때 필요가 인정되는 정보들은 다이어그램으로 만든다.
3 주어진 크기의 지면 안에서 그리드를 설정하고 시각 정보들을 배치한다. 이때 시각 정보들을 배치하는 방법은 주제에서 유추된 디자인 소스는 물론 레이아웃 그리고 색상 등 모든 스타일이 주제를 시각적으로 잘 반영해 '오마주'의 의미가 충실히 드러나야 한다.

| 실습 조건 |

ㅇ 테마 | 예술 분야의 거장 및 기념비적 사건
ㅇ 조건 | 오마주
ㅇ 색채 | 컬러
ㅇ 크기 | A1
이 실습은 앞뒷면으로 된 인쇄물이다. 그러므로 앞장은 세부 정보들이 담긴 '읽는 기능'의 디자인으로, 뒷장은 보다 대담한 포스터로서 '보는 기능'에 충실하도록 디자인한다. 물론 앞장과 뒷장은 시각적으로 어떤 연관성이 있어야 함은 말할 나위가 없다.

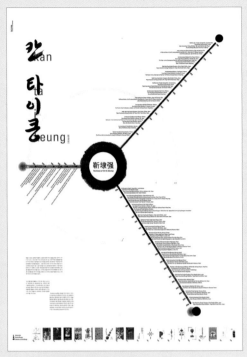

7.232 칸타이쿵의 오마주(앞면). ⓒ 김아란.

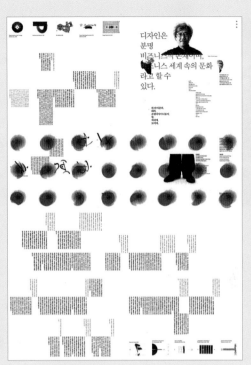

7.233 칸타이쿵의 오마주(뒷면). ⓒ 김아란.

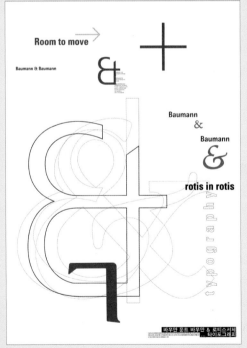

7.234 바우만의 오마주(앞면). ⓒ 정찬민.

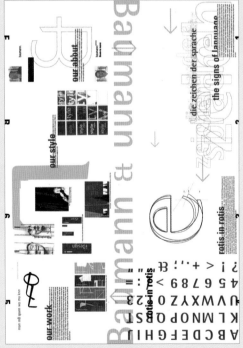

7.235 바우만의 오마주(뒷면). ⓒ 정찬민.

7.236 솔 바스의 오마주(앞면). ⓒ 이상진.

7.237 솔 바스의 오마주(뒷면). ⓒ 이상진.

7.238 스티븐 패럴의 오마주(앞면). ⓒ 송해림.

7.239 스티븐 패럴의 오마주(뒷면). ⓒ 송해림.

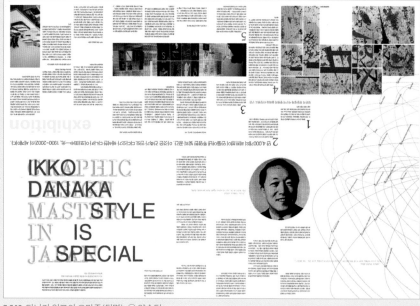

7.240 다나카 잇코의 오마주(뒷면). ⓒ 양순덕.

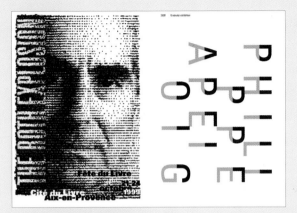

7.241 필립 아펠로아의 오마주(앞면). ⓒ 김미희.

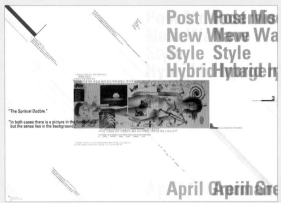

7.242 에이프릴 그레이먼의 오마주(앞면). ⓒ 최진화.

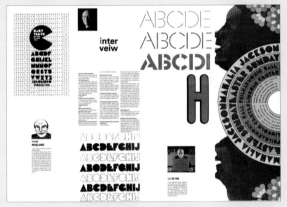

7.243 밀턴 글레이저의 오마주(앞면). ⓒ 김지나.

7.244 밀턴 글레이저의 오마주(뒷면). ⓒ 김지나.

7.245 필립 아펠로아의 오마주(뒷면). ⓒ 김미희.

연속적이며 반복적인 마디들
공휴일, 국경일 그리고 인터페이스

달력은 다른 매체와 달리 사람들이 하루도 빠짐없이 지켜본다. 그러므로 시각적 매력이 뛰어나고 아름다운 달력은 다른 매체보다 그 효과가 더 뛰어나다. 바람직한 달력 디자인의 승패는 기능성과 장식성은 물론 디자인의 '새로운 형식' 또는 '새로운 접근'의 개발에 달려있다. 이 실습은 달력에서 모든 이미지를 제거하고 글자만을 사용해 디자인한다. 달력 디자인 포맷 개발, 클라이언트의 품위 및 정체성 유지, 타이포그래피 독창성이 실습의 주안점이다.

| 실습 목표 |

이 실습은 새로운 개념의 캘린더를 디자인하며 다음과 같은 사항들을 이해하는 것이 목표이다.

1 시간이라는 '흐름'을 시각적으로 어떻게 표현할까?
2 여러 단위의 '마디(주별, 달별, 계절별 등)'를 시각적으로 어떻게 표현할까?
3 휴일의 '다름(대비)'을 시각적으로 어떻게 표현할까?
4 캘린더의 디자인 요소들을 어떻게 '인터페이스'화 할까?
5 여러 쪽의 디자인을 어떻게 '같이 그러나 달리' 표현할까?

7.246 (위) 달력의 시각적 구조와 요소. 단위별 마디들 속에서의 대조 그리고 마디들의 반복적 구조. (아래) 월과 일의 숫자들, 요일에 해당하는 영문들.

7.247 ⓒ 맹명숙.

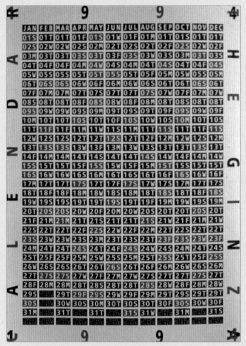

7.248 365일이 한 장으로 디자인된 연력.

7.249 다트의 형태를 이용한 달력.

7.250 남녀의 인체 모습으로 숫자를 대신하는 특이한 달력.

7.251 구조를 둥글게 휘어 건축적 이미지를 표현한 달력.

7.252 주변 환경에서 발견되는 숫자들을 모아 콜라주한 달력.

7.253 ⓒ 변혜진.

7.254 ⓒ 김현아.

7.255 ⓒ 허선옥.

7.256 ⓒ 김예영.

7.257 ⓒ 김정은.

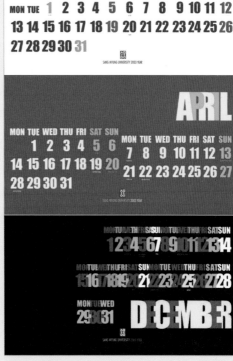

7.258 ⓒ 원하경.

북 디자인

북 디자인을 위한 처방전.
타입 명세서 그리고 스타일 가이드

북 디자인은 타이포그래피의 종합적 지식, 즉 제책은 물론 쪽배열, 책의 체계적 구조 등에 대한 충분한 지식과 경험을 필요로 한다. 또한 책이 담아내야 할 텍스트나 사진들도 방대할 뿐만 아니라 이를 처리하는 복잡한 과정에 대한 이해도 필요하다. 한 권의 책을 만들 때 무엇보다 중요한 것은 모든 요소들의 스타일을 변함없이 유지하는 것인데, 이를 위해 각종 텍스트들의 격에 맞는 '타입 명세서'를 만들어야 하며, 포맷이나 선 또는 공간 등을 처리할 '스타일 가이드' 역시 만들어야 한다. 이것은 각종 디자인 요소가 일종의 인터페이스로서 작용하도록 한다. 이 실습은 프로그램상에서 디자인 요소들을 안배하는 수준을 넘어 인쇄 원고 제작, 색 교정, 인쇄 과정, 지질의 선택, 예산 등에 대해 학습한다.

│ 주별 실습 계획 │

1주 강의 개요 및 프로젝트 소개
편집팀 구성, 온라인 커뮤니티 운영장 선임

2주 주제 선정 토의 → 주제 확정

3주 개인별 주제 확정. 책의 스타일 분석 1

4주 개인별 주제 발표. 책의 스타일 분석 2
편집팀: 자료 조사 및 진행 사항 발표

5주 텍스트 원고 마감
편집팀: 판형, 타입명세서, 스타일 가이드 완성

6주 마스터 페이지 제작 완료

7주 쪽배열 완료 및 페이지 디자인 시안1 (도입부)

8주 페이지 디자인 시안2 (본문부)

9주 페이지 디자인 시안3 (종결부)

10주 데이터 제출, 수정 사항 검토
페이지 디자인 시안4 (표지)

11주 수정본 데이터 제출

12주 데이터 최종 검토

13주 인쇄 원고 완료

14주 인쇄 환경 재점검, 최종 원고 교정

15주 필름 출력, 필름 확인, 인쇄 및 발행

7.259 DESIGNATURE
편집장: 김성문. 부편집장: 남혜주. 편집위원: 박재한 김혜진 이혜린 김나영. © 김성문 신보미 민인홍 기명진 남혜주 임정빈 외.

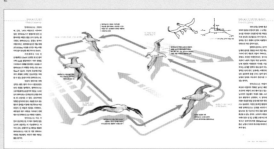

1

2

5

6

| 편집 회의 사항 |

○ 책의 성격과 방향에 관한 논의
○ 온라인 카페 자료 공유
○ 분량: 1인당 6–8쪽
○ 편집팀 구성: 편집장, 회계,
　편집위원 2명(서기), 교정, 홍보,
　온라인 커뮤니티, 촬영, 발송
○ 서기의 역할: 기록(온·오프라인)
○ 책의 구조와 차례 설정
○ 개인별 주제 선정 및 발표
○ 책의 판형과 쪽수
○ 마스터 페이지 제작
○ 쪽배열
○ 표지 디자인
○ 예산 편성·집행

| 실습 조건 |

○ 판형 | A4 이내의 크기
○ 조건 | 단행본 인쇄
○ 주제 및 쪽수 | 토의 후 결정
○ 색도 | 컬러

| 편집 디자인 체크리스트 |

분 류	항 목	상	중	하
디자인 포맷	내용은 논리적이고 일관된 방법으로 구성되었는가?			
	레이아웃은 지배적 요소가 있으며 효과적인가?			
	그리드 시스템은 잘 적용되었는가?			
	칼럼 너비와 페이지 포맷은 창의적으로 활용했는가?			
	내용은 요약과 분석이 잘 되었는가?			
	부제목들은 잘 요약되었는가?			
	다양한 본문과 헤드라인은 그루핑이 잘 되었는가?			
	마진은 균일하고 적당한가?			
	괘선과 상자 처리는 효과적인가?			
타이포 그래피	모든 텍스트의 가독성은 좋은가?			
	헤드라인은 흥미롭고 독자의 눈길을 끌며 개성적인가?			
	헤드라인과 타입들은 유행과 중량이 적절하고 효과적인가?			
	모든 타이포그래피는 스타일 가이드에 맞는가?			
사진	사진은 역동적이고 매력적인가?			
	사진은 잘 트리밍되었고 크기, 변화, 위치 등은 효과적인가?			
	사진은 정보를 잘 담고 있는가?			
	중요한 사진은 잘 부각되고 있는가?			
그래픽	그래픽 데이터는 정확하고 의미 있으며 이해하기 쉬운가?			
	일러스트레이션은 품위 있고 전문적으로 보이는가?			
	지도, 차트, 다이어그램에 캡션이 있는가?			

3

4

7

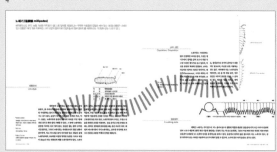

8

Read Me

- 기존의 단행본들을 평가해 장점과 약점을 이해한다.

- 자료를 수집하고 아이디어를 얻는다.

- 디자인에 접근하기 전에 먼저 체크리스트를 살펴보고 장점과 단점을 파악한다.

- 프로토타입을 수립하고 독자의 반응을 테스트한다.

- 타이포그래피 스타일 가이드와 타입 명세서를 규정한다.

7.260 이것은 사전이 아니다.

편집장: 기세훈 선우건 김재일.
편집위원: 양재민 최민수 이희수 신우선 외.
ⓒ 방지희 김은지 노은지 김응민 배경선
김도형 성미송 신예지 문수미 정다운 이남석
이수정 선우건 정성희 신우선 전송희 기세훈
장주영 오신혜 이경미 장세진 최명신 임성은
하유림 류슬기 조소영 이희수 김선영 최민수
이미림 송은경 김형준 한수정 이용빈 조지현
정유진 김지영 윤나리 양재민 이수연 김재일
이지연 김슬이 조예슬 박진우 이상은 경소희
이주희 이슬이 김가영 박용재 이화정 이지윤
김민경 채규하 백승화 김주환.

보이는 소리

소리(sound)를 형태(form)로 만든다. 이 실습에서 소리의 장단고저, 크기, 거리, 음색 등을 보이는 형태로 동조(同調)시킨다. 무빙 타이포그래피에서 가장 중요한 점은 A에서 B로 변이된 결과가 아니라, 그것이 어떻게 변이되고 있는가 하는 변이 과정이다. 관객이 시간 기반의 디자인을 본다는 것은 결과가 궁금해서가 아니라 그 변이가 어떻게 전개되는가 하는 과정을 보는 것이기 때문이다. 관객은 이야기의 최종 결말보다는 그렇게 진행된 세세한 과정을 즐기기 위해 드라마나 영화를 다시 보는 것과 같은 이치다. 따라서 무빙 타이포그래피는 A에서 B를 '어떤 과정'으로 변화를 이끌어야 하며 또 이 변화에는 '어떤 효과나 연출 그리고 기법' 등을 동원해야 하는가를 숙고해야 한다. 소리는 음악, 음성, 환경음 그리고 효과음이라는 4가지 유형으로 구분되는데, 이 실습은 교통 소음이나 바람 소리처럼 자연에서 녹취되는 환경음만을 대상으로 한다. 소리와 크기는 거리감을 연출한다. 속도(pace) 역시 거리감을 지각시킨다. 화면 안에서 빨리 움직이는 것은 더 가깝게 느껴지고 서서히 움직이는 것은 멀게 보인다.

| 실습 목표 |

○ 무빙 타이포그래피에서 '시간'에 대한 이해를 체험한다.

○ 무빙 타이포그래피의 시각적 연출과 기법을 경험한다.

○ 화면에서 깊이를 인식시키는 거리감을 체험한다.

| 실습 조건 |

○ 크기 | 640×480픽셀

○ 러닝 타임 | 자유

○ 조건 | 톤, 컬러, 크기, 페이스를 이용한 거리감 적용

○ 사운드 | 환경음을 사용하며, 소리에 타입을 일치시킨다.

1

7.262 ⓒ 이은정.

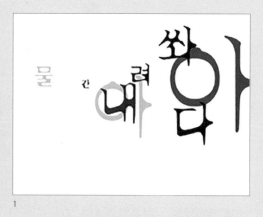

1

7.263 ⓒ 김진영.

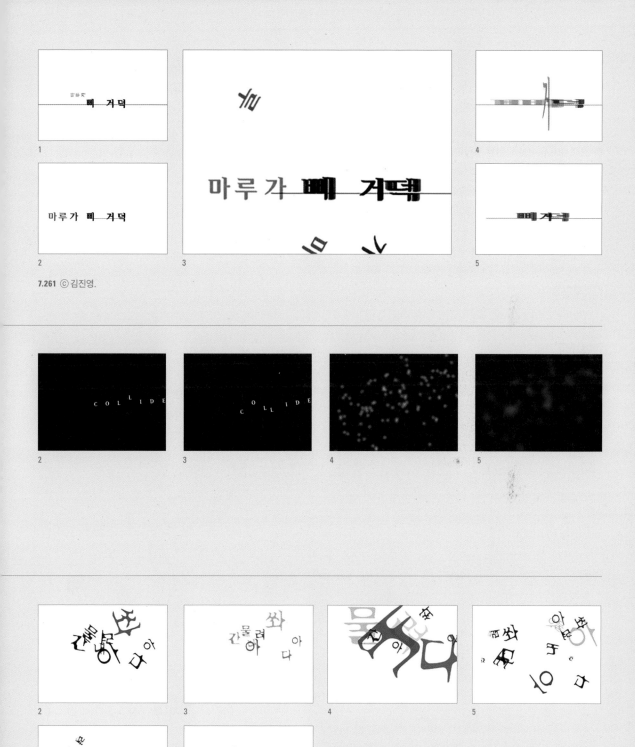

7.261 ⓒ 김진영.

억양의 시각적 동조

이 실습은 초등학교 입학식 첫날 어린 학생들이 학급에서 처음으로 자신을 소개하는 시나리오를 상상하며 그들이 말하는 대사의 음성과 억양을 묘사하는 것이다. 억양이란 말을 할 때 나타나는 음성의 변화, 즉 목소리의 어조이다. 이 프로젝트는 화자가 말하는 내레이션을 동화(動畵)시키는 것으로 음성을 무빙 타이포그래피로 제작하는 것이다. 타입들은 화면 속에서 어조를 흉내 내거나 단어 자체의 뜻을 지지할 수 있다. 대사를 화면에 등장시키는 것으로만 만족하지 말고 타이포그래피 속성을 통해 대사의 시각적 특징을 강조해야 한다.

| 실습 목표 |

○ 시간축 미디어에서 화자가 말하는 대사의 내용,
 성격, 감정, 성품, 행동, 반응을 시각적으로 묘사한다.
○ 목소리에 담긴 억양의 정서적 뉘앙스를
 시간과 움직임으로 표현한다.
○ 무빙 타이포그래피에서의 프레임, 숏, 신,
 시퀀스에 대한 개념을 체험한다.

| 실습 조건 |

○ 크기 | 640×480픽셀
○ 러닝 타임 | 자유
○ 사운드 | 무음(無音)

Read Me

• 동영상을 제작하기 이전에
 텍스트의 시각적 속성을 먼저
 결정한다. 그리고 현란한
 유혹들을 뿌리쳐라.

• 화자가 누구인가를 충분히
 분석해 음성을 대신할
 글자체를 신중히 선택한다.
 어린이의 천진함을 강조한다.

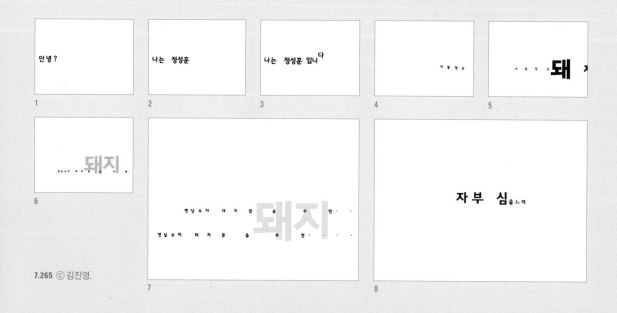

7.265 ⓒ 김진영.

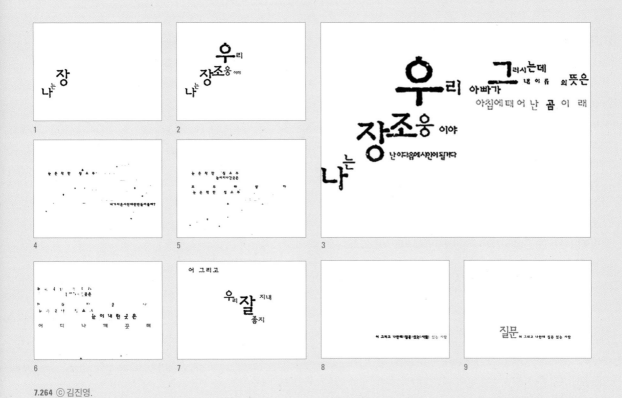

7.264 ⓒ 김진영.

7.266 ⓒ 김진영.

대사의 대비적 동조

이 실습은 영화나 드라마 속에서 남녀가 나누는 대사를 무빙 타이포그래피로 구현하는 것이다. 남녀의 관계는 연인, 부부, 오누이, 모자, 부녀, 친구, 직장 동료 등 무엇이라도 상관이 없다. 일상에서 문득 예전에 본 어느 영화의 대사가 떠오를 때가 있다. 이때 한두 마디의 짧은 대사는 영화의 긴 감동을 순식간에 이끌어 낸다. 주인공의 핵심 대사는 영화 전체를 대변하기 때문이다. 핵심 대사, 즉 육성에는 줄거리의 문맥, 화자의 감정, 신분과 직업, 상대방과의 관계, 당시 상황이나 환경, 음성의 크기나 톤, 성별 등에 따른 뉘앙스가 내재한다.

| 실습 목표 |

○ 무빙 타이포그래피의 장면 전환 기법을 연구한다.
○ 다이얼로그 형식의 화면 구조를 연구한다.
○ 육성에 담긴 뉘앙스를 움직임으로 시각화하는 능력을 기른다.

| 실습 조건 |

○ 주제 | 영화, 드라마, 소설, 오페라, 만화, 연극,
　창(타령) 등의 핵심 대사
○ 매체 | 퀵타임 동영상
○ 크기 | 800×600픽셀
○ 러닝 타임 | 자유
○ 사운드 | 배경 음악과 효과음(음성은 제외)

Read Me

• 모든 것이 움직인다. 오히려
　움직이지 말아라. 그리고 화면에
　서로 다른 움직임과 다른 거리를
　공존시켜라.

• 서로 다른 사람의 대사는 특히 크기,
　위치, 움직임에서 대비를 달리하라.

• 한 가지 기법, 한 가지 색채,
　한 가지 콘셉트, 한 가지 움직임!
　과욕은 금물이다.

• 구두점의 등장 효과를 생각하라.
　(조금 늦게 또는 다른 방향에서)

7.267 국악 〈심청가〉. ⓒ 이상근.

1

2

3

4

5

6

7

8

9

10

11

12

7.268 국악 〈춘향전〉. ⓒ이선수.

오늘의 날씨를 말씀드리겠습니다

텍스트의 움직이는 동조

이 실습은 TV 일기예보를 무빙 타이포그래피 동영상으로 제작하는 것이다. 여러분은 이 실습을 통해 일기예보의 기상캐스터가 된다. 이 실습의 시작은 신문이나 인터넷을 통해 오늘의 일기예보를 수집해 기온, 기압, 풍속, 풍향, 파고, 만조와 간조, 일출과 일몰, 강수량, 강수 확률 등 뉴스 정보로서의 형식을 갖추도록 한다. 일기예보의 내용은 의태적 성격을 많이 갖추고 있다. 예를 들어 크고 작음, 동서남북의 방향, 높고 낮음, 빠르고 느림, 멀고 가까움, 밝고 어두움, 많고 적음 등과 같은 것으로 이들은 디자인 방향을 설정하는 데 결정적 단서를 제공한다.

┃ 실습 목표 ┃
○ 무빙 타이포그래피에서 시각적·언어적 평형을 실습한다.
○ 뉴스라는 매체의 동적 단순성과 절제미를 체험한다.

┃ 실습 조건 ┃
○ 크기 ┃ 800×600픽셀
○ 색도 ┃ 컬러
○ 러닝 타임 ┃ 15초 내외
○ 사운드 ┃ 배경 음악 및 효과음 삽입

Read Me

• 불필요한 부계획적 움직임, 지나친 강조, 무절제한 치장 등은 공허하다.

• 화면에 텍스트가 어떤 상태(글자체, 방향, 크기, 위치, 색 등)로 등장하거나 사라질까를 연구한다.

• 텍스트는 어떻게 분절해야 할까(낱자로서, 낱말로서, 글줄로서, 문단으로서, 칼럼으로서)를 연구한다.

〈오늘의 날씨〉

처서(處暑). 전국이 대체로 맑고
오후 한때 구름 많음. 아침에 안개.
아침 최저 19-24°C, 낮 최고 29-32°C.
바다 물결: 전 해상 먼바다 1.5-3m,
　　　　　다른 해상 1-2m, 해상에 안개.
풍속: 서해 북서풍 7-13m,
　　　동해 북동풍 6-12m.
풍향: 서해 서풍, 동해 남서풍, 남해 남서풍.
파고: 서해 1-3m, 동해 1-2.5m, 남해 2-4m.
만조: 부산 10:24, 22:44, 인천 07:33, 20:08.
간조: 부산 04:05, 16:11, 인천 01:30, 14:00.
강수 확률: 서울 20%, 대구 30%, 부산 50%.
해뜸 05:54분, 해짐 19:15분.
달뜸 10:23분, 달짐 22:05분.

1

2

7

8

13

14

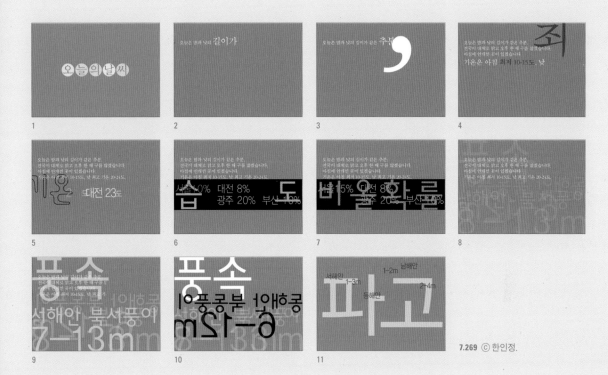

7.269 ⓒ 한인정.

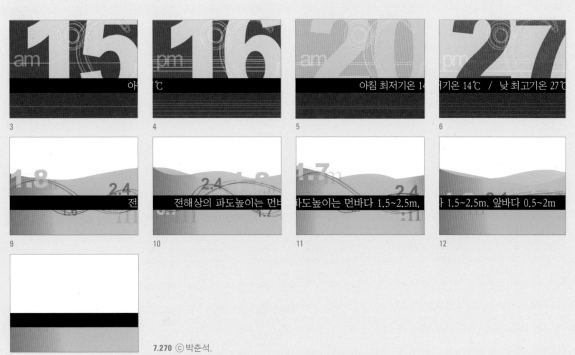

7.270 ⓒ 박춘석.

부록

ㄱ

가는 선 hairline 컴퓨터 프로그램에서 사용하는 가장 가는 선. → 헤어라인

가독성 可讀性 readability 본문에 대한 독서 효율의 정도. 독서 효율은 폰트의 종류와 조판 방법에 따라 정도가 다르다. 좋은 타이포그래피는 조형성, 독창성과 함께 글자의 가독성을 충분히 검토해야 한다.

가운데맞추기·중앙 정렬 centered 글줄이 중앙을 기준으로 좌우대칭으로 정렬된 상태.

갓머리 'ㅎ'에서 'ㅇ'을 제외한 부분.

강·흰 강 white river 본문 칼럼에서 낱말사이가 수직 혹은 사선으로 이어져 보이는 흰 공간의 흐름.

거터·물림선 gutter 펼침쪽에서 안쪽 마진에 해당하는 공간.

게슈탈트 gestalt '전체(whole)'의 윤곽이나 형태.

게슈탈트 심리학 베르트하이머(M. Wertheimer), 쾰러(W. Köhler), 코프카(K. Koffca), 레빈(K. Lewin) 등으로 대표되는 베를린학파가 제창한 심리학설로 일명 형태 심리학이라 한다. 게슈탈트란 자체적 구조 또는 체제를 구성하는 대상의 전체적 형태를 의미하는데, 베르트하이머에 따르면 인간에게는 대상의 형태를 그루핑하는 지각 심리와 전체 속에서 (전체를 구성하는 일원으로) 개별성을 파악하려는 심리가 있다고 한다. 그러므로 게슈탈트 이론은 전체를 부분들의 집합에 의한 결과이며, 부분보다 우월하다고 말한다.

겹기둥 세로 홑자에서 두 개로 모인 기둥. 바깥기둥과 안기둥으로 구분한다.

겹소리 발음할 때 처음과 나중이 다르게 되는 소리. 모음 'ㅑ, ㅕ, ㅛ, ㅠ, ㅐ, ㅖ, ㅘ, ㅝ, ㅖ, ㅟ, ㅢ'와 자음 'ㅊ, ㅋ, ㅌ, ㅍ, ㄺ, ㄿ, ㄾ, ㅀ, ㅆ, ㄵ'따위.

경서체 經書體 경서 전용 놋쇠 활자체. 조선 선조 시기에 『소학』『대학』『중용』『논어』『맹자』『효경』 등 경서를 언해해 찍어 여기에 나타난 글자꼴을 경서체, 활자는 경서자라고 함. 을해자 한글자보다 자형이 상하로 긴 네모꼴이며, 점획을 부드럽게 붓으로 쓴 느낌이 강조되었다.

고아 orphan 단락의 끝에 남겨진 한 개의 낱자.

고정물 헤드·고정물 제목 standing head 신문에서 규칙적으로 등장하는 섹션, 면수, 기사 등을 알리는 특별한 라벨. → 헤더

공간 디자인에서 정의하는 2차원 또는 3차원의 영역. 예를 들어 2차원의 공간은 이미지가 담긴 화면이고, 3차원의 공간은 건물이나 환경을 들 수 있다.

과부 widow 칼럼의 첫 부분이나 단락의 끝에 남겨진 한 개의 단어나 매우 짧은 글.

괘선 rule 직선을 의미하는 인쇄 용어. → 룰

교정쇄 proofs·갤리 교정쇄 galley proof 인쇄 원고의 오류를 발견하기 위해 시험 인쇄한 예상 인쇄물. 이를 살펴보는 과정을 '교정(proofread)'이라 한다.

구두점·월점 문맥의 논리적 구분을 위해 사용하는 반점(,) 온점(.) 물음표(?) 쌍점(:) 쌍반점(;) 줄표(—) 붙임표(–) 등의 부호.

구두점 걸기 hanging punctuation 칼럼의 시각적 정렬을 위해 구두점을 칼럼의 바깥쪽에 놓는 것.

구름 상자 skyboxes·구름 띠 skylines 신문에서 1면 상단의 문패 좌우에 있는 광고. 상자 형태이면 구름 상자라고 하며, 글자로만 되어 있다면 구름 띠라고 한다.

구문론 syntactics 기호나 심벌의 형식적 특성과 그들 간의 관련성에 대한 연구.

국제 타이포그래피 양식 International typographic style 일명 '스위스 스타일(Swiss style)'이라고 알려진 국제 타이포그래피 양식은 1950년대에 시작되었고, 1960년대와 1970년대에 더욱 발전했으며 1980년대에 극치를 이루었다. 이 양식의 실천가들은 디자인이야말로 여러 사회적 양태에서 매우 유용한 불가결의 요소라 믿고, 전 세계적인 디자인 양식으로 구현할 것을 주창했다. 이 스타일의 명료함, 정확함, 객관성은 많은 요소를 적절히 조절해 전체적 총체를 성취한다. 국제 타이포그래픽 스타일의 특성은 수학적 그리드, 산세리프 활자, 왼끝맞추기, 간명한 사진이나 도식적 다이어그램 등이다.

궁체 宮體·궁서체 조선 중기 이후 한글을 직접 붓으로 쓸 필요가 많아짐에 따라 궁중에서도 소설 베끼기, 편지 쓰기, 교서 쓰기 등이 활발하게 이루어졌다. 주로 궁중의 상궁들이 도맡아 쓰면서 저절로 아름다운 정자체, 흘림체가 형성되었고, 해방 이후 이 글씨가 궁중에서 이루어졌다 해서 궁중서체(宮中書體) 또는 궁체라고 부르게 되었다.

균형 전체에서 각 요소가 균등과 평형을 이루는 상태.

그리드·격자 grid 글자와 이미지 등을 정렬하는 데 사용하는 가상의 구조. 바둑판같이 생긴 격자망 패턴. 레이아웃의 수단인 그리드는 인쇄물의 시각적 질서와 일관성을 유지시키는 도구이다. 글자 크기와 글줄사이를 어떻게 설정할 것인가, 칼럼 너비를 얼마로 할 것인가, 여백을 어떻게 정할 것인가, 도판의 위치에 어떤 규칙을 부여할 것인가 등에 관여한다.

근접성 디자인 요소들이 서로 '귀속 또는 친화'되어 보이는 성질.

글꼴·글자꼴·자형 字形·자체 字體 글자가 이루어진 모양. 글자의 모든 속성을 포함하는 말이며, 활자보다 더 넓은 개념을 가진다.

글자 높이·활자 높이 type-height 주조 활자에서 몸통의 밑면부터 인쇄면(face)까지의 높이. 영어권에서는 0.9186인치가 사용된다.

글자사이·자간 character space·letter spacing '커닝(kerning)'이나 '트래킹(tracking)'과는 다른 개념으로 글자 사이에 존재하는 공간. 활자 조판에서는 활자의 크기를 기준으로 그 배수나 분수로 나타낸다. 사진 식자에서는 글자 사이를 글자너비보다 좁게 할 수 있는데 이를 마이너스 자간이라고 한다. 컴퓨터 조판에서는 유닛을 크거나 작게 조정해서 조판한다.

글줄 끊음 line breaks　왼끝맞추기나 오른끝맞추기 혹은 가운데맞추기에서 글줄을 끊는 것.

글줄길이·행폭 line length　글줄 왼쪽에서 오른쪽까지의 길이. 일반적으로 영문에서는 파이카로 표현한다.

글줄사이 line spacing·행간 行間 leading　글줄사이의 간격으로 첫 글줄의 밑선에서 다음 글줄 밑선까지의 거리.

기둥　홑자에서 세로로 된 줄기. 줄기가 글자 전체의 구조감을 지탱한다는 의미에서 비롯된 이름.

기호학 semiotics　인간의 커뮤니케이션 행동에 관한 모든 양태를 과학적으로 연구하는 학문. 기호학의 역사는 일찍이 플라톤(Plato)까지 거슬러 올라가지만 현대적 의미에서 기호학의 출발은 20세기 초의 작가 찰스 샌더스 퍼스(Charles Sanders Peirce)와 페르디낭 드 소쉬르(Ferdinand de Saussure)에 의해 구체적인 학문으로 자리 잡았다. 표현하고자 하는 사고를 대신하는 기호 시스템, 즉 언어를 분석적으로 연구하는 것 역시 기호학의 한 영역이다. 소쉬르가 최초로 깨달은 것은 "기호의 삶을 연구하는 과학도 있을 법한 일이다."라는 것이었으며, 그의 생각은 오늘날 언어, 문자, 비주얼 커뮤니케이션, 매스 커뮤니케이션, 수사학, 인류학, 심리학, 생물학 등을 포함하는 하나의 학문으로 성장했다.

꺾임　① 본문이 그래픽, 광고 또는 다른 본문의 주변을 둘러싸며 L자 모양으로 꺾인 형상. ② 한글 닿소리 글자의 오른쪽 끝에서 아래쪽으로 꺾인 부분으로, 이를테면 'ㄱ, ㅋ, ㅁ, ㄹ' 글자의 오른쪽 끝에서 아래쪽으로 꺾인 부분.

ㄴ

낱말사이 word spacing　낱말사이의 간격으로 워드 스페이싱이라고도 한다.

낱자 character　언어 시스템에서 소리나 의미를 기록하기 위한 기호. 낱자는 음성을 대신하는 음운 체계뿐 아니라 숫자, 구두점, 화폐 기호, 특수 문자 그리고 스페이스나 리턴, 탭처럼 보이지 않는 문자 등 모든 타이포그래피 기호를 포함한다.

내린 대문자 initial cap·drop cap·drop initial　문단이 시작하는 첫머리에 놓인 큰 대문자.

네모틀 글자　한글에서 탈네모틀과 형태적 특성을 구분하기 위한 명칭으로 보통 정사각형의 기본틀 속에서 이루어진 글자.

ㄷ

단락 paragraph　본문의 흐름에서 독자가 이해하기 쉽도록 내용상으로 매듭을 짓는 단위. 문법적 표현에서는 문단이라고 하며 타이포그래피의 짜임새에서는 단락이라고 한다.

단순　조형에 포함된 한 요소나 그룹의 구조, 물체, 구성, 형태가 시각적으로 쉽게 인식되는 상태. 일반적으로 단순한 형태가 복잡한 것보다 쉽게 지각된다.

대시 dash　엄밀히 말해, 대시는 엠 대시(—)와 엔 대시(–)로 구분한다. 하이픈(-)과는 다른 개념이다.

대판지 大版紙 broadsheet　신문의 전체 크기로 대략 14-23인치 이내이다.

더미 dummy　실제 제작된 페이지의 느낌을 파악할 수 있도록 모든 요소가 실물과 똑같이 제작된 가상의 글과 그림.

데스크톱 퍼블리싱 desk-top publishing　페이지 메이커의 아버지라 불리는 폴 브레이너드(Paul Brainerd)가 처음 사용한 용어로 1985년에 애플 레이저라이터의 출시와 함께 등장했다. 이것은 컴퓨터의 모니터 상에서 직접 인쇄물을 제작하거나 조절할 수 있는 장치이며, 포스트스크립트(Postscript)라 불리는 PDL(Page Description Language) 방식에 따라 문자, 형태 그리고 이미지를 모두 포함한 고해상도의 출력물을 얻을 수 있다.

두벌식　한글에서 초성과 중성 각각 한 벌로 글자를 생성하는 조합 구조. 정부에서는 두벌식을 표준자판으로 정했으나 아직 세벌식 글자판을 사용하는 이들도 적지 않다. 두벌식은 글자판에 배열한 한글 낱자의 숫자가 서른세 개로, 마흔다섯 개인 세벌식에 비해 적다. 그러나 세벌식에 비해 비과학적, 비합리적이라는 평가도 받는다.

둘러싸기 runaround·wraparound·skew·dutch wrap　텍스트가 이미지나 아트워크의 주변을 둘러싸는 것.

들여짜기 indent　문단의 시작 부분을 독자가 쉽게 찾을 수 있도록 첫 줄을 조금 들여 쓰는 조판 기법으로, 보통 한 자에서 두 자 정도를 들여 짠다. 일반적으로 표제, 장, 절의 시작, 인용문, 주 등도 표준 짜기보다 몇 자 들여서 짠다. 일반적으로 긴 글줄은 많이 들여 짜고 짧은 글줄은 적게 들여 짠다.(반대어: 내어짜기)

등　① 활자 막대의 부분 명칭으로 활자에서 몸(body)의 뒷면. ② 책을 제본한 쪽의 책등.

디센더 descender　알파벳에서 소문자 엑스-하이트를 기준으로 베이스라인에서 디센더라인까지의 공간(예를 들어 g, j, p, q, y).

디지털 타입 digital type　숫자로 코드화된 데이터가 그리드 상의 각 위치에 부합하는 점으로 구현되는 타입. 그러므로 폰트는 컴퓨터에 디지털 정보로 입력된다. 디지털 타입은 점으로 표현되는 비트맵 타입과 윤곽선으로 표현되는 벡터 타입으로 크게 나눌 수 있다.

디폴트 default·사전 설정 preset·기본 설정 factory setting　하드웨어나 소프트웨어가 제품으로 출시될 당시에 정해진 초기 설정값. 사용자가 설정을 변경해서 새로운 값이 시스템 프리퍼런스 파일에 저장되기 전까지 계속 유지된다.

딩뱃 dingbat　강조나 효과를 위해 사용되는 장식용 타입들(방점, 별, 사각형 등).

ㄹ

라이노타입 Linotype 독일의 식자기 및 타입 제작 회사에서 1886년 독일 출신의 미국인 오트마르 머건탈러가 발명한 타입 주조 식자기로, 키보드를 두드려서 한 줄씩 주조한다. 라이노타입이라는 이름은 글줄 단위로 주조하는 데서 따온 이름이다. 이 방식은 1970년대까지 유일한 주조 방식이었다.

라인 아트 line art 그레이 스케일의 반대 개념으로 회색 단계가 없이 검정과 흰색만으로 이미지를 일치시킨 것.

러닝헤드·머리제목 running head 책에 관한 기본 정보를 제공할 목적으로 각 페이지의 머리 부분에 지속적으로 등장하는 요소. 가장 일반적인 방법은 페이지마다 제목을 포함하는 것인데, 왼쪽 페이지에는 책의 표제를 표시하고 오른쪽 페이지에는 장 제목을 표시하거나, 왼쪽에 장 제목을 표시하고 오른쪽에 소제목을 표시하는 방법이 있다. 러닝헤드는 반드시 본문과 구별되도록 훨씬 작은 크기에 본문과 같은 글자체를 선택하는 것이 좋다.

레이아웃 layout 편집 디자인 과정에서 지면 위에 텍스트나 이미지 등의 구성 요소를 정보 전달이라는 목적에 따라 효과적으로 배치하는 행위.

레딩 leading 각 글줄사이의 공간으로 포인트로 측정된다.

렉토 recto 펼쳐 놓은 책의 오른쪽 페이지. 1쪽은 항상 오른쪽 면에서 시작된다. 왼쪽 페이지는 버소(verso)라 불린다.

레트라세트 Letraset 1961년부터 팬톤(Pantone) 컬러, 컬러 이미지 시스템, 필름 그리고 드라이 트랜스퍼 레터링(일명 판박이 글자) 등의 매우 다양한 디자인 상품을 판매하는 회사. 특히 윗면을 문질러서 아랫면에 있는 글자나 형태를 전사하는 드라이 트랜스퍼 레터링은 디자이너가 붓을 사용하지 않고도 글자를 구현할 수 있는 간편한 제품이다.

로고 마크 logo mark·워드 마크 word mark 기업이나 단체의 이름을 도형화한 것으로 심벌마크에서 발생하는 유사성이나 장기간의 홍보 과정을 줄일 수 있는 장점이 있다. 그러나 로고 마크는 심벌마크보다 경영 이념이나 사업 성격 등을 반영하는 상징성이 부족한 것이 단점이다. 따라서 이러한 점을 보완하기 위한 방편으로 로고 마크에 특정한 연상을 가능케 하는 도형이나 이미지를 첨부해 필요한 경우 그 도형만 끄집어내어 심벌마크로 사용할 수 있는 로고 마크+심벌마크와 같은 유형이 등장한다.

로고타입 logotype 상품이나 회사 또는 단체명 등을 효과적으로 지각시키려는 목적에서 독특한 시각적 특성을 부여한 글자.

로만 roman ① 이탤릭체에 반대되는 개념으로 똑바로 선 타입. 노멀(normal) 또는 레귤러(regular)라고도 함. ② 이탈리아의 베니스에서 니콜라스 장송(Nicolas Jenson)이 고대 로마의 비석 문자를 근거로 1470년에 발표한 엄격하고 균형잡힌 형태를 표방하는 글자체들을 일명 로만 타입페이스라 한다.

루프 loop g에서 아래로 둥글게 굽은 획.

룰 rule 타이포그래피에서 사용하는 괘선. → 괘선

리버스 reverse·dropout 어두운 바탕 위에 흰색 글자를 놓는 인쇄 기법. → 백자

리플렛·전단 傳單 leaflet·핸드빌 handbill 한 장짜리 인쇄물 또는 광고.

ㅁ

마진 margin 지면에서 글자들이 인쇄되지 않은 사방의 빈 영역 또는 칼럼 사이의 공간.

망점·하프톤 halftone 패턴화된 아주 작은 점들로 변환된 사진이나 드로잉. 스크린 상의 점들로 변환된 이미지는 다시 인쇄 윤전기를 통해 회색 계조로 재현된다.

맞춤선·기준선 오프셋 인쇄용 대지에서 사진이나 이미지가 들어갈 위치를 표시하거나 또는 인쇄할 경계를 표시하는 선.

매트릭스 matrix 사진 식자에서 식자가 생성되는 원고.

머건탈러 라이노타입 Mergenthaler Linotype 1886년에 오트마르 머건탈러가 발명한 최초의 행 주조 식자기를 생산한 회사. 이 회사는 그 후 약 100년이 지나서 라이노트론 CRT 디지털 식자기(Linotron CRT digital typesetter)와 라이노 레이저 폰트(Linotype laser font)로부터 타입이 출력되는 라이노트로닉 레이저 이미지세터(Linotronic laser imagesetter)를 생산했다. 라이노타입의 이미지세터는 거의 모든 폰트를 입력할 수 있으며, 데스크톱 퍼블리싱을 위해 고해상도의 디자인을 출력한다.

면지 end paper·end leaves 책의 속장과 표지를 연결하기 위해 표지의 안쪽에 붙이는 네 쪽의 종이. 표지와 속장의 접착부를 보강해 책의 내구력을 증대한다.

명조체 明朝體 중국의 명나라 시대에 유행하던 한자 해서체의 특징을 본떠 만든 활자체. 활자의 가로선은 가늘게 나타내되 끝 부분을 삼각형으로 하고, 세로선은 일정한 굵기로 아주 굵게 하며, 좌향 사향선은 점점 가늘게 우향 사향선은 점점 굵어진다.

모노타입 Monotype 키보드로 타자하면 주형(matrix)으로부터 한꺼번에 모든 글자들이 타입세팅되는 영국의 식자기 및 타입 제작사. 이 기계는 1897년에 톨버트 랜스턴(Tolbert Lanston)이 발명했고, 이로 말미암아 명실공히 완벽한 자동 주조 식자 시대의 문이 열렸다.

모던 modern 18세기 말에 디자인된 글자체들을 통칭하는 용어로 수직적 강세, 가느다란 세리프, 두껍고 가느다란 두께 사이의 뚜렷한 대조가 특징이다.

모듈러 레이아웃 modular layout 페이지를 직사각형의 조각 형태들로 채워 가는 디자인 시스템.

모아쓰기 한글과 같이 음소들이 모여 음절을 구성하는 글자 형태. 같은 음소라 해도 모이는 구성에 따라 형태의 차이가 생긴다.

몸·바디 body·포인트스타일 point style 활자의 부분 명칭으로 활자 자면의 돌기부를 제외한 사각기둥을 말하며 등, 배, 옆, 어깨, 다리의 각 면으로 둘러싸인 입방체.

묘비 tombstoning·bumping·butting heads 모든 것이 똑같은 모양인 상황을 빗대는 말로, 서로 충돌할 듯 나란히 서 있는 두 개의 헤드라인. → 범핑

무게 중심선 글자의 시각적 무게 중심에 대한 원칙으로, 한글의 무게 중심은 창제 당시에는 중심에 있었고, 이후 손글씨의 영향으로 자연스럽게 기둥선이 있는 오른쪽으로 치우치다가 오늘날에는 두 곳으로 나뉘었다. 예를 들어 '가'는 오른쪽에, '을'은 가운데에 그 중심이 놓인다.

무아레 moire 사진이 스크린으로 인쇄될 때, 망점끼리 겹친 혼탁.

문패 nameplate·flag → 제호

물려짜기·행잉 인덴트 hanging indent 단락의 첫 줄은 왼끝맞추기로 하고 다른 줄들은 모두 조금씩 들여 쓴 것.

민라인 meanline 소문자 높이에 의해 나타나는 상상의 선으로 어센더는 포함하지 않는다(x-라인과는 근본적으로 다르나 같은 의미로 사용하기도 함).

밑줄 글자의 밑에 그어진 선.

ㅂ

바 bar 굵은 선. 주로 장식이나 고정형 제목 또는 부제목들을 둘러싸는 데 사용한다.

바탕 우세한 형태가 없이 형 뒤에 놓인 배경이나 공간.

반각 전각의 1/2 너비.

반각대시 붙임표, 반각 줄표, 짧은 줄표, 하이픈 등.

반형태 counterform 형태의 상대적 개념으로 형에 의해 생기는 여백 또는 공간.

발행인 난 masthead 신문에서 발행인 및 편집인, 소재지, 발행일 등을 포함한 텍스트 블록. 대개는 1면 상단에 위치한다.

방점 딩뱃의 한 요소로 본문에 있는 목록들이 주의를 끌도록 하는 큰 점.

백자 reverse type 어두운 바탕에 놓인 흰 글자.

버소 verso 편집 디자인에서 왼쪽 페이지. '짝수쪽'은 항상 버소에 있어야 한다.

범핑·범핑 헤드 bumping·butting heads 인접한 제목들이 서로 충돌하는 현상. 가능하면 이러한 상황을 피해야 한다. → 묘비

베이스라인 baseline 대소문자를 막론하고 모든 낱자의 기초가 되는 가상의 선으로 소문자 x의 밑변에 해당한다.

베이스라인 맞춤 서로 다른 크기나 폰트로 된 글자 조합을 기준선에 맞추어 정렬하는 것.

베이스라인 이동 글자를 정렬할 때 베이스라인으로부터 위나 아래로 이동하는 프로그램 명령어.

벡터 폰트 vector font 벡터 방식으로 글자를 재현하는 폰트. 프린터나 모니터에 나타나는 글자를 점의 집합이 아닌 윤곽선 데이터로 기억하는 방식. 벡터 폰트는 글자의 각 좌표값을 계산해야 하므로 비트맵 폰트에 비해 재생하는 시간이 더 걸린다. 글자가 정교하고 확대 및 축소가 정확하다.

변형폭 칼럼 하나의 체계 안에서 표준 칼럼폭과 달리 더 좁거나 넓은 폭으로 조판된 것.

본문 표제나 각주, 부록 등과 구분되는 인쇄물의 주된 텍스트.

본문 타입 본문으로 사용되는 타입. 일반적으로 6포인트에서 12포인트 내외 크기이다.

볼드 페이스 bold face 보통의 글자보다 두껍고 무거운 글자로 강조가 필요한 경우에 사용한다. BF로 표시된다.

부표 浮標 더미에서 빈 공간에 사진이나 제목들을 처리한 표시. 디자이너는 쉽게 간파할 수 있지만 일반인에게는 낯설고 그 의미가 전달되기 어렵다.

분리선 지면에서 다른 요소를 분리하기 위한 괘선.

블러드 blood 지면에서 인쇄될 영역의 재단선을 넘어 밖으로 확장된 요소.

비트맵 폰트·점 폰트 bitmap font 벡터를 기반으로 그린 윤곽선 폰트와 구별되는 개념. 픽셀 또는 점을 기반으로 그린 폰트. 일반적으로 비트맵 폰트는 포스트스크립트 타입1 폰트를 모니터에 뿌릴 때 필요하기 때문에 항상 함께 있어야 한다(종종 스크린 폰트라 불린다). 따라서 글자가 모니터에 정확히 재현되기 위해서는 각 크기의 비트맵 폰트가 컴퓨터 안에 저장되어 있어야 한다(fixed-size라 불린다). 그러나 ATM이 인스톨되어 있다면 인쇄를 위해 모든 크기의 비트맵 폰트가 필요하지는 않다. 프린터는 비트맵 폰트를 사용해 인쇄하는 것이 아니기 때문이다. 트루타입 폰트는 윤곽선 폰트이기 때문에 비트맵 폰트를 필요로 하지 않는다.

ㅅ

사설출판운동 Private Press Movement 전통적 방법에 따라 책을 만드는 개인 및 소규모 출판사들의 영향을 말한다. 20세기 초부터 시작된 이 운동은 오늘날까지 그 명맥을 이어온다. 이 운동은 비례, 조화, 고전 글자체의 사용, 페이지 상에서 타이포그래피 요소들의 대칭적 정렬 그리고 섬세한 인쇄를 지향한다는 특징이 있다. 북 아트(book art)란 사설 인쇄소에서 생산된 디자인을 말한다. 한정판(limited edition)이라든가 'one of books'라는 개념은 이처럼 수공예적 생산 방식에서 비롯한 말이다. 일부 예술가는 이러한 전통적 생산 방식이 인쇄나 타이포그래피에서 더욱 심미적이며 완벽한 결과를 얻을 수 있고 새롭고 독특한 포맷을 실험할 수도 있으며 기능적이고 엄선된 형태를 구현할 수 있다고 믿는다. 브루스 로저스(Bruce Rogers)나 프레데릭 가우디(Frederic Goudy)와 같은 사람들은 철저히 전통 방식의 복원을 주장했다.

사진 제공 사진을 제공한 사람에 대한 정보. 종종 회사의 명칭과 함께 기록된다.

사진 해설 사진이나 일러스트레이션의 정보. → 캡션

산세리프 sans serif 세리프가 없는 글자체를 지칭하는 것으로, 세리프란 로마자의 가로 또는 세로획의 끝에 가늘고 뾰족하게 돌출된 부분을 말한다. 프랑스어인 'sans serif'는 영어로 'without serif'라는 의미이다. 최초의 산세리프체는 1916년에 영국의 캐즐론(W. Caslon) 4세에 의해 제작되기 시작했다. 당시 런던에는 그리스 조각 전람회가 열려 그리스 취향이 성행했는데, 굵기가 일정한 그리스 글자에 착안해 장식체의 용도로 제작되었으나 큰 호응을 얻지 못했다. 당시에는 세리프가 없었던지라 산세리프체는 사람들에게 그로테스크하게 보여 독일어인 그로테스크체라는 이름을 갖게 되었다. 그로테스크체는 영국의 신문《런던 뉴스》가 1920년부터 고속 윤전기로 인쇄하기 시작하며 제목용 글자체로 애용되었고, 이후 1924년에는 바이어(H. Bayer)가 기능주의적 입장에서 바우하우스의 로고와 인쇄물에 적용했다.

삼분각 글자너비의 1/3 만큼에 해당하는 공간.

생략 부호 글이 생략되었음을 알리는 여섯 점(……).

서브헤드 subhead 헤드의 내용을 보존하는 것으로 헤드와 본문의 가교 역할을 한다. 따라서 헤드와 본문과 대조를 이루도록 디자인하는 것이 바람직하다.

섬네일 thumbnail 디자이너의 발상을 작은 크기로 그린 스케치.

세리프 serif 가로획 또는 세로획의 끝에 가늘고 뾰족하게 돌출된 부분.

세벌식 한글에서 초성자 한 벌, 중성자 한 벌, 종성자 한 벌을 모아 글자를 조합하는 구조.

솔리드 solid ① 부가적인 글줄사이가 추가되지 않고 조판된 글줄. ② 100%의 농도로 인쇄된 색(또는 검정).

수동 사식 조판 작업을 할 때 식자공이 청타 기계를 이용해 한 글자씩 직접 손으로 채자하면서 인쇄하는 사진 식자 기술. 수동 사식기는 글자의 음화상을 입력한 글자판을 사용하고, 광학적으로 확대와 축소를 해 글자를 필요한 크기로 만든 다음 감광재 위에 연결하는 방식을 취한다.

수동 주조 활자 상자에서 낱개의 금속활자들을 직접 채자해 활자 막대에 모으는 방법. 이러한 방법은 1450년에 구텐베르크에 의해 발명되었으며, 활자 주조에서 매우 중요한 발전의 계기가 되었다.

스워시 레터 swash letters 글자의 모습이 마치 호박 넝쿨과 같이 곡선을 이루는 장식체.

스크린 screen 회색 톤을 만드는 데 사용되는 작은 점들의 패턴. 사진을 스크린으로 만든다는 것은 사진을 하프톤으로 변환시킨다는 의미이다.

스크립트체 script 손글씨에 기초해 만든 글자체. 대개 글자들을 가는 획으로 연결한다.

스타일 목록 데스크톱 퍼블리싱 프로그램에서 선택한 텍스트에 즉각적으로 속성을 적용할 수 있는 코딩 포맷으로 크기, 글줄사이, 색 등의 스타일을 설정할 수 있다.

스템·기둥 stem 글자에서 수직 또는 대각선의 획.

슬랩 세리프 slab serifs 베이스라인에 정렬되는 넓적한 직사각형 세리프. 일반적으로 다른 획에 비해 굵거나 같다.

시각 언어 문자를 제외한 시각적 의사 전달 수단으로, 조형 원리를 언어적 구조처럼 논리적이고 객관적으로 설명하려는 의도에서 비롯한 용어이다. 이 이론은 현대 조형 예술의 전반에 걸쳐 모두 존재하며, 지속적으로 연구가 이루어지고 있다.

시각적 구문 형태 구조 또는 시각적 조직이라는 관점에서 요소들의 관계를 파악하거나 설정하는 것.

시각적 통일 최종적이며 전체적인 관점에서 상관되는 각 요소들의 상호 보완적 결합이나 연관성.

시각 정렬 타이포그래피에서 시각적으로 정렬되도록 하는 조정. 기계적 정렬은 대부분 시각적으로 불규칙하게 보이기 때문이다.

시세로 cicero 대략 미국의 파이카와 비슷한 유럽식 타이포그래피 측정 단위.

신명조 최정호가 새로 만든 오늘날의 일반적인 바탕체로 예전의 명조체(오늘날의 순명조)와 구분 짓기 위해 만든 이름. 오늘날에는 이 활자체가 바탕체의 대표격이 되었다.

심벌 symbol 외형은 기호와 유사하나 직접적 의미보다는 상징적, 비유적 성격이 더 강하다.

ㅇ

아스키코드 ASCII code 1962년에 정의한 미국 표준 정보 교환 코드(American standard code for information interchange code)의 이니셜. 이 코드는 키보드에서 기본적으로 사용되는 글자와 숫자, 기호(엔터, 탭과 같이 출력되지 않는 글자도 포함) 256자에 대해 고유 번호를 부여해서 어떤 플랫폼에서도 동일하게 인식할 수 있도록 업계 표준으로 정한 텍스트 전용 파일 포맷이다.

아이콘 icon 지시하고자 하는 실제의 대상을 닮게 그린 기호.

안티에일리어싱 anti-aliasing 모니터와 같은 저해상도 장치에서 비트맵 이미지나 텍스트가 들쭉날쭉한 모양으로 재현되는 계단 현상을 없애 주는 기법. 중간 톤의 픽셀을 추가하는 방식으로 물체의 가장자리 색상이 배경색과 혼합될 수 있도록 해당 픽셀의 농도를 평균화한다.

암·팔 arm T나 E에서와 같이 한쪽이나 양쪽으로 돌출된 수평획.

암피트 armpit 기사의 제목이 사진이나 다른 제목의 위쪽에 놓여 보기 거북하게 느껴지는 레이아웃(본래 겨드랑이 또는 불유쾌하다는 의미).

애거트 agate 신문 칼럼의 공간을 측정하는 데 사용되는 수직적 단위. 1애거트는 5와 1/2포인트이며, 14애거트는 1인치이다.

얀 치홀트 Jan Tschichold(1902-1974) 독일 태생의 타이포그래픽 디자이너. 라이프치히 그래픽서적예술학교와 드레스덴 공예학교에서 수학했다. 1928년에는 타이포그래피를 체계화한 『뉴 타이포그래피』를, 1935년에는 스위스에서 『타이포그래픽 디자인(Typographische Gestaltung)』을 발간했다. 1954년에 미국 그래픽아트협회로부터 금상을 수상했으며, 런던 왕립미술학회(Royal Society of Art)로부터 '명예 왕실 공예 디자이너(H.R.D)' 칭호를 부여받았고, 1956년에는 구텐베르크상을 수상했다. 그가 디자인한 타입페이스는 사봉(Sabon) 등이 있다.

양끝맞추기 justified 낱말사이의 공간이 기계적으로 조정되어 글줄의 오른끝과 왼끝이 가지런히 정렬된 상태.

어센더 ascender 영문 소문자에서 엑스-하이트 보다 위로 올라간 부분(예를 들어 b, d, f, h, k, l, t).

어센더라인 ascender line 영문에서 소문자의 어센더 위쪽 끝 부분이 정렬되는 기준선.

어용론 語用論 pragmatics 기호를 사용자 입장에서 연구하는 것으로 기호론의 한 분야.

어퍼케이스 uppercase 대문자.

에밀 루더 Emil Ruder(1914-1970) 스위스 태생의 그래픽 디자이너이자 교육자. 1942년에 바젤예술공예학교(Basel Allgemeine Kunstgewerbeschule)에서 타이포그래피 과목을 맡으며 교육자로서의 길을 걷기 시작했다. 1965년에는 학장에 부임한 후 그가 생을 마감할 때까지 근무했다. 1967년에 자신이 진행한 수업 내용을 담은 『타이포그래피(Typographie)』라는 저서를 간행함으로써 그의 철학을 세상에 알렸다.

엔 en 엠의 1/2 너비만큼에 해당하는 직사각형. 즉 10포인트의 엔은 5포인트의 너비와 10포인트만큼의 높이에 해당하는 공간이다.

엠 em 과거 활자 시대에 사용하던 용어로 글자 크기만큼의 정사각형에 해당하는 공간. 즉 10포인트 크기의 엠은 10포인트만큼의 너비와 높이에 해당하는 공간이다.

엠퍼샌드 ampersand 'and'를 대신하는 타이포그래피 부호 '&'.

여백 white space 지면에서 글자나 아트워크가 남긴 공간.

연속성 good continuation 구성이나 포맷에서 시각 요소들의 관련성을 지각하기 위해 움직이는 시선의 방향이 중단되지 않고 끊임없이 이어질 수 있는 조건.

오른끝맞추기 flush right & raged left 요소들의 끝이 오른쪽에 맞추어 정렬된 상태.

오블리크 oblique 경사진 로만체로 일반적인 이탤릭체와는 다르다. 오블리크체는 곡선적 요소들을 배제한다.

온자·온글자 닿자와 홀자가 모여 온전한 소리를 이루는 마디 글자로, 1992년 12월에 문화체육부에서 발표한 '글자체 용어 순화안'에서 '낱자(자모)가 모여 이루어지는 온전한 글자'라고 정의한 말.

올드 고딕 old gothic 19세기 이전에 디자인된 고딕 글자체. 다양한 고딕 스타일 글자체가 개발됨에 따라 점차 퇴조되는 경향이 있지만, 얼터네이트, 프랭클린 고딕, 코퍼플레이트 등은 현재까지도 널리 애호받고 있다.

올드 로만 Old Roman 트라야누스 황제의 기념비(Trajan Column, 114년)에 새겨진 글자들을 모태로 하는 글자체. 위엄 있고 장엄한 인상을 준다. 로만 타입페이스의 가장 근본이 되는 형태로 인정받는다.

올드 스타일 old style 15세기부터 18세기까지의 타입페이스 스타일로서 모던하며 굵고 가는 대조, 손글씨의 영향, 삼각형 모양의 곡선 세리프가 특징이다. 대표적인 글자체로는 캐즐론과 개러몬드가 있다.

요하네스 구텐베르크 Johannes Gutenberg 독일 마인츠 출생의 근대 활판 인쇄술의 발명자. 1434-1444년경 스트라스부르에서 인쇄술을 발명했다. 구텐베르크는 1437년 전후부터 도서 제작의 수단으로 활판 인쇄를 착상해 납 활자 주조에 착수했고, 목제 인쇄기를 제작했다. 1445년경에 주조 활자에 의한 활판 인쇄에 성공했다. 이전의 인쇄술과 달리 오늘날과 같은 주석과 납의 합금으로 활자를 주조하기 쉽게 하고 황동의 활자 거푸집과 자모를 연구해 다량의 활자를 정확히 주조할 수 있도록 했으며, 판을 만들고, 인쇄지를 고정할 수 있도록 개량했다. 양면 인쇄를 할 수 있는 인쇄기를 제작했고, 마인츠로 돌아와 1450년경에 금은 세공사인 J. 푸스트와 함께 인쇄 공장을 만들어 천문력이나 면죄부 등을 인쇄했다. 기술이 발전함에 따라 2-3년 후 『36행 성서』와 『42행 성서』를 인쇄하게 되었는데, 이것이 바로 구텐베르크 성서이다.

완성형 한글의 구조적 분류 방법에서 조합형의 상대적인 말. 조합형은 닿자, 홀자, 받침들을 만들어 하나의 낱자로 모으지만, 완성형은 음절에 해당하는 모든 낱자들을 만들어 사용한다.

왼끝맞추기 flush left & raged right 글줄의 왼쪽은 한 선에 가지런히 정렬되나 오른쪽은 그렇지 못한 상태.

원도활자 시대 한글의 원도활자 시대는 6·25 전쟁 이후 자모 조각기와 사진 식자기의 도입으로 시작된다. 실제 크기로 활자의 씨글자(種字)를 직접 새기던 새활자와 달리 일정한 크기의 활자 원도를 설계하면, 자모 조각기 혹은 사진 식자기의 렌즈에 의해 축소와 확대가 자유로이 이루어지면서 활자체가 제작된다. 원도활자 시대 중 1970년대 후반부터는 이러한 활자의 원도를 전산 입력함으로써 전산 활자가 제작되었고, 최근에는 여러 가지 타입 개발 소프트웨어가 출시되어 원도를 바탕으로 하지 않아도 컴퓨터 화면에서 직접 제작할 수 있게 되었다.

유니코드 unicode 세계 모든 나라의 언어를 통일된 방법으로 표현할 수 있도록 제안한 국제적 코드 규약. 애플 컴퓨터나 마이크로소프트, IBM, 썬 마이크로시스템즈, 노벨 등 미국 기업들이 중심이 되어 설립한 유니코드 컨소시엄이 제창했고, 1993년에 ISO의 표준(ISO·IEC10646)으로 인증되었다. 유럽 문화권에서는 30자 안팎의 알파벳과 몇 가지 특수 글자들을 표현하기에 1바이트로도 충분하다. 그러나 한글, 한자 일어 등은 구조가 영어와 달라 1바이트로는 표현이 불가능하기 때문에 일반적으로 2바이트를 사용한다. 본질적으로 유니코드는 16비트를 사용해 하나의 글자를 표현한다.

유사성 similarity 모양이나 외곽 등이 서로 비슷해 시각적으로 서로 닮아 있거나 같은 그룹으로 보이는 상태.

윤곽 contour 형태를 한정하는 면의 꼭짓점 가장자리 또는 외곽선.

윤곽선 폰트 outline font 글자의 윤곽을 선으로 저장하고 표현하는 폰트. 이 폰트는 하나의 크기에 대한 데이터만으로 자유롭게 크기나 기울임, 각도 등을 처리하므로 데이터 양이 극히 적고, 크기를 확대해도 형태가 정확하다. 그러나 출력하는 크기에 맞추어 좌표로 계산하고 그 내부를 채우는 과정이 필요하므로 속도가 느린 것이 단점.

의미론·어의론 semantics 언어학에서 기호의 의미를 연구하는 분야.

이니셜·머리글자 initial 문단의 내용이나 인쇄물을 강조하기 위해 문단의 첫 글자나 단어를 장식적인 대문자로 처리하는 것. 역사적으로 이니셜은 로마인들이 약자나 약칭을 좋아해 문장의 첫 글자를 본문과 다르게 대문자나 장식성이 풍부한 글자로 쓴 것에서 출발한다. 중세 필사본에서는 동식물 모양 등 세공이 복잡한 디자인이나 선명한 색채(특히 붉은색을 사용)를 사용해 예술성이 풍부한 디자인이 많이 존재한다. 이 전통은 오늘날까지 이어져 이니셜을 손으로 직접 쓰는 예가 있다.

이어·귀·꺾임 돌기·꺾임 부리 ear ① 신문 제호의 양편에 있는 텍스트나 그래픽 요소. ② 낱자에서, 꺾인 부분에서 튀어나온 획으로 주로 오른쪽 위나 아래의 꺾인 부분에서 튀어나온 획이 있다.

이중합자 digraph 이중 모음을 표현하기 위해 사용된 두 개의 모음을 하나로 합한 리거처다.

이탤릭 italic 오른쪽 사선 방향으로 비스듬히 기울어진 글자체.

익스팬디드·익스텐디드 expanded·extended 표준보다 너비가 넓은 글자.

인덴트 indent 새로운 단락을 지시하기 위해 첫 글줄의 앞부분에 주어지는 공간.

인용 quotes 기사화된 누군가의 말.

인용구 liftout quote·pull quote·breakout 페이지 디자인에서 사용하는 용어로 인용문을 그래픽적으로 처리한 것. 종종 볼드나 이탤릭체 또는 밑선이나 스크린을 사용한다.

인큐내불라 Incunabula 15세기 구텐베르크의 인쇄술 발명부터 약 반세기 동안의 유럽 인쇄를 일컫는 말.

ㅈ

작은 대문자 small capitals 소문자 엑스-하이트와 같은 높이를 가진 대문자 세트로 흔히 참조나 약자 표시에 사용된다.

장평 長平 장체와 평체의 줄임말.

저작권 copyright 재생산될 가능성을 고려해, 권리를 보호할 목적으로 권한을 기록한 내용. 저작권은 세계저작권협회(Universal Copyright Convention, UCC)에서 제정된 법에 근거한다. 저작권의 허용 범위는 나라마다 조금씩 다르지만, 대개 '기간'을 근거로 한다.(대부분의 나라는 저작자의 사후 50년까지) 미국의 팬아메리칸(Pan American) 협정은 등록에 의해 확립된 '지적 자산'의 소유권(저작권의 법적 선언)을 선언했다. → 판권

저작권 표시 copyright notice 소유권에 대한 표시. 이것은 'copyright'라는 용어와 '@' 기호, 출판년도 그리고 저작권 소유자의 이름 등을 표시한다.

저작권 프리 copyright-free 올바른 묘사는 'royalty-free'인데, 유저가 사용할 수 있는 물품이 요금이나 인세로부터 자유롭다는 뜻이다.

절대 행간 absolute leading 텍스트의 글줄사이가 고정된 상태. 일반적으로 포인트를 사용한다.

정렬 alignment 글자나 이미지 등이 실제로 보이지 않는 수직 또는 수평선에 맞추어 배치된 것.

정지 靜止 static 저항하는 힘이 서로 동등해 움직임이 일어나지 않는 상태.

정합 整合 register 인쇄에서 서로 다른 색판들을 정확하게 겹치는 것.

제본 製本 book binding 용지나 인쇄물을 실이나 철사로 묶고 표지를 붙여 책의 형상으로 묶는 것. 제책이라고도 하며, 양장(洋裝) 제본과 가제본(假製本) 또는 보급판 제본 등이 있다.

제판 製版 engraving 인쇄에 사용할 동판이나 연판, 필름 등의 판을 만드는 것. 손으로 조각한 목판도 있을 수 있지만 오늘날의 제판 방식은 거의 모두 사진 제판이다. 사진 제판의 공정은 원고로부터 네거티브 원고를 만들고 감광액을 칠한 금속판에 그 원고를 밀착시켜 그것을 부식액으로 식각(蝕刻)해 금속판의 비화선부(非畵線部, non-printing area)의 표면을 볼록하게 만드는 과정이다.

제판 원고 camera-ready art 인쇄 제판을 위해 모든 작업이 마무리된 사진촬영용 교료지(校了紙).

제호·문패 flag·nameplate 신문 1면 상단 머리에 놓이는 신문의 명칭.

조직 system 집합된 전체로부터 관련되거나 상호 의존적인 요소들의 집합.

조판 組版·판짜기 composing 원래는 금속활자 및 괘선과 공목 등을 조합한 활판 인쇄용의 판(또는 그 판을 짜는 작업)을 의미한다. 그러나 실제 활자를 사용하지 않는 오늘날에는 반드시 활자 조판만을 의미하지는 않는다. 오늘날의 조판이라는 개념은 페이지 상에 글자와 이미지 등을 레이아웃하는 작업 과정을 의미한다.

조화 harmony 평면과 입체의 구성이나 형 또는 구조에서 시각 요소들이 심미적으로 조화롭고 질서 있게 보이는 상태.

조합형 한글의 구조적 분류 방법에서 완성형에 대립되는 말. 닿자, 홀자, 받침에 해당하는 자모들을 각기 만들어 이들을 모아 낱자를 구성하는 형식.

종횡비 aspect ratio 이미지의 가로 너비에 대한 세로 높이의 비율로, X:Y로 나타낸다. 예를 들어 픽셀 단위로 200×100의 크기가 있다면 이 종횡비는 2:1이다.

좋은 형태 good figure 균형적이고 대칭적인 단순한 모양이나 형태로 수신자들이 쉽게 지각할 수 있는 형태.

주조 casting 액체 상태의 금속을 형틀에 부어 넣은 다음, 굳혀 형태를 만드는 방법. 각종 용광로 안에서 고철, 선철, 합금철 또는 비철금속 원료를 가열해서 용해하고 적정 성분으로 조정된 쇳물을 모래 또는 금속재의 거푸집(mold) 속에 넣어 냉각 응고시킨다. 가장 일반적인 거푸집은 모래와 진흙으로 만들며 세라믹스, 시멘트가 섞인 모래, 기타 다른 물질들도 거푸집 제작에 사용된다.

중량 weight 글자의 가볍고 무거운 정도로, 주로 획의 두께에 의해 결정된다.

중첩 double burn · 오버프린팅 overprinting 인쇄물에서 두 가지 서로 다른 요소가 겹친 효과(즉 사진 위에 글자가 인쇄된 것과 같은).

지배 dominance 한 개 또는 그 이상의 요소로 이루어진 그룹에서 시각적으로 가장 강조되거나 현저하게 보이는 상태.

ᄎ

착시 illusion 틀리거나 잘못된 지각으로 실제적 존재와 감각을 통해 인식하는 것과의 불일치.

청색선 blue line 인쇄 원고를 대지에 페이스트업할 때 사진이나 글자를 자리 잡기 위해 그어 놓는 청색선. 주로 볼펜이나 색연필을 사용한다. 청색을 사용하는 까닭은 제판 시 청색은 흡수되어 나타나지 않기 때문이다.

최정순체 崔貞淳體 1950년대 초기의 국정 교과서 활자체의 원도를 제도한 최정순(1917-2016)의 글씨체. 1962년에 한국일보 활자체 개작.

출처 attribution 인용문의 출처를 밝히는 글줄.

치 齒 사진 식자기에서 글자사이나 낱말사이를 조절하는 단위. 1치는 0.25mm이며 크기 단위인 1급에 해당한다. 가령, 문자 이동 16치는 문자의 중심에서 다음의 중심까지 0.25mm×16=4mm이다.

치수 dimension 파이카나 인치 그리고 미터와 같은 단위들로 측정한 형이나 형태의 실제 크기. 입체의 크기는 높이, 너비, 깊이로 측정하며, 평면의 형태는 높이와 너비로 측정한다.

ᄏ

카운터 counter 타입의 내부 공간.

카피 블록 copy block 사진 및 본문 또는 제목 등을 동반하는 본문 덩어리.

카피피팅 copyfitting 텍스트 원고에서 지시된 글자의 크기나 글자체 등이 점유하게 될 공간을 측정하는 것.

칼럼 column 본문이 쌓인 수직 기둥.

칼럼 괘선 column rule 기사를 조판할 때 기사들을 구분하기 위해 칼럼 사이에 수직으로 그은 선.

칼럼 로고 column logo 저자명, 칼럼니스트명, 저자에 대한 작은 크기의 인물 사진이나 캐리커처 등으로 이루어진 한 덩어리의 그래픽 장치로 신문에서 규칙적으로 등장하는 라벨.

캐롤라인 미너스큘 Caroline Minuscule · 미너스큘 minuscules 소문자를 지칭하는 용어. 필기구로 대문자를 쓰면서 자연 발생적으로 생긴 소문자는 796년에 탄생했다. 서구 유럽에서는 '쓰기(writing)'를 가르치는 유명한 두 학교가 있었는데, 이탈리아에서는 둥글고 인문주의적인 필체(humanistic hand)가, 독일에서는 끝이 뾰족한 고딕체가 사용되었다. 인문주의적 필체란 8세기 카롤링거 왕조에서 쓰인 흘림 필서체(current writing)로 오늘날 사용하는 소문자의 모태이다. 또한 이 흘림 필서체는 오늘날 이탤릭의 토대를 이루었고, 고딕체는 1455년에 구텐베르크에 의해 디자인된 고딕 블랙체(Gothic Black)의 전형이 되었다.

캐릭터 character → 낱자

캘리그래피 calligraphy 손으로 쓴 육필 문자를 조형적으로 아름답게 묘사하는 기술 또는 묘사된 글자. 육필의 멋이나 고고함을 목표로 하는 동양의 서도(書道)와 비슷하다. 캘리그래피는 평(平)펜을 사용하는 것으로 14-16세기 북부 이탈리아의 글자체에 기원을 두며, 넓은 의미의 캘리그래피는 펜이나 붓 그리고 새로운 도구에 의한 육필 문자 및 그 기술을 가리킨다. 어원을 보면, 'kallos'는 그리스어로 '아름답다' 'graph'는 '필적'을 의미한다.

캡라인 capline 대문자 상단에 해당하는 가상의 수평선.

캡션 caption · cutline 사진이나 도판을 설명하기 위해 마련된 글줄이나 문구. 이를 세분하면 도판 위에 있으면 캡션이고 밑에 있으면 레전드(legend)인데, 모두 합쳐 대개 캡션이라고 한다.

커닝 kerning 특정한 글자사이의 공간 조정.

컨덴스트 condensed · 컴프레스트 compressed 표준보다 너비가 좁은 글자.

컴프리헨시브 comprehensive 본래 컴프리헨시브의 의미는 '광범위한, 이해력이 있는, 이해력이 좋은' 등인데, 디자인에서 말하는 컴프리헨시브란 완성된 결과를 미리 설명하거나 이해시키기 위해 제작된 가상의 인쇄물을 말한다. 이미지는 연필이나 물감, 파스텔 등으로 그리고, 헤드라인은 손으로, 본문은 선으로 위치만을 나타낸 정도를 룰드 컴프리헨시브(ruled comprehensive)라 하며, 최종 인쇄물처럼 사진이나 일러스트레이션은 실제로 사용할 것을 찍고, 헤드라인이나 본문도 사실과 같이 만들어 최대한 완성에 가깝게 만든 것은 타입 컴프리헨시브라 한다.

콜로폰 colophon 책에 대한 정보를 설명한 내용으로 책의 앞이나 뒤에 놓인다.

크기 size 형태 비교에 쓰이는 상대적인 용어. 하나의 형태는 다른 것보다 '더 크다'거나 '더 작다'고 할 수 있다. 크기는 관찰자로 하여금 크기, 깊이, 거리를 결정할 수 있게 도와준다.

크롭 crop 사진이 지면에 자리 잡히기 전, 조형성을 고려해 일부를 자르는 것.

키커 kicker 작고 짧은 한 줄의 헤드라인으로 커다란 헤드라인 위에 위치한다(종종 밑줄이 쳐진다).

ㅌ

타블로이드 tabloid 대략 대판지(大版紙, broadsheet newspaper)의 반 정도에 해당하는 신문 포맷.

타이틀 title 지면에서 헤드라인과 동일한 의미로 사용되기도 하며, TV에서는 톱 타이틀 또는 오프닝 타이틀, 엔드 타이틀이라 한다.

타이포그래퍼 typographer 타입 세팅을 전문으로 하는 회사나 사람을 말하며 때때로 식자공이나 문선공을 지칭하기도 한다.

타이포그래피 typography 활판 인쇄술을 뜻하는 말. 활자라는 의미의 타입(type)과 기술이라는 의미의 그래피(graphy)가 합성된 용어이다. 오늘날에는 활판 인쇄술을 넘어 글자체, 디자인, 조판 방법, 가독성 등과 이에 연관되는 모든 조형적 고려를 포함한다. 타이포그래피 목표는 언어의 시각화 및 기계화에 의한 대량 생산에 있으며 주어진 공간에서 시각 정보를 명료하고 가독성 높게 탐색할 뿐만 아니라 타입의 심미성이나 표현의 적절성과 표현성을 갖추어야 한다.

타입세팅 typesetting 어떤 방법이나 프로세스에 의해 글자를 생성하는 작업.

타입페이스 typeface 원래는 활자의 글자면을 뜻했으나 현재는 글자체를 지칭하는 용어가 되었다. 타입페이스는 획의 무게, 세리프의 유무, 획의 수직도, 글자너비 등에 의해 다양하게 파생될 수 있다.

탈네모꼴 '네모꼴'의 상대적 개념으로 전통적인 한글의 기본틀인 정사각형으로부터 벗어난 구조.

테두리 border 상자 형태나 사진의 윤곽으로 쓰이는 선.

테일·꼬리 tail 영문 대문자 'J'나 'R' 또는 'Q'의 왼편 또는 오른편으로 줄기가 흐르면서 생긴 부분.

통일 unity 시각 요소들이 서로 조화로우며 전체적으로 단일하게 보이는 상태.

트래핑 trapping 인쇄 과정에서 빈틈이 생기는 것을 방지하기 위해 색판들을 조금씩 겹치는 것.

트랜지셔널 시기 transitional period 약 1720년부터 1780년까지의 올드 스타일과 모던 스타일의 중간에 위치한 타이포그래피 발전 시기. 이 시기는 수평획과 수직획의 대비가 점차 심해지며 세리프는 더욱 뾰족하고 직선화되고 원형의 둥근 글자들에 강한 수직 강세가 나타난다.

트루타입 TrueType 마이크로소프트사가 개발한 윤곽선 폰트 형식. 마이크로소프트 윈도 시스템에서 기본적으로 지원되므로 화면과 프린터에서 모두 출력이 가능하다. 어도비 사에서 개발한 윤곽선 방식의 포스트스크립트 방식인 타입1과의 차이점은 윤곽선 폰트의 데이터 형식에 있다. 트루타입은 2차 비스플라인(b-spline) 곡선을 사용해 글자의 윤곽을 표현하고, 타입1은 3차 베지어 곡선을 사용해 글자를 표현한다.

틴트 tint 배경 톤으로 사용되는 망점으로 된 밝은 색.

ㅍ

파내기 mortise 어느 한 요소(텍스트, 사진, 아트워크)가 다른 것과 겹치는 일부를 파낸 것.

파이카 pica 타이포그래피 측정 단위. 12포인트는 1파이카이다. 6파이카는 대략 1인치와 같다. 글줄과 칼럼의 너비는 파이카로 측정한다.

판권 copyright 기사, 사진, 아트워크 등에 대한 복제를 방지하기 위한 저작 보호권. → 저작권

판독성 legibility 낱자들이 쉽게 식별되어 읽히는 정도.

패밀리 family 무게와 스타일이 체계적으로 적용되는 가운데 하나의 타입페이스로부터 파생된 한 벌의 폰트들.

페이스트업 paste up 제판에 들어가기 전에 글자, 사진, 그림 등을 대지에 붙이는 과정. 컴퓨터가 등장한 이후부터는 이 과정이 모두 컴퓨터에서 처리된다.

페이지네이션 pagination 페이지 일련번호를 정하는 것.

편집 디자인 editorial design 잡지, 신문, 책 등의 인쇄물을 시각적으로 구성하는 그래픽 디자인의 한 분야. 1920년대 미국에서 사용되기 시작한 용어로 광고 디자인과 상대적으로 쓰인다. 광고 디자인이 소비자의 상품 구매를 위한 역할이라면 편집 디자인은 독자의 독서 행위를 염두에 둔다는 것이 큰 차이점이다. 초기에는 매거진 디자인과 거의 같은 의미로 사용되었으나 사회의 변화, 매체의 분화, 인쇄 기술의 다양화 등에 따라 차츰 그 영역이 넓어져 근래에는 집필된 원고, 사진, 일러스트레이션을 다루는 행위를 통칭하는 포괄적인 개념으로 정착되었다.

펼침 기사 double truck 신문 한 장의 펼침면에서 하나의 기사가 좌우 양면에 걸쳐 한 단위로 처리된 것.

평형 平衡 static · equilibrium ① 형태나 모양이 시각적으로 서로 균형을 이루거나 정지된 것처럼 느껴지는 상태. ② 여러 개의 힘이 작용해 구조물에 움직임이 나타나지 않거나, 또는 이미 움직이고 있다면 그 움직임을 변화시키지 않을 때.

폐쇄성 closure 마치 닫힌 것처럼 보이거나 닫힌 상태.

포맷 format 평면이나 입체에서 의도적으로 창조되어 보이는 전체적 공간 계획 또는 외형.

포스트스크립트 Postscript 미국의 어도비 사가 개발한 그래픽 프로그램 언어로 프린터로 글자와 그래픽 등을 처리하는 PDL의 한 종류. 애플 매킨토시가 DTP의 대명사로 자리매김한 것도 포스트스크립트의 지원 때문이다.

포인트 point 타이포그래피의 가장 작은 측정 단위. 12포인트는 1파이카와 동일하다. 1포인트는 1/72인치이다. 타입의 크기와 글줄사이는 포인트를 사용한다.

폰트 font 크기와 무게 그리고 스타일이 같은 글자 한 벌. 대문자, 소문자, 숫자, 부호 등이 포함된다.

폴리오 folio 인쇄물의 쪽수. 폴리오는 페이지 숫자 외에 책의 제호나 장 제목, 그래픽 선이 함께 조합되기도 한다.

표의 문자 ideogram 개념이나 의미를 표현하는 문자.

표제용 글자 display type 제목으로 사용되는 약 14포인트 이상의 글자.

표현 representation 어떤 형상이나 형태, 움직임 등을 그리거나 상징화하는 것.

픽셀 pixel 컴퓨터 스크린에 주사되는 가장 작은 점 (picture element를 줄인 말). → 화소

필자명 byline 필자의 이름. 종종 신분을 증명하는 직위가 뒤따른다.

ㅎ

하이픈 연결 hyphenation 글줄의 끝에 하이픈(hyphen)을 삽입해 단어를 분리하는 것.

하프톤 halftone → 망점

합자 ligature 둘 이상의 활자를 합해 하나로 주조한 활자. 예를 들어 fi, ff, ffi, ffl 등. 한글의 경우 세로줄기 하나를 생략한 'ㅃ'자가 여기에 속한다.

해머 헤드 hammer head 강력한 시각 효과를 위해 주제목은 굵고 크게 하며, 아래쪽의 부제목은 작고 넓은 글자너비로 조판한 것.

헤어라인 hairline 다양한 무게의 굵기 중에서 가장 가느다란 괘선. → 가는 선

형 shape·figure 평면이나 형상 또는 사물의 윤곽. 형은 구체적일 수도 있지만 추상적일 수도 있다.

형태 form 사물이나 제품, 조각, 건축물과 같은 3차원 입체의 전부.

화면용 폰트 screen font 컴퓨터 화면에서 글자를 표시하기 위해 사용되는 폰트.

활자 크기 body size 주조 활자의 크기를 말하며 일반적으로 포인트로 측정한다.

힌팅 hinting 윤곽선 글자 정보에 약간의 힌트(hint)를 주어 비트맵 변환 과정에서 그 힌트를 이용해 더 나은 출력 결과를 얻는다는 의미에서 붙여진 이름.

권명광디자인40년출판기념회준비위원, 『권명광』,
　　　시공사, 2003.

김봉태, 『훈민정음의 음운체계와 글자모양』, 심우사, 2002.

김슬옹, 『28자로 이룬 문자혁명』, 아이세움, 2011.

김완진, 『음운과 문자』, 신구문화사, 1996.

김정수, 『한글의 역사와 미래』, 열화당, 1990.

김지현 엮고 옮김, 『그리드』, 미진사, 1991.

김진섭, 『책 잘 만드는 책』, 삼진기획, 2000.

노마 히데키, 김진아 김기연 박수진 옮김, 『한글의 탄생』,
　　　돌베개, 2011.

디자인하우스 편집부, 『2001 Creative World of Design
　　　Competition』, 디자인하우스, 2001.

──── , 『2002 Creative World of Design Competition』,
　　　디자인하우스, 2002.

──── , 『2003 Creative World of Design Competition』,
　　　디자인하우스, 2003.

로저 프링, 원유홍 옮김, 『www.type』, 디자인하우스,
　　　2002.

롭 카터, 김기현 옮김, 『편집디자인+타이포그래피』,
　　　안그라픽스, 1998.

──── , 원유홍 옮김, 『실험 타이포그래피』, 안그라픽스,
　　　1999.

──── , 원유홍 옮김, 『CI 디자인+타이포그래피』,
　　　안그라픽스, 1998.

르 코르뷔지에, 박경삼 옮김, 『모듈러』, 안그라픽스. 1995.

리처드 홀리스, 박효신 옮김, 『스위스 그래픽 디자인』,
　　　세미콜론, 2007.

매트 울먼, 원유홍 옮김, 『무빙 타입』, 안그라픽스, 2001.

박병천, 『한글궁체연구』, 일지사, 1983.

박창원, 『훈민정음』, 신구문화사, 2005.

백운경, 한용학 옮김, 『활자의 혼을 찾아서』, 서원대학교
　　　호서문화연구소, 1999.

베르나르 베르베르, 이세욱 옮김, 『여행의 책』, 열린책들,
　　　1998.

브뤼노 블라셀, 권명희 옮김, 『책의 역사』, 시공사, 1999.

석금호, 『타이포그래픽 디자인』, 미진사, 1994.

세계문자연구회, 김승일 옮김, 『세계의 문자』, 범우사, 1997.

스티븐 헬러 외, 김은영 옮김, 『왜 디자이너는 생각하지
　　　못하는가?』, 도서출판 정글, 1997.

아름다운 한글 글자체 600년전 추진위원회,
　　　『아름다운 한글: 글자체 600년전』,
　　　아름다운 한글 글자체 600년전 추진위원회, 1990.

안병희, 『훈민정음연구』, 서울대학교출판부, 2008.

안상수, 『폰토그라퍼』, 안그라픽스, 1993.

안상수 한재준, 『한글 디자인』, 안그라픽스, 1999.

안춘근 김종섭, 『옛 책』, 대원사, 1991.

양선옥 외, 『웹 스타일 가이드』, 안그라픽스, 2000.

원용진, 『광고 문화 비평』, 한나래, 1997.

──── , 『대중문화의 패러다임』, 한나래, 1996.

원유홍 문철, 『한글타이포그래픽스』, 도서출판 창미, 1994.

원유홍, 『커뮤니케이션 디자인사』, 도서출판 정글, 1998.

이두원, 『커뮤니케이션과 기호』, 커뮤니케이션북스, 1998.

장경철, 『금방 까먹을 것은 읽지도 마라』, 낮은 울타리, 1999.

잰 화이트, 안상수 옮김, 『편집디자인』, 안그라픽스, 1991.

조두상, 『쐐기문자에서 훈민정음까지』, 한국문화사, 2009.

조르주 장, 김형진 옮김, 『기호의 언어』, 시공사, 1997.

──── , 이종인 옮김, 『문자의 역사』, 시공사, 1995.

조영제 권명광 안상수 이순종, 『디자인 사전』, 안그라픽스,
　　　2004.

존 스토리, 박이소 옮김, 『문화연구와 문화이론』,
　　　현실문화연구, 1994.

찰스 왈쉬레거 외, 원유홍 옮김, 『디자인의 개념과 원리』,
　　　안그라픽스, 1998.

청주인쇄출판박람위원회, 『직지에서 디지털까지』,
　　　청주인쇄출판박람회위원회, 2002.

크리스 포그스, 김영주 옮김, 『매거진 디자인』, 안그라픽스,
　　　2000.

클레멘트 목, 김옥철 옮김, 『디지털 시대의 정보 디자인』,
　　　안그라픽스, 1999.

타이포잔치조직위원회, 『제1회 타이포잔치: 서울
　　　타이포그라피 비엔날레』, 안그라픽스, 2002.

──── , 『타이포잔치 2011: 서울 타이포그라피 비엔날레』,
　　　안그라픽스, 2011.

폴 랜드, 박효신 옮김, 『폴 랜드: 미학적 경험』, 안그라픽스,
　　　2000.

한국글꼴개발원, 『글꼴 1999』, 한국글꼴개발원, 1999.

한국디자인단체총연합회, 『2010 Korea Design Year Book
　　　Creatio』, 2011.

한국시각정보디자인협회, 『Communication Design in
　　　Korea: VIDAK2003』, 한국시각정보디자인협회,
　　　2003.

후쿠다 시게오, 모모세 히로유키 이지은 옮김, 『후쿠다
　　　시게오의 디자인 재유기』, 안그라픽스, 2011.

『브리태니커 세계대백과사전』, 13권, 한국브리태니커,
　　　1997.

김희량, 「현대 버나큘러 디자인의 역사적 맥락과 이를
　　　사유화하는 디자이너의 직업 논리 연구」,
　　　서울대학교 석사학위 논문, 1998.

박희순, 「Illusion Museum의 UI시스템에 관한 연구」,
　　　상명대학교 예술디자인대학원 석사학위 논문,
　　　1997.

서승연, 「인터랙티브 무빙타이포그래피 연구」, 상명대학교
　　　예술디자인대학원 석사학위 논문, 2001.

유경선, 「한글 타이포그래피의 형성과정 고찰」,
　　　상명여자대학교 대학원 석사학위 논문, 1989.

「대한민국 산업디자인전람회 도록」 25회-37회, 도서출판
　　　예경, 1990-2002.

「한글조형연구」, 고 김진평교수 추모논문집 발간위원회,
　　　1999.

월간 《디자인》, 2009년 3월, 디자인하우스.

———, 2011년 10월, 디자인하우스.

田中一光, 『Graphic Design of the World 3』, 講談社.

志和地昭一郎, 龜倉雄策, 『Minga of the Lee Dynasty』,
　　講談社, 1957.

Alan Fletcher, *Beware Wet Paint*, PAIDON, 1996.

Albertine Gaur, *A History of Writing*,
　　Cross River Press, 1992.

Alex Brown, *In Print: Text and Type*,
　　Watson–Guptill Publications, 1989.

Allan Haley, *Typographic Milestones*,
　　Van Nostrand Reinhold, 1992.

B. Martin Pedersen, *Graphis Typography 1*,
　　Graphic Publication, 1995.

———, *Graphis Typography 2*, Graphic Publication,
　　1996.

———, *Typography 2*, Graphis Inc., 1997.

Beryl McAlhone and David Stuart,
　　A Smile in the Mind, Phaidon, 1996.

Cal Swann, *Language Typography*,
　　Van Nostrand Reinhold, 1991.

Catharine Fishel, *Minimal Graphics*, Rockport, 1999.

Chen Design Associates, *One-Color Graphics*,
　　Rockport, 2002.

Chris Stevens, *Designing for the iPad*, Wiley, 2011.

David Gates, *Lettering for Reproduction*,
　　Watson–Guptill Publications, 1969.

Donald Norman, *The Design of Everyday Things*,
　　Basic Books, 1990.

Edward Booth–Clibborn, *Urgent Images: The Graphic
　　Language of the Fax*, Booth–Clibborn
　　Editions, 1994.

Edward M. Gottschall, *Typographic Communications
　　Today*, The MIT Press, 1989.

Emil Ruder, C. Bigelow trans, *Typography*,
　　Hastings House Publishers, 1981.

———, *Typography*, Niggli, 1981.

Erfert Fenton, *The Macintosh Font Book*,
　　2nd ed. Berkeley: Peachpit Press, 1991.

Eric Gill, *An Essay on Typography*,
　　David R. Godine, 1988.

Erik Spiekermann and E.M. Ginger,
　　*Stop Stealing Sheep & Find Out How Type
　　Works*, Adobe Press, 1993.

F. Friedl, *Typography*, Black Dog & Leventhal
　　Publishers, 1998.

Frank J. Romano, *The TypEncyclopedia*,
　　R. R. Bowker Company, 1984.

Frank Popper, *Art of the Electronic Age*,
　　Harry N.Abrams, Inc., Publishers, 1993.

G. I. Biesele, *Experiment Design*, ABC Edition, 1986.

Gertrude Snyder and Alan Peckolick, *Herb Lubalin*,
　　American Showcase, Inc., 1985.

Horst Moser, *Surprise Me*,
　　Verlag Hermann Schmidt Mainz, 2002.

Ian Noble and Russell zbestley, *Experimental Layout*,
　　RotoVision, 2001.

Jack Fredrick Myers, *The Language of Visual Art*,
　　Holt Rinehart and Winston, Inc., 1989.

James Craig, *Basic Typography: A Design Mannual*,
　　Watson–Guptill Publcations, 1990.

———, *Designing with Type*,
　　Watson–Guptill Publcations, 1999.

———, *Thirty Centuries of Graphic Design*,
　　Watson–Guptill Publications, 1987.

James Garratt, *Design and Technology*,
　　Cambridge University Press, 1991.

Jan V. White, *Graphic Design for The Electronic Age*,
　　Watson–Guptill Publications, 1988.

Jeff Bellantoni and Matt Woolman, *Type in Motion*,
　　Rizzoli, 1999.

Jeremy Myerson and Graham Vickers,
　　Rewind Forty Years of Design & Advertising,
　　2002.

John Maeda, *Maeda @ Media*,
　　Thames & Hudson, 2000.

Josef Rommen and Otl Aicher, *Typographie*,
　　Berlin: Druckhaus Maack, 1988.

Karrie Jacobs and Steven Heller, *Angry Graphics*,
　　Gibbs Smith Publishing, 1992.

Katherine McCoy, *Cranbrook Design:
　　The New Discourse*, Rizzoli International
　　Publications, Inc., 1990.

Kenneth J. Hiebert, *Graphic Design Processes*,
　　Van Nostrand Reinhold, 1991.

———, *Graphic Design Processes*, Van Nostrand
　　Reinhold, 1992.

———, *Graphic Design Sources*, Yale University
　　Press, 1998.

Laurel Harper, *Radical Graphics*, Chronicle Books,
　　1999.

Lawrence W. Wallis, *Modern Encyclopedia of
　　Typefaces 1960-90*, Lund Humphries, 1990.

Lewis Blackwell and Neville Brody,
　　Subj: Contemp Design Graphic, Laurence,
　　1996.

Lewis Blackwell, *20th Century Type*,
　　Laurence King Publishing, 1992.

Malcolm Grear, *Inside/Outside*,
　　Van Nostrand Reinhold, 1993.

Manfred Kröplien, *Karl Gerstner*,
　　Hatje Cantz Verlag, 2001.

Marjorie Elliott Bevlin, *Design Through Discovery*,
　　CBS College Publishing, 1982.

Martin Solomon, *The Art of Typography*, Watson–Guptill Publications, 1986.

Matt Woollman, *Sonic Graphics*, St. Martins Pr, 2000.

———, *Digital Information Graphics*, Watson–Guptill Publications, 2002.

Matthew Carter, *Type Graphics*, Rockport Publishers, 2000.

Michael Koetzle, *Revision Einer Legende Twen*, Münchner Stadtmuseum, 1995.

Paul Zelanski and Mary Pat Fisher, *Design Principles and Problems*, Holt Rinehart Winston,1984

Peter Zec, *International Yearbook Communication Design 2002/2003*, Avedition, 2002.

Phil Baines and Andrew Haslam, *Type & Typography*, Watson–Guptill Publcations, 2002.

Philip B. Meggs, *A History of Graphic Design*, Van Nostrand Reinhold, 1983.

———, *Typographic Design*, Van Nostrand Reinhold, 1985.

Reyner Banham, *Theory and Design in the First Machine Age*, MIT Press, 1981.

Rick Poynor, *Typographica*, Princeton Architectural Press, 2002.

Rob Carter, *American Typography Today*, Van Nostrand Reinhold, 1993.

Rudolf Arnheim, *Visual Thinking*, University of California Press, 1989.

Stanislaus von Moos, *Le Corbusier: Elements of a Synthesis*, MIT Press, 1979.

Stephen Moye, *Fontographer*, MIS Press, 1995.

Steven Heller and Gail Anderson, *American TypePlay*, PBC International, Inc., 1994.

———, *Graphic Wit*, Watson–Guptill Publications, 1991.

Steven Heller and Mirko Ilic, *The Anatomy of Design*, Prgeone, 2007.

Steven Heller and Seymour Chwast, *Graphic Style*, Harry N. Abrams inc., Publishers, 1988.

Steven Heller and Teresa Fernandes, *Magazines Inside & Out*, PBC International, Inc., 1996.

Tomi Vollauschek(FL@33) and Agathe Jacquillat, *The 3D Type Book*, Laurence king, 2011.

W. Owen, *Modern Magazine Design*, Wm. C. Brown Publishers, 1991.

Why not Associates, *Why not Associates*, Booth–Clibborn editions, 1998.

Willi Kunz, *Typography: Macro- and Microaesthetics*, Niggli, 2000..

commons.wikimedia.org
jungle.co.kr, 2003.
www.streetartutopia.com

도판목록

1.1 세계문자연구회, 김승일 옮김, 『세계의 문자』,
범우사, 1997, p.8

1.2 장 조르주, 이종인 옮김, 『문자의 역사』,
시공사, 1995, p.15

1.3 『문자의 역사』, p.28

1.4-5 저자 작성

1.6 James Craig, *Designing with Type*,
Watson-Guptill Publcations, 1999, p.11

1.7 *Designing with Type*, p.12

1.8 Frank J. Romano, *The TypEncyclopedia*,
R. R. Bowker Company, 1984, p.112

1.9-10 *Designing with Type*, p.12

1.11 *Designing with Type*, p.13

1.12 James Craig, *Thirty Centuries of
Graphic Design*, Watson-Guptill
Publications,
1987, p.62

1.13 *Designing with Type*, p.13

1.14 Emil Ruder, *Typography*,
Niggli, 1981, p.43

1.15

(위) https://en.wikipedia.org (CC BY 4.0)

(아래) https://en.wikipedia.org
(Public Domain)

1.16 https://commons.wikimedia.org
(Public domain)

1.17 https://commons.wikimedia.org (CC
BY 4.0)

1.18 https://en.wikipedia.org
(CC0 3.0)

1.19 https://en.wikipedia.org
(CC BY 4.0)

1.20 https://upload.wikimedia.org
(CC BY 4.0)

1.21 https://commons.wikimedia.org
(CC BY 3.0)

1.22 https://commons.wikimedia.org
(CC BY 2.0)

1.23 https://en.wikipedia.org
(Public Domain)

1.24 https://commons.wikimedia.org
(GFDL 1.2)

1.25 저자 작성. *Designing with Type*(부분),
p.10

1.26 저자 작성

1.27 https://upload.wikimedia.org
(CC BY 4.0)

1.28 https://commons.wikimedia.org
(CC BY 3.0)

1.29 https://commons.wikimedia.org
(CC BY 4.0)

1.30 https://commons.wikimedia.org
(CC BY 4.0)

1.31 https://commons.wikimedia.org
(CC BY 3.0)

1.32 https://en.wikipedia.org (Attribution)

1.33 https://en.wikipedia.org
(Public Domain)

1.34-35 저자 작성

1.36 *Designing with Type*, p.144

1.37 *Type&Typography*, p90

1.38 저자 작성

1.39 https://en.wikipedia.org
(CC BY 3.0)

1.40-45 저자 작성

1.46 『아름다운 한글: 글자체 600년전』,
아름다운 한글 글자체 600년전 추진위원회,
1990, p.16

1.47 『아름다운 한글: 글자체 600년전』, p.30

1.48-57 저자 작성

1.58 https://commons.wikimedia.org
(CC BY 2.0)

1.59-60 https://en.wikipedia.org
(Public Domain)

1.61-62 저자 작성

1.63 조두상, 『쐐기문자에서 훈민정음까지』,
한국문화사, 2009, p.230

1.64 『쐐기문자에서 훈민정음까지』, p.229

1.65 노마 히데키, 김진아 김기연 박수진 옮김,
『한글의 탄생』, 돌베개, 2011, p.322

1.66-68 https://en.wikipedia.org
(Public Domain)

1.69 https://en.wikipedia.org (CC BY 4.0)

1.70 『직지에서 디지털까지』, p.84

1.71 『직지에서 디지털까지』, p.76

1.72 『직지에서 디지털까지』, p.87

1.73 『아름다운 한글: 글자체 600년전』, p.28

1.74 『아름다운 한글: 글자체 600년전』, p.29

1.75 『직지에서 디지털까지』, p.77

1.76 『아름다운 한글: 글자체 600년전』, p.38

1.77 https://en.wikipedia.org
(Public Domain)

1.78 https://en.wikipedia.org
(Public Domain)

1.79 https://en.wikipedia.org (CC BY 4.0)

1.80 『아름다운 한글: 글자체 600년전』, p.42

1.81 『직지에서 디지털까지』, p.78

1.82 저자 촬영 및 『타이포잔치 2011:
서울 타이포그라피 비엔날레』, p.601

1.83 https://en.wikipedia.org (CC BY 3.0)

1.84-85 저자 작성

1.86 『직지에서 디지털까지』, p.128

1.87-88 유경선, 「한글 타이포그래피의 형성
과정 고찰」, 상명여자대학교 대학원,
석사학위청구논문, 1989, p.23

1.89-90 저자 작성

1.91 산돌커뮤니케이션

1.92 저자 촬영

1.93
(위)『한글의 탄생』, p.48.
(아래) https://ko.wikipedia.org
(CC BY 3.0)

1.94 『아름다운 한글: 글자체 600년전』, p.17

1.95 「한글 타이포그래피의 형성과정 고찰」, p.6

1.96 『아름다운 한글: 글자체 600년전』, p.30

1.97 『직지에서 디지털까지』, p.35

1.98-99 「한글 타이포그래피의 형성과정 고찰」,
p.6

1.100 『아름다운 한글: 글자체 600년전』, p.32

1.101 「한글 타이포그래피의 형성과정 고찰」, p.6

1.102 『아름다운 한글: 글자체 600년전』, p.37

1.103 「한글 타이포그래피의 형성과정 고찰」, p.6

1.104-106 「한글 타이포그래피의 형성과정
고찰」, p.6

1.107 『아름다운 한글: 글자체 600년전』, p.66

1.108-110 「한글 타이포그래피의 형성과정
고찰」, p.6

1.111 『직지에서 디지털까지』, p.37

1.112 『한글조형연구』, p.213

1.113 「한글 타이포그래피의 형성과정 고찰」, p.6

1.114 『한글조형연구』, p.251

1.115 『한글조형연구』, p.243

1.116 『한글조형연구』, p.267

2.1-2 저자 작성

2.3
(위) Rob Carter, *American Typography
Today*, Van Nostrand Reinhold,
1993, p.18
(아래) 저자 작성

2.4-74 저자 작성

2.75 송명민

2-76-78

2.79 Horst Moser, *Surprise Me*, Verlag
Hermann Schmidt Mainz, 2002, p.124

2.80 *Surprise Me*, p.125

2.81-95 저자 작성

3.1-37 저자 작성

3.38 Philip B. Meggs, *A History of
Graphic Design*, Van Nostrand
Reinhold, 1983, p.79

3.39-49 저자 작성

3.50 저자 촬영

3.51 저자 작성

3.52 출처 미상

3.53
1 학생작
2 학생작
3 로저 프링, 『www.type』, 원유홍 역,
디자인하우스, 2002, p.46
4 *Print Regional Design Annual*,
Print magazine

3.54
1 『www.type』, p.86
2 Art center college of Design 카달로그
3 학생작
4 학생작
5 *Surprise Me*, p.120

3.55-57 저자 작성

3.58
1 《정글》, 창간호, 윤디자인연구소
3 《지콜론》, 2011년 9월, 지콜론, p.6
4 학생작

3.59
1 학생작
2 Art center college of Design 카달로그

3.60
1 Allen Hurlburt, *The Design Concept*,
Watson-Guptill; First edition, 1981
2 학생작
3 Jeff Bellantoni and Matt Woolman,
Type in Motion, Rizzoli, 1999, p.65
4 B. Martin Pedersen, *Typography 2*,
Graphics Inc., 1997, p.158

3.61
1 서승연, 「인터랙티브 무빙타이포그래피
연구」, 상명대학교 예술디자인대학원
석사학위논문, 2001, p.18
2 박희순, 「Illusion Museum의
UI시스템에 관한 연구」, 상명대학교
예술디자인대학원 석사학위논문,
1997, p.16

3.62
1 학생작
2 학생작

3.63
1 『타이포그래피 천일야화(개정판)』, p.346
2 『www.type』, p.180

3.64
1 조영제 권명광 안상수 이순종,
『디자인 사전』, 안그라픽스, 1994, p.228
2 『한글조형연구』, p.368

4.1 Gertrude Snyder and Alan Peckolick,
Herb Lubalin, American Showcase, Inc.,
1985, p.28

4.2 베버(C. M. Weber), 〈사냥꾼의 합창〉
악보 부분

4.3 *American Typography Today*, p.17

4.4-6 https://commons.wikimedia.org
(CC BY 3.0)

4.7 https://commons.wikimedia.org
(Public Domain)

4.8 area,Phaidon Press Inc., p.16

4.9 저자 촬영

4.10 원유홍

4.11 https://commons.wikimedia.org
(CC BY-SA 2.0)

4.12 Steven Heller and Gail Anderson,
American Typeplay, p.BC, 1994, p.131

4.13 https://ko.wikipedia.org (Public Domain)

4.14 출처 미상

4.15 타이포잔치조직위원회, 『제1회 타이포잔치: 서울 타이포그라피 비엔날레』, 안그라픽스, 2002, p.357(서기흔)

4.16 F. Friedl, *Typography*, Black Dog& Leventhal Publishers, 1998, p.435

4.17 《신문편집 디자인 심포지움 2001》, 조선일보사, p.145

4.18 저자 작성

4.19 area, p.120

4.20 출처 미상

4.21 F. Friedl, *Typography*, p.532

4.22 저자 작성

4.23 출처 미상

4.24 출처 미상

4.25 F. Friedl, *Typography*, p.385

4.26 Katherine McCoy, *Cranbrook Design: The New Discourse*, Rizzoli International Publications, Inc., pp.14-15

4.27 area, p.34

4.28 저자 작성

4.29 Edward M. Gottschall, *Typographic Communications Today*, The MIT Press, 1989, p.158

4.30 저자 작성

4.31 *Typographic Communications Today*, p.162

4.32 학생작

4.33 저자 작성

4.34 F. Friedl, *Typography*, p.423

4.35

 1 김영기

 2 김현

 3 김현

 4 원유홍

4.36 출처 미상

4.37 Manfred Kroplien, *Karl Gerstner*, Hatje Cantz Verlag, 2001, p.26

4.38 F. Friedl, *Typography*, p.194

4.39 *Herb Lubalin*, p.45

4.40 학생작

4.41 김주성

4.42 『편집디자인+타이포그래피』, pp.50-51

4.43 원유홍

4.44 출처 미상

4.45

 1 김남호

 2 박금준

3 권명광디자인40년출판기념회준비위원, 『권명광』, 시공사, 2002, p.214

(아래) 저자 작성

5.1

 (위) https://commons.wikimedia.org (CC BY-SA 3.0)

 (아래) https://upload.wikimedia.org (CC BY-SA 3.0)

5.2 얀 치홀트, 안상수 옮김, 『타이포그래픽 디자인』, 안그라픽스, 2006, p.214

5.3-4 저자 작성

5.5 area, p.237

5.6 저자 작성

5.7 Helmut Schmid, *Helmut Schmid: gestaltung ist haltung*, birkhauser, pp.114-115

5.8 area, p.79

5.9 저자 작품

5.10 저자 촬영

5.11 저자 작성

5.12 Helmut Schmid, *Helmut Schmid: gestaltung ist haltung*, birkhauser, pp.76-77

5.13-15 저자 작성

5.16-17 학생작

5.18 Ian Noble and Russell zbestley, *Experimental Layout*, RotoVision, 2001, p.135

5.19 F. Friedl, *Typography*, p.514

5.20 *Design Through Discovery*, p.33

5.21 저자 작성

5.22 *Experimental Layout*, pp.88-89

5.23 출처 미상

5.24 저자 작성

5.26 https://en.wikipedia.org (Fair use)

5.27 저자 작성

5.28 출처 미상

5.29-31 저자 작성

5.32 『타이포잔치 2011: 서울 타이포그라피 비엔날레』, p.381

5.33-43 저자 작성

5.44 Katherine McCoy, *Cranbrook Design: The New Discourse*, Rizzoli International Publications, Inc., 1990, p.61

5.45 학생작

5.46 저자 작성

5.47 저자 작성

5.48 *Typographic Communications Today*, p.154

5.49 *Typographic Communications Today*, p.36

5.50 *Typographic Communications Today*, p.29

5.51 서기흔

5.52 Paul Zelanski and Mary Pat Fisher, *Design Principles and Problems*, Holt Rinehart Winston, 1984, p.130

5.53 『제1회 타이포잔치: 서울 타이포그라피 비엔날레』, p.221(이세영)

5.54 *Typographic Communications Today*, p.31

5.55 https://en.wikipedia.org (CC BY-SA 3.0)

5.56 Steven Heller and Seymour Chwast, *Graphic Style*, Harry N. Abrams inc., p.ublishers, 1988, p.34

5.57 *Graphic Style*, p.39

5.58 저자 작성

5.59 FL@33, Tomi Vollauschek and Agathe Jacquillat, *The 3D Type Book*, Laurence King, 2011, p.124

5.60 저자 작성

5.61 F. Friedl, *Typography*, p.441

5.62 『타이포그래픽 디자인』, p.94

5.63 저자 작성

5.64 www.posterfortomorrow.org

5.65 출처 미상

5.66 *Herb Lubalin*, p.139

5.67

 1 *Herb Lubalin*, p.139

 2 『타이포그래픽 디자인』, p.95

 3 *Typographic Communications Today*, p.39

 4 Steven Heller and Gail Anderson, *Graphic Wit*, Watson-Guptill Publications, 1991, p.66

5.68 원유홍

5.69 *https://commons.wikimedia.org (Public Domain)*

5.70 *https://www.google.com/search?q=Wolfgang+Weingart&hl=ko&tbm=isch&source=lnt&tbs=isz:l&sa=X&ved=0ahUKEwiD0ZO86IHjAhUHFYgKHbuFChYQpwUIIA&biw=1672&bih=1000&dpr=1#imgrc=55jdsUhcl-xQmM:*

5.71

 (위) *Herb Lubalin*, p.50

 (아래) *A History of Graphic Design*, p.41

5.72 F. Friedl, Typography, p.373

5.73 *https://commons.wikimedia.org (CC BY-SA 4.0)*

5.74 F. Friedl, *Typography*, p.70

5.75 F. Friedl, *Typography*, p.69

5.76 F. Friedl, *Typography*, p.58

5.77 F. Friedl, *Typography*, p.52

5.78 F. Friedl, *Typography*, p.46

5.79 *American Typography Today*, p.19

5.80

　(왼쪽) 志和地昭一郎, 龜倉雄策, 『Minga of the Lee Dynasty』, 講談社, 1957, p.220

　(오른쪽) 『Minga of the Lee Dynasty』, p.237

5.81 송명민

5.82 https://en.wikipedia.org (CC BY 2.0)

5.83-91 저자 작성

5.92 https://en.wikipedia.org (Public Domain)

5.93

　1 https://upload.wikimedia.org (Public Domain)

　2 https://en.wikipedia.org (Public Domain)

5.94

　1 https://en.wikipedia.org(PD-US)

　2 https://en.wikipedia.org(PD-US)

5.95 https://upload.wikimedia.org (CC0)

5.96 *A History of Graphic Design*, p.406

5.97 『제1회 타이포잔치: 서울 타이포그래피 비엔날레』, p.477

5.99-103 저자 작성

5.104-106 학생작

5.107 저자 작성

5.108 학생작

6.1 https://upload.wikimedia.org (CC BY 2.0)

6.2 https://upload.wikimedia.org (CC BY 2.0)

6.3 田中一光, 『Graphic Design of the World 3』, 講談社, p.64

6.4 Laurel Harper, *Radical Graphics*, Chronicle Books, 1999, p.156

6.5 F. Friedl, *Typography*, p.345

6.6 출처 미상

6.7 공공누리(제 4유형)

6.8 Steven Heller and Gail Anderson, *American Typeplay*, p.BC International, Inc., 1994, p.120

6.9 롭 카터, 원유홍 옮김, 『CI 디자인+타이포그래피』, 안그라픽스, 1998, p.110

6.10 저자 촬영

6.11 http://www.emuseum.go.kr(제 4유형)

6.12 http://www.emuseum.go.kr(제 1유형)

6.13 송명민

6.14 출처 미상

6.15 출처 미상

6.16 출처 미상

6.17 출처 미상

6.18 *American Typography Today*, p.39

6.19 *The Anatomy of Design*, p.12

6.20 Alan Fletcher, *Beware Wet Paint*, p.aidon, 1996, p.243

6.21 *Typographic Communications Today*, p.229

6.22 출처 미상

6.23 *The Language of Visual Art*, p.79

6.24 *Karl Gerstner*, p.165

6.25 『편집디자인+타이포그래피』, p.80

6.26 *A Smile in the Mind*, p.140

6.27 『편집디자인+타이포그래피』, p.152

6.28 출처 미상

6.29 https://commons.wikimedia.org (CC BY 4.0)

6.30 F. Friedl, *Typography*, p.291

6.31 *Beware Wet Paint*, p.8

6.32 *Graphic Wit*, p.101

6.33 *Typographic Communications Today*, p.211

6.34 F. Friedl, *Typography*, p.225

6.35 『편집디자인+타이포그래피』, p.146

6.36 *Typographic Communications Today*, p.229

6.37 *Typographic Communications Today*, p.208

6.38 *Karl Gerstner*, p.44

6.39 『스위스 그래픽 디자인』, p.34

6.40 『편집디자인+타이포그래피』, p.16

6.41 *A Smile in the Mind*, p.79

6.42 *Typographic Communications Today*, p.223

6.43 『CI 디자인+타이포그래피』, p.19

6.44 『CI 디자인+타이포그래피』, p.94

6.45 *The Anatomy of Design*, p.12

6.46 https://www.flickr.com(비상업적 용도)

6.47 *Graphic Wit*, p.53

6.48 저자 작성

6.49 *Graphic Wit*, p.61

6.50 『편집디자인+타이포그래피』, p.20

6.51 *A History of Graphic Design*, p.414

6.52 *Herb Lubalin*, p.13

6.53 *Typographic Communications Today*, p.214

6.54 원유홍

6.55 *Radical Graphics*, p.152

6.56 F. Friedl, *Typography*, p.21

6.57 저자 작성

6.58 F. Friedl, *Typography*, p.552

6.59 F. Friedl, *Typography*, p.511

6.60 F. Friedl, *Typography*, p.42

6.61 Edward Booth-Clibborn, *Urgent Images: The Graphic Language of the Fax*, Booth-Clibborn Editions, 1994, p.101

6.62 *The Anatomy of Design*, p.10

6.63 출처 미상

6.64 *The Anatomy of Design*, p.25

6.65 출처 미상

6.66 출처 미상

6.67 〈해적, 디스코 왕 되다〉 영화 포스터

6.68 정병규

6.69 잡지《런치 박스(lunch box)》표지

6.70 https://soldoutposters.com/products/crazy-4-cult-2007-chris-lee-poster

6.71 저자 촬영

6.72 www.streetartutopia.com

6.73 출처 미상

6.74 원유홍

6.75 *Typography 2*, p.158

6.76 *Graphic Style*, p.168

6.77 F. Friedl, *Typography*, p.126

6.78 김재홍

6.79 박주석

6.80 박금준

6.81 *Urgent Images: The Graphic Language of the Fax*, p.105

6.82 송성재

6.83 F. Friedl, *Typography*, p.69

6.84 *Typographic Communications Today*, p.168

6.85

　(왼쪽) *One-Color Graphics*, p.110

　(오른쪽) 『2010 Korea Design Year Book Creatio』, p.120(필묵)

6.86 F. Friedl, *Typography*, p.241

6.87 F. Friedl, *Typography*, p.432

6.88 『2010 Korea Design Year Book Creatio』, p.126(김주성)

6.89 『2010 Korea Design Year Book Creatio』, p.71(강병인)

6.90 F. Friedl, *Typography*, p.283

6.91 『타이포잔치 2011: 서울 타이포그래피 비엔날레』, p.605

6.92 출처 미상

6.93 서승연

6.94 *Radical Graphics*, p.119

6.95 *A History of Graphic Design*, p.358

6.96 Why not Associates,
Why not Associates, Booth-Clibborn
editions, 1998, p.150

6.97 서승연

6.98 『타이포잔치 2011: 서울 타이포그라피
비엔날레』, p.182

6.99 『타이포잔치 2011:
서울 타이포그라피 비엔날레』, p.195

6.100 F. Friedl, *Typography*, p.151

6.101 『CI 디자인+타이포그래피』, p.96

6.102 『CI 디자인+타이포그래피』, p.150

6.103 *Radical Graphics*, p.144

6.104 *Typographic Communications
Today*, p.160

6.105 르 코르뷔지에, 박경삼 옮김, 『모듈러』,
안그라픽스, p.87

6.106 『2010 Korea Design Year Book
Creatio』, p.84(김남호)

6.107 *Karl Gerstner*, p.164

6.108 『타이포잔치 2011: 서울 타이포그라피
비엔날레』, pp.310-315

6.109 원유홍

6.110 저자 작성

6.111 *The Anatomy of Design*, p.30

6.112 《월간 디자인》, 2009년 3월,
디자인하우스, p.140(니센&드브리스)

6.113 『Graphic Design of the World 3』,
p.60

6.114-116 *A Smile in the Mind*, p.52

6.117 『스위스 그래픽 디자인』, p.87

6.118 *American Typography Today*, p.90

6.119 *A History of Graphic Design*, p.298

6.120 출처 미상

6.121 *Angry Graphics*, p.49

6.122 *A Smile in the Mind*, p.161

6.123 *Angry Graphics*, p.84

6.124-125 *A Smile in the Mind*, p.211

6.126 *A Smile in the Mind*, p.53

6.127 *Graphic Wit*, p.90

6.128 F. Friedl, *Typography*, p.122

6.129

 1 FontSunday @DesignMuseumpic.
twitter.com/4onASh1MFA

 2 inkstx – WordPress.com

 3 https://issuu.com/johnmennella/
docs/paula_scher4

 4 https://www.pinterest.co.kr

6.130 『스위스 그래픽 디자인』, p.172

6.131 『스위스 그래픽 디자인』, p.226

6.132-133 Karl Gerstner, p.32

6.134 *Typographic Communications
Today*, p.3

6.135 『스위스 그래픽 디자인』, p.131

6.136 『편집디자인+타이포그래피』, p.78

6.137 *Karl Gerstner*, p.22

6.138 출처 미상

6.139 F. Friedl, *Typography*, p.172

6.140 F. Friedl, *Typography*, p.34

6.141 F. Friedl, *Typography*, p.49

6.142 *Radical Graphics*, p.68

6.143 *Graphic Wit*, p.18

6.144 *Typographic Communications
Today*, p.5

6.145 https://upload.wikimedia.org
(CC BY-SA 3.0)

6.146 https://commons.wikimedia.org
(Public Domain)

6.147 https://commons.wikimedia.org
(CC BY-SA 3.0)

6.148 https://upload.wikimedia.org
(CC BY-SA 4.0)

6.149 『제1회 타이포잔치: 서울 타이포그라피
비엔날레』, p.107

6.150 F. Friedl, *Typography*, p.466

6.151 원유홍

6.152 *The Anatomy of Design*, p.16

6.153 출처 미상

6.154 *The Anatomy of Design*, p.17

6.155 *A History of Graphic Design*, p.485

6.156 출처 미상

6.157 원유홍

6.158 https://upload.wikimedia.org
(CC BY-SA 3.0)

6.159 https://commons.wikimedia.org
(Public Domain)

6.160-161 https://upload.wikimedia.org
(CC BY-SA 3.0)

6.162 출처 미상

6.163 F. Friedl, *Typography*, p.550

6.164 *Typographic Communications Today*,
p.152

6.165 『CI 디자인+타이포그래피』, p.106

6.166 *Typographic Communications Today*,
p.143

7.1-4 저자 작성

7.5-13 학생작

7.14 저자 작성

7.15-39 학생작

7.40 저자 작성

7.41-74 학생작

7.75a *American Typography Today*, p.98

7.75b 저자 촬영

7.76-98 학생작

7.99 *Typographic Communications
Today*, p.221

7.100-101 출처 미상

7.102-126 학생작

7.127 저자 작성

7.128-135 학생작

7.136-141 저자 작성

7.142-244 학생작

7.245 저자 작성

7.246 학생작

7.247-251 출처 미상

7.252-269 학생작